本书由广州文学艺术创作研究院资助出版,特此致谢。

国家社科基金项目"中国传统戏曲生态研究"成果（项目编号：10BZW070）
中共广东省委宣传部宣传人才专项项目"粤港澳粤剧城市化演变与传承研究"成果
（项目编号：140515）
广东省文化厅非物质文化遗产保护专项项目"粤港澳粤剧的城市化传承与保护研究"成果
中山大学重大项目培育项目"粤港澳粤剧城市化演变与传承研究"成果
2013年度《广州大典》与广州历史文化研究博士学位论文资助项目
"晚清民国时期广州粤剧演出形态的城市化研究"成果（项目编号：2013GZ03）

教育部人文社会科学重点研究基地
中山大学中国非物质文化遗产研究中心成果

非物质文化遗产研究丛书

宋俊华 ◎ 主编

晚清民国时期广州粤剧城市化研究

黄 纯 ◎ 著

·广州·

版权所有　翻印必究

图书在版编目（CIP）数据

晚清民国时期广州粤剧城市化研究/黄纯著．—广州：中山大学出版社，2018.6

（非物质文化遗产研究丛书）

ISBN 978-7-306-05935-2

Ⅰ.①晚… Ⅱ.①黄… Ⅲ.①粤剧—戏剧史—研究—中国—清后期 ②粤剧—戏剧史—研究—中国—民国 Ⅳ.①J825.65

中国版本图书馆 CIP 数据核字（2017）第 021142 号

Wanqing Minguo Shiqi Guangzhou Yueju Chengshihua Yanjiu

出 版 人：	王天琪
责任编辑：	王延红　陈俊婵
封面设计：	曾　斌
责任校对：	刘丹萍
责任技编：	何雅涛
出版发行：	中山大学出版社
电　　话：	编辑部 020-84111996，84113349，84111997，84110779
	发行部 020-84111998，84111981，84111160
地　　址：	广州市新港西路135号
邮　　编：	510275　　传　真：020-84036565
网　　址：	http://www.zsup.com.cn　　E-mail：zdcbs@mail.sysu.edu.cn
印 刷 者：	佛山市浩文彩色印刷有限公司
规　　格：	787mm×1092mm　1/16　27.5 印张　520 千字
版次印次：	2018年6月第1版　2018年6月第1次印刷
定　　价：	78.00元

如发现本书因印装质量影响阅读，请与出版社发行部联系调换

非物质文化遗产保护研究的学科独立（代序）

 21世纪初联合国教科文组织全面开展的全球性非物质文化遗产保护，对传统文化和学术生态都产生了重大影响。一方面，国家的、族群的、地区的、社区的传统文化正在以新的符号形态被人们所认知、重塑，许多人们习以为常的传统生产和生活技能、经验、知识、习俗和仪式等正在被一种新的概念符号——"非物质文化遗产"所统称，与1972年联合国教科文组织所启动的物质遗产保护相呼应，"文化遗产"正成为新世纪的一个主流词语，"遗产时代"已经正式开启。另一方面，与传统文化一样，学术生态也在经历一个重塑的过程，从"文化遗产""非物质文化遗产"保护视角开展的学术研究和学科建设正在兴起，关于人类生产和生活技能、经验、知识、习俗和仪式的某一侧面、某一领域特殊性的传统研究和传统学科，正在以一种新的面貌进入人们的视野。

 从认识论来看，人类对事物的认识要经历从整体到部分再到整体不断循环递进的过程。"非物质文化遗产学"在21世纪的兴起，正是人类学术研究和学科建设从关注"特殊性"部分到关注"普遍性"整体转变的一个体现。非物质文化遗产所涵盖的对象如民间文学、传统戏剧、传统音乐、传统美术、传统技艺、传统曲艺、传统体育、游艺和杂技、传统医药、民俗等，曾经被作为文学、戏剧学、音乐学、美术学、工艺学、曲艺学、体育学、医学、民俗学以及人类学、民族学、历史学等学科的特殊对象，也是这些学科之所以独立的基础。"非物质文化遗产学"的提出，正在改变这些传统学科的现有格局，推动人们关注这些学科对象背后的一些普遍性问题，即这些学科对象所指的传统文化是如何被当下特定国家、族群、地区、社区、群体乃至个人视为其文化遗产的，如何传承和传播的，以及如何保护和发展的。对这些问题的解决，不是依靠一个短期的社会运动所能完成的，而是需要一个长期、持续的理论研究和科学实践才能实现。这就是非物质文化遗产学之所以兴起、发展的一个主要原因。

 联合国教科文组织的《保护非物质文化遗产公约》把非物质文化遗产的保护界

定为"采取各种措施，确保非物质文化遗产生命力"，保护措施包括"确认、立档、研究、保存、保护、宣传、弘扬、传承（特别是通过正规和非正规教育）和振兴"。可见，让非物质文化遗产"活着"，是非物质文化遗产保护的核心所在，所有保护措施都要围绕这个核心来实施。在过去十多年间，联合国教科文组织和我国政府在非物质文化遗产保护中所采取的措施，主要可分为两类：一类是宣传性措施，如确认、研究、宣传、弘扬等，主要以评审、公布各种非物质文化遗产名录为代表，如"人类非物质文化遗产代表作名录""急需保护的非物质文化遗产名录""非物质文化遗产优秀实践名册""国家级非物质文化遗产代表性项目名录""国家级非物质文化遗产项目代表性传承人名录"等。另一类是行动性措施，如立档、保存、传承、振兴等，主要以开展普查，建立档案馆、数据库、传习所，开展传承教育、生产实践等为代表；在中国集中表现为"抢救性保护""生产性保护""整体性保护"等实践探索。无论是对非物质文化遗产生命力的理解，还是对非物质文化遗产保护宣传性措施、行动性措施的执行，都要以学科建设为基础。传统学科如文学、戏剧学、音乐学等主要研究非物质文化遗产的对象是什么、有什么发展规律等问题，而对非物质文化遗产生命力是什么、如何保护等问题却关注较少。后两个问题正是非物质文化遗产学要解决的问题，也是非物质文化遗产保护从宣传性措施向行动性措施转换的重要基础。一言概之，传统学科重在"解释世界"，非物质文化遗产学不仅要"解释世界"，而且要试图"保护世界"。

无论是解释这个非物质文化遗产所构成的"世界"，还是要保护它，我们都要面对许多新的问题。如非物质文化遗产保护工作要求的统一性与非物质文化遗产客观存在的多样性的关系问题：一方面，非物质文化遗产是在具体的社区、群体和个体的生产、生活实践中形成并传承的活态文化传统，社区、群体和个体及其生产、生活实践的差异性，自然造成了非物质文化遗产的多样性存在。非物质文化遗产保护就是要承认每种具体非物质文化遗产存在的合法性，并为其多样性存在提供保护。另一方面，非物质文化遗产保护的概念和规则，要求在多样性存在的非物质文化遗产中建立一种统一性或普遍性，而这对非物质文化遗产的多样性存在造成新的干预和规范。这类问题是非物质文化遗产保护中的一个本体性问题，也是只有非物质文化遗产学才能直接面对的问题。又如，非物质文化遗产的"本真性"问题，也是在非物质文化遗产保护中不断被凸显出来的问题。外来访问者往往比本地所有者更加关心这个问题。对外来访问者而言，认识、研究和保护一个特定社区、群体或个人的非物质文化遗产，不能离开"本真性"标准，他们中有些人甚至固执地认为这个"本真性"标准是绝对的、静止的，是不能改变的。事实上，特定社区、群体或个人对其日常生产、生活中从事的非物质文化遗产实践，往往是以能否满足其即

时的生产和生活需要为衡量准则的，所以，在他们眼中，非物质文化遗产若能够满足他们即时的生产和生活需要，就有本真性，否则，就没有本真性，绝对的、静止的非物质文化遗产本真性是不存在的。那么，非物质文化遗产保护如何协调外来访问者与本地所有者关于"本真性"认识的不同，建立一个涵盖外来访问者与本地所有者共同认可的"本真性"，也是只有非物质文化遗产学才能真正回答的问题。再如，非物质文化遗产保护中的"抢救性保护""生产性保护""整体性保护"等实践探索，要真正转变为一种普遍性的范式和理论，也只有通过非物质文化遗产学才能实现。此外，非物质文化遗产保护对国家和地区来说，往往与国家和地区的政治、经济和文化发展战略等相联系，这方面的深入和系统研究，也有赖于非物质文化遗产学的发展。

 正是基于对非物质文化遗产保护形势与问题的科学认识，基于对传统学科转型和非物质文化遗产学科独立的准确判断，中山大学中国非物质文化遗产研究中心近十五年来，一直致力于非物质文化遗产保护研究和学科理论建设工作。我们除了每年编撰出版《中国非物质文化遗产保护发展报告》（蓝皮书）外，还陆续编撰出版了"岭南濒危剧种研究丛书""中国非物质文化遗产研究丛书"等，这次出版的"非物质文化遗产保护丛书"是上述丛书的延续。我们将按照非物质文化遗产保护理论、非物质文化遗产保护案例、非物质文化遗产保护学术交流等专题进行编撰出版，在推动我国非物质文化遗产学科建设的同时，为弘扬中华民族传统优秀文化、促进我国非物质文化遗产的传承发展提供学术支持。

<div style="text-align:right">

宋俊华

中山大学中国非物质文化遗产研究中心

2018年2月10日

</div>

序　言

中国传统戏剧的发展，与城市密切相关。城市化是传统戏剧发展的必然趋势。从本质上来说，传统戏剧城市化进程就是戏剧作为一种艺术形式，作为一种文化样式，嵌入城市的政治、经济、文化和社会生活当中，成为城市文化的一个重要组成部分，成为城市民众的一种生活方式的过程。

晚清民国时期，以开埠为先导的广州城市经历了一场重要的具有转折性意义的变化，开启了新的城市化进程。这一时期，刚刚从乡土文化中成型的粤剧迫不及待地赶上了这场变化，两者之间的耦合必然对粤剧的城市化进程及其特征产生深刻的影响。

第一，戏班从农村进入城市的过程，直接生动地反映了粤剧的城市化进程。晚清民国时期，粤剧人寿年班经历了从农村进入城市的发展演变过程，在剧目编演、班业运营、班社组织和身份认同上做出了很大的调整和努力。但是，城市特殊的生存环境以及戏班自身存在的问题，使得人寿年班的进城之路显得更加曲折和困难。在很长一段时间内，粤剧人寿年班一直在城市与乡村之间进行着艰难反复的逡巡与抉择。城乡并存、城乡联合不仅仅是人寿年班独有的一种生存方式，也是这一时期身处广州城市的大多数粤剧戏班共同经历和普遍采取的一种生存策略。

第二，晚清民国时期，广州演剧场所经历了由临时搭棚向新式剧场过渡的关键转轨期。广州剧场的建设在很大程度上受着"西风东渐"的影响，对西方剧场在器物层面上的学习和借鉴，使得广州城市戏院的观演环境发生了很大的改变。但在剧场的精神内核方面，新式剧场却与中国传统观剧理念存在着难以逾越的鸿沟，再加上战乱年代人们社会行为的失范，大大消解了新式剧场的仪式感，使得广州城市戏院徒有其表，而缺乏内在仪式性精神。这正是盛极一时的现代戏院迅速走向衰落的根本原因，也为后来粤剧在城市的发展埋下了重大的隐患。

第三，晚清民国时期，伴随粤剧城市化进程的推进，粤剧传统审判风格也在悄然发生转变。粤剧的审美趋向不再延续农村演剧时期那种从传统宗教伦理纲常的角

度,甚至从教化的角度加以观赏的审美定式,而是深受城市各方面因素影响,从创作、演出、改革、宣传、评论等方面完成了一套观演机制的创建和一套观剧话语的规范,从而建构了一种以观众为中心的审美框架。在这个过程中,既实现了粤剧审美风格的城市化转型,也推动了受众群体审美趋向的城市化进程。

第四,清末以前,粤剧以落乡演出为主,戏班与邀演方之间长期处于一种流动性的市场关系状态。吉庆公所虽为买卖戏中介机构,但在市场关系中扮演着重要角色。近代城市市场经济的萌发促使粤剧原有市场体系的瓦解,逐渐形成了由市场主体、市场客体和市场中介三者组成的较为完整的市场机构体系,推动粤剧行业从传统市场形态向近代市场形态转变,使得粤剧行业的整个运作机制嵌入新的城市社会经济生活当中。近代市场机制的引入,引起了粤剧业态一系列特征的变化,使得粤剧艺术实现了从乡土文化样式向都市大众消费文化样式的转型。然而,随着市场化进程的推进,粤剧行业的纠纷案件层出不穷,多元参与的纠纷调解格局,真实地勾勒出粤剧行业发展的某些质变过程,也在一定程度上反映了粤剧行业市场机制的不成熟和法制建设的不健全。

第五,在传统农耕社会中,粤剧的传播以人际传播为主,依靠乡土社会中各类民俗活动而存在,同时借助其他民间艺术形式强化了自身的民俗特质,形成了一个与乡土社会相契合的传播体系。然而,20世纪以来,随着新的传播手段的产生和传播技术的更新,报刊、广播电台和电影等大众媒介不断涌现,原本寄身于民俗活动传播于村落空间的粤剧艺术,受传媒时代文化逻辑力量的召唤,衍生出新的多样化的传播方式。置身于新的文化语境中,借助报刊、广播电台和电影等各种现代传媒,粤剧对自身的传播方式做出了调适,以去生活、去语境的方式进行符号拼贴、重装和改造,从而裂变为一种诉诸符号消费需求的媒介景观样式或消费意象,成为一种具有典型后现代文化特质的传媒消费文本,并为处于近现代转型的广州城市增添了一种大众审美文本。

第六,建立在血缘、地缘关系基础上的乡土社会,借助"神灵"的名义,通过神功戏的演出,粤剧发挥了娱神、娱人和交际的功能,并在此基础上实现了经济功能和政治功能。在这个过程中,粤剧演出建构了以祭祀功能为主,其他功能为辅的功能格局。晚清民国时期,随着广州近代城市化的开启,粤剧赖以生存的社会土壤逐渐发生变化,而粤剧的功能及其主次关系也在这个过程中悄然改变。娱神功能的削弱、娱乐功能的强化、交际功能的延伸以及政治功能的凸显,演变出了粤剧的多种演出形态,使得粤剧在城市生活中扮演着复杂而多元的角色和身份。在传统的商演之外,粤剧寄身于各种新的社会活动中,成为其融入社会、融入近代广州城市的重要途径。同时,在不同的展演空间,粤剧向着更适合该场域的文化和身份表达方

式发展,最终实现了从祖先崇拜、祭奠祈福、人神同悦、族群认同的传统功能格局,向具备文化展演、族群认同、礼仪社交、社会团结、庆典娱乐、情感宣泄等社会功能并存的新格局的转变。

第七,作为粤剧的行会组织,八和会馆自成立之日起就与粤剧行业的发展息息相关。晚清民国时期,粤剧进驻广州城市,八和会馆无论在领导体制、管理机制和业界地位等各方面都受到了重大的冲击和挑战。为此,八和会馆开始了自身的调整和改革之路:改革领导体制;被迫调整行规,适应市场需求;作为粤剧行业的自救组织,为粤剧发展出谋划策,保障会员生活;调整自身定位,协助政府管理粤剧等。这一时期的八和会馆俨然成为政府职能和市场运行机制之间的有效补充,起到了中介协调的作用。在此过程中,八和会馆重新树立起其在业界和城市社会生活中的地位和作用,实现了由传统行会组织向具有近代性意义的同业公会的转化。

第八,民国时期,广州市政兴起,作为城市娱乐文化之一的戏剧也被纳入市政管理的范畴。这一时期,广州市政府的戏剧管理经历了四个不同的历史阶段,呈现出由浅入深,由探索、试验到逐步定型的过程,其管理进程深受市政管理理念及社会改革浪潮的影响,对近代广州城市戏剧管理及戏剧发展走向产生了深远的影响。民国时期广州市政府在文化管理体制的探索和试验过程中所确立的一些基本理念,具有一定的进步性和借鉴意义。然而,应该看到,这一时期广州市政建设对戏剧活动的管理始终笼罩在政治服务的气氛中,使得戏剧的发展潜藏着内在的危机。军人滋扰戏院这一初看细微的问题,在整个民国时期不仅屡禁不止,反愈演愈烈,在一定程度上折射出政府管理理念的落后和实际效能的缺失。到了后期,时局动荡,政府对戏剧的管理开始出现职能错位、管理职责不清的现象,既造成了行政资源的浪费,又违背了艺术生产的规律,使城市戏剧偏离了自身发展轨道而走向衰落。

总之,晚清民国时期,粤剧的城市化进程并不是一帆风顺的,在很长一段时间内,粤剧在城市和农村之间经历了一个反反复复的发展过程。但是,从总体倾向来看,仍然表现出了从与乡民生活密切相关的传统乡土文化向适应城市民众生活方式的城市文化样式发展转变的过程。随着近代广州城市化的发展和演变,粤剧也逐渐发展成为一种以市民性为核心,以商业化和现代化为结构底蕴,以市场交换为生存法则,并形成一套与之相应的组织制度和管理模式的城市文化样式。

传统戏剧在城市中的日趋衰落,一直是戏剧学界挥之不去的难题。本书以晚清民国时期广州粤剧的城市化进程作为个案进行研究,力图拓展戏剧研究的理论视野和研究方法,为传统戏剧在当代城市的传承发展提供借鉴的蓝本,同时也加深对晚清民国时期广州城市文化的研究。

目 录

绪论
 第一节 研究选题 / 1
 第二节 概念界定 / 4
 第三节 研究方法 / 11
 第四节 研究目标 / 12
 第五节 研究创新点 / 12
 第六节 研究综述 / 13

第一章 粤剧城市化历史概况
 第一节 晚清民国时期中国传统戏剧的城市化进程 / 23
 第二节 晚清民国时期广州的城市化进程 / 25
 第三节 在城市与乡村之间的博弈
 ——粤剧城市化的艰难历程 / 32
 小结 / 38

第二章 晚清民国时期广州粤剧班社的城市化进程
 第一节 从"红船班"到"省港班与落乡班"的分野 / 40
 第二节 在城市与乡村之间徘徊
 ——粤剧人寿年班进城始末考述 / 47
 第三节 逡巡与抉择
 ——粤剧人寿年班在城乡之间的生存策略探析 / 63
 小结 / 72

第三章 晚清民国时期广州粤剧演出场所的城市化进程
 第一节 "前戏院"时代广州的观剧环境及其嬗变 / 75
 第二节 清末广州第一家戏园考 / 81

第三节　晚清民国时期广州四大戏院的兴起　/ 91

第四节　中西融合下的都市狂欢
　　　　——百货公司天台游乐场的演剧活动探析　/ 107

第五节　器物与精神的错位
　　　　——对晚清民国时期广州城市民众观剧行为的反思　/ 122

小结　/ 129

第四章　晚清民国时期广州粤剧审美风格的城市化演变

第一节　晚清民国时期广州城市化对粤剧剧本生产机制的形塑　/ 131

第二节　晚清民国时期粤剧剧目的城市化表征　/ 142

第三节　移植、利用和包装
　　　　——粤剧例戏在城乡演出的对比研究　/ 151

第四节　从神仙道化到机关布景
　　　　——晚清民国时期粤剧神仙剧的传承及嬗变　/ 162

第五节　民俗艺术的城市新装
　　　　——晚清民国时期粤剧服饰的革新　/ 166

第六节　"薛马争雄"与近代粤剧改革之路　/ 184

第七节　大众传媒下粤剧审美共同体的营构　/ 196

小结　/ 210

第五章　晚清民国时期广州粤剧市场机制的建立及运行

第一节　清末以前粤剧业的市场交易模式　/ 213

第二节　晚清民国时期广州粤剧市场机制的建立　/ 216

第三节　市场机制下粤剧业态的变迁　/ 230

第四节　晚清民国时期广州演剧纠纷案件的产生及其背后原因的阐释　/ 234

小结　/ 244

第六章　晚清民国时期广州粤剧传播机制的嬗变

第一节　粤剧传统的传播机制　/ 246

第二节　报纸：粤剧与现代大众传媒的首度联姻　/ 250

第三节　民国时期广播电台与粤剧粤曲的发展
　　　　——以广州市播音台为例　/ 260

第四节　民国时期粤剧与电影的结盟　/ 271
小结　/ 277

第七章　晚清民国时期广州粤剧功能的延伸与转化

第一节　粤剧神功戏的功能剖析　/ 280
第二节　城市化进程中广州粤剧娱神功能的削弱　/ 287
第三节　城市化进程中广州粤剧娱乐功能的强化　/ 294
第四节　城市化进程中广州粤剧交际功能的延伸　/ 303
第五节　城市化进程中广州粤剧政治功能的凸显　/ 313
小结　/ 318

第八章　晚清民国时期粤剧行会组织城市化变迁考察

第一节　八和会馆的成立及基本职能　/ 320
第二节　现代性制度外衣下的传统运作　/ 329
第三节　晚清民国时期八和会馆管理职能的转变　/ 337
第四节　八和会馆与政府之间的合作与博弈　/ 344
小结　/ 349

第九章　晚清民国时期广州粤剧管理体制的形成及影响

第一节　民国时期广州市政府戏剧管理进程探析　/ 351
第二节　民国时期广州市政管理对城市演剧的影响　/ 362
第三节　民国时期广州市政府戏剧管理的经验与教训　/ 375
第四节　失范与控制
　　　　——民国时期广州戏院中的军人之患　/ 383
小结　/ 391

结　论

第一节　晚清民国时期广州粤剧的城市化进程　/ 394
第二节　对当代传统戏剧城市化发展的启示　/ 397

参考文献　/ 400

后　　记　/ 420

绪　　论

第一节　研究选题

　　城市在中国传统戏剧发展过程中起着举足轻重的作用。宋元之际，城市的发展带来了勾栏瓦肆的兴盛，带动了南戏和杂剧的繁荣，北京和杭州就是当时戏剧活动的重要城市；明清时期，传奇戏的发展和繁荣，就与南京、苏州、扬州等城市的发展有密切关系；晚清以来，京剧、粤剧的兴盛则与北京、上海、广州、香港、澳门等城市的发展有很大关系。可见，在传统戏剧发展历程中，每一个戏剧发展的繁荣时期都和当时城市的发展有关，每一种戏剧形态的成熟和最终完成也都是依托在当时最繁华的商业都会或中心城市。传统戏剧的每一次革新提升，城市化都是不可绕过的重要一环。显然，研究传统戏剧城市化过程是中国戏剧史研究中十分重要的内容。但是以往研究者在这方面的研究比较薄弱，代表性论著有李真瑜《北京戏剧文化史》和《城市文化与戏剧》，范丽敏《清代北京戏曲演出研究》，田根胜《近代戏剧的传承与开拓》，张炼红《"海派京剧"与近代中国城市文化娱乐空间的建构》，徐剑雄《京剧与上海都市社会（1867—1949）》等。

　　乡村演剧研究的方兴未艾，让我们反观到城市演剧研究的匮乏和价值。近年来，乡村演剧受到了学者们的关注和探讨。陈守仁教授、容世诚教授以及日本学者田仲一成先生对乡村演剧活动的研究，让中国戏剧史的书写有了新的方向和视角。然而，当戏剧史的研究推动到这一地步的时候，另一个问题也就自然而然地出现了。乡村演剧研究无论从研究方法、研究内容还是研究视角来说，都无法与已有的城市演剧研究成功地嫁接起来。乡村演剧研究更多地从人类学、文化学与社会学的角度加以考察，而以往的城市演剧研究则更多的是从商业性、艺术性及审美性的角

度加以展开，更多地关注其文学、艺术、美学和历史的研究。所以，当我们看到"巫风傩影"时很难联想到"梅兰芳""昆剧昆曲"等唯美的艺术展现。这样的断裂和错位似乎造就了中国戏剧研究中的两种不同研究范式，从而在表面上导致了"乡村—城市""祭祀—观赏"等一系列对立概念的产生。关于前者能否向后者转化以及如何向后者转化的研究成果尚不多见。本书试图从城市化的视角在两者之间建立一定的关联性及对话嫁接的可能性。

传统戏剧在城市中的日趋衰落，一直是戏剧学界的难题。从20世纪80年代中后期起，传统戏剧在现代社会的命运问题就一直是戏剧学界讨论的热点问题。学术界对传统戏剧在城市衰落原因的探讨，宋俊华教授在《从供养关系看传统戏剧的城市化》一文中总结了三种最有代表性的观点："一是认为传统戏剧出了问题，主要表现为体制僵化、剧目陈旧、形式老化、节奏太慢，跟不上时代发展节奏；二是认为观众出了问题，主要表现为戏剧普及教育缺乏，观众对传统戏剧了解甚少；三是认为演出生态出了问题，主要表现为现代艺术门类多，电影、电视、网络等分流了观众。"[1] 文章又指出，"针对上述三点，我们做了很多努力，无论是改革戏剧院团体制、积极编创新剧目、创新表现形式，还是加大传统戏剧教育和宣传，却仍然无法改变传统戏剧在城市中不断衰落的现实。这只能说明一个道理，传统戏剧在城市衰落还另有原因"[2]。那么，原因何在？回答这个问题，最直接、最有效的办法就是弄清楚传统戏剧是如何在城市中兴起并发展起来的。这就需要回到具体的历史语境中，考察传统戏剧的城市化进程。

此外，有一个现象同样值得我们重视，那就是当前传统戏剧在农村与城市的生存境况大不相同。以粤剧为例，易红霞在其博士论文《戏班与剧团——一个城市国营粤剧团的身份困惑》中通过调查得出结论："（粤剧）剧团在城市的演出，常常是演一场赔一场。与此形成鲜明对比的是，粤剧在乡村演出的红火和在海外演出的热闹。每年春节和中秋重阳节前后，粤剧的春班和秋班演出特别红火，不仅东莞、佛山、中山、珠海、深圳等珠三角经济发达地区戏金年年上扬，每逢过年过节，锣鼓喧天；粤西的吴川、电白、茂名一带经济欠发达地区，更是'乡场渔港无不披红挂绿迎戏班，村村寨寨犹见结彩张灯演大戏'，春秋班演出十分旺台，多年不衰。"[3] 由此，便引出了一些颇有意思的话题：难道传统戏剧在农村就没有在城市中所遇到的问题吗？如果也有，那么戏剧在农村仍然繁荣的原因是什么？城市与农

[1] 宋俊华：《从供养关系看传统戏剧的城市化》，载《戏剧艺术》2013年第6期。
[2] 宋俊华：《从供养关系看传统戏剧的城市化》，载《戏剧艺术》2013年第6期。
[3] 易红霞：《戏班与剧团——一个城市国营粤剧团的身份困惑》，中山大学2010年博士学位论文。

村对传统戏剧的发展意味着什么？难道仅仅是提供了不同的演出环境吗？这无疑为我们研究传统戏剧在城市的发展提供了一个新的视角和启发，仅仅就农村谈农村、就城市谈城市是远远不够的，我们可以尝试将城乡演剧作为一个整体来考察，从农村与城市的关联中，从城市化过程中认识这种现象，揭示其形成的原因，为城市戏剧的发展指明方向。

综上所述，中国传统戏剧的发展，与城市密切相关。城市化是中国传统戏剧发展中颇具特色的重要环节，也是传统戏剧发展的必然趋势。对这一进程进行深入的考察和剖析，有利于我们进一步厘清中国传统戏剧发展的历史脉络，有利于揭示祭祀性戏剧与观赏性戏剧两者之间的内在联系，也有利于回答和解决传统戏剧在城市发展中遇到的各类问题和困惑，这正是本研究得以开展的重要前提和事实依据。

本书以粤剧作为研究对象，探讨粤剧从农村进入城市的过程中，在演出形态、传播途径、演出功能以及戏剧管理等方面所发生的变化，对晚清民国时期粤剧城市化进行连续性和统一性的考察，挖掘城市演剧的内在生成机制和发展演变规律，拓展戏剧研究的理论视野和研究方法，为传统戏剧在当代城市的传承发展提供借鉴的蓝本，同时也加深对晚清民国时期广州城市文化的研究。

选取晚清民国时期广州粤剧作为研究对象，主要基于以下三点考虑。

第一，粤剧与中国大多数地方剧种一样，根源于乡土社会的祭祀戏剧或仪式戏剧，随后进入城市，成为城市文化的一个组成部分并随着城市的发展而发展，是乡土文化进入城市并被城市化的代表，是研究文化城市化的典型案例。自诞生之日起，粤剧就与广州这座城市的发展变化有着千丝万缕的联系，甚至成为晚清民国时期广州城市文化的艺术投射和重要象征。目前，粤剧研究尚未系统展开，更多的研究主要集中于粤剧史和粤剧演出形态的研究，代表性论著有麦啸霞《广东戏剧史略》、梁沛锦《粤剧研究通论》、赖伯疆、黄镜明《粤剧史》、赖伯疆《广东戏曲简史》、陈守仁《仪式、信仰、演剧：神功粤剧在香港》、余勇《明清时期粤剧的起源、形成和发展》、李计筹《粤剧与广府民俗》和黄伟《广府戏班史》等，从城市化角度研究粤剧的成果尚不多见。

第二，晚清民国时期，是粤剧实现城市化转型发展的关键时期。在这一时期，粤剧一方面延续着之前传统乡土社会的发展路径，另一方面又由于城市的质变而逐步走上了近代城市化的新道路。这是一个承前启后的发展阶段，是新与旧、传统与现代、城市与乡村等话语并存，并且相互碰撞、交融和异变的关键时期。粤剧的现代审美风貌和艺术品格也在这个时期形成和发展起来。因此，在一定意义上来说，晚清民国时期粤剧的发展演变是近代以来传统戏剧城市化的一个最具典型性的个案。

第三，广州作为中国城市化"先行一步"的城市，具有十分突出的"标本"意义。晚清民国时期，广州城经历了由传统省城向近代城市的转变，致使进入广州城市的粤剧面临与以往不同的政治、经济和文化环境，带来了近代粤剧城市化新变。在封建帝制时代，广州城只是作为统治阶级的附属物，城市的基本职能是作为官员办公的场所，因此，清末以前的广州未曾有独立意义上的地方经济和作为一个城市的地方市政建设。而清末以后，随着市政建设的逐步展开，广州才作为一个独立的个体向近代城市转变。在如此疾风骤雨般的城市化变革中，广州在城市建设、市政管理、地方经济发展和近代城市文化建设中完成了生发和完善的过程。正是在这种背景下，作为传统文化代表的粤剧有了进驻广州城市的契机和动力，并在这个过程中迸发出强大的能量，活跃和带动了整个广州城市的文化娱乐业的发展，成为广州城市文化中一道独特的风景。

总之，在城市化的动力推进和历史文化传统的阻力妨碍的博弈关系中，晚清民国时期粤剧城市化进程及道路的探索，代表了近代城市转型过程中大多数进城的地方曲艺所面临的发展境遇和转型特点，是中国传统戏剧城市化基本风貌的折射和缩影，具有普遍性的意义。而作为近代通商口岸及接受西方文化较早的城市，广州粤剧的城市化又表现出一种独特的价值内涵和文化意义，值得我们作为个案进行深入的研究和探讨。

第二节 概念界定

一 晚清民国时期（1840年6月—1949年9月）

晚清民国时期的时限范围是从1840年6月鸦片战争爆发始至1949年9月中华民国终结止，共110年。这一时期是中国城市由传统城市走向近代城市的重要时期，也是传统戏剧开始走向城市，摆脱农耕社会文化空间，成为真正意义上的城市文化的关键时期。传统与现代的交锋在城市上演，传统戏剧在城乡发展的速度比发生变化，这是重新探讨和研究城市戏剧兴起的绝佳境域。

二 城市与城市化

在古代，"城"与"市"是两个不同的概念。中国古代的"城"基本都是基于政治和军事的目的而建立的，城的周围由城墙或护城河围起，形成对于政治集团相

对安全的封闭空间，城里也会有服务于人们生活和消费的各类部门，但多依附于官僚和地主，缺乏致力于交换的独立生产性产业。"市"，在古文中是动词，义为买，后来专指进行买卖贸易的地方，历史文献中经常有"设立互市"的记载。

城市的历史几乎与人类的历史一样古老，恰如斯宾格勒所言："世界的历史就是城市的历史。"① 从城市的起源看，人类历史上的城市是伴随着早期人类社会生活的扩大，剩余产品与交换的出现以及人类社会的第一次社会大分工而出现的。城市从远古的要塞、交易点发展成今天的近代城市、大都市、巨型城市乃至全球城市，是很多世纪城市化发展，特别是20世纪以来城市化加速发展的结果。

与城市一词的概念性，即与农村相对的地理、文化、政治、经济空间的抽象概况相比，城市化是一个描述性的词，侧重表现城市的动态发展变化。最早提出城市化概念的是西班牙工程师A. 塞尔达（A. Serda），他在1867年开始使用这一概念。从词源上来说，城市（urban）一词在英语中早就存在，而城市化（urbanization）一词则是以城市为词根派生出来的。如果从城市发展史的角度来看，城市化进程从城市诞生的源头起就已经开始，但一般意义上的城市化，主要指的是工业革命以来快速发展的城市化，即"社会经济形态发生根本转变的过程，是工业经济、城市经济取代农业经济、农村经济并占据社会主导地位的过程"②。

城市化不仅仅意味着人们被吸引到一个叫作"城市"的地方，而且还应该包括人们被纳入到城市生活体系之中的过程。"城市化也指与城市发展有关的生活方式的鲜明特征不断增强的过程。最后，它指人们受城市生活方式影响而在他们中间出现的显著变化。"③ 城市化，实质上意味着人们的居住形式、生活方式和文化形态随着城市的发展而变迁，并在这个过程中逐渐凸显城市特质的过程。

三 广州城市

广州，是一个外延不断扩大的概念，初为州名，继为府名，最后成为市名。本书主要采取城市范围和城市生活特征两个方面相结合的方式对晚清民国时期的广州城市进行界定。

像中国其他城市一样，在20世纪以前，广州没有正式的市政机构。清朝地方行政管理实行城乡合治，城市虽然是各级官衙的所在地，但是没有管理城市自身事

① 〔德〕奥斯瓦尔德·斯宾格勒著，齐世荣等译：《西方的没落》（上），商务印书馆1963年版，第206页。

② 陈甬军等：《中国城市化道路新论》，商务印书馆2009年版，第29页。

③ 〔美〕路易斯·沃斯著，赵宝海、魏霞译：《作为一种生活方式的都市生活》，载《都市文化研究》2007年第1期。

务的专职机构。清代"广州府"管辖十几个县,是一个在省与县之间的行政管理机构,而"广州城"只是一个地理名词,不是行政区域,向来分属南海、番禺两县。

表1-1 元明清广州府辖区沿革表①

时间	治所	所辖(州)县	(州)县数
元代	南海、番禺	南海、番禺、东莞、增城、香山、新会、清远	7县
明代	南海、番禺	南海、番禺、顺德、东莞、新安、三水、增城、龙门、香山、新会、新宁、从化、清远、连州(连山、阳山)	1州、15县(13个直辖县,2个州辖县)
清代	南海、番禺	南海、番禺、顺德、东莞、从化、龙门、增城、新会、香山、三水、新宁、清远、新安、花县	14个县

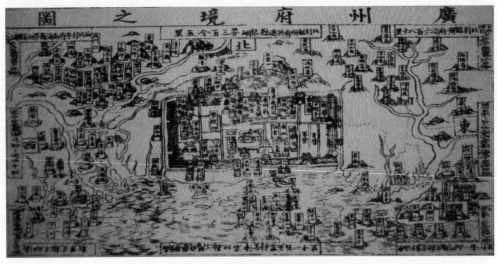

图1-1 《广州府境之图》②

① 参见〔清〕瑞麟、戴肇辰等修,单兴诗、史澄等纂:《广州府志》卷六"沿革表一",清光绪五年(1879)粤秀书院刻本。
② 载《永乐大典》,明永乐三年至六年(1405—1408)刻印,尺寸:19.8cm×12.6cm。

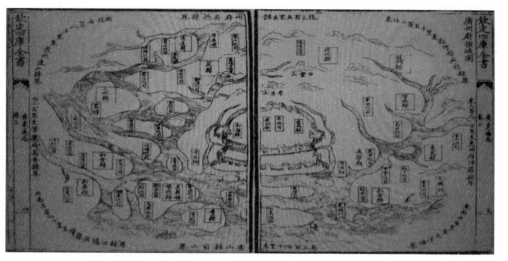

图1-2 《广州府疆域图》①

民国元年（1912），广州府被废除，由广州府所辖的南海、番禺两县直隶广东省，广州隶属南海、番禺两县分管，广州区域概以警区范围而定。民国七年（1918），广州市政公所成立，进行了拆除城垣、规划街道等市政建设工程，为广州建市做了重要的准备工作，此为广州市得名之始。但是，此时广州城区仍归南海、番禺两县管辖。1921年2月15日，《广州市暂行条例》公布实施，广州市政厅正式成立。对于广州市区范围的确定，市政厅规定"暂以现在警察区域为市区区域标准"②，这标志着广州正式建市。

清末以前，人们对于广州城市的认识并没有一个清晰的概念，而更多的是"城墙"的概念。秦始皇统一中国后，设立了南海郡，任命任嚣为南海郡尉。公元前214年，任嚣在南海郡内修筑番禺城，俗称"任嚣城"，作为郡治，此为有记载的广州建城之始。③ 公元前206年，赵佗建立南越国，将原有的任嚣城扩大为周长5公里（1公里＝1千米，下同）、面积约0.3平方公里的都城，俗称"越城"或"赵佗城"。东汉赤壁之战后，公元210年，孙权任命步骘为交州刺史。步骘经略岭南，镇守并开发南方。公元217年，步骘把交州治由广信东迁至番禺，并重新修筑番禺城郭，史称"步骘城"。隋唐时期，广州已逐步形成"州城三重"的格局，从

① 载〔清〕《广东通志》卷三，收入《四库全书》，清代刻印，尺寸：21cm×15.5cm。
② 《市长孙呈报暂定市区区域标准文》，载《广州市市政公报》1921年第3期，第4页。
③ 广州古城虽有楚庭（廷）、南武城之说，但传疑成分较多，难以定论。目前学者大多认为广州建城之始应是秦始皇三十三年（前214）任嚣城，不但有考古物证，而且有文献记载。

南到北依次为"南城""子城"和"官城",城区规模扩大到1平方公里左右。

宋代是广州城第二次重要发展时期。经过十多次城垣的扩建和修缮,到了宋代,广州城已经扩展为"子城"(又称"中城")、"东城"和"西城"三城。南宋嘉定三年(1210),又在子城、东城、西城的南面东西两端各修筑了一城墙,直抵珠江边,称"雁翅城"。①

明洪武十三年(1380),"永嘉侯朱亮祖,都指挥许良、吕源以旧城低隘,请连三城为一,辟东北山麓以广之"②。三城合一,大大方便了城垣内的交通往来。嘉靖四十二年(1563),又在宋"雁翅城"基础上兴建外城(又名"新城"),广州城区再度扩大,并形成了新、旧二城并立的格局。③

由于珠江沿岸新积滩地的不断扩大,清顺治四年(1647),又在明代新城南面、东面两侧加筑了东、西翼城,直抵江边,俗称"鸡翼城"。④至此,广州城垣基本形成北卧观音山(今越秀山),南临珠江,东、西隔护城濠涌的固定格局。

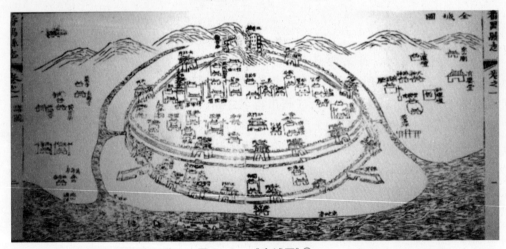

图1-3 《全城图》⑤

由于自然地理条件的限制,广州城垣至清初已经基本固定。然而,由于手工

① 参见倪俊明:《广州城市空间的历史拓展及其特点》,载《广东史志》1996年第3期。
② 〔清〕沈廷芳纂,金烈、张嗣衍修:(乾隆)《广州府志》卷四"城池",清乾隆二十四年(1759)刻本。
③ 参见广州市地方志编纂委员会编:《广州市志》卷二《自然地理志 建置志 人口志 区县概况》,广州出版社1998版,第138页。
④ 参见倪俊明:《广州城市空间的历史拓展及其特点》,载《广东史志》1996年第3期。
⑤ 载《番禺县志》卷一,清乾隆年间(1736—1795)刻印,尺寸:24.6cm×17.2cm。

业、商业贸易的发展以及西方资本主义势力的入侵，广州城区开始突破原有城墙的局限，向西、南、东方向扩展。从清代的地图可以看出，此时西关已经从明代的农田逐渐形成十八甫商业区，位于珠江南岸的河南地区也在清代得到了进一步的开发。至清朝末年，广州城垣的西、南、东面的大片近郊地区，已得到较充分的开发，成为附郭城区。城郊的这种发展变化，为民国初期广州市区区域范围的划分奠定了基础。1918 年广州设立市政公所后，开始拆除城墙、修筑马路，并将内外各城垣及城门尽行拆毁。至 1922 年，所有城垣基本拆完，城内、城外连成一片，市区亦随之扩展。①

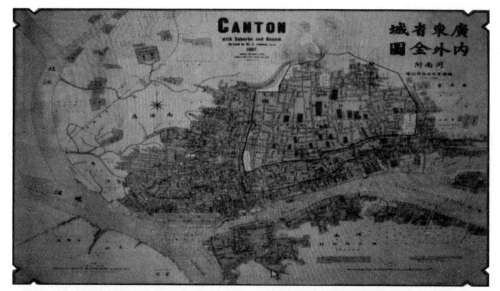

图 1-4 《广东省城内外全图（河南附）》（CANTON WITH SUBURBS AND HONAM）②

然而，我们这里对广州城市的定义，不能仅仅从行政区划和空间范围的角度加以定义，还应该考虑城市生活特征。美国著名城市学家路易斯·沃斯在《作为一种生活方式的都市生活》一文中说道："只要我们将城市生活局限于它的物理实体（physical entity），仅将其视为有确定边界的空间，且城市特征仅止于其固定的边界，我们就不太可能获得作为一种生活方式的都市生活的完美概念。"③ 也即是说，

① 参见广州市地方志编纂委员会编：《广州市志》卷二《自然地理志 建置志 人口志 区县概况》，广州出版社 1998 年版，第 138 页。

② 德国营造师舒乐测绘，清光绪三十三年（1907）印本，比例尺 1:5000，尺寸：114cm×144cm。

③〔美〕路易斯·沃斯著，赵宝海、魏霞译：《作为一种生活方式的都市生活》，载《都市文化研究》2007 年第 1 期。

从城市生活特征的角度来看，我们不应该单纯地从地域范围的角度定义出一个城市的概念。

路易斯·沃斯还指出，"虽然城市生活特征主要在城市中体现，但城市生活模式并不仅限于城市"①。城市本身并不是瞬间的产物，而是一个不断成长的过程。当然，我们对于城市生活方式的强调，并不在于否定从地域空间上对城市的各种定义，而是希望强调生活方式的城市特质在城市定义中的重要性。在城乡不分的时期，城市与农村的生活模式并没有本质的不同。到了近现代，随着城市政治、经济、社会、文化等各方面的繁荣发展，城乡差距不断扩大，使得城市逐渐成为我们文明的主导因素，代表着城市生活模式的特征也在这个过程中不断孕育和凸显出来，并极大地辐射到城市以外的地区。在这些城市中，尤其是大城市，都市生活方式得到了更为充分的体现。这也是我们选择以广州城市作为研究个案的原因之一。

四　传统戏剧城市化

对城市和城市化内涵的理解，为我们研究传统戏剧城市化奠定了基本的理论前提。城市化作为一种催生新的生活方式、新的人格心理、新的人际关系、新的价值观念等新的精神文化机制的媒介，同时也是身处其中的文化形态发展变化的必然趋势和整体表征。从这个意义上讲，我们可以说城市化是传统戏剧发展的必然趋势。

宋俊华教授在《城市化、市民社会与城市演剧》一文中提到："城市演剧是一种城市文化活动，它有两种形态，一种是非城市戏剧表演；一种是城市戏剧，二者的区别不是由戏剧活动地点而是由戏剧生存方式来确定的，非城市戏剧不是因非市民（以血缘、地缘、宗教信仰为存在基础的农村与城市居民）及非市民社会（以宗法社会为主）而存在；城市戏剧则因市民（以契约关系为存在基础的城市居民）及市民社会而存在。"② 只有当传统戏剧的生存方式开始转化为因市民（以契约关系为存在基础的城市居民）及市民社会而存在，那么才算是真正的城市戏剧。而传统戏剧的这个发展转变过程便是本论文所要讨论的"传统戏剧城市化"。

从本质上来说，传统戏剧城市化进程就是戏剧作为一种艺术形式，作为一种文化样式，嵌入城市的政治、经济、文化和社会生活当中，成为城市文化的一个重要组成部分，成为城市民众的一种生活方式的过程。

①　〔美〕路易斯·沃斯著，赵宝海、魏霞译：《作为一种生活方式的都市生活》，载《都市文化研究》2007年第1期。
②　宋俊华：《城市化、市民社会与城市演剧》，载《文化遗产》创刊号（2007年01期）。

第三节 研究方法

一 宏观和微观相结合的方法

一方面,从宏观上把握城市化与粤剧演变的关系,整体性地呈现历史事实。另一方面,通过大量具体的典型的案例,分析粤剧在城市化过程中的演变规律,使宏观研究与微观分析相结合。

二 定量分析方法

采用网罗式的材料收集方式,将笔记小说、方志族谱、报纸杂志、公文档案、口述史料、文物图像和田野调查等相关资料进行收集、整理、统计和分析,并借助图表、数据甚至图像展示等方式简单明了地体现其发展变化的相关情况。

三 比较分析方法

采用纵横向比较分析的方法。纵向上,以不同时期粤剧发展演变情况为基础;横向上,以同一时期不同城市、不同演剧类型作为参照,以凸显晚清民国时期广州粤剧发展的特点和演变的轨迹。

四 跨学科研究方法

本书采用艺术学、历史学、人类学、民俗学、传播学、管理学以及非物质文化遗产学等多种学科相结合的跨学科研究方法。如运用历史学基本的叙述方法,勾勒粤剧历史面貌;运用文化人类学的相关研究方法,对粤剧的传播传承情况进行考察。运用管理学的相关理论,对粤剧的管理模式、管理特征和管理成效等方面展开研究。通过借鉴多学科的研究方法,拓展本书的研究思路和理论视野。

五 田野调查法

对长期以来从事粤剧工作的专家、学者以及工作人员进行访谈,以期取得一手资料。同时对广州、佛山、香港、澳门、上海、北京等地的粤剧文物资料、音像制品等进行考察和收集,为本书的研究提供更多的佐证。

第四节 研究目标

一 城市演剧形态的立体考察

针对长期以来学术界对晚清民国时期广州粤剧发展情况缺乏系统性和整体性研究的情况,以丰富的历史档案和原始数据为依据,近距离、立体地考察这一时期粤剧在广州的演出情况,并通过大量具有代表性的个案分析,挖掘其发生的变化和演变的内在规律,力图更清楚地反映晚清民国时期广州粤剧演出形态的真实状况。

二 城乡互动的研究视角

针对长期以来戏剧研究中,城市演剧研究和农村演剧研究相互割裂,以至于缺乏可比性和联系性的问题,本书在研究中采用城乡互动的研究范式,将农村演剧作为考察广州城市演剧的一个重要参照系,在此基础上试图寻求两者之间的联系性和发展演变的种种痕迹,在城乡互动中实现对晚清民国时期广州粤剧城市化进程的动态考察和整体性把握。

三 当代城市戏剧发展传承的历史借鉴

针对长期以来城市演剧研究与城市戏剧发展现状相脱节的现象,打破以往将戏剧纳入城市娱乐文化的研究范式,建立以戏剧为主体的研究思路。在基于真实的考察和统计分析的基础上,反映晚清民国时期广州粤剧生态环境的实况,并对其生成机制和内在规律进行合理系统的诠释。以史为鉴,为当今传统戏剧的发展和传承提供理论支撑和历史借鉴,进而观照以戏剧为代表的传统文化在当代城市的传承和发展策略,为非物质文化遗产保护工作提供借鉴的蓝本。

第五节 研究创新点

一 研究方法

本书采用艺术学、历史学、人类学、民俗学、传播学、管理学和非物质文化遗

产学等多种学科相结合的跨学科研究方法，是一项多学科相互交叉的综合性研究。

二 研究资料

本书在资料的收集和运用上，不仅采用传统的文献资料，而且还将迄今为止较少受到关注的方志族谱、报刊、未刊印的公文档案、口述史料以及田野调查资料纳入资料的搜索和运用范围，丰富了本研究的文献来源，在一定程度上确保了创新的可能性。

三 研究思路

本书通过对城市演剧的重新探讨，打破原有的研究范式和理论框架，对城市演剧形态、传播途径、演出功能和戏剧管理等方面展开论述，在此过程中，以农村演剧作为城市演剧的重要参照系，关注城乡演剧之间的互动和发展变化的相关痕迹和途径，重构城市演剧生态环境，进一步拓展戏剧的研究思路和理论视野。

四 研究目的

本书密切联系当前城市戏剧传承发展中遇到的困境，立足城市演剧的研究，通过对个案的深入研究和分析，挖掘城市演剧的内在生存机制和发展演变规律，进而引发对传统戏剧在当代城市发展传承策略的思考和探讨，为以传统戏剧为代表的非物质文化遗产保护工作提供理论支撑和历史借鉴，具有较强的现实意义和借鉴价值。

第六节 研究综述

一 城市演剧研究

（一）上海演剧研究

关于城市演剧的研究成果，上海演剧的研究约占据了半壁江山。尤其是对近代以来上海戏剧发展情况的研究更是很多研究者关注的焦点，这其中既有对上海戏剧文化的全面叙述和研究，也有对单一剧种的研究。如张仲礼主编的《近代上海城市研究》（1990）着重介绍了开埠后到 20 世纪 30 年代上海戏曲的发展概况，将上海戏曲的发展过程分为戏园（茶园）时期、舞台时期和大戏园（剧场）时期，并对

各时期上海戏曲的发展情况进行论述。罗苏文《论近代戏曲与都市居民》(1993)、许敏《近代上海的戏曲和市民生活》(1996)等文则谈到了戏曲尤其是京剧对上海居民生活的影响。许敏《晚清上海的戏园与娱乐生活》(1998)和熊月之《晚清上海私园开放与公共空间的拓展》(1998)则主要论述了晚清上海戏园的分布、投资主体、兴起缘由,并对戏园中举行的大量社会活动进行了较为详细的描述。楼嘉军《20世纪初上海城市娱乐形态转型述评》(2005)论述了20世纪初期上海城市娱乐空间,包括戏院、游乐场、电影院和舞厅等的发展演变情况。

对于上海剧种的研究,以海派京剧最多。如姚旭峰《梨园海上花》(2003)是较全面研究海派京剧之作,全书通过市民社会的趣味、商业气候、科技因素三方面对海派京剧风格进行了分析,文中对京剧与上海社会之间的关系也做了论述。姚小鸥、陈波《〈申报〉的戏曲广告与早期海派京剧》(2004)一文考察了《申报》戏曲广告与早期海派京剧的良性互动,指出《申报》戏曲广告对海派京剧"明星制"的产生、演出体制的革新以及新式剧场的改良等方面有着重要的促进和推动作用。龚和德《京剧与上海》(2004)一文则探讨了京剧与上海的历史因缘及其文化意义,主要侧重于上海对京剧艺术面貌和艺术性质的影响。张炼红《"海派京剧"与近代中国城市文化娱乐空间的建构》(2005)一文论述了海派京剧的兴起和发展与近代上海城市空间的关系,指出海派京剧的风格特质错综融汇了上海这座城市的政治、经济、文化、生活习俗、民众心理及社会舆论等方面的诸多因素。张远《近代平津沪的城市京剧女演员(1900—1937)》(2011)以晚清民国时期开始登上舞台的京剧女演员为研究对象,关注京剧女演员的出身学艺过程、生活处境和社会定位,探讨了近代报刊和捧角文化对女演员形象的期望和建构,进一步阐述了清末民初的京剧文化、新式媒体报刊和城市社会文化发展的关系。徐剑雄《京剧与上海都市社会(1867—1949)》(2012)一书从社会文化视角研究京剧与上海都市社会的互动关系,梳理了京剧在上海发展的历史脉络,揭示了上海对京剧发展的影响,并在此基础上对海派京剧进行全面的剖析,结合上海社会文化背景揭示其产生和发展的文化内涵。

近代以来,江南地区很多地方戏曲进入上海,并由此发生了很大的变化,成为这一时期上海城市戏剧文化的重要组成部分,也引起了学者们的注意。其中影响最大的就是上海越剧的研究。如姜进《传奇的世界——女子越剧与上海都市文化绪论》(2005)一文探讨了越剧作为一个乡下小戏如何因缘际会地变成了大都市里的"明星",作者认为上海文化市场对传奇剧的渴求以及传奇剧的潜力使越剧在民国上海剧坛获得了成功,并实现了向现代舞台戏的转型。张雯《从乡村到都市——近代上海女子越剧的流行与社会文化变迁》(2013)一文指出女子越剧能够在近代上海

众多地方戏中脱颖而出的重要原因之一,是孤岛时期京剧和电影的衰弱,而且越剧表演迎合了战争带来的社会风气及市民精神状态的变化,作为通俗的大众文化得到流行和发展。全部由女伶登台的特殊表演形式,也以其特殊的魅力强烈吸引着男女观众。此外,沪剧、淮剧和评弹等地方曲艺的都市化进程也引起了学者们的关注。

粤剧在上海的发展情况也有相关的研究成果。如宋钻友《粤剧在旧上海的演出》(1994)根据史料描述了19世纪70年代到20世纪40年代粤剧在上海广泛传播的历史。程美宝《近代地方文化的跨地域性——20世纪二三十年代粤剧、粤乐和粤曲在上海》(2007)从沪上粤人与粤剧的关系、国乐改良运动中的粤乐革新、上海的唱片灌制事业与粤曲发展的关系三个方面,勾勒了20世纪二三十年代粤剧、粤乐和粤曲在上海的发展概况。黄伟、沈有珠《上海粤剧演出史稿》(2007)通过详尽的资料梳理了粤剧在上海的演出情况。同时,黄伟《近代上海粤剧繁荣的原因》(2009)一文从广东移民和演出机制运作两方面分析了粤剧作为一个以方言来进行演出的地方剧种在上海生根开花的原因。

(二)北京演剧研究

李畅《清代以来的北京剧场》(1998)是研究近代北京剧场的专著,分清代、民国和新中国三个阶段论述了剧场的发展演变情况,是研究近代北京剧场较为系统和全面的著作。李真瑜《北京戏剧文化史》(2004)从文化的视角研究北京戏剧的发展历程,全书分三编,分别论述了金元时期、明至清初、清中期至清末北京的戏剧文化,揭示了不同时期北京都市文化中戏剧的不同生存发展状态。李真瑜《城市文化与戏剧》(2006)对城市文化与戏剧发展之间的关系进行全方位的研讨,从城市文人文化与戏剧的成熟、城市文化政策与戏剧的生存状态、城市文化消费与戏剧的市场运营、城市文化时尚与戏剧的流变等方面揭示两者之间的互动关系。范丽敏《清代北京戏曲演出研究》(2007)在搜集大量有关清代北京剧坛演出史料的基础上,以清代北京内廷戏曲演出和民间戏曲演出两个角度,通过班社、演员、剧目,勾勒各声腔在北京剧坛的盛衰演变历史。朱家溍、丁汝芹合著的《清代内廷演剧始末考》(2007)整理收集了清廷演剧的官书、档案及清人笔记等史料,梳理了内廷演剧的机制、规模、剧目和表演形态,展现了宫廷演剧的嬗变历程,同时也折射出清代不同时期的时局、文化政策及社会生活。武汉大学陈庚博士学位论文《民国北京戏剧市场研究(1912—1937)》(2011)对民国时期北京戏剧市场的行业结构、基本业态、运行机制、竞争态势和管理体制等方面进行剖析,指出1912—1937年间的北京戏剧市场仍旧处在一个初级发展阶段,并且在历史文化传统和近代资本主义的双重影响下呈现出明显的转型特征。

(三) 其他城市演剧研究

顾聆森《昆曲与人文苏州》（2005）通过阐释苏州语音环境与昆曲腔格的关系、苏州人文价值与昆曲剧目创作的内在联系、苏州园林与昆曲的艺术同构、苏州丝绸与昆曲的关系、苏州精神与昆曲市民性之间的关系、苏州曲家与昆曲人才之间的关系、苏州滩簧与昆曲的异化以及苏州状元与昆曲题材之间的关系等，全面论述了苏州人文地理环境对昆曲的影响。傅才武《近代化进程中的汉口文化娱乐业（1861—1949）——以汉口为主体的中国娱乐业近代化道路的历史考察》（2005）一文以汉口为例，将包括传统戏曲在内的中国文化娱乐业从传统向近代的转轨纳入到中国社会近代化的宏观视野来考察，赋予其新的解释和价值意义。蒋建国《广州消费文化与社会变迁（1800—1911）》（2006）通过对晚清广州的洋货消费、饮食消费、戏剧消费、游乐消费、教育消费、祭祀消费、鸦片消费、赌博消费和色情消费等消费文化的研究，探究晚清广州社会变迁的基本脉络。其中对晚清时期广州城市戏剧发展方面的研究也为我们提供了很多宝贵资料。

上述研究成果，无论从艺术本体还是其与外部环境的关系方面都做了深度和宽度上的挖掘，为本书的研究提供了更为开阔的视野，然而也存在一些尚未解决的问题。

(四) 解决和未解决的问题

1. 已经解决的问题

第一，对城市演剧形态从总体到各方面进行了勾勒，既有戏剧史叙述中对城市演剧情况的相关介绍，也有就戏剧的某一具体方面，包括戏班、演出场所、观众、演员、道具、服饰以及舞台美术等方面的研究和论述。这些无疑为我们勾勒出了城市中戏班阵容的庞大、演出场所的多元化、戏剧的商业化运作、戏剧传播和传承方式的多样化、舞台美术的现代化等特点。

第二，关注不同城市对戏剧的影响。如海派京剧与上海文化之间的关系，北京戏剧与宫廷环境之间的关系，苏州人文环境对昆曲的影响等。

第三，关注戏剧在城市的功能。就目前的研究成果来看，更多的是关注戏剧在城市中的娱乐功能，偶有涉及戏剧的交往功能和祭祀功能。

2. 尚待解决的问题

第一，城市概念的界定和运用千差万别。对城市与戏剧关系的认识更多地建立在环境与文化单向运动的考察之中，将城市视为戏剧发展的外部环境加以考察，甚至城市只是研究者为方便开展研究而划定的范围，是研究的背景，而对于城市自身发展演变的历史较少关注。对城市概念的界定和运用千差万别，使得关于城市演剧的研究缺乏可比性。

第二,"艺术史"和"社会史"研究范式存在局限性。对城市戏剧的考察往往存在两种研究范式。一种是基于戏剧"审美价值"发生和发展过程的关注和讨论,也即是"艺术史"研究范式;另一种是将戏剧演出活动纳入商品价值的生发机制和价值实现过程来考察,尤其是探讨戏剧从传统到现代的现代化转型,是一种"社会史"的研究范式。第一种研究范式过多地关注戏剧本身的发展历程,城市在这里只是剧种研究的一种区域界定,只是为了研究的方便而立,这种研究与其说是城市演剧研究,倒更像是剧种史研究或者是区域戏剧文化研究。第二种研究范式更多是截取城市中与戏剧活动相关的若干因素来展开,是"提炼"过的和"进步性"的演剧形态,这种"提炼"能够让我们看到戏剧在城市中的变化,但也因为这种"提炼"而让我们失去了许多原生态的鲜活的东西,忽略了城市演剧更为真实、复杂的过程。

第三,无法突出传统戏剧在城市中发展演变的特点。在理论的运用和阐述上更多的是延续西方式阐述模式,将戏剧纳入城市文化或者城市娱乐文化这一理论框架下来展开,将研究重点放在其商业性和娱乐性方面,难以从整体性和系统性方面把握戏剧在城市发展的内在机制和演变历程,无法突出作为传统文化的戏剧在这一过程中所做出的自我的回应、选择和调适,从而构筑其在转型时期形成的具有独特性的戏剧生态环境,因此难以真正切入当代中国戏剧活的现实,限制了戏剧研究的深化和现实化,以致出现理论和实践经验相互脱节的现象。

第四,缺乏城乡互动的研究视野。在对城市演剧的研究中,往往忽略了与城市演剧相对的乡村演剧活动的观照。乡村与城市之间的互动关系,也容易被人为地割断。城乡互动是城市化的个中之意,也是我们以城市化视角开展研究的目的和用心之所在。

二 粤剧研究

(一) 粤剧史研究

1941年,麦啸霞发表的《广东戏剧史略》对粤剧做了比较系统和详细的介绍,全书分绪论、广东戏剧之特质与时代精神、广东戏剧寻源、民族革命思想之传播与琼花会馆之毁灭、粤剧再生及八和会馆奠基、粤剧之组织与种类及其例戏、江湖十八本与粤班古剧、北派渗入与粤剧改良、剧本及作家考、角色及名优考十个部分,对粤剧的历史演变、组织情况、音乐变易及古今剧本、名优等,提供了有价值的资料,是一部不可多得的研究粤剧的力作。梁沛锦《粤剧研究通论》(1982),以丰富翔实的史料和图片,对粤剧的发展背景、沿革与舞台艺术、存在问题等做了深入的理论探索,并系统地介绍了粤剧的发展历程及其在港澳地区和海外的流传情况。

1988年，赖伯疆、黄镜明合著的《粤剧史》，是一部比较全面地论述粤剧的历史和现状的著述。郭秉箴《粤剧艺术论》（1988）主要围绕粤剧历史沿革和现状、剧目的创作及特色、表演艺术风格、音乐唱腔以及粤剧改革等方面展开论述。陈守仁《香港粤剧研究》（上、下卷）（1988、1990）是一本尝试采用民族音乐学方法和角度来研究中国戏曲的书。该书以香港粤剧为研究对象，讨论了粤剧音乐的结构、粤剧戏班及乐队组织、戏班的宗教仪式、粤剧演出惯例等论题。2001年，赖伯疆又撰就《广东戏曲简史》，论述了广东戏曲从古到今的发展变化以及新的发展动向。龚伯洪《粤剧》（2004）按照时间顺序，分为粤剧溯源、粤剧中兴、粤剧变革、当代粤剧四个部分对粤剧的历史和现状进行勾勒。刘文峰、李玲《清末民国年间粤剧改良的启迪》（2006）回顾和总结了清末民国年间粤剧改良的得失。余勇《明清时期粤剧的起源形成和发展》（2009）论述了粤剧的起源、形成、在境内外的传播，以及粤剧剧目、剧作家、舞台美术等内容。黎键《香港粤剧叙论》（2010）一书对近世香港粤剧的沿革及发展过程进行了深刻的描述，资料丰富、论述翔实，具有重要的参考价值。傅谨《民国前期粤剧的转型》（2014）一文全面描述了民国前期粤剧发生的脱胎换骨的变化：城市戏院的大量建造、新剧目的涌现、脚色体制的演变、舞美与音乐的变化，并指出所有这些变化，都有其内在的关联，它们完全改变了粤剧的艺术风格与形态。

（二）粤剧工具书

梁沛锦《粤剧剧目通检》（1985）收集了11300多个粤剧剧目，是研究粤剧剧目的工具书。《中国戏曲志·广东卷》（1993）分为综述、图表、志略和传记四大部类，附录戏曲会演、评奖、录像名单和历史资料等，对于了解广东粤剧发展概况具有一定的参考价值。曾石龙主编的《粤剧大辞典》（2008）设粤剧的形成与发展、中华人民共和国成立后粤剧纪事、剧目、音乐、表演、舞台美术、书刊理论、团体机构场所、人物、港澳台粤剧、粤剧在海外、粤剧电影和附录等分编，是目前为止研究粤剧最新最全的一部工具书。

（三）粤剧研究论文

1. 粤剧戏班研究

1963年，冼玉清撰写了《清代六省戏班在广东》一文，利用碑刻文献资料介绍了戏班来粤演唱的经济背景、演唱风格，以及外江班与本地班的关系，论述了18世纪后期广州外江戏班行会制度，为后来的研究提供了重要的史料。黄镜明《广东"外江班""本地班"初考》（1987）通过考察广州四排楼魁巷"外江梨园会馆"仅存的清代碑记，梳理了外江班和本地班的形成、衍变、发展及其内在的血缘关系，为研究包括粤剧在内的广东境内剧种的历史源流提供了重要的依据。温志鹏

《粤剧女班之初探》（1997）对民国广州剧坛上出现的一种新型戏班类型——粤剧女班进行研究。王馗《外江梨园与岭南戏曲——广州外江梨园会馆碑记研究》（2007）梳理了外江梨园在岭南地区的发展脉络，特别是外江班与本地班在珠江三角洲地区的力量消长关系，指出戏曲样式的变化紧密依附着国家话语与地方话语的抗争和平衡。黄伟《广府戏班史》（2012）从历史上活动于珠三角地区的广府戏班作为研究对象，分别从广府戏班的历史源流、发展脉络、演变规律，不同时期广府戏班的组织结构、管理模式、运作机制、主要班社，以及广府戏班在国内外粤方言区的传演情况等方面展开论述。李婉霞《论清末民初公司经管的粤戏班》（2015）一文论述了清末民初广东粤剧戏班采取公司制管理模式的社会历史背景、经营策略及最终结果，指出公司制使粤戏班繁荣兴盛，带动整个粤剧市场走向成熟，对粤剧发展影响深远。

2. 粤剧戏院研究

程美宝《清末粤商所建戏园与戏院管窥》（2008）介绍了19世纪中期至20世纪初粤商在三藩市（美国旧金山）、上海、广州三地兴建的戏院以及戏院的舞台设置、经营方式等方面的情况，为我们研究清末粤剧戏院提供了宝贵的资料。赵磊《民国时期广州戏院行业发展概述》（2011）一文分析了1921—1938年间广州戏院行业的发展状况，并从政治气候、行业组织和市政管理三个方面分析了影响戏院行业发展的原因。

3. 粤剧剧本研究

梁沛锦《〈六国大封相〉剧目、本事、传演与编者初探》（1989）一文探讨了《六国大封相》一剧的历史渊源，考察了粤剧《六国大封相》的剧情和在香港地区各剧院及戏班的传演情况，并就其在粤剧中的地位、编者和时代等方面进行了考述。陈守仁《都市中的傩文化：香港粤剧〈祭白虎〉》（1993）和《粤剧〈祭白虎〉：仪式的微观研究》（1993）两篇文章对作为粤剧例戏之一的《祭白虎》在香港地区的上演情况进行了考察和论述。黄兆汉《二、三十年代的粤剧剧本》（1994）从剧本的题材内容，分场、布景、道具的运用，方言、俚语和外来语的使用，怪字、假借字和讹音字的存在等方面分析了这一时期粤剧剧本的特点。王兆椿《粤剧官话梆黄时期剧本的特点》（1996）总结了粤剧官话梆黄时期剧本的特点。香港大学林凤姗硕士学位论文《二、三十年代粤剧剧本研究》（1997）主要论述20世纪二三十年代粤剧剧本的特色，并透过剧本中反映的时人时事和当时的社会百态，由此申述粤剧的娱乐性及其与广东民众的密切关系。李计筹《粤剧例戏〈六国大封相〉之特色及功能》（2009）分析了作为粤剧例戏之一的《六国大封相》的表演特色及其宗教功能。黄伟《粤剧源流新探——以"江湖十八本"为考察对象》

(2009)通过"江湖十八本"考证粤剧源流,作者认为粤剧"江湖十八本"来自陕西的汉调二簧,汉调二簧实即历史上的秦腔,粤剧是秦腔在两广本土化的产物。

4. 粤剧音乐唱腔研究

美国学者荣泓曾(Bell Yung)的博士学位论文《粤剧的音乐》(*The Music of Cantonese Opera*)(1976)是较早的全面论述粤剧音乐唱腔的学术著作。该论文分三部分,导论部分主要讨论音乐唱腔在粤剧演出中的作用及介绍常用乐器,第二部分"历史及社会性"梳理了粤剧的发展历史及其在香港地区的发展概况,第三部分则探讨了粤剧唱腔音乐在理论层面上的几个课题。广东省戏剧研究室主编的《粤剧唱腔音乐概论》(1984)详细描述了粤剧唱腔音乐结构,其中还涉及了对"板腔的连接"及伴奏音乐的讨论。香港学者陈守仁博士学位论文《粤剧音乐中的即兴运用》(*Improvisation in Cantonese Operatic Music*)(1986)通过对粤剧的演出环境、演员、演唱者、伴奏者及粤曲教师的访问考察,探讨了粤剧伴奏音乐、唱腔音乐、说白及演出中的即兴运用等多个方面的问题。莫汝城论文集《粤剧声腔的源流和变革》(1987),探讨了各种声腔、曲牌和小调传入粤剧的途径及其变化发展的情况。此外还有李时成《粤剧南音之源流及音乐结构》(1999)和苏子裕《粤剧梆黄源流新探》(2000)等。

5. 粤剧与地方艺术民俗信仰关系研究

陈志杰《粤剧与佛山古代民间工艺的成就》(1988)、陈勇新《本地班的艺术风格与佛山的民俗活动》(1988)、区文凤《木鱼、龙舟、粤讴、南音等广东民歌被吸收入粤剧音乐的历史研究》(1995)、黄兆汉《粤剧戏神华光考》(1994)和《香港八和会馆戏神谭公考》(1994)分别从粤剧与当地民间工艺、民俗活动、民间音乐以及民间信仰等方面的关系进行考察。而在这方面比较系统的著作要数李计筹《粤剧与广府民俗》(2008)一书。该书从粤剧的形成、演出形态、粤剧剧目、戏神崇拜和粤剧传播等方面论述了广府民俗与粤剧之间的密切关系。

6. 人类学视野下的粤剧研究

英籍人类学家华德英《伶人的双重角色:论传统中国戏剧、艺术与仪式的关系》(*Not Merely Players: Drama, Art and Ritual in Traditional China*)(1979)一文从文化人类学角度考察粤剧在华南地区的演出形态及其与社会组织的宗教信仰、族群活动之间的关系,试图修正哈里森的观点,指出戏剧与仪式不一定处于进化关系,戏剧即是仪式,仪式也是戏剧。

日本学者田仲一成先生在这方面的研究成果显著。他运用历史学、社会学、人类学和谱牒学的研究方法重构中国戏剧史,具体分析了宗族祭祀戏剧的演剧形态及其功能,突出根植于农村的宗族祭祀戏剧在中国戏剧发展中的重要作用,具有一定

的开创性。《中国的宗族与戏剧》（1992）和《中国戏剧史》（2002）是其代表性论著。

在《中国的宗族与戏剧》（1992）一书中，作者对香港新界农村、新加坡华人社会进行实地考察，具体分析了各地乡村由宗族集团控制的祭祀戏剧、演剧组织及其场地和仪式等方面，在此基础上得出结论：中国乡村的祭祀戏剧是一种社会制度，其社会功能与其说是娱乐，倒不如说是通过娱乐来强化和维系农村的社会组织。祭祀戏剧存在或消亡，很大程度上取决于这种功能是否存在。

《中国戏剧史》（2002）以祭祀戏剧重构中国戏剧史，概括描述了中国祭祀戏剧的历史变迁，论述了戏剧发生的结构、戏剧发生的萌芽、巫系舞剧的传承、元代戏剧的形成、明代戏剧的变质和清代戏剧的发展。作者指出乡村、宗族和市场三大祭祀组织，对祭祀戏剧的演剧形态和内容起着决定性的影响。通过新资料和传统文献相结合的方式，作者揭示了中国乡村演剧具有祭祀、娱乐、维护社会秩序、提高宗族凝聚力、扩大交往联谊乃至工匠行会抗争等功能。

香港学者陈守仁先生以香港粤剧为研究对象，为粤剧研究开拓了新的视野。他的《神功戏在香港：粤剧、潮剧、福佬剧》（1996）、《仪式、信仰、演剧：神功粤剧在香港》（1996）、《实地考察与戏曲研究》（1997）、《香港粤剧导论》（1999）等系列研究成果，不仅运用了文化人类学和民族音乐学的研究方法来研究粤剧，而且对田野考察的方法卓有建树。尤其是他对香港粤剧神功戏的研究更是独树一帜。

新加坡学者容世诚先生的《戏曲人类学初探——仪式、剧场与社群》（1997）一书，是其写于1982—1995年间的8篇戏曲研究论文的结集。作者运用了文化人类学的理论和田野调查的方法，结合文献资料，探讨了表演艺术与宗教仪式间的紧密联系，讨论了中国几大剧种流变的过程，并考察了特定时空对剧场及仪式产生的影响等。

伍荣仲、罗丽《作为跨国商业的华埠粤剧——20世纪初温哥华排华时期的新例证》（2008）通过一份华文报纸《大汉公报》和两份商业记录，对20世纪初到太平洋战争爆发前的唐人街戏剧演出活动及其运作方式进行考察，并勾勒出粤剧的流动路线以及支持此运作背后的商人和人际网络，突出其跨国性的本质。

易红霞的博士学位论文《戏班与剧团——一个城市国营粤剧团的身份困惑》（2010）以珠水粤剧团为研究实体，通过对该团的演出活动进行田野调查和民族志的描述，考察其在乡村、城市和海外的演剧形态，并对其进行跨文化的比较和分析。论文通过对粤剧三个不同演剧空间的分析，指出城市演剧倾向艺术表达，乡村演剧注重民风民俗，海外演剧强调文化认同的特点。

此外，还有粤剧服饰研究，如香港文化博物馆出版的《粤剧服饰》（1988）；

粤剧演员研究，如胡振（古冈）所著《广东戏剧史》（红伶篇之一至五）（2001—2002）、赖伯疆《薛觉先的艺术追求与当代粤剧品位的提升》（1996）等；粤剧传播方式的研究，如罗丽《粤剧电影史》（2007）梳理了粤剧电影的发展历程，对粤剧电影史做了较为翔实的记录；粤剧传播传承情况的研究，如赖伯疆《粤剧海外萍踪与沧桑》（2008）、沈有珠《近现代粤剧在越南的演出与传播》（2016）、唐成明《晚清民国时期广东粤剧向广西的传播》。

（四）不足之处

第一，研究成果零散。从上文的梳理可见，粤剧研究单篇论文较多，学术性论著较少，很多研究成果散见于戏剧史、粤剧史、梨园逸事、演员传记和报刊当中，表现出较为分散的特点。

第二，资料收集不够，运用尚不充分。目前在资料的运用上，多依据常见的、内容较为明确的文献史料，而对民国时期的方志、族谱、碑刻和未刊档案资料，及数量庞大的报刊资料尚未充分利用，这在一定程度上影响了粤剧研究的深度和广度。

第三，对晚清民国时期的粤剧研究力有不及。晚清民国时期是粤剧发展的黄金时期，这一时期广州的粤剧活动是最具代表性和时代意义的。然而，目前对于这一时期广州粤剧演出情况的研究成果甚少，更多的是穿插在粤剧史的描述之中，或者相关问题的论述中，真正从粤剧在广州城市的发展演变这个角度去探讨的论文少之又少。

第四，研究视角和研究思路存在很大的局限性。目前粤剧的研究涉及粤剧的方方面面，包括戏班、剧目、音乐唱腔、道具服饰、传承传播以及粤剧与地域文化的关系等，这些研究成果极大地拓展了粤剧乃至传统戏剧的理论视野和研究方法。然而，相比其他剧种的研究，粤剧的研究仍然存在一定的滞后性，这与粤剧发展进程和历史地位极不相符。

基于上述的考察和分析，笔者将晚清民国时期粤剧进入广州城市的发展演变情况作为研究的切入点。

第一章 粤剧城市化历史概况

本章从中国传统戏剧城市化的背景出发,结合晚清民国时期广州的城市化进程,对这一时期粤剧的城市化进程进行概述,为下文研究的展开做铺垫。

第一节 晚清民国时期中国传统戏剧的城市化进程

中国城市早已有之,在漫长的中国历史发展中,城市始终作为中央集权的行政中心而存在,占据着社会政治、经济和文化的中心地位。然而,长期以来,中国是一个农业大国,孕育着博大精深的农业文明。农业文化已经内化为中国传统社会各阶层大众的深层心理结构和人格核心。"中国的城市在政治、文化、经济等方面与周边的乡村是合而为一的。"① 城乡合治、城乡不分始终是中国社会发展的主要模式。在这种情况下,城市与农村的生活模式并没有本质的不同,城市化的过程较为缓慢,同时具有本质性意义的城市特质也并未凸显出来。

城乡文化从本质上来说也是一体的。"中国的城市不像欧洲那样是文化的独占区和宗教的中心。中国的文化与宗教场所星罗棋布,并不限于城乡之间的分界线,因此中国的城市并不一定比村镇更具有文化上的优势(当然也有例外,例如首都)。中国的城市也不像欧洲的城市那样拥有共同的身份认同、市政纪念建筑物以及'市民'的概念,而使其能区别于周围的乡村。中国的城镇和乡村之间保持着各种联系,人口双向流动,这使得城乡在某种程度上合为一体,难以产生城市优越感。"②

① 卢汉超著,段炼、吴敏、子羽译:《霓虹灯外——20世纪初日常生活中的上海》,上海古籍出版社2004年版,第3页。
② 卢汉超著,段炼、吴敏、子羽译:《霓虹灯外——20世纪初日常生活中的上海》,上海古籍出版社2004年版,第3页。

因此，中国文化并不分为城乡截然不同的部分，城市并不较乡土优越，反而在民众道德情感上显示消极的印象。

这种局面随着中国的近代化历程而逐渐被打破，农村日益破败衰落，城市在工业化过程中日渐显示出生机，同时也加速了农村的衰败，西方外力的介入，口岸城市的开放，更将城乡差距日渐拉大以致出现城乡的断裂。近代以来，随着上海、广州、天津等沿海开放城市的崛起，中国城市发展进入新的阶段。凭借着城市的巨大包容性和吸纳性，各种资源开始向城市积聚。相伴而来的是各种地方文化以及中小城镇的文化也开始向中心城市迁移，并在城市中吐故纳新，解构并整合为具有城市特性的新型文化样式。代表着城市生活模式的特征也在这个过程中不断孕育和凸显出来。原有的基于血缘、地缘为主，依赖于家庭、宗族和村落集体，带有小农经济烙印的社会关系和传统生活方式日益瓦解；代之而起的是，基于业缘关系为主，建筑在商品交换、机器生产和科学应用的利益关系基础上，代表现代市场经济价值观的新型社会关系和现代生活方式。城市生态发生了一系列变化，并由此引起城市民众生活及所处其中文化的变化，逐渐形成具有市场化和社会化特征的近代城市文化特性，因而近代意义上的城市文化就在这种城乡对立而又互动的关系中孕育和成长起来的。

这一时期，原本根植于乡土社会的地方戏曲也开始向大城市迁移，并通过自己的努力在城市中站稳脚跟，甚至落户立足，成为近代城市文化生活的内容之一。作为对外通商口岸并在近代迅速崛起的上海、广州、天津等城市无疑成为地方戏曲进城的首选。如开埠后的上海，迅速成为近代中国重要的经济文化中心城市。全国各地戏曲除京剧、昆曲等大剧种外，还有锡剧、越剧、淮剧、评弹、扬剧、甬剧、徽剧、粤剧、苏剧及评剧等都先后移往上海。这些地方戏曲通过改内容、换形式，在城市中获得了从未有过的发展机缘。

传统戏剧大多兴起于民间，多在乡野庙宇草台演出，表演形式比较简单，剧目内容以传统的忠孝节义等伦理纲常为主，是地方民俗文化的典型代表。进入城市之后，它们从乡村草台走进设施俱全的城市戏院、剧场，一方面不断调整和改变自身的表演形式和内容以求立足，另一方面又不断吸收和借鉴电影、话剧等表演艺术和表现手段以丰富自身，如京剧、越剧、粤剧等的变身过程。通过编创新剧目、改革剧团体制、革新音乐舞美、加强宣传力度、培养新受众等各种手段，融入新的城市社会生活当中。在这个过程中，地方戏曲一直处在文化迁变链条之中，亦中亦西，既传统又现代，既守成又创新，在城乡对立而又互动的关系中成长和发展起来。在中国近现代社会结构的裂变下，传统戏剧迁变到城市的动力何在，如何迁移，又如何变革，值得作新的解释。

总之，晚清民国时期是中国城市从传统城市到现代城市的过渡时期，也是中国传统戏剧从乡土草台走向城市剧院、从民俗活动走向艺术欣赏、从祭祀性戏剧走向观赏性戏剧的重要时期，这是中国传统戏剧命运发生重大转折的关键时期。

第二节 晚清民国时期广州的城市化进程

晚清民国时期，粤剧的城市化离不开广州的城市化进程。可以说，广州的城市化是粤剧城市化的前提和必要条件。而广州的城市化特征和发展程度也在一定程度上决定了粤剧的城市化特征和发展道路。因此，在探讨粤剧城市化之前，我们必须先了解晚清民国时期广州的城市化进程。

一 古代广州的历史沿革与城市功能

广州地处岭南，俗称"南蛮"之地，秦始皇统一中国之后，设立南海郡，任命任嚣为南海都尉。公元前214年，任嚣在南海郡内修筑番禺城，俗称"任嚣城"，此为有记载的广州建城之始。自任嚣城之后，这座南粤都城便延续了下来，从时间上看，没有中断过；从空间上看，也未发生过重大转移。

广州不仅建城历史悠久，古代广州的城市功能也比较突出。至迟从秦代开始，广州（当时称番禺）就已经是岭南地区的政治中心。公元前214年，秦始皇统一岭南，建立政权，设置桂林、象、南海三郡，郡治设在番禺（广州）。公元前206年，南海郡尉赵佗派兵兼并桂林郡和象郡，建立南越国，定都番禺，自称南越武王。公元前111年，汉武帝派兵再度南征，消灭南越国。为了健全行政建置，汉武帝把南越国土地划分为九郡，统一管辖。公元226年，孙权将交州分为交州和广州，"广州"由此得名。晋代，广州仍称南海郡，为州治所在。唐代，广州为岭南东道署所在地，下辖20个州、71个县。公元917年，广州出现南汉政权，历四主55年。宋代以来，广州作为岭南地区重要政治中心的地位从未动摇过。此外，从1746年开始，广州还成为两广总督衙署所在地，两广地区唯广州的政治文化地位最为显赫，城市规模也最大。

由上可见，古代的广州一直是南粤的都会，长期保持着政治首位的城市地位。在古代社会，政权力量对城市发展有着重要影响。因此，古代的广州凭借着区域性的政治优势，在经济、交通、城建、文化等方面都表现出了强于华南地区其他各城市的发展优势。

二 开埠是广州城市化的先导

在中国历史上所有开放的城市中,广州无疑是具有独特的标志性和鲜明的代表性。据文献记载,至迟在春秋战国时代,中国古代的海上贸易便已揭开序幕,当时中国东部沿海航线已通至番禺,因此番禺成为岭南的商业贸易中心。① 西汉武帝时期,番禺作为内港,与外港合浦、徐闻共同组成海上丝绸之路的东方始发点,开始与海外进行广泛的海上贸易。魏晋之际,广州已是海上贸易直接出海港,对外贸易的范围进一步扩大,外贸功能也进一步凸显。

唐朝国力强盛,经济长足发展,中外交往空前活跃,中国海外贸易进入新的发展阶段。这一时期,有两件事促使广州作为贸易大港的地位得到极大的提升。一是开辟了被称为"广州通海夷道"的航线,由广州经南海、印度洋沿岸到达波斯湾各国,扩大了海外贸易的区域。二是公元714年,广州设置了市舶使管理对外贸易,同时为了加强对外国商人的管理,政府还设立了专供外国商人集中居住的"蕃坊"。因此,此时的广州迅速发展成为世界的东方大港。

北宋时期,中国第一个海外贸易的政府专管机构——市舶司在广州设立,广州外贸进一步繁荣,对外贸易额占全国贸易港总贸易额的98%。② 南宋时期,由于朝廷南迁,中国的政治中心随之南移,给靠近杭州的泉州带来了繁荣的契机。元末以后,由于种种原因,泉州逐渐衰落,广州因而恢复了第一外贸大港的地位。一直到明嘉靖年间(1522—1567),广州仍属全国之最。清代,广州的对外贸易继续在全国保持领先地位。1685年,清政府在广州设立了中国第一个海关——粤海关,取代了北宋以来的市舶司,负责税收和发展对外贸易。乾隆二十二年(1757),清廷宣布封闭江、浙、闽三海关,从此进入了为期80多年的广州一口通商时代。"迄鸦片战争,广州不仅成为中国唯一对外开放城市,是全国第一外贸大港,而且是当时亚洲最大的国际贸易港口。"③ 在"欧风美雨"的浸淫之下,广州从最初的抗拒,到慢慢地适应和接受,再到主动开启城市化进程。

总之,凭借着优越的地理位置和对外贸易的优势地位,广州成为中国近代工商业发展的先行地区,经济社会较早地进入近代形态,成为中国发育最早的现代大城市之一。可以说,以开埠为先导的城市化成就了近现代的广州城市。在超强度介

① 参见方志钦、蒋祖缘主编:《广东通史》(古代上册),广东高等教育出版社1996年版,第138—140页。
② 姜培玉编著:《中国海港经贸风云》,海洋出版社1992年版,第242页。
③ 左正:《论广州港口与对外贸易的历史发展》,载《暨南学报》(哲学社会科学版)2002年第5期。

入，外力的作用下封建统治者对开埠通商城市的控制有了松动，从而使开埠通商城市广州率先启动和发展近代城市成为可能。

三 经济结构转型是广州近代城市化的第一步

近代广州城市经济结构的转型，大概是在洋务运动时期。1873 年，两广总督瑞麟和广东巡抚张兆栋在广州城南文明门外聚贤坊主持创设了第一间官办的近代军事工厂——广州机器局（又名广东机器局）。① 同年，中国第一家官督商办的轮船航运企业——轮船招商局在广州沙基成立分局。② 1876 年，富商陈廉川在广州十八甫创办机器厂（后称陈联泰机器厂），从事轮船修造和缫丝机器改装，成为广州民营机械制造业的开端。③

1884 年 7 月，张之洞出任两广总督。在广州的五年多时间里，张之洞一直贯彻其"中学为体，西学为用"的思想，大力兴办洋务，博采西学，多方并举，取得了较大的成效。第一，发展近代军事工业，引进近代西方的技术设备，整顿、扩充广州机器局，兴建石井枪弹厂，筹建广州枪炮厂；第二，积极开办民用企业，创设广东钱局，筹建广州炼铁厂、广州织布局；第三，鼓励、扶持商品经济和民间私人资本，使得广州的民营企业开始获得较快的发展；第四，重视洋务教育，兴办广东水陆师学堂和增设"洋务五学"，为广东培养、储备近代武备人才和科技人才做了积极的贡献；第五，对珠江堤岸进行大规模的修整，改善沿江一带的交通。这些举措一改此前广州城市近代化滞缓的局面，开启了广州近代市政建设之端。

总体而言，这一阶段广州的城市化主要是集中于城市经济结构转型和教育设施更新两方面，涉及领域较窄，规模较小，发展速度较慢，呈现出一种时断时续、发展失衡和程度不高的状态。

四 经济和政治并重的城市化进程

19 世纪末 20 世纪初是中国社会激烈动荡和变化的时期。受到维新启蒙、民主思想传播和"五四"新文化运动的冲击与洗礼，国人的思想意识得到了空前的解放。自由的思想和开放的心态使得中西文化在器物、制度、精神等层面展开了更为广泛的交流与融合。深受政治革命和新文化运动影响的广州，也在这个时期进入了全面发展的新阶段。

① 参见赵春晨：《晚清民国时期广州城市近代化略论》，载《广东社会科学》2004 年第 2 期。
② 参见赵春晨：《晚清民国时期广州城市近代化略论》，载《广东社会科学》2004 年第 2 期。
③ 参见赵春晨：《晚清民国时期广州城市近代化略论》，载《广东社会科学》2004 年第 2 期。

第一，城市产业结构的更新。近代以来，广州工业逐渐形成较重要的产业部门，规模扩大，数量增多，门类较全，对广州整体经济格局产生重要影响。1912—1924年间，机器制造、机器修理、纺织针织、火柴、橡胶等新办的企业就有30多家。① 新兴的工业门类近20个，涉及城市经济生活的众多领域。这些表明近代工业在广州开始成为城市经济生活中不可或缺的产业部类。"到1936年，广州已出现工业企业11523家，其中近代工业企业3218家，工业总产值3.43亿元（以1952年不变价，不包括手工业）。从业人员达7.84万人，其中工人6.74万人。"② 可见，广州经济不再是以商贸、消费为主的单一结构，先进生产力的引进和西方经济管理模式的借鉴，使得广州的产业结构和管理模式具有了近代性的特点，为城市经济的发展注入了新的力量。

第二，城市商业和金融业的转型。明清以来，广州商贸活动十分频繁，传统工商业发展迅速，作为便利和辅助工商业活动的金融业也得以迅速成长起来。进入近代之后，随着中外贸易的扩大，传统商业开始向近代转型。首先，城市商业和服务业网络逐渐形成。根据民国广东省政府、广州市政府有关部门的统计，1910年广州城区共有各种店铺27524家③（笔者按：原文为77524家，疑笔误），1921年广州商铺增至34791家④，1930年广州店铺又增至35926户⑤。其次，百货业在广州城市开始发轫。广州先后创办了真光公司（1910）、先施公司（1912）、大新公司（1918）等大型百货公司，在经营理念和管理模式方面更趋现代化。最后，金融业机构开始向近代金融机构转轨。1898年，中国自办的第一家商办银行——中国通商银行在广州开设分行。⑥ 此后，华资银行在广州迅速兴起，金融业的业务范围与经营手段日趋近代化。城市商业和金融业的转型，为广州近代新商业格局的形成奠定了重要的基础。

第三，新式学校和大众传媒的大量涌现。随着对外开放和西方势力的渗入，西学开始大规模地传入广州，各种以传播现代知识为目的的新式教育机构也随之应运而生。到20世纪20年代初，广州已有各类新式学校270所。此外，还有美、英教

① 参见杨万秀、钟卓安主编：《广州简史》，广东人民出版社1996年版，第376-377页。
② 张仲礼主编：《东南沿海城市与中国近代化》，上海人民出版社1996年版，第252页。
③ 《政治丛述之部 广东省垣警界人户最近之调查》，载广东咨议局编《编查录下卷》，宣统二年（1910）2月版，第103-104页。
④ 《广州市公安局警察区域户类区表》，载《广州市市政概要》，1921年印，广东省立中山图书馆藏。
⑤ 广州市人民政府生产委员会：《广州工业十年》，1959年编印，第11页，现存广州市国家档案馆。
⑥ 参见赵春晨：《晚清民国时期广州城市近代化略论》，载《广东社会科学》2004年第2期。

会团体所办的教会学校18所。① 这些新式学校大都以传授新知识和培养新式人才为目标,在其培养下逐渐出现了现代意义的知识分子阶层。此外,这一时期广州的报刊大量涌现,不断传递各类社会政治经济信息,一定程度上推动整个社会朝着大众化、民主化的方向发展。

第四,新市政体制的萌芽和建立。市政体制是衡量城市近代化程度的重要标准。与中国其他城市一样,在漫长的封建社会中,广州一直实行城乡合治的地方行政体制。1920年,孙科领导下的法制编纂委员会制定和实施了《广州市暂行条例》。《广州市暂行条例》的颁布,明确规定了新成立的广州市政府在社会教育、公共卫生、公用事业和治安管理等方面的职权,使其成为一个具有近代意义的市政管理机构。1921年2月,新的广州市政府成立,开始对广州的市政建设进行全面部署,在实施市政改革和城市建设中焕发了新的生机,加速了广州的城市化进程。

第五,城市规划的制订和建设工作的开展。1918年,广州市政公所成立后,开始有规划地对广州城市进行整体设计和建设。此一时期的成就主要在于修筑新式马路和改善市内交通工具。刘圣宜在《近代广州社会与文化》一书中说道:"拆城修路工程是广州城市建设历史上一个重大的步骤,是广州从传统封闭式城市向近代开放式城市转变的开始。"② 20世纪30年代,广州开始进行较大规模的城市建设活动,包括修筑新式马路、改善市内与外埠的交通、扩充邮电业务、增加电力和自来水供应、建筑各类商店住宅和兴建公用设施等,极大地推动了广州的城市化进程。

总之,这一时期广州的经济结构和经济增长方式在承继上一阶段所出现的一系列新因素的基础上,加速了向近代转变的趋势。经济与政治并重的发展态势将广州城市化进程推向了新的高潮。

五　人的城市化进程:生活方式的转化

城市化不仅包括经济的城市化、政治的城市化和文化的城市化,而且也包括人自身的城市化。广州由传统向近代的过渡,不仅包含着社会物质层面的提高、自由民主平等观念的萌芽与传播,而且还包含着民众生活方式的生成演化和社会意识的转化。对于广州民众来说,这不仅仅是从封建臣民逐渐成为新生市民阶层的社会化过程,而且是经过多次社会化,直至成为近代广州人的过程。

其一,人口结构的多样化。打破了人们原来相对狭小的、封闭的社会交往圈,

① 参见广州市地方志编纂委员会办公室、广州海关志编纂委员会编译:《近代广州口岸经济社会概况:粤海关报告汇集》,暨南大学出版社1995年版,第1044页。

② 刘圣宜:《近代广州社会与文化》,广东高等教育出版社2004年版,第334页。

使得原有依靠"血缘"关系维持的社会关系网络也逐渐向以"地缘、业缘"关系为主的社会关系网络转化。与以往的单一性不同,近代广州城市的人口结构开始呈现出多元化的特征。一类是新兴的资产阶级和工人阶级人数日增且崭露头角,从事各种新职业的人越来越多。另一类是随着现代工业和民族工商业的发展,民族资产阶级在广州城市已经形成,他们是具有相对独立地位和广泛影响的社会阶层,在当时广州城市社会生活中扮演着重要的角色,对于社会的自治运动也发挥了重要的作用。第三类是所谓的政治精英,他们是一批受过现代西方教育的知识分子,自维新运动以后开始活跃在广州政治舞台上。他们组织新式社团、政党、学会、研究会、讲习所等,不断扩大其在城市生活中的影响力,成为近代广州城市化的重要推动力量。

其二,居民衣食住行等物质生活方式的转变,极大地加速了广州民众的城市化进程。随着对外贸易的扩大,各种西方商品源源不断地输入广州,并以物美价廉赢得了人们的青睐。刘圣宜在《近代广州社会与文化》一书中是这样描绘的:"除洋布、呢绒这些穿的东西外,吃的有洋酒、洋糖、牛肉干、牛奶、面粉等,用的有煤油、肥皂、火柴、洋钉、洋伞、钟表,甚至还有沙发、扶手椅、弹簧床。许多商店摆满了各种各样日常用的外国商品,这些过去十三行里洋人的玩意,现在全是为供给中国人消费的。"① 广州民众对于西洋器物和西方生活方式从惊奇、赞赏到羡慕、模仿乃至学习,社会心态也随之发生改变。可见,西方文明和生活方式的引入,在一定程度上改变了广州民众衣食住行等物质生活方式,进而改变了广州民众的生活态度、生活情趣乃至社会风尚。

其三,广州民众传统行为方式的现代转化,推动了广州民众的市民化过程。首先,现代生产、生活方式的出现,打破了人们亘古以来受自然规律限制的"日出而作,日入而息"的行为方式。现代科技彻底改变了人们的娱乐时间和娱乐内容,休闲成为城市生活的一种新的行为方式。其次,近代以来的政治变革运动,宣扬民族平等和民主自由思想,等级伦理关系受到严重的冲击,社会民风民俗为之一新,人际关系也随之发生变化。最后,城市经济和工商行业的发展,使得商人的思想观念和生活习惯成为引导社会潮流的时尚。趋利和逐利的意识助长了广州人勇于进取、注重实效的风气。长期的对外开放和市场经济意识,又给了广州民众打破传统束缚,接受新事物的动力和勇气,形成了求变、求新、求活的心态。

刘圣宜在《近代广州风习民情演变的若干态势》一文中指出:"近代广州风习民情的演变,主要受着三个方面的影响:一是西风东渐对民众生活的影响,二是政

① 刘圣宜:《近代广州社会与文化》,广东高等教育出版社2004年版,第291页。

治变革对人际关系的影响，三是商业发展和社会动荡对传统道德习俗的冲击。"①总之，西风东渐、政治变革和商业发展三者合力，推动了广州民众传统行为方式的现代转化。

六　中西结合、新旧交替的城市化特征

"作为一个历史范畴，城市化又必然受到社会政治、经济、文化等多种因素的制约，正如不同的民族和国家具有不同的历史发展道路一样，城市化也会在不同的国家和民族呈现出不同的模式。"② 那么，近代广州的城市化又表现出怎样的特征呢？

与西方国家的近代城市相比，广州城市化是在西方文明的作用下开启的，并非城市社会内部机制自然生发和选择的结果。由于外国资本的加入，西方的工厂、银行、保险、百货、运输、学校等经济文化机构在广州广泛建立，刺激了广州近代工商业、交通运输业、金融通信业以及文化教育业的诞生与成长，带来了广州城市政治、经济、文化、功能的更新和繁荣。如果说西方各国的近代城市是内生型的自发产生的话，那么近代广州则是外生型的被动发生的。尽管开埠为广州甚至可以说近代中国部分城市的城市化进程提供了难得的发展契机，但是，也因为这种外来的因素，决定了广州近代城市化的外源性和殖民色彩。因此，近代以来广州城市实际上经历了一个从被动城市化到主动城市化、从不自觉的城市化到自觉城市化的发展演变过程。这也是广州乃至近代中国其他通商口岸城市的共同特点。

然而，与近代中国其他城市相比，广州又表现出了与众不同的独特性。北京、上海、广州等都是中国近代城市的代表。上海的移民文化较为浓厚，其城市化是移民文化与外来文化共同作用的结果，其本土根基相较广州来说不够坚固。而北京由于长期以来的古都性质和地位，带有较强的政治色彩，在很大程度上影响了它的城市化。广州地处岭南地区，五岭的阻隔使其在生存空间上远离中原政治文化中心，同时由于长期对外开放的背景又使得广州城市发展具有自身独特的优势和特点，无论在空间距离抑或心理距离上都与中原相距遥远，社会民俗文化自成一体。特殊的地理位置和深厚的历史底蕴造就了独具特色的岭南文化。传统的岭南文化在近代广州城市中吐故纳新，而西学东渐带来的异质文化因子不断地冲击和瓦解着传统文化的坚固壁垒。在这种情况下，广州民众一方面享受着西方工业文明和科技进步所带

① 刘圣宜：《近代广州风习民情演变的若干态势》，载《华南师范大学学报》（社会科学版）2001年第1期。

② 行龙：《近代中国城市化特征》，载《清史研究》1999年第4期。

来的物质成果，并在这个过程中形成新的生活方式和交往模式；另一方面又自觉不自觉地保留着传统乡土社会的风俗习惯和宗法观念，并将家族式的生活方式和以血缘、地缘为纽带的人际交往方式带到城市生活当中。因而，造就了广州中西结合、新旧交替、传统与现代长期并存的独具特色的城市景观，为包括粤剧在内的传统文化的变革转型提供了借以运作的客体和场景。

总之，以开埠为先导，晚清民国时期的广州城市正在发生着一场重要的具有转折性意义的变化，开启了新的城市化进程。与以往相比，这场城市化运动不仅波及广州城市政治、经济和文化，而且在一定程度上实现了广州民众的市民化。长期的对外开放和深厚的岭南文化底蕴，又使得近代广州的城市化进程表现出亦中亦西、新与旧、传统与现代并存的特点。在这种生态环境下，刚刚从乡土文化中成型的粤剧迫不及待地赶上了这场变化，两者之间的耦合必然对粤剧的城市化进程及其特征的形成产生深刻的影响。

第三节　在城市与乡村之间的博弈
——粤剧城市化的艰难历程

一　外江班的影响和推动

《中国戏曲志·广东卷》在记述粤剧的声腔时指出："粤剧，早期称本地班、广东大戏、广府戏。声腔以梆子、二簧为主，兼有高、昆牌子，民谣说唱，小曲杂调。"① 赖伯疆、黄镜明《粤剧史》一书中也表达了一致的观点："广东粤剧的唱腔音乐是由外及里，即从'外江班'引进梆子、二黄诸腔调和剧目，然后由'本地班'传种接代，并随着时间的推移，剧目内容的衍化，大量吸收，溶化本地民间说唱、音乐，从语言、演唱、表演到武打，向着通俗化、地方化的道路迈进。"② 由此可断定，粤剧是一个以唱梆子和二簧为主，广泛吸收高腔、昆腔和当地民间音乐的多声腔剧种。可见，外来声腔剧种在广州的兴起和发展对粤剧的形成发展起着重要的作用。

① 中国戏曲志编辑委员会、《中国戏曲志·广东卷》编辑委员编：《中国戏曲志·广东卷》，中国ISBN中心1993年版，第71页。
② 赖伯疆、黄镜明：《粤剧史》，中国戏剧出版社1988年版，第58页。

早在明朝中叶，弋阳腔、昆腔就在广东广泛流传。据明代徐渭《南词叙录》载，明嘉靖三十八年（1559）之前，弋阳腔已传入广东。① 据明人冯梦祯《快雪堂集》载，明万历三十年（1602）有广东籍的昆曲演员张三在唱昆腔的徽班中演出。② 由此可见，昆曲在万历三十年（1602）前后也已传入广东。从清中叶开始，外来声腔剧种不断涌入广州，除了高腔、昆腔外，还有各地新兴或流行的声腔，诸如梆子、西皮、二簧、四平、罗罗、吹腔等。清乾隆年间（1736—1796），广州商贸进一步发展，内地的戏班纷纷来广州演出，逐渐形成了数量庞大的"外江班"。乾隆二十四年（1759），外江班在广州成立行会组织——外江梨园会馆。从现存的《外江梨园会馆碑记》我们可以大致看到各地声腔剧种戏班进入广州演出的情况。大量剧目的编演和不同声腔剧种之间的相互竞争，极大地丰富了广州剧坛，也为广州本地声腔剧种的形成奠定了基础。最初的"广腔"，就是在弋阳腔、昆腔、高腔和京腔的基础上形成的。

与此同时，广东本地人也在吸收借鉴外来声腔剧种的过程中，不断组建本地的戏班。清雍正年间绿天《粤游纪程》"土优"条载，在广州题扇桥出现了被称为"土优"的由本地人组成的戏班，他们演唱的是"一唱众和，蛮音杂陈"的"广腔"，"凡演一出，必闹锣鼓良久，再为登场"。③ 从作者所描述的"广腔"的特点，可以看出此一时期在广州演出的本地班在声腔方面具有混杂的特点，外来声腔剧种都可为其所用，同时也有本地方言唱腔的加入，表现出相互影响、相互杂糅的特点。明朝中叶，本地班行会组织"琼花会馆"在佛山成立。本地粤剧行会组织的成立，在一定程度上标志着本地班社的逐渐成熟，也预示着粤剧在演出市场上占据了一席之地。清乾隆四十年（1775）前后，皮簧、梆子腔也传入广州，本地班的演出开始受到皮簧、梆子腔的影响，以致广东举人杨懋建亦认为此时"本地班近西班"④。咸丰、同治年间游幕广东的俞洵庆在《荷廊笔记》中载："其由粤中曲师所教，而多在郡邑乡落演剧者，谓之本地班，专工乱弹、秦腔及角抵之戏，脚色甚

① 〔明〕徐渭：《南词叙录》，载《中国古典戏曲论著集成》（三），中国戏剧出版社1959年版，第242页。
② 〔明〕冯梦祯：《快雪堂集》卷五十九，明万历四十四年（1616）刻本，北京大学图书馆藏，载《四库全书存目丛书》编纂委员会编《四库全书存目丛书·集部》第165册《别集类》，齐鲁书社1997年版，第58页。
③ 〔清〕绿天：《粤游纪程》，载中国戏剧家协会广东分会、广东省文化局戏曲研究室编《广东戏曲史料汇编》第一辑，1963年版，第17页。
④ 〔清〕杨懋建：《梦华琐簿》，载张次溪编纂《清代燕都梨园史料：正续编》（上），中国戏剧出版社1988年版，第350页。

多,戏具衣饰极炫丽。"① 可见,本地班在吸收借鉴外来声腔剧种的过程中不断发展壮大,表演形式和音乐唱腔也不断丰富起来,逐渐形成与外江班对峙的局面。

冼玉清《清代六省戏班在广东》一文中廓清了"外江班"和"本地班"的概念,她把外江班分为四种,包括外江班、本地外江班、洋行外江班和落籍外江班。② 她指出:"在粤剧未正式形成之前,本地班所唱之戏,仍系外省戏腔。演唱者多是本地人,他们不是梨园会馆科班出身,受了'外江梨园会馆'的行会规章的排斥,不能在广州公开演唱,故称为本地班。因此,早期外江班和本地班的分别,并非由于唱腔之不同,舞台艺术的差异,所演剧本之悬殊,而是广州外江班的戏班行会,排斥本地人唱外江戏。外江班和本地班的区分,很可能是外江戏班行会做成的现象。"③ 在冼玉清看来,外江班和本地班的划分并不在于演唱的剧种不同,而在于演唱者身份的区别。从这一点可以看出,外江班和本地班在早期联系密切,并没有明确的区分和界限,它们在粤剧形成初期都起到了重要的作用。欧阳予倩也表达了一致的看法:"广东的本地班和外江班并立的时候可以看作粤剧奠定基础的时候。"④

总之,从清乾隆末年至道光三十年(1850)太平天国事起,其间50多年,在广州府内外江班和本地班并立,本地班不断地吸纳外江班演剧艺术精华的时候,也是粤剧融汇各地剧艺,自成一格的关键时期。

二 粤剧被禁,退守乡村

咸丰四年(1854),粤剧艺人李文茂响应太平天国起义,率领红船子弟反清,起义军称"红巾军"。1861年,李文茂起义失败后,清廷对粤剧恨之入骨。他们严禁本地班的演出,屠杀粤剧艺人,焚毁琼花会馆,解散粤剧戏班,使粤剧受到空前的打击。粤剧艺人有的被镇压杀戮,有的远走他乡逃生海外,有的隐姓埋名于穷乡僻壤,情况极为凄惨。

本地班虽然被禁演了,但是粤剧艺人并没有完全消亡。他们开始想方设法为粤剧保留一线生机。有些粤剧艺人开始投身外江班,打着外江班的幌子进行粤剧演出。由于城市禁令较严,粤剧艺人便将演出阵地转移到了广大的乡村地区。特别是

① 〔清〕俞洵庆:《荷廊笔记》卷二"广州梨园",清光绪十一年(1885)刻本,第8页,中山大学图书馆藏(典藏号:30458)。
② 冼玉清:《清代六省戏班在广东》,载《中山大学学报》(社会科学版),1963年第3期。
③ 冼玉清:《清代六省戏班在广东》,载《中山大学学报》(社会科学版),1963年第3期。
④ 欧阳予倩:《试谈粤剧》,载欧阳予倩编《中国戏曲研究资料初辑》,中国戏剧出版社1957年版,第116页。

在广西和粤西一带，粤剧演出活动仍然兴盛。湖南戏曲作家杨恩寿《坦园日记》中记载了自己在清同治四年（1865）三月至同治五年（1866）正月，在广西尤其是在北流的观剧经历。据日记中的记载，他看过粤东"天乐部""乐升平部"及从廉州请来的"广班"演出《六国封相》《天姬送子》《沙陀借兵》《夜困曹府》和《夜送寒衣》等十几出戏。① 此外，还有的粤剧艺人开始寻求豪绅富商的帮助，如艺人兰桂和华保便曾向十三行富商伍紫垣借用其在河南的花园，暗中组织"庆上元"细班（即童子班），招收一批艺人子弟学戏传授技艺。在这批艺人中，很多后来成为中兴粤剧的中坚力量，如武生邝新华、花旦姣婆梅、小武崩牙启、小生师爷伦和丑生生鬼保等。

蔡孝本在《粤剧》一书中提到，粤剧被禁期间，有一个鲜为人知的"六爷班"崛起。除了音乐员和舞台人员外，"六爷班"只有六个演员参与演出：一位是扮演武生行当的候补典吏，人称太爷；第二位是担任小生的落第秀才，人称少爷；第三位是专演丑生的油行会馆文案，人称师爷；第四位是饰演小武的卸职哨官，也叫官爷；第五位是扮演花旦的长随，是个跟班大爷；最后一位是担纲大花面的和尚，自称佛爷。这六个人平素爱好粤剧，于是便集合起来排练演唱，自娱自乐，偶有亲朋庆典，也前往助兴，但并非营利性质。后来该班名气不断扩大，便添置了戏装道具进行小范围的商演。由于当时广州城内尚没有正式的粤剧戏班演出，一般富商巨贾便常邀请"六爷班"酬神贺寿。而官府对"六爷班"的演出也从不禁止。后来粤剧伶人也开始效法"六爷班"，慢慢私下恢复上演较小型的粤剧。②

三 发展壮大，重回省港

清同治七年（1868），广州社会形势稍微安定，清廷为安抚民心，粉饰太平，遣歌舞以昭盛世，体现娱乐升平的粤剧迎来了重大的转机。其时，两广总督瑞麟为其母亲祝寿，下属官僚竞相争选戏班送戏贺寿，粤剧名艺人武生邝新华等也在应邀之列，进总督府演"京戏"。花旦勾鼻章因容貌甚肖瑞母亡女，被收为"义女"，成为两广总督瑞麟的义妹。邝新华常怀恢复粤剧之志，借此良机，恳请勾鼻章向总督太夫人求情，请她向总督瑞麟说情，将粤剧解禁，使戏班可以复业。其后瑞麟果然循其母所请，上书朝廷，请准解禁粤剧。既然总督表态，禁令遂弛，粤剧戏班开始公开组班演出。③

① 〔清〕杨恩寿著，陈长明标点：《坦园日记》卷三、卷四，上海古籍出版社1983年版。
② 参见蔡孝本：《粤剧》，中国文联出版社2008年版，第9—10页；戆叟：《三十年前之广东名优》，载《粤风》1936年第3—4期。
③ 终清一代，清廷始终没有正式行文宣布对粤剧解禁，只不过是迫于情势，放宽钳制束缚而已。

随着清廷对粤剧的弛禁，粤剧艺人的活动也逐渐活跃起来。同治年间本地班在广州设立吉庆公所，作为粤剧买戏卖戏的中介组织。清光绪中叶八和会馆在广州黄沙建成，本地班的活动中心从佛山逐渐转移到广州，并开始表现出了占据广东城乡演出市场的强大野心。另一方面，再度兴起的本地班，在演出形式上也比以前更为壮大成熟，在声腔上吸收了二簧，从以梆子腔为主，变化为梆、簧合流。剧目也更为丰富，常演的除了高、昆腔戏，《六国大封相》《仙姬送子》《八仙贺寿》《香花山贺寿》《玉皇登殿》及《十朋祭江》《敬德钓鱼》《风雪访贤》等，还出现了梆、簧戏如"江湖十八本""大排场十八本""新江湖十八本"等，名班和名角也不断涌现出来。

本地班在与外江班的竞争中，逐渐取得优势，也开始有了进入广州城内演出的机会。先前规定"凡城中官宴赛神，皆外江班承值"，到了这一时期，粤剧本地班也凭借自己的努力打破了这一格局。据《特调南海县正堂日记》载，同治十二年（1873）正月十八日"将普丰年移入上房演唱"。① 五月，南海、番禺两县又向中堂太太"共送本地戏班演戏四日"。②

可见，早期粤剧本地班进城的种种尝试，既有粤剧艺人不同方面和不同程度的努力，又显示出了禁令之下粤剧艺人的集体智慧。但另一方面，也让我们看到了粤剧在城市中仍然存在的演出市场和发展潜力。政策上的制约并没有彻底泯灭城乡民众对粤剧的兴趣和爱好，粤剧艺人甚至顶着禁令和生命危险开展各种演出活动。

特殊的时代背景和演艺遭际，让粤剧的进城之路显得异常坎坷，也使得粤剧始终处在城市文化的边缘地带。粤剧在城乡之间反复地进行流动性演出，一方面不断地深入到城乡民众的日常生活当中，另一方面又凭借着本土化的特点在与外江班的较量中不断取得优势。正如梁沛锦在《粤剧研究通论》一书中所说："大体上说自从本地班粤剧振兴，不但把禁演积弱颓势扭转，日益壮大，很快便超越外江班，把广东观众全部吸引过来，不但在四乡盛行，广州省城剧坛也由本地班雄霸，光绪中叶外江班已难在广州立足，原有的外江艺人或落籍粤班，更有不少充任粤班的龙虎武师的。"③

民国时期，广州城市的政治、经济、思想、文化中心地位越来越凸显。粤剧为了生存和发展的需要，主动地将演出活动向中心城市靠拢转移。而客观上，当时乡

① 〔清〕杜凤治：《特调南海县正堂日记》，载《羊城寄寓日记·总日记》第24册，中山大学图书馆藏本（典藏号：3974）。

② 〔清〕杜凤治：《特调南海县正堂日记》，载《羊城寄寓日记·总日记》第24册，中山大学图书馆藏本（典藏号：3974）。

③ 梁沛锦：《粤剧研究通论》，香港龙门书店有限公司1982年版，第155页。

村盗贼蜂起,恶霸横行,戏班下乡演出需要荷枪实弹的武装人员保护才敢前往。尽管如此,还是经常有戏班被劫。还有艺人在演戏时有意无意之间讽刺了时弊,冒犯和冲撞了官僚军阀、土豪劣绅而被杀害的。由于艺人的人身安全得不到保证,一些著名演员就干脆拒绝下乡演出。这种客观情势更加促使粤剧艺人向城市过渡,这样广州和香港就成了支撑粤剧的两个支柱。红船班逐渐没落,省港班应运而生,粤剧发展走上了一条新的轨道。

20世纪二三十年代,省港班的崛起使得粤剧在广州城市获得了突飞猛进的发展,也造就了城市粤剧的繁荣,使得粤剧成为民国时期广州城市文化的典型代表,极大地推动了粤剧的城市化进程。正如易红霞《粤剧在城市、乡村和海外唐人街的生存空间和发展策略》一文中所说:"如果从清末本地班出现算起,粤剧诞生已有两百年的历史了。在这两百年的历史里,粤剧在城市曾经有过无比的辉煌。如果说雍正年间的'广腔'还不能算是粤剧,乾隆年间的'本地班'大多被赶到乡下演出,清末民初的佛山也还不算城市的话,那么,粤剧在城市最辉煌的时代要算20世纪20年代到40年代的'省港班'时代。"①

总之,粤剧在孕育的过程中离不开外江班的影响和推动,在一段时间内,外江班和本地班在城乡的并存和发展是粤剧得以形成的一个重要条件。然而,李文茂起义之后,本地班受到严令禁止,不得进入广州城市,只有广大农村地区才是其安身立命之所在。直到本地班弛禁之后,粤剧才开始登上了广州城市的舞台。从城乡并存到退居乡村再到盘踞省港大城市,粤剧的城市化进程并不是一帆风顺的,在很长一段时间内,粤剧在城市和农村之间经历了一个反反复复的博弈过程。

汪英在《近代从江南乡村戏曲到上海都市文化的迁变》一文中总结了近代江南各剧种选择迁移上海的三种路线:"第一种是随江浙移民或逃难直接进上海;第二种是先跑江、浙的省城再寻求机会进上海;第三种是进上海后,不能落脚,又转向其他城市演出,最后又再次、多次进上海。"② 如越剧是由1906年春节期间在浙江嵊县(今嵊州)乡村诞生的"小歌班"渐渐发展起来的民间小戏。1917年初次进入上海,1923年笃男班首次在大世界演出,七进上海;笃女班从1923年"文武女班"演出至1936年四进上海,逐渐取代男班,上海沦陷后女班竞相来沪才真正有机缘立足上海。③ 1942年袁雪芬树起"新越剧",这一新剧种终获成功。由此可见,

① 易红霞:《粤剧在城市、乡村和海外唐人街的生存空间和发展策略》,载孙洁主编《中国戏剧奖·理论评论奖获奖论文集》,中国戏剧出版社2009年版,第474–475页。
② 汪英:《近代从江南乡村戏曲到上海都市文化的迁变》,载《农业考古》2012年第6期。
③ 参见陈元麟:《上海早期的越剧》,载中国人民政治协商会议上海市委员会文史资料委员会编《戏曲菁英》(下),上海人民出版社1989年版,第117–121页。

对于中国传统戏剧来说，这种在城乡之间长期博弈的情况可以说是一种常态。

小　结

晚清民国时期是中国城市从传统城市到现代城市的过渡时期，也是中国传统戏剧从乡土草台走向城市剧院、从民俗活动走向艺术欣赏、从祭祀性戏剧走向观赏性戏剧的重要时期，这是中国传统戏剧命运发生重大转折的关键时期。

以开埠为先导，晚清民国时期的广州城市正在发生着一场重要的具有转折性意义的变化，开启了新的城市化进程。与以往相比，这场城市化运动不仅波及广州城市政治、经济和文化，而且还在一定程度上实现了广州民众的市民化。长期的对外开放和深厚的岭南文化底蕴，又使得近代广州的城市化进程表现出亦中亦西、新与旧、传统与现代并存的特点。在这种生态环境下，刚刚从乡土文化中成型的粤剧迫不及待地赶上了这场变化，两者之间的耦合必然对粤剧的城市化进程及其特征的形成产生深刻的影响。

从粤剧城市化进程来看，粤剧在孕育的过程中离不开外江班的影响和推动，在一段时间内，外江班和本地班在城乡的并存和发展是粤剧得以形成的一个重要条件。然而，李文茂起义之后，本地班受到严令禁止，不得进入广州城市，只有广大农村地区才是其安身立命之所在。直到本地班弛禁之后，粤剧才开始登上了广州城市的舞台。从城乡并存到退居乡村再到盘踞省港大城市，粤剧的城市化进程并不是一帆风顺的，在很长一段时间内，粤剧在城市和农村之间经历了一个反反复复的博弈过程。

第二章　晚清民国时期广州粤剧班社的城市化进程

晚清民国时期是广州粤剧发展的重要时期，这一时期粤剧发展的一个突出特点就是实现了从农村向城市的中心转移，"进城"成了粤剧发展的历史性机遇和关键性转折。戏班是戏曲艺术发展延续的重要载体，戏班从农村进入城市的过程，直接生动地反映了粤剧的城市化进程。因此，梳理粤剧戏班从农村进入城市的发展演变轨迹，是我们揭示粤剧城市化不可忽视的环节。从这个角度来讲，将粤剧班社作为本章的第一个切入口具有合理性和必然性。

粤剧人寿年班创立于清光绪后期，宣统年间由香港宝昌公司接办，直至民国二十二年（1933）散班。该班历时30多年，是全行少见的"长寿班"。清末民初，人寿年班在广州城郊乡野流动演出，而后进驻广州城市，在民国剧坛盛极一时，大量粤剧名演员都曾在人寿年班搭过班。该班班牌最老，演员阵容强大，活动时间长，素有"省港第一班"之称，是从"红船班"演进为"省港班"的典型案例，也是我们探究粤剧戏班城市化的绝佳对象。

本章以粤剧人寿年班作为个案，梳理该班从"红船班"演进为"省港班"的发展历程，分析人寿年班在广州城市所遭遇的种种文化变迁及其在不同演剧空间的生存策略，探讨该班进城的心路历程及其选择机制，并在此基础上总结晚清民国时期粤剧班社城市化的特点和经验教训。

第一节 从"红船班"到"省港班与落乡班"的分野

旧时粤剧戏班有很多不同的叫法①,如"本地班"又称"土班",是相对于"外江班"而言的。"红船班"是根据粤剧戏班所使用的交通工具来命名的,而"省港班与落乡班"则是根据粤剧戏班在城乡不同的演出空间来划分的。这些都是粤剧戏班在不同历史时期和不同演剧空间的不同表述。从"省港班与落乡班"的界定标准可以看出城乡不同的演出空间对粤剧的影响越来越突出。那么,这种界定是从什么时候开始的?在这种界定方式的背后又蕴含着怎样的背景,对粤剧班社的发展带来了怎样的变化?这是我们下面要讨论的问题。

一 粤剧红船班的组织运作模式

红船班是粤剧戏班早期的主要形态。因早期粤剧主要是在乡野草台演出,以红船为交通工具,游走于河道纵横、水网交织的珠江三角洲及西江、北江、东江一带,靠岸演出,一年四季大多在船上度过,所谓"东阡西陌,应接不暇,伶人终岁居巨舸中,以赴各乡之招,不得休息"②。据刘国兴《戏班和戏院》一文载:"光绪以前所用的戏船,都是普通货船,船身多髹黑色,故称'黑船'。光绪十年,粤剧界已有专供戏班使用的特制的红船出现③。自此以后,广州一带的戏班,即被称为'红船班'。"④ 红船不仅是戏班的安身之处和交通工具,同时也在一定程度上决定了早期粤剧戏班的班社组织和管理模式,是粤剧成熟、成型的重要标志之一。

(一)严密的组织机构

早期粤剧各类船班内部机构、编制基本相近,唯因戏班大小有异,人数编制各有不同。在鼎盛时期,红船班分"全班"和"半班"两种,全班有 160 人左右,

① 粤剧戏班还有各种各样名目繁多的叫法,如"广府班""过山班""下四府班""阳江班""惠州班""北路班""八仙班""氹仔班""包袱班""阴阳班""志士班""全男班""全女班""男女合班""基本班""兄弟班""大包细班"等。限于篇幅的关系,这里不再一一介绍。

② 〔清〕俞洵庆:《荷廊笔记》卷二"广州梨园",清光绪十一年(1885)刻本,第9页,中山大学图书馆藏(典藏号:30458)。

③ 关于红船的来历和红船出现的时间,李计筹在《粤剧与广府民俗》一书中已有详细的论述,这里不再赘述。

④ 刘国兴:《戏班和戏院(粤剧史话之二)》,载中国人民政治协商会议广东省委员会文史资料研究委员会编《广东文史资料》第11辑,广东人民出版社1963年版,第178页。

半班也有 80 人左右。人数众多，组织颇为庞杂。从麦啸霞《广东戏剧史略》一书中绘制的"初期粤剧组织系统表"①（见图 2-1）可以看出，粤剧红船班由坐舱（司理）总管，分大舱、棚面、柜台三部分。

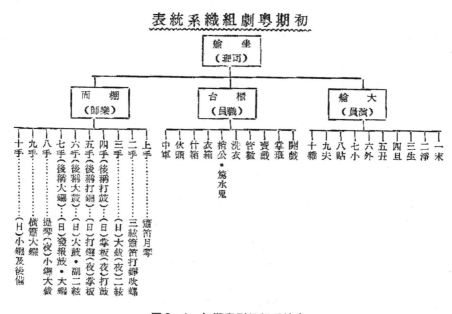

图 2-1　初期粤剧组织系统表

"坐舱"为全班行政与业务的总管。这个职位必须有相当经验的人担任，他即熟悉演出地点及江河行船状况，又掌握着戏班的生命财产和对外经营大权。"大舱"即演员，末、净、生、旦、丑、外、小、贴、夫、杂等十大行当演员均属"大舱"，因演员的铺位在船舱里。"棚面"即乐师，早期粤剧多在乡野草台演出，那时还没有布景，所有音乐伴奏人员都坐在舞台的正面，面对观众，故称"棚面"。"柜台"，又称"鬼台"，本指设在红船的办公室，但也可泛指红船上除演员、乐师之外的全体事务人员，包括负责班务工作的"柜台"管理人员、负责管理服饰冠履及一切行头道具的"衣杂箱"人员和负责戏班衣食住行的工作人员三大块。②

①　麦啸霞：《广东戏剧史略》，载广东文物展览会编辑《广东文物》卷八，中国文化协进会 1941 年版，第 806 页。

②　各部分的主要人员配备可参见刘国兴：《戏班和戏院（粤剧史话之二）》，载中国人民政治协商会议广东省委员会文史资料研究委员会编《广东文史资料》第 11 辑，广东人民出版社 1963 年版，第 178—181 页；黄伟《广府戏班史》第三章第二节"红船班的组织与管理"；李计筹《粤剧与广府文化》第二章第四节"红船时代的粤剧戏班"。

红船班采用班主制的管理模式,除了班主之外,还有"四大头人"协助管理。所谓"四大头人",是指戏班通过无记名投票方式,从各个行当中民主推选出来的代表,是没有薪金的义工(只是师傅诞分烧肉、派节钱等时,分双份而已)。"四大头人"和红船坐舱的职责不同,坐舱代表公司,只负责财务和行政管理,其他演出业务和艺人福利全部由"四大头人"负责。"四大头人"的管理权限有:①除主要老倌外,一般演员全由"四大头人"派角;②掌管艺人们的福利金(戏行叫"众人钱");③处理演员之间的纠纷和违法违纪行为等。可见,红船班时期,粤剧班社各行当之间密切配合,各职务人员各施其责,建立了较为严密的组织机构。

(二)固定的日常管理模式

1. 铺位安排

旧时戏班,为方便来往各乡演出,都自租戏船两只(小班则只租一只,故称"半班")。这两只戏船分别称为"天艇"和"地艇"。按规例,"柜台"人员,生、旦、末、净等文脚色和"棚面"乐师,住在"天艇";武生、小武、六分、大花面等武脚色则住在"地艇"。至于铺位的分配,刘国兴在《戏班和戏院》一文中提到:"分配铺位时,不分演员或'棚面',也不分大小老倌,一律参加拈阄,唯'柜台'人员因在船上自有固定的办事及住宿场所,不须拈阄;'督水鬼'、'衣、什箱'、'衫手'、'伙头'等什员,向例在船上没有固定的铺位,只能在仓、蓬面露宿,不能拈阄。"①

2. 膳食制度

清末民初,红船班到各乡演出,例由主会供给伙食,称为"中消"("中宵")。供应的食物及其他物品,在合同上均详细开列。如1919年4月13日台山水楼乡定到咏太平班为列圣千秋演出,在合同中就写明:"每日中宵白米二石六斗,要官斗,鲜鱼一十六斤,猪肉一十三斤,豆腐十斤,青菜三十斤,姜盐糖各二斤,生油七斤,干柴七百斤,以上俱用司码秤足。……上馆居住,上下马,中宵多一日,水夫二名,床铺、板凳、柴水足用,过驳盘船每日白米二石六斗,官斗,生油七斤,鱼菜折银二大元,干柴足用。原应有中宵,毋得包办,如违照罚。"②

本来主会的供应足以使艺人饱食,但由于班主往往从中剥削,使得艺人的伙食多为青菜,鱼和肉只有很少量,一般老倌每日都要自备副食。因此,"十八年以后,'寰球乐'的班主何浩泉借词改善艺人生活,首倡取消'中消',除油、盐、糖、

① 刘国兴:《戏班和戏院(粤剧史话之二)》,载中国人民政治协商会议广东省委员会文史资料研究委员会编《广东文史资料》第11辑,广东人民出版社1963年版,第184页。

② 资料来源:日本东京大学东洋文化研究所"广东地方剧班演出文书五件",由黄仕忠老师提供。

茶叶仍供应实物外,其余统由'主会'折发现金,不分大小班,一律每日发给卅八元,由班主转交'正印伙头'承包,原由戏班负担工资的全部炊事员,亦改由'正印伙头'包干。"① 因此,在1929年的订戏合同中,便可看到关于戏班伙食的不同规定。1929年8月15日中邑小杭定到一统太平班为北帝千秋演出,合同中写明:"一凡班到步,主会应给中宵柴米鱼菜油盐姜糖等,每日每个中宵折银三十八元正,倘有低折亦作欠戏金追收。……一凡路途远涉必须上馆居住者,谓之上馆台脚。订明戏船泊某处,主会备足人伕一齐起扛,或备足伕艇一齐起扛,或备足盘船若干只一齐开行,接运戏箱行李伙食什物人等到步上馆居住。床板凳柴水供足,应用水伕二名。另搭大厨房一所、司事馆一间、上下马中宵多一日计,杂用各项均照合同交收。戏完,主会即备足人伕或伕艇或盘船若干只一齐起扛,送戏箱行李伙食什物人等回某处,该班戏船交收,毋得失漏延误。如遇过驳住盘船,另每日中宵柴米鱼菜油盐等亦有每日折银三十八元正。"②

3. 日常生活

红船既是交通工具,又是住宿的场所,因此,船上的勤杂人员相当多,有负责行船的、伙食的、洗衣的、剃头的,等等。由于组织庞杂,他们的分工细致明确,而且界限分明,不可逾越。

刘国兴在《戏班和戏院》一文中有详细的介绍:"在船上,艺人如需托人买东西,也有一套传统规例。如:买日用杂物,日间可差遣'督水鬼',(但必须俟船只泊定,'督水鬼'开好葵笪以后。)夜间则须找值班的'下手'或看更的'衫手';如买药物,则无论何时,都只能找掌班,因为捡药是一件不吉利的事,不能随便请人代替。艺人演出以后,需水洗面洗脚,在戏棚上可找'衣箱'或'杂箱'(视自己所担任的角色而定),回到红船上,则需找'衫手'。但'衫手'只管端盘,从河里提水上来,却又属'督水鬼'的工作。为了打一盘水,往往要经两个人的手。"③

4. 收支分配情况

粤剧红船班的收入,就清代的收入情况来看,主要以演会戏收入为主,约占全部收入的90%以上。堂会及宴请等不多,其收入占10%左右。红船班的庙会包金,因戏班大小不同而不同。《中国戏剧管理体制概要》一书中列出了不同类型红船班

① 刘国兴:《戏班和戏院(粤剧史话之二)》,载中国人民政治协商会议广东省委员会文史资料研究委员会编《广东文史资料》第11辑,广东人民出版社1963年版,第186-187页。

② 资料来源:日本东京大学东洋文化研究所"广东地方剧班演出文书五件",由黄仕忠老师提供。

③ 刘国兴:《戏班和戏院(粤剧史话之二)》,载中国人民政治协商会议广东省委员会文史资料研究委员会编《广东文史资料》第11辑,广东人民出版社1963年版,第187-188页。

的戏资收入情况："大型班一台庙会戏按惯例演出三日四夜，可得戏资五百元到六百元左右。中型戏班，排列名次为五名以内者可得戏资四百元左右，十名以内者可得戏资三百元左右。这是指广州一地的情况。……粤剧船班的年份收入总况，……大班若以三日四夜为一台，一月可演九个台口，每台戏资均以五百五十元计算，每月可得戏资四千九百五十元。一年可演十一个月，共得戏资五万四千四百五十元。以此类计，每台戏可得四百元的中型班，每年可得戏资三万九千六百元。每台戏资为四十元的小型班，全年可得戏资三千九百六十元。"①

粤剧红船班的支出，主要包括艺人及职员的薪金、戏船租金、化妆费和其他支出等。

（三）行规习俗

在传统社会中，从事粤剧演出的艺人具有一种特殊的行业组织和行业习俗。在长期的发展过程中，红船班在艺人信仰、舞台演出和艺人的衣食住行等各方面形成了一整套约定俗成的行规习俗。黄伟《粤剧红船班禁忌习俗》一文已做过详细的论述，这里再简单地概括一下。

在信仰方面，粤剧戏班所奉祀的戏神有华光大帝、田窦二师、张五师傅和谭公爷等，每逢戏神诞辰之日，粤剧戏班都会举行隆重的祭拜祖师活动，并且酬神演戏。其中，粤剧伶人对华光大帝的信仰尤为至敬至诚。"凡新戏台落成、开新戏或戏班到某地演出，开锣前照例必须要祭拜华光大帝祖师。伶人如违反行规，也要被拉至华光神像前受罚而不敢有任何怨言。"②

在舞台演出方面，红船班定期一年一组班，组班散班时间和演出期限固定不变。一般是每年农历六月初一至十八日为散旧班组新班的时间，一个台期通常为三日四夜或四日五夜。③红船班开演之前，一般会举行隆重的"迎招牌"（班牌）和"挂招牌"仪式。④红船班时期粤剧艺人形成了一系列与舞台演出相关的习俗和禁忌，包括上新台，丑生开笔，各行当演员的坐箱，未响锣鼓之开台，破台，发报鼓以及演出开台例戏等。

在衣食住行方面，红船艺人常年行走江湖，生命和财产安全维系在一条红船上，为求平安，也形成了一些禁忌和规矩。如不得站着向船外小解，红船中人认为向外小解会射着鬼魅，招惹鬼魅上身；每天上午十时以前，红船上均严禁大声说

① 李旭东、杨志烈、杨忠主编：《中国戏剧管理体制概要》，中国戏剧出版社1989年版，第65-66页。
② 黄伟：《粤剧红船班禁忌习俗》，载《戏曲艺术》2008年第2期。
③ 参见王兆椿：《谈官话梆黄时期粤剧棚面的科学管理》，载《南国红豆》1997年第5期。
④ 仪式的具体做法可参见黄伟《广府戏班史》第三章第二节"红船班的组织与管理"，习俗禁忌参见该书第三章第四节"红船班的行规与习俗"。

话、行走船舷,不准穿木屐,否则任何人都有权惩戒;开台之前,切忌下河游泳;每天日戏完场,必须等到大花面的脚踏上红船跳板时才能开饭;凡盲公、麻风病人及妇女,都不得上红船,否则将被视为大不吉利的事,等等。①

在很长一段时间内,红船班是粤剧班社的主要组织形式和演出模式,活跃于广大的城乡地区。然而,到了民国时期,军阀连年混战,粤剧演出市场深受打击,再加上乡村环境恶劣,匪盗横行,下乡不安全,很多粤剧艺人不愿下乡演出;另一方面,城市戏院逐渐增多,一些有实力的粤剧戏班开始以城市作为演出据点,下乡演出的戏班逐渐减少,红船班开始走向衰落,由此出现了省港班与落乡班的分野。

二 省港班与落乡班的分野

省港班和落乡班,主要是从粤剧演出空间来进行界定的。省港班是指从清末至20世纪三四十年代主要在广州(省城)、香港、澳门等大城市演出的戏班。相对而言,落乡班主要是指在广大乡村地区及其周边城镇演出的戏班。省港班与落乡班的分野,有两个重要的因素:城市戏院的兴起和乡村治安的恶化,二者相辅相成。

粤剧曾经长期在乡村寺庙土台,走街串巷,搭棚演出。即便是广州的戏班,也只是在一年一两次散班时才回广州小休。即使有演出活动,也由于城市里没有固定的剧院,戏班只是偶尔在城市搭建的戏棚里作临时性的演出。清末以来,广州城市先后建起了各种类型的戏院,包括同乐戏园、河南大观园(后改名河南戏院)、乐善戏院、海珠戏院、东关戏院、广舞台等。同期,香港、澳门地区也兴建了不少戏院,如普庆戏院、清平戏院、重庆戏院、高升戏院、新戏院、和平戏院、太平戏院、北河戏院、利舞台、东乐戏院、中央戏院等。大量戏院的兴起,使得粤剧在城市有了一席之地,省港班正是在这种背景下不断发展壮大。

相比之下,此时的乡村治安却在不断恶化,恶霸横行,敲诈勒索戏班演员的现象屡见不鲜,这些成为戏班艺人不愿意下乡、不敢下乡的重要原因。《广州民国日报》1925年8月1日报道:"各江勒收保护费机关,近经一再下令禁革,惟匪徒勒收行水,仍随处发现,以致水路交通,仍不免有多少障碍。查北江方面,沿大小北江河一带,现下盗匪尚甚猖獗,勒收行水之匪党堂号,不下数十处。往来货物,非纳行水,不能通过,甚或遭其洗劫。若照数与之,则匪之欲望太奢,且堂号遍设,势难一一缴纳。……东江方面,盗贼亦甚猖獗。沿河勒收行水,商旅为之裹足。闻现时博罗以上,停有货船数十艘,因畏匪之故,不敢来省。据该方货商云,东江贼

① 参见黄伟:《粤剧红船班禁忌习俗》,载《戏曲艺术》2008年第2期。

匪，出没靡常，非派浅水舰前往扫除，则于商运前途，尚有窒碍云。"① 此种情形，往来商旅必受其威胁而裹足不前，而红船班亦不能幸免。

刘国兴在《戏班和戏院》一文中写道："民国八年以前，无论大小戏班，都以农村为演出的主要阵地；无论大小戏班，都间或会到港澳演出。民国八年起，各乡河道已极不靖，艺人屡遭洗劫。故邓瓜的宏顺公司组织'祝康年'班，……肖丽康等便与班主订明，演出地点，以省、港为主，即使要到广州市郊地区平地黄、南湾等演出，亦须事先征得艺人同意，除红船原有的十二名'炮手'外，并须请'福'军'保商为旅营'增派十四名短枪队保护。因这个班以在省、港演出为主，'省港班'之名，便由此产生。"② 刘国兴先生的这段话，指出了当时伶人不愿下乡演出的一个重要原因，那就是当时农村匪患严重，危及伶人的生命。20世纪二三十年代，广东环境骤变，农村经济开始不稳，甚至破产，尤其是盗匪更是猖獗，甚至已向戏班及个别当红的老倌下手，致使戏班不敢贸然下乡演出。受此影响，红船班很快便陷于萎缩，勉强下乡者也只得少数的中下等红船班而已，有实力的红船大班都以省港澳为主要市场。

在这两大因素的驱使下，晚清民国时期，广州、香港两地出现了大量省港班，如成立于光绪后期的人寿年、祝华年、祝康年和民国时期的梨园乐、新中华、环球乐、大罗天等戏班，以及20世纪30年代薛觉先领衔的觉先声剧团和马师曾领衔的太平剧团等，都是当时著名的省港班。

省港班兴起之后，仍有大量的粤剧戏班没能进入或者不想进入省港地区等大城市进行演出，他们依旧长期驻守在广大的乡村地区，进行流动性的演出活动。逐渐地，人们就给这些戏班定义了一种与"省港班"相对的名称，那就是"落乡班"。在民国时期的广州报纸中，经常可以看到关于省港班与落乡班的报道，甚至将它们作为两种相对的演出形式进行各种分析和比较。如《公评报》1930年7月22日寻芳《伍秋侬今年在人寿年前途之预测》一文具体分析了人寿年班为落乡班和省港班的不同优势，并结合乡人与省港人士看戏之不同，对当届人寿年班的两名花旦伍秋侬和林超群进行对比评论，认为林超群更适合落乡班人选，而伍秋侬"当以落乡少，而在省港多演戏判之"。③

通过这则报道可以看出，当时人们已经逐渐形成了对粤剧戏班城市演出和下乡演出不同的称谓和看法。对艺人来说，很多粤剧艺人也逐渐形成了对城市演出和乡

① 《东北西江之交通近况》，载《广州民国日报》1925年8月1日，第5版。
② 刘国兴：《戏班和戏院（粤剧史话之二）》，载中国人民政治协商会议广东省委员会文史资料研究会编《广东文史资料》第11辑，广东人民出版社1963年版，第208页。
③ 寻芳：《伍秋侬今年在人寿年前途之预测》，载《公评报》1930年7月22日，第2张第3版。

村演出的两种截然不同的态度和认同方式。对粤剧戏班经营者来说，他们也逐渐学会了根据城乡的不同需求为自己班社的演员进行不同的市场定位。可见，在这个时期，省港班与落乡班之间的分野已经逐渐明显。

三 省港班的组织运作模式

20世纪二三十年代，省港班的崛起，迎来了粤剧在城市发展的重要阶段。为了适应城市观众的需求，省港班开始进行大刀阔斧的改革。在戏班组织方面，省港班多属于资方班，分属经营戏班的公司如宝昌、怡和、耀兴、兴和、宝兴、宏信、宜安、联和、一乐、怡顺、兴利、汉昌、海珠、宏顺、怡记、太安、华昌等，按更商业化的模式运作。在演出剧目方面，除了演出传统剧目外，多编演新剧，题材广泛，既有历史题材，也有国内外现实生活题材。在音乐唱腔方面，小生唱腔使用平喉，并逐步以广州方言唱白，引进小提琴、色士风（萨克斯）等西洋乐器加入伴奏乐队；在表演风格方面，演出逐渐侧重生旦戏，演员结构由原来的"行当制"变为"六柱制"，每班设六大台柱，即武生、文武生、小生、正印花旦、二帮花旦、丑生，行当减少，原来质朴、粗犷的风格渐淡，精巧、华丽的色彩渐浓。在舞台美术方面，吸收了电影、话剧的长处，渐趋写实、丰富、立体。

省港班的出现及其与城市社会文化空间的互动，为粤剧在广州城市的发展带来了重大的契机和挑战。面对突变的环境，面对新的生存挑战，不同的戏班采取不同的生存策略，也造就了不同的命运，反过来也对粤剧产生了不同的影响。省港班对红船班保留了什么？扬弃了什么？其选择机制和原理又是什么？这是下文要讨论的问题。

第二节 在城市与乡村之间徘徊
——粤剧人寿年班进城始末考述

一 粤剧人寿年班的由来

关于人寿年班的组创时间，历来说法不一。有学者认为创立于清光绪二十七年（1901）①，也有学者认为创建于19世纪90年代末②。香港学者梁沛锦《粤剧研究

① 参见广州市地方志编纂委员会编：《广州市志·文化志》，广州出版社1999年版，第91页。
② 参见黄伟：《广府戏班史》，中国社会科学出版社2012年版，第144页。

通论》一书中指出,人寿年班于1900年2月6日曾到香港高升园演出,老倌有靓少凤、靓新华等,演出剧目有《玉葵宝扇》《碧玉祭奠》《大破鸦阵》等。①可见,早在1900年人寿年班就已经存在。至于创建于19世纪90年代末的说法,黄伟博士在其论文《广府戏班史》中并没有列举出可靠的证据。由于资料的缺乏,目前尚未能准确判断人寿年班的组创时间,只能存疑。但是我们大体可以断定,人寿年班早在粤剧"红船班"时期就已经存在了。

民国二十二年(1933),人寿年班发生了罗家权枪杀徒弟唐飞虎的事件,由于班主何萼楼怕受牵连,遂甩手不干,将班底转给班中艺人自理,以靓少佳、林超群、靓次伯、庞顺尧等人为骨干的班中老倌连同坐舱骆锦卿一起,商议弃用"人寿年"这块旧招牌,"因为一来,他是何萼楼的招牌;二来,官方会望招牌而苛索无限"②。于是,粤剧史上赫赫有名的"人寿年"班牌从此正式摘了下来,用另一个新牌子"胜寿年"来取代了它,意即希望今后的班业要比人寿年更胜一等。人寿年班作为省港猛班,其发展情况也屡屡受到报刊的关注,为我们了解这一班社提供了重要的线索和材料。

二 驻守乡村,偶尔进城演出(清末—1921年)

笔者认为,人寿年班自成立之日起,到1921年之前,其演出地点主要以广大乡村地区为主。原因有三:

其一,自1861年李文茂起义失败后,广州城内就一再禁止本地班的演出,因此在很长一段时间内,外江班盘踞广州城,粤剧本地班在城内的演出是不被允许的。

其二,此时的广州城尚未有固定的粤剧演出场所。据刘国兴《戏班和戏院》一书载:"光绪中叶以前,在广州这样大的城市,可供粤剧演出的永久性的建筑物,只有容光街北帝庙的一座戏台,当时称为'梗(固定)台'。这座'梗台'亦不常演出。故广州居民仅年、节或皇室'万寿'能看到粤剧,平时则绝少机会看戏。各个戏班,更难有机会在广州演出。即偶或在广州演出,亦多在临时搭盖的竹棚内表演。"③可见,当时粤剧本地班在广州城内的演出条件尚不成熟。

① 梁沛锦:《粤剧研究通论》,香港龙门书店有限公司1982年版,第252—253页。
② 靓少佳:《从"人寿年"到"胜寿年"——回忆录之六》,载《戏剧研究资料》1982年第7期,第107页。
③ 刘国兴:《戏班和戏院(粤剧史话之二)》,载中国人民政治协商会议广东省委员会文史资料研究委员会编《广东文史资料》第11辑,广东人民出版社1963年版,第208—209页。

其三，即使城市中有了戏院，刚开始戏院演出并没有下乡演出的多。由于乡村演剧多是早就定下台期的，很多粤剧戏班在开身之前就已经定下了十多个台期甚至有的是半年的台期全都定满的。乡下演出台期较为集中，而且收入较有保障，因此很多戏班仍将下乡演出当作主要部分。而到乡镇或大城市戏院演出，只是为了应付台期与台期之间的空档，行内将其叫作"吞丸"。老艺人豆皮元曾回忆说，省港班大致在民国八年（1919）前后才出现。由于戏金预先与主会议定，收入相较戏院分账有保证，故剧团只视戏院为填塞台期，免蚀米饭之计。业内亦认为入院多是那些无人聘请的低级戏班，有卖座不佳的负面印象。①

根据以上三点大致可以断定，至少在广州城内没有固定演出场所之前，作为粤剧本地班的人寿年班是以下乡演出为主的，尽管偶有到省港演出的经历，甚至可以预想其凭借便利的水陆交通和驻守在广州城内的联络中介，偶有冒着禁令闯进城市官邸私宅演出的可能性，但其演出重心仍在广大的乡村地区。

由于这一时期人寿年班的演出资料难以获得，故以该班在省港城市戏院的演出记录作为佐证，就目前查找的资料如表2-1所示。

表2-1　1900—1916年人寿年班省港演出记录

时间	演员	剧目	演出场所	资料来源
1900年	靓少凤、靓新华等	《玉葵宝扇》《碧玉祭奠》《大破鸦阵》	香港高升园	梁沛锦：《粤剧研究通论》，香港龙门书店有限公司1982年版，第252-253页
1904年	小生聪、细明等	《玉箫琴》《良缘凤缔》	香港太平戏院	《太平戏院咏霓裳公司演人寿年第一班》，《广东日报》1904年2月19日第4页
1914年	肖丽湘、风情杞、蛇仔礼、公脚孝、仙花达、一定金、金山和、新苏仔	《义擎天》《烈女报夫仇》《铁案反成枯》《赌仔吊颈》《双凤栖桐》	西关乐善戏院	《西关乐善戏院》，《人权日报》1914年8月13日第7页

① 黄兆汉、曾影靖编：《细说粤剧——陈铁儿粤剧论文书信集》，香港光明图书公司1992年版，第14页。

(续表2-1)

时间	演员	剧目	演出场所	资料来源
1914年	金山富、小生耀	《诸葛亮舌战群儒》《破连环火烧赤壁》《名妓从良》《瞒婚再娶》《临崖勒马》《双凤栖桐》	东关戏院	《广福公司东关戏院》,《人权日报》1914年9月21日第7页
1916年	不详	不详	香港九如坊新戏院	《人寿年班禁演一星期》,《香港华字日报》1916年8月25日第1张第3页

从这些广告来看,此一时期人寿年班的演出剧目大都以传统剧目为主,而且这一时期也出现了不少粤剧名角,如肖丽湘、风情杞、蛇仔礼、一锭金、金山和、贵妃文、大眼顺等,可以说为人寿年班进军城市剧坛准备了重要的条件。

三 进驻城市,以城市戏院为主要演出阵地(1922—1929年)

(一) 1922—1923届

1922—1923年这一届[①],人寿年班开始推出新人新剧,在省港各大戏院巡演,并在报刊上进行大幅的宣传。《香港华字日报》1922年8月17日《人寿年演配景剧》一文报道:"新组织之人寿年班闻即囊□周丰年之班底,现聘到南洋著名小生靓少凤及武生靓荣、千里驹、小丁香合成一班,准予本月廿六晚在太平戏院演配景《玉莺莺》云。"[②] 1922年10月12日又刊载《人寿年班演新剧》广告:"人寿年班千里驹、靓荣、靓少凤特聘著名剧家排演《韩宫春色》新剧。此剧前数夕在省垣海珠戏院初次开演,情节甚佳。兹闻该班准于廿四晚在太平戏院开演云。"[③] 1923年1月26日,人寿年班继续不遗余力地推出新剧:"人寿班准本月十一晚通宵在太平戏院排演侠艳新剧,名曰《离鸾影》。闻其剧中情节奥妙异常,加配离奇画景,极为

① 晚清民国时期的粤剧班社一般以一年为一届,每年农历六月十九日起班,至次年六月初一散班。起班后以六月十九日观音诞为头台,每台四天五夜,一台紧接一台从未间断,到农历十二月二十日始回广州休息十天,这段时间班中称为上半年期;十二月三十日又重新集中至某处,大年初一晚开台演出,直到六月初一散班,这段时间称为下半年期。
② 《人寿年演配景剧》,载《香港华字日报》1922年8月17日,第2张第2页。
③ 《人寿年班演新剧》,载《香港华字日报》1922年10月12日,第2张第2页。

精巧云。"① 可以看出，人寿年班已将演出市场定位在了省港的各大戏院，并以推新人新剧的强劲势头极力打开城市市场。

（二）1923—1924届

1923—1924年这一届，人寿年班继续大量编演新剧。据报纸杂志中刊载的戏曲广告，笔者统计这一届人寿年班编演的剧目有：《玉莺莺》《狸猫换太子》《胡凤娇投水》《寿星桥祭奠》《甘露寺》《三伯爵》《梨涡一笑》《喂猫饭》《梅之泪》《荔红惊艳》《烽火戏诸侯》《黛玉葬花》《宝玉哭灵》《金生挑盒》《误识佳人》《玉监金娥》《大观园》《可怜女》《醋淹蓝桥》《风流天子》《长生殿天子忆佳人》《终天恨》《再生缘》《鸳侣分飞》《黑衣士》《鲁斌血》等。

图2-2 《粤商公报》1923年12月19日第1版刊登的人寿年班演出广告

可见，人寿年班在进驻城市戏院进行演出的时候，将重点放在了编演剧目上，此一届人寿年班聘用的编剧家有李健公、骆锦卿、陈铁军等，其编演剧目在社会上具有很强的影响力，因此在广告宣传中也专门突出了编剧人才的雄厚实力。

① 《人寿年班演新剧》，载《香港华字日报》1923年1月26日，第2张第2页。

这一届的人寿年班演员阵容强大,有千里驹、白驹荣、靓荣、靓新华、嫦娥英、薛觉先等。因此,人寿年班在演出及广告宣传中也非常注重名角效应。实力雄厚的编剧团队、层出不穷的新编剧目和强大的演员阵容,是这一时期人寿年班在城市剧坛独占鳌头的关键所在。

图2-3 《广州民国日报》1924年3月27日第7版、29日第9版刊登的人寿年班演出广告

(三) 1924—1925届

1924—1925年这一届,人寿年班继续保持上升态势,持续推出各类新剧:《柴桑吊孝》《骨肉冤仇》《三伯爵》《玉楼春怨》《贪之累》《平贵回窑》《声声泪》《鸳侣分飞》《金钱孽果》《金生挑盒》《误识佳人》《离鸾影》《寒梅丽影》《蝴蝶美人》《醋淹蓝桥》《佳偶兵戎》《妻证夫凶》《侠女寻夫》等。这一届的演员有文武生靓荣,小武靓新华,花旦千里驹、嫦娥英、冯敬文,小生白驹荣,男丑马师曾等。①

(四) 1925—1926届

1925—1926年这一届,人寿年班内部人员发生了重大变动。1925年白驹荣离班,1926年马师曾也离班,人寿年班一时间损失两名大将,境遇每况愈下。1926年《广州民国日报》刊载咏棠《评今年之新班》一文,文中作者详细评述了这一届人寿年班演员的流变情况:"近数年间,戏班之出色者,当推人寿年,以其箱底重而五项角色匀称也。但自去岁(即1925年)白驹荣出洋后,已大不如前。然代

① 《粤剧新讯》,载《申报》1924年9月2日,第20版。

以新细伦,尚可差强人意,且有千里驹、靓荣、马师曾、靓新华、嫦娥英等之助,尚不失其原有地位。是岁马师曾脱离该班关系,又不知何故不用新细伦,竟用庞顺尧、陈君侠代之。……其他花旦千里驹、骚韵兰,武生靓荣,小武靓新华等,仍其旧外,仅再将苏小伶而代以靓广仔。广伶之技既不佳,色尤平平,实不及苏小伶远甚。然或以为两者均非重要之角,且有驹、兰、英三人于其间,视作无足轻重也。该班即受此番打击后,乃即聘回靓少凤以补助之。凤伶之声技,虽不及白驹荣,但当今小生人才缺乏,亦为未可多得之角。惟尚缺一丑角,深以为憾耳。"①

(五)1927—1928届

经历上一届名演员流失给班社带来的重创,1927—1928年这一届,人寿年班在礼聘名角和编演新剧方面有了一番新动作。

第一,招揽名角,提升戏班的影响力。这一届人寿年班所聘名角有千里驹、白驹荣、罗家权、靓新华、骚韵兰、庞顺尧、玉生香、白边秋、梁仲昇、靓少凤、新丽湘、廖鹏飞等②,并且在广告中特别强调:"启者人寿年班今年从新组织,名角之多,手屈一指,到处观者人如山海。"③人寿年班不惜重金罗致名角,演员阵容十分盛大。粤剧艺人也都以能受聘于"人寿年班"而声价大涨。这是当时其他粤剧戏班所不及的。

图2-4 《公评报》1927年7月19日、21日、23日第4页刊登的人寿年班演出广告

① 咏棠:《评今年之新班》,载《广州民国日报》1926年8月10日,第4版,《戏剧号》一栏。
② 《人寿年班今年礼聘名优》,载《公评报》1927年7月19日,第3页。
③ 《人寿年返省有期廿五晚》,载《公评报》1927年8月19日,第4页。

第二，此届人寿年班继续编演大量剧目：《泣荆花》《金钱孽果》《绿水红莲》《郑苑藏龙》《妻证夫凶》《梨涡一笑》《一枝梅》《再生缘》《幻锁情天》《孝之报》《金生挑盒》《裙边蝶》《柳为荆愁》《梅之泪》《奇女子》《大观园》《穿花蝴蝶》《智探骊珠》《残霞漏月》《泪洒梅花》《黄瓜孙兀地》《玉楼春怨》《一口女唇枪》《打破闷葫芦》《狸猫换太子》《斩二王》《醋淹蓝桥》《甘违军令慰阿娇》《梨花压海棠》《结草歼仇》《情鸳斗夕阳》《教子违君皇》《片言纾国难》《错攀红杏》《神经公爵》等。无论从数量上还是从题材内容上都有很大的进步。

这一届人寿年班在剧目的编演和宣传上也表现出了一些新的特点：一则隆重推出各老倌的首本，突出名剧名角的效应；二则戏班有意识地根据广州市对演剧时间的规定，对演出时间做出调整，以适应城市民众的观剧习惯；三则在新编剧目方面开始揣摩城市民众的观剧心理，在激烈的市场竞争中逐渐把握生存的策略。如新编剧目《幻锁情天》在其宣传中就特别强调："其桥段之新，唱情之佳，社会人士已认为新剧中之独一无二。内有男为宫娥，女中榜眼，变幻令人莫测。"① 又如《公评报》1927年11月9日刊登的人寿年班新剧《智探骊珠》的宣传语为："桥段新奇，线索周密，内中冒险斗智运用，神出鬼没之机，天地不测之妙，敬告诸君请早为定券，以免额满见遗，特此奉告。"② 在剧目宣传上突出新奇冒险，可见这一时期编剧家也开始有意探寻城市民众的审美心理，以迎合他们的观赏趣味。

此届人寿年班，从礼聘名角到剧目改编都别出心裁，看得出其迫切希望占领城市演出市场的野心和用心。这些做法，在当时的戏班中可谓首创，也只有其雄厚的经济实力才有可能办到。然而，1927年，支撑了十余年的千里驹也离开了人寿年班。此后，人寿年班的境况渐不如前。靓少佳《上海少年游——回忆录之四》一文写道："可是这一届'人寿年'，主要演员除留下庞顺尧、罗家权外，全部换马，花旦王千里驹开班他去。白驹荣、靓荣、靓新华也统统不在。补入的是极力模仿千里驹的嫦娥英，此外是武生新珠，丑生蛇仔利。……千里驹是'人寿年'的招牌，少了这块招牌，这是生意淡薄的原因。"③

（六）1928—1929届

1928年以后，广州粤剧班业开始出现衰落的现象。然而，1928—1929年这一届，人寿年班仍然继续以城市戏院演出为主。此届人寿年班的演员有新珠、嫦娥英、蛇仔利、林少梅、庞顺尧、陈醒辉、谭少佳、玉生香、罗家权、区耀东、白边

① 《人寿年返省有期廿五晚》，载《公评报》1927年8月19日，第4页。
② 《人寿年班新剧出世（名曰）智探骊珠》，载《公评报》1927年11月9日，第3页。
③ 靓少佳：《上海少年游——回忆录之四》，载《戏剧研究资料》1981年第4期，第19页。

秋、陈醒威、自由钟、郑炳光等。编演的剧目有《近水楼台先得月》《情字换良心》《妻证夫凶》《梨涡一笑》《片言纾国难》《情化悍将军》《卖粉果》《独手难遮天上月》《蛇仔利偷鸡》《艳福难消去学禅》《隋炀广陵地行舟》《教子逆君皇》《陆根荣案》《情鸳斗夕阳》《龙虎渡姜公》《莫明真假女》《梨花依旧向阳开》《两字假郎君》等。

随着千里驹、白驹荣、马师曾、靓荣、靓新华等名角的离去，此届的人寿年班又转而打出了"新人新剧"的旗号。在1928年7月31日《越华报》刊登的新剧预告中，人寿年班再次表明了自己推出新人新剧的原因："人情每多厌故而喜新，即戏剧亦以改良而进步。敝班历年角色匀配，剧本优良，久为各界推许。近日默察社会心理，互相品评，似存有数见不鲜意。兹为迎合观客起见，潮流所尚，不得不为根本之图计。是改聘各子弟尽属后起之秀，且年轻貌美、声技俱佳兼符。"①

在这则预告中，人寿年班还显露出了效仿北剧的倾向。第一，派员前赴津门聘请演员林少梅，在对林少梅的讲述中提到"查林君不特精于北艺，而南方戏剧尤其所长。中西音乐、南腔北调，无一不精。其新颖夺目之处，洵足洗陈腐而振精神"②。第二，创作效仿北剧的剧本。如《近水楼台先得月》，在该剧的宣传中特地提到："新编哀艳武侠良剧《近水楼台先得月》，斯剧林少梅仿欧洲跳舞，要梅郎秘授单剑，唱北方曲调，非常新别。"③

在班业不振之时，戏班不得不寻找新的噱头以吸引观众的眼球。海派京剧在上海孤岛时期获得成功，因而不少戏班班主盯准了北剧作为效法的对象。"素称班牌老、角色好之人寿年，以佳角他去，声誉亦一落千丈，在广州港澳几于□廻翔地。老板何某素

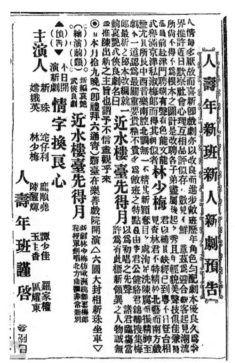

图2-5 《越华报》1928年7月31日第3页刊登的人寿年班演出广告

① 《人寿年新班新人新剧预告》，载《越华报》1928年7月31日，第3页。
② 《人寿年新班新人新剧预告》，载《越华报》1928年7月31日，第3页。
③ 《人寿年新班新人新剧预告》，载《越华报》1928年7月31日，第3页。

以长袖善舞称，至是亦为之失措，故埋班未久，人寿年遂以如沪闻。"① 1929年，人寿年班到上海进行演出，据称"获利竟达八万余金"②，并"夺得锦标"③，这一事情对此届人寿年班的发展影响很大。梁卓然在《如沪归来之人寿年》一文讲道："本来粤班如沪，系属一种无聊之出路。前者之梨园乐、赛罗天、新中华等，已数数试之，然而载誉而归者，竟如凤毛麟角。"④ 人寿年班凭借旅沪经历，成功获利，也奠定了其在广州剧坛的地位。

鉴于在上海所学的经验教训，人寿年班开始从整体上对自己进行包装，并在报刊上以大篇幅对该班今后的发展方向进行宣传，如《今后之人寿年（居然夺得锦标回）》(见图2-6)：

（一）锦标之夺 二十世纪时代，世界竞争之时代也。沪上名班林立，观众体会入微，苟非特殊之声色技，难邀其一盼。锦标之夺，夫岂易言。本班赴沪献技以来，备受社会人士热烈欢迎，非独旅沪粤侨同声赞美，即春申士女叫好频闻。今日者演罢，归来重与诸君相见，正是载得锦标还粤海，状元归去马如飞，可为敝班咏也。

（二）剧员进步 昔人有言，士别三日刮目相看，言其进步之速也。本班数十年来，人选问题尽皆年轻貌美，声技超群。今次全班赴沪，借助他山，步武于北伶之把子，私淑北伶之唱工，大有青出于蓝而胜于蓝之慨谓，子不信，盍往观乎。

（三）戏剧改良 剧本贵实事而求是，最忌空谷而传声。盖改良风俗剧本，与有方焉。本班特聘编剧大家李君公健随班北上，研究精良之北剧，取他人之长补自己之短，攻求尽善，精益求精，现确有心得，且由上海天蟾丹桂更新各舞台，授以纯粹北剧秘本数出，其桥绪之新奇，布景之巧妙，迥非近日挂名新剧所能望其肩背也。

（四）画景巧妙 牡丹虽好，绿叶扶持，此言虽小可以预大剧本为主也，配景为实也。剧情虽雄厚深浓，苟无堂皇冠冕之画景以衬托之，亦觉淡然无味。北班配景栩栩如生，吾粤各班望尘弗及。今敝班聘到上海配景师、画师数名，随班回粤。虽不敢云跨北班而上之，而星光、电学、魔术种种及真风真雨、雷公闪电，将活现于舞台之上，请诸君拭目以观，叹为见所未见，闻所未闻。

（五）服装华丽 我粤剧场之服装，非不美丽繁华。然究其实，则寒暑不

① 梁卓然：《如沪归来之人寿年》，载《公评报》1929年4月11日，第8页。
② 梁卓然：《如沪归来之人寿年》，载《公评报》1929年4月11日，第8页。
③ 《今后之人寿年（居然夺得锦标回）》，载《公评报》1929年3月23日，第1页。
④ 梁卓然：《如沪归来之人寿年》，载《公评报》1929年4月11日，第8页。

分,朝代无别,有着古装而演时事剧者,有着唐装而演西国剧者,种种笑话,贻笑通人。现在彻底改良,一剧之中必有一定之衣裳、之装饰,断不能合古今中外于一炉而冶之。现由上海置有新式华丽衣服百余套,值洋巨万,改良改良,其在于斯。

(六)艺术师范 北伶梅兰芳、麒麟童、金少山、毛韵珂、刘汉臣、安纾元、盖玉庭、小达子、王芸芳、小杨月楼、赵如泉、赵君玉、董志杨、林树森等,或则为旦角之泰斗,或则执生角之牛耳,我粤人士无不知之。敝班到沪即蒙开会欢迎,彼此研究数月于兹。现在嫦娥英、白边秋、玉生香、林少梅则师事梅兰芳、王芸芳等,而新珠、靓少佳、罗家权、庞顺尧、蛇仔利、陈醒威、自由钟、郑炳光则效法于小达子、麒麟童、刘汉臣、赵如泉等,真传独得,秘授锦囊。从此我粤人士,欲观北派艺术者,不必远涉重洋而亲临海下也。①

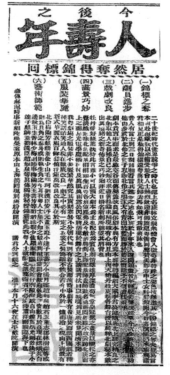

图2-6 《公评报》1929年3月23日第1页刊登的人寿年班演出广告

图2-7 《公评报》1929年3月26日第1页刊登的人寿年班演出广告

① 《今后之人寿年(居然夺得锦标回)》,载《公评报》1929年3月23日,第1页。

从这段广告来看，上海北剧的发展给了人寿年班很多启发，人寿年班也着手从剧目、画景、服装、艺术师范等全方面地向北剧学习。

人寿年班回粤之后，首演的剧目就是当时轰传苏沪的实事新剧《陆根荣案》，在该剧的宣传上也公然亮出了"纯粹北剧"的名头（见图2-7），此后的《莫明真假女》《龙虎渡姜公》《情海双雄》等也都打出了这个名头。而将效法北剧推向高潮的要算《龙虎渡姜公》一剧。该剧是人寿年班编剧李公健根据上海京剧名角周信芳的《封神榜》改编而成，大肆渲染诡异的气氛，不遗余力地展现机关布景的魅力。该剧甫一出现，即在城市、乡村所向披靡。

靓少佳《上海少年游——回忆录之四》一文回忆道："'人寿年'班上海之行结束，回到广州，在海珠戏院爆出《龙虎渡姜公》，上座盛况空前。三楼的正梁上边也黑压压的挤满了观众。那时的戏院，一味追求收入，特别是三楼，无限量地卖票，又不对号入座，任人们乱挤乱拥，有的爬柱，有的攀梁，闹得不亦乐乎。观众把这里谑称为马骝山，除了侮辱性以外倒很形象。"①《龙虎渡姜公》一剧给陷入困境的人寿年班带来了希望，挽回了颓局。

总之，此届人寿年班凭借其旅沪的经历，调整其生存策略，确定了效仿北剧的发展道路，在竞争激烈的广州粤剧剧坛上谋得一席之地。但是此时省港班班业不振，走向衰落已是大势所趋，不少省港班纷纷转为落乡演出，人寿年班亦未能幸免。

四 退守乡村，偶在城市戏院演出（1929—1930年）

1929—1930年这一届，人寿年班转为落乡班，在城市戏院的演出活动明显减少。在剧目的编演方面，几乎没有新编剧目，只是在继续地编演《龙虎渡姜公》一剧。此届演出的剧目有：《近水楼台先得月》《龙虎渡姜公》（头本—七本）、《陆根荣案》《独手难遮天上月》《梨花压海棠》《三气李应春》《郑苑藏龙》等。这种情况也引起了观剧者的不满。

关于此届人寿年班的人选问题，明日黄花在《人寿年班再起之内幕》一文中报道："人寿年以上届之亏折，锐气大挫，班主以年来戏业衰落，咸望而却步，故东家方面，已决定不起新班，……然而新班则人寿年固起也，惟起而不走省港，专事落乡。剧员以林超群为包头，资望颇深，以罗家权为纲巾边，亦自不弱，以庞顺尧为小生，靓少佳为武生，落乡颇为适合。且人寿年班牌，固为老字号，或者可操胜算也。查是届复起，主事者不在东家，而为西家。西家者，非老倌合组之兄弟班，而为宝昌原日伙计共同合作，以六折顶受人寿年班底，东家方面亦思藉此可以收班

① 靓少佳：《上海少年游——回忆录之四》，载《戏剧研究资料》1981年第4期，第21页。

仔账，乐于让出。迄今诸事略定，所以头台未能开身者，则以剧员间尚有所选配，而尤须待主会资雇耳。"① 由于人寿年班开始以落乡为主要任务，因此在选角方面也有了转向。如林超群、罗家权等角的挑选就很适合落乡演出。他们都有比较丰富的落乡经验，在落乡演出中名气已颇高，而且演出手法和演出内容也较能抓住乡人的喜好，这也是本届人寿年在乡下获利的原因之一。

此届落乡演出，人寿年班赢得了较为丰厚的利润。《越华报》1930年6月17日何满子《戏班琐谈》说道："人寿年是届专落乡，故开身未阅月，已获利过万。"② 沦为落乡班的人寿年班，凭借其省港名班的头衔，在落乡中获利二万金，转危为安。在这篇文章中，作者还具体阐述了人寿年班获利的原因："盖班牌老，人材匀，傢私足，伶工轻，消费小，五者皆为其溢利之原素，且所开之剧本，多重神怪，以迎合乡愚之心理，故多获乡村雇演。闻其是届溢利二万金，下届决定再起，用人仍旧云。"③ 人寿年班在演员方面一直有优势，但是在城市戏院演出成本太高，这届改为落乡演出，大大降低了经营成本，同时其编演的神怪剧也迎合了乡愚之心理，因此能够在时局动荡的环境中获利。正是这一届的获利，使得人寿年班继续挂牌，决定下届再起，同时也慢慢找回了进城演出的底气。

五 在城乡之间徘徊（1930—1933年）

1930—1931年这一届，人寿年班仍以落乡为主，但是由于觉先声班的解散，再加上省港班的相对匮乏，人寿年班在坚持以落乡为主的情况下，又不断增加到省港演出的机会，从而造就了在城乡之间徘徊的演出格局。

由于此届的特殊情况，人寿年班在选角方面也有了一些新的变化，那就是加入了一些比较适合在省港演出的演员，如伍秋侬。《公评报》1930年7月22日寻芳《伍秋侬今年在人寿年前途之预测》一文就对这种情况进行了详细的分析："人寿年向年称落乡班王，无往弗售，故能在班运金替之期，依然获利。说者谓乡人与省港人士看戏不同，故落乡班与省港班组织与实力之准备，亦有不同。乡人看戏，首重真材实料，所谓硬打硬者，潮流戏非所尚也。人寿年向为落乡班，林超群等尤为落乡班人选。以外观论，伍秋侬虽比林超群有点活泼气，实在真实工夫，所去尚远，远非林伶比，脱终于落乡，其相形见绌也必矣。……伍既不能在乡与林超群争，即在省港，或可得一地位。省港人士，趋鹜潮流戏，若能得开戏师爷着力帮忙，另编与伍伶身份相合者一二出，则邀誉之由，自有其道。苟人寿年仍以落乡为

① 明日黄花：《人寿年班再起之内幕》，载《越华报》1929年7月29日，第1页。
② 何满子：《戏班琐谈》，载《越华报》1930年6月17日，第1页。
③ 何满子：《戏班琐谈》，载《越华报》1930年6月17日，第1页。

唯一途径，则伍为兰花米徒，经历基础皆非林超群比，恐伯仲之间，不见伊吕，而王前刘后，优劣判然也。故论伍秋侬今年在人寿年之佳运，当以落乡少，而在省港多演戏判之。"① 作为戏迷抑或剧评家尚且懂得落乡班与省港班在选角方面的不同，何况乎经营班业多年的老牌戏班班主。

此届人寿年班编演的剧目主要有《龙虎渡姜公》（头本—十本）和《十美绕宣王》两出。由于神怪剧的继续编演，在广大乡村地区受到欢迎，因此此届人寿年班继续获利。《越华报》1931年5月3日马二先生《下届梨园新变化》一文报道："粤班之最幸运者，厥为人寿年。盖该班全以中下之人材角式，无一年薪逾二万者，独赖神怪剧本，迎合乡愚下流口味，竟能与省港各班并驾齐驱，且收旺台之效，非倖致而何耶。是届上半年结算，已有赢余，故下届新班之复兴，诸角俱仍其旧。"②《伶星》亦载该班："每月甚少逗留省港，多数落乡开演，盖四乡人固多喜神怪无稽之旧式戏者，故人寿年每一次落乡，必定饱获而返，是以今届（引按：1930—1931年）埋数，人寿年获利已在万金以上，不难直追日月星而上也。"③

1931—1932年这一届，人寿年班又将演出重点转移到省港两地城市戏院上来，但是仍然不忘落乡演戏。1931年8月，人寿年班开始在《越华报》上刊登演出广告（如图2-8），标榜"新班、新戏、新画景、新服装，焕然一新的"。④ 然而，从演出的剧目来看，仍然是神怪剧《龙虎渡姜公》和《十美绕宣王》。

图2-8 《越华报》1931年8月3日第5页刊登的人寿年班演出广告

① 寻芳：《伍秋侬今年在人寿年前途之预测》，载《公评报》1930年7月22日，第2张第3版。
② 马二先生：《下届梨园新变化》（二），载《越华报》1931年5月3日，第1页。
③ 梨园园丁：《去岁各戏班盈亏之总检查》，载《伶星》1931年第4期，第30页。
④ 《人寿年爽台猛班》，载《越华报》1931年8月3日，第5页。

由于剧目是老剧目，为了营造"焕然一新"的景象，人寿年班在宣传上下足功夫。《越华报》1931年8月24日刊登了人寿年班的演出广告，如图2-9。

图2-9　《越华报》1931年8月24日第6页刊登的人寿年班演出广告

在这则广告中，人寿年班列出了《龙虎渡姜公》和《十美绕宣王》两出神怪剧"轰动社会、名震遐迩"的原因，从宗旨、戏剧、选角、服色、布景等方面大肆宣传。作为神仙怪诞剧，人寿年班却将其说成"向不夸大自传，实事求是，信仰已著"。由于此时神仙怪诞剧的连续编演，已经引起了社会有关人士的关注和指责，甚至将其斥为"导人迷信"之作，为了掩人耳目，人寿年班在广告中对剧目宗旨进行了另一番改头换面的宣扬。

1932年2月，人寿年班又续编了《龙虎渡姜公》十六、十七本，并在广告宣传中鼓吹："布景剧情，离奇莫测，比各本更为可观。"（见图2-10）进一步将神怪剧的编演推到无以复加的地步。

图2-10　《国华报》1932年2月12日第1张第2页刊登的人寿年班演出广告

1930年,一直作为镇班之宝的《龙虎渡姜公》一剧遭到广州市戏剧审查委员会禁演①,人寿年神怪运开始发生转折。然而,人寿年班的班业经营者对市道行情非常熟悉。他们看到取材于《封神榜》的连台本《龙虎渡姜公》受落,就继续排另一类连台本戏《十美绕宣王》。什么叫"十美"?原来是苗妃要害苏后,将一张叫压镇宫图藏在汉宣王的龙床上,那夜,汉宣王就闹起鬼来。这些鬼却是历史上的十个美女,如妲己、西施、虞姬、昭君等一共十个。这些内容本来详见于木鱼唱本《背解红罗》,只不过是挖空心思,如同《龙虎渡姜公》一样,改了个耸人听闻的戏匦(即剧目)而已。此后又将人所共知的《陈世美不认妻》另改个耸听的戏匦叫《状元贪驸马》。

但是,由于神怪剧在广州社会的影响不好,再加上经常被冠以"导人封建迷信"的名头,因此再度被广州市政府禁演。1932年,广州戏剧电影歌曲审查委员会再次对《龙虎渡姜公》《十美绕宣王》等神怪剧通令禁演:"戏剧电影歌曲审查委员会对于《十美绕宣王》《龙虎渡姜公》等怪粤剧,前经通令自明年一月一日起禁演,并自通令日起,不准再编演此类剧本续集在案。"②

神怪剧风靡一时,由于广州市社会局的禁令,再加上其他戏班的效仿,也开始走向衰落,严重地打击了人寿年班在城市戏院的营业,同时也让其慢慢失去了农村的演出市场。

另一方面,1932年夏秋时节,"不意近日西江方面因绥靖时期,以演戏最易藏纳歹人,惹生事端,于绥靖期中一律禁演。至于东江方面,又因水灾之故,各乡人民停止买戏。次而四邑方面,则以日前发生戏捐风潮,至今尚未解决,该地人士亦未敢购戏开演。由是戏班所恃以营业之地点,已十去其八。然则几十班之多,皮费颇重,置于闲散,无戏可演,日受蚀本之苦,其惨况尚堪问耶!故目下戏业中人觌面相逢,无不蹙额咨嗟,黯然摇首,斯可谓不幸矣"③。乡村演剧环境的再度恶化,也彻底阻断了人寿年班落乡演戏的退路。

在这种情况下,人寿年班只得再谋生路,那就是"打真军器"。"所谓打真军器云者,其意谓现在各班均以布景服装剧本取胜,此非以好老倌之真家伙见长,实

① 《广州市区教育近况》,载《广州市市政公报》1930年第368期,第77-78页。《广州市市政公报》是广州市政府的机关报,创刊于1921年2月28日。公报的发展状况分为三个时期,一是市政厅设立时期(1921—1936),共刊行550多期,曾多次改版,但内容基本不变,这一时期公报共用过两个名称《广州市市政公报》(1921—1931,其中1930年曾用过《广州特别市市政公报》),《广州市政府市政公报》(1932—1936)。二是抗日战争时期,原刊停版,汪代政权另行刊印,命名为《广州市政公报》。三是1946年10月10日至1947年,原刊以新编期号出版。

② 《戏剧审查会禁演神怪粤剧》,载《广州市政府市政公报》1932年第406期,第90页。

③ 崩伯:《本届戏班之倒霉》,载《越华报》1932年9月27日,第1页。

不足以云胜。"①《伶星》第 32 期舞台记者《人寿年话唔开倒车喎 预定大打真军器》一文报道："今后人寿年，务须争争一点气色，今后将不再演渡姜公与绕宣王两剧，不纯以剧情之离奇、配景之变幻而眩观者耳目。今后当另编他剧，专做首本戏，务以各老倌之真声真技，与他班较高低。俾一般人勿谓人寿年只靠神怪剧本食糊，须知人寿人自有真工夫在也云云。观此，则素为人骂为开倒车之人寿年，将或大加振奋乎！"②

然而，正当人寿年班又要采取新策略重整旗鼓的时候，民国二十二年（1933），班中发生了罗家权"杀虎案"③，班主何萼楼怕受牵连，宣告散班。盛极一时的人寿年班由此退出了城市舞台。

综上所述，晚清民国时期，人寿年班进军城市的过程中，长期保存着农村和城市两大演出阵地，两者相互扶持，相互促进。人寿年班在城市的发展壮大始终离不开农村演出经验的滋养和扶持，而反过来，当人寿年班在省港等地演出大获成功之后，其知名度也同样为其农村演出市场带来了丰厚的利润。在班业不振的时候，下乡演出又进一步挽救了人寿年班。

农村、城市作为两种不同的文化生态环境，对生存其中的文化样式有着不同的规定性和制约性。那么，在从农村进入城市的过程中，人寿年班在城乡之间所采取的生存策略有何不同？这些不同又给当时粤剧的城市化带来了怎样的影响？这是我们接下来要探讨的问题。

第三节　逡巡与抉择
——粤剧人寿年班在城乡之间的生存策略探析

一　剧目编演：传统剧目—配景新剧—连台本戏—打真军器

（一）传统剧目的搬演

红船班时期，人寿年班演出的基础在农村，而演戏主要是为了庙会神诞及各种节庆活动，换言之，粤剧的演出形态主要是以"娱神"为目的的"神功戏"。戏班

① 舞台记者：《人寿年话唔开倒车喎 预定大打真军器》，载《伶星》1932 年 4 月第 32 期，第 5 页。（喎，wo，粤语中与"祸"近音，语气助词，表示对方描述的事情与自己的认知有较大的不相符之处。）

② 舞台记者：《人寿年话唔开倒车喎 预定大打真军器》，载《伶星》1932 年 4 月第 32 期，第 5 页。

③ 1933 年，人寿年班丑角罗家权因个人私怨，枪杀了自己的徒弟唐飞虎，遂因此被捕入狱，此即轰动一时的"杀虎案"。

循例每年向河网区各大小乡镇推销"卖戏",而戏班每年演出的也仅为一套可供巡回轮流演出的戏目,老倌也每年一订。戏目既可以维持传统沿袭的一套,而老倌也可以长时间地演出同样的几套戏目,或演出相同的一二出首本戏,长年如是。于是,不少红船班仅仅依靠一套"江湖十八本"就足以常年维持生计。而如果像人寿年班这样偶有一两出老倌的首本戏,则能在落乡演出中独树一帜了。进入城市之后,城市商业剧场每天有日、夜两场演出,传统剧目数量少,题材内容俗套老化,已然难以满足城市民众求新求变的审美需求。因此,大量编演新剧目成为人寿年班在广州城市立足之本。从进城开始,人寿年班便不断地在编演新剧目上下功夫。

(二)配景新剧的兴起

随着武打"成套"的消亡,而"正本"① 戏又改为贴近社会与时代的"改良新剧"之后,城市的演出便变得要求每周有新戏,而20世纪30年代之后,其极端者则要求天天有新戏。及至与电影争胜,戏班全行急谋对策,于是便有进一步"日夕一出"的新戏演出,正是在这样的背景下,"配景新剧"应运而生。当时报章亦有人撰文加以评论:"但潮流所趋,社会人士亦多认影片能灌输知识,展拓眼界,争相往观。于是梨园子弟以劲敌当前,不可不设法应付,乃变更演剧方法,取消往日之正本出头,另编配景新剧,集中全班人才,日夕只演一出,名曰'配景新剧'。"② 所谓"配景新剧",其重点在布景及灯光的设计,不过也着重于名伶的吸引力,此种新剧的投资实际都是不惜工本的,但其演出则只为"日夕一出",可以多演,但每日晚间只演一场,日间停演,这种安排也有利于戏院的经营。人寿年班在进城过程中,编演了大量的配景新剧,包括《玉莺莺》《狸猫换太子》《三伯爵》《梨涡一笑》《鸳侣分飞》《残霞漏月》《泪洒梅花》和《龙虎渡姜公》等。

(三)从连台本戏的编演到神怪剧的泛滥

20世纪20年代末至30年代,粤剧不景气的论调一直存在。为了谋生存,各戏班、艺人纷纷绞尽脑汁,有组兄弟班、临时班的,也有走南洋的,还有开始向北剧、话剧及电影等学习的。在这种风潮的影响下,人寿年班也开始谋求新的生存之路。海派京剧在上海孤岛时期获得成功,因而不少戏班班主盯准了北剧作为效法的对象,纷纷向他们取经。身处险境的人寿年班也不例外。

1929年,人寿年班上沪取经夺得锦标,载誉而归。此后,便打着"效法北剧"的名号,大量编演连台本戏,活跃于广州剧坛。《龙虎渡姜公》一剧可谓是其中的典型代表。该剧连演十数本之多,曾在广大城乡地区掀起一阵热潮。

① 粤剧旧时例规,夜戏一律称"出头",日戏称"正本"。
② 节公:《歌剧与电影盛衰谈》,载《越华报》1934年5月27日,第1页。

早在《龙虎渡姜公》头本开演之时，人寿年班就在报刊上以大幅的广告大肆宣传："这一本北剧，是人寿年班全体艺员赴沪奏技，蒙北方名班将秘本传授。所有剧情、场口、画景、机关、服色、扮相、做工、把子、唱工、说白，俱步武北名伶小达子、麒麟童、刘汉臣、小杨月楼、王芸芳、毛韵珂等，的确大有可观。"① 可见人寿年班对北剧的推崇备至，并将其作为此剧的最大卖点大做文章。

《龙虎渡姜公》的成功上演，让人寿年班看到的不是"效法北剧"的成功，而是民众对神怪新奇剧目的青睐。就连当时报上都不免发出这样的感慨："《蛇猫渡姜公》内容，当系取材于《封神传》一书，而以铺张扬厉出之者。……抑《封神传》中，所谓'琵琶精''雉鸡精''白骨精'种种怪物，决为世界上所必无。该班惟恐迷惑性之不丰，广告画中，又复穷形尽相，或则琵琶之首而人其身，或则雉鸡形而作人立，或又棺中白骨蠡起扰人，光怪陆离，应有尽有。……默忖编剧者立场，非不知神怪剧之受取缔也，实不精审别，不识何者为神怪，何者非神怪也，徒以趋新逗奇，及能引动观众为主旨，取法乎下，实足影响粤剧价值。噫嘻，所谓名剧。噫嘻，所谓编剧大家。"② 可见，当时人们看到的《龙虎渡姜公》，更多的是其作为神怪剧的各种新奇怪诞，迎合了他们的审美趣味。

这样一部在人寿年班看来堪称都市新剧典范，甚至被当作最能体现省港班声名优势的剧目，也在当时的乡村地区引起了一阵轰动。《越华报》1931 年 10 月 24 日秋声《禅山演省港班之经过》一文详细描述了佛山民众观看人寿年班演戏的情形："佛山娱乐事业之不景气，此中人久已攒眉蹙额矣。……至去月忽幡然变计，开演省港班，而行其四六均分老例。初演人寿年，出其神怪剧本，于此间甚合消路，故获利逾千。"③ 从记者报道的角度来看，乡村民众观看神怪剧的意图，显然与人寿年班所宣扬的那些效仿北剧的做法和理念并不相契合。

神怪剧的出现，是人寿年班在城市戏剧市场日益衰微的情况下，重新寻找自身价值和定位的结果。这不仅仅是一种策略，一种调适，一种抗争，更是一种不甘被边缘化，一种不甘心被时代抛弃的挣扎，是从边缘到中心的角逐。但是作为"省港班"的人寿年班却仍以谋利为目的，看中了农村市场的火爆，甚至不惜放弃在城市的角逐，并在对北剧和神怪剧的改编中抛弃了之前所推崇和宣扬的改革路径，而走上了一条继续迎合乡村民众神怪新奇审美需求的道路。此后，人寿年班乘胜追击，又相继编出了《十美绕宣王》《状元贪驸马》两部神怪剧。神怪剧成为人寿年班的

① 《今后之人寿年》，载《公评报》1929 年 3 月 31 日，第 1 页。
② 没字碑：《谈某戏班之神怪剧》，载《公评报》1929 年 12 月 8 日，第 8 页。
③ 秋声：《禅山演省港班之经过》，载《越华报》1931 年 10 月 24 日，第 1 页。

王牌，使他们获金无数，成为神怪剧浪潮中的最大赢家。

（四）"打真军器"的胎死腹中

当神怪剧的编演受到广州市社会局的禁止时，人寿年班又转向"打真军器"，即"今后将不再演渡姜公与绕宣王两剧，不纯以剧情之离奇，配景之变幻而眩观者耳目，今后当另编他剧，专做首本戏，务以各老倌之真声真技，与他班较高低"①。在经过了长时间的探索之后，人寿年班终于慢慢地悟出了最根本的生存之道，但为时已晚。1933年，"杀虎案"发生后，人寿年班的营业便戛然而止。

（五）人寿年班编剧家的优劣势

长期以来，人寿年班的编剧家有李公健、骆锦卿和陈铁军等。莫联《编剧家李公健小传》一文对李公健作了较为详细的介绍："李公健，三水大塘公社莘田村人，出身既非书香门第，亦非粤剧世家，而是地地道道的农民。他的祖辈向来耕田，公健小时候亦在家乡务农。他学历并不深，只在莘田读过三年私塾，便因家境困难，到广州打工去了。公健到了广州，最初随乃兄在保险公司做杂工。后来公司倒闭，才进入粤剧界，当起编剧来。"②

从上面的介绍可以看出，李公健并没有经过专业的剧本写作训练，只是因为喜欢听粤剧，慢慢转向创作粤剧剧本。因此，在很多方面都是移植已有剧本，或者是其他戏班或其他剧种的剧目，原创性的剧目较少。甚至当时的戏刊《伶星》亦有人评论："据云，李公健编剧手腕素来殊不高明，不过李与上海之天蟾舞台之麒麟童结下不解缘，所有天蟾之剧本，均寄给与李，然后由李去改头换面。……故今之编剧，实全靠于天蟾者。可是上海事发，天蟾已成灰烬，皮不存，毛焉附？故戏也当然做不来，既然没有戏做，则李公健之剧本，将何由而得乎？故姜公与姜王两剧，今后当难再续也。"③ 另一个重要的编剧家便是骆锦卿，他主要是搞班政，对于剧本创作较大的贡献就在于善于抓住市场需求和观众审美趋向来改编和移植其他剧种的剧目。

所以，从人寿年班的创作团队来看，他们都非出自专业的写手，文化水平和理论素养并不是很高，他们在剧本创作过程中文字语言各个方面表现出较为通俗的特点，无论是文字语言还是剧本的总体审美趋向，都表现出了对城市下层民众的迎合和观感的刺激，以追求"新奇怪异"为主。这种创作倾向，在开始能为其赢得

① 舞台记者：《人寿年话唔开倒车喎 预定大打真军器》，载《伶星》1932年第32期，第5页。
② 莫联：《编剧家李公健小传》，载广东省戏剧研究室编《广东省戏剧年鉴》总第4卷，广东省戏剧研究室1984年版，第279页。
③ 舞台记者：《人寿年话唔开倒车喎 预定大打真军器》，载《伶星》1932年第32期，第5页。

较为丰厚的商业利润，但是长此以往，也容易导致民众的审美疲劳，而且剧本原创性不高，千篇一律、相互移植，也表现出创作动力的不足、自身的局限性。在诸如电影等新的娱乐方式的冲击下，人寿年班逐渐失去自身的优势和特点，最终走向衰落。

从原来搬演"江湖十八本"到大量编演新剧目，不断借鉴其他剧种丰富自己的表演形式和内容，体现了人寿年班适应城市观众审美趣味的自觉性和积极性，也可以看出人寿年班占领城市演出市场的用意和野心。但是，当城市演出市场趋于低迷时，他们又立即转向乡村市场，并机缘巧合地凭借着本来作为城市机关布景戏革新代表的神怪剧而风靡广大乡村地区。乡村民众对于神怪的喜好本与编剧家的创作有些出入，但是民众的审美趣味又不断地改变着编剧家的创作方向和戏班的宣传导向，戏班为了获利，不惜牺牲自己在艺术上的追求，而一味地去迎合观众较为低俗的审美趣味，最终导致神怪剧的泛滥和创作导向的低俗化。这样一来，离进城戏班所追求的城市戏剧的倾向就越来越远了，而且传统粤剧的"原味"也在他们的改造中慢慢地失去。当一个剧种失去了自身的特色，那么它也就变成其他东西可以取代的了。戏班本身在这个过程中慢慢失去了主体性和存在的必要性；反过来，又进一步加重了他们在城市立足的危机和困境。

二　班业运营模式的得与失：公司制的引入

人寿年班是港商何萼楼所创宝昌公司旗下的戏班。由于宝昌公司拥有雄厚资金，可以用高薪罗致演技出色的演员，并通过广告宣传扩大公司和演员的知名度。而一些名演员也乐意到这类有实力的公司戏班，不但能使自己名气增加，也能带来薪酬的上升。这样强强联合，组建强大的演出阵容，更容易出名角名剧。此外，宝昌公司还兼营广州城市的戏院，包括乐善、海珠、河南和东关等四大戏院，方便安排旗下戏班的演出台期，这便有利于公司旗下的人寿年班增加演出机会。由于宝昌公司在资金、戏班和演出各个环节上紧凑相连，操作顺利自如，使得人寿年班能够拥有雄厚的箱底（资金），在聘请名角、编创剧目以及广告宣传方面拥有足够的资金，具有强劲的影响力，霸占了不少演出市场，这是人寿年班成长为省港名班，并在一段时间内在人口较多的城镇粤剧市场称雄的一个重要条件。

毫无疑问，商家投资粤剧戏班目的是盈利，但从20世纪20年代中后期开始，粤剧处境困难，演出成本上升，威胁着戏班的生存和艺人的饭碗。粤剧戏班处于经营上的困境，主要体现在两个方面，一方面，粤剧戏班经营费用高，成本上升的原因主要是由于大老倌和名伶的年薪甚高。另一方面，各种娱乐特别是电影等对粤剧造成很大打击，不但夺去了粤剧戏班的演出场地，也抢走了观众，粤剧出现了严重

的危机。在这种情况下,不少商家纷纷结束对粤剧戏班的投资。正如1932年《伶星》杂志上所说的:"从前粤班组织,完全为班主一人搞起,盈利亏本,悉为班主一人之事,与班中兄弟们无涉也。近来班业难捞,营班业者各个都蚀到怕,故仍肯拿偌大资本出而搞班者,已寥寥无几矣。"① 为了降低皮费,一些戏班还取消公司制,到1933年夏新班组织前夕,各组班者大多主张实行不设公司而只设代表一人。

显然,公司制的引入对包括人寿年班在内的粤剧戏班的发展影响巨大。在宝昌公司的经营和管理下,人寿年班采取更具市场化的模式运作,使其在聘请名角、编创剧目和广告宣传方面具有强劲的优势,这是将人寿年班的发展推向高潮的关键。1933年,"杀虎案"发生后,宝昌公司退出了对人寿年班的管理,在缺乏资金的情况下,风靡省港的人寿年班也就迅速退出了历史舞台。戏班成员只好自己集资组建戏班,在萧条的大环境中维系生计。

三 班社组织的演变:班主制与名角制的冲突与较量

红船班时代,人寿年班实行的是班主制的组织方式。在班主制管理模式下,戏班以整个班社知名,以班主为核心,班主通常有绝对的威慑力,靠比较严格的班规约束班众。道德约束成为演员行为准则,演员个人地位并不突出。宝昌公司的何萼楼本身是个班主,搞班政20多年,其人精于班业,有眼光、有魄力,经他物色和培养而成名的演员为数不少。早期著名男花旦肖丽湘、花旦王千里驹、小生王白驹荣,后期万能老倌薛觉先、丑生泰斗马师曾等,都是何萼楼发现并栽培起来的。如千里驹是何萼楼在东莞石龙镇演出时发现的,并以三千元的代价将其写给师傅架架庆的"师约"买断。②

此外,传统的班主制在人寿年班落乡演出中有其优势。《越华报》就曾分析过这种现象,"凡起班后,例在吉庆公所挂牌,以俟各主会雇请。戏金多寡,亦均若辈所拟订,久习成风,遂生弊宝。若辈多仰资本家班主之鼻息,以抑兄弟班者"③。这段话暗示着,在落乡演出中,传统的班主制比临时组成的兄弟班更有保障。由于资本家班主与吉庆公所长期相互扶持和勾结,使得这类传统班社比兄弟班在订戏上更有优势。

但是,进入广州城市戏院之后,班主制也遇到了强大的挑战,那就是城市演出

① 今日黄花:《蠡测今后各班之盈亏》,载《伶星》1932年,第40期,第2页。
② 详情参见赖伯疆:《粤剧"花旦王"千里驹》,花城出版社1986年版,第10—11页。
③ 楚客:《兄弟班日就衰落之里因》(上),载《越华报》1930年6月15日,第1页。

市场中不断孕育起来的名角制。进驻广州后，人寿年班内部的人员组织关系发生了很大的变化。这从这一时期的戏曲广告就可以体现出来。这一时期的戏曲广告往往开列人寿年班当班的主要几位演员，如"嫦娥英、薛觉先、白驹荣、千里驹""千里驹、白驹荣、嫦娥英、靓荣""千里驹、靓荣、马师曾、靓新华、嫦娥英"等在广告中组合出现。这几位名演员之间形成了最好的搭档，而且分属不同的行当角色，他们之间密切配合，各展才能，在提升演员知名度的同时，也壮大了人寿年班的实力和人气。

随着演员名气越来越大，原有的"六柱制"也慢慢瓦解了，观众冲着名角来看戏的倾向越来越明显，渐渐形成了"名角挑班制"①。这种名角挑班制首先表现在编剧方面。薛觉先在人寿年班演出《三伯爵》一举成名之后，很多新编的剧目如《棒打鸳鸯》《一个女学生》《宣统大婚》，甚至连《宝玉哭灵》《西厢待月》等文静戏，都由薛觉先担纲演出。② 其次，有的编剧家还特地设计有利于名演员表现的大段唱腔。如《胡不归》中的《慰妻》，《苦凤莺怜》中的《余侠魂诉请》，《情僧偷到潇湘馆》中的《宝玉逃禅》等著名唱段。马师曾的"乞儿喉"便是演出《苦凤莺怜》后声名鹊起的。此外，戏院也在报纸杂志上刊登广告为戏班和演员造势，提升知名度。在这种氛围下，人寿年班造就了不少名角名家。如被誉为"花旦王"的千里驹，有"小生王"之称的白驹荣，还有"武生王"靓荣，而薛觉先后来成为"万能老倌"亦是在人寿年班奠定基础的。商家的鼓吹，社会人士的追捧，也使得粤剧名艺人开始有了当明星的感觉，他们对自身的认识也在慢慢发生转变。

然而，成也萧何败也萧何，人寿年班因有大量名角而名声大振，但也因名角的流失和皮费的沉重对班主制形成挑战。正如《越华报》1930年7月22日红船老鼠《人寿年结束之别讯》一文所说的："惟以近年班业艰难，为各行冠。而老倌薪金动辄逾万，角式稍佳，则箱底之重，实难维持。落乡班既无利可图，省港班又复日就衰落。凡此种种，实令班主知难而退。班主因此，遂毅然自行收盘。"③ 随着演员收入大大增加，戏班与演员的关系更加商业化，演员的流动性也逐渐增强。再加上班主何萼楼本人在用人上的"一己之见"，更激化了公司与演员之间的矛盾，从而导致戏班人才的大量流失，很大程度上影响了人寿年班的发展。"又以宝昌老司事林竹朋去世，何萼楼以一副手骆锦卿（即混名高佬亨者）擢继此任。高佬亨初揽大权，又以前数年工代会全盛时代，识得三二会中要人，声气颇通，势焰遂盛。由

① 张发颖《中国戏班史》一书指出："所谓名角挑班制，就是以某一名角为核心，聘约其他角色组班，演出时以他的剧目为主，以他为主角唱大轴，并在此基础上安排其他角色其他剧目。"
② 参见赖伯疆：《薛觉先艺苑春秋》，上海文艺出版社1993年版，第27页。
③ 红船老鼠：《人寿年结束之别讯》，载《越华报》1930年7月22日，第1页。

是上则鱼肉东家，下则尅削子弟，同事侧目。何萼楼向有宽大名，高佬亨遂得为所欲为，甚至各子弟戏服找数，经手亦必重重折扣，于是不数年间，遂面团团作富家翁矣。由此激动公愤，千里驹、靓少凤、靓新华、骚韵兰有结为兄弟，秘密同盟，抵制高佬亨之举。"① 人寿年班的名角就是在这种情况下慢慢地流失，如千里驹、白驹荣、薛觉先、马师曾等都离开了人寿年自己组班，尽管后来人寿年班开始罗致艺人，到底是"百丈冰山，不免一场冻解"。

《越华报》1930年7月22日红船老鼠《人寿年结束之别讯》一文总结道："平心论之，人寿年之塌台，尚有种种原因。如当事者之不得人，动辄开罪诸伶。而编剧陈腐，不合社会潮流，内部股东兄弟复意见时生，凡此皆足以为致命伤，不尽基于戏班事业之衰落也。"② 传统班主制的管理模式长期存在，并与市场机制中孕育出来的名角制之间产生巨大的冲突和矛盾，在很大程度上影响了戏班原有组织架构和经济运营的稳定性和长效性，这是导致人寿年班"人才难留"的根本所在。但是，当人寿年班转战乡村的时候，传统班主制又有了其存在的必要性和可操作性，在落乡演出中比兄弟班更有保障，这也是作为传统班社制度的班主制能够在省港名班人寿年班长期存在的根本原因。

四 城市认同感和政策保障的缺失

在民国剧坛上，演员在省港班和落乡班之间来回演出是常见的现象。在人寿年班进驻广州城以后，大量的演员也是由乡村市场走向城市舞台的，如白驹荣、千里驹、靓少佳等。他们在落乡班习得的技艺和表演模式成为他们进入人寿年班的资本，同时也为他们奠定了良好的表演基础。在省港班班业不振之时，演员会做出不同的抉择。有的下乡演出，如千里驹、白驹荣等；有的则是举起了改革的大旗，试图继续跻身城市剧坛。城乡之间的人员交流，不断加深着城市戏班与乡村的血脉联系。可以说，乡村仍是人寿年班赖以成长壮大的大本营。

对于很多艺人来说，从落乡演出转向在省港演出，这是鲤鱼跃龙门的事情。乡村演戏意味着"为神做戏"，环境恶劣，受到歧视，等等，他们是被人看不起的戏子。但是在城市演戏，则意味着金钱、荣誉提升的可能性，是一次"华丽的转身"。但是，同时也会带来技艺的提升和演出价位的竞争等方面的压力，甚至还会受到来自社会各种势力的制约。因此，如何才能在城市站稳脚跟，这不再仅仅是一个技艺的问题，而是多种因素综合的结果。

① 周郎：《白驹荣开班辫辖之真因》，载《越华报》1928年9月27日，第1页。
② 红船老鼠：《人寿年结束之别讯》，载《越华报》1930年7月22日，第1页。

一方面，在乡村社会演戏，艺人只要具有一门独门绝技，就能在戏班中或者说在乡村民众中谋得一席之地，甚至可以称得上是"老倌"。但是到了城市演出，戏院的演出活动还经常需要有一帮人加以追捧，尤其是"名角制"引入之后，这种倾向更为明显。艺人名气的获得和提升，除了自身的技艺之外，还需要有自己的"捧角团队"，而这些捧角者则是来自社会各界的名流。

为了提升知名度，很多艺人要不断地加强与社会各界人士的交往。《公评报》1927年7月30日报道了人寿年班名伶靓少凤与西关李姓女行结婚礼当天，艺人和社会各界名流参加的场面。文中提到："参与凤伶结婚典礼之来宾，除马师曾与陈非侬外，有伶人靓少华、靓新华、骚韵兰、白驹荣、千里驹等，均挈其妻子与偕。……女宾中又有黑发而碧眼，洋味甚深者，是为港商何世光之掌台等辈。盖世光之妹，与凤伶、千里驹三人，有桃园之谊。"① 从这段描述可以看出，人寿年班之名伶在当时已经懂得与港商等社会名流结交，甚至有桃园之谊，借此扩大他们的社会影响力和知名度，这是他们融入城市主流社会的一大手段。

另一方面，在日常戏演出之余，人寿年班还经常参与各类义务戏的演出，想方设法渗入广州城市社会生活的各个方面，提升戏班的影响力，努力塑造自己在城市中的正面形象。如参加各类筹赈救灾、扶危济困、助医援军等公益演出。（详见第七章第五节）

然而，当戏班和演员正在极力地融入城市社会，极力地充当城市社会主人翁角色的同时，当时的城市社会环境并没有给予他们应有的认同感或者说同等的尊重和认同。

其一，政策保障的缺失。民国时期，广州市政府对演员态度的转变及其对他们的管理和收编，在一定程度上改变了他们在城市的形象和地位。但其出发点更多的是为了将其作为商业演出团体征收税收，维护城市正常的管理和运作，而忽视了其作为文艺团体需要政府的扶持和资金方面的支持。这种管理理念并未从制度上对演员进行保护，未能从根本上保障演员在城市的立足，他们更多的还是靠自己的本事吃饭，出现问题纠纷了，仍要依靠行业组织来加以调解。

其二，城市黑暗势力的威胁。据当时报刊所载，名伶在城市戏院演出，亦往往暗藏危机。艺人成名之后，往往会受到来自社会黑暗势力的敲诈勒索。恐吓、殴打、绑架甚至枪杀等残忍的手段，严重威胁到艺人的生命财产安全。20世纪20年代开始，不少名伶在市内戏院便屡受追击，或死或伤或被广州市政府勒令不得回

① 铁马：《少凤乘龙记（千里驹之出出入入 观众之燕燕莺莺 新郎指上之钻戒 恶妇手中之扫把）》，载《公评报》1929年7月30日，第2页。

省,如李少帆、朱次伯、薛觉先、千里驹及马师曾等。马师曾在1929年被追击以后,更被广州当局拒绝入境,到1936年禁令依然生效。薛觉先也是在这样的威胁下离开广州的。

其三,自由市场竞争下的不稳定。为了在自由的市场竞争中生存,粤剧戏班会对演员适合落乡班还是省港班进行布局安排,既考虑成本,又发挥他们的专长。但演员的流动性大,不利于粤剧艺术的班内传承,缺乏一个持续的传承机制。此外,粤剧艺人进城只是为了谋生,他们对城市的归属感不够,身份认同仍是乡土社会的角色定位,无法真正地融入城市。

其四,社会人士的不认可。在社会人士来看,尽管这一时期慢慢出现了各种"捧角的团体",但是他们很多并不是出自对戏班艺人真正的认同和支持,他们或者为了权贵之间的斗争,或者为了炫耀自己的财富,或者为了贪图伶人的美色,还有为了自己的种种私利,等等。正是这些情况的存在,使得整个社会对戏班和伶人并没有一个真正的认可和正面的角色定位。因此,"捧角"风潮一波又一波,风起云涌,却很难从根本上改变人们对伶人的看法,戏班和演员仍然很难得到广州民众在艺术上的尊重和认同。

城市的金钱、荣誉和地位,是演员所艳羡的,也是他们所向往和追逐的。一旦他们获得"鲤鱼跃龙门"的机会,他们就会不顾一切地进城,希望能够"一举成名"。为了在城市立足,为了成为真正的城市人,他们做了很多努力,包括结交名流、参与各类义务演出,但是政策保障的缺失、黑暗势力的威胁、自由市场竞争下的不稳定和社会人士的不认可,使得他们无时无刻不面临着失业的危机和身败名裂的下场。当他们立足城市,举目无亲,深陷困境的时候,乡村又给了他们生存下去的退路,因此,他们一直在城市与乡村之间徘徊,一直在路上,在两者之间进行着艰难反复的逡巡与抉择。

小　结

戏班是戏曲艺术发展延续的重要载体,戏班从农村进入城市的过程,直接生动地反映了粤剧的城市化进程。因此,梳理粤剧戏班从农村进入城市的发展演变轨迹,是揭示粤剧城市化不可忽视的环节。

晚清民国时期,粤剧人寿年班经历了从农村进入城市的发展演变过程,是探究粤剧戏班城市化的绝佳对象。从人寿年班进城的过程来看,大致可以分成四个阶

段：第一阶段驻守乡村，偶尔进城演出；第二阶段进驻城市，以城市为主要演出阵地；第三阶段退守乡村，偶尔在城市戏院演出；第四阶段在城乡之间徘徊。城乡并存、城乡联合不仅仅是粤剧人寿年班独有的一种生存方式，也是这一时期广州城市的大多数粤剧戏班共同采取的一种普遍的生存策略。这种生存策略能够最大限度地争取观众，占领市场，维持生存，同时也对晚清民国时期粤剧的城市化进程产生了深刻的影响。

在编演剧目方面，从原来搬演"江湖十八本"到大量编演新剧目，不断借鉴其他剧种丰富自己的表演形式和内容，体现了人寿年班适应城市观众审美趣味的自觉性和积极性，也可以看出人寿年班占领城市演出市场的用意和野心。但是，当城市演出市场趋于低迷时，他们又立即转向乡村市场，并机缘巧合地凭借着本来作为城市机关布景戏革新代表的神怪剧而风靡广大乡村地区。乡村民众对于神怪的喜好本与编剧家的创作有些出入，但是民众的审美趣味又不断地改变着编剧家的创作方向和戏班的宣传导向，戏班为了获利，不惜牺牲自己在艺术上的追求，而一味地去迎合观众较为低俗的审美趣味，最终导致神怪剧的泛滥和创作导向的低俗化。这样一来，离进城戏班所追求的城市戏剧的倾向就越来越远了，而且传统粤剧的"原味"也在他们的改造中慢慢地失去。当一个剧种失去了自身的特色，那么它也就变成其他东西可以取代的了。戏班本身在这个过程中慢慢失去了主体性和存在的必要性；反过来，又进一步加重了他们在城市立足的危机和困境。

在班业运营方面，公司制的引入对包括人寿年班在内的粤剧戏班的发展影响巨大。在宝昌公司的经营和管理下，人寿年班采取更具市场化的模式运作，使其在聘请名角、编创剧目和广告宣传方面具有强劲的优势，这是将人寿年班的发展推向高潮的关键。1933年，"杀虎案"发生后，宝昌公司退出了对人寿年班的管理，在缺乏资金的情况下，风靡省港的人寿年班也就迅速退出了历史舞台。戏班成员只好自己集资组建戏班，在萧条的大环境中维系生计。

在班社组织方面，传统班主制的管理模式长期存在，并与市场机制中孕育出来的名角制之间产生巨大的冲突和矛盾，在很大程度上影响了戏班原有组织架构和经济运营的稳定性和长效性，这是导致人寿年班"人才难留"的根本所在。但是，当人寿年班转战乡村的时候，传统班主制又有了其存在的必要性和可操作性，在落乡演出中比兄弟班更有保障，这也是作为传统班社制度的班主制能够在省港名班人寿年班长期存在的根本原因。

在身份认同方面，城市的金钱、荣誉和地位，是演员所艳羡的，也是他们所向往和追逐的。一旦他们获得"鲤鱼跃龙门"的机会，他们就会不顾一切地进城，希望能够"一举成名"。为了在城市立足，为了真正成为城市人，他们做了很多努力，

包括结交名流、参与各类义务演出，但是政策保障的缺失、黑暗势力的威胁、自由市场竞争下的不稳定和社会人士的不认可，使得他们无时无刻不面临着失业的危机和身败名裂的下场。当他们立足城市，举目无亲，深陷困境的时候，乡村又给了他们生存下去的退路，因此，他们一直在城市与乡村之间徘徊，一直在路上，在两者之间进行着艰难反复的逡巡与抉择，无法形成在城市长效发展的生存机制。

虽然本章仅选择以粤剧人寿年班作为个案分析，但是人寿年班在城乡之间的生存境况其实也是这一时期粤剧戏班尤其是省港班共同的真实写照。到了20世纪20年代末30年代初，就连那些"以不落乡为志"的省港班，如新中华班、国风剧团、新春秋剧团、统一太平班等，也都由于亏折严重纷纷下乡落水演剧。因此，通过粤剧人寿年班这一个案的研究，可以看出当时粤剧戏班普遍面临的困境及其在城乡之间的不同生存策略和抉择。

第三章　晚清民国时期广州粤剧演出场所的城市化进程

粤剧在广州城市的发展，演出场所是不可忽视的一个重要因素。演出场所的改变，一方面是经济的繁荣，社会、科技的发展以及生产技艺上的突破；另一方面，也是人们观剧方式转变的重要反映。从传统的神庙戏台到茶园式的"戏园"再到现代戏院和百货公司天台游艺场，反映的是城市粤剧表演载体的发展线索，它们构成了广州粤剧生态环境的一部分，并以其特有的方式促成了粤剧在广州城市的最后定型。

第一节　"前戏院"时代广州的观剧环境及其嬗变

一　神庙戏台的嬗变

先前，粤剧是以年节演出和酬神演出为主的，每值神诞，各地皆酬神演戏。神庙戏台有两种形式，一种是临时搭建的戏棚，另一种则是固定的戏台。

关于临时搭建的戏棚，赖伯疆、黄镜明《粤剧史》一书有这样的描述："起初演出粤剧的戏棚，多是用竹木和布帐葵叶搭成。这种戏棚有两种称谓，一是叫'千斤'，可能是指搭成戏台的竹木有千斤重；二是称'仙斤'（应为'仙巾'），因其形状有如《八仙贺寿》中的仙人帽子外形（如瓦屋形）。还有一种规模较小的戏棚叫做'鸭仔寮'，因为这种戏棚象农民喂养鸭子的平顶小屋而得名。"①

临时搭建的戏棚往往存在管理隐患。罔利之徒往往私设子台，收取戏钱。张心泰《粤游小志》记载，戏班在城内繁华场所搭台演戏，本来是任人观看的，观众可

① 赖伯疆、黄镜明：《粤剧史》，中国戏剧出版社1988年版，第317页。

以自由给钱。但是后来有一些无赖之徒霸占场地，并乘机向观众勒索。① 另一方面，搭棚演戏，男女杂坐，有无赖之徒会趁机调戏妇女，影响观剧秩序。梁恭辰《广东火劫记》有一则关于城内九曜坊演戏的描述："粤东酬神演剧，妇女杂沓，列棚以观，名曰看台，又曰子台。市廛无赖子，混迹其间，斜睨窃探，恣意品评，以为笑乐。甚有攫取钗钏者，最为恶俗，屡禁不悛。"②

此外，搭棚演戏还存在重大的安全隐患。梁恭辰《广东火劫记》载："道光乙巳（1845）四月二十日，广州九曜坊境演剧，搭台于学政署前。地本窄狭，席棚鳞次，一子台内吸水烟遗火，遂尔燎原，烧毙男妇一千四百余人。……是夕之火，起于看台，而被焚之惨，则由于摊馆。盖署前多奸蠹，包庇开场聚赌者，吏莫能诘。"③ 席棚鳞次，男女聚众，开摊聚赌，便是当时的情况。临时搭建的竹棚很容易酿成火灾。一次演剧，竟致"烧毙男妇一千四百余人"，可见损失之惨重。类似的惨剧仍时有发生，光绪二十年（1894）左右，广州学宫前及小南门口，也都曾因戏棚失火，造成重大人员伤亡。

另一种则是固定的戏台。明代，广州的神庙戏台有金花夫人庙、二王庙、波罗将军庙等处。④ 这些戏台多建筑在神庙前的广场上，左右建有层楼，并设立座位收费。光宣间，广州尚有西关天后庙、三界庙、北帝庙三处留存，而天后、三界两庙此时已不常演，只有北帝庙庙产尚丰，仍有雇班演剧的活动。⑤ 其实，长期以来，在广州偌大的城市中，只有容光街北帝庙一座固定的戏台，时人称为"梗（固定）台"。这座戏台设备很简陋，除了一座固定的戏台外，台前是一块空地，没有上盖，也没有座位，称为"逼地"。戏台两旁各有一座作为票房的"梓棚"。演出时，附近各行商按行业分据台前的空地，站列成行，将戏台包围起来，以防行业外的人混入。一般街坊居民则只能站在离台较远的空地看戏。⑥ 民国初年，该戏台亦被废弃。

进入民国以后，广州市政府开始对市内的神庙寺产进行各种变卖活动。它们或被拆毁，或改作学校，或驻扎军队，或被征收田产。随着神庙的减少，人们的酬神

① 参见〔清〕张心泰：《粤游小志》卷十一，载〔清〕王锡祺辑《小方壶斋舆地丛钞》第10-11册，杭州古籍书店1985年版，第306页。

② 〔清〕梁恭辰：《广东火劫记》，载张宇澄编辑《香艳丛书》第5册，上海书店出版社1991年版，第409页。

③ 〔清〕梁恭辰：《广东火劫记》，载张宇澄编辑《香艳丛书》第5册，上海书店出版社1991年版，第409-410页。

④ 参见赖伯疆、黄镜明：《粤剧史》，中国戏剧出版社1988年版，第313页。

⑤ 参见《广州年鉴》编纂委员会编：《广州年鉴》卷八《文化》，奇文印务公司1935年版，第84-85页。

⑥ 参见刘国兴：《戏班和戏院（粤剧史话之二）》，载中国人民政治协商会议广东省委员会文史资料研究委员会编《广东文史资料》第11辑，广东人民出版社1963年版，第209页。

活动也受到影响,演剧活动也相对减少。其实,建市以后,广州市仍有不少临时粤剧表演,但已非过去在会馆、庙台的演剧活动,取而代之的是属临时性质的游艺会及各类庆典演出。当时游艺会名目众多,包括各类筹款、节庆、校庆、颁奖典礼等。① 举行地点或政府用地,或在 20 世纪 30 年代政府新发展地区盖建临时戏棚(海珠新填地、中央公园、河南公园等)②,这使民国年间的临时戏棚和观剧活动,充满了现代广州的味道。

二 会馆戏台的嬗变

广州城内的会馆有三种类型,一种是宗族会馆,清代的地方宗族为了便于官吏候补的社交,在省会城市建立宗祠。第二种是同乡会馆,即省内外的异姓诸宗族联合组织同乡会馆。其中有规模的会馆亦多建有戏台,如宁波会馆。第三种是行业会馆。这类会馆是由同行业之间组成的,如锦纶会馆。行业会馆祭祀行业神时也经常举行演剧活动。会馆演剧既有固定戏台的,也有临时搭棚演出的。

广州未有戏院前,会馆也经常成为城市演剧的另一重要场所。1935 年《广州年鉴》载:"戏台之制,光宣间尚有西关天后庙、三界庙、北帝庙三处留存,而天后、三界两庙不常演,只北帝庙以庙产尚丰,得常雇演,所演者亦多名班。此外西关之宁波会馆,湄洲天后庙,文澜书院,新城之外省旅粤各会馆神庙等,每值神诞,亦必公开演戏,任众入观,惟所雇多属中下班,备数而已,故虽不收券费,而观者殊鲜。"③ 民国时期,随着会馆功能的转移和削弱,会馆的血缘、地缘、业缘关系逐渐减弱,为联谊乡情和加强行业成员之间关系的演剧活动也逐渐失去了其存在的意义和必要性,因此会馆演剧活动逐渐走向衰落,会馆戏台也就逐渐减少。

三 私家园林戏台的嬗变

晚清民国时期,广州市内官宦商绅亦时有雇演戏班表演。清代广州的私家园林中多有戏台存在,如伍家园林、潘家园林等,这些私家园林戏台主要是供行商富绅之间私下交往所用的,一般不对外公开。清末以来,随着行商群体的没落,行商私

① 详见《庚戌纪念会演剧筹款充会费》,载《广州日报》1930 年 6 月 20 日,第 6 版;《培正生演剧筹款》,载《广州民国日报》1925 年 4 月 14 日,第 6 版;《第一公园劳军游艺会开幕》,载《广州民国日报》1925 年 4 月 14 日,第 6 版;《培英学校纪念会盛况 各种游艺皆佳》,载《广州民国日报》1931 年 4 月 27 日,第 2 张第 2 版;《空游颁奖会今日开幕》,载《越华报》1935 年 1 月 5 日,第 5 页。

② 各活动详情可参见《广东各界庆祝国庆游艺地点》,载《越华报》1930 年 10 月 10 日,第 3 页;《国庆日海珠游艺大观 有文有武 有歌有舞》,载《越华报》1933 年 10 月 8 日,第 6 页。

③ 《广州年鉴》编纂委员会编:《广州年鉴》卷八《文化》,奇文印务公司 1935 年版,第 84 – 85 页。

家园林有些被毁坏，有些转为公园，有些则成为纪念性场所，其演剧活动也随之停止，很多戏台也因此被废弃。

然而，在私家园林的演剧活动中，有一种情况值得我们注意。延陵季子在《广州戏院沿革考》一文中写道："迨至光绪十一二年间，西关刘学询、南岸蔡老九，各在其私家花园取得官吏人情，买戏演剧。羊城观众，在刘蔡诸园观剧，比观神庙戏较为舒适，然亦不常演也。"①又据鼎铭《棉市戏院略历》一文报道："及后南岸蔡老九自买戏班演于私家花园，西关之刘某亦相继效尤，时富室之奶奶少姐辈，群趋就之，盖以在此二园观剧，较诸神庙为舒适也。"②从这两位作者的描述大致可以作如下推断，清光绪年间，已有广州的官宦绅商开始在自己的私家园林进行小规模的公开性的售票演剧活动。这种经营模式无疑成了后来商业剧场营业模式的雏形。

至于这类戏园演剧的情形，1926年3月23日《广州民国日报》的《小广州》一栏刊载了延陵季子的另一篇文章《刘园观剧之豪侈》。该文是作者回忆自己少时在刘园观剧的情形。兹将全文录下：

> 距今三十年前，吾粤未有所谓戏院，演剧场只得北帝庙油栏门等处，座位设于庙左右之店铺楼上，不能作正面观，故富家人物，每嫌不畅。时有豪绅刘问刍，家有园林，在多宝桥侧，即刘园，又名护红香馆，特于园内聘演名班，兼设盛筵妓女，以招待座客。于是购券入座者，其享受不止观剧，且有六大小八围碟之筵宴。席六人，作官桌形，正对戏台，四角有妓女四人，伴客捧觞。日戏一时开演，四时筵宴，六时散席，而戏剧亦专于是时唱完。夜戏八时开演，十时筵宴，十二时毕，戏剧则演至通宵。当时物力丰富，入座券每客只收六元，已得如斯之享受，倘以目前而论，则恐每客廿金，亦难办到矣。余童子时，曾随长辈，得与斯宴，今偶忆之，投《小广州》补白。③

这篇小文章指出了当时刘园观剧的场景，从其经营方式来看，则是已经购券售票营业了，但是并不经常演出，主要是宴乐，观剧只是作为其中的一部分。

四 茶园式"戏园"的嬗变

倪鸿《桐阴清话》云："广州素无戏园，道光中，有江南人史某始创庆春园，署门联云：'东山丝竹，南海衣冠'。其后怡园、锦园、庆丰、听春诸园相继而起，

① 延陵季子：《广州戏院沿革考》，载《越华报》1933年3月31日，第1页。
② 鼎铭：《棉市戏院略历》，载《越华报》1933年9月8日，第1页。
③ 延陵季子：《刘园观剧之豪侈》，载《广州民国日报》1926年3月23日，《小广州》一栏。

一时裙屐笙歌，皆以华靡相尚。盖生平乐事也。"①

关于道光、咸丰以来广州茶园剧场的情况，《清稗类钞》的资料中有时人汪芙生的《观剧诗序》一则，具体道出了庆春园、怡园等戏园当时演剧唱曲的情况："偶来顾曲，多惨绿之少年；有客吹箫，唤小红为弟子。人生行乐，半在哀丝豪竹之场；我辈多情，无忘对酒当歌之日者，足以见一时文酒风流之盛。"② 又据鼎铭《棉市戏院略历》载："考戏院之始于广州也，为有清道光之世，当时有庆春园、庆丰园、听春园、怡园、锦园等，盛极一时也。惟是时尚未普遍，观戏者只限于富室姬妾及官属家人，平民鲜得参与也。"③ 从这些零碎资料看来，道光年间广州这类戏园招待的似乎仅限于与园主熟稔的富室姬妾、官属家人和诗人墨客，并未以公开售票的形式经营。

虽然这类戏园并非专门演戏，只是茶园兼营，市民光临亦主要是喝茶、抽烟、吃点心，但延陵季子认为这已是戏院雏形④，可见此类戏园在广州戏剧发展中的重要作用。

上述建自道光以来的诸戏园均最迟于咸丰年间被废置或被毁。随着太平天国起义的爆发，广州富商文人这种笙歌景象一度沉寂，倪鸿《桐阴清话》云："比年以来，间阎物力，顿不如前，游宴渐稀，诸园皆废。自客岁羊城兵燹之余，畴昔歌场，都已鞠为蔓草矣。"⑤ 所谓客岁兵燹，当指咸丰时英兵入侵及太平天国起义，可知咸同之间，社会动荡，经济不景，又或因其时外江班势力亦日渐消退，于是广州昔日的戏园风光至此亦大致告一段落。

20世纪二三十年代广州市仍有茶楼演戏，但上演的已是粤剧女班，如镜花艳影、先声女班等。按笔者统计，曾刊登报道"加演女班"的广告及消息的茶楼有添男楼、庆男楼、南华酒家、庆源楼、瑞珍楼等，前二者更同时有女伶演唱。谢醒伯、黄鹤鸣的口述资料《粤剧全女班一瞥》亦补充了东堤澄江茶楼、永汉路（今北京路）涎香茶楼和西关天南茶楼三处。⑥

① 〔清〕倪鸿：《桐阴清话》卷八，清同治十三年（1874）刻本。类似的记载见〔清〕徐珂：《广州戏园》，载徐珂编撰《清稗类钞》第三十七册《戏剧类》，商务印书馆1917年版，第49－50页。

② 〔清〕徐珂：《广州戏园》，载徐珂编撰《清稗类钞》第三十七册《戏剧类》，商务印书馆1917年版，第50页。

③ 鼎铭：《棉市戏院略历》，载《越华报》1933年9月8日，第1页。

④ 延陵季子：《广州戏院沿革》，载《越华报》1933年3月31日，第1页。

⑤ 〔清〕倪鸿：《桐阴清话》卷八，清同治十三年（1874）刻本。

⑥ 参见谢醒伯、黄鹤鸣：《粤剧全女班一瞥》，载广州市政协文史资料研究委员会粤剧研究中心编《广州文史资料》第42辑《粤剧春秋》，广东人民出版社1990年版，第54页。

图 3-1 《越华报》1930 年 6 月 16 日第 1 页刊登的添男大茶楼加演女剧广告

茶楼上演女班，存在种种不足。其一，茶楼演出的目的不在演剧，而在吸引食客光顾，瑞珍楼便是一例。当时该楼因营业欠佳，便以每天戏金廿五元聘请小型戏班演出，吸引顾客（剧团所有开支、演职员及道具等均由班主承包）①。这种作临时演出的情况，与过去茶园演戏，可说是大同小异。其二，茶楼女班演职员大多只有十余人，演出舞台狭小，观剧效果也因此大受影响。当时便有报章发稿批评庆源楼"地方深而窄，可列坐位二百余，但坐于末坐者，则只见其人而不闻其声"②。而且茶楼观剧往往不设戏桥（对剧情、演员、剧团等内容的介绍单），使观众未能辨识剧中人与演员，故也被视为一大憾事。③ 其三，顾客以茶楼酒客为主，顾客类别取决于茶楼地点。添男楼位处十七甫商业区，"至座客则以商界居多，女界亦占少数"④。庆源楼位于沙基附近，"座客以珠娘儿女为多，其数约占观众五份之三"⑤。其四，茶居女班演出时间时有变动，以添男楼为例，有时只演夜场（八时开演），有时则演日、夜两场（日场由十二时至四时，夜场由七时至十一时）。⑥ 可见，茶楼演剧存在临时性、附属性和演出条件受限等诸多不足。从以观剧为主体的消费需求来看，茶楼并非理想的观剧场所。

① 龙：《瑞珍楼剧团之解体》，载《越华报》1935 年 4 月 22 日，第 5 页。
② 嗳哟：《庆源女班之月旦》，载《越华报》1930 年 10 月 4 日，第 1 页。
③ 乌有：《添男观剧拾趣》，载《越华报》1930 年 9 月 8 日，第 1 页。
④ 延陵季子：《添男楼观剧记》，载《越华报》1930 年 6 月 16 日，第 1 页。
⑤ 嗳哟：《庆源女班之月旦》，载《越华报》1930 年 10 月 4 日，第 1 页。
⑥ 《浆栏街添男大茶楼加演女班》，载《越华报》1931 年 6 月 11 日，第 6 页。

总之，在戏院出现之前，神庙戏台、会馆戏台、私家园林戏台、茶楼酒馆共同构成了广州城市演剧空间的基本格局。戏剧活动依托不同的演出空间，产生不同的演出形态，在社会生活中扮演着不同的角色。在城市戏院建成之后，原有的演剧形态并未因此而迅速消亡，而是通过调整和转换融入新的城市社会环境中。周华斌在《中国古戏楼研究》一文中将中国古代剧场在形制上分为流动型（原始性撂地为场）、广场型（露台、舞亭、乐楼、戏楼及山棚）、厅堂型（宴乐、堂会）、剧场型（乐棚、勾栏、戏园），并指出它们"在中国戏曲史上具有发展关系，又有并存关系"①。从某种意义上说，正是不同的演出空间促进了粤剧在广州城市不同文化空间的各种渗透。

田仲一成先生在《中国戏剧史》一书中说道："大凡向观众收钱演戏，这是一种商业行为。如果是偶一为之，那么随时随地都可能发生，这不过是在所谓'商业的无概念性'的范围内存在而已。它只有变成经常性的，才可能成为真正意义上的商业戏剧。这样就要求观众层作为自立的社会阶层稳定下来。在中国，这种条件没有成熟。"② 会馆演剧以同乡、同业关系为基础，其表演的戏剧也没有完全摆脱祭祀乡贤、供奉行业祖师的性质。私家园林和"茶园式"戏园的演剧活动由于附属性、寄身性较强，也未能发展成熟起来。

尽管这样，这些被神庙戏台、会馆、私家园林及茶园式"戏园"培养起来的观众群有一部分逐渐成熟起来，听戏看戏逐渐成为一种习惯，在此背景下，城市里便逐渐出现了完全摆脱祭祀性、以娱乐和盈利为目的的定期表演的职业戏剧的萌芽。

第二节 清末广州第一家戏园考

一 关于广州第一家戏园的传说

关于广州第一家戏园③，有不同的说法。徐珂《广州戏园》一文说道："及刘

① 周华斌：《中国古戏楼研究》，载《民族艺术》1996年第2期。
② 〔日〕田仲一成著，云贵彬、于允译：《中国戏剧史》，北京广播学院出版社2002年版，第390页。
③ 一般而言，"戏园"是指将戏台和各类座位设于一个比较通风宽阔的园子里的演出场所，而"戏院"则更多是指一栋备有舞台、座位等设施的建筑物。由于时人常将"戏园"和"戏院"二词混用，很多文字材料都没有清楚描述具体的空间摆布和设施，故本文将"戏园"和"戏院"并列，当陈述具体的事实时，则尽量按照有关材料原来的用词。

学询于其所建之刘园，演戏射利，又于刘园附近建广庆戏园，是为西关有戏园之始。自是而南关、东关、河南亦各有戏园，然广庆不久即废，余亦往往辍演也。"①从这则材料看来，广州第一家戏院当在西关，为刘学询所建之广庆戏园。延陵季子《广州戏院沿革考》一文中亦指出："至光绪十七年辛卯（1891），始有多宝大街尾之广庆戏院，南关之同乐戏院，河南之大观戏院，同年出世，一时风气所趋。"②

鼎铭《棉市戏院略历》一文却认为："光绪十六七年间，河南大观戏院、西关多宝大街广庆戏院、南关同乐戏院先后开业。"③可见，在作者看来，河南大观戏院为最先建成者。赖伯疆、黄镜明《粤剧史》一书认为："光绪二十五年（1899），广州五大富商中的潘、卢、伍、叶四家，在他们居住的河南（海珠区）寺前街附近，开设了一间戏院叫'大观园'。这是广州有史以来第一间公开营业的戏院。"④徐续《岭南古今录》一书《第一间粤剧戏院及其他》一文也支持这种说法。⑤

《香港华字日报》1895年8月3日刊登的《论粤省禁设戏园》亦云："广州向无戏园，嘉庆季年，鹾商李氏豪富甲第，池台擅胜一时……至辛卯春（引按：1891），前督李制军许商人承饷重办，复有南关、西关、河南、佛山四大戏园之设。"⑥从排列次序来看，当以南关开设的戏园为先。1935年《广州年鉴》卷八《文化》亦载："广州之有戏院，始自南关太平沙之同庆园，而河南之大观园继之。"⑦

综合以上几种说法，关于广州第一家戏院主要存在三种观点：第一种观点认为是西关广庆戏园；第二种观点认为是河南大观园；第三种观点认为是南关同庆园⑧。

二 关于广州第一家戏园的考证

关于河南大观园为第一家戏园的说法，似乎不妥。据《申报》1891年3月30日第3版《戏园批示》一文报道：

> 河南拟设戏园，缘有阻挠，以致未能速成。今蒙善后局批，据李鸾章禀承

① 〔清〕徐珂：《广州戏园》，载徐珂编撰《清稗类钞》第三十七册《戏剧类》，商务印书馆1917年版，第50页。
② 延陵季子：《广州戏院沿革考》，载《越华报》1933年3月31日，第1页。
③ 鼎铭：《棉市戏院略历》，载《越华报》1933年9月8日，第1页。
④ 赖伯疆、黄镜明：《粤剧史》，中国戏剧出版社1988年版，第314页。
⑤ 《第一间粤剧戏院及其他》，载徐续《岭南古今录》，广东人民出版社1992年版，第408页。
⑥ 《论粤省禁设戏园》，载《香港华字日报》1895年8月3日，《中外新闻》一栏。
⑦ 广州年鉴编纂委员会：《广州年鉴》卷八《文化》，奇文印务公司1935年版，第84页。
⑧ 上文已提及此一时期有一"同乐戏院"，《广州年鉴》所言却是"同庆园"。据现有文献资料，目前尚未找到南关同庆园的相关记载。笔者推测，"同庆园"乃"同乐戏院"之误，具体论证见下文。

河南戏园请在原地建园开演等由，此案现据番禺县饬令紫来街铺户及南州三乡局绅议复，该商拟建戏园，现已改向收小，四面各留余地，于地方铺户均无妨碍，自可准其建园开演。至李升平所禀与南关生意有碍各情，查河南与南关相隔一河，各分地面，其为无碍，已属显然，仰该商陈鸾章赶紧照案开演，以重饷源，李升平不得再行阻挠，切切特示。①

从这则材料来看，在河南设立戏园之前，南关已有戏园存在。该则材料刊载的时间刚好在戏园建成的时间，而且《申报》作为当时权威性的报纸，较为真实。相比之下，前文所列的几则材料证据多为后人的回忆，而非时人所记所闻。从真实性和可靠性的角度来说，笔者认为当以此则材料为准。因此，以河南大观园作为第一家戏院的说法似乎不大可靠。

至于河南大观园开设的时间，《申报》1891年7月15日第2版《东粤邮音》一栏报道："河南戏园刻已落成，命名曰大观园，于上月二十一日开台演唱，倾城士女联袂往观，颇有如水如云之盛。"② 从这则材料看来，河南大观园当于1891年6月21日开台演唱。

关于西关广庆戏园为第一家戏院的说法，也存在可疑之处。《申报》1891年5月22日第3版《荔湾香韵》一栏报道："商人某甲禀请大宪，亦欲建设戏园，每年愿报效军饷银八千两，大宪准之。甲遂度地多宝桥侧，土木大兴，大约端阳节边即可工程告藏矣。"③ 该工程也如期完成了。《申报》1891年7月25日第2版《岭南杂志》一栏报道："西关多宝桥外广庆戏园业已落成，本月初一日开演。附近街邻见行人如织、昼夜不休，诚于地方有碍，遂联名向督辕禀阻，而宪意谓成事不说，毋庸置议，随将原禀掷还。"④ 从这则报道可以看出西关广庆戏园大概是在1891年7月开台。从开台时间来看，似乎比河南大观园还要晚一些。因此，以西关广庆戏园作为第一家戏院似乎也不妥。

至于南关同庆园为第一家戏院的说法，目前尚未找到证据。查遍这一时期的报纸杂志，均未看到关于同庆园的记载。然而，在这一时期《申报》中，南关却有另一家戏园，那就是南关同乐戏园。《申报》1891年1月14日第2版《岭南寒景》一栏报道："商人许某禀准大宪在南关新筑长堤内建设同乐戏园，于十一月十四日兴工，限年内落成，以便明春开演。大宪以事当始创，难保无刁绅劣棍滋生事端，

① 《戏园批示》，载《申报》1891年3月30日，第3版。
② 《申报》1891年7月15日，第2版，《东粤邮音》一栏。
③ 《申报》1891年5月22日，第3版，《荔湾香韵》一栏。
④ 《申报》1891年7月25日，第2版，《岭南杂志》一栏。

遂札委补用直隶州判林剌史含青带领兵丁驰往弹压。"① 又据《申报》1891年3月4日第2版《穗垣杂事》一栏报道："南关长堤所筑戏园新岁已落成，定期正月十六七日开台演剧，笙歌互奏，士女来观，殊热闹也。"② 从以上两则材料来看，建设南关同乐戏园被认为是"始创"，而且在1891年正月开台，比之前的河南大观园和西关广庆戏院都要早，似乎其作为第一家戏院更具合理性。

又据《中西日报》1892年5月24日第1版刊载的一则广告："穗垣自去春创建戏园，开演广班，鸣盛和声，谅为赏鉴家所熟睹。然而，土音解语，难觅参军，旧本新腔，依然南汉，似未合天下之大观，开岭南之生□③也。"④ 材料中提到，广州有戏院当在1891年春，结合上文南关同乐戏园的开演时间，也恰恰在1891年春，两者比较吻合，更进一步说明南关开设戏园的领先。

至于同乐戏园的地址，延陵季子在《广州戏院沿革考》一文中提到："同乐在烟浒楼之右。"⑤ 烟浒楼乃清代孔广陶次子孔昭鋆的别墅，也是其藏书室，在广州城南太平沙一带。从烟浒楼所处的地址可以得知延陵季子所说的"同乐"，很有可能就是我们所讲的南关同乐戏园。

综上所述，从目前能够掌握的资料来看，广州第一家戏院建在南关的可能性比较大，且可能不是上文所讲的同庆园，而是同乐戏园。

三　产生不同说法的原因推测

第一，这几间戏园出现时间非常接近，难以分辨。南关同乐戏园1891年春落成并开台，河南大观园1891年6月开台，西关广庆戏园1891年7月开台，这些戏园均是1891年建成的，建成时间相当接近，因此容易混淆。

第二，戏园建设进度不一，从申报到正式建成，途中花费的时间及遇到的实际困难不同，在一定程度上影响了工程进度，因此无法很好地作出判断。此一时期广州戏园的建设主要是在城关偏远之处，其建设出于共同的目标，在筹划阶段也有可能同时进行。这种情况在1890年9月7日《申报》的报道中亦有所反映："现有商人拟在东西南关边界各建戏园一所，具呈督宪求请准其建造，雇优演剧，每园每年报效海防经费银一万二千元。督宪以目下筹办防务，筹款维艰，得此巨款，于饷项不无裨益，遂俯如所请，饬下南、番两县带同该商勘定地段，以便庀材兴工。将来

① 《申报》1891年1月14日，第2版，《岭南寒景》一栏。
② 《申报》1891年3月4日，第2版，《穗垣杂事》一栏。
③ 原文看不清的字以□代。
④ 《中西日报》1892年5月24日，第1版。
⑤ 延陵季子：《广州戏院沿革考》，载《越华报》1933年3月31日，第1页。

园工告成,笙歌竞奏,袍笏登场,于以鼓吹休明,招徕商贾,岂无懿哉?"①

第三,这一时期建设的戏园,营业时间较为短暂,而且经营者更换频繁,增加了考证的难度。作为广州第一批兴建起来的戏园,这几大戏园在广州的存在时间大多较短,目前能够证明的只有河南大观园于1904年改名为河南戏院,日军侵占广州时期,河南戏院因年久失修,倾圮荒废。其他戏园经营时断时续,甚至莫名衰落。延陵季子在《广州戏院沿革考》一文亦说道:"广庆僻近于泮塘,当时交通未便,营业未臻发达,不久遂尔闭歇。同乐在烟浒楼之右,后易名和乐,入民国后,因事被封,遂不能复业。大观屡经易主易名,现在河南戏院即其旧址。谈戏院地址,当以斯院为最老也。"② 从这段话也可以理解为什么后人多认为河南大观园为最早戏院了。

第四,关于这一时期戏园建设的资料有限,道听途说的成分较多,而且可能还与戏园存在的时间及其影响力和知名度等挂钩。如认为河南大观园为第一家戏院者多因后来河南大观园在1904年又改名河南戏院,在整个民国时期一直存在,产生的社会影响较大,而且知名度也较高,容易被人们所熟知。另外从对建造者身份猜测更能看出这种道听途说的倾向。很多戏园的建设者都不约而同地加上当时四大豪商的名字。如西关广庆戏院有说是刘学询建立的③,有说是鸣盛堂李升平申请建立的④,有说是众股东合股建立的⑤,多是道听途说,牵强附会。

第五,关于戏院戏园的称呼经常混淆。营业性的戏院和戏园存在什么区别,公开营业与非公开营业是否存在区别,这些都在一定程度上导致了说法的不一致。延陵季子在《广州戏院沿革考》一文写道:"广州之有戏院,说者多谓起于光绪中叶,此说诚然,殊不知光绪中叶,乃戏院复兴时代。若溯厥权兴,则由来甚古。虽吾生也晚,不见当时盛况。惟童时闻长辈言,广州之有戏院,实发源于道光中叶。当时有江南人史某,游幕粤东,始创庆春园,署门联云:'东山丝竹,南海衣冠'。时物力丰富,世界升平,一时弦管笙歌,异常闹热。粤人之继起者,遂有怡园、锦园、庆丰、听春诸园,所演虽为粤班,而戏院名称,则仿自北京,故不曰院而曰园。"⑥ 在延陵季子看来,诸如怡园、锦园、庆丰、听春等"茶园式"戏园已经是

① 《申报》1890年9月7日第2版,《粤东纪事》一栏。
② 延陵季子:《广州戏院沿革考》,载《越华报》1933年3月31日,第1页。
③ 〔清〕徐珂:《广州戏园》,载徐珂编撰《清稗类钞》第三十七册《戏剧类》,商务印书馆1917年版,第50页。
④ 〔清〕张光裕:《小谷山房杂记》卷一"禀牍",转引自王利器辑录《元明清三代禁毁小说戏曲史料》(增订本),上海古籍出版社1981年版,第202页。
⑤ 《申报》1893年9月15日,第2版,《羊城纪事》一栏。
⑥ 延陵季子:《广州戏院沿革考》,载《越华报》1933年3月31日,第1页。

广州戏院的雏形。鼎铭《棉市戏院略历》一文亦认为:"考戏院之始于广州也,为有清道光之世,当时有庆春园、庆丰园、听春园、怡园、锦园等,盛极一时也。"①可见,对于戏园、戏院的不同理解,也是产生以上不同说法的原因之一。

四　清末广州第一批戏园的建造及其演出形态

(一) 建设规格

收录在王利器辑录的《元明清三代禁毁小说戏曲史料》中的《会禀戏院章程》(以下简称《章程》)是清末政府当局对建造戏院所列出的种种要求和格范,可以说,为我们提供了了解广州第一批戏院建设规格的宝贵资料。该《章程》列出的建设规则共有八条,兹录如下:

一、西关戏院,拟择多宝桥外河边地段,东西水绕,南北津通,一带偏隅,四围阔辽,余地尤多,就此建设,无居民比栉、行人拥塞之碍。

一、建造之法,仿照上海戏院款式,围以砖墙,搭以桁桷,盖瓦架楼,门开两路,分别男女,各为出入,以免混杂。

一、戏院内设缉捕所,自募巡勇,另请局委员驻扎,以便稽察,借资弹压,如有匪徒混入,抢掠滋事,应准拿获,解地方文武衙门究办;其委员薪水,由商人支送,不用报销。

一、院内由委员稽查,园门派巡勇看守,凡入看戏者,不准携带刀枪军器,亲兵亦不得借号衣为缉捕,假灯笼为办公,擅行闯进,必要有文书签票呈验始准放入,方免匪徒混迹,营勇借端生事。

一、男女坐位,分别上中下三等,先执凭票号数入坐观听,俟安排停当之后,再行次第缴验号票,不至混淆。

一、位次既定,只准用孩童常川奔走,司卖茶果点心食物,其余别项,不准挤入,以期安静,而杜纷扰。

一、演唱台上,不准施放爆竹,夜戏不用火水煤油,应用光亮电灯,通宵达旦,自保无虞。仍备水龙水喉,以防不测。

一、日夕所演,永禁淫戏,须以劝善惩恶,鉴古勖今,俾妇孺咸知观感,于风俗人心,不无裨益。②

从以上八条,我们可以对清末广州第一批戏园的建设规格作如下总结:其一,

① 鼎铭:《棉市戏院略历》,载《越华报》1933年9月8日,第1页。
② 〔清〕张光裕:《小谷山房杂记》卷一"禀牍",转引自王利器辑录《元明清三代禁毁小说戏曲史料》(增订本),上海古籍出版社1981年版,第203-204页。

此一时期戏园的建造具有一定的统一的规格，从建筑风格、建筑材料和建筑格局等方面都做出了具体的规定，可见是一次有目的、有规划的建设活动。其二，戏园治安管理方面，也更加规范化和制度化，同时可以看到政府当局对戏园的监管。戏园作为社会公共活动空间的属性正在得到彰显。其三，戏园的内部设置更加专业化，从座位的安排到戏院内部副业的设置等，已经大为整顿改观，而且也逐渐突显了观剧活动的主体性地位。

（二）演出形态

清末时期广州的戏园已经开始在报刊上刊登广告以进行宣传，招徕观众。透过这些广告，我们可以了解到当时戏园的演出形态。《中西日报》1892年5月21日刊有《西关广庆戏院》一则广告①：

西关广庆戏院　接演舜丰年班　四月廿四晚开台演至廿七晚止

廿五日　正本　河边会

格外好看出头　鸳鸯同心　柳底莺眠　强僧逼辱　成套　退司马

男　藤位日收银钱二　藤位夜收银钱六　木位日收银五分　木位夜收银五分

女　藤位日收银钱六　藤位夜收银二钱二　木位日收银五分　木位夜收银五分

图3-2　《中西日报》1892年5月21日、24日刊登的《西关广庆戏院》广告

① 《西关广庆戏院》，载《中西日报》1892年5月21日。

《岭南日报》1893年11月15日第1页有《河南大观戏院大有年》广告①:
　　河南大观戏院演大有年班初七日正本演至初九晚止共戏六套
　　初七日正本　西河会　初七晚演出头　江南盛孽海　作三②
　　初八日正本　说群贤　初八晚演　杀子报　初九日正本　进美图　初九晚演出头　昭君出塞　先此布闻
　　男位藤椅　日收银三钱二分　夜收银三钱六分　木椅　日收银一钱二分　夜收银一钱二分
　　女位藤椅　日收银三钱六分　夜收银三钱五分　木椅　日收银一钱二分　夜收银一钱二分

《岭南日报》1894年10月20日第5页又有河南大观戏院广告③:
　　敬启者本院定到颂尧天班廿一日正本至廿二晚止共戏四套
　　廿二日　正本　战丹阳　出头　再结莲花　郑苑藏龙　还醒芳药　作双成套　玉鸾凤
　　藤椅每位收银三钱七分　夜四钱四分　木椅每位收银一钱一分　男女同价
　　　　　　　　　　　　　　　　　　　　　　　　　　河南大观戏院谨启

从戏园座位及票价来看,此一时期的戏园座位有男位和女位之分,有木位和藤位两种,不同戏院票价不一,男女票价不一,日夜票价不一,两种座位票价不一,不同戏班演出的票价也不一样,但是总体上来说都比较廉价,而且藤位和木位价格差距不大,可以看出戏园大众化营业的追求。

从戏院演出班社来看,此一时期戏园演出的主要是广班,包括舜丰年班、凤凰仪班、大有年班和颂尧天班等。此外,偶有京班到来演出。如《中西日报》1892年6月份就刊登了西关广庆戏院接演四喜京班的广告。④

从演出形制来看,此一时期戏园仍然沿袭了传统乡村正本、出头、成套的演出模式,但是戏园的演出时间已经相对固定化和日常化了。

五　清末广州第一批戏园的意义及其局限性

之所以强调第一批戏园,是因为这一时期戏园的建立对广州城市戏剧的发展具

①《河南大观戏院大有年》,载《岭南日报》1893年11月15日,第1版。
② 作三:早期粤剧演出有所谓"日正本,夜出头",日戏由下午一时开场,演至晚上九时。夜场开演于晚上九时后,叫"三出头",亦有演两出者,因其中一出较长,作双计;亦有演一出者,作三计。
③《岭南日报》1894年10月20日,第5页。
④《西关广庆戏院接演四喜京班》,载《中西日报》1892年6月4、6、7、8、10、11、14、15、16、18、20、22、23、24、25、27、28、29日。

有划时代的意义,这是广州城市演剧场所发生质的变化的关键时刻,因此受到人们的格外关注。从本章第一节的论述我们可以知道,在清末以前,广州城市演剧活动寄身于各种酬神节庆、同乡联谊、私家宴乐和茶楼酒肆当中,具有很强的寄生性。而第一批戏园首次将演剧活动独立于其他功能之外,使其作为一种以盈利为目的的独立的消费活动而存在,这在广州剧场史上具有非常重要的意义。

其一,戏园为封闭式,而以往的神庙戏场、园林戏台、会馆戏台等多采用露天的形式,观演环境较为简陋,在一定程度上削弱了演出效果,封闭式的戏园使得粤剧演出风雨无阻,观演条件得到了较大的改善。其二,戏园对观剧空间进行了初步的划分,藤位和木位的区分开始摆脱之前按照等级观念的"官座"和"散座"的区分方式,这是走向大众化和平民化的重要一步。其三,戏园建筑具有相对的独立性,以往的演出场所多附属于其他建筑,如神庙戏台附属于神庙,会馆戏台附属于会馆,园林戏台附属于园林,茶楼戏台附属于茶楼等,这种附属性大大降低了演剧活动本身具有的观赏性功能。独立的戏园建筑使得单纯的戏剧欣赏活动成为可能。其四,戏园具有明显的商业性,观众看戏需要买票,公开售票的经营模式大大推动了粤剧演出的商业化倾向。

总之,戏园的出现,使长期以来附属于神庙、会馆、私家园林、茶楼等载体的粤剧有了独立的集散空间,观演条件得到了较大的改善,使得粤剧艺术本身获得了自我申发的表述渠道和传播空间,并在一定程度上推动了粤剧的商业化倾向。然而,作为广州现代剧场建设的第一次尝试,这一时期的戏园在经营管理上也存在着极大的局限性。

第一,戏园观众众多且来源复杂,易生事端。如1891年4月,南关同乐戏园有某甲因争座位被戏园管棚人所诟,遂而双方发生口角,乃至大打出手。① 又如,1891年5月,南关同乐戏园有甲乙两人因争座位起衅,始而角口,继而用武。② 再如,1891年6月,南关同乐戏园有一人买座观剧,因换伪银,遂至争执,始而角口,继而角力。③ 再如,1891年10月,西关广庆戏院有某绅家丁数人欲往观剧,而囊中不名一钱,司阍者不肯放进,因此角口,遂致斗殴。④ 诸如此类事件在报刊中屡见不鲜。

第二,戏园经常遭遇匪徒勒索,导致经营困难。如1891年6月,有绿林豪客投信于南关同乐戏园索取规费银五千两,可保无虞,否则玉石俱焚,莫贻后悔。戏

① 参见《申报》1891年4月6日,第2版,《穗石谈资》一栏。
② 参见《申报》1891年5月5日,第3版,《穗城春眺》一栏。
③ 参见《申报》1891年6月4日,第2版,《穗城谈屑》一栏。
④ 参见《申报》1891年10月24日,第2版,《粤海鱼书》一栏。

园司事见之，惊骇异常，即呈报县官存案待缉。而外间一闻此耗，咸有戒心，观剧者遂寥若晨星。① 又如，《申报》1892年5月19日第3版《珠江泛棹》一栏报道："某大令之夫人日前赴河南戏园观剧，明珰翠羽，俨若天人。至戏园门口降舆而入，突有匪徒迎面冲来，手执洋枪，恐吓将头上所有钗环珠宝尽行拔去。夫人乘兴而来，未免败兴而返。某大令闻之，不禁怒发冲冠，立饬兵勇从严查缉，未知即能破案否也。"② 再如，1891年11月，有绿林豪客数人混入西门广庆戏园观剧，迨夜深，先一人突出洋枪，向空施放，轰然一震，满座皆惊，其余数人即闻声而起，闯进女客座处，肆行劫掠，钗环首饰攫取一空，女客狼狈异常，相与觅姊呼姨而返。③

第三，戏园营业状况不佳，时有歇业，经营者亦屡有更易，难以久持。据《申报》1891年12月9日第2版报道："河南大观戏园前因资本亏折，遂即停止。刻又有商人出本承充，业已雇定名班，筮期演唱，但观者仍属无多，恐亦难以持久也。"④ 又据《申报》1893年3月11日第2版《珠海冶春词》一栏报道："南门同乐戏园，妙舞清歌，并世无两。只以知音人少，座上寥寥，折阅良多，遂于客秋停歇。刻又召集梨园子弟，改名和乐，自元旦起逐日登场，展花下之氍舞翻浑脱，拈屏间之豆曲记玲珑。大千春色在眉头，真不使月殿霓裳为李三郎魂消心醉矣。"⑤ 又据《申报》1893年5月29日第2版《重兴戏馆》一文报道："粤垣西关广庆戏园前因资本亏折，暂停歌舞。现有富商某甲愿出股本重兴旧业，但以输饷过多，恐难获利，遂具禀善后局宪求将饷项酌减，未知局宪能批准否。如蒙恩准，则端阳前后即可开台演唱矣。"⑥ 又据《申报》1900年2月17日第2版《粤垣春景》一栏报道："广州访事人云，粤垣歌舞楼台久已风流歇绝，自去腊苏伯赓观察，禀请德大中丞将河南大观戏园减轻饷项，改为清乐戏园，于元旦起连日开演。"⑦

第四，由于疫病流行，戏园常有病发倒毙的情况发生，生意大受影响。据《申报》1891年8月20日第3版《岭南闲话》一栏报道西关广庆戏园有甲乙二人观剧暴毙，"闻者咸谓园中有疫，相戒勿往，故近日观者无多，几如晨星之寥落"⑧。又据《申报》1892年9月1日第2版《珠江月色》一栏报道西关广庆戏园有因急疾

① 参见《申报》1891年6月18日，第3版，《珠江夏汛》一栏。
② 《申报》1892年5月19日，第3版，《珠江泛棹》一栏。
③ 参见《申报》1891年11月24日，第2版，《珠海寒潮》一栏。
④ 《申报》1891年12月9日，第2版，《岭南近事》一栏。
⑤ 《申报》1893年3月11日，第2版，《珠海冶春词》一栏。
⑥ 《重兴戏馆》，载《申报》1893年5月29日，第2版。
⑦ 《申报》1900年2月17日，第2版，《粤垣春景》一栏。
⑧ 《申报》1891年8月20日，第3版，《岭南闲话》一栏。

而毙者六七人，"遂致莺歌燕舞之场，无复履綦戾止，梨园声价顿不如前矣"①。

第五，戏园有时会因为受到官府的禁令而被迫停演。当谭钟麟接李瀚章任两广总督时（1895—1899年），"下车之日，即禁饬南关戏园停演，该院旋经撤去，而河南戏园则禁演夜戏，杜绝淫戏"②。可见，官府的禁令在一定程度上也会对戏园的营业造成影响。

第六，清末广州的戏园多建在城关偏僻的地方，建筑设计落后。《会禀戏院章程》写道，"敬禀者，现奉宪台转奉两广总督部堂李批：据鸣盛堂商人李升平禀称，仰恳准在城外西南两关偏远处所，建设戏院，无碍行人拥塞，盖以瓦屋，围以砖石，以免风火告警，请领牌示，以杜匪徒混杂等由。……卑职等遵即会同前往，饬令该商引看得省城之西多宝桥外旷地一段，坐北向南，前俯菜塘，后枕涌道，左系空地，右近大河，四面辽阔，地处偏远，就此建设戏院，与附近居民，并无阻碍。"③ 说明戏院建设地点的选择，主要是从不扰民和不阻碍其他行业的发展作为前提，并没有真正将其作为城市建筑加以设计和经营，也未能体现出城市的味道。

可见，清末广州建立的戏园建筑设计落后，存在诸多安全卫生方面的问题，严重影响了戏园的正常营业，也阻碍了人们走进戏场看戏的步伐。从上述这些情况也可以大致知道这批戏园迅速走向衰落的原因。

综上所述，清末广州第一批戏园的建立，具有划时代的意义。但是，这一时期的戏院更多的是让粤剧演出获得了专门性的场域，在戏园的建造规模、建造理念、安全卫生等方面尚缺乏先进的和自觉性的建设管理模式，并未体现出具有城市化意义的表征，因此还不是真正意义上的城市剧场。直到乐善戏院、海珠戏院、广舞台戏院等新式戏院出现，才真正标志着广州近代城市剧场的诞生。

第三节 晚清民国时期广州四大戏院的兴起

一 晚清民国时期广州四大戏院之由来

《顺天时报》1910年1月9日第7版《剧界丛话（续）》载："广东省城有四家

① 《申报》1892年9月1日，第2版，《珠江月色》一栏。
② 《禁演夜戏》，载《香港华字日报》1897年3月31日，第4页。
③ 〔清〕张光裕：《小谷山房杂记》卷一"禀牍"，转引自王利器辑录《元明清三代禁毁小说戏曲史料》（增订本），上海古籍出版社1981年版，第202－203页。

戏园，不称茶园亦不称戏园，却另有特别的名称，名叫戏院。一，西关戏院，即乐善戏院；二，东关戏院；三，河南戏院；四，同庆戏院。"①

《申报》1922年2月17日第5张第17版《粤中之剧院》一文亦写道："粤省城有戏院四所，曰河南，曰海珠，曰乐善，曰东关，均演粤剧。惟东关戏院，间演京剧。"②

延陵季子在《广州戏院沿革考》一文写道："至光绪末业，长寿大街之乐善戏院、东堤之东关戏院先后出世。宣统时代，又有南堤广舞台继起。入民国后，西瓜园之太平戏院、永汉路之南关戏院、长堤之海珠戏院先后开幕，以至于今，总计以上诸戏院。……广舞台建筑甚佳，民国三年毁于火，废置多年，不能复建。东关戏院，僻处东隅，营业亦不发达，闭歇已久。永汉路之南关戏院，初演影戏，后改演大班，现久已复回原形，从事影画矣。今所存，仅海珠、河南、太平、乐善数院。此外尚有和平、宝华两院，一演中下班，一演女班，时演时辍，不能侪于大戏院之列。"③

鼎铭《棉市戏院略历》一文写道："迟年（引按：光绪末年），东堤东关戏院、长寿路乐善戏院同时现世。迨宣统年间，广舞台雄起南堤，斯时戏院陈设之完备，建筑之雄伟者，莫此院若，惜民国三年被焚于火，遂不克复振。……广庆、东关二院，以营业不前，同乐被封于官，先后闭歇。惟大观戏院虽屡易名主，至今犹存，即今之河南戏院是也。民国初年，西瓜园太平、永汉路南关、长堤海珠诸戏院先后设立。南关戏院初时为电影院，后改大戏院，再而兼二者而营之，现已回复其本来面目，专放影有声电影矣。"④

1935年《广州年鉴》卷八《文化》载："殆光绪三十三年，长寿寺因案被没收拆毁，改辟商场，由学务公所主持变卖充办学经费，为繁荣该地方计，乃就地建筑戏院，招商承办，颜其名曰乐善，是为西关设戏院之始，继而长堤筑成，则有海珠戏院；东堤新筑，则有东关戏院与广舞台。时则省河南北，乐善、海珠、东关、广舞台与大观五家并峙，为广州戏院营业之极盛时代。而广舞台最为后起，其内容建筑，一仿上海大戏院形式；加以地处东堤，与妓馆酒楼密接，王孙公子，纨绔儿郎，当灯红酒绿之余，挟其爱侣情人，藉此以尽其选色征歌之兴，一时遂有座上客常满之盛况，各院营业均受其影响。惜其开业未久，即以失慎被毁于火，民元之际，遂余河南（大观后改名河南）、乐善、海珠、东关四院，其舞台与座位之设置，

① 《剧界丛话（续）》，载《顺天时报》1910年1月9日，第7版。
② 《粤中之剧院》，载《申报》1922年2月17日，第5张第17版。
③ 延陵季子：《广州戏院沿革考》，载《越华报》1933年3月31日，第1页。
④ 鼎铭：《棉市戏院略历》，载《越华报》1933年9月8日，第1页。

望尘弗及，顾曲者均以为憾焉。"①

《中华全国风俗志》载："广东省城有戏院四所，曰河南，曰海珠，曰乐善，曰东关，均演粤剧。唯东关戏院开演京剧。剧场组织，均极简单。平时售价，有贵妃床对号（即上海之特别正厅）及头、二、三等之别，自一毫至一元不等。若遇名伶奏技，则更为昂贵，至戏剧内容，大抵重文而轻武，或武生绝少，戏亦不多。所演各戏，皆从头至尾，一夜演完。近年以来，亦颇注重布景。然戏馆之建筑既不适法，布景亦不能完备，唯伶人所用服装，则争奇炫异，推陈出新，绚丽异常。"②

从上述这些记载来看，晚清民国时期广州四大戏院的称法是存在的。然而，关于具体是哪四个戏院则有不同的说法。之所以会产生不同的说法，原因在于，这些作者处于不同的时期，因此他们看到的当时广州戏院的发展情况不尽相同。《顺天时报》所载的年代是 1910 年左右，因此其认为当时广州的四大戏院是西关戏院（即乐善戏院）、东关戏院、河南戏院、同庆戏院。而延陵季子所载是 1933 年左右的情况，当时人们心目中的四大戏院是海珠、河南、太平、乐善。但是他们也有共同之处，即河南、乐善、海珠这三家戏院都是相同的，唯一不同的就是没有了东关戏院，新增了太平戏院。东关戏院，是增城望族湛甘泉（金铨）的后人湛老营在东堤一带兴建的，有座位一千多个。据《香港华字日报》报道，该戏院是由"某大绅与商人合股承领东南关堤岸官地"兴筑的，并得两广总督岑春煊批准同意。③1908 年由优胜公司商人潘百闽以每月认饷银五十元请承营办。④民国年间，东堤迭经讨伐龙济光等役，战火所及，百业均受影响，又因旗人失势，东堤逐渐衰落，约 1920 年东关戏院停办。所以，在 1920 年以后，广州四大戏院没有东关戏院的称法就有其合理性。

第二个问题就是关于各个戏院的建成时间问题。其中值得我们注意的是海珠戏院和乐善戏院的建成时间。

《粤剧大辞典》载："广州海珠大戏院，位于广州市长堤大马路 292 号，处于商店林立、游人密集的珠江边。戏院始建于清光绪二十八年（1902），原名同庆戏院，院内设有座位五六百个。清光绪三十年（1904），由于转换经营者，同庆戏院改名为海珠大戏院。"⑤

① 《广州年鉴》编纂委员会编：《广州年鉴》卷八《文化》，奇文印务公司 1935 年版，第 84 页。
② 胡朴安编著：《中华全国风俗志》（下编），河北人民出版社 1986 年版，第 371－372 页。
③ 《复兴妓院戏园计划》，载《香港华字日报》1905 年 10 月 2 日。
④ 《潘百闽准承租东关戏院》，载《香港华字日报》1908 年 9 月 29 日。
⑤ 曾石龙主编：《粤剧大辞典》，广州出版社 2008 年版，第 826 页。

从现有的材料来看，关于海珠戏院的由来，较多人认同的说法是：海珠大戏院的前身是建于1902年的同庆戏院，位于珠江河北岸从五仙门到西濠口的路段。到1904年由于戏院易手经营，从此易名为海珠大戏院。① 然而，笔者发现1909年的《羊城日报》仍然刊登有同庆戏院的演出广告以及《海珠同庆戏院股东告白》（见图3-3），可见这一时期同庆戏院的称呼仍在使用。那么，这说明同庆戏院和海珠戏院之间存在两种可能性：一是同庆戏院与海珠戏院不属于同一家戏院；二是在很长一段时间内，同庆戏院和海珠戏院的名称并用，都指同一家戏院。关于第一种猜测，目前尚缺乏资料佐证，笔者更倾向第二种猜测，即认为同庆戏院是海珠戏院的前身，但在改名之后，出于习惯，这两个名称长期并用。

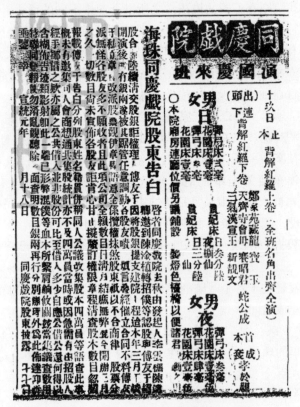

图3-3 《羊城日报》1909年8月3日刊登的同庆戏院演出广告及《海珠同庆戏院股东告白》

① 可参见刘国兴：《戏班和戏院（粤剧史话之二）》，载中国人民政治协商会议广东省委员会文史资料研究委员会编《广东文史资料》第11辑，广东人民出版社1963年版，第209页；赖伯疆、黄镜明：《粤剧史》，中国戏剧出版社1988年版，第314页；林巨波：《艺海明珠发新辉——海珠大戏院》，载广州市地方志编纂委员会办公室编，甄人、谭绍鹏主编《广州著名老字号》，广州文化出版社1989年版，第139页。

《粤剧大辞典》载:"广州乐善戏院,位于广州市长寿路。光绪三十年(1904),在已拆除的原长寿寺旧址上兴建。乐善戏院规模不大,设备比较简陋。"①1935年的《广州年鉴》称乐善戏院建于1907年,但是在1906年的《时事画报》中就已经有关于乐善戏院的报道②,可见这个时间不够准确。目前尚未找到更为确切的资料,相较之下,《粤剧大辞典》的说法当较为可靠。

二 广州戏院的城市新装

在戏院产生之前,广州城乡地区多采用临时盖搭的戏棚,这种戏棚往往给人"危险""混乱""盗贼横行"的印象。事实上,乡村神诞剧场也的确危机四伏。其一,用竹葵搭建的临时戏棚,易生火灾;其二,神棍赌魁,借此敛财(即神诞、演戏以外的活动);其三,无赖分子常乘人多拥挤,非礼妇女;其四,盗贼匪徒趁机滋事。这些内容也是20世纪30年代报章舆论对乡村演戏的常见描述。③

不仅乡村存在这种情况,广州的演剧场所也有同样的问题。《香港华字日报》1895年8月3日刊登一篇题为《论粤省禁设戏园》论云:"广州向无戏园,嘉庆季年,醝商李氏豪富甲第,池台擅胜一时……自羊城兵燹之余,闾阎物力,顿不如前,游宴渐稀,诸园遂废,歌台舞榭,鞠为茂草。而诸班惟借神诞日于庙前登台开演,坐客之地或为竹棚篷厂,或为店上小楼,座既狭隘,伸舒不便。而复有所谓逼地台者,不收坐费,任人立看,挤拥如山,汗气熏人,蒸及坐客。且易滋闹事端,每因抛掷瓦石至于械斗,小则伤身,大则殒命,又时因失火难避,伤及千百人,以此行乐,险不可言。自五羊无戏园,而观者可裹足矣。"④

因此,如何营造一个安全、卫生、现代的观剧环境就成了新式戏院需要思考和解决的问题,这也是它们得以长存的条件。

(一)戏院建筑风格的现代化

清末民初,不少商人大绅便开始兴筑或承投戏院经营,1898年后十年间,便大概有十间戏院先后出现,其模式或由旧屋改建、重建,或仿效上海大剧院形式设立,已非昔日临时戏棚舞台。戏院的具体样式,在《会禀戏院章程》一文中有简要描述:"建造之法,仿照上海戏院款式,围以砖墙,搭以桁桷,盖瓦架楼,门开两

① 曾石龙主编:《粤剧大辞典》,广州出版社2008年版,第827页。
② 《警兵屡闹戏院》,载《时事画报》1906年第36期。
③ 详情参见戴公:《乡村演剧之创痕》,载《越华报》1934年2月12日,第1页。
④ 《论粤省禁设戏园》,载《香港华字日报》1895年8月3日。

路,分别男女,各为出入,以免混杂。"①

很遗憾的是,关于这些戏院的建筑风格及设备规模等方面的资料相当缺乏,只能从当时的画报和时人拍摄的图片进行一些推测。康保成教授在《清末广府戏剧演出图像说略——以〈时事画报〉〈赏奇画报〉为对象》一文中,从清末《时事画报》和《赏奇画报》中所刊载的几幅描绘发生在戏院的打架斗殴事件的图画,为我们提供了考察这一时期戏院外部建筑和内部结构的宝贵资料。在该文中,作者以《赏奇画报》丙午年(1906)第二十二期的《巡官拍戏滋闹》和第二十六期的《尼姑救苦》为例,分析了位于广州西关的乐善戏院内外部的建筑情况。

康保成教授认为《尼姑救苦》图(见图3-4),"客观上描绘出乐善戏院的外部建筑情况。从图上看,该戏院是一座两层建筑。底层门外走廊用八根水泥立柱支撑(只绘出一半,露出四根立柱)屋顶,每两根立柱之间呈拱形门洞,近西洋风格。二层阳台周围有栏杆,房顶为歇山形,其山花中部写有'乐善戏院'四个大字。很显然,这是一座清末在广州比较时髦的中西合璧式的建筑"②。

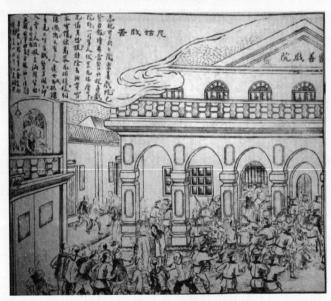

图3-4 《尼姑救苦》
(图片来源:《赏奇画报》1906年第26期)

① 〔清〕张光裕:《小谷山房杂记》卷一"禀牍",转引自王利器辑录《元明清三代禁毁小说戏曲史料》(增订本),上海古籍出版社1981年版,第203页。
② 康保成:《清末广府戏剧演出图像说略——以〈时事画报〉〈赏奇画报〉为对象》,载《学术研究》2011年第2期。

《巡官拍戏滋闹》图（见图3-5）描绘的则是乐善戏院的内部戏台及相关陈设情况："从图上看，剧院内戏台呈三面观，而非典型的镜框式舞台。一楼第二排正中为女座，可见女座不在两侧。该图文字说明有'二等女位'云，也可旁证女座不会在两侧。观众座位为长条木椅，背后有可放茶盅之木板，与《大辞典》（笔者注：《粤剧大辞典》）介绍相吻合。一楼两侧看台与中间座位之间用勾栏隔开，还有几根木柱支撑二楼。二楼看台似较狭窄，未见有包厢。"①

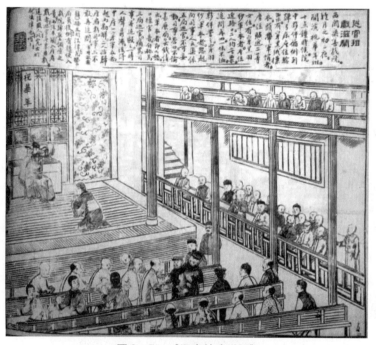

图3-5 《巡官拍戏滋闹》
（图片来源：《赏奇画报》1906年第22期）

民国时期，广州各个戏院都经过不同程度的改建，力图营造一种舒适、安全和现代的观剧环境，以期增强竞争力。光绪三十四年（1908），由华侨商人李世桂等集资在广州市东堤二马路地段兴建广州广舞台戏院。该戏院模仿上海天蟾大舞台设计，于1913年建成，院内设有座位2000多个，是当时广州市规模最大、样式最新的戏院。② 然而，广舞台于1914年毁于大火。虽然广舞台并未完全采取新式剧场的

① 康保成：《清末广府戏剧演出图像说略——以〈时事画报〉〈赏奇画报〉为对象》，载《学术研究》2011年第2期。

② 参见曾石龙主编：《粤剧大辞典》，广州出版社2008年版，第827页。

结构和体制，而且在设计建造方面也存在缺陷，但是其革新的范围和力度都比较大，理念也比较前沿，开启了近代广州新式剧场的序幕。此后，许多之前建造的戏院也纷纷仿效广舞台进行改建，从而有力地推进了广州近代剧场形制的变迁。

1921年，广州太平戏院仿照上海大舞台戏院，将戏台改建成旋转舞台。"每演完一幕后可将戏台转动，即将已布景之一面移出接连开演，省却落幕布景之烦。"①

此一时期，改革力度最大的当推海珠戏院了。1926年，海珠戏院进行改建，面积扩为2700多平方米，戏院设有三层楼的观众厅，共有座位2005个，为当时广州戏院之冠。海珠戏院的建筑结构、布局和设施颇具特色。它的中央顶部是一个倒锅形状的钢筋混凝土结构。全部座位是活动式的，可以移动，座位和票价分五等。舞台正面上方，镶嵌有一块凸形的"二龙争珠"彩色图案；门口和戏院的正面装置着"海珠大舞台"霓虹光管招牌。②

图3-6 改建前的海珠大戏院　　　图3-7 民初改建后的海珠大戏院

（图片来源：中国记忆论坛，http://www.memoryofchina.org/）

1930年，乐善戏院也根据广州市政厅的指示进行整改。《公评报》1930年2月4日《乐善戏院准免全间拆卸》一文报道："本市西关乐善戏院因日久失修，工务局诚恐易蹈危险，特饬该院业主将该院全部修改，方准演戏。现该业主以全间拆卸修改工程浩大，特呈请市政府，愿将各部分修葺，恳准予暂行演戏，并附凭照一纸。市府据呈，即经派员复勘，该戏院上盖仍应改建妥善方准开演。惟据称全部修改，工程浩大，姑准暂免全间拆卸，惟须将前座二三楼从新妥为改建，以免观剧群众易蹈危险。俟改建完竣后，再行呈候核明饬遵，昨已分行工务、财政两局知照矣。"③

① 曾石龙主编：《粤剧大辞典》，广州出版社2008年版，第828页。
② 参见曾石龙主编：《粤剧大辞典》，广州出版社2008年版，第826页。
③ 《乐善戏院准免全间拆卸》，载《公评报》1930年2月4日，第2版。

（二）戏院设施的不断完善

1. 建筑材料的现代色彩

建筑材料是判别戏院等级的标准，当时海珠戏院号称"广州四大戏院"之首，除了因座位数量及设备以外，更由于其建筑模式的先进。1933年，海珠戏院进行改装，当时报章对海珠戏院便有这样的评价："海珠介河南北，接城内外，地点允称适中，交通亦水陆便利。全座为前年新建，座位与设备比他院为上。虽款式旧去，不合时下流行者，然以之与旧大厦改装、因陋就简者较，真有'云泥之别'矣。"①"新建"所指涉的不单是新，更是指与砖木旧大厦结构相对的石屎（粤语中谓"混凝土"为石屎）建筑。报章还介绍道："抑又闻新主事者，已集雄厚资本，将此院全座改装，布置一新，其门面与墙壁用意大利最新式批荡（笔者按：粤语中谓用白灰抹在墙上为"批荡"），台上设反映色彩灯，使成为最美观之摩登化。"② 二十世纪二三十年代的广州城市，钢筋水泥已渐渐取代砖木成为主要建筑造材，戏院亦往往要与建筑潮流相配合。戏院以"建筑规模"作为卖点，不单借以对比旧时戏棚的简陋及临时性质，更同时更赋予自己现代的象征意义。正由于海珠戏院紧贴着城市发展的步伐，因此成为当时广州首屈一指的大戏院。观众观剧的行为，也因此更增添了现代、摩登的色彩。

图3-8　20世纪二三十年代广州长堤夜景中的海珠大戏院

（图片来源：中国记忆论坛，http://www.memoryofchina.org/）

① 院中人：《海珠重张旗鼓》（乙），载《越华报》1933年11月28日，第1页。
② 院中人：《海珠重张旗鼓》（乙），载《越华报》1933年11月28日，第1页。

2. 戏院座位设置的不断细化

在经营过程中，不同的消费群体对于戏院看戏有着不同的需要和追求。不同规格的座位代表着不同的身份和地位，不同规格座位的票价也不尽相同，这是戏院建成后采取的最为普遍的售票方式。下面以乐善戏院和海珠戏院为例。

表3-1　乐善戏院不同时期座位及票价情况

时间	座位及票价	资料来源
1909年	男日 弹弓床 三毫 木椅位 □仙 男夜 弹弓床 五毫 木椅位 一毫五 女日 弹弓床 四毫 木椅位 八仙 贵妃床 一毫 女夜 弹弓床 □毫 木椅位 一毫五 贵妃床 二毫	《西关乐善戏院演乐同春班》，载《羊城日报》1909年8月3日
1910年	男日 男弹弓床与桌位同价 弹弓床 四毫 　　　楼上木椅 一毫 楼下木椅 一毫 男夜 弹弓床 五毛 楼上木椅 一毫 楼下木椅 一毫 女日 弹弓床 五毫 贵妃床 一毫半 木椅收 一毛 女夜 弹弓床 七毫 贵妃床 一毛五 木椅收 一毫	《西关乐善戏院演又康年班》，载《国事报》1910年5月6日，第7页
1912年	男日 头等位 三毫 二等位 二毫 三等床 七仙 男夜 洋桌位 四毫 弹弓位 二毫五 贵妃床 十仙 女日 头等位 二毫五 二等位 二毫 三等床 七仙 女夜 洋桌位 三毫 弹弓位 二毫五 贵妃床 十仙	《西关戏院演颂民兴班》，载《安雅报》1912年6月25日，第1版
1914年	男日 对号 四毫 头等 二毫 木椅 一毛 男夜 桌位 六毫 头等 三毫 木椅 一毫 女日 桌位 三毫 头等 二毫五 木椅 一毫 女夜 桌位 五毫 头等 四毫 木椅 一毫五	《乐善戏院演人寿年班》，载《开新公司羊城新报》1914年11月27日，第8页
1915年	男日 椁位 四毫 头等 二毫 木椅 一毫 男夜 椁位 七毛 头等 三毫 木椅 毫半 女日 椁位 四毫 头等 二毫 木椅 一毫 女夜 椁位 五毛 头等 四毛 木椅 毫半	《乐善戏院演汉万年班》，载《总商会新报》1915年3月6日，第8页

(续表 3-1)

时间	座位及票价	资料来源
1919年	加设女界正面对号位 日 五毫 夜 七毫 男日 对号 四毫 头等 二毫 木椅 一毫 男夜 对号 七毫 头等 三毫 木椅 一毫 女日 对号 四毫 头等 三毫 木椅 一毫 女夜 对号 五毫 头等 四毫 木椅 一毫半	《乐善戏院演周丰年班》，载《广州共和报》1919年6月21日，第2页
1932年	乐善长寿散厢对号男女同座 正面乐寿位（日）五毫（夜）八毫 正面特别位（日）四毫（夜）六毫 长寿位（日）二毫半（夜）四毫 散厢位（日）二毫半（夜）四毫 男日 头等位 一毫 平等位 十仙 男夜 头等位 二毫 平等位 一毫 女日 头等位 一毫 平等位 十仙 女夜 头等位 二毫 平等位 一毫	《西关乐善戏院演凤凰来班》，载《广东晨报》1932年7月15日，第2张第3版

表3-2 海珠戏院不同时期座位及票价情况

时间	座位及票价	资料来源
1913年	男日 桌位 四毫 弹弓床 二毫半 花园床 一毫半 贵妃床 三分六 男夜 桌位 七毫半 弹弓床 四毫半 花园床 二毫五 贵妃床 一毫 女日 弹弓床 二毫五 花园床 一毫 贵妃床 三分六 女夜 弹弓床 四毫 花园床 二毫 贵妃床 一毫 包房另议取价从廉	《海珠戏院演祝康年班》，载《七十二行商报》1913年6月2日，第8版
1914年	男日 对号 四毫 头等 二毫五 二等 二毫 三等 一毛 男夜 桌位 七毫 头等 三毛五 二等 二毫五 三等 一毛五 女日 头等 三毫 二等 二毫 三等 一毛 女夜 头等 五毫 二等 二毫五 三等 一毫五	《海珠戏院演国中兴班》，载《开新公司羊城新报》1914年11月27日，第8页
1915年	男日 对号 □□ 头等 毫半 二等 一毫 三等 六仙 男夜 对号 □□ 头等 三毫 二等 二毫 三等 一毫 女日 对号 □□ 二等 一毫 三等 六仙 女夜 对号 □□ 二等 二毫 三等 一毫 厢房另议	《海珠戏院演丁财贵班》，载《总商会新报》1915年3月6日，第8页

（续表3-2）

时间	座位及票价	资料来源
1918年	男日 槕位 四毫 头等 二毫 二等 毫半 三等 一毫 男夜 槕位 七毫 头等 三毫 二等 二毫 三等 一毫 女日 槕位 四毫 头等 三毫 二等 毫半 三等 一毫 女夜 槕位 五毫 头等 四毫 二等 二毫 三等 一毫	《海珠戏院演祝华年班》，载《安雅报》1918年11月6日，第5页
1919年	加设女座正面特等 日 五毫 夜 七毫 男日 对号 五毫 头等 二五 二等 一五 三等 一毫 男夜 对号 七毫 头等 三毫 二等 二毫 三等 一毫 女日 对号 四毫 头等 三毫 二等 一五 三等 一毫 女夜 对号 五毫 头等 四毫 二等 二毫 三等 一毫	《海珠戏院演乐其乐班》，载《国华报》1919年9月4日，第6页
1924年	对号位 男女同座 日 五毫 夜 六毫 头等 男日 二毫半 男夜 三毫半 　　　女日 二毫半 女夜 三毫半 二等 男日 一毫半 男夜 二毫 女日 一毫半 女夜 二毫	《海珠戏院演颂寰球班》，载《广州共和报》1924年3月12日，第4页
1929年	海珠厢房散厢嘉禾男女同座 日 海珠 元八 厢房 元八 男共和 二毫五 嘉禾 六毫 　　散厢 八毫 女共和 二毫五 夜 海珠 三元 厢房 三元 男共和 四毫 嘉禾 一元 　　散厢 元四 女共和 四毫	《长堤海珠戏院演大罗天班》，载《国华报》1929年2月13日，第2张第3页
1932年	海珠散厢厢房嘉禾男女同座 日夜 海珠位 二元 散厢 一元 厢房 元四 嘉禾 六毫 　　男共和 二毫 女共和 二毫	《长堤海珠戏院演新中原班》，载《国华报》1932年1月29日，第2张第4页

从刚开始分为藤位和木位，到分为头等位、二等位和桌位，再到分为弹弓床、桌位和木椅，再到桌位、弹弓床、花园床和贵妃床，以至分为槕位、头等、二等和木椅，最后到海珠、厢房、共和位、嘉禾位和散厢等，可见广州戏院座位的划分越来越细，弹弓床、花园床、贵妃床，以至后来的长寿位、海珠位、厢房，比起之前的藤椅和木椅，显得豪华而舒适。戏院之间的竞争，使座位消费的档次也不断提升，票价的等级差别越来越大，但无论贫富或身份贵贱，不同观众均可按自己的需要选择，购票入场观剧。观剧便是一种既"普罗"又"分级"的消费活动，最大限度地满足了不同群体的消费需求。

从表 3-1、3-2 还可以看出，戏院最初在座位上实行男女隔开，后来戏院的座位开始变为厢房里可以男女同座，再到厢房、散厢和嘉禾位都男女同座，可见戏院座位的设置在不断地冲破"男女授受不亲"之大防，使之成为具有现代意义的城市公共设施。

通过对舞台和座位的重新设计和安排，戏院有效地重组了观众。戏院建筑设备的改善，不单只是提供粤剧演出的场地，更多的是强调"专为观众观剧而设"的建筑理念，而现代城市戏院的优越性亦建基于此。

3. 新科技的运用和发挥

1890 年，广州开始有电力供应。① 自引入电力以后，戏院内的照明便可以废除大光灯而改用电灯，电灯泡于是成为时髦的玩意，戏班亦相继改进自己的灯光照明。到 20 世纪很多戏院已改用水银灯，30 年代初又开始使用西方剧场的射灯。比如当时粤剧名伶为了让自己的戏服产生光彩闪烁的效果，甚至流行起通体用干电池发电的"电灯衫"来，而首开此种风气的据说是民国七年（1918）著名花旦李雪芳在其《士林祭塔》中所穿的灯泡戏服。蔡廷锴 1918 年重游省城广州时在其自传中写道："晚饭后，与三两同乡到海珠戏院看粤戏，三等票价收三毫，是晚，出头为《士林祭塔》，著名之花旦李雪芳饰白蛇精，服装新艳，且配景色。时乾电初用，即以之饰舞台，名伶出台，光彩夺目，当时叹为观止。"② 电灯的出现和使用，进一步改善了戏院的照明条件，也增强了伶人的舞台表演效果。

另一方面，电力刚发明，剧界便有人提出了改良剧应"采用西法"，主张要用"光学""电学"去改进舞台的演出条件与戏剧性效果，追求舞台上一种逼真而酷肖自然的"生活幻觉"。凡此种种又带出了兴建新剧场的要求。现代化的设计，当然有利于布置硬景及实现西式的"光学""电学"的舞台效果。剧场建成后，接连上演的便有大批的时事戏与时装戏，演出剧目除了大量宣传革命与社会意识外，还在舞台美术上仿照了写实话剧的要求，布置了硬景并使用了真实的道具。而在宣传上，也往往突出舞台布景以吸引观众。（详见第四章第七节）

此外，西方各种新式的舞台设备也纷纷引入广州剧场。1930 年 10 月，太平戏院的戏曲广告就提到："由美国运到最新式最完备之扩音大号机。此机播音清楚，发声响亮，现径全部勘妥。由国历十月二十六号即废历九月初五日开始放音。无论座位远近，均听得玲珑清楚，以便利观客，特为敬告。"③

① 参见赵春晨等编著：《岭南物质文明史》，广州出版社 2000 年版，第 246 页。
② 蔡廷锴：《蔡廷锴自传》（上册），黑龙江人民出版社 1982 年版，第 110 页。
③ 《太平戏院开演永寿年》，载《越华报》1930 年 10 月 28 日，第 5 页。

可见，光、电在广州城市的运用，照亮了公共空间，引起了戏院一系列的物理性变化。随着照明器具的应用，戏院的观剧和表演体系都发生革新。声、光、化、电、机械等新科技在舞台上的运用，推动了粤剧的变革，促进了机关布景的连台本戏的盛行，进而推动广州粤剧进入了一个崭新的发展阶段。

4. 观剧环境的专业化

戏院广告往往会针对神功戏棚的弊病，或以"安全固定""环境卫生舒适"，或以"管理完善""专业设计"等观剧环境作为标榜，吸引观众进入商业的收费的粤剧剧场。《宝华戏院复业招投果台启事》便用了大部分篇幅介绍院内设施："本公司租受宝华院址承饷开演大戏，现扩张门面，添设风扇水厕，适合卫生。更换花旗座椅，加搭凉棚风兜，空气充足。俟修葺工竣即演省港名班，务求观众满意。"①广告宣传将重点放在了整修之后院内环境的诸多完善方面，试图以安全舒适的环境吸引观众走进戏院看戏。戏院所售卖的商品，除了粤剧演出以外，更包括一个能照顾观众具体感受，令观众安坐的观剧空间。

1928年，海珠戏院重建开幕，在各大报刊上刊登了《海珠戏院开幕预告》。

图3-9 《公评报》1928年7月25日第3页刊登的《海珠戏院开幕预告》

图3-10 《越华报》1928年8月1日第3页刊登的《海珠戏院开幕预告》

① 《宝华戏院复业招投果台启事》，载《越华报》1930年6月30日，第6页。

海珠戏院是全国最宏伟之戏院,建筑费便用了三十余万元。相对于乡村简陋的竹葵戏棚,戏院的"石屎""铁门""土木"的造材,便给观众壮观、安全、专业的感觉。海珠戏院还装设抽气机,冬天设热气管,夏天设电风扇,而且门路宽阔、不买票尾等,海珠戏院还以"声浪、光线、视线经大工程师规划"作标榜。因此观众入场,便不单是观赏粤剧,更是在一个安全而又价值不菲的空间内消费。如此一来,商业剧场与神功戏棚同样是观剧的地方,但二者的意义便很不相同,戏院成为粤剧专业演出的象征符号,也是人们享受新都市生活的一大去处。

剧场的城乡分野不单展现在演出场地和空间上,而且还体现在城市安全秩序的价值建构上。在安全防范方面,海珠戏院考虑得相当周到,如"在二、三楼的观众厅前沿装上了铁丝网,防止群众往楼下乱丢东西杂物;在通往二楼办公室的通道上,也设置了四门的铁闸,以防万一"①;散场时又有宽阔的出路,避免挤拥,无赖分子便不能趁人多之时,作任何越轨行为,减少不必要的争执;戏院内加设保安,加派警员维持秩序;培养训练有素、服务殷勤的职员招待;观剧期间院方也有相应措施,减少一切因匪混入而引致的罪案发生。管理与秩序,俨然成为院方提供给观众的服务之一。

这种专为观剧而设的规划,不单能显示自己专业戏院的形象,而且更与省港名班形成对应关系。报章便对海珠戏院有以下的评述:"长堤海珠戏院,乃本市首屈一指之大戏院也……自去岁加设播音机后,颇觉完备。省港名班多在该院开演。"②《河南戏院开幕预告》载:"本院重新修葺,粉饰华丽,装潢可观,行将竣工实行,选映上等国产名片与及开演省港大戏班,不日开幕,请诸君留意。"③《乐善戏院开幕宣言》:"乐善戏院,奉令改建,土木大兴,从新更变,经已竣工,务求完善,与各诸君,再行相见。地处西关,交通利便,省港名班,逐一开演,包令观客,百看不厌。改良座位,空气新鲜,二月二日,头台会面,大千秋班,登台贡献,加插名优,落力拍演,诸君光顾,定座为先。"④

总之,建筑风格的现代化、戏院设施的不断完善、新科技的运用和发挥,以及观剧环境的专业化,推动这一时期广州新式戏院的兴起和建设。对西方剧场建筑风格的仿效,推动了广州近代城市戏院的形制变迁,中西合璧的建筑风格使得戏院成为这一时期广州城市重要的文化景观。新式戏院的建筑和完善,充分考虑了安全、

① 林巨波:《艺海明珠发新辉——海珠大戏院》,载广州市地方志编纂委员会办公室编、甄人、谭绍鹏主编《广州著名老字号》,广州文化出版社1989年版,第140页。
② 鹃魂:《海珠戏院复业消息》,载《越华报》1933年11月27日,第1页。
③ 《河南戏院开幕预告》,载《公评报》1929年9月29日,第7页。
④ 《乐善戏院开幕宣言》,载《越华报》1932年2月4日,第6页。

图3-11 《越华报》1932年2月4日第6页刊登的《乐善戏院开幕宣言》

卫生和现代等因素，真正做到"为看戏而设，为观众而设"，粤剧演出场所披上了城市的新装，从而不断提升粤剧作为审美艺术的可能性。

如果说从农村的古戏台到城市中的茶园，是粤剧祭祀性功能、仪式性功能、娱神功能和信仰功能的退化，那么从茶园到新式戏院，是城市化进程中生产技术革新的实际运用，是粤剧从民间广场艺术向高雅严肃的剧场艺术形式过渡的重要阶段，也是粤剧在审美意义上的一次飞跃。表演载体的改变和革新，直接推动了城市粤剧的发展和繁荣。

三 近代新式戏院是广州都市社会变迁的风向标和市民生活的大舞台

首先，新式戏院，是近代广州城市发展的一个重要产物，反过来又称为都市社会生政治、经济、文化和生活方式变迁的风向标。新式戏院的出现，完善了近代广州的城市结构空间；它的繁华，表明都市社会政治安宁、社会太平；它的萧条，是都市社会动荡失序的表征；它的功能变味，又是都市社会政治紧张的反映。

其次，新式戏院形塑了都市民众的生活方式。在包罗万象的城市现代生活中，市民生活方式的变化无疑是城市变迁中最具有社会性的因素，是城市社会变动中最直观、最广泛的内容，也是反映城市现代化程度的窗口。广州民众在新式戏院上演日常狂欢，新式戏院又无形中形塑了都市日常生活和市民风貌。剧场中的休闲娱乐将市民从繁重的工作中释放出来，起到了减压的作用，同时为人们心灵的栖息提供了一个精神空间。这种体验和交流提升了市民的生活质量，开阔了民众视野，催生了消费意识和享乐主义，提升了广州城市的文化品位。

再次，新式戏院成为都市民众交往互动的拓展地。广州新式戏院为广州市民提供了一个大众交游平台，男女老幼无论文化程度高低、地位高低、贫富差距，只要拿钱买票，就可以进院看戏，获得公众生活体验，成为广州民众交往互动的乐园和狂欢之地。

最后，新式戏院是城市想象与集体记忆的重要凭借。新式戏院不仅提升了都市生活的质量和声望，而且还丰富了都市社会的集体记忆，在大众传媒、诗词小说以及市民记忆中都承载了人们对广州戏院的丰富想象与感知。作为近代最具影响力的大众传媒，报刊是真实再现城市生活的百科全书，也是承载民众技艺的一个重要工具。新式戏院的身影在近代广州各大报纸无所不在，说明新式戏院俨然成为近代广州民众茶余饭后的必备谈资和日常生活不可或缺的一部分。

总之，近代新式戏院俨然成为都市社会生活的风向标，形塑了都市民众的生活方式，成为民众交游往来的拓展地，是都市声望与集体记忆的重要凭借，为广州从经济之城向文化之城的升华提供了历史与现实的依据。

晚清民国时期，广州的演出场所不仅在建筑上得到大幅度的改进，建筑风格更趋现代化和专业化，改善了观剧环境，增强了演出效果，而且形成了层次分明、功能有效区分的并存格局，呈现出更为明显的商业化趋向，粤剧的审美功能也在这个过程中得到了关注和强化。戏院的物质环境不单是壮观、安全的城市空间，社会文化上也被赋予了专业、现代和繁荣的新特征。新式戏院建设的背后，糅合了广州城市民众追求通俗新奇的群体审美意识以及对由此形成的对"看戏"习俗的重视。随着戏院建设的不断完善，看戏也逐渐摆脱了乡野草台传统娱乐的束缚，日渐成为市民追捧的新都市娱乐方式，成为最时髦的社交手段，形塑了广州城市民众的生活方式。

第四节　中西融合下的都市狂欢
——百货公司天台游乐场的演剧活动探析

随着西方侨民的不断涌入，近代西方城市娱乐活动理念和方式开始迅速传入广州，推动了广州本土固有的休闲娱乐方式的演变和革新，适合市民消遣的游乐场所开始出现。20世纪20年代，广州市四大百货公司开设了天台游乐场。这些游乐场交融中西特色，汇集南北风格，展示各种奇思异想，发展出了一种无论从经营内容和设计形式上都深受西方文化影响而又极具本土特色的鲜有的形式。

基于其强大的包容性和多元化，作为传统文化代表的粤剧也走进了这个极具摩

登色彩的天台游乐场,并作为其表演活动的重要内容长期存在。天台游乐场的存在,赋予粤剧表演空间另一种特殊的意义。那么,这个空间给广州粤剧的发展带来了怎样的变化,对粤剧的城市化进程又带来了怎样的影响呢?这是本节要讨论的问题。

一 民国时期广州百货公司的建立

早在19世纪20年代,百货公司就在美国出现。1899年(一说为1900年),广东香山(今中山市)籍的旅澳商人马应彪最先引进西方百货公司经营理念,创办了近代中国第一家大型百货商店——先施公司(Sincene),这家位于香港的百货公司同样是我国最早的股份有限公司之一。先施公司在香港取得的成功,为其拓展广州市场奠定了基础。

清末民初,香港与广州之间的商贸往来十分密切,旅港粤商成为发展香港商贸业的中坚力量。先施公司的新式百货经营模式,引起许多粤商的注意,他们将经营的重心向广州转移。1907年,光商公司作为广州第一家百货公司在十八甫开业,首创分柜售货,以及订立双薪等经营原则。1910年,比光商公司更大的真光公司也在十八甫开业。

图3-12 20世纪长堤先施公司内部构造

(图片来源:广东省立中山图书馆编著《老广州》,岭南美术出版社2009年版,第161页)

1914年,香港先施有限公司在广州长堤大马路建立起它的一个分行——粤行,总资本额为港币100万元。长堤先施公司楼高5层,还附设东亚大酒店、游乐场,

化妆品、汽水、服装、鞋帽等10个加工厂，保险公司、信托银行等，提供全方位服务。商品和服务都与国际同步，号称"环球百货"，在洋酒、工艺品等外国人光顾较多的柜台设懂外语的售货员。

图3-13　20世纪20年代的先施公司粤行及其东亚大酒店
（图片来源：广东省立中山图书馆编著《老广州》，岭南美术出版社2009年版，第160页）

1912年，澳洲华侨蔡兴、蔡昌在香港开设大新百货公司。1914年，大新公司在广州惠爱中路创立惠爱大新公司。1918年，又在西堤建了规模更加宏大、拥有9层高楼的大新公司，分别称为"城内大新"和"城外大新"。

图3-14　20世纪30年代的广州西堤大新公司
（图片来源：廖靖文：《广州人"逛公司"有名堂》，载《广州日报》2011年5月11日第W3版）

惠爱分店是5层砖木水泥混合建筑的大楼，而西堤支行的楼高50米，9层钢筋混凝土大楼，连塔楼共12层。布局新颖，1至7层是百货公司，8至9层及天台建成游乐场所。1至4楼设有一条便车道，汽车可沿着楼的四周蜿蜒而上，自设供应发电和升降机4个，这个公司在当时算是华南最宏伟、最华丽的百货商号之一，当时吸引不少人去"游公司"。两店的经营项目不同：西堤支行主要是百货零售兼营亚洲酒店、觉天酒家、天台游乐场、西食厅、理发室、照相处、验眼配镜等，惠爱分店则主要是百货零售，兼营天台游乐场、酒菜部、饮冰室、浴室等。

图3-15　20世纪30年代初惠爱路城内大新公司旧楼（今中山五路）
图片来源：廖靖文：《广州人"逛公司"有名堂》，载《广州日报》2011年5月11日第W3版

《商权报》1918年2月23日第5页刊登了《老城大新公司之六大特色》广告一则①，见图3-16：

最便游客　新年暇日　盍往观乎
地点　在惠爱街财政厅旁　全城中心　此为目表　便游客之往来　特色一
天台　建于五六楼上　全城风景　尽收眼前　便游客之浏览　特色二

①《老城大新公司之六大特色》，载《商权报》1918年2月23日，第5页。同样的广告还出现在《广东中华新报》1918年3月16日，第2页。

货品　精选中外新式　包罗万有　无美不备　便游客之检择　特色三
酒菜部　专设三四楼中　厅房极多　宽阔通爽　便游客之宴会　特色四
茶话部　设五六楼天台中　座位轩朗　明净无尘　便游客之茗谈　特色五
理发浴室　附设三楼后座　高等雅洁　最合卫生　便游客之修饰　特色六
老城惠爱六约大新公司中外货品酒菜茶话各部　一律开市广告　子一号

图3-16　《商权报》1918年2月23日第5页刊登的老城大新公司广告

这则广告列出了老城大新公司的六个特色，可以看出惠爱大新公司设有天台、货品、酒菜部、茶话部和理发浴室等。

这三大公司都是由华侨所创办的，引进了比较先进的经营管理技术，集吃、住、购物、游乐于一体，服务环境和设备优越，在国内率先采用了分柜售货、明码标价、定时营业、开票收款、发放礼券等做法。新型百货公司以其高大华丽的建筑、琳琅满目的商品和自由开放的购物场所，发展为城市新的商业标志。

二　中西融合的建筑风格——百货公司天台游乐场的建立

广州的游乐场始于清末，有100多年的历史。广州历史上第一个游乐场是清末创办的"东园"游乐场，位于广州市越秀南路，面积2.4万平方米。该园亭台楼阁，古色古香，绿树成荫，鸟语花香。既有四时不谢之花，又有能歌善唱的雀鸟，

富有岭南特色。园中娱乐项目有电动旋转木马、桌球、划艇、"八阵图"迷宫；有陈列珍贵文物、古玩的陈列馆；有粤剧、魔术、杂耍的演出场地；有老虎、孔雀、猩猩、猴子、箭猪等野生动物展览，还开办饮食业，是一个集娱乐、欣赏、吃、唱为一体的综合性文化娱乐场所。民国元年（1912），"东园"更名"新世界"，继续营业。民国十年（1921），因受战事影响停业。①

继"东园"之后，西堤大新天台游乐场和惠爱大新天台游乐场先后开业。《广东报》1920年4月10日第8页刊登了《西堤惠爱大新公司》广告："本公司天台日夜有电影画戏，男女游艺大会，著名瞽姬唱书，奇怪孔明宝镜，八十矮人在此陈列，确系大开眼界。"②

西堤、惠爱两个大新公司天台游乐场第一次把商场经营与游乐场相结合，开创了一种新的购物与休闲游乐形式。这种商娱互动的经营方式在当时的确是一种超前之举，也产生了很大的商业效应。

1924年，长堤先施天台游乐场开业。《广州民国日报》1924年1月21日第2版刊载《注意注意 长堤先施天台游乐场开幕预告》："本公司天台乐园故址鸠工重建，累月经营，崇楼计有九层，虚亭新增四座，叠石为山，翠屏环列，笼禽槛兽，异物搜罗，稽穗石之遗踪，仙羊宛在，仿岭南之旧物，滴漏仍存。白话剧场开，描尽当时社会；金缕衣曲按，飘来满院笙歌。振爱国之精神，此是谁家武技；摄寰区之电影，恍如万里遨游。至为茶话部之曲意谋新，入场券之从廉计值，犹如余事。兹定期本月日间开幕，届时都人士女高轩莅止，极表欢迎。亥二九　长

图3-17　《广东报》1920年4月10日第8页刊登的西堤惠爱大新公司天台广告

① 参见广州市地方志编纂委员会编《广州市志》卷十六"文化卷"，广州出版社1999年版，第434-435页。

② 《西堤惠爱大新公司》，载《广东报》1920年4月10日，第8页。

堤先施公司谨启。"①

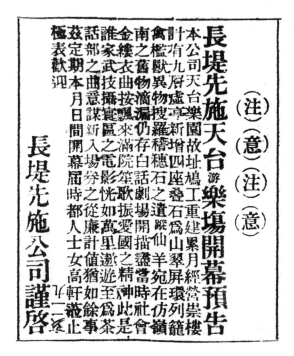

图 3-18　《广州民国日报》1924 年 1 月 21 日第 2 版刊登的长堤先施天台游乐场开幕预告

天台游乐场的活动项目丰富、时尚、刺激，更具有现代感。计有：电影场、粤剧场、京剧场、歌舞、魔术、杂技等。此外，"崇楼计有九层，虚亭新增四座，叠石为山，翠屏环列，笼禽槛兽，异物搜罗，稽穗石之遗踪，仙羊宛在，仿岭南之旧物，滴漏仍存"，从这段介绍可以看到，重新装修的长堤先施公司还融入了很多中式的亭阁，有石山水池及亭台小桥等传统的园林元素，还栽种细竹等植物，并加入很多岭南的特色建筑，体现了中西结合的建筑风格。

三　天台游乐场对广州粤剧表演空间的重塑

（一）粤剧经营模式和管理理念的革新

在经营策略上，天台游乐场采取了灵活多变的经营策略，以适应多层次的客源

①《注意注意　长堤先施天台游乐场开幕预告》，载《广州民国日报》1924 年 1 月 21 日，第 2 版；22 日，第 2 版；23 日，第 2 版；24 日，第 2 版；25 日，第 2 版等。

市场和变化的市场需求。我们以一则广告为例加以说明。《大报》1924年11月15日第6版刊有《长堤先施公司》广告,见图3-19。

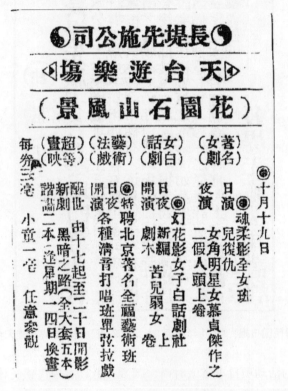

图3-19 《大报》1924年11月15日第6版刊登的长堤先施公司天台游乐场广告

其一,天台游乐场针对游客消费心理,采用一票制的门票方式,大大刺激了普通游客的消费欲望。"每券三毫 小童一毫 任意参观",这种一票制的售票方式,体现了其大众化的特点。由于实行一票制,各种表演形式在场中争奇斗艳,互相衬托。原来喜欢京剧的观众出了京剧场子,顺便到演出粤剧的场子看一下,于是就了解了粤剧,也许还会喜欢上粤剧。原来只是来看电影顺便看看粤剧,也许真成了粤剧的戏迷。在天台游乐场,观众不再是单纯的某一剧种的观众,观众的数量会产生乘数效应,各剧种就更容易被更多的观众所了解。

其二,适宜社会中下层客源的低价策略,成为吸引游客进场消费的一大法宝。天台游乐场的主要游客群体是收入中下等的职员、工人以及外来人员。他们对高雅文化兴趣不大,然而对于刺激、有趣、娱乐性较强的活动兴趣却很高,因此花较少

的钱来获得新奇的体验是各类游乐场的主要经营策略。20世纪20年代以后,游艺场之所以成为广州最普遍的大众娱乐场所,主要原因就是其价格的低廉。如先施公司天台游乐场票价为日场一毫,夜场两毫。游乐场的娱乐种类繁多,娱乐时间也没有限制,这样的价格当然是很有吸引力的。表3-3是四个天台游艺场座位容纳数量及价格资料,见于《广州年鉴》:①

表3-3 四个天台游乐场概况

百货公司名称	座位级别及数量			票价
	优等	中等	普通	
西堤大新公司	240	/	1200	优等票价日2毫,夜5毫,普通2毫
惠爱大新公司	80	320	800	票价最高6毫,最低2毫
长堤先施公司	2000	/	/	票价日1毫,夜2毫
十八甫安华公司	不详	不详	不详	不详

虽然1935年版的《广州年鉴》并没有提供安华公司天台游乐场的相关记录,但按当时报章所载,其规模应是各天台游乐场中最小,娱乐场所种类亦只有粤剧全女班及幻术歌舞场。② 单以粤剧场而言,各场一般只可容纳二三百观众。③ 其中以大新公司规模较大,而且更是当时仅有设置"京剧场"的场地。④

其三,游客进场可以玩一天,自由选择游乐项目。百货公司为不同层次的消费者提供了多样化的选择。既有时髦洋货,也有国内各类日用商品,消费者可以根据自身的经济实力和爱好挑选中意的商品。百货公司将货柜敞开,面向消费者展示商品,使所有消费者在观览时,一律得到店员的平等对待,在消费过程中并没有身份上的差异,这是百货公司区别于店铺的一大优势,也是百货公司聚集消费人群、提高购买欲望的魅力所在。在游乐项目的选择和安排上,充分表现出了雅俗共赏和丰富多样的特性,为广州市民提供了越来越多的参与城市娱乐活动的机会,成为民众消遣娱乐的乐园。天台游艺场的经营项目非常丰富,有粤剧、白话剧、各种清音打唱班单弦拉戏,还有影画等。大娱乐套小娱乐,有大型的戏剧和影戏节目,有小型

① 参见《广州年鉴》编纂委员会编:《广州年鉴》卷八《文化》,奇文印务公司1935年版,第94页。
② 参见过来室主:《安华天台一夕游》,载《越华报》1931年2月24日,第1页。
③ 参见《广州年鉴》编纂委员会编:《广州年鉴》卷八《文化》,奇文印务公司1935年版,第87页。
④ 参见谢醒伯、黄鹤鸣:《粤剧全女班一瞥》,载广州市政协文史资料研究委员会粤剧研究中心编《粤剧春秋》,第54页。

的曲艺节目，还有参与性的游乐项目，为游客提供了多样化的选择和自由选择权。天台游乐场以剧场形态来讲属于组合式演艺中心。它不仅是多个剧团同时献艺的场所，而且还扶植了诸多地方戏曲和曲艺种类，培养和涌现出了一大批著名的演员，成为广州城市文化中一道独特的风景线。

总之，百货公司天台游乐场将电影、粤剧、京剧、歌舞、魔术、杂技等各种不同的艺术样式综合在一起，根据游客的需求对游艺场的活动空间进行合理分割，对活动项目进行有机配置，体现出了工业时代大众化、标准化和批量化娱乐的时代特征。

（二）粤剧演出模式的突破——粤剧全女班的孕育和崛起

各百货公司的天台游乐场，不但成为广州重要的娱乐场所，更为粤剧提供了固定的演出舞台。至 20 世纪 30 年代广州便有四个天台游乐场所，分别为惠爱大新公司、西堤大新公司、安华公司和先施公司天台游乐场。除了设立粤剧场外，个别公司还设有京剧、魔术、歌舞、电影等其他娱乐节目，但以粤剧女班的演出较为固定。[①]

20 世纪 20 年代开始，广州城内百货公司天台游乐场的兴起，为粤剧全女班提供了主要的演出场所，也成为她们在广州城市安身立命之所。由于她们主要是以广州城的四大公司天台游乐场作为演出的根据地，又被称为"公司班"。

当时剧团与百货公司的合作形式与戏院一样，多以分账为主。以惠爱大新天台为例，虽然演出剧团一概称为"大新公司班"，但剧团本身并非由大新公司组织，而是由班主承包所有剧团组织和演员，而公司则负责场地及水电设备。收入除税金外，七成收归班主，公司则可得三成。天台公司班多以十五六岁学戏的女孩作为基本班底，再由班主聘请主要演员担纲，但此类演员多属短期合约性质，故常见于不同天台公司演出。[②] 天台女班亦有较固定的演出时间，每天演日（约十二时开始）夜（约七时开始）两场，演出剧目亦常见于每天报刊。从二十世纪二三十年代的戏曲广告来看，柔魂影全女班和菱花艳影全女班都分别长期固定在西堤天台花园和长堤先施公司天台游乐场演出。

[①] 1934 年由于社会不景气，粤剧演出大受影响，那时公司天台粤剧场便以男班吸引观众。至 1936 年广州市政府废除男女班之禁令后，无论"省港大班""落乡班"或"天台班"在广州演出，均以男女同台的形式出现。参见撷薇：《屋顶乐场又变计划（纯用男脚色　造成清一式）》，载《越华报》1934 年 2 月 7 日，第 1 页；崩伯：《天台粤剧场之小风波》，载《越华报》1934 年 4 月 7 日，第 1 页。

[②] 参见谢醒伯、黄鹤鸣：《粤剧全女班一瞥》，载广州市政协文史资料研究委员会粤剧研究中心编《广州文史资料》第 42 辑《粤剧春秋》，广东人民出版社 1990 年版，第 54 - 55 页。

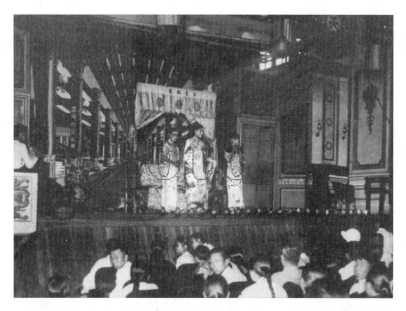

图3-20 1919年,广州西堤大新公司隆重开业,在天台演粤剧。
(图片来源:http://www.fotoe.com/sub/100071/18)

惠爱大新公司天台女班,由沈大姑承包,沈大姑负责演职人员棚面,公司负责场所、水电等设施,收入除税金外沈大姑占七成,惠爱大新公司仅占三成。惠爱大新公司天台游乐场演出的粤剧全女班不设班牌,统称为"大新公司班",戏行人称"沈大姑班"。该班声誉最高的演员要数谭兰卿、宋竹卿和大口何三人。正印花旦谭兰卿生得肥胖,但嗓音极佳,唱曲优美,吐字清晰,做工也很细致;文武生宋竹卿的身材略高而瘦,擅演文弱书生,斯文细腻,人称"肥兰瘦竹";丑生大口何男女丑生都能担任,表演十分谐趣。①

西堤大新公司天台女班,由吴兆荣、郑孝之所把持,在二十世纪二三十年代主要由菱花艳影全女班在此演出。当时在公司演出较著名的演员有文武生白莲子、刘彩雄、谢慧侬,丑生潘影芬,花旦杨素卿、倩影侬、飞霞女、蝴蝶影、云中凤、陆小仙(蓝茵),小生云中鹤、林秋声,小武白杏莲等。主要演出剧目有《春娥教子》《黛玉葬花》《佛祖寻母》《芙蓉恨》《湖中美》《家庭血泪》《金生挑盒》《聚

① 参见谢醒伯、黄鹤鸣:《粤剧全女班一瞥》,载广州市政协文史资料研究委员会粤剧研究中心编《广州文史资料》第42辑《粤剧春秋》,广东人民出版社1990年版,第54-55页。

珠崖》《可怜女》《烈女报夫仇》《平贵回窑》《晴雯补裘》《铁案反成枯》等。①

长堤先施公司天台女班，在二十世纪二三十年代主要由柔魂影全女班在此演出。主要演员有文武生黄侣侠和西丽霞、丑生郑恢恢、武生沈小沛、小生铁英雄等，名望较高的要数黄侣侠和西丽霞。②演出剧目主要有《黛玉葬花》《桂枝写状》《士林祭塔》《牡丹亭》《巾帼英雄》《金蝴蝶》《金叶菊》《可怜侬》《望乡台访妹》《山伯访友》《棠棣争花》《偷看宫主》《家庭血泪》《狡妇疴鞋》《猫饭喂家翁》《再生缘》《醋淹蓝桥》《风流天子》《香珠恨》《胭脂马》《夜试白太原》《吕布窥妆》《芙蓉恨》《高平关取级》等。

西关安华公司天台女班，主要演员有文武老生潘影芬，文武生徐杏林、陈少伟，武生小叫天，花旦倩影侬、李苏妹、罗舜卿、薛觉非、梁雪卿、小瑶仙、马少瑛、马金娘、徐人心、区楚翘，小武林瑞屏、林瑞鸣、陈皮鸭、甘燕明，武生黄峰华，丑生陈佩初等。徐杏林属薛派人物，能文能武，唱作俱佳。倩影侬擅演悲剧，表演深沉细腻，感情逼真，常催人泪下，《金叶菊》《舍子奉姑》《醋淹蓝桥》等都是她的首本戏。小叫天功底扎实，嗓音嘹亮，唱功特别好，喜欢演《六郎罪子》（扮六郎）、《沙陀借兵》（扮李克用）等唱功戏。其功架优美，《六国大封相》中扮演公孙衍坐车，在女班中首屈一指。③

但是由于这些公司的演员并非长期固定，有些也是公司聘请"加顶"的演员，聘用人员一般1至3期，如受欢迎则再续聘，这些演员常在几间公司轮番演出，演员的流动性较大。那么，为什么粤剧全女班会主要以百货公司天台游乐场作为其主要的演出场所呢？笔者试图从《广州民国日报》中的几则材料探究其内在端倪。

第一，1924年2月26日《广州民国日报》第3版刊登了题为《西关戏院减饷续办》的报道，文中提到："近更新增戏院，日渐众多……各游艺场又变章准演锣鼓女班，一掌之西关地面，而戏院林立，收入此盈彼缩，固所然也。"④从这段话可以推测，女班兴起之初，其演出场所是有所限制的，并不像其他戏班那样可以名正言顺地在各大戏院演出。而游艺场是当时较先获准安排女班演出的地方。政策上的准许使得女班在游艺场的表演合法化，这就为粤剧全女班提供了生存和发展的空

① 参见谢醒伯、黄鹤鸣：《粤剧全女班一瞥》，载广州市政协文史资料研究委员会粤剧研究中心编《广州文史资料》第42辑《粤剧春秋》，广东人民出版社1990年版，第55页。
② 参见谢醒伯、黄鹤鸣：《粤剧全女班一瞥》，载广州市政协文史资料研究委员会粤剧研究中心编《广州文史资料》第42辑《粤剧春秋》，广东人民出版社1990年版，第56页。
③ 参见谢醒伯、黄鹤鸣：《粤剧全女班一瞥》，载广州市政协文史资料研究委员会粤剧研究中心编《广州文史资料》第42辑《粤剧春秋》，广东人民出版社1990年版，第56页。
④ 《西关戏院减饷续办》，载《广州民国日报》1924年2月26日，第3版。

间，无怪乎粤剧全女班把游艺场作为演出的根据地。

第二，1924年3月6日《广州民国日报》第3版名为《戏院与游戏场》的一写道："戏院原为市民消遣场所，征收税饷，不病于民。盖非殷富之家不常到，贫乏者可不到。故戏饷实间接征诸殷户，取之无伤也。游戏场纷纷增设以后，戏院顿形冷淡，收入因以不给，纷请政府减饷，而政府所得亦因以少。夫游戏场纳饷不多，而常常滋生事端，且游戏场乃公共场所，管弦之声，日夜不绝。"① 从这段话可以看出，在当时征收的戏饷中，天台游乐场征收的数额远比其他戏院的数额要少，相比之下天台游乐场的税收负担比其他戏院轻，因此他们能够维持较低的票价以吸引观众。以《广州民国日报》1924年5月12日刊登的戏曲广告为例（见图3-21），长堤先施公司天台游艺场的票价是"每券三毫，小童一毫，任意参观"②，而西堤天台花园的票价是"入场券每位收银三毫，即可任意参观各种戏"③。作为当时新兴的戏班类型，粤剧全女班在发展之初迫切需要培养自己的观众群，而游乐场低廉的票价无疑为其赢得了优越的条件。

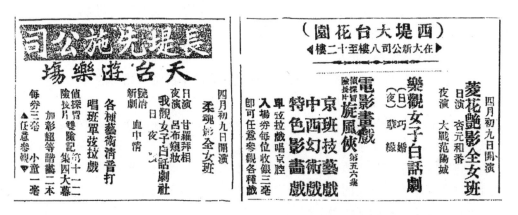

图3-21 《广州民国日报》1924年5月12日刊登的粤剧全女班广告

第三，天台游乐场开放的演出环境为各种剧种、各类戏班提供了平等的演出机会，也在一定程度上形成了竞争的态势，推动了粤剧全女班的变革和发展。以1924年5月1日西堤天台花园的广告为例，"西堤天台花园（在大新公司八楼至十二楼）四月初七日开演 菱花艳影全女班 日演 莲花庵 夜演 拿潘仁美 五郎救弟 乐观女子白

① 慎一：《戏院与游戏场》，载《广州民国日报》1924年3月6日，第3版，《时评》一栏。
② 《长堤先施公司天台游乐场》，载《广州民国日报》1924年5月12日，第7版。
③ 《西堤天台花园》，载《广州民国日报》1924年5月12日，第10版。

话剧（日）情泪上卷（夜）情泪下卷 电影画戏 侦探冒险长片 旋风侠（第五六集）京班技艺戏 中西幻术戏 特色影画戏 单弦拉戏唱京腔 入场券每位收银三毫 即可任意参观各种戏"① 粤剧全女班不仅要迎接来自粤剧其他戏班的竞争和挑战，同时还要面对京剧、话剧、电影甚至影画等其他娱乐方式的竞争。一方面游乐场为粤剧全女班提供了演出和生存发展的空间。但另一方面，综合性的演出场所又为粤剧全女班提供了一个向其他戏班、其他剧种以及其他娱乐方式吸收借鉴的机会，像粤剧全女班在服装、道具和灯光方面的创新灵感很多就直接来自电影，这对于粤剧全女班舞台艺术水平的提高无疑起到了重大的促进作用。

天台游乐场是城市娱乐空间的典型代表，是一种大型综合游乐场所。在那里，有各种新鲜的玩意、低廉的消费，各种休闲娱乐文化都在这一特定的时空和城市景观中得以交融和杂糅。激烈的竞争又使得百货公司天台游乐场不得不在舞台置景、赠物取彩、邀请名角、服务质量、装潢设施等方面下功夫，以求为观众提供新颖而舒适的娱乐享受空间。粤剧全女班正是借助广州游艺场这个特殊的休闲娱乐场所，以票价、灯光、布景以及人流量等各方面的优势，在风云变幻的广州粤剧场上谋得一席之地。

（三）市民观剧精神的培养——都市里的狂欢

天台游乐场一方面在营造出一种具有摩登色彩的平民游乐场所的文化气息，另一方面又继承了中国庙会广场游乐的传统，带有中国式的狂欢特征，可以说是传统庙会艺术与西方娱乐场所场景的一种融合。这两者又统一在商业消费文化之下，为广大的都市平民提供了独特的娱乐体验产品。这一颇具摩登色彩的平民狂欢乐园，是商业利益驱动下有目的地营造的一个游乐生态环境，是自发形成的中国式庙会的复本。这个复本有着坚实的经济基础和商业价值，更重要的是，这个复本和中国传统庙会一样具有同样的文化意义。

庙会的特点就是多样性的展示，尤其是都市中的庙会，在传统的祭神习俗的意义之外，更是集中了多种商贸和娱乐活动于一身。人们可以在此听相声、说书和小曲，看小戏和皮影戏，也有魔术杂技和舞龙舞狮、踩高跷之类的民俗文化表演。当然，逛集市、尝小吃也是必不可少的。在一个特定的时间和空间里，各种文艺样式和娱乐活动得到了集中的体现，这正是庙会的特征之一。而这一特点在百货公司天台游乐场中同样得到了展现和反馈。所不同的是，天台游乐场是在传统庙会形式的基础上，加入了西方娱乐场所的场景，将这些活动都搬入了室内，重新加以整合，

① 《西堤天台花园》，载《广州民国日报》1924年5月10日，第10版。

当然也注入了新的包括来自西方的都市娱乐活动，成为现代商业文化下的新型的娱乐消费方式。作为传统文化的粤剧在中国传统庙会上的演出，被移植到了中西结合的游乐场中进行，游乐场成为具有特殊意义的表演舞台。

20世纪初，广州地区的百货公司成为民众购物和休闲的理想场所，闲来"逛公司"已演化为一种生活情趣。正如清末一首竹枝词所言："大洋货铺好销场，拆白联群猎粉香。毕竟西关人尚侈，食完午饭去真光。"① 2011年5月11日《广州日报》曾采访过一位在西关长大的邓圻同老人，这位老人回忆道："当年小孩子最开心的事就是去逛公司，大新8、9楼的天台游乐场，有旋转木马、莲花杯等机动游戏，也有演舞台，常年都有粤剧大戏表演，还有一个交谊舞厅，有歌舞等演出，一家老幼在这里都能找到乐趣。当时的广州人来大新公司，不仅是为了购物，而且是当作最好的娱乐，所以有了'逛公司'这个说法。"② 人们购票后，就可以随意出入各剧场和游艺活动室，而且里面的茶室、餐厅、小卖部也都提供相应的服务，基本可以解决吃喝玩乐等一系列需求。这样一种新的休闲观念的生成和消费空间的重构，形成民众观赏粤剧的又一动力，又以一种新的方式将粤剧带入都市民众的日常生活当中，成为他们自然而生动的生活样式之一。

20世纪30年代后期，由于商业竞争日渐激烈，先施公司首先以减收票价和种种带有赌博性的游戏来招徕游客。结果，营业不景，终于宣告停业。真光公司亦因楼宇残旧，游客日减而告结束。西堤大新公司则再接再厉，扩大宣传，加聘歌舞明星陈剪娜、何理梨、紫葡萄、张舞柳等演出新派剧，颇有新意，业务不衰。至于惠爱大新公司，则增辟京剧场及另聘全男班演员陶醒非、黄秉铿、黄艳侬等演出粤剧，十分卖座。这两个大新公司，一直维持至广州沦陷。③ 1938年广州沦陷后，西堤大新公司遭受三天三夜烧劫之灾，仅剩一副框架，货物设施荡然无存。西堤大新公司于1952年在旧址原框架上复建，1954年竣工，后来改名为南方大厦。

总之，天台游乐场就是近代广州城市化进程中综合性文化娱乐中心的典型代表。百货公司的营销策略和经营管理理念使得身处其中的粤剧逐渐走上大众化和平民化的道路；百货公司以新、奇作为自身追求，从而为新兴的粤剧全女班提供了广阔的生长空间与衍化发展的平台。更重要的是，百货公司天台游乐场一方面营造出一种具有摩登色彩的平民游乐场所的文化气息，另一方面又继承了中国庙会广场游

① 胡子晋：《广州竹枝词》，载雷梦水等编《中华竹枝词》，北京古籍出版社1997年版，第2899页。
② 廖靖文：《广州人"逛公司"有名堂》，载《广州日报》2011年5月11日，第W3版。
③ 参见梁俨然：《二十年代的天台游乐场》，载李俊权、黄炳炎主编，广东省文史研究馆编《岭峤拾遗》，上海书店出版社1994年版，第68—69页。

乐的传统，带有中国式的狂欢特征。闲来"逛公司"已然演变成为一种生活情趣。这种新的休闲观念的生成和消费空间的重构，形成民众观赏粤剧的又一动力，又以一种新的方式将粤剧带入了都市民众的日常生活当中，成为他们自然而生动的生活样式之一。

第五节　器物与精神的错位
——对晚清民国时期广州城市民众观剧行为的反思

孙绍谊先生在《想象的城市：文学、电影和视觉上海（1927—1937）》一书中这样写道："都市景观在很大程度上是一部可供繁复解读的文本，而对都市景观的充分理解必须建立在景观（包括都市与乡村景观）本身并不生产意义，只是通过人类的阐释与想象、某一特殊的景观才与主体产生关系的认识基础之上。"[1] 作为重要的城市文化景观，戏院并不以演出、传播作为其存在和发展的唯一基础和条件，观众对戏剧的观赏、消费、评价，以及围绕戏院建构起来的城市文化想象，同样是我们考察戏院与城市发展之关系的重要组成部分。

戏剧活动是一种互动性的艺术活动，是一种演员与观众相互配合而共同构成的艺术活动。晚清民国时期，广州城市民众的结构变化及其行为规范对演剧活动有着重要的影响。城市民众的观剧行为直接影响着城市戏剧文化的发展导向，是他们塑造了一种城市观剧文化。从这个角度研究，我们对晚清民国时期广州粤剧的城市化才会有更深入的认识。

一　晚清民国时期广州城市民众观剧行为的大众化

1891年，广州城市出现了第一家戏院，此后，海珠戏院、乐善戏院、河南戏院、东关戏院等商业性戏院逐渐兴起，再加上百货公司也纷纷设立各种天台游乐场，为广州城市民众观剧提供了新的场所。戏院数量的增加，戏院座位和票价的平民化，再加上广州城市人口的增多，城市民众物质消费水平的提高，极大地带动了广州城市演剧活动的繁荣。自然而然地，看戏逐渐成为广州民众的一种重要的休闲

[1] 孙绍谊：《想象的城市：文学、电影和视觉上海（1927—1937）》，复旦大学出版社2009年版，"引言"第1页。

娱乐方式。

然而,当观剧活动逐渐成为一种大众文化的时候,观剧秩序的维护就成为一个重要的问题。当民众进入一个有别于农村乡野草台的公共场域时,他们的行为常常需要一个不断调适的过程。在这样一个新的氛围和空间里面,民众的种种观剧行为往往成为当时城市民众言行风貌的观察口。戏院中呈现的社会百态,也往往成为报纸杂志报道的重要素材,反过来,这些材料为我们提供了考察这一时期广州城市戏院观剧文化的重要视角和突破口。

二 晚清民国时期广州城市民众观剧行为种种

(一) 鸦、雀、鸽之害与偷、抢、杀的社会乱象泛滥

1. "三鸟"之害:鸦、雀、鸽

刘圣宜在《近代广州风习民情演变的若干态势》一文中写道:"清朝后期,社会的精神状态、风俗习惯和道德水准都呈现出末世的衰颓。晚清颓风在习俗上的表现主要是吸食鸦片的普遍化、赌博的泛滥和娼妓的盛行。政府也做过一些努力进行禁止,但动荡的政治军事局面往往使这些努力收效不大,恶风陋俗难以消除。"① 作为大众娱乐场所的广州城市戏院亦难逃其害。

林巨波在《海珠大戏院今昔》一文中曾指出:"这间戏院(引按:海珠大戏院)的二楼房间设有'贵妃床',专供官僚和'大老倌'吸食鸦片,玩女人之用,还经常从毗邻的中山旅店和西关花艇那里叫来妓女注脚后楼,专门为这些人服务。"② 作为当时广州最具代表性、影响最大而且档次最高的戏院,海珠戏院尚且深受鸦(鸦片)、雀(赌博)、鸽(娼妓)"三鸟"的侵害,其他戏院的情况便可想而知了。在《记广东优伶工会》一文中亦提到:"乐善戏院舞台下边设有鸦片烟局。"③

卫恭在《广州赌害:番摊、山票、白鸽票》一文中写道:"在旧桂系时代(引按:1912—1921年),戏院演戏还演到通宵,所以乐善、海珠、东关各戏院附近的摊馆也随之而开到通宵。"④ 民国时期,广州赌博风气日盛,赌博花色繁多,斗蟀

① 刘圣宜:《近代广州风习民情演变的若干态势》,载《华南师范大学学报》(社会科学版)2001年第1期。
② 林巨波:《海珠大戏院今昔》,第21页,出版不详。
③ 仇飞雄口述,陈炳瀚执笔:《记广东伶工会》,载广州市政协文史资料研究委员会粤剧研究中心编《广州文史资料》第42辑《粤剧春秋》,广东人民出版社1990年版,第46页。
④ 卫恭:《广州赌害:番摊、山票、白鸽票》,载中国人民政治协商会议广东省广州市委员会文史资料研究委员会编《广州文史资料·第9辑·1963年第3辑》,广东人民出版社1963年版,第78页。

亦是其中一种。岳汉强《〈广东赌害：斗蟀〉的补充》一文写道："但自民国10年（引按：1921年）以后，广州河南豪绅江孔殷及陈济棠时代承办番摊赌饷之裕泰公司，先后在河南戏院前每年举行'秋声大会'，广州斗蟀重心逐渐移到该地。"① 由于戏院是人群聚集之地，因此也常常成为聚众赌博的重要选址。

2. 社会乱象：偷、抢、杀

近代广州政权动荡，再加上大量外来人口的不断涌入，失业人口增多，社会管理混乱，盗匪汇聚，从事暴力犯罪的行为随处可见，戏院也未能幸免。经常有匪徒从戏院闯出强抢而逃，恶劣者甚至劫财杀身。据《申报》报道，1925年10月9日晚上十时许，有三名女匪徒在河南戏院投掷炸弹伤毙人命。② 又据《申报》报道，1926年10月1日晚九时许，有二名女匪徒在河南戏院掷弹伤人。③ 又据《越华报》报道1931年海珠戏院叠被匪徒打单。④ 类似的抢劫、杀人案在广州城市戏院时有发生，偷、抢、杀的盛行让戏院声名狼藉，也令民众望而却步。

（二）武人当道，特权阶层肆意妄为，破坏观演秩序

近代广州城市处于传统与现代的交织当中，现代工商业模式与传统的谋生方式在此共生、磨合，都市人群因着政治、经济、社会地位的差异而呈现出贫富、贵贱的差距。然而，社会的利益分配机制和保障体系尚未健全，在社会各阶层追逐和维护自身利益的过程中必然伴随着紧张、失调和冲突的现象。广州戏院就鲜活地上演着人情冷暖与社会暴力。

据《公评报》报道，1927年8月13日午十二时，惠爱路大新天台剧场突被自称禁烟局检查员强行闯入，当为守关人阻止，致触其怒，即拔枪恐吓，守闸者召长警驰至拘捕。⑤ 又据《公评报》报道，1928年4月19日下午三时，河南戏院突来趄趄者十余人身穿制服，拟冲入观剧，守卫军警上前拦阻，各强徒反唇相讥，遂发生纠纷，旋不知如何，竟致互相打殴。⑥ 又据《公评报》报道，1929年9月2日夕八时许，有某处职员男子到西瓜园太平戏院，不购戏票即昂然入院，守闸者加以阻拦，男子大怒，谓其妨碍办公，双方乃由争执而发生斗殴。⑦ 又据《越华报》报

① 岳汉强：《〈广东赌害：斗蟀〉的补充》，载李齐念主编《广州文史资料存稿选编·第9辑·社会类》，中国文史出版社2008年版，第399页。
② 毅庐：《广州发现炸弹案》，载《申报》1925年10月17日，第2张第6版。
③ 毅庐：《广州河南戏院之炸弹案》，载《申报》1926年10月14日，第2张第7版，《国内要闻二》一栏。
④ 《海珠戏院叠被匪徒打单》，载《越华报》1931年11月12日，第2张第1版。
⑤ 《检查员持械骚扰剧场》，载《公评报》1927年8月15日，第5页。
⑥ 《强徒滋闹戏院之虚惊》，载《公评报》1928年4月21日，第6页。
⑦ 《太平戏院外之斗殴声（因强汉不购票入院）》，载《公评报》1929年9月4日，第9页。

道，1930年2月4日夜九时许，有某局员带友人同到太平戏院观剧，守棚者不知如何误会，拒不使入，并将该职员驱出，该职员愤与之交涉，因此发生纠纷，守闸者联同抵御，职员亦拔出枪械示威。① 从上述报道来看，涉事者多为公务人员，我们不排除其中存在守院者无端挑衅的行为，但是此类事件的频繁发生，也无不让我们感到特权阶层仍然存在肆意妄为、破坏观剧秩序的行为。

在用武力说话的时代背景下，武人当道，享有特权；兵士威风，横行霸道。军警滋扰戏院的事情，令人发指。他们蛮横无理引发的流血事件也是屡见不鲜。（具体表现见第九章第四节）广州城市戏院时常弥漫着紧张的气氛，军警兵士的嚣张跋扈让广州城市戏院不断上演"好戏"，也严重影响了戏院的正常观演秩序。市政府为了减少其对民众的伤害，还经常发令加以制止，但是收效甚少。

（三）良好风范与社会美德在市民认同中严重缺失

文明礼仪关系城市形象。广州市政府成立后，大力推进文明礼仪改革。戏院作为重要的公共娱乐场所，自然成为推行文明礼仪改革的示范场。其中一项就是市政府要求戏院演戏前，须放映孙中山总理遗像，并唱党歌国歌以励民气。此时，观众要起立，向遗像敬礼和唱国歌。② 然而，这场由官方主导的礼仪改革随着国共内战的不断升级，最终不了了之。当政权力量从戏院秩序维护中隐退时，各种不文明和不道德的行为便逐渐生发出来。

1. 言行粗鄙

民国时期，报纸上常报道有人在戏院吐痰、大声喧哗、骂脏话、打架、扔东西等，甚至观众言行还需靠政府部门强制规约，市民认同低下可见一斑。《广州民国日报》1927年1月7日第11版《当场捉拿吐口水》一文报道："'禁止吐口水落地'这个禁令下了好久了，但实际上不过是'禁止由你禁止，口水还是我吐'的一纸具文罢了。"③ 在文中，作者还指出甚至连登台的伶人也有吐口水的现象，并提出"希望当局先下个命令，严禁伶人在演剧时吐口水落台，犯了就出规定的罚金，这罚金归捉拿者"④。广州城市戏院作为城市公共场所，人们屡禁不止的粗鄙言行昭示着市民文明开化程度不高。

① 《太平戏院滋闹之一瞥》，载《越华报》1930年2月6日，第5页。
② 《批教育局呈请转饬市内戏院剧场悬挂总理遗像并朗读遗嘱候行公安局照办由 批第二六六号 十五年七月八日》，载《广州市市政公报》1926年第233-234期，第88页。
③ 雄：《当场捉拿吐口水》，载《广州民国日报》1927年1月7日，第11版，《小广州》一栏。
④ 雄：《当场捉拿吐口水》，载《广州民国日报》1927年1月7日，第11版，《小广州》一栏。

2. 公共秩序感缺失

广州城市戏院因琐事引发的纠纷随处可见,经常有观众看戏时旁若无人尖声怪叫;戏院中为手巾、为茶壶而争吵者数见不鲜,更不时发生失物争闹之举,其他争端亦防不胜防。尤其是占座"闹剧"几乎每日必演,甚至因争座而酿成血案的事情也时有发生。据《广州民国日报》报道,1923年12月24日晚,有某界数人在太平戏院楼下二等位处因争座位而起,始则口角,继以手枪互击,致击伤二人,另微伤宪兵一名。① 又据《越华报》报道,1928年11月28日,有一中年妇人到乐善戏院看戏,购买对号位票入座。迨开场时,妇人即坐于玄字第十五号位。未几,有人持玄字十五号票至,导者即挥妇人使去,而妇人却坚持先到先得之议,硬不肯去,反骂导者无理取闹,以致戏院喧嚷不堪。② 可见,观剧者公共秩序感严重缺失,使得此一时期广州戏院的观演秩序经常受到破坏。

3. 侮辱调戏女性

侮辱调戏女性事件在广州城市戏院时有发生。《广州民国日报》1926年3月17日《剧场中之怪现象》一文报道:"广州剧场中种种怪现象,不堪入目者颇多。兹特举其著者录之,以供阅者一粲。(一)未开演以前,一般少子弟所择座位多要贴近女座,还要不住起立,向女座观望。究其心理,无非吊膀子(引按:即调戏、勾搭女人)而已。(二)开演之时,台上所演之剧及所唱之曲,间有涉及淫荡者,则男座之眼光必多数向女座频频注射,我真莫明其妙。(三)散场之时,所谓一般轻薄少年者皆各起立,向女座行其注目礼及立正礼,必待女客散尽然后行,或竟有甘作自之由女跟班者,诚广州市内一种怪现象也。"③

三 器物与精神的错位:观演秩序混乱的原因探析

(一)受西风东渐的影响,更多地聚焦在对西方剧场器物层面的学习和借鉴

近代中国新式戏院的兴起,在很大程度上借鉴了外国戏院的建筑风格和经营管理模式。至于当时的人们是怎么看待外国戏剧的,他们又是如何吸收借鉴外国戏院建筑模式的,我们或许可以从当时一些游历者的笔记观感中看出端倪。

作为中国最早一批外交官之一的黎庶昌曾说:"巴黎倭必纳,推为海内戏馆第一,壮丽雄伟,殆莫与京。凡至巴黎者,人辄问看过倭必纳否,以此夸耀外人。其馆创建于一千八百六十一年,成于一千八百七十四年。国家因造此馆,买民房五百

① 《伤人续闻》,载《广州民国日报》1923年12月27日,第6版,《本市新闻》一栏。
② 薰:《昂然据座一丁不识反欺人》,载《越华报》1928年11月29日,第8页。
③ 玉昆:《剧场中之怪现象》,载《广州民国日报》1926年3月17日,第13版,《小广州》一栏。

余所，费价一千零五十万佛朗，一律折毁改造，以取其方广如式。馆基一万一千二百三十七建方买特尔（引按：是对西方测量尺度的一种描述，相当于现在所称的"米"），深十五买特尔。正面两层，下层大门七座，上层为散步长厅。后面楼房数十百间，为优伶住处，望之如离宫别馆也。长厅之内，阶墀栏柱皆白石及锦文石为之。中间看楼五层，统共二千一百五十六座。其第一层附近戏台两厢，专为伯理玺天德、上下议政院首领座次，余皆各官绅论年长租；非由官绅送看，无从得其照票。上四层坐位，始由馆主租售。戏台后亦有长厅，为演戏者散步之所。优伶以二百五十人为额，著名者辛工自十万至十二万佛郎；编戏填词者，每演一次取费五百佛郎，至四十次后减为二百。国家每年津贴该戏馆八十万佛朗，可以知其取资之宏富矣。"① 在这段文字中，黎庶昌对巴黎倭必纳戏院的建设历史、建筑规模、管理模式和经营状况等情况进行了详细的说明，这些戏院与古代中国戏园相比，有着天壤之别，故此引发了作者深切的感触。

曾纪泽在《出使英法俄国日记》一书中也写道："酉初，归途中见大戏院，规模壮阔逾于王宫。"② 王韬从自己观览过的剧院中，得出结论："戏馆之尤著名者，曰（法国）'提抑达'，联座接席，约可容三万人"，③ 并提到，"余到法京时，适建新戏院，闳巨逾于寻常，土木之华，一时无两。计经始至今已阅四年尚未落成，则其崇大壮丽可知矣"④。

从这些零星的观感随想中我们可以看出，中国人最初接触西方戏剧时更多的是偏重于对外在物质因素的新奇，如戏馆规模及特点等，他们更多地将注意力集中在能够反映西方实力的物质成就上。

晚清民国时期，广州戏院建筑风格的转变及其设施的完善，最大动因来自所谓"西风东渐"的影响，往往更多地聚焦在西方剧场的器物层面上，着重于舞台的规模、灯光、布景、道具、音色以及室内环境等技术环节的改进，通过运用西方先进的技术手段配合台上的各类演出创造奇幻炫目的演出效果，在一段时间内成为吸引观众走进剧场的巨大动力。然而，这种基于器物层面上的剧场改革实践，缺乏从中西两种社会、文化体制层面上进行深入的比较研究，在嫁接过程中失去了精神内核。

（二）中西方的剧场仪式性存在很大的差异

戏剧从诞生开始就是作为一种公众行为而存在的艺术形式。戏剧艺术和原始祭

① 〔清〕黎庶昌著，喻岳衡、朱心远校点：《西洋杂志》，湖南人民出版社1981年版，第109-110页。
② 〔清〕曾纪泽著，王杰成标点：《出使英法俄国日记》，岳麓书社1985年版，第164页。
③ 〔清〕王韬著，陈尚凡等校点：《漫游随录》，岳麓书社1985年版，第88页。
④ 〔清〕王韬著，陈尚凡等校点：《漫游随录》，岳麓书社1985年版，第89页。

祀等公众仪式最相似之处就是活动的公众性和仪式性。日本戏剧理论家河竹登志夫在《戏剧"场"的能动本质》一文中指出："观众是剧场内产生'场'的力，即在向着舞台集中的'矢量'的作用下，形成舞台与观众之间发生感情交流的'戏剧的场'。"① 这里所说的"场"，形象地指出了戏剧演出作为公众活动的一个重要特征，就是舞台与观众之间所构成的一种特定的共享体验，即仪式化的公众活动氛围。高小康教授在《论文艺活动的都市化》一文中也表达了类似的观点。②

从古到今，西方剧场的仪式性或者说共享体验，更多的是建立在对戏剧本身的崇高性的崇拜之上，并由此产生一种仪式化的崇拜气氛，演员和观众是围绕着对剧本的欣赏和感受建立共享体验的，因此戏院的建筑规模、建筑设施能够更好地融入这种共享体验之中，甚至强化由演员和观众所形成的"戏剧的场"。而中国农村草台的酬神演剧，本身不仅仅是一种演剧活动，更多的是一种传统的公众仪式。在这种仪式中，无论是演员还是观众，都存在着一种对"神灵"的敬畏崇拜之情，正是这种共同的体验将剧本与剧场、演员与观众凝聚到了一起。中国新式戏院在建立过程中，一开始就在模仿西方的剧场，却忽视了戏院建设与其剧场仪式性之间的必然关系。当城市戏院中的演员和观众失去了传统的以"神灵"为维系纽带所建立的"戏剧的场"之后，剧场仪式性也就随之消失，富丽堂皇的戏院也徒然成为城市市政建设的装点，而缺乏实质的精神内核，便不再具有了"那么合乎理性的道德意图"③。

（三）中西方观众心态存在难以逾越的鸿沟

在西方，观众将看戏当作一件较为严肃的事情，也是一次较为正式的公众行为。他们往往会提前买票入场，对号入座，自觉遵守剧场秩序和规定，在演剧过程中，也很少做与观剧无关的事情，甚至连鼓掌都要按照统一指示来完成。而演员也更注重演出的整体性和连续性，在演出中甚少加入与演出无关的穿插。而在中国，观众则更多地将看戏当作一种消遣娱乐的活动，他们可以自由地选择观剧的时间，在观剧的时候也经常做与观剧无关的事情，包括聊天、吃东西等，甚至可以随时表达自己对演出的喜恶之情，包括喝彩和喝倒彩，等等。而演员则更注重与现场观众的互动，甚至在必要的场合他们还会加入一些"即兴的表演"或者带有"祝福意味"的演出，来博得观众的欢心。如果说西方观众是用仰视的心态视角去观看演出的话，那么中国观众则更多的是用俯视的心态视角去观看演出。

① 〔日〕河竹登志夫著，陈秋峰、杨国华译：《戏剧概论》，中国戏剧出版社1983年版，第129页。
② 高小康：《论文艺活动的都市化》，载《文学评论》1999年第6期。
③ 高小康：《论文艺活动的都市化》，载《文学评论》1999年第6期。

(四) 特殊时代背景下广州民众观剧行为失范

晚清民国时期，广州政权更迭频繁，军阀混战，社会处于剧烈变动之中，政治权威的"真空状态"，使得广州民众无所适从。再加上战争关系，大量流入广州城市的民众，在思想观念、行为规范方面尚未完全跟上城市的步伐。市民的社会行为失去有效约束，从而引发各种丑恶的社会现象，在作为公共场所的戏院中暴露无遗，在很大程度上扰乱了剧场正常的观剧秩序。

由于这一时期的广州民众尚未形成与城市戏院观剧相适应的秩序意识和礼仪规范，市民精神在观剧文化中的缺失，使得此时的广州城市民众观剧行为尚未真正具备近代城市特性，而是处于传统与现代的相互交织当中。

总之，这一时期广州新式剧场的建设在很大程度上是受着"西风东渐"的影响，对西方剧场在器物层面上的学习和借鉴，使得广州城市戏院的观演环境发生了很大的改变。但在剧场的精神内核方面，新式剧场却与中国传统观剧理念存在着难以逾越的鸿沟，再加上战乱年代人们社会行为的失范，大大消解了新式剧场的仪式性，使得广州城市戏院徒有其表，而缺乏内在仪式性精神。这正是盛极一时的现代戏院迅速走向衰落的根本原因，也为后来粤剧在城市的发展埋下了重大的隐患。

小　结

晚清民国时期，广州演剧场所经历了由临时搭棚向新式剧场过渡的关键转轨期。从一开始以神庙、会馆、私家园林、茶楼为主的演出空间，到清末商业性茶园式"戏园"的出现，再到中外融合式新式剧场的诞生。戏院、百货公司天台游乐场的相继出现，旧有临时戏棚及茶园等也换上了新的包装，演出场所的一系列新变为粤剧在广州城市的立足和发展起到了重要的作用，使广州市内的粤剧演出充满了城市的味道。

这一时期，广州的演出场所不仅在建筑上得到大幅度的改进，建筑风格更趋现代化和专业化，改善了观剧环境，增强了演出效果，而且形成了层次分明、功能有效区分的并存格局，呈现出更为明显的商业化趋向，粤剧的审美功能也在这个过程中得到了关注和强化。戏院的物质环境不单是壮观、安全的城市空间，社会文化上也被赋予了专业、现代和繁荣的新特征。新式戏院建设的背后，糅合了广州城市民众追求通俗新奇的群体审美意识以及对由此形成的对"看戏"习俗的重视。随着戏院建设的不断完善，看戏也逐渐摆脱了乡野草台传统娱乐的束缚，日渐成为市民追

捧的新都市娱乐方式，成为最时髦的社交手段，形塑了广州城市民众的生活方式。

然而，这一时期，广州剧场的建设在很大程度上是受着"西风东渐"的影响，对西方剧场在器物层面上的学习和借鉴，使得广州城市戏院的观演环境发生了很大的改变。但在剧场的精神内核方面，新式剧场却与中国传统观剧理念存在着难以逾越的鸿沟，再加上战乱年代人们社会行为的失范，大大消解了新式剧场的仪式性，使得广州城市戏院徒有其表，而缺乏内在仪式性精神。这正是盛极一时的现代戏院迅速走向衰落的根本原因，也为后来粤剧在城市的发展埋下了重大的隐患。

第四章　晚清民国时期广州粤剧审美风格的城市化演变

戏曲审美风格主要是通过剧目、音乐、唱腔、服饰、舞美各个方面表现出来的。作为一种文化样式，戏曲的审美风格深受所处环境的影响。不同的地域文化会形成戏曲艺术不同的审美风格，一种戏曲样式在不同的地域空间生存也会形成不同的审美风格。当一种戏曲样式的生存空间发生变化时，其审美风格便会相应发生转变。

粤剧从农村进入城市，生存空间发生改变，自然而然地导致了粤剧审美风格的转型和重塑。那么，在粤剧审美风格的嬗变过程中，是否会触及城乡民众的审美心理、审美需求和审美观念，是否又会有新的客观的因素对这个过程产生影响？影响的结果又是怎样的？这是本章中我们所要探讨的问题。

第一节　晚清民国时期广州城市化对粤剧剧本生产机制的形塑

考察粤剧的审美风格，首先不能绕过的就是粤剧剧本。作为粤剧艺术重要的载体，粤剧的思想内容和整体特征首先是通过剧本的创作和编演反映出来的。因此，对此一时期粤剧剧本的研究是我们探讨粤剧审美风格城市化的第一步。

城市化作为近代广州社会生活的最大现实，不但为粤剧剧本的创作提供了历史语境，同时也为粤剧剧本的产生、编创和流通等各个生产环节的变化提供了重要资源和技术支撑。

一　粤剧编剧的职业化

早期，粤剧戏班内没有专业的编剧。民国时期，随着粤剧演出市场的不断壮

大，再加上竞争的加剧，粤剧市场对新剧目的需求量不断增大，很多戏班和艺人都需要请文人来编创新剧目。许多失业文人进入戏行，专为戏班"开戏"（编剧），这些文人被称为"开戏师爷"。编创新剧目称为有利可图的新职业，因此出现了以编创粤剧剧本为业的职业编剧家。

晚清民国时期，知名的粤剧编剧有100多人，包括陈少白、黄鲁逸、庞一凤、张始明、区汉扶、罗剑虹、黎凤缘、王心帆、蔡了缘、黄不废、冯显洲、陈铁军、麦啸霞、卢有容、梁梦、刘震秋、江枫、江畹征、梁金堂、李少芸、李孟哲、李公健、徐若呆、南海十三郎、冯志芬、陈天纵、唐涤生、黄金台、熊式一、骆锦卿、任护花、林仙根、陈卓莹、陈冠卿、刘髯公、邓英、陆爱花、卢山等。有些演员也编过不少好戏，如邝新华编《苏武牧羊》《太白和番》《李密陈情》等；梁垣三（花旦蛇王苏）编过《海盗名流》《龟山起祸》《偷影摹形》《半日良心》等；雷殛异（花旦肖丽康）编过《万古佳人》《夺嫡奇冤》等；著名武生曾三多编过《济颠和尚》《唐宫绮梦》《张果老倒骑毛驴》等；廖侠怀编过《甘地会西施》《大闹广昌隆》《今宵重见月团圆》，和曾三多一起创作过《火烧阿房宫》《冰山火线》等；马师曾的许多作品也是他与"开戏师爷"陈天纵、卢有容、麦啸霞、冯显洲等一起合作的，如《金钱孽果》《孤寒种娶观音》《贼王子》《神经公爵》《佳偶兵戎》《斗气姑爷憨驸马》等。① 现存某些粤剧剧本中还清晰地标明由某编剧家编撰（如图4-1），可见著名的编剧家能够吸引观众，自有其宣传价值，反过来也可见观众逐渐注重故事情节和唱词。

图4-1 《慈命强偷香》剧本封面上标出了编剧家陈天纵、卢有容的名字

（图片来源：《俗文学丛刊》第126册）

① 参见赖伯疆、黄镜明：《粤剧史》，中国戏剧出版社1988年版，第135-141页；麦啸霞：《广东戏剧史略》，载广东文物展览会编辑《广东文物》卷八，中国文化协进会1941年版，第819-820页。

无论是文人还是艺人，作为编剧，必须具备相应的专业素养。著名粤剧演员陈非侬对此有较全面的论述："怎样学习编粤剧？学编粤剧，首先要有一定的文化水准，戏剧修养和写作能力，更要懂得粤剧的排场、音乐和锣鼓等有关粤剧的技术知识。学编粤剧，应先学撰曲（粤曲），再学编戏。想学编粤剧，要多看粤剧，多和粤剧界人士接触，熟悉粤剧，只有这样，才能有编写粤剧和创作好剧本的能力。"① 在这个过程中，编剧家的地位不断得到提升，文化水平和思想观念也在不断更新，他们借助粤剧剧本表达自己的文化观念和思想主张，这是粤剧审美风格转变的重要前提。他们进入城市、面对城市、写作城市的实践本身也构成了广州城市化进程的组成部分，而广州的城市化进程也在某种程度上影响或规约着他们的都市书写。

二 粤剧剧本编创体制的规范化

刘国兴《戏班和戏院》一文中提到："粤剧剧目，原无定本。最初的所谓剧本，只有简单的情节而无曲，戏行内称之为'桥'。演员接到'桥'后，只彼此聚在一起搭一次'桥'，由各演员按照剧情各自提出准备使用的曲牌，互相关照各应如何衔接。甚至各人所唱的曲词如何，演出前彼此尚不了了。反正彼此都有一定的功底，再加上一点小聪明，便应付过去。故同一剧本，不同的老倌便有不同的排场，唱曲和表演。那时很多名艺人的文化水平虽很低，也能自己'开戏'（编剧）。戏班内亦没有专业的编剧。"②

粤剧传统的编创方法是"编剧撰曲"。编剧，指编写剧本。撰曲，即根据广州方言的音韵特点、曲律格式，把各种板腔和曲牌连缀衔接起来，写出"主题曲"。陈非侬指出，"粤剧界中，能编剧的未必能撰曲，能撰曲的未必能编剧。编剧和撰曲，在粤剧界中可说是两回事"，他还提到，在编剧和撰曲之外，还有一项工作叫"度戏"："度戏是编好故事场次后，决定每场最好用什么音乐、锣鼓、曲词、对白、做功和场面怎样调度的专门学问。"③ 此外，为了弥补分工所造成的剧本与演绎断裂的情况，编者于构思剧情大纲、主旨及人物后，便需与班中主角商讨具体演出所可能出现的问题。经进一步修改后，才编撰提纲，再向全体演出人员讲解及进行最后修订，行内称之为"讲戏"。

① 陈非侬口述，沈吉诚、余慕云编辑，伍荣仲、陈泽蕾重编：《粤剧六十年》，香港中文大学音乐系粤剧研究计划2007年版，第124—125页。

② 刘国兴：《戏班和戏院（粤剧史话之二）》，载中国人民政治协商会议广东省委员会文史资料研究委员会编《广东文史资料》第11辑，广东人民出版社1963年版，第203页。

③ 陈非侬口述，沈吉诚、余慕云编辑，伍荣仲、陈泽蕾重编：《粤剧六十年》，香港中文大学音乐系粤剧研究计划2007年版，第124页。

晚清民国时期，粤剧在编创体制方面也有重大改变。由过去老师傅"说戏"、"开戏师爷"的"度桥撰曲"，改为个人和集体相结合的创作方法。如马师曾便在自己的戏班中首创"编剧部"，亲自任编剧部主任，薛觉先也常和编剧、音乐人员一起构思剧本和设计唱腔音乐。于是，一些专门的编剧社也应运而生。如太平剧团便设有编剧部，也有专门为各大戏班编剧的独立的编剧社成立，如新剧编曲社、三愚编剧社、铜琵编剧社、白虹编剧社、剧学研究社、沪江卓然室、粤声编剧社等。

粤剧剧本为演出而作，早期常是为某个班社编演，后期则更多为某个名演员编剧。尤其是省港班，名演员众多，加上注重推销个别伶人，编剧要为老倌"量身定做"，剧本的戏份往往偏重在某几个主要角色身上。不少名角也聘请专职编剧，为自己量身打造剧本，作为独家之秘本，有的甚至成为该伶的"首本戏"。

编剧地位的提升，以及编剧与戏班、演员之间关系的变化，使得粤剧逐渐形成了以舞台演出为中心，以演员为中心的编创体制。

粤剧编创体制的革新，促使粤剧剧本的形态也发生了重大的改变，那就是从"提纲戏"到"总纲戏"的变化。

旧时粤剧剧本，可分为"排场戏"和"提纲戏"两种，主要以"提纲戏"为主。所谓"提纲戏"，是一种对粤剧演出的简要说明。在早期粤剧没有剧本的情况下，用简略的字眼写在纸上，艺人便根据这张"提纲"，配合"棚面"和"提场"演出，一切按提纲临场自度、自由发挥。据陈非侬描述："提纲戏是没有剧本的，顾名思义，提纲戏只有一个提纲。提纲的形式是在一张白纸上面写有戏名，下分若干格，每一场戏一格，那出戏有多少场，便有多少格。每一格，上写音乐锣鼓名称，下写剧中人的姓名，再下写扮演这个剧中人的艺员姓名。由于受到纸张大小所限，故此提纲上很多名词、人名都用简略的字眼代替。……提纲戏虽然没有剧本，但是主要场次，仍有流传下来的一定排场和曲词。其余无关重要的过场戏和闲场戏……都靠'撞戏'。'撞戏'，行内谓之'爆肚'。爆肚，就是临场时，演员可以自由发挥，喜欢怎样唱就怎样唱，喜欢怎样做就怎样做。当然，所有唱和做，都必须和剧情有关，不能和剧情毫无关联。"①

"总纲戏"是与"提纲戏"相对的，包括曲白及舞台调导的完整剧本。剧情发展及具体细节等，均由编剧、撰曲、度戏等统一编排，演员亦以此作为演出依据，省却按提纲即兴创作的过程。虽然背诵剧本对演员的记忆力和文化程度均带来极大

① 陈非侬口述，沈吉诚、余慕云编辑，伍荣仲、陈泽蕾重编：《粤剧六十年》，香港中文大学音乐系粤剧研究计划2007年版，第121–122页。

图4-2　20世纪三十年代粤剧提纲《梨花罪子》
（陈国源先生捐赠，广东粤剧博物馆藏）

的考验，却能使之专心于舞台演出，演出时间也较容易掌握。①

经过编创体制的革新，此一时期粤剧剧本已经形成较为规范的编撰体制，剧本形态亦实现了从"提纲戏"向"总纲戏"的转变，趋于定型和成熟。

三　粤剧剧本流通的市场化

据现存资料，早在清同治六年（1867）已有粤剧剧本出版，如广州丹桂堂的《寒宫取笑》及粤东右文堂的《蒙正娶妻》等。但至光绪年间剧本数目才开始有所增加。至20世纪二三十年代，随着一些新书局和粤曲研究社的开业，出版所谓"书仔"剧本，将粤剧剧本出版发行推向高峰。这些剧本除于广东地区发行外，更销售至中外各埠，一些剧本曲本甚至连载于报纸杂志。名花旦千里驹主演的《燕归人未归》便于1934年连载于《越华报》。20世纪二三十年代粤剧剧本的数量大增，据梁沛锦博士统计，"五四"运动后至抗日战争前（1920—1936）曾演剧目3617个，②新编剧本达千余种，极大地带动了粤剧剧本出版业的发展繁荣。③

①　靓少佳：《提纲戏与总纲戏——回忆录之五》，载《戏剧研究资料》1982年第6期，第90页。
②　参见梁沛锦编撰：《粤剧剧目通检》，香港生活·读书·新知三联书店1985年版，第9页。
③　多位学者均有同样的看法，参见麦啸霞：《广东戏剧史略》，载广东文物展览会编辑《广东文物》卷八，中国文化协进会1941年版，第819—830页；欧阳予倩：《试谈粤剧》，载欧阳予倩编《中国戏曲研究资料初辑》，中国戏剧出版社1957年版，第124页。

笔者收集了几家重要图书馆和藏书单位所藏的粤剧剧本，包括广东省立中山图书馆、广州市文学艺术创作研究院、中山大学图书馆、中山大学非物质文化遗产研究中心、佛山市博物馆、广东省艺术研究所以及台湾傅斯年图书馆等，共收集粤剧粤曲单行本977本、粤剧粤曲丛集75本。从中可以看出，当时印刷这些粤剧剧本的书局有广州大新书局、华兴书局、粤曲研究社、醉经堂、以文堂、五桂堂、芹香阁书局、崇德书局、香港南歌出版社、香港五桂分行等。各大书局争相出版，可见这些刊印剧本在当时是很受粤剧爱好者欢迎的。

目前所见粤剧剧本页内的刻印方式，依出现的时间先后，有传统木刻板、机器板和铅印版三种。

传统木刻板和机器板都是要先把文字反向雕刻在板块上，两者的差异在于，传统木刻板是以人手覆盖纸并上墨，且由于人手用力容易控制不均，会导致页面着墨深浅不一；而机器板是把雕版安放在机器上，手摇或用电驱动机器上墨滚纸印刷，着墨均匀。刊行大量粤剧剧本及其他民间读物的五桂堂书坊，在民国初年，便从日本购回2台价值300两银子的手摇式机器印刷机，每分钟能印出10张，极大地提高了印刷效率。当时的书坊要以"时髦"技术招揽买者，在粤剧剧本的封面以及内文的卷端、卷末处，都会特意标注"机器板"。

1949年之前全本铅印的粤剧剧本也有一定的数目。民国时期，在京沪地区都已流行开去的石印、铅印等技术，在广东刊行的粤剧剧本等民间读物中却难觅踪影，这也体现了广东书商"精明实在"的态度，他们并不排斥新技术，像"机器板"这样既能继续利用原有板块，又能提高效率节约成本的新技术，他们便广泛应用；而像铅印这样的技术，原有板块无法沿用，需要再制作铅字粒，培养练字工人等，产生新的开销，他们就不多采用了。铅印粤剧剧本的页数由十多页至四五十页不等。

粤剧剧本封面上的内容，起初只有该剧本相关的新信息，大部分剧本的封面都有标明剧目、演出戏班、演剧者名字、出版社等。民国年间的封面则加入书坊的宣传、药品广告，流露出浓厚的商业气息。

粤剧剧本封面的图样设计，从简单到繁复，装饰图案不断增加，体现美术、印刷技艺的发展。民国年间的粤剧剧本封面，引入了各类题材的图案，既有花鸟、山水、楼阁等景观，又有场景表现，还有民国生活图景，甚至还有主演剧照等，异彩纷呈。

图4-3 《裙边蝶》剧本封面饰以简单的线条　　图4-4 《情天血泪》剧本封面饰以花草图案
　（图片来源：《俗文学丛刊》第128册）　　　（图片来源：广东省艺术研究所藏，广东省立中山图书馆翻拍）

图 4-5 《虎口娥眉》剧本封面表现寓意　　图 4-6 《一双难夫妇》剧本封面表现一副生活场景

(图片来源：均为广东省艺术研究所藏，广东省立中山图书馆翻拍)

图 4-7 《牛郎会织女》剧本封面　　　　图 4-8 《朱涯剑影》剧本封面
　　　　用场景表现　　　　　　　　　　采用了演员靓少凤的剧照

(图片来源：《俗文学丛刊》第 129 册)　　(图片来源：《俗文学丛刊》第 129 册)

以上所举各例，书题是以题签式居中安排。此外，我们还能看到一些图案之中巧妙地嵌入各种信息的封面，如书题写在船帆上，书坊信息写在桅杆的旗帜上；又如熏香炉外壁上写着书坊地址，飘摇的香气里写着书题。

图4-9　《棒打鸳鸯》剧本封面剧名写在旗帜上

（图片来源：广东省艺术研究所藏，广东省立中山图书馆翻拍）

图4-10　《杏苑藏梅》剧本封面剧名写在桅杆上

（图片来源：《俗文学丛刊》第130册）

一般来说，无论花式边框，还是图案描摹，都会先制作好文字信息留空的板块，需要用什么篇目的封面时，再将该篇目的相关信息添刻在预留空白处。于是，现在我们就能看到不同篇目使用的是图案一样的封面。因此，封面图案与篇目内容没有必然联系。

图 4-11　粤剧剧本《柴房相会》和《西逢击掌》封面相同
（图片来源：《俗文学丛刊》第 126 册、第 129 册）

　　刊印粤剧剧本是一种广泛流传的商品，出版商自然也借着刊登广告图利。广告通常印在封面和封底，有些剧本（如《打破情关》《有幸不须媒》《肉海沉珠案》等）在每页的顶部也有广告。这类剧本的广告多是药品广告，如欧家全药局、宏兴药房、郑安之药行、灵芝药房、何允中药局、良友药厂等均曾在粤剧剧本上刊登广告。欧家全药局广告有济世水、退热头刺散、心胃气痛散、癣癞皮肤水、卫生药精精、牙痛水等。其他在这些剧本上刊登广告的商号还有悦人和酒庄、光和公司（售药及验眼配镜）等。当然少不了的是出版商的广告，预告即将出版的剧本。可见刊印粤剧剧本除了有为剧团宣传的价值外，其本身也具有为其他商品宣传的作用，一如今天的流行刊物。

图4-12 《有幸不须媒》全本都有药店广告
(图片来源:广东省艺术研究所藏,广东省立中山图书馆翻拍)

图 4-13 粤剧剧本封底刊登的欧家全药房广告

晚清民国时期,伴随广州城市化进程的推进,粤剧剧本的产生、编创和流通等各个环节被纳入到产业化大生产的链条中,开始以"商品"的姿态接受市场的考验,形塑了粤剧剧本的生产机制,也导致了粤剧剧本审美风格的变化。

第二节 晚清民国时期粤剧剧目的城市化表征

粤剧早期的剧本多吸收了其他剧种的剧本,如乾隆年间(1736—1795)流行的"江湖十八本",就是指当时多种剧种流行搬演的十八个剧目,粤剧的"江湖十八本"包括《一捧雪》《二度梅》《三堂官》《四进士》《五登科》《六月雪》《七贤眷》《八美图》《九更天》《十奏严嵩》《十二金牌》《十三岁童子封王》《十八路诸

侯》等，第十一、十四至十七个剧目失传，① 这大概就是清中叶在广东地区流行的剧目。至道光年间（1821—1850），又流行"新江湖十八本"。② 咸丰年间（1851—1861），粤剧因李文茂反清事被禁，直到同治时（1862—1874）方复兴，此时又盛行演出所谓"大排场十八本"③，剧目包括《寒宫取笑》《三娘教子》《三下南唐》（又名《刘金定斩四门》）、《四郎探母》《五郎救弟》《六郎罪子》（又名《辕门斩子》）、《沙陀借兵》（又名《石鬼仔出世》或《王彦章撑渡》）、《酒楼戏凤》（又名《梅龙镇》《游龙戏凤》）、《打洞结拜》（又名《夜送京娘》）、《打雁寻父》（又名《百里奚会妻》）、《平贵别窑》《平贵回窑》《李忠卖武》《高平取级》《高望进表》《醉斩郑恩》《辨才释妖》和《金莲戏叔》（又名《武松杀嫂》或《大闹狮子楼》），均属"出头戏"，即每出均有编定的曲白，伶人往往因擅演一、二出而成名角，谓之某伶之"首本戏"。

此时也有伶人改变或创作新戏的，如邝新华（1850—1923）编《苏武牧羊》，蛇王苏（梁垣三，清末民初人）编《海盗名流》，肖丽康（雷娅异，清末民初花旦）编《万古佳人》等。④ 总之，早期传统的粤剧剧本，数量较少，以江湖十八本为主。

本节关注的是晚清民国时期粤剧剧目与广州城市之间的关系，具体地说就是作为社会实践的粤剧剧目是如何表征晚清民国时期广州正在发生的城市化过程的，广州的城市化过程所带来的社会转型与文化变迁又以何种方式进入粤剧剧本的，以及对此一时期粤剧剧目的审美风格产生了怎样的影响。

① 此本据麦啸霞《广东戏剧史略》和《粤剧剧目纲要》的说法，后者兼录第五至七个剧目可能是《五仇报》《六部庭》《七状词》。梁沛锦据陈非侬所说，第十五目可能是《十五贯》，第十八目可能是《十八罗汉收大鹏》。此外，又有粤剧前辈学者郭安先生于1960年得老伶工金山和提供十八本全目为：《一捧雪》《二度梅》《三官堂》《四进士》《五子争》《六部庭》《七贤眷》《八美图》《九更天》《十奏严嵩》《嫦娥嘲怀奏凌霄》《登盘山群雄歼盗》《武场开考论英雄》《报春院月红遇主》《长安城群奸定计白虎二次战青龙》《碧桃图围作红娘青龙战白虎》《楚山谷八将归天》《遇猛虎巧会众英雄》。这几种说法各有不同，"江湖十八本"的全目至今尚未有定论。
② "新江湖十八本"的剧目是：《再重光》《双国缘》《动天庭》《青石岭》《赠帕缘》《困幽州》《七国齐》《侠双花》《九龙山》《逆天伦》《和为贵》（又名《海公斩弟》）、《闹扬州》《双结缘》《雪仲冤》《龙虎斗》《西河会》《金叶菊》和《黄花山》。详参中国戏剧家协会广东分会编：《粤剧剧目纲要》（一），羊城晚报出版社2007年版，第22-29页；郭秉箴：《粤剧艺术论》，中国戏剧出版社1988年版，第151-155页。
③ "大排场十八本"剧目据麦啸霞：《广东戏剧史略》，载广东文物展览会编辑《广东文物》卷八，中国文化协进会1941年版，第812页；中国戏剧家协会广东分会编：《粤剧剧目纲要》（一），羊城晚报出版社2007年版，第11-21页。其中，《平贵回窑》一剧，麦啸霞《广东戏剧史略》一书的说法是《仁贵回窑》，这里采用《粤剧剧目纲要》（一）中的说法。
④ 麦啸霞：《广东戏剧史略》，载广东文物展览会编辑《广东文物》卷八，中国文化协进会1941年版，第819页。

一 景观化：灯红酒绿的广州城市

清末之前，剧作家在表现城市生活时，是没有城市意识的。晚清民国时期，广州城市化进程加快，对城市生活的表现是粤剧剧本最能够体现社会深刻变化的重要场域。

在晚清民国时期的粤剧剧本中，广州城市逐渐成为剧本故事发生的主要场景。如《断肠知县》①《文明结婚》②等剧发生的地点就在广州；《临老入花丛》一剧描写了广州荔枝湾的场景，也写到了当时所谓"契仔契女"之类的男盗女娼之风流韵事，剧中还提到了留学生、资本家等一些新兴的社会身份，还有摩托车等新鲜事物，还有爽身粉、骑士咩粉等广告的植入；③《夜吊秋喜》一剧中，招子庸就是在珠江边认识秋喜并祭奠秋喜的；④《风流鬼出世》一剧则描写了广州大沙头的各种风流韵事，有大沙头评点芳名，也有船艇上出现各种唱曲调子，包括南音、烧衣、小调、盲公调、龙舟调、咸水歌，等等。⑤

《断肠知县》一剧中女主人公两广总督赵保民之女慧贞与丫鬟到广州郊外游玩，就有一段关于当时广州城的描述："撩远望，景非凡。这一边，五层楼，巍峨独立，怪不得人人称赞。那一边，六榕花塔，系建自老班，好一比文笔一枝，倒写文章于天顶。这一边，更有观音、白云山，镇压羊城，好比山龙模样。那一边，洋洋大海，白鹅潭，船渡航行从此往。再看下游，是珠江，再有胜景，难撩望。"⑥

又如《临老入花丛》一剧中男主人公程爱生游荔枝湾，就有一段唱词："（慢板）在扁舟，凝眸注视，又觉得景致纷纷。天边上，日西斜，黄昏已近，那晚霞娇红可爱，最好系遥托碧云，两岸间，荔子鲜红，何须细问，分明是一骑红尘，使我疑是太真，荔香园，在目前，荷花香喷，园内面，又只见队队游人。（中板）我今日到此闲游，真系顿消愁恨。好风光，却令我无限销魂。你来看，男和女，扒船

① 《断肠知县》，载"中央研究院"历史语言研究所俗文学丛刊编辑小组编辑《俗文学丛刊》第2辑第140册，"中央研究院"历史语言研究所、新文丰出版股份有限公司2002年版。
② 《文明结婚》，载"中央研究院"历史语言研究所俗文学丛刊编辑小组编辑《俗文学丛刊》第2辑第142册，"中央研究院"历史语言研究所、新文丰出版股份有限公司2002年版。
③ 《临老入花丛》，载"中央研究院"历史语言研究所俗文学丛刊编辑小组编辑《俗文学丛刊》第2辑第142册，"中央研究院"历史语言研究所、新文丰出版股份有限公司2002年版。
④ 《夜吊秋喜》，载"中央研究院"历史语言研究所俗文学丛刊编辑小组编辑《俗文学丛刊》第2辑第142册，"中央研究院"历史语言研究所、新文丰出版股份有限公司2002年版。
⑤ 《风流鬼出世》，载"中央研究院"历史语言研究所俗文学丛刊编辑小组编辑《俗文学丛刊》第2辑第142册，"中央研究院"历史语言研究所、新文丰出版股份有限公司2002年版。
⑥ 《断肠知县》，载"中央研究院"历史语言研究所俗文学丛刊编辑小组编辑《俗文学丛刊》第2辑第140册，"中央研究院"历史语言研究所、新文丰出版股份有限公司2002年版，第105－106页。

仔,戏水同游,有的重把手嚟揸紧(笔者注:有的还牵着手。)。荔湾中,无边风景,我可惜系唔呠写生,如果话,我系一个画家,我就写佢出来,好似一幅天然画品,等人地(笔者注:人地是别人的意思。)批评吓话我描绘入神。绿柳垂丝,都被凉风吹阵阵,好似系点头迎我,有意殷勤。最可爱,丽子累累,向往我频频招引。唔怪得东坡话,日啖丽枝三百颗,不妨长作岭南人。我如今在此来,再把风光详观一阵。"①

从粤剧剧本中提供的审美意象上看,剧本中经常可以看到的场景是珠江沿岸茶楼、百货公司、商店、酒吧、新式饭店、电影院、赌场、妓馆等充满物质欲望和性爱欲望的消费场所,表现出对大城市物质生活的深深依恋。

建立在科技革命和大工业革命基础上的广州城市,其城市生活开始具有特别的意义,表现出了与中国传统农业文明不同的审美特质,成为一种特殊的生活景观,并且开始作为一种独特的审美对象进入剧作家的视野中。

二 现场感:时事热点和政治话语的无形存在

晚清民国时期,有些粤剧剧本注重对现实社会的参与,将时事热点和时兴的政治话语运用到剧本当中。无论是剧本的故事来源、人物的语言和形象的塑造,还是主题主旨,都带有明显的现场感。有些剧本更将真人真事搬上舞台,如《阎瑞生》取材自民国初年在上海发生的阎瑞生杀死妓女王莲英命案,《黄慧如与陆根荣》演同名人物(主仆身份)私奔之事等。此类剧目还有《温生才刺孚琦》《火烧大沙头》《沙基惨案》《秋瑾》《孙中山伦敦蒙难记》《周大姑放脚》等。

粤剧剧本还经常就当时国家的政事和经济方面表达关注和看法。民国初年为军阀最盛期,军阀各据腹地,拥兵自重,为扩张势力,混战连连,致时局动荡,国家不能统一,粤剧剧本对这一现象也有所反映。如《忍痛割情根》一剧描述人们因受军阀逼害而结党反抗,要推翻无良军阀,虽然结局草草了事,只说道众人预备举事,但也透露了民众对军阀的不满。②《断肠知县》中感叹时局,不单用故事去表现,更直接地形诸言语:"廿世纪,新官儿,虚盗文明,扰得国乱如麻。终日里,不顾了那万民痛骂,只知到,扩充势力,与及大铲特扒,弄成了,南和北,各走极端,难望共和佳话……但可怜,那地皮,被他罗掘俱穷,百吼(引按:应为孔)千

① 《临老入花丛》,载"中央研究院"历史语言研究所俗文学丛刊编辑小组编辑《俗文学丛刊》第2辑第142册,"中央研究院"历史语言研究所、新文丰出版股份有限公司2002年版,第10页。

② 《忍痛割情根》,载香港大学亚洲研究中心编《香港大学亚洲研究中心所藏粤剧剧本》第5卷第44本,香港大学亚洲研究中心1970年版。

疮，全冇疏虞陋罅。"①《飘零鸳侣》《姊妹花》和《闻香不是花》等剧本也通过描述军阀的行为和人物的唱白表达对军阀的愤恨。1913—1936年间，广东受军阀影响之重，无怪悲愤之语屡见于粤剧剧本之中。

同时，剧本还常常通过描述亡国之苦，以警醒民众："亡国惨……为人牛马重惨过削肉皮，举动不自由生亦系死，无刑监狱苦不胜悲，野蛮相待当你系非人比，国破家亡害到失所流离……欲起危亡须奋起，齐心志，同胞休坐视。"②

此外，当时的剧本亦提出图强之道："若果人人都阅报，个个都有知识，工人要联络，一味要提倡工业，商人明大势，生意有起色，政界唔爱钱，大家顾国事，个阵国富兼民强，何愁外人来欺视。佢虽有无畏舰，我地用飞机，一味掷炸弹，岂有唔打倒佢。奉劝众同胞，欲想打倒不平等主义，大家齐发奋，大家要努力。"③

晚清民国时期，粤剧可称得上是无所不容，当时剧坛竞争激烈，剧团日编新本，以招徕观众。把新时代的人、事放入剧本之中，并用上了这些在社会上极具争议性的话题，亦可增强号召力，显示出粤剧跟随时代步伐，对时事政治的警觉和关注，更容易引起观众的共鸣，激发他们的情绪。

三 日常化：新与旧、美与丑的相互碰撞

这一时期的粤剧剧作家更加敢于正面展示城市的生活经验和生活状态，他们的笔触越来越转向对城市日常生活状态的描写和揭露；分析城市化所带来的技术理性和文化杂糅对民众日常生活和思想观念的深刻影响；从都市体验的角度出发，描述社会转型时期城市人的冷漠、麻木与沉沦，及其荒诞的生存体验，在新与旧，美与丑的相互碰撞中折射出城市生活的五彩斑斓。

（一）婚恋问题

清末民初，伴随国门洞开后西方近代文明的传入与国内此起彼伏的社会变革，广州民众的婚恋观念在传统、西方与社会变革三要素的合力作用下逐步呈现出种种新的动向。这些动向在20世纪二三十年代粤剧剧本中得到了生动地演绎。粤剧剧本中的婚恋问题，内容涉及婚姻的自主权、离婚和自由女等。

"父母之命，媒妁之言"，是旧社会安排婚姻所奉行的圭臬。由"父母之命，

① 《断肠知县》，载"中央研究院"历史语言研究所俗文学丛刊编辑小组编辑《俗文学丛刊》第2辑第140册，"中央研究院"历史语言研究所、新文丰出版股份有限公司2002年版，第101页。
② 《胡尘艳骨》，载香港大学亚洲研究中心编《香港大学亚洲研究中心所藏粤剧剧本》第8卷第72本，香港大学亚洲研究中心1970年版，第19页。
③ 人寿年班：《柳为荆愁》，广州市大新书局发行，第14页，广东省艺术研究所藏，索书号：D/B262.1/333/10。

媒妁之言"的包办婚姻逐步走向男女双方自由恋爱，是当时社会婚恋问题的一个重要课题和争论的焦点，是晚清民国时期广州地区婚恋观念发生转变的重要特点，也是20世纪二三十年代粤剧剧本反映的重要内容之一。在粤剧剧本中，经常可以看到父母和子女之间在婚姻恋爱之事上各持己见，发生冲突，具体表现为对"盲婚"的控诉以及对"婚姻自由"的向往和追求。

较多粤剧剧本讲述了男女主人公勉为其难地允诺或奉行父母包办婚姻，在婚后生活不如意，对盲婚的怨恨便油然而生的故事。如《秦金鳌》中，林小青与秦小红、秦金鳌与月颜是两对因"盲婚"而结合的夫妇，四人婚后的生活并不愉快，向父母大吐苦水；男士们怨"大家夫妇都冇爱情，点能维持爱情去到底"（小青语）、"觉无情感，只有夫妻两字虚文"（金鳌语）；女士们则叹"遇人不淑"（小红语）、"佢完全同我无半点恩爱，惟有暗自悲啼……想委曲求全"（月颜语）。① 又如《俪影》中的余澹心极力反对父亲为他安排马湘云为妻之事，并向马家父女痛陈"盲婚"之弊："往日娶老婆，墨守绝规就俾媒人作怪……夫妻一世咁长岂可当为买卖。重好笑，若果遇人不淑佢教你自怨时乘。咁嘅哑嫁盲婚现在应归淘汰……（白）俗语有得话，情投意合，方成美满姻缘，若果有一方面唔表同情咯，就算佳偶都系终归怨偶嘅，夫妻一世咁长，若果大家绝无情感，点能同偕到老呢……"② 总之，他们埋怨的是：盲婚哑嫁贻害终生。

当然，在20世纪二三十年代的粤剧剧本中也有描述对盲婚表示强烈不满，并将这一股不满付诸行动的年轻男女。如《唔嫁》一剧中的白碧霞因不满早已配婚呆人福禄寿而失去心仪的吕笔花，埋怨父亲之余，妒从心起，联同奸人害吕笔花的未婚妻邱彩鸾，后更乐于沦为妓女，最后因悔过自杀而死。③ 此外，《怜香记者》的琼仙欲自杀，④《摩登地狱》的张曼丽和《侬错了》的许爱真分别向男方退婚，⑤

① 《秦金鳌》，载香港大学亚洲研究中心编《香港大学亚洲研究中心所藏粤剧剧本》第9卷第84本，香港大学亚洲研究中心1970年版，第4、23、6、19页。
② 《俪影》，载香港大学亚洲研究中心编《香港大学亚洲研究中心所藏粤剧剧本》第20卷第199本，香港大学亚洲研究中心1970年版，第22页。
③ 《唔嫁》，载香港大学亚洲研究中心编《香港大学亚洲研究中心所藏粤剧剧本》第9卷第90本，香港大学亚洲研究中心1970年版。
④ 《怜香记者》，载香港大学亚洲研究中心编《香港大学亚洲研究中心所藏粤剧剧本》第16卷第158本，香港大学亚洲研究中心1970年版。
⑤ 《摩登地狱》，载香港大学亚洲研究中心编《香港大学亚洲研究中心所藏粤剧剧本》第16卷第160本，香港大学亚洲研究中心1970年版；《侬错了》，载香港大学亚洲研究中心编《香港大学亚洲研究中心所藏粤剧剧本》第18卷第171本，香港大学亚洲研究中心1970年版。

《侯门小姐》的花惜侬、《三箭血》的叶兰芬和《翡翠鸳鸯》的钟妙玲出走逃婚,①等等,都是年轻人反对盲婚的行动。

婚姻自主权还包括撤销婚姻即离婚的权利。晚清民国时期,随着婚姻观念的开化,离婚现象逐渐增多。好奇尚新的粤剧,自然也将离婚写入剧本之中。而从这一时期的粤剧剧本来看,大多数剧本对离婚持否定的态度。如《尘影心香》的何本初见社会上离婚事件多,便以写分书为工作,且听何的心声:"离婚几乎十居其九……实可哀临时夫妇几乎遍满全球。恶潮流社会起恐慌,财色害人,不知何为羞愧。无非系饱其私欲,所以极力去贪求……人心不古,离婚人多。"②再加上年轻人追求自由而不顾责任、不知限制,更令离婚添上负面色彩。如《冲天凤》法庭里的陈嘉猷厅长对离婚自由的批评:"男女婚姻许佢自由,就发生不知几多离婚案咯。昨日净係离婚嘅案,九百八十几个,而家啲嘅青年,频频咁结婚,频频咁离婚……真混账。"③粤剧把离婚这种新制度放进其剧本故事之中,表现了其顺应潮流的特色。

20世纪二三十年代粤剧剧本对婚恋问题的书写,还涉及了民国时期一种特殊的现象——自由女。自由女是对民国时期一类特别人物的称呼,《中华全国风俗志》"广东之自由女"条载:"迩来妇女解放之声浪日高,粤已有自由女一种产物。女子至成年后,绝不受家庭之束缚,家庭亦不欲束缚之,凡居住婚姻,均任女自由活动,俗谓为自由女。"④自由女是因妇女解放而产生的一类人物,她们在民国蔚成风气。在晚清民国时期的粤剧剧本中也有提到自由女或以自由女为剧中人物的,代表作有《临老入花丛》《摩登地狱》和《侬错了》等。

自由女是在新、旧思想冲击下出现的一类人物。晚清民国时期,追求自由成为一时风尚。自由给受旧社会制度束缚的年轻一代一个新的空间,但他们部分人无法判断自由的界限,结果自由成为他们纵情的借口,形成社会上的道德危机。当时不少男女借此骗财骗色,造成种种现实悲剧。当时粤剧剧本中就有这样一类人,如《临老入花丛》中关于魏自由形象的塑造,对当时社会上假借自由解放之风气所进行的各种不正当勾当进行了一番嘲讽:"近年来,女子好多,却系把自由趋重,皆

① 《侯门小姐》,载香港大学亚洲研究中心编《香港大学亚洲研究中心所藏粤剧剧本》第8卷第77本,香港大学亚洲研究中心1970年版;《三箭血》,载香港大学亚洲研究中心编《香港大学亚洲研究中心所藏粤剧剧本》第1卷第10本,香港大学亚洲研究中心1970年版;《翡翠鸳鸯》,载香港大学亚洲研究中心编《香港大学亚洲研究中心所藏粤剧剧本》第15卷第150本,香港大学亚洲研究中心1970年版。

② 《尘影心香》,载香港大学亚洲研究中心编《香港大学亚洲研究中心所藏粤剧剧本》第15卷第144本,香港大学亚洲研究中心1970年版,第22-24页。

③ 《冲天凤》,载香港大学亚洲研究中心编《香港大学亚洲研究中心所藏粤剧剧本》第4卷第32本,香港大学亚洲研究中心1970年版,第17页。

④ 胡朴安编著:《中华全国风俗志》(下编),河北人民出版社1986年版,第374页。

由是人人钟爱你个种美雨欧风，入学堂读过几个月书，嗷就四围运动，讲文明，讲平等，就把女志士嚟充。我本是识得吓之无，就以为自己唔系懵懂，心中事，无非把恋爱尊崇。你睇我，多夫主义，有乜叫做情根深种，欢喜个个，就共个个意合情浓。如果话，一阵唔喜欢，又向过别人将情嚟用，唔慌哈海枯石烂，从一而终。我无非贪恋金钱，至共佢同成好梦。唔系，就佢生成靓仔，或者都有一阵共佢心同，我个心，但有繁华，我就可能移动。那性情和举止，真系好似住在个个冇掩鸡笼，督起来，我都可谓之自由放纵。"①

此时期的粤剧剧本亦有劝诫人们"误染自由"的，举其中一例：《摩登地狱》的何守礼语重心长地警诫世人："摩登系个好名词，即系改良社会讲维新，所以自由休误解，误解自由就会害死人。自由有法律管，自由有轨道行，若果依住法律范围轨道去，就个个都可以做自由人。家阵过渡嘅时候，要灌输教育始可实行。先要有知识和学问，然后至讲摩登，若果讲摩登，重首先要立品，摩登都有道德……（大声念）道德要从旧，知识要从新。"②

晚清民国时期，广州地区的婚恋观念表现出新的动向。这些新动向切合了当时社会革新中思想观念的进步趋势。粤剧剧本对广州地区婚恋问题的关注和聚焦，显示出其对社会变革潮流的敏锐把握，而对这些新动向的生动演绎和评论，也成为其参与和介入城市生活、关注民众切身利益和需求的重要表现。

（二）社会恶习

晚清民国时期，广州城市化开拓了时代的新局面，却仍背负着旧社会的许多包袱，加之时局动荡，人心不安，部分人或贪图逸乐，或自利求财，或迷信鬼神风水等，形成种种不良风气。在《文明结婚》中就有一段对世风日下的感慨："我中华反了正咁就扫除专制，实只望上下一心救国扶危。曾记得反正年就话一个温打哪买得五六十斤米，更言者，从此以后顶好世界这句问题，点知到人心大变，揸住平权过底，唔怕官，唔怕父，不分上下，咁就立乱行为。因此上，为官者，盗贼如毛，难以泡制，为父者，难管子侄，致有嫖赌饮荡吹五淫齐。"③ 而在这些社会恶习中，烟、赌为祸最甚。

当时的粤剧剧本中常出现嗜烟的人物和吸烟的场面。如《毒玫瑰》大结局的玫

① 《临老入花丛》，载"中央研究院"历史语言研究所俗文学丛刊编辑小组编辑《俗文学丛刊》第2辑第142册，"中央研究院"历史语言研究所、新文丰出版股份有限公司2002年版，第8页。
② 《摩登地狱》，载香港大学亚洲研究中心编《香港大学亚洲研究中心所藏粤剧剧本》第16卷第160本，香港大学亚洲研究中心1970年版，第47-48页。
③ 《文明结婚》，载"中央研究院"历史语言研究所俗文学丛刊编辑小组编辑《俗文学丛刊》第2辑第142册，"中央研究院"历史语言研究所、新文丰出版股份有限公司2002年版，第179页。

瑰党歹人全是"腐败烟精",①《未忘梦里人》和《天网》都是写二世祖嗜好吹烟赌博,败尽家财,因而起贪念,谋害他人,做尽恶事。②《针针血》中纨绔子弟钱有灵引诱姚钱树吸食鸦片,其妻郑氏愤而自尽,为太守徐赓葵所救。③

其中,最集中而且最突出反映烟毒之害者莫如《卖花得美》④。该剧写的史复生本是有为青年,得佳眷钱秀英为未婚妻,遭冯人憎所妒,人憎引复生染上烟瘾,秀英却坚持与之成婚。秀英屡劝复生戒烟,他却沉迷鸦片,后来因抢妻子的耳环而被捕入戒烟拘留所。冯人憎频加迫害,秀英并无异志,最后复生成功戒烟,夫妻团聚,恶人受罚。史复生前后判若两人,更显出吸毒之害。

赌博的危害与烟毒同样严重,晚清民国时期上海和广东两地赌风尤甚。沉迷赌博者散尽钱财,产生不少悲剧。《阎瑞生》一剧中的主角阎瑞生因沉迷色赌,被革职兼欠下一身债,他不理妻母的劝告,还问妓女黛玉借戒指作赌本,买马票,结果也输掉,最后因觊觎相好妓女莲英的金银首饰,在损友的摆布下干出谋财害命之事,终为警方所捕。⑤赌博令阎瑞生身败名裂,他却仍想靠赌博解困,正点出赌博的魔力——侥幸、博彩。类似的人物还出现在《夺得小姑妇》《糊涂官审糊涂案》和《一曲成名》等剧本中,道出赌为盗之媒的道理,其后果堪虞,是为警惕。

在剧作家笔下,广州城市有着科技革命和工商贸业迅速发展带来的较为发达的物质文明,城市的一切是富足流金、光鲜亮丽、惊奇刺激、光怪陆离的,驻足于城市中的人们沉浸于刺激而混乱的城市生活当中,充满了新旧的冲突,有着孤独与痛苦,却沉迷而不愿离开。粤剧剧本为我们塑造并重构了在城市化进程中变化发展着的广州城市,并借助剧作家的笔将广州城市社会百态描摹殆尽,成为广州城市化的文学表征之一。

总之,晚清民国时期,粤剧剧本对广州城市的表现,可以视为广州城市化历程在文学上的体现,它之所以有生命,是因为城市化本身提供了一种潜在的新的想象

① 《毒玫瑰》,载"中央研究院"历史语言研究所俗文学丛刊编辑小组编辑《俗文学丛刊》第2辑第151册,"中央研究院"历史语言研究所、新文丰出版股份有限公司2002年版,第187-188页。

② 《未忘梦里人》载"中央研究院"历史语言研究所俗文学丛刊编辑小组编辑《俗文学丛刊》第2辑第143册,"中央研究院"历史语言研究所、新文丰出版股份有限公司2002年版;国风剧团:《天网》,华兴书局,广东省立中山图书馆藏,索书号:K/0.88/6875-2。

③ 《针针血》载"中央研究院"历史语言研究所俗文学丛刊编辑小组编辑《俗文学丛刊》第2辑第140册,"中央研究院"历史语言研究所、新文丰出版股份有限公司2002年版。

④ 《卖花得美》,载"中央研究院"历史语言研究所俗文学丛刊编辑小组编辑《俗文学丛刊》第2辑第143册,"中央研究院"历史语言研究所、新文丰出版股份有限公司2002年版。

⑤ 《阎瑞生》载"中央研究院"历史语言研究所俗文学丛刊编辑小组编辑《俗文学丛刊》第2辑第143册,"中央研究院"历史语言研究所、新文丰出版股份有限公司2002年版。

生活的空间。城市本身为粤剧剧本中故事情节的展开提供了场地,多姿多彩的城市景观和异质、多样而又丰富的城市生活体验,为粤剧剧本提供了各类鲜活的素材。粤剧剧本对广州城市的书写,不再仅仅局限于描述城市物质生活的表象,更重要的是注重挖掘广州城市人的生存状态和内在灵魂。正是城市生活在粤剧剧本中的凸现,使粤剧与时并进,与社会气息相连,紧扣时代脉搏,粤剧剧本本身也成了广州城市化的重要表征。

第三节 移植、利用和包装
——粤剧例戏在城乡演出的对比研究

晚清民国时期,粤剧舞台变化最大的一点就是从乡野草台走向城市商业戏院。因此,舞台实践从一开始就必须适应这一变化。其中最典型的例子之一就是粤剧传统例戏的演出仪式发生了变化。

一 粤剧例戏简介

旧时戏班每到新的演出场所或节日及各种神诞赛会例演的戏剧,习惯上称为例戏。粤剧的例戏有《祭白虎》《跳加官》《贺寿》《天姬送子》《六国大封相》《香花山大贺寿》《玉皇登殿》《进宝状元》《收妖》等。红船时代,戏班所到之处开台必演例戏,相沿成习,且都有严格的规定,不容紊乱。麦啸霞《广东戏剧史略》指出:"粤剧组织伊始,角色职务之分配,戏班规例之颁行,俨如法律,不容紊乱。……而每台必演例戏,例戏率有成规。大小各班,一致奉行,至今勿替。"①

《祭白虎》,又称《跳玄坛》《跳财神》,演的是玄坛伏虎的故事。《祭白虎》的仪式有繁简之分,简本的演出过程是:表演者扮演玄坛,手里拿着燃着鞭炮的单鞭上场,先以生猪肉喂白虎,然后用铁链锁住白虎的脖子,骑上虎背,拖着白虎倒行入场。整个演出只需三到五分钟,只有动作表演,没有唱念,只用敲击乐伴奏,由三人负责,一人为掌板,负责沙的、卜鱼、战鼓、梆鼓等乐器,另外两人负责敲高边锣和打大钹。②没有经过删减的《祭白虎》,则需十多分钟,主要是在老虎上场之前,加入了玄坛主持的一段仪式。这个仪式包括量天、剪台、秤地、撒米、缚

① 麦啸霞:《广东戏剧史略》,载广东文物展览会编辑《广东文物》卷八,中国文化协进会1941年版,第808页。
② 具体演出情形可参见陈守仁:《粤剧〈祭白虎〉:仪式的微观研究》,载《实地考查与戏曲研究》,香港中文大学粤剧研究计划1997年版,第249-269页。

伞、照镜、滴鸡血等环节。① 可以看出，《祭白虎》的演出主要是用于驱邪除煞。

《贺寿》有三种，第一晚开台演的叫《八仙贺寿》，又叫《碧天贺寿》②；第一天日场演的叫《正本贺寿》③，因其与《送子》在一起演出，故又叫《送子贺寿》。还有一种叫《天官贺寿》，并不常演。这个例戏在农村也经常演出，主办者喜欢其意头吉利，尤其是有老寿星过生日时更是首选剧目。

《香花山大贺寿》，讲的是众仙到南海紫竹林为观音祝寿，拜寿完毕众仙请观音施展变相，然后大家一起参观菩提岩。④ 该剧演出场面热闹，阵容庞大，参与者可达六七十人以上，可以说是带有吉庆意义的粤剧传统例戏。该剧一般在华光师傅诞、田窦二师诞、张五师傅诞、谭公诞时演出，落乡演戏有时应主会要求，也会搬演此剧，演出时间长达四个多小时。⑤

《六国大封相》，演苏秦拜相、衣锦荣归的故事。该剧不但有富贵吉祥之意，还隐含联合大众团结精诚之意。此戏在表演上有很多的排场，大多数都是程式化的表演，几乎涵盖了粤剧所有角色行当和表演程式，每个角色都规定由专门的行当演员饰演，且有固定的出场顺序。全剧最热闹的场面是公孙衍为苏秦送行的场面，包括由正生担任的苏秦、正印武生担任的公孙衍及正印花旦担任的推车等各种充满民间"游艺"色彩的传统技艺的精彩表演。胡吉甫《粤剧例戏内容之排演》一文中详细介绍了《六国大封相》的人名、角式（即角色）以及演员的穿戴。⑥ 由于该剧讲究仪式感和演出阵容，因而常常成为粤剧戏班展示实力和华丽阵容的最佳选择。

《跳加官》，据陈非侬描述："《跳加官》传说起源于唐朝，话说东方朔为了逗唐明皇开心，因而戴上面具（为免唐明皇认出是他），做出种种诙谐动作。现在演出跳加官时戴面具就是效法东方朔。"⑦（引按：历史上的东方朔是西汉时人。）其

① 详情参见杨镜波口述，庞秀明整理：《关于〈破台〉〈跳玄坛〉和〈收妖〉》，载《粤剧研究》1988年第3期，第62页。

② 剧本据何锦泉整理本《碧天贺寿》全套音乐、唱腔、锣鼓谱，载《粤剧研究》1990年第3、4期合刊本，第23-36页。

③ 剧本据冯源初等口述：《正本贺寿》，中国戏剧家协会广东分会、广东省文化局戏曲研究室编《粤剧传统音乐唱腔选辑》第3册，1961年版。

④ 剧本据冯源初等口述，殷满桃记谱整理：《香花山大贺寿》，载中国戏剧家协会广东分会、广东省文化局戏曲研究室编《粤剧传统音乐唱腔选辑》第9册，1962年版。

⑤ 参见〔加拿大〕杨端慧：《略谈〈香花山大贺寿〉——兼谈如何向外国人士推介粤剧》，载罗铭恩主编《粤剧论坛——第三届羊城国际粤剧节学术研讨会论文集》，澳门出版社2001年版，第314页；李计算：《粤剧与广府民俗》，羊城晚报出版社2008年版，第118页。

⑥ 胡吉甫：《粤剧例戏内容之排演》，载《民俗》1929年第77期，第15-17页。

⑦ 陈非侬口述，沈吉诚、余慕云编辑，伍荣仲、陈泽蕾重编：《粤剧六十年》，香港中文大学音乐系粤剧研究计划2007年版，第98-99页。

表演过程为：表演者头戴面具上场，用舞蹈动作表演，在此过程中不断取出写有"天官赐福""风调雨顺""步步高升""万寿无疆"等吉祥话语的加官条展示给观众看，观众看完后则将加官条放在舞台正中的桌上，等全部加官条展示结束后，表演者便向它拱拜三次。全剧"只用正武生一人，不唱不白，只演身形"①，表演时间约三分钟。《跳加官》有男跳加官与女跳加官之分。据陈非侬的说法，"平时在演出粤剧时，只要有大人物（有财有势之人）到场看戏，随时都会加演《跳加官》，以示敬贺。跳完加官，被敬贺之人例有奖赏（多数封一'大利是'，即红包给戏班），由戏班派专人用托盘去接，然后全班人均分该'利是'"②。

《天姬送子》演的是七仙女送子给董永的故事，寓意添丁添福，也是粤剧常演的一出例戏。《天姬送子》的演出有繁简两个版本。繁版叫《宫装送子》（又名《过洞送子》），全剧分"别洞""别府"和"送子"三场。③ 简版则只演第三场，表演过程为：董永骑马出场，下马，七姐抱斗官出场，将斗官交给董永，分别下场。剧中只有几句念白，没有唱段。陈守仁在《仪式、信仰、演剧：神功粤剧在香港》一文中提出："《送子》又分《大送子》及《小送子》，前者用于每台戏正日下午正本之前，后者用于首晚开台及非正日下午正本之前。……《大送子》以七位仙女上场眺望凡间开始，之后述董永高中状元游街。七姐其后把孩子送回董永，董永接过孩子，夫妇再次以仙凡为界，从此分别。《小送子》只由两位演员分别扮演七姐及董永，仍以交还孩儿为主要情节。"④

《玉皇登殿》⑤，俗称《开叉》，演朔望之期，玉皇登殿，诸神排班朝参，玉皇听取诸神巡察凡尘的情况。《玉皇登殿》和《六国大封相》一样，出场阵容庞大，保留了不少传统排场功架和锣鼓牌子，具有展示的作用。粤剧艺人新金山贞解释道："一方面是因为往时落乡做戏，虽说是荒山野岭，但盖搭戏棚的地方总是就近人烟，那时的戏棚总是用葵叶盖搭，若有火烧，便会连累村民。所以头一天做《玉皇登殿》，烧过黄烟，就可以把瘟疫邪气一并驱除。烧黄烟的材料主要是松香、硫黄，加上爆竹等；另一方面是《玉皇登殿》的场面有满天神佛，满天神佛都到过这

① 胡吉甫：《粤剧例戏内容之排演》，载《民俗》1929年第77期，第18页。
② 陈非侬口述，沈吉诚、余慕云编辑，伍荣仲、陈泽蕾重编：《粤剧六十年》，香港中文大学音乐系粤剧研究计划2007年版，第99页。
③ 剧本据何锦泉整理：《天姬大送子》，载《南国红豆》1994年第2期。《粤剧传统音乐唱腔选辑》第3册收录的《仙姬送子》则没有第一、二场。
④ 陈守仁：《仪式、信仰、演剧：神功粤剧在香港》，香港中文大学粤剧研究计划1996年版，第66-67页。
⑤ 剧本据冯源初等口述，殷满桃记谱：《玉皇登殿》，载中国戏剧家协会广东分会、广东省文化局戏曲研究室编《粤剧传统音乐唱腔选辑》第4册，1962年版。

一地方，就可以镇压地方上的邪魔。"① 根据这种解释来看，《玉皇登殿》也带有驱邪除煞的作用。

总之，粤剧例戏具有展示剧团阵容、吉祥喜庆、祈福避邪等功能，与广府地区的文化、信仰、风俗等紧密相连。

二 粤剧例戏在乡村的演出情况

粤剧戏班在乡村演出，一个台期通常为三日四夜或四日五夜。关于粤剧传统日夜戏的例规，麦啸霞在《广东戏剧史略》中曾列表介绍过，在"第一晚开台例戏表"中，他列出了首晚夜戏演出次序为："一，祭白虎（班称破台，又曰跳财神）；二，八仙贺寿（班称碧天）；三，六国封相（班称开台）；四，昆剧三出（班称大腔）；五，粤调文静戏（名为三出头，又名首本戏）；六，成套（通称开套）；七，古尾。"② 首晚程序繁复而隆重，注重仪式的进行，其后数晚夜戏则不再演出开台例戏及昆剧三出。据麦氏说明，以后夜戏开锣均直接演出粤调文静戏，通常亦演三出，然后再演"成套"和"古尾"。麦氏认为"成套"类似京剧"大轴子"，京戏大轴戏均为成套的武打戏，由数个折子戏串联而成。"古尾"亦称天光戏，称"包天光"。

关于日戏演出的例规，麦啸霞亦列表介绍如下："一，发报鼓（班语谓之三五七）；二，八仙贺寿；三，加官（通称跳加官）；四，送子（通称天姬送子）；五，登殿（通称玉皇登殿，班称开叉）；六，副末开场（俗称进宝状元，班称打头场）；七，昆剧；八，粤调。"③ 首日演出以后，日戏程序大致亦与正日所演相类似，"发报鼓"以后，继演《贺寿》《加官》《送子》，只是扮演者均由次一等脚色担任，《玉皇登殿》则简化只演《跳天将》一段。

红船班演戏合同中规定，演出例戏往往还要加收利市（即利是，红包），如1919年吉庆公所订戏合同写道："每逢起庆摆席，每日折席金银四大元。如演《落地》《八仙贺寿》《加官》《送子》，每次利市银四大元。"④ 到了1928年吉庆介绍总处订戏合同则将利市增加了一倍："一凡每逢主会喜庆摆酒，每日折席金银八大

① 新金山贞：《粤剧古老例戏〈玉皇登殿〉暨〈香花山大贺寿〉口述（1993）》，载黎键编录《香港粤剧时踪》，香港市政局公共图书馆1998年版，第38页。
② 麦啸霞：《广东戏剧史略》，载广东文物展览会编辑《广东文物》卷八，中国文化协进会1941年版，第808—809页。
③ 麦啸霞：《广东戏剧史略》，载广东文物展览会编辑《广东文物》卷八，中国文化协进会1941年版，第809—810页。
④ 参见日本东京大学东洋文化研究所"广东地方剧班演出文书五件"，由黄仕忠老师提供。

元。如演《落地》《八仙贺寿》《加官》《送子》，每次利市银八大元。"①

可见，粤剧例戏的演出在乡村社会已然是一种常态，而且形成了特定的演出程式，具有仪式性的特点。对于乡村社会或酬神组织而言，戏班是否带来新剧他们并不在乎，他们更在乎的是戏班是否将整套例戏做足，例戏演出规模越大，演出时间越长，就显得越隆重越气派，越能体现出主会对神灵或祖先的敬意。

三 粤剧例戏在城市的演出情况

（一）仪式简化

由于城市商业戏院演出时间有限，而且城市演剧以观赏性为主，使得原本在乡野草台被视为必不可少的例戏演出变得可有可无，不再成为重头戏，只是某些特定场合的"暖场戏"或"开场戏"，以作渲染气氛之用。因此演出时间大大缩减，演出形式也大为简化。如《贺寿》《送子》常演的都是简化的版本。

（二）剧目演出次数减少

从晚清民国时期广州各大戏院上演的例戏来看，主要有《六国大封相》《贺寿》《香花山大贺寿》《天姬送子》（《大送子》和《小送子》），其中《六国大封相》演出次数最多，《大送子》次之，再来是《香花山大贺寿》，而《贺寿》《小送子》则演出次数最少，《玉皇登殿》《祭白虎》更是难得一见。

图4-14　《越华报》1932年2月12日第5页刊登的永寿年班演出广告

① 参见日本东京大学东洋文化研究所"广东地方剧班演出文书五件"，由黄仕忠老师提供。

(三) 演出缘由改变，仪式感大大降低

这里以《六国大封相》为例加以说明。在乡土草台，《六国大封相》往往是必演的例戏，甚至有时是作为唯一的例戏表演。但是到了城市戏院，《六国大封相》不再是开台必演了，一般只有在下列几种情况下才会演出。

第一种是粤剧大班或传统班社初到戏院演出头台戏时，尤其是粤剧班社编演新剧，为了表示重视，渲染气氛，便时常会先演《六国大封相》。如《领海日报》1930年8月16日刊登《宝华戏院演新春秋剧团》广告："宝华戏院 演新春秋剧团 八月十二晚起 万人渴望的新剧王 白旋风下卷 先演六国大封相 曾三多 靓少凤 双坐车 陈非侬 伊秋水 双推车（靓少凤不挂须饰苏秦 伊秋水扎脚饰推车女）。"①

第二种是戏班添置新箱时也会借《六国大封相》展示。如《开新公司羊城新报》1921年7月22日刊登《海珠戏院演乐千秋班》广告："海珠戏院 旧历六月十八日 演乐千秋班 日戏停演（夜出头）先演六国大封相 新编配景艳情侠剧 冒险寻亲记 寻亲母中道劫娥眉 救佳人轻身临虎穴 □真假骨肉再重逢 加配新景全副顾绣新箱 明日礼拜六夜戏演通宵。"②

第三种是在粤剧戏班大集会的时候演出。如《广州共和报》1919年7月12日刊登《河南戏院演非常大集会班》广告："河南戏院 十五日演非常大集会班（正本）西河会 醉打金枝 襄阳宫主罪子 卖花得美（出头）先演双六国大封相 赤帻客上卷 荼薇吊影 笑刺肚记 湖中得美 五郎救弟"。③又如《中山日报》1946年1月29日刊登了《广东省八和粤剧协进会筹募复会基金举办八和大集会》广告，在广告中也提到："先演热闹华丽，名角数

图4-15 《中山日报》1946年1月29日第5版《八和大集会》广告

① 《宝华戏院演新春秋剧团》，载《领海日报》1930年8月16日，第2页。
② 《海珠戏院演乐千秋班》，载《开新公司羊城新报》1921年7月22日，第6页。
③ 《河南戏院演非常大集会班》，载《广州共和报》1919年7月12日，第2页。

百人狂欢合演之古剧 六国大封相。"①

（四）演出受阻，舆论以批评为多

以《香花山大贺寿》为例，署名仲彦的作者在1931年5月16日的《国华报》发表了题为《粤戏班之〈香花山大贺寿〉谈》的文章，批评道："神权一道，妇女所迷信，而俳优为尤□。旧历三月廿四日，优界之田窦先师诞辰，历古相沿，必演《香花山贺寿》。……是日两大戏院（海珠、太平），三大公司（安华、两大新②），俱点演此剧。凡购门券一张，随送寿钱一串，引动一般□□□□妇女，如蚁附膻，万头攒动，盛极一时。"③ 在文中还提到人们为什么喜欢"洒金钱"："妇女辈拾得此钱佩在儿童身上必获胜意云。"④

在城市中，人们对于粤剧例戏的演出存在着不同的看法。有些民众，尤其是妇女，出于迎祥祈福的心理，对其趋之若鹜。但是由于粤剧例戏很多都有扮仙的情节，因此，也容易落下"封建迷信"的口实，成为一般戏剧改良者批评攻击传统粤剧的理由。而后，《香花山大贺寿》又因"大撒钱"一段"有乱观众秩序"⑤，遭到市政当局的禁演。

四 粤剧例戏演出情况城乡差异的原因探析

（一）驱邪除煞功能的消退，迎祥祈福功能的延续

容世诚先生在《戏曲人类学初探——仪式、剧场与社群》一书中说道："戏班演出扮仙戏，主要有宗教上的祈福除煞和显示戏班实力、炫耀行头服饰的世俗功能。"⑥ 按其说法，粤剧《祭白虎》属于前一种，《贺寿》《天姬送子》《跳加官》《六国大封相》则属于后一种。从晚清民国时期广州城市各大戏院搬演的剧目来看，寓意驱邪除煞的剧目少有演出，甚至不演出，而寓意迎祥祈福的剧目则常有上演。

以《香花山大贺寿》为例，《香花山大贺寿》讲的是众仙到紫竹林祝贺观音得道，全剧分为"贺寿""摆花""插花""水晶宫""众仙会齐""紫竹林""菩提岩"七场，⑦ 场面热闹，而且充满吉庆的气氛。在戏中既有众多仙女的砌花舞蹈，

① 《广东省八和粤剧协进会筹募复会基金举办八和大集会》，载《中山日报》1946年1月29日，第5版。
② 民国时期，广州城内外各有一个大新公司。
③ 仲彦：《粤戏班之〈香花山大贺寿〉谈》，载《国华报》1931年5月16日，第1张第1页。
④ 仲彦：《粤戏班之〈香花山大贺寿〉谈》，载《国华报》1931年5月16日，第1张第1页。
⑤ 《广州市准禁戏剧一览表（廿二年五月至廿三年五月）》，载广州年鉴编纂委员会编《广州年鉴》卷八《文化》，奇文印务公司1935年版，第113页。
⑥ 容世诚：《戏曲人类学初探——仪式、剧场与社群》，台北麦田出版股份有限公司1997年版，第136页。
⑦ 剧本据冯源初等口述，殷满桃记谱整理：《香花山大贺寿》，载中国戏剧家协会广东分会、广东省文化局戏曲研究室编《粤剧传统音乐唱腔选辑》第9册，1962年版。

又有打武家做叠人山的类似杂技的武术表演，还有观音十八变等，其中"洒金钱"无疑是整出戏最激动人心的一段。在这一场中，传说中的钱仙刘海到来与观音贺寿，大洒金钱。"因他所洒的金钱，如果能拾得一枚，拿来给孩子挂在襟前，便可无灾无难，长命百岁了。"① 因此深得妇孺喜欢，每次演出观众都十分踊跃。

粤剧进入城市之后，《香花山大贺寿》还时有演出。如《开新公司羊城新报》1921年10月31日刊登河南戏院广告："是日大中华班同人恭祝华光先师宝诞 不演正本 由十二点钟开演香花山大贺寿全套 大撒金钱 内容优美 串演改良 大有可观 买票带送寿钱 全班出齐拍演。"②

图4-16 《开新公司羊城新报》1921年10月31日第6页刊登的《河南戏院演大中华班》广告

《广州大中报》1929年5月5日第2张第4页《西堤大新游艺场》刊载："粤戏场 廿四日 香花山大贺寿（夜）水晶宫大封相 廿五日 纱衫大送子 铁铸姻缘（夜）小丈夫 廿六日 宁柯怀恨（夜）虎口鸳鸯。"③

1931年5月11日，田窦二师诞期间，广州各大戏院都有演出《香花山大贺寿》，连薛觉先主持的觉先声班也在长堤海珠戏院演出该剧，并在广告中提到"香

① 李婉霞：《颇有娱乐性的〈香花山大贺寿〉》，载《戏曲品味》2013年第156期，第67页。
② 《河南戏院演大中华班》，载《开新公司羊城新报》1921年10月31日，第6页。
③ 《西堤大新游艺场》，载《广州大中报》1929年5月5日，第2张第4页。

花山大贺寿 薛觉先先饰观音后饰韦陀 观音得道大洒金钱"①。

图4-17 《大中华报》1931年5月11日第8版刊登的戏曲广告

到了1932年田窦二师诞,这种情形仍在延续。《伶星》亦有报道:"师傅诞到了,各班又是忙着开演《香花山大贺寿》,大洒金钱,最先新中原在港高升开演,觉先声廿五日在省海珠开演,廿九日人寿年在省太平开演。"②

1933年,广州市社会局以《香花山大贺寿》"大洒金钱"之举"迹近迷信,且易生事端"③,因此通令禁止,"故以后凡演《香花山大贺寿》者,咸删除大洒金钱一节,以示遵奉功令"④。1934年,田窦二师诞期间,粤剧戏班仍然照常开演《香花山大贺寿》,而且演出场面更加热烈,俨然演变成为广州民众的狂欢节:"如义擎天、胜寿年、日月星等班,除照例开演《香花山大贺寿》,开筵畅饮更且化装巡行,全体老官(引按:即老倌),亦出齐拍演,(独胜寿年临时中止巡行)事前且印派巡行路径,有如佛山之秋色游行,引得万人空巷,齐观热闹。"⑤

直到1937年抗日战争爆发前夕,粤剧各大戏班仍在田窦二师诞竞演《香花山大贺寿》:"乐善戏院 即日演胜中华 日演 香山大贺寿(夜)腊染霸王唇 海珠舞台 即日演万年青 日演 香山大贺寿(夜)海底寻针 太平戏院 即日演大光明 日演 香山

① 《海珠戏院演觉先声班》,载《大中华报》1931年5月11日,第8版。
② 载《伶星》,1932年第32期,第32页《伶星简报》一栏。
③ 《田窦二师诞辰戏人狂欢节扩大狂欢》,载《伶星》1934年第93期,第5页。
④ 《田窦二师诞辰戏人狂欢节扩大狂欢》,载《伶星》1934年第93期,第5页。
⑤ 《田窦二师诞辰戏人狂欢节扩大狂欢》,载《伶星》1934年第93期,第5页。

大贺寿（夜）停。"①

进入城市戏院之后，《香花山大贺寿》更多的是在戏班华光师傅诞和田窦二师诞演出，甚至后来演变成为一种带有全民性的狂欢节。其中"大洒金钱"一段，本是作为驱邪除煞的仪式剧，而后则演变成为制造热闹喜庆气氛的重要桥段。

（二）祭祀仪式功能的弱化，观赏宣传功能的增强

可以说，在所有的粤剧例戏中，《六国大封相》是宗教祭祀成分最弱的一出。大多数学者都认为《六国大封相》具有展示的作用。② 其一，《六国大封相》保留了粤剧大部分行当的基本功。在演出过程中，演员们要根据行当的不同，表演各自基本或独特的身段功架，如"坐车""罗伞架""宫灯架"等，龙虎武师们大翻跟斗，表演南派武功，男女丑骑胭脂马表演各种谐趣惹笑动作等。其二，《六国大封相》保存了粤剧不少的排场，如"拉山""扎架""走圆台"等。其三，《六国大封相》保存了粤剧不少的传统唱腔和音乐，如唱"大腔"和一些昆曲牌子等。至于其他意义，不同学者有不同的看法。

余慕云认为："最初，《六国大封相》是作为《出头》（大型的折子戏）演出的。后来'八和会馆'同人，特别是它的创办人，有武生王之称的邝新华，认为此剧寓意甚深（团结抗暴），极有意义（反抗暴政），又庄谐并重，堂皇热闹，非常精彩，于是规定所属粤班，演出首夕，必须先演《六国大封相》，把它列为例戏之首。此例在海外（包括香港），至今仍基本执行。粤剧戏班每逢开台演出，首演《六国大封相》还有一个原因，就是因为它演出时，粤剧戏班的所有艺员都参加演出，邀请戏班演出的主事人，可以在演出《六国大封相》时，按戏班艺员名单，核对戏班有否'食额'（人数不足）和'货不对办'（指定雇请的演员有否到齐参演）。"③

还有学者认为："例戏追求的不是矛盾冲突的戏剧性，而是象征意义，即驱除恶煞或者迎祥纳福，所以《六国大封相》没有详细讲述苏秦一生的故事，而是截取他被封为六国丞相、即将衣锦还乡这个片段，因其在寓意富贵吉祥方面具有典

① 《乐善戏院》《海珠舞台》《太平戏院》，载《光华报》1937年5月5日，第2张第1-2页中缝。
② 详参胡吉甫：《粤剧例戏内容之排演》，载《民俗》1929年第77期，第15-17页；余慕云：《粤剧〈六国大封相〉漫谈》，载《戏剧艺术资料》1983年第9期，第107-108页；梁沛锦：《粤剧剧目研究之一——〈六国大封相〉剧目、本事、传演与编者初探》，载《香港中文大学中国文化研究所学报》1989年第22卷；左小燕：《有这么一出戏——关于粤剧〈六国封相〉》，载《戏曲艺术》2002年第1期；李计筹：《粤剧例戏〈六国大封相〉之特色及功能》，载《四川戏剧》2009年第2期；罗春燕：《粤剧〈六国大封相〉的角色穿戴艺术》，载《戏剧文学》2013年第6期。
③ 余慕云：《粤剧〈六国大封相〉漫谈》，载《戏剧艺术资料》1983年第9期，第107页。

型性。"①

容世诚先生则认为:"今天粤剧《六国封相》,似乎是以炫耀戏班服饰和展示不同行当的舞台功架为主要目的,驱邪挡煞的意义已不明显。"②言下之意,容先生认为粤剧《六国大封相》早期的演出是带有一定驱邪挡煞功能的。

综上,《六国大封相》的演出,有四层意思。第一层是《六国大封相》不仅是戏班全体成员的大亮相,而且是戏班演员技艺的大展示,充分渲染热闹喜庆的气氛,寓意富贵吉祥。第二层是表现团结精诚和抗暴意识。第三层是亮出班底、行头,方便主会核定参演人数。第四层是带有一定的驱邪除煞功能。

相对于粤剧的其他例戏,《六国大封相》能长期存在于城市舞台上,用陈守仁的话来说,"它的主要作用是使观众看见戏班的众多演员、精彩的北派及华丽的戏服,藉以制造一种热闹气氛来吸引更多的观众。《封相》揭开'神人共乐'的序幕,除娱乐鬼神外,只有较薄的宗教性意义,但却具有近乎商业性的宣传作用"③。《六国大封相》一剧观赏宣传功能的强化,是其得以进入城市商业剧场演出的重要动因。正如容世诚先生所说:"三〇年代开始,粤剧日渐世俗化和城市化。演出的场合从农村旷野移入室内剧场,演剧的功能目的也由酬神祀鬼转向纯粹的娱乐和艺术欣赏,昔日在农村野台戏演出场合所奉行的宗教仪式日渐褪色。"④

(三)烦琐程序的减少,特色表演的移植包装

《国华报》1933年4月27日刊登海珠戏院演大循环剧团的广告:"廿七日(星期四)香花山大贺(赠送桃心寿钱)(夜演)八阵图(主演名角)少达子 小昆仑 冯小非 袁非我 伦有为 谭炳庸。"⑤《香花山大贺寿》的演出,本来是粤剧戏班在师傅诞时献给祖师爷华光大帝或田窦二师的礼物或者说是一份祭礼。但是,进入城市剧场之后,粤剧戏班却将其进行包装,并将其中"洒金钱"一段作为噱头加以宣传造势,甚至推出"买票带送寿钱"的营销策略,⑥为自己谋求商业利润。又如《天姬送子》中最有特色的是反宫装⑦的表演。杨恩寿《坦园日记》载:"盖粤俗出场必演《天姬送子》故事,出宫妆天女凡七,各献舞态;其宫妆里外异色,当场翻

① 李计筹:《粤剧例戏〈六国大封相〉之特色及功能》,载《四川戏剧》2009年第2期。
② 容世诚:《戏曲人类学初探——仪式、剧场与社群》,台北麦田出版股份有限公司1997年版,第156页。
③ 陈守仁:《香港粤剧导论》,香港中文大学音乐系粤剧研究计划1999年版,第41页。
④ 容世诚:《戏曲人类学初探——仪式、剧场与社群》,台北麦田出版股份有限公司1997年版,第160—161页。
⑤ 《万众渴望之大循环今日回来了》,载《国华报》1933年4月27日,第2张第3页。
⑥ 参见《河南戏院演大中华班》,载《开新公司羊城新报》1921年10月31日,第6页。
⑦ 反宫装,是用于开台例戏《天姬送子》中七仙姬所穿的戏服。戏衣底面用两种颜色的料子制成,只要解开纽扣,翻转衣服,即可当场变换成另一种颜色和形状的服饰。

转,睹之如彩云万道,仿佛天花乱落也。"① 这样奇妙的表演自然也容易吸引追求新奇怪诞的城市观众,因此《天姬送子》在民国时期的广州剧坛仍时有演出。

总之,无论从演出形态、演出功能还是演出安排来看,粤剧例戏在城市的演出及其遭际,很多都是建立在农村演出的基础上,能够看出两者之间内在的关联性。但在这个过程中,延续、消解、移植、利用、包装,粤剧例戏在乡村的演出形态和功能被逐渐地肢解和重构,最终在城市舞台上表现出了一种"似曾相识"又"陌生"的感觉,在一定程度上满足了城市民众既"怀旧"又"追求新奇"的审美需求。

第四节 从神仙道化到机关布景
——晚清民国时期粤剧神仙剧的传承及嬗变

一 传统神仙道化剧的编演

神仙道化剧,指宣扬因果报应、善恶有报这类题材的剧目,在传统戏曲中并不少见。在粤剧舞台上亦不乏此类题材的作品,如《罗卜救母》《湘子登仙》《幻醉广寒》《蒙正祭灶》《石狮流泪》《东坡访友》《小青吊影》《佛女儿》《佛祖寻母》等。

这些作品往往是通过世人看破红尘,受神仙点化,遁入空门或者羽化登仙等作为主要的故事情节,从中可以明显看到宣扬因果报应、善恶有报的主题倾向。如《罗卜救母》演傅罗卜法号目连,其母王氏因生前作恶多端,以致死后于阴间受苦,乃托梦罗卜,望其至西方拜佛求经,救母脱难。罗卜通过神明考验,终于得见如来佛祖,赐其锡杖袈裟,以启地狱之门,救王氏还阳。玉皇颁旨,授罗卜为地藏王,其父为南天门都土地,其妻为华岳夫人,阖家同归上界,独留王氏于阳间。罗卜嘱王氏须多修善果,俟功行完满,必来超度其母。

由于神仙道化剧的主题意旨与乡村演剧提倡"道德教化"的目的相一致,因此,成为乡土草台常演不衰的一类剧目题材。然而,粤剧进入城市戏院演出之后,神仙道化剧却摇身一变,诞生了一种新的样式——神仙怪诞剧。

① 〔清〕杨恩寿著,陈长明标点:《坦园日记》卷三,上海古籍出版社1983年版,第147页。

二 晚清民国时期粤剧神仙怪诞剧的风行

早期粤剧多在乡间的土台、庙台和临时架搭的戏棚演出，设施简单，几无装置。清末民初，粤剧部分戏班改用"镜框式"舞台布景装置，增设台前大幕。五四运动后，舞台美术受新文化的影响，出现整幅软布画景，在帆布做成的大画幅上绘上宫殿、城楼、花园、山河等景物，后来还出现了木头制作的硬景。

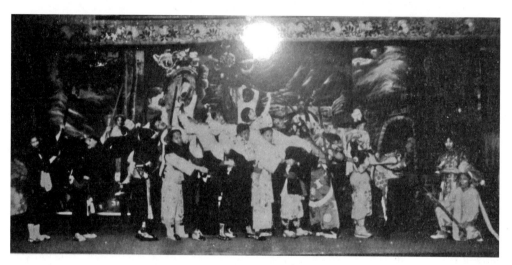

图 4-18　早期的舞台布景——软布布景

（图片来源：广东粤剧博物馆）

民国时期，外国经济文化的入侵，也带来了现代化的科学技术。再加上电影、话剧、歌剧等现代艺术的加入，为科学技术与传统艺术的融合提供了有利的条件。为了在城市娱乐文化的竞争中取胜，省港大班对传统粤剧艺术进行大刀阔斧的创新，在粤剧服饰上标新立异，争妍斗丽，将科学技术运用到粤剧舞台上，变幻莫测、异彩纷呈的机关布景逐渐兴起（见图 4-19）。

俗谚有云："戏不够，神仙凑。"既然可以虚无缥缈率意而为，便能够串联最多的新鲜玩意，因此在舞台美术日益受到重视的情况下，以神仙变幻为主题的剧目也就风靡一时，而离奇的情节和变幻的机关布景正是神怪剧得以风行的原因。不同于神仙道化剧，神仙怪诞剧并不以宣扬神仙道化为主要目的，而是通过对超乎现实的神怪世界的描摹，以及现代舞台灯光布景的渲染，为观众制造一种亦真亦幻、新奇怪异的舞台世界。

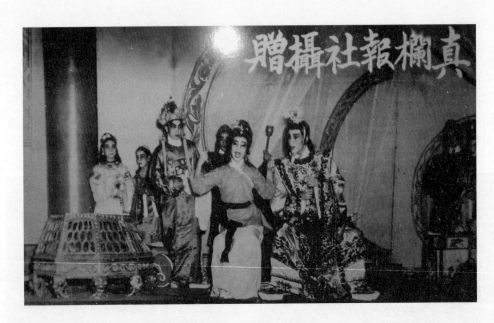

图4-19　20世纪四十年代《真栏》报社拍摄的粤剧舞台立体布景
（图片来源：广东粤剧博物馆）

在这方面，做到极致的当属《龙虎渡姜公》，甚至连《中国戏曲志·广东卷》都评价其"开了机关布景的先河"。该剧是人寿年班编剧李公健根据上海京剧名角周信芳的《封神榜》改编而成，故事情节怪诞离奇，大肆渲染诡异的气氛，不遗余力地展现机关布景的魅力。该剧甫一出现，即城市乡村所向披靡。后来，人寿年班乘胜追击，编出第二本、第三本……从1928年始至1933年元旦，《龙虎渡姜公》先后共编了十九本。《龙虎渡姜公》的成功，使得人寿年班看到了神怪剧的市场潜力，因此《十美绕宣王》和《状元贪驸马》两大剧本也相继问世。"然而换汤不换药，无非又是一窝蛇，渡姜公有姜太公，绕宣王有苏金定，贪驸马又有一个包文拯哩。谁一个不神通广大，画符斗法？"[1]

见有利可图，其他戏班也纷纷编演神怪剧，并借鉴人寿年班的做法，大肆采用机关布景。如钧天乐班的《打劫阴司路》，菱花艳影全女班的《火烧红莲寺全集》和《地狱寻妻》，大观园班的《张天师》，大中原班的《观音出世》，以及新中华班和月团圆班竞演的《白蟒占龙宫》等，均以离奇的情节和变幻的机关布景来招徕观众。

[1] 舞台记者：《人寿年话唔开倒车喎 预定大打真军器》，载《伶星》1932年第32期，第4页。

关于粤剧的很多演出场景，我们目前已难得知，更不可能目睹。但是在现存的一些故事较为神化的剧本里，有关特殊舞台效果的指引特别详细，我们仍然能够感受到机关布景的独特魅力。譬如《尘影心香》第五场剧中，梵女唱曲时配合了很多特别效果："……许多仙花散于座下……案上瓶射出香水四散，台下用泵发出水便了……全场黄灯……全场黑暗现射灯射真香玉玺……红灯射住莲座化为红莲……全场光爽……"① 又如《落伽山》一剧，讲述观音得道降魔，有"森罗殿景""活动电光南海水景"，最后一场观音大斗众妖，从爆开的普陀岩中出现，"七手八臂，身放五色豪光伏妖"，如真照剧本演出的话，剧场气氛想必很热闹。②

此外，在戏曲广告中也经常有意地描摹机关布景的独特魔力。如《越华报》1936年11月1日第9页刊登的新擎天班新剧《骷髅碑》预告写道："剧中骷髅碑一景，集星光电理化于一炉，能变三重机关不同奇景，神秘莫测。千年棺材金塔，忽然跳出生动恐怖、骷髅骨与人大战，能将人掷入机关捆绑。华丽堂皇满布机关的山寨、忽变山崖景，惊心动魄的大监房断铁枝变景。更有向真人剖腹取肠，令你见之不寒而栗，为粤剧空前创举。场场变景，巧夺天工，无懈可击，幕幕紧张，惊心动魄，光学万能。"③ 又《越华报》1936年11月4日第1页新擎天班《千万头颅血》广告写道："是剧之特制惊人布景，有血流成河之千万头颅活动景，有火光熊熊浓烟密布之火烧古城景，其余幕幕惊奇，见所未见，欲看猛景猛剧请早莅临。"④

随着道具、布景和灯光技术的革新，

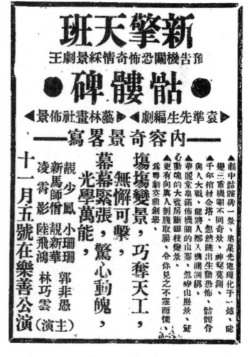

图4-20 《越华报》1936年11月1日第9页刊登的《新擎天班预告机关恐怖奇情彩景剧王骷髅碑》

① 《尘影心香》，载香港大学亚洲研究中心编《香港大学亚洲研究中心所藏粤剧剧本》第15卷第144本，香港大学亚洲研究中心1970年版，第18页。
② 《落伽山》，载香港大学亚洲研究中心编《香港大学亚洲研究中心所藏粤剧剧本》第14卷第135本，香港大学亚洲研究中心1970年版，第27-31页。
③ 《新擎天班预告机关恐怖奇情彩景剧王骷髅碑》，载《越华报》1936年11月1日，第9页。
④ 《新擎天班即在乐善开演》，载《越华报》1936年11月4日，第1页。

粤剧舞台仿佛成为一个打破情理惯例的场景，观众选择进场观赏与剧情是否"难以想象""奇情曲折"，与机关布景是否"亦真亦幻""变化莫测"密切相关。

三 神仙怪诞剧在城乡的不同遭际

神怪剧的编演一时间在城乡风靡起来，以人寿年班编演的《龙虎渡姜公》为例，该剧不仅在城市戏院编演了十九本，而且在广大农村地区也风靡一时，成为人寿年班落乡演出的利器。《越华报》1931年10月24日第1页秋声《禅山演省港班之经过》一文详细写道人寿年班在禅山演出大获成功的情况："佛山娱乐事业之不景气，此中人久已攒眉蹙额矣。……至去月忽幡然变计，开演省港班，而行其四六均分老例。初演人寿年，出其神怪剧本，于此间甚合消路，故获利逾千。"①

然而，在广州城市戏院，自从《龙虎渡姜公》开演之后，就一直有人站出来加以指责。署名没字碑的作者在《公评报》上发表了一篇题为《谈某戏班之神怪剧》的文章，该文指出："在破除迷信中，凡神怪剧本，皆在禁演之列，以其蔽锢民智，与辅助教育之旨背驰也。"② 很快，市政当局的禁令以及社会人士的多方指责，使得风靡一时的神仙怪诞剧迅速地退出了广州粤剧舞台。

总之，我们在考察此一时期粤剧审美风格的形成和嬗变过程中，应当注意城乡演出空间的不同，以及城乡民众不同审美诉求在其中所发挥的作用。神怪剧的出现，是粤剧戏班在城市演出市场日益衰微的情况下，重新寻找自身价值和定位的结果。然而，神怪的色彩又让粤剧戏班在农村演出市场上获利，当戏班看到了农村市场的火爆，便甚至不惜放弃在城市的角逐，而走上了一条继续迎合乡村民众神怪新奇审美需求的道路，逐渐偏离了粤剧的本质，也背离了时代思想改良的潮流。随着市政当局的禁令以及社会人士的多方指责，风靡一时的神仙怪诞剧便迅速地退出了广州粤剧舞台。

第五节 民俗艺术的城市新装
——晚清民国时期粤剧服饰的革新

杨懋建在《梦华琐簿》中对清代粤剧的演出状况及地方特色有过生动而详细的

① 秋声：《禅山演省港班之经过》，载《越华报》1931年10月24日，第1页。
② 没字碑：《谈某戏班之神怪剧》，载《公评报》1929年12月8日，第8页。

描述:"广州乐部分为二,曰'外江班',曰'本地班'。……本地班但工技击,以人为戏,所演故事类多不可究诘。……然其服饰豪侈,每登场金翠迷离,如七宝楼台,令人不可逼视。虽京师歌楼无其华靡。"① 通过杨懋建的叙述,我们发现清代粤剧本地班的演出并不以"声伎俱佳,关目奇巧"作为吸引观众的主要手段,而是以豪奢夺目的衣饰、热闹喧哗的技击场面来招徕观众的。

尽管红船时代,粤剧就以华丽的服饰吸引观众的眼球,然而,这个时期的粤剧服饰更多的是从乡村演戏注重色彩艳丽、光彩夺目的角度加以考虑,更符合乡村民众喜欢热闹、喜庆的审美趣味,桃红柳绿、红红火火的粤剧服饰,更具乡村民俗艺术的特性。

粤剧服饰作为粤剧艺术不可或缺的组成部分,从来都是应着表演的需要不断发展完备的,其发展演变在一定程度上也代表了粤剧审美风格演变的轨迹。晚清民国时期是粤剧从农村走向城市的关键时期,随着粤剧的发展,粤剧服饰也做出了相应的变化和发展。

一 晚清民国时期粤剧服饰的本土化

(一)造型样式的本土化

粤剧早期服饰主要是模仿明代衣冠式样,并在此基础上加以改良。李文茂起义时,就曾命令起义部属穿戴戏班服装,以示兴汉灭满。董惠兰《状元坊戏服话今昔》一文写道:"状元坊戏服门类品种极多,至今继承和保留下来的古装粤剧戏服尚有七十余种。如男角穿用的皇帝服、男披风、男大蟒、大汉装、文官袍、官服、海青、坐马、元领、大靠、小靠、京装、猎装等,女角穿的旗袍、皇后服、女披风、女大蟒、西湖装、小官装、小古装、大古装、女大靠、女小靠、车装等等。这些戏服的制作,大都沿用明代式样,其中也保留有元代和清代的特色。"②

清朝时期,京、粤剧交流逐渐增多,粤剧服装制度逐渐受到京剧影响,因此粤剧戏服开始加入清朝官服的式样。麦啸霞《广东戏剧史略》一书中就曾指出:"粤剧与平剧异流而同源,其始也若离若即,其后遂迥不相侔,理固然也。……(粤剧)剧本编排及服装配景,均以平剧为蓝本,而词曲腔调仍本粤乐,观众眼帘一新,大为激赏。"③

① 〔清〕杨懋建:《梦华琐簿》,载张次溪编纂《清代燕都梨园史料:正续编·上》,中国戏剧出版社1988年版,第350页。
② 董惠兰:《状元坊戏服话今昔》,载《戏曲品味》2012年第137期。
③ 麦啸霞:《广东戏剧史略》,载广东文物展览会编辑《广东文物》卷八,中国文化协进会1941年版,第812页。

随着粤剧剧目的丰富，粤剧舞台上出现了更加丰富的服饰样式。正如陈非侬《粤剧六十年》一书中所说："演到秦朝、汉朝，或秦汉以前的戏（例如《龙虎渡姜公》），我们便穿汉装（汉朝的服装，又叫'大汉装'）。演清朝的戏（例如《文太后》）时，则穿清装。我演《文太后》时，剧中的清装都是经过考据的。演民初戏（例如《沙三少》）时，则穿民初装，即当时所谓时装。演外国戏（例如《贼王子》），则穿外国服装。至此，粤剧的服装开始随着戏的内容而转变。"①

伴随着政治斗争的风云变幻，剧坛出现了许多改良粤剧，如《火烧大沙头》《秋瑾》《温生才刺孚琦》等。戏台上，广州工人是对胸唐装衫裤，妇女时装有裙、短上衣斜襟、阔袖，学生穿中山装，归国青年华侨是西式装扮。

关于民国时期改良戏的演出情况，还能在很多美国大戏院的演出剧照中看到：有反对袁世凯称帝，表现孙中山和宋庆龄登上"永丰舰"的粤剧《民主革命之父》剧照（见图4-21）；有以当时现实社会生活的"禁止赌博与吸烟片"为主题的粤剧《关影怜的呼吁》剧照；也有关于现代女性社会辩论的改良新戏剧照等。

图4-21　20世纪20年代，美国三藩市（旧金山）中国大戏院上演改良新戏《民主革命之父》。图为表现孙中山及夫人1922年离开广州避难时的剧照

（图片来源：广东粤剧博物馆）

此外，作为戏剧表演中具有象征性和视觉效果最强的艺术元素，粤剧戏服还常常成为讽刺社会现实、宣传革命改良思想的一个重要工具。袁衍丽在《廖侠怀和他

① 陈非侬口述，沈吉诚、余慕云编辑，伍荣仲、陈泽蕾重编：《粤剧六十年》，香港中文大学音乐系粤剧研究计划2007年版，第170页。

的〈甘地会西施〉》一文中曾讲："抗战胜利后，金元券贬值，廖侠怀就在《六国封相》里穿一件用金元券贴成的戏服出场，讥讽挖苦这种不值钱的货币。"① 20 世纪 40 年代日月星演出《国魂》一剧时，名伶卢海天穿一件绣着"国魂正气"四字的黑绸绣珠筒座马，以示对时局的回应（见图4-22）。

总之，从刚开始的仿照明朝服饰，到后来受到京剧等同行的影响不断丰富和改良粤剧服饰，再到后来随着演出剧目的不断丰富，加入了很多清末民初的新式服装，甚至为了表达某种意念，在服装上加入了很多新鲜的元素。这些粤剧服饰，既有为了演出而进行改造的传统戏服，又有为了表现改良新剧而增添的社会生活服装，新与旧、传统与现代在粤剧舞台上展露无遗。与其说这是粤剧剧目剧情的需要，倒不如说粤剧服饰本身就宣告着不同思想观念和时代潮流的正面交锋和碰撞。粤剧服饰不再仅仅是一种表演程式，而是通过视觉冲击和舞台效果表现着粤剧剧目的深刻内涵，表达着时代的主题。

（二）制作工艺的本土化

麦啸霞《广东戏剧史略》一书中对粤剧服装做过这样的描述："粤剧承昆曲汉剧之遗规，服装概为明制，初期与秦皖京班本无二致，后以粤尚顾绣，大率金线为贵，于是金碧辉煌，胜于京沪所制。自欧美胶片输入，光耀如镜，照眼生花，梨园名角，竞相采用。奇装异服，侈言摩登，斗丽争妍，渐流诡杂。"②

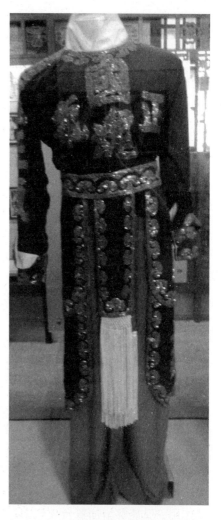

图 4-22　卢海天穿用的黑绸绣珠筒"国魂正气"座马

（图片来源：广东粤剧博物馆）

① 袁衍丽：《廖侠怀和他的〈甘地会西施〉》，载广州市文化局编《新时期戏剧论文选》，广州市文化局 1989 年版，第 274-275 页。

② 麦啸霞：《广东戏剧史略》，载广东文物展览会编辑《广东文物》卷八，中国文化协进会 1941 年版，第 817-818 页。

早期粤剧服饰多用布料，式样简单。清代中叶开始，由于演出活动频繁、粤剧服饰需求量大增，服饰质料及款式多样化，带动了戏服行业的昌盛。赖伯疆、黄镜明《粤剧史》一书中讲道："粤剧的服装历来偏于华丽，富于地方特色。清康熙年间，广州状元坊的刺绣工人就以精美的广绣作戏服。"[1]

至于广绣的绣法，《粤剧史》一书中有一段详细的描述："'广绣'的绣法是一种'缕绣'，绣时先用粉墨在衣料上打'谱'（花样），然后用细毛笔描绘出来，接着用金线或艮线压住，再用彩线把金线和艮线钉上，这些彩线比丝线还小，其颜色与衣料颜色相同。钉彩线时要钉得密细、牢靠，力求图案紧贴在衣料上面，显得平滑光润。缕绣的花样很多，有龙形、万字、喜字，有'流云百福''双蝶穿花'等。除缕绣之外，还有水墨画绫，素缎刺绣等。"[2]

广绣戏服生产自有一套规程，工序繁复，过程也相当讲究。潘福麟《状元坊广绣戏服——谈粤剧服装艺术（二）》一文中提到："先是设计戏装、选料、开尺寸、分割、分发刺绣，然后缝合。……乱浆、裁剪、车缝，车缝时需交替使用缝纫机、浆糊、烫斗、手缝针及钉纽。"[3] 此外，广绣戏服的用料也特别广泛，包括麻布、丝绸、棉花等数十个品种。由此可见粤剧戏服制作工程之浩大，做工之精细。

广绣戏服的最大特点是善于运用传统钉金垫浮绣技艺，采用金、银、绒色线和珠（胶）片等绣料，讲究布料底色与花样配称，图案纹样与人物角色相适宜，具有平、密、和、垫四大特色。因此，经过盘锁、垫钉，绣出的蟒袍、凤冠霞帔、头盔彩翎饱满浮凸，富丽堂皇。

图4-23、4-24是来自广东粤剧博物馆的广绣蟒。戏班中的蟒袍取自朝廷礼服，是帝王、将相、后妃、大臣等身份高贵的人物，在礼宴、朝会、大典、理案等场合通用的礼服，以示庄重严肃。男蟒全身绣龙，包括团龙、行龙、大龙，或祥云等。蓝地广绣蟒通过色彩的强烈对比，突出全身的绣龙形状，既起到说明官员身份的作用，又能够增加舞台表现力。另一件"20世纪二三十年代锋毛金银线广绣蟒"则通过金银钱、绒色线绣制，给人以高贵典雅、富丽堂皇的艺术效果。同时，垫高绒色线又使得纹样上的各色龙凤鸟兽更活灵活现，更具有立体感，利于强化表演效果。

[1] 赖伯疆、黄镜明：《粤剧史》，中国戏剧出版社1988年版，第261页。
[2] 赖伯疆、黄镜明：《粤剧史》，中国戏剧出版社1988年版，第261页。
[3] 潘福麟：《状元坊广绣戏服——谈粤剧服装艺术（二）》，载《南国红豆》1998年第3期。

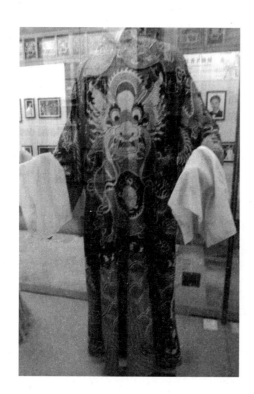

图4-23 粤剧名伶谭秉庸穿用的蓝地广绣蟒
（图片来源：广东粤剧博物馆）

图4-24 20世纪二三十年代锋毛金银线广绣蟒

（图片来源：广东粤剧博物馆）

晚清民国时期，粤剧戏服以广州状元坊所制作的最为出名。据《广州市志》载："清雍正前后，广绣又增加了一类新品种——粤剧戏服。当时，广州状元坊制作的'伶装'，在国内享有盛名，连宫廷的戏班也慕名到状元坊定制蟒袍玉带、凤冠霞帔等戏剧服饰。"① 状元坊是广州越秀区一条不足三百米长的古巷，坊内遍布加工粤剧戏服的刺绣作坊，是著名的戏服一条街。潘福麟在《状元坊广绣戏服——谈粤剧服装艺术（二）》一文中谈到20世纪初，"广州制作戏服的店铺，大多数聚集在状元坊，有个别店铺，设在黄沙梯云路及南华西路等地。当年状元坊比较大的一间店铺叫'余茂隆顾绣戏服'，有十几个伙计帮工，其余的是夫妻店"②。在民国时期的一些戏桥宣传册中，经常可以看到"余茂隆全副特别顾绣新箱"这样的宣传

① 广州市地方志编纂委员会编：《广州市志》卷五（上），广州出版社1998年版，第756页。
② 潘福麟：《状元坊广绣戏服——谈粤剧服装艺术（二）》，载《南国红豆》1998年第3期。

标语，说明在当时戏服制作过程中，"余茂隆"这一名号在业内颇有名气和影响力。同时，也可以看到戏班对于衣箱服饰的重视程度，已经将其作为吸引观众的一大卖点。

图 4-25 民国时期一统太平戏班戏桥
（图片来源：日本东京大学东洋文化研究所，由黄仕忠老师提供）

此外，香港文化博物馆收藏了一张 20 世纪 20 年代余茂隆戏服店的衣箱单，上面记载了这样的内容：

（上一行从左到右）双官庄七件单二件 花元领一件 各色元领五件 各色海青四件 花虎道门一对 花台帏三张 花椅台四张 单打一对 罗伞二把 帅旗五枝 马夫衲六件 马夫袄六条 绉纱群十条 布裙四条 绸裙二条 各大甲七件 霸楼四件 太监衣四件 天星四件 满洲四套 连子袍六件 四色褂四件 贝旗五申 龙褂四件 坐龙四件 坐马四件 色彩袜子十条 梅香夭衲四件

（下一行从左至右）男海青八件 女海青六件 红白披风四件 富贵海青一件 公婆衣一件 花大帐一个 花睡衣一件 各色贝心五件 霞佩一件 百加衣二件 大官肩四个 花肩三个 牙筒四条 花官灯衲一件 花腰衲一件 衣箱单的最后注明：以上存回余茂隆。

从这张衣箱单来看，余茂隆承造的戏服类型种类繁多，数量巨大，共计 43 种，170 件，可见当时戏行订制戏服数量之多，以及余茂隆戏服店的经营范围之广。

广绣戏服的兴起，以及制作工艺的提升，使粤剧的戏服变得多姿多彩，新艳美观，进一步增加了粤剧服饰的观赏性和舞台演出效果，为粤剧服饰的丰富和创新提

供了有力的技术支撑，使粤剧服饰的制作向着更加专业化和本土化的方向发展。

二　晚清民国时期粤剧服饰的外来化

作为西风东渐最早的地区之一，广府地区的服饰很早就受到外来文化的影响，在保留地域特色的前提下，也逐渐融合了外来服饰的新元素，长袍马褂、襟衫裙裤、军旅皮靴、西装革履各种服饰在这个时代里并肩同行，形成了新旧交织、中外杂糅的奇特景象。粤剧创作也出现了一些取材于外国电影、小说的剧目，伴随着这些剧目的出现，粤剧服饰也添加了不少异域风情。

图4-26　根据阿拉伯故事《天方夜谭》改编的粤剧《贼王子》剧照
（图片来源：广东粤剧博物馆）

1926年，陈天纵、马师曾和陈非侬三人合作，为大罗天班编演名剧《贼王子》。该剧是根据影片《八达城之盗》改编的，全剧的人物穿戴都是西方现代社会生活的装束打扮。戏台上出现了装扮成各国王子的演员，有的身着印度衣服，有的戴阿拉伯头巾等等，充满着异国情调。

粤剧《白金龙》改编自美国无声影片《郡主与侍者》，由觉先声剧团于1929年12月28日在广州市海珠大戏院首演。在该剧中，薛觉先扮演男主角白金龙，虽以侍者身份出现，却穿着新颖的西装，仍不失公子哥儿风流倜傥、潇洒俊逸的风貌。

图4-27 薛觉先在《白金龙》中饰演的富家子弟为赢得美人芳心假扮侍者

（图片来源：罗丽《粤剧电影史》）

图4-28 廖侠怀在《甘地会西施》中饰演甘地

（图片来源：广东粤剧博物馆）

20世纪30年代，廖侠怀演出《甘地会西施》。在剧中，廖侠怀扮演甘地一角，身材瘦削，剃光了头，戴上眼镜，十足是印度的圣雄，而他的戏服就只是一块缠身的白布。在同一个舞台上，既有中国古代美女西施的花旦装扮，又有充满着异域风情的甘地的印度人装扮，中外杂糅，令人耳目一新。

这些改编自国外电影、小说或者取材自外国的粤剧剧目，在演出中完全使用粤剧排场，唱词跟说白都是中国的典故、俗语和方言，甚至连谈情说爱的场面也是用了中国小生、花旦的那种做法。然而粤剧服饰上却带有异域色彩和异国情调，这种中外结合的艺术表达方式，使得粤剧观众不仅有一种陌生新鲜之感，而且因其通俗易懂而乐于接受。

三 晚清民国时期粤剧服饰的现代化

(一)传统戏服的改造

《中国戏曲志·广东卷》载："粤剧艺人所用的服装基本上是传统的'粤绣'戏衣。中华民国以后改穿部分京剧戏衣，并对传统戏衣的搭配作了一些变化，创造了改良靠、文官袍、改良座马（改良箭衣）、文武袖（大甲披蟒）、大小汉装等多种款式。有一种名叫'反宫装'的戏衣，是开台例戏《天姬送子》中七仙姐所穿的服装，戏衣的底面用两种颜色的料子制成，只要解开其中纽扣，把衣服翻转，便可变成为另一种颜色和形状的戏衣。"①

据载，香港名伶芳艳芬演出《红鸾喜》时，该剧尾场有"天姬送子"的排场，为表现仙界变身的法力，故内穿电灯衫，外穿反宫装。反宫装部分的设计是活动的，下裙条状彩带，分上下两层。红鸾出场时，观众所见到的是黄地疏金片的袍服，当演至"变身"一节时，演员把左、右袖及衫身前幅扬起，翻到背后，袍服瞬间变成了一件红地疏金片、缀罗伞裙带的宫装。此时再拉开两襟，便露出已通电发亮的电灯衫。

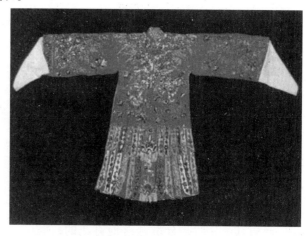

图4-29 反宫装戏衣

（图片来源：《中国戏曲志·广东卷》2000年版）

对于传统的粤剧戏服，马师曾和薛觉先等人都曾经锐意改革。如马师曾将平口窄袖的袍褂进行改革，参照古书的图样，重金缝制了有水袖的男女大袖汉装。② 薛觉先对于古装戏服也颇注意革新。早期粤剧旦角的头面化妆一般是带时装头笠，他将其改为贴片子，以便更符合历史真实；男角则改用水纱扎头，并把人字式的扎头方法改为额式扎法。③

① 中国戏曲志编辑委员会、《中国戏曲志·广东卷》编辑委员会编：《中国戏曲志·广东卷》，中国ISBN中心1993年版，第353页。

② 参见李门：《马师曾的粉墨春秋》，载广州市政协文史资料研究委员会粤剧研究中心编《广州文史资料》第42辑《粤剧春秋》，广东人民出版社1990年版，第235页。

③ 参见赖伯疆、黄镜明：《粤剧史》，中国戏剧出版社1988年版，第278—279页。

无论是出于演出方便,还是为了突出剧情的真实感,艺人对于传统戏服的各种改造,在一定程度上改变了传统粤剧服装的样式和功能,使其更好地适应和服务于剧情的各种需要和演出的实际情况,表现出了让粤剧戏装服务于演剧需要的创造性和自觉性。

(二) 胶片珠筒的运用

20世纪30年代,戏服商人关秋、余清两人合股创办了"中华绣家",以戏服经营为主,兼营帐幕、绣画、庙堂神功品、裙褂、礼服、日用绣品等。他们首先引入德国的胶片缝制戏服,闪烁耀眼,颇为时髦。后来,不少戏服店也从外国输入胶珠片、珠筒,将其钉在戏服上,令戏服闪烁生辉,以吸引观众。

据载,粤剧全女班苏州妹等最早穿着胶片戏装,新鲜刺眼,出奇制胜,引得其他戏班纷纷使用,很快便流行起来。① 潘福麟在《状元坊广绣戏服——谈粤剧服装艺术(二)》一文中还提到"有一篇笔名'百和'的文章说粤剧伶人肖丽章、靓少凤演出《唐宋春秋》和白玉堂演《煞星降地球》时,都靠机关布景及胶片戏装吸引观众"②。文中提到的这篇笔名为"百和"的文章,笔者暂时还未收集到,这里只作为旁证。

起初钉珠片时是分散疏落地钉花的,但后来亦有将全件戏服都钉满珠片、珠筒的,十分刺眼,亦被称为"密片戏装"。图4-30为广东粤剧博物馆所藏粤剧名伶周坤玲穿用的密片女蟒,小亮片遮盖得连绸料衣底都不见了,光彩照人,十分亮眼。这种戏服不仅能够突出演员,而且在某些灯光不够强的场合表演,也能够利用胶珠片的反光,将戏服显现于观众眼前。

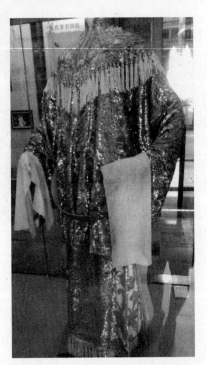

图4-30 粤剧名伶周坤玲穿用的密片女蟒

(图片来源:广东粤剧博物馆)

(三) 电灯的运用

从20世纪20年代开始,粤剧为了和电影争夺观众,在商业竞争的驱使下,服

① 参见潘福麟:《状元坊广绣戏服——谈粤剧服装艺术(二)》,载《南国红豆》1998年第3期。
② 潘福麟:《状元坊广绣戏服——谈粤剧服装艺术(二)》,载《南国红豆》1998年第3期。

装争奇斗艳，电灯衫也是这一时期的产物。

图4-31中的电灯衫是粤剧名伶黄金爱曾穿用过的灯泡大石芯正凤、白地绣银线宫装，表面虽看不出什么新奇，里面却别有洞天，白缎下隐约能见到的凸凹不平的弧形痕迹就是密密麻麻的电灯泡，头饰上还镶嵌了许多灯泡，据说晚上灯泡一亮戏服通身透明，煞是好看。穿着这种戏服演出的情况在民国时期的粤剧剧坛上更是佳话连篇，在艺人们的回忆录中比比皆是。

据潘福麟回忆，李雪芳演唱《士林祭塔》时，在服装上亮小电泡，表示"蛇"的眼睛；《苏三起解》中的苏三，担枷装着小电泡，戏帽盔头上也配着彩色电泡，炫人眼目；何非凡演《情僧偷到潇湘馆》，演至怨婚一场，吹熄龙凤烛，全场黑暗之时，在宝玉戏服的胸前突然亮出"喜"字，令人惊奇。① 但是由于戏服上缠满电线灯泡，重量增加，演员走动不得，坐着唱戏，角色成为"活动衣架"，在一定程度上也影响了演员的表演。

总而言之，20世纪二三十年代，为了适应观众的审美趣味和戏班的竞争需要，粤剧戏班运用先进的科学技术，各自发挥，对传统粤剧

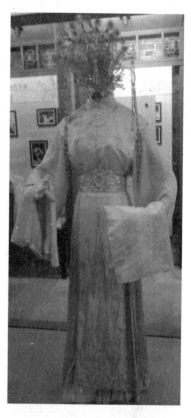

图4-31 粤剧名伶黄金爱穿用的灯泡大石芯正凤、白地绣银线宫装

（图片来源：广东粤剧博物馆）

服饰进行大胆的改造和创新，使得粤剧服饰朝着追求新、奇、艳、怪的方向发展，风情万种，令人耳目一新。他们对于粤剧服饰的认识和要求，也不再仅仅将其作为粤剧程式化的表现工具，而是作为粤剧艺术再创造和舞台呈现的重要手段，甚至在一定程度上可以牺牲其作为粤剧程式化的特性，而仅仅服务于舞台效果的呈现。

四 晚清民国时期粤剧服饰的商业化

（一）"十六箱"时期

清代粤剧的衣箱制度，《中国戏曲志·广东卷》及《粤剧史》均没有对它进行

① 参见潘福麟：《状元坊广绣戏服——谈粤剧服装艺术（二）》，载《南国红豆》1998年第3期。

足够清晰的描述。《中国戏曲志·广东卷》仅指出，"粤剧的戏衣管理人员称'衣箱'，有大衣箱（管蟒、帔、官衣等文服式）、二衣箱（管大小靠、箭衣等武服式）、三衣箱（管护领靴鞋等杂物）之分"，并说明，后期衣箱才有"私伙箱"与"众人箱"的区别。①

在红船时代，粤剧戏班组织主要分为行政管理和演出两部分，而衣箱组织则是属于行政管理的一个组成部分。在刘国兴《戏班和戏院》一文中就列出了行政管理部分的人员构成，详见表4-1②：

表4-1 红船时代粤剧行政管理人员构成

职位	职责	人数
接戏	掌握对外营业大权	1
行江	与各乡"主会"联系	2
坐仓	即戏班司理，兼管数（出纳）	1
柜台	管理用人、行政、理财（会计）等	6
米柜老鼠	管理"中消"（公众伙食）	1
掌班	扎制台上用具，照料患病艺人	1
走蹄	负责与同善堂联系，雇请拖轮等	1
柜台中军	即账房杂役	1
督水鬼	红船船工的泛称	28
衣箱	管理戏班从衣箱店租用的箱服，工资由箱主供给，行船时兼负责天艇的开饭工作	9
杂箱	管盔、胄等杂物，工资由班主供给，兼负责地艇开饭工作	10
衫手	负责洗衣及管理艺人日用衣物	4～6
剃头师傅	每日按艺人登台先后，为艺人剃须、梳辫	2
伙头	负责伙食	14
扯画	布景	4～8
睇机	管理发电机	2

① 中国戏曲志编辑委员会、《中国戏曲志·广东卷》编辑委员会编：《中国戏曲志·广东卷》，中国ISBN中心1993年版，第355-356页。
② 刘国兴：《戏班和戏院（粤剧史话之二）》，载中国人民政治协商会议广东省委员会文史资料研究委员会编《广东文史资料》第11辑，广东人民出版社1963年版，第178-179页。

(续表 4-1)

职位	职责	人数
教灯	管理舞台灯光	2
炮手	保护戏班及船员的安全	8～12
总计		97～107

从表 4-1 来看，粤剧戏班的行政管理人员共计 97～107 人，而负责衣箱的有关人员达 23～25 人，占据行政管理组织人员的四分之一。对于这些人员的职责，陈卓莹在《红船时代的粤班概况》一文中有明确的记载，这里不再赘述。①

清代红船戏班的衣箱制度为十六箱制。潘福麟在《石湾公仔与清代戏服——谈粤剧服装艺术（一）》一文中提供了一份已故艺人冯文成留下的口述资料，在这份资料中记载了十六衣箱在后台放置的具体方位及各个衣箱装载衣物的具体分类："以观众座位为准，左边安放一至四号衣箱，后墙放置五至十二号箱，右墙放置十三至十六号箱。十六箱种类是：一、二号箱安置正印花旦杂箱及办事员杂物，三、四号装大甲、手下及堂旦服饰，五、六号放二花面、六分及五军虎打武人员衣服，七、八号为听场三花演员衣物，九、十为老生、末脚、正生、员外及武生衣物，十一、十二安置花旦、丑生、小旦服装，十三、十四是蟒袍衣箱，十五、十六号衣箱装杂物。旧戏班有封建迷信习俗，后墙正中的衣箱上方，摆戏神灵位，香烛供奉。"②

由此可见，清代粤剧的衣箱制度已经完备，它已经成为红船时代戏班组织的一个重要组成部分，而由老艺人掌管衣箱的做法也足见戏行对戏服的重视程度之高。

（二）八和会馆的衣箱管理和行业垄断

一方面，在八和会馆建立之后，戏箱成为建班及衡量戏班规模的硬件之一："会馆规定大班演员最少六十三人，十一至十三个音乐员，九衣十杂，才能称大班。但也有五十六人称大班的。规定 16 个大红榾（箱）才能称大班。半班只有十二个或八个。也有甲、乙、丙、丁的'四两装'，还有'过山班'，没有衣箱，只有一般用的戏服，用圆箩装去，也叫'圆箩班'。"③

① 陈卓莹：《红船时代的粤班概况》，载中国人民政治协商会议广东省广州市委员会文史资料研究委员会编《广州文史资料选辑》第 19 辑，广东人民出版社 1980 年版，第 95-97 页。
② 潘福麟：《石湾公仔与清代戏服——谈粤剧服装艺术（一）》，载《南国红豆》1998 年第 2 期。
③ 黄君武口述、梁元芳整理：《八和会馆馆史》，载广州市政协文史资料研究委员会、广州市荔湾区政协文史资料研究委员会编《广州文史资料》第 35 辑选辑，广东人民出版社 1986 年版，第 225 页。

陈非侬在《粤剧六十年》一书中写道："全盛时期的粤班，若要在'八和'挂牌接戏，每班必须配足一百五十八人。"① 而对于这一百五十八人，具体分配情况，如表4-2所示。

表4-2 全盛时期粤班的人员分配情况

职位	人数
演员	66
音乐员	11
衣箱员	15
布景员	9
营业员	9
杂务员	48
总计	158

可见，八和会馆对于粤剧戏班的管理和规范，在一定程度上已经影响到了粤剧戏班的内在组织形式，各戏班不再仅仅按照自身演出条件来决定人员安排，而是要遵循八和会馆规定的各类人员配置，当然也就包括衣箱管理组织的人员配置。

另一方面，对于粤剧服饰的管理，也不再仅仅是粤剧戏班自身的任务，八和会馆也设立了专门的管理机构——"永桂堂"和"福桂堂"。"永桂堂"为戏班中"衣箱"管理人员的行会组织。"福桂堂"，属于戏班中"什箱"管理人员的行会组织。这两个组织关系十分密切，都属于舞台戏服、盔头道具的管理人员的组织。故后来永桂、福桂两堂合组成"合和堂"。抗日战争胜利后，改组为"粤剧管理服装道具工会"。先前粤剧戏班中的衣箱人员的工资是由提供戏服租赁的箱主供给的，在此时，却变成由八和会馆委派永桂堂和福桂堂的人员前往，由八和会馆负责他们的工资。可以说，衣箱人员成为戏班行会组织派出的管理戏班的组成人员。

此外，在清末之前，粤剧服饰往往是由戏服商人出赁租与各戏班的，因此，这些戏服商人往往就是戏班的箱主。然而清末以后，情况却发生了变化。刘国兴在《戏班和戏院》一文中设专节谈论"船主和箱主与戏班的关系"，文中提到清末期

① 陈非侬口述，沈吉诚、余慕云编辑，伍荣仲、陈泽蕾重编：《粤剧六十年》，香港中文大学音乐系粤剧研究计划2007年版，第155页。

间，戏行中掀起了一场抵制箱主的斗争。"在八和会馆的倡导下，由全行艺人自行投资开设了一个箱铺，名'锦纶昌'。所有第一流戏班的大老倌，每逢接到班聘，例必与班主订明，必须使用八和会馆自设箱铺的箱服。状元坊一带箱铺的箱主，受到很沉重的打击。"①

光绪三十年（1904），八和会馆还成立了一个日新戏服公司。关于该公司成立的起因、名称及经过情形等，《伶星》杂志1931年第16期记载颇详。该文称："缘戏行所用之服箱，在清季末年，尚由服箱行商出赁与各班者。后来因为箱铺不肯开锅供给，伶界中人，遂大动公愤，于是众议集资招股，自行组织一服箱公司。旋于光绪卅年，遂由八和会名义，向各会员征集资本，每股一元，不一月，股额已满，公议定店名为日新戏服公司。"② 可知，该公司兴办于1904年，店名为"日新戏服公司"，是为抵制箱铺而由艺人集股开办的。该公司开张之后，艰难运行了26年之久，最后因用人不当，加上管理混乱，导致巨额亏蚀，于1930年被迫宣布倒闭。

从戏班内部的衣箱组织到八和会馆的衣箱管理，随着粤剧戏班组织形式以及行业组织形式的发展演变，粤剧衣箱制度也随之发生变化。从戏服商人的箱主地位，到八和会馆的行业垄断，粤剧服饰的租赁和管理权也随之从戏服商人逐渐转移到了八和会馆艺人的手里。粤剧服饰不再是戏服商人控制和管理的一部分，而是专属于粤剧组织的一部分。

（三）私伙行头的出现

无论是红船班，还是省港班，演剧所用之服饰通常是以租赁而不是购买的方式来获得的。正如刘国兴《戏班和戏院》一文中所说："粤剧老倌，在当时还没有私伙行头。戏班所用行头，都是向专门出租戏服的箱铺租赁。箱租例为每天十二元，演出一天算一天，停演期间不算租。"③

据陈非侬《粤剧六十年》一书的介绍："粤剧伶人有私伙戏服是由名伶梁垣三（艺名'蛇王苏'）做《金蛇度婚》一剧时开始的。由于他的私伙戏服簇新，绣工精细，当时的观众曾说，只看蛇王苏的戏服已经值回票价。"④ 后来，艺人越来越

① 刘国兴：《戏班和戏院（粤剧史话之二）》，载中国人民政治协商会议广东省委员会文史资料研究委员会编《广东文史资料》第11辑，广东人民出版社1963年版，第190页。
② 《一十七万元糊涂账，八和会日新戏服铺大亏蚀》，载《伶星》1931年第16期，第170页。
③ 刘国兴：《戏班和戏院（粤剧史话之二）》，载中国人民政治协商会议广东省委员会文史资料研究委员会编《广东文史资料》第11辑，广东人民出版社1963年版，第189页。
④ 陈非侬口述，沈吉诚、余慕云编辑，伍荣仲、陈泽蕾重编：《粤剧六十年》，香港中文大学音乐系粤剧研究计划2007年版，第85页。

重视私伙行头,并已成为艺人往上"扎"的重要资本,甚至有些班主为了挽留艺人还借钱给艺人购置私伙戏服。刘国兴《戏班和戏院》一文中就写了薛觉先和千里驹、白驹荣演出《可怜女》后,名声大振。骆锦兴和当时的名小武靓少华就极力笼络薛觉先,甚至尽量借钱给薛觉先购置私伙戏服。① 当时报刊对剧团添置"行头"便有这样的形容:"益以梨园风气口殊,各以豪华相尚,衣尽文绣,器尽金银。新剧一月数编,衣饰随而更变,恒有固一剧而增置特别服装,耗资达千百元以上,几可与荷里活(引按,即好莱坞)之银幕明星,并驾齐驱。"②

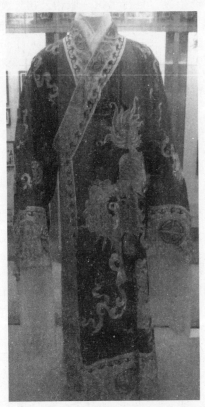

图4-32 粤剧名伶靓次伯穿用过的开氅

(图片来源:广东粤剧博物馆)

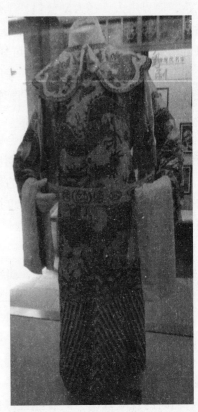

图4-33 著名粤剧演员梁荫棠在《赵子龙催归》一剧中穿用的蟒袍

(图片来源:广东粤剧博物馆)

① 参见刘国兴:《戏班和戏院(粤剧史话之二)》,载中国人民政治协商会议广东省委员会文史资料研究委员会编《广东文史资料》第11辑,广东人民出版社1963年版,第195页。
② 雅老:《名伶千里驹外传(十一)》,载《越华报》1936年4月8日,第1页。

到后来，艺人购置私伙行头之风甚至到了疯狂的地步，很多名演员都各自备有"私伙杠"来装载自己的私伙行头，也有因此欠下大笔债务的。正如陈卓莹《红船时代的粤班概况》一文所说的："……它们（引注：戏服店）赊出戏服，就用这种其实就是欠单的所谓'师约'为凭，演员为了不断补充新行头，倒不敢逃挞这笔账的，故不少演员的终身都是戏服店的债务人。"①"购置私伙行头之风，可以说达到疯狂的程度。越是名气大的演员越是抢制新戏服，结果只是无法清偿这笔债务。舞台上争妍斗丽，不管是否合理。"②

20世纪二三十年代，粤剧戏班的组织形式由集体制转变为名角挑班制，在各种竞争和媒体的宣传下，造就了不少演员的"名角效应"。而粤剧戏班也往往将名演员作为卖座的重要保障，无论在剧目编排还是演出待遇等方面，都以名角为中心。这种特殊的待遇、高额的薪金也为名演员表演条件的改善和创新提供了有利的条件。"私伙行头"与其说是名演员独有的演出戏服，倒不如说是其身价的有力体现，是体现和造就"名角效应"的一大法宝。

总之，晚清民国时期是粤剧服饰发展演变的重要时期。本土服饰的加入和影响，制作工艺的进步、外来文化的交融、科学技术的运用以及衣箱制度的演变，使得这一时期的粤剧服饰逐渐走上本土化、西式化、现代化和商业化的道路，实现了一个从"工具"到"程式"再到"艺术"的转变过程，最终完成了由传统粤剧服饰向城市现代粤剧服饰转变的过程，奠定了晚清民国时期粤剧服饰的艺术风格及其发展方向。

第一，随着粤剧上演剧目的不断丰富，粤剧舞台上开始出现了反映现实生活的本土服饰，再加上广绣戏服的兴起以及制作工艺的提升，使粤剧的戏服变得多姿多彩，新艳美观，进一步增强了粤剧服饰的观赏性和舞台演出效果，使粤剧服饰朝着本土化的方向发展。

第二，受外来文化的影响，粤剧服饰增添了不少充满异国情调的外来服装，表现出中外结合的文化特征，使得粤剧观众不仅有一种陌生新鲜之感，而且因剧目通俗易懂而乐于接受。

第三，为了适应观众的审美趣味和戏班的竞争需要，粤剧戏班运用先进的科学技术，各自发挥，对传统粤剧服饰进行大胆的改造和创新，使得粤剧服饰朝着追求新、奇、艳、怪的方向发展，风情万种，令人耳目一新，成为粤剧艺术再创造和舞

① 陈卓莹：《红船时代的粤班概况》，载中国人民政治协商会议广东省广州市委员会文史资料研究委员会编《广州文史资料选辑》第19辑，广东人民出版社1980年版，第105页。

② 陈卓莹：《红船时代的粤班概况》，载中国人民政治协商会议广东省广州市委员会文史资料研究委员会编《广州文史资料选辑》第19辑，广东人民出版社1980年版，第110页。

台呈现的重要手段，粤剧服饰的现代化倾向越来越明显。

第四，从向戏服店租赁，到行会组织进行集中管理和行业垄断，再到名演员购买私伙行头，红船时代形成的衣箱制度慢慢被瓦解了，戏班组织之外的管理权力逐渐被削弱，粤剧服饰最终成为戏班组织的重要组成部分，甚至变成了体现演员艺术水平和表演特色的重要因素，成为演员演出的专属品，也成为粤剧名演员造势和提高身份的一大法宝，粤剧服饰本身也具备了商品的价值。

第六节　"薛马争雄"与近代粤剧改革之路

粤剧剧目创作倾向的转变，粤剧舞台实践的全面革新，都向我们直观地展示了晚清民国时期广州粤剧审美风格的新变。然而，一种新的审美范式的形成，不仅仅包括剧目创编和舞台实践两个方面，审美观念的更新也是不可缺少的部分。它是粤剧审美风格形成的指导思想，从宏观上为粤剧审美机制的形成起到了指导性的作用。而这一时期，说起审美观念的更新，就不得不提到"薛马争雄"时代的粤剧改革运动。正是这场运动，促使了粤剧创作的发展及其理论研究，并推进了近代粤剧审美观念和思维方式的演变。

一　薛、马双双崛起

薛觉先，原名薛作梅，字平恺，广东顺德人，1904 年 4 月 7 日出生于香港地区。10 岁时参加香港基督青年会白话剧团，1921 年在广州环球乐班演戏，后入人寿年班，师从花旦王千里驹，因出演《三伯爵》中的富有余一举成名。21 岁在梨园乐班任正印丑生，与陈非侬一同改编移植京剧《虹霓关》，名声更著。1929 年下半年，自组觉先声剧团，开始了与马师曾的太平剧团长期竞争的局面。

马师曾，字伯鲁，号景参，广东顺德人，1900 年出生于顺德县（现佛山市顺德区）。1917 年进入广州太平春教戏馆学戏，两年后赴新加坡庆维新班当演员。在此过程中曾做过教师、牙医学徒等工作。后拜著名小武靓元亨为师，艺术大进。在新加坡演出期间，马师曾曾与陈非侬编演《金钱孽果》《孤寒种娶观音》等戏，名声大震。1923 年回广州，加入人寿年班，因在《苦凤莺怜》一剧中饰演义丐余侠魂而一举成名。1925 年，马师曾自行组织大罗天班，1931 年应聘赴美国演出。1933 年，在香港地区领衔组织太平剧团。

尽管薛觉先和马师曾在戏路、风格、艺术修养等方面都有许多不同之处，但也

存在很多共同点。薛、马不仅年龄相仿，学艺、成名时间也相近，擅长文、武、旦、丑等多行当的表演。正是这些相同或相似点，使得他们在艺术道路上遇到的难题和解决的思路也有许多共同之处，并于20世纪三四十年代在粤剧舞台上双双崛起，相互呼应，成为改革粤剧的先锋，造就了长达十年的"薛马争雄"时代。

二　薛、马的粤剧改革历程

辛亥革命前后，中国资产阶级思想文化启蒙运动蓬勃发展，梁启超等先进知识分子在呼吁社会改良的同时，提出了改良戏曲的要求，不过这场改良运动最终随着辛亥革命的失败而夭折。1919年，"五四"新文化运动的兴起，在社会改革思潮冲击和影响下，旧剧的改革之路再次被提上了日程。

另一方面，西方文明的涌入，使得民众的社会生活和思想观念发生了重大的变化。在求新求变的时代潮流中，古朴的传统粤剧逐渐被现代新兴的艺术形式所取代，其在城市的发展再次陷入困境。省港班形成之后，尽管在剧目编排和舞台艺术等方面进行了一些革新，但在利润的驱使下，仍有不少戏班粗制滥造、怪招迭出，使得粤剧艺术的发展逐渐偏离了严肃的艺术作风和传统粤剧的本性，受到了观众的批评和指责。与此同时，受商业化影响，剧目创作、演员工薪、戏院场租，开销甚巨，造成粤剧市场不景气，粤剧的发展陷入困境。

在这样的情况下，正在迈向艺术成熟道路的薛觉先和马师曾逐渐意识到粤剧改革的重要性和紧迫性。他们以过人的胆识，力排众议，大胆改革和创新。

（一）编演新剧目

剧本，乃一剧之本。薛觉先和马师曾都非常重视剧本创作，他们改变了旧戏班依靠"开戏师爷"面壁虚构、闭门造车的编剧制度和方法，致力于竞编表现新题材的剧目，把现实社会生活和民众的思想感情作为粤剧的重要表现对象。薛觉先经常联合剧团中的编剧家一起安排戏剧情节和设计唱腔音乐。为了更新剧目，薛觉先还专门聘请南海十三郎、冯志芬等一批编剧家，使剧本唱词更趋文人化和雅化。马师曾更在戏班中集中编剧麦啸霞、陈天纵、冯显洲、黄金台等人，首创编剧部这一机构，并拨出创作基金供编剧人员进行创作活动之需。因此觉先声剧团和大罗天班以至后来的太平剧团不仅新戏多，而且剧本的舞台性也特别强。丰富的剧本创作也为我们提供了薛觉先和马师曾如何进行粤剧改革活动的重要依据。薛觉先和马师曾在不同时期编演的剧目如表4-3所示。

表4-3　薛觉先和马师曾不同时期编演的剧目

演员	剧目
薛觉先	《战地莺花》《万里琵琶关外月》《神主牌坐监》《憨姑爷》《红光光》《情泪动琴心》《月怕娥眉》《风流大侠》《月向那方圆》《沉香浦》《万里风云》《大义灭亲》《红楼梦》《戎服传诗》《猫饭喂翁》《姑缘嫂劫》《女太保》《白金龙》《不染凤仙花》《一片冰心在玉壶》《五色玫瑰》《爱情非罪》《还花债》《司马相如》《可怜秋后扇》《小丈夫》《九头狮子》《荷池影美》《天狮印》《相思盒》《乌龙院》《无情怪物》《半边菩萨》《沙三少》《双蛾弄蝶》《侠女姻缘》《紫薇花对紫薇郎》《璇宫艳史》《风流皇后》《错有错着》《脂粉强盗》《女状元》《神龙》《错认姨娘作己妻》《梅知府》《芙蓉帐暖度春宵》《美人王》《风流伯父》《刺爱》《荔枝湾》《粉面十三郎》《证婚原是结婚人》《寻宝针》《蝶迷花艳》《反串刁蛮女》《塞外情鸳》《海角寻香》《惺惺有意惜惺惺》《双枪客》《生骨大头菜》《销魂柳》《马将军》《黄天霸》《白水滩》《毒玫瑰》《棠棣飘零》《女儿香》《胡不归》《嫣然一笑》《归来燕》《含笑饮砒霜》《岳飞》《英雄泪史》《貂蝉》《王昭君》《杨贵妃》《西施》《咬碎寒关月》《循环夫妇》《前程万里》
马师曾	《苦凤莺怜》《赵子龙》《天网》《欲魔》《桃园抱月归》《鬼妻》《贼王子》《蝴蝶夫人》《红玫瑰》《贼美人》《女状师》《轰天雷》《花蝴蝶》《孔雀屏》《傻大侠》《男郡主》《蛇头苗》《呆佬拜寿》《佳偶兵戎》《落红零雁》《义乞存孤》《璇宫艳史》《燕赵佳人》《情觉情孀》《伏虎婵娟》《冷月孤坟》《火烧石室》《战地莺花》《呆人艳福》《难分真假泪》《鸡鸣开虎口》《原来我误卿》《北地王殉国》《忍弃枕边人》《羡煞别宫花》《有情太子无情棒》《肠断萧郎一纸书》《子母碑前鹣鲽泪》《赢得青楼薄幸名》《龙楼凤阁变勾栏》《众仙同盹大罗天》《神经公爵》《汉高祖》《审死官》《龙城飞将》《斗气姑爷》《国色天香》《恶人自有恶人磨》《前途似锦》《丫环怜县宰》《十三妹大闹能仁寺》《大乡里》《子孝妻贤》《女丈夫》《齐侯嫁妹》《乱世忠臣》《欲焰情潮》《玉郎原是贼》《宝鼎明珠》《天国情鸳》《情泛梵皇宫》《王妃入楚军》《刁蛮公主憨驸马》《不是冤家不聚头》《北梅错落楚江边》《二世祖》《解语花》《击鼓催花》《琴剑靖皇宫》《倾国名花》《风流贵妇》《神秘女皇》（上下集）、《怕听销魂曲》《命里生成娶贼婆》《贞节牌坊》《儿女英雄传》《野花香》《难测妇人心》《宝花瓶》《宝剑名花》《宝鼎明珠》（上下集）、《老虎诈娇》《软皮蛇招郡马》《陈后主》《侠侣情鸳》《人生如梦》《洪承畴》《招驸马》《盗窟奇花》《怕听销魂曲》《街审风流案》《做人新抱①最艰难》《黄金种出薄情花》

①　新抱即媳妇。

从题材来看，既有古今中外的，也有大量南北文武等多姿多彩、风格迥异的剧目。如反映现实社会生活的时装戏《爱情非罪》《还花债》《斗气姑爷》《呆佬拜寿》《可怜秋后扇》《子母碑前鹣鲽泪》《欲魔》，描写外国生活的"西装戏"《贼王子》《白金龙》《璇宫艳史》《蝴蝶夫人》，传统的北派武打戏《黄天霸》《白水滩》《赵子龙》等。这些剧目题材广泛、风格多样，或因触及时弊而发人深思，或因舞台性强而愉悦耳目，或因劝善惩恶而振聋发聩，引起了广大观众浓烈的兴趣。从中可以看到，这一时期由薛觉先和马师曾所带领的两个戏班的新剧目、新题材、新思想互相辉映。

(二) 创造新腔新调

为了适应新剧目新内容以及新的表演艺术，薛觉先、马师曾竞相创作新腔新调。在音乐曲调和伴奏乐器的运用上，薛觉先博采广取，将南北中西的板式、唱腔、曲调和乐器等"为他所用"，使剧目演出更富有新的时代感和更强的综合性。

早年在人寿年班时，薛觉先演出《三伯爵》中的富有余一角，就根据剧情需要，增加一首《祭奠曲》。无独有偶，马师曾的粤剧改革也同样注意到了唱腔的革新。他在出演人寿年班新戏《苦凤莺怜》中的余侠魂一角时，运用了所谓的"柠檬喉"和"乞儿喉"，模仿街头卖柠檬小贩的叫卖声、乞丐的乞讨声，显得幽默谐趣，成为马师曾唱腔的一大特色。《粤剧史》一书中写道："早期粤剧的伴奏乐队比较简单，日戏演出时，用二弦、月琴、三弦等'三架头'伴奏；夜场演出则增加一件竹壳提琴（拉弦乐器）或横箫等。"① 清末，粤剧的伴奏乐器不断丰富，"乐队组合包括'打鼓掌'（即掌板，相当于现代的乐队指挥）、'上手'（箫、笛、月琴）、'二手'（三弦、唢呐）、'三手'（大钹、二弦）、大鼓、大锣、小锣等，由原来3—5人逐步增加到7人左右"②。到了民国时期，伴奏乐器有进一步的发展，"在原来民族乐器基础上，增加了一些中音的乐器，如喉管、洞箫、二胡、扬琴、秦琴、椰胡等均被采用。……打击乐方面，除原有的大鼓、沙鼓、马蹄鼓（双皮鼓）、卜鱼、测板（云板）、大钹、中钹、小钹、（板铙）、小锣（苏锣）、大锣（文锣）、高边锣、单打（高音小铜锣）、结子（铜铃）等之外，还吸收了京剧锣鼓和部分京剧锣鼓点，以补充自己的不足"③。

薛觉先对粤剧的打击乐和唱腔音乐进行了丰富和改革。从上海回来后，薛觉先将京剧的"五音乱弹""快三眼""原板""倒板"等声腔融入粤剧唱腔之中，使粤

① 赖伯疆、黄镜明：《粤剧史》，中国戏剧出版社1988年版，第64页。
② 赖伯疆、黄镜明：《粤剧史》，中国戏剧出版社1988年版，第65-66页。
③ 赖伯疆、黄镜明：《粤剧史》，中国戏剧出版社1988年版，第78-79页。

剧更婉转动听。还采用了小提琴和一些中低音乐器，使伴奏的音色更加和谐悦耳，弥补了粤剧传统音乐低声不足的缺陷。后来各地粤剧普遍运用中西乐器合奏，就是从薛觉先开始的。在敲击乐方面，薛觉先把京剧"北派"的锣鼓运用到粤剧武场的某些场面，并采用了京剧的"龙凤鼓"和"响铃"等来衬托舞剑和舞带动作，改变了过去粤剧武场过于嘈杂单调的特点，使粤剧的音响方面起了显著的变化。马师曾也采用了北乐九音云锣、南乐铜琴等新乐器，进一步丰富了粤剧的音乐表演形式。此外，薛马二人还先后引进了色士风（即萨克斯）、爵士鼓、电吉他、小号等西洋乐器，使得粤剧伴奏音乐的表现能力更为丰富和更具时代感。

早期粤剧红船班在乡野草台演出，粗犷雄壮的二弦和大锣大鼓更容易烘托热闹喜庆的气氛，符合乡土演剧的民俗特性；然而，一旦进入城市剧场演出，则与民众追求新奇和艺术观赏性的审美追求不相符合，再加上城市上演的剧目题材逐渐转变为以家庭伦理及儿女情爱为主，娓娓道来、情意绵长的故事情节也与大锣大鼓的配乐格格不入，因此音乐唱腔的改革势在必行。薛、马二人广泛地吸收本土及西洋的伴奏乐器，转变了粤剧的音乐风格，对粤剧音乐唱腔改革做出了积极的回应。

（三）丰富粤剧表演艺术

早期粤剧的武打功夫是南派武功，硬桥硬马，动作贴身，节奏强烈。京剧的北派武功经过加工提炼，程式化程度较高，开扬大方，更具艺术美。薛觉先在上海期间，观赏和学习了周信芳、高雪樵、王虎臣等名伶的武打艺术。回到广州，他自觉地引进了京剧的武打技艺，重新编演了《枪挑安殿宝》《白水滩》《三本铁公鸡》等武打剧目，因让观众感到新鲜悦目而使得粤剧武戏重新受到欢迎。

由于表演京剧武打技艺大受观众欢迎，薛觉先深受鼓舞，因此决定更为系统地学习和运用京剧武打技艺。他请上海的林树森代为在当地物色几位武打演员，并把他们接到香港，以便就近随时请教。此外，薛觉先还致力于把京剧优美丰富的做工和舞蹈引进到粤剧艺术中来，以使粤剧表演艺术日臻丰富和完善。

马师曾也意识到了这一点，他主动聘请京剧武生郭凤仙传授演技，摆脱粤剧传统技法的束缚，博采众长。后来，他还学习梅兰芳在《天女散花》《霸王别姬》等剧中的精湛演唱和表演；此外，还借鉴著名电影演员查理·卓别林和道格拉斯·范朋克的表演风格。马师曾对南北剧艺之综合，以及对西方表演艺术的借鉴，大大丰富了粤剧的表演风格和特色，使粤剧从严谨固化走向生活化、大众化和通俗化。

（四）革新粤剧舞台美术

薛觉先和马师曾不仅在音乐唱腔和表演艺术上对粤剧进行革新，而且还很重视舞台美术。由于薛、马二人都曾从事电影的拍片工作，因此他们自然地把电影的舞台装置、灯光、布景、道具等运用到粤剧舞台上来。同时，受西方戏剧观念和京剧

舞台样式的影响，他们又尝试运用电光变景，增强演出效果。此外，他们还大胆运用现代科学技术装备为粤剧规定情境、制造氛围，不断拓展粤剧的表现空间。

薛、马二人对粤剧化妆和服装也特别讲究。薛觉先大力革除旧戏班中不讲究历史时代和人物身份的陋习和积弊，主张从剧中历史时代和人物身份出发，改进戏妆戏服、布景、道具等，务使人物的化妆服装给观众美而真的印象。马师曾则仿照古籍提供的服装样式，把粤剧的一些平口窄袖的袍褂改造成大袖汉装，使得演员的表演效果更富有美感力量。

图 4-34　薛觉先演剧化装之种种

（图片来源：《良友》1931 年第 64 期第 31-32 页）

经过薛觉先和马师曾的一番改革，粤剧的舞台美术逐渐呈现新的风貌，服装道具更加规整协调，化妆扮相更具艺术美，大大地增强了粤剧的艺术感染力和舞台表现力。原本追求写意风格的粤剧舞美也逐渐实现了向写实风格的过渡。

（五）革除戏班戏院积弊

长期以来，戏剧演员被视为"下九流"，演员毫无社会地位。在当时的演员队伍中，的确存在一些不自爱的行为，在社会上产生了不良的影响，严重影响了粤剧

艺人群体的社会地位和整体形象。因此，伶人积弊的革除和艺术修养的提升同样是粤剧改革的工作之一。

薛觉先认为，应该"灌输剧员之学识，修养剧员之人格，提高剧员之地位，以兴起国人注重戏剧教育之观念"①。马师曾也持同样的思想观点。他在《伶人须知》一文中提到了对伶人的三点要求：第一，无论所演何剧，所饰何角，应存一奖善罚恶之心；第二，洁身自爱，以为民众之表率；第三，应自持其道德观念，毋贪财，毋渔色。②

民国时期，粤剧戏班中还存在着大量陋习，如一些演员囿于"师道尊严"的陈旧观念，在演出中因循守旧，不敢有所创新。这些陋习不仅制约着演员的表演，而且也影响着粤剧的发展。对此，薛觉先和马师曾等人也相继推出了一系列的改革措施。在他们组织的戏班中率先废除了带有人身依附和剥削色彩的"师约"制度，倡导平等民主、自由有序、团结合作的精神。

20世纪20年代中期，广州、香港、澳门的剧场老板只顾挣钱盈利，不关心剧场设备的更新和管理制度，戏院中存在很多不文明的现象，包括任意散发"戏桥"，兜售水果、香烟、杂食的小贩随意在观众中穿梭游荡，出售"尾场票"，让观众"打戏钉③"的陈规等，严重影响了正常的观演秩序。针对这些不文明的现象，薛觉先向剧场老板提出了改革剧场陋习的"六不准"意见："不准小贩在剧场中高声叫卖；不准后台人员在演出时跑到前台出示剧目预告和散发'戏桥'；不准'打戏钉'的观众穿木屐蜂拥进场；不准检场人员和大老倌的'私伙人员'在舞台上随意进出；不准乐师跟着演员出场伴奏。"④ 觉先声剧团时期，薛觉先自任班主，更加大胆地放手去改革和创新。他向戏院老板提出了约法三章：一是不许小贩在戏院中叫卖食物，二是取消"打戏钉"的旧规，三是不许闲杂人员在舞台边上出入站立。从此以后，广州地区一些剧场的观演环境和演出作风逐步有所改进。

总之，20世纪三四十年代，薛觉先和马师曾在艺术竞争的氛围中，展开了激烈的角逐，也树起了改革粤剧的大旗。为了顺应观众的艺术欣赏情趣和审美需求，他们致力于编演新剧目，开拓粤剧题材；创造新腔新调，移植京剧的板式唱腔，还先后引进了小提琴、色士风、爵士鼓和电吉他等西洋乐器，转变了粤剧的音乐风格；他们巧妙地吸收和化用京剧、话剧、电影等表演艺术的精华，使粤剧的表演形式大

① 薛觉先：《南游旨趣》，原载《觉先集》（1930年），转引自《南国红豆》2009年第4期。
② 具体内容参见马师曾：《伶人须知》，原载《千里壮游集》（1931年），转引自赖伯疆主编，广东粤剧院著《粤剧艺术大师马师曾》，中国戏剧出版社2000年版，第83页。
③ 打戏钉：指演戏至中场尚余许多座位，就以极低价格售出戏票，让人一饱眼福。
④ 赖伯疆：《薛觉先艺苑春秋》，上海文艺出版社1993年版，第43页。

为丰富；他们全面革新粤剧的舞台美术，极大地增强了粤剧的舞台表现力和艺术感染力；他们对伶人、戏班和戏院中存在的积弊进行大刀阔斧的革除，提升了艺人的艺术修养和社会形象，净化了戏班的演出风气，同时美化了戏院的观剧环境。这一系列的改革举措，使得粤剧由以旷野演出为主的民间艺术逐步成为以城市演出为主的剧场艺术，推动了近代城市粤剧走向成熟和完善。

这场改革运动，不仅使薛觉先和马师曾的表演艺术得到全面的发展和显著的提高，同时也对粤剧的发展走向以及此后的改革路径产生了重要的影响。因此，我们有必要进一步总结薛、马粤剧改革的经验和教训。

三　薛、马粤剧改革的经验和教训

（一）树立新的戏剧观

民国肇始，对民众进行通俗教育是当务之急。辛亥革命中，梁启超等人提出了戏曲改良的主张。他们希望戏曲能够起到移风易俗、开启民智的作用。尽管这一努力最终随着辛亥革命的失败而告终，但是将戏剧作为社会改良的利器，运用戏剧对民众进行通俗教育的观念由此深入人心，成为民国以来戏剧改良的总体出发点。

20世纪三四十年代，薛、马二人的粤剧改革正是沿着这样的思路树立了新的戏剧观。薛觉先认为，"戏剧虽云小道，实能易俗移风，为社会教育之利器，功莫大焉"[①]。并在自述中表达了自己"改革戏剧，破除陋习"[②]的决心。马师曾也同样认为，"戏剧之于社会，有重要之关系也；更或有教育所难施之处，而戏剧以可动其观听者，故吾又曰戏剧所以补教育之不逮也"[③]。正是基于这种认识，马师曾主张戏剧应该"顺着现代的人生编排"，"本着革命的精神，努力奋斗，探讨人心的深邃，表现生活的原力"[④]。

在薛、马之前，也有艺人对粤剧进行革新，并在一定程度上推动了粤剧的发展。然而，他们更多的是从戏班营业的角度出发，缺乏进步的戏剧观和理论的指导。而薛觉先和马师曾的改革则有所不同，他们在实施粤剧改革的过程中，都自觉地以当时先进的戏剧观作为指导，并且进一步明确了改革的思路和具体步骤。可以说，薛、马二人的改革之路是在顺应时代潮流的背景下进行的，体现出了一种艺术

① 薛觉先：《南游旨趣》，原载《觉先集》（1930年），转引自《南国红豆》2009年第4期。
② 薛觉先：《南游旨趣》，原载《觉先集》（1930年），转引自《南国红豆》2009年第4期。
③ 马师曾：《戏剧与社会关系之重要》，原载《千里壮游集》（1931年），转引自赖伯疆主编，广东粤剧院著《粤剧艺术大师马师曾》，中国戏剧出版社2000年版，第81页。
④ 马师曾：《我的新剧谈》，原载《千里壮游集》（1931年），转引自赖伯疆主编，广东粤剧院著《粤剧艺术大师马师曾》，中国戏剧出版社2000年版，第79页。

的自觉。

然而，薛、马二人的戏剧主张直接移植了五四新文化运动以来的知识分子的相关理论。因此，他们的粤剧改革之路在整个过程中无不受到改良思潮的束缚和制约，在反映现实生活题材的剧目上有其进步性，但也往往容易因为其极大地释放或者说承载的社会功能，而背离了艺术的规律。

比如，在剧目中生硬地加入改良教育的话语，不仅破坏了剧目创造的总体效果，也局限了粤剧改革的思路。而且，这种主张和思想往往未能很好地传递给观众，造成创作者与观众之间解读的错位。以觉先声剧团的名剧《白金龙》为例。薛觉先认为："《白金龙》的剧旨，就是鼓励国人向海外发展事业，在这世界经济恐慌的时候，谋商战的胜利。"① 但是，赖伯疆却认为，改编之后的粤剧《白金龙》之所以获得成功，是因为它按照中国传统戏曲才子佳人的恋爱模式改编故事，在一定程度上符合中国观众的欣赏习惯和审美观念。②

（二）体现兼容并包、博采众长的改革理念

薛觉先提出："融会南北戏剧之精华，综合中西音乐而制曲，……不独欲合南北戏剧为一家，尤欲综中西剧为全体，截长补短，去粕存精，使吾国戏剧成为世界公共之戏剧，使吾国艺术成为世界最高之艺术，国家因以富强，人类藉以进化，斯为美矣！"③ 马师曾在《我带了一腔变革粤剧的热诚回来》一文中亦认为："彼邦之影戏、歌剧可为变革粤剧之助者诚不少。故取人长，以补己短，他山有石，乃可攻玉也。"④ 兼容并包地吸收各种表演艺术形式，包括京剧、话剧和电影等，这种改革理念本身无可厚非，这些表演艺术形式的吸收和借鉴都可以成为粤剧发展的动力和刺激因素。但是，薛觉先和马师曾等人对于这些西方艺术的理解更多只是建立在物化的程度，不能真正地去理解其精神内核，也未能站在更高的层次上去考虑其与作为中国传统戏曲的粤剧的精神内核之间的本质区别，较多地采取"拿来主义"的态度和做法，或者是基本照搬套用，或者是稍加变通就运用到舞台上。这就使他们当时所演的粤剧往往带有浓重的京剧味道和西方色彩。这些东西确实在一定的时间里能吸引观众的眼球，引起轰动，但终究经不起历史的检验。

麦啸霞在分析马师曾改革失败的原因时指出："可惜马氏改革心急，不循正当

① 赖伯疆：《薛觉先艺苑春秋》，上海文艺出版社1993年版，第72-73页。
② 参见赖伯疆：《薛觉先艺苑春秋》，上海文艺出版社1993年版，第72-73页。
③ 薛觉先：《南游旨趣》，原载《觉先集》（1930年），转引自《南国红豆》2009年第4期。
④ 马师曾：《我带了一腔变革粤剧的热诚回来》，原载《伶星杂志两周年纪念专刊》（1933年），转引自赖伯疆主编，广东粤剧院著《粤剧艺术大师马师曾》，中国戏剧出版社2000年版，第85页。

步骤,陈义过高,不合俗眼,其中最大错误,尤以打倒图案化表演为目标,他忽略了图案表演正是中国剧的最优点,图案表演打倒了,中国戏剧的精神便完全丧失,中国剧的独特作风也随之灭亡。"① 麦啸霞认为马师曾过分强调西方戏剧写实性的表演,而摒弃粤剧作为中国传统戏剧的写意性、虚拟性的表演传统,这是导致其落败的最重要原因。尤其到了后来,薛、马改革的经验也引起了同行的纷纷效仿,西化、物化的倾向愈演愈烈,最终也使粤剧越来越偏离了正轨。

(三) 注重整体性和艺术性的改革思路

戏剧作为一种综合性的舞台艺术,其改革也必然通过各个因素的改造从而产生整体的艺术效果。为此,马师曾提出了创造"新派剧"的说法,并具体阐明"新派剧"的内容:

(1) 注重音乐,不重锣鼓,急管繁弦,更当摒绝。唱曲念白,均配奏适合之音乐,应悲应壮,应柔应扬,视剧情之转变而定。

(2) 一剧分幕,不宜过多,多则易使剧情流于松弛。每一本剧最高限度,由八幕至十幕足矣。

(3) 剧情为戏剧之灵魂,表演为戏剧之骨干。剧情固属重要,而剧员表演之技巧,则尤须特别注重也。表演之技巧深刻老到,虽平凡之剧本,成绩仍有可观;若对技巧衍敷,则虽有名剧,上演后无有不失败者。

(4) 舞台装置,当以实际为原则,外观尚尤其次。硬景不妨多用,所有道具服装,均须划一时间性,舞台上尤须禁绝非剧员之站立或工作。

(5) 舞台配光,亦甚重要。台灯之位置,固不宜固定,而灯泡尤不可露观众眼。灯光之色泽,亦宜视剧情如何,而临时转换。

(6) 粤剧原有旧排场,可用者用之,应删者删之。图案式表演,不合用于时装戏,此点尤应注意及之。

上举六端,认为是变革粤剧之最低原则。②

之前的粤剧改革,主要是由梁启超等人发起的,以至于后来的志士班③的改良

① 麦啸霞:《挽救中国戏剧之危亡》,原载《伶星杂志两周年纪念专刊》(1933 年),转引自广东省文化局戏曲工作室编《广东戏曲史料汇编》第 2 辑,1964 年版,第 109 页。
② 马师曾:《我带了一腔变革粤剧的热诚回来》,原载《伶星杂志两周年纪念专刊》(1933 年),转引自赖伯疆主编,广东粤剧院著《粤剧艺术大师马师曾》,中国戏剧出版社 2000 年版,第 85 – 86 页。
③ 志士班:是辛亥革命前后出现的以鼓吹革命、开发民智为宗旨的改良粤剧团体。出于宣传革命的需要,志士班对传统粤剧进行了一系列的变革,包括兴办戏剧学校、培养新型粤剧人才,大量编演具有浓郁现代气息及地方特色的时事新戏,变革唱腔及音乐,实行分幕分场,重视舞美等,革新了粤剧旧貌,使粤剧切合鲜明的时代主题,而革命的理念也借此在民间广泛传播。

运动,主要是由革命人士组成的,他们之所以提倡粤剧改革,更多的是服务于自身的政治主张,宣扬社会改良的思想。他们的粤剧改良运动具有鲜明的政治倾向和时代诉求。相比之下,作为粤剧艺人的薛觉先和马师曾等人的粤剧改革,则不仅继承了梁启超等人"改良社会"的戏剧观,同时也从戏剧自身作为一门表演艺术的角度对其加以改造。从薛觉先和马师曾的改革成果来看,他们围绕着演员、戏班、舞台、剧场、剧目、音乐唱腔、舞美艺术等方面,进行更为全面、系统、广泛、深入的革新,具有整体性的特点,并取得了突破性的进展,从整体上改变了粤剧的艺术风貌和美学品格,将粤剧艺术推进到了一个新阶段。正如伍福生在《"薛马争雄"与粤剧改革史鉴》一文中所说的:"他们(薛马)提倡的改革内容,既代表清末以来西方文化传入中国和'新文化运动'带来的共振效应,也是粤剧适应'城市化'的自我更新过程。"①

(四)明确粤剧改革的目标和要求

对于粤剧改革的目标和要求,薛、马二人也是一致的。薛觉先认为,通过改革粤剧,"使吾国戏剧成为世界公共之戏剧,使吾国艺术成为世界最高之艺术,国家因以富强,人类藉以进化,斯为美矣"②。马师曾则提出"艺术具有民族性,同时具有世界性",他改革粤剧就是要创造"新文化的簇新作品",与电影等艺术竞争取胜,并通过戏剧的宣传,使国际人士都知道我国道德文化之优美可贵。③

粤剧作为传统文化的一个组成部分,是在乡土社会孕育发展起来的。长期以来,粤剧在社会生活中更多地扮演着酬神祭祀和民俗节庆点缀品的角色。当粤剧开始进入城市社会,接受城市文化和思想的冲击和洗礼时,也必然在一定程度上影响和颠覆其之前的定位。如何让粤剧作为一门真正的艺术登上近代城市社会文化生活的大舞台,甚至走出国门,走向世界,这是粤剧改革家们必须考虑和解决的问题。薛觉先和马师曾凭借自己的艺术造诣和艺术才能,在广泛吸取借鉴中外艺术成功经验的基础上,为粤剧的发展和未来规划了一条深远的道路,制定了努力的目标,具有开创性的意义。

"薛马争雄"的历史背后,有一个不容忽视的事实,那就是此时的传统粤剧正在努力摆脱乡野草台的演剧环境,过渡到以城市演出为主的演剧时代,开启粤剧近代城市化的发展道路。因此,薛觉先、马师曾这一时期的粤剧改革之路无疑又被附

① 伍福生:《"薛马争雄"与粤剧改革史鉴》,载《南国红豆》2009 年第 2 期。
② 薛觉先:《南游旨趣》,原载《觉先集》(1930 年),转引自《南国红豆》2009 年第 4 期。
③ 马师曾:《我的新剧谈》,原载《千里壮游集》(1931 年),转引自赖伯疆主编,广东粤剧院著《粤剧艺术大师马师曾》,中国戏剧出版社 2000 年版,第 79 - 80 页。

上了另一层重要的意义，那就是实现传统粤剧的近代城市化的自我更新过程。然而，由于政治话语的介入，以及与西方戏剧文化的冲突，使得这一时期的"城市"只是成为政治改良和商业炒作的共有领地，严重阻碍了他们对于近代城市化市民需求和市民精神的真正挖掘和表达。因此，这一时期的粤剧改革一直在改良教育和迎合城市民众的审美趣味之间左右摇摆。

在那个市场竞争激烈的年代中，提倡革新是一个不小的挑战。尽管薛觉先和马师曾的改革方向是积极的，但是由于观众的习惯惰性，和戏行内守旧势力或冷嘲热讽，或幸灾乐祸，再加上控制戏院的反动军警、黑社会势力的横加干涉和反对，使得薛、马的革新实践常常受到阻碍和质疑，效果也大打折扣。

总之，民国时期，随着传统戏剧的发展以及近代城市的逐渐兴起，传统戏剧在城市中的生存和发展，成为戏剧界人士普遍关注的问题，在这个时期，改革成为传统戏剧发展的主旋律。早前的很多戏剧改革多是由知识分子兴起的，包括梁启超、陈去病、胡适，以至后来的欧阳予倩、田汉，等等。自从梅兰芳、周信芳等人的京剧改革兴起并在北京、上海等城市的演出取得成功之后，更多的戏剧艺人也开始自觉不自觉地加入戏剧改革的浪潮当中。

作为粤剧艺人，薛觉先和马师曾在近代扛起粤剧改革的大旗，顺应时代历史潮流，并开创性地表达粤剧改革的思想，形成系统性的粤剧改革理论，并从整体上对粤剧艺术进行全方面的改革创新，甚至触及了粤剧体系的问题，充分体现了粤剧艺人的艺术自觉和社会责任感。他们的改革思想、路向和具体措施，不仅对民国时期的城市粤剧发展产生了重要影响，使粤剧发生转型性的变化，而且也在一定程度上奠定了此后粤剧发展改革的行为模式和理念观点。然而，这一时期他们在戏剧观、改革理念以及改革思路上的种种做法，带有浓厚的时代色彩，深受社会思潮的影响和制约。在西方理性和工具性的操作背后，"城市"最终只是成为政治改良和商业炒作、竞争的共有领地，在一定程度上也反映了近代粤剧城市化进程的艰难性和复杂性。

易红霞在《粤剧与岭南文化的传承和变迁》一文中将20世纪30年代的薛马变革、20世纪50年代的改人改戏以及20世纪90年代至今的都市戏曲改革和转型称作近当代粤剧所经历的三次重大变革，并指出今天的变革和20世纪30年代前后粤剧的变革有着惊人的相似之处："（1）变革的动因主要来自外界的刺激，20世纪30年代是西方电影的冲击，90年代是电视电脑的冲击，其根源都在科技的进步和人们娱乐生活方式的改变；（2）变革的主力都在从业人员自身，是粤剧主创人员自觉的而非50至70年代政治压力下被动的变革；（3）变革进一步消解着戏曲表演艺术的传统，使粤剧进一步向都市化、剧场化、文人化、精致化的方向迈进，并与其他艺

术品种（如话剧、京剧和其他兄弟剧种）日益趋同。"① 因此，今天当我们再次面对传统粤剧发展的危机，当我们再次思考粤剧在城市的发展路向的时候，回顾和总结半个多世纪以前"薛马争雄"时期粤剧改革的得失，是非常有意义的。

第七节　大众传媒下粤剧审美共同体的营构

晚清民国时期，粤剧审美活动的进行和审美风潮的形成，不能不关注到另一个重要的因素，那就是大众传媒。大众传媒是依据市场原则来建构自己的话语平台，其最终目的是要满足观众对粤剧文化的消费需求，满足城市民众的情感需求，从而吸引更多的观众走进戏院，为戏院创造更多的利润。它不但引领粤剧消费的社会风气，倡导特定的粤剧价值观念，关键是在提供休闲娱乐的同时，能够最快捷地影响社会舆论导向，并在社会上形成一定的审美定式和舆论走向。因此，近代大众传媒的鼓荡与影响在形成、凸显、强化甚至扭转粤剧审美观念方面起到了重要的作用。

一　引领粤剧消费的社会风气：粤剧广告

除了戏单广告之外，这一时期的报刊还会刊登一些重要剧目或新排剧目的广告，对其做重点的推销与介绍。这些戏曲广告往往具有较强的煽动性，在一定程度上引领了广州民众粤剧消费的社会风气。

（一）"与你息息相关"的着眼点

从当时粤剧戏班剧目的宣传来看，无论剧目取材自古典、流行小说，还是中外电影，或社会轰动的新闻等，宣传文字往往着意营造"与你息息相关"这一点。举例如表4－4所示。

① 易红霞：《粤剧与岭南文化的传承与变迁》，原载2005年10月24日北京大学"粤剧与岭南文化——粤剧文化的思考与传承"学术研讨会论文集，转引自易红霞《粤剧在城市、乡村和海外唐人街的生存空间和发展策略》，载孙洁主编《中国戏剧奖·理论评论奖获奖论文集》，中国出版社2009年版，第475－476页。

表 4-4　民国时期粤剧剧目以"与你息息相关"为着眼点的宣传文字

粤剧戏班与剧目	宣传内容	出处
新春秋剧团《霹雳琴》	令你的灵魂陶醉，令你的心弦紧张，令你的知识开张，令你的耳目一新	《公评报》1930 年 8 月 26 日，第 3 张第 1 版
新春秋剧团《姊儿爱俏》	丑哥儿爱娇，偏遇着憨姊儿爱俏，荡态把人撩，春心难锁了/姊儿爱俏，弄出凄凉调，包搔着你们痒处，不由自主吱吱地笑，不能不睇呀	《越华报》1931 年 11 月 8 日，第 3 页
新春秋剧团《天雨花》	小说已经坐交椅第一包，编成剧本更不会丢架，姑娘宁可不带花，太太宁可不使妈，都要睇一睇	《越华报》1931 年 11 月 8 日，第 3 页
新中原班《东三省》	轰动社会，非常悦目是什么？是新中原新编哀剧，是描写暴日的丧心，是唤起民心而雪耻，是发扬民智醒脑剂	《越华报》1931 年 12 月 16 日，第 4 页
觉先声班《爱情魔力》	新剧《爱情与魔力》但凡多情儿女不可不看，恩爱夫妻不可不看，曾受失恋痛苦的人不可不看，曾尝爱情滋味的人不可不看	《国华报》1932 年 2 月 27 日，第 1 张第 2 页
锦凤屏班《易水寒》	当此国难声中，诸君有救国复仇思想者，不可不看《易水寒》，为爱国同胞之兴奋剂	《公评报》1932 年 9 月 10 日，第 2 张第 1 页
日月星班《碎尸案》	轰动社会之时事惨剧《碎尸案》乃本剧团礼聘著名编剧大家，费尽数月光阴，调查探访，几许艰辛，编成是剧，其中马迹蛛丝，如何侦探实情真景，耐人寻味，有家室者，不可不看《碎尸案》，享齐人福者更不可不看《碎尸案》	《越华报》1934 年 2 月 21 日，第 6 页
义擎天剧团《妾侍大本营》	薄命作人妾！多情逢使君！发乎情！止乎礼！诙谐处令人捧腹！香艳处令人销魂	《诚报》1934 年 5 月 6 日，第 2 版
胜中华班《破鼎泣皇孙》	碧血热血情血贯入人的心房　冷血仇血刺激人的性灵　是忠孝节义礼义廉耻的剧　是警醒人心团结爱国急先锋	《越华报》1936 年 9 月 15 日，第 1 页

(续表4-4)

粤剧戏班与剧目	宣传内容	出处
新擎天剧团《古塔可怜宵》	香艳奇情剧王之王——此剧乃艺坛编剧界领袖南海十三郎空前大杰作之一 幕幕精彩 场场好戏 不日将改编电影名为《叛逆的女性》其精彩处胜过《零落花无语》改编《儿女情》确非张大其辞吹牛欺骗 不过对观众保证此剧值得一看耳	《越华报》1936年10月8日，第1页
万年青班《香阵困傻兵》	此剧是闷者开心果，哭者欢喜汤，愁者消化散	《越华报》1936年10月8日，第1页
新擎天剧团《骷髅碑下》	此剧布景宏伟，特式惊奇恐怖，破除迷信的先锋，针砭社会的前导，胆汁弱者看完包管大胆神秘大本营，凶狞万有库	《越华报》1936年12月24日，第1页

一方面，宣传文字往往是以观众的反应为依归：爱情故事能否"搔着你们痒处"，观众是否"不带花""不使妈"也要看剧；或"哀剧"是否能"唤起民心"，促汉奸觉悟等；或观众是否觉得新剧"耳目一新""令人捧腹""令人销魂""耐人寻味""值得一看"等，均直接指向观众对剧目的观感及剧目对观众情感的影响。另一方面，宣传均有意识地与当时社会政治，如反帝国主义、破除迷信及社会新闻，或文化潮流如流行小说，以及电影和热门话题等相贴近，建立相互呼应的步调。

（二）固定的宣传套语：新、奇、悲、艳、情、侠、改良、警世

民国时期，报刊中的戏曲广告发挥了重要的宣传作用。尽管宣传话语各出奇招，宣传手段各式各样，但透过纷繁复杂的戏曲广告语，仍有一些固定的字眼经常出现。现列举如表4-5所示。

表4-5 民国时期粤剧广告语中的固定字眼

剧名	宣传语	出处
《生死缘》	新编悲情侠剧	《新报》1917年2月16日，第1版
《战地莺花》	新编配景侠艳奇情佳剧	《华南报》1919年6月17日，第2张第1页
《玉麒麟》	改良配景历史艳情侠剧	《国华报》1921年7月29日，第5页
《莲英惨史》	改良配景警世时事新剧	《开新公司羊城新报》1921年11月12日，第7页

(续表4-5)

剧名	宣传语	出处
《咸醇王》	新编改良配景艳侠佳剧	《羊城日报》1922年1月17日，第7页
《三气吕洞宾》	新编配景奇情艳剧	《粤商公报》1923年12月19日，第1版
《两个可怜女》	奇情侠剧（生动舞台生动配景）	《广州民国日报》1924年7月24日，副刊《民国曙光》第4版
《丑妇娘娘》	改良配景趣剧	《天游日报》1927年11月29日，第8页
《主仆恩仇》	新编配景诙谐猛剧	《天游日报》1927年11月29日，第8页
《残霞漏月》	新编配景奇情佳剧	《天游日报》1928年2月11日，第8页
《泪洒梅花》	新编配景侦探侠剧	《天游日报》1928年2月11日，第8页
《文太后》	新编侠情配景宫闱历史古装猛剧	《广州大中报》1929年5月5日，第2张第4版
《换巢莺》	新编西史侠艳猛剧	《新民报》1930年5月5日，第3张第2页
《危城鹣鲽》	新编彩景武艳壮烈猛剧	《广州民国日报》1931年5月1日，第2张第2版
《证婚原是结婚人》	变幻离奇艳谐新剧	《大中华报》1931年5月7日，第8版
《惺惺有意惜惺惺》	绮艳趣情最新猛剧	《国华报》1932年2月12日，第2张第4页
《虎帐英雌》	爱国新奇彩景夺标剧王	《国华报》1932年2月23日，第2张第4页
《打破情关》	侠艳诙谐爱国新剧	《国华报》1932年7月1日，第2张第4页
《野蛮太子》	义侠哀艳谐趣猛剧	《国华报》1933年4月20日，第2张第4页
《剑渡两仪珠》	爱国侠艳悲烈激昂新剧	《国华报》1933年10月8日，第2张第4页
《颠龙倒凤》	风流浪漫旖艳新剧	《越华报》1934年10月31日，第5页
《夜出虎狼关》	连台凄怨爱国义烈名剧	《越华报》1935年11月8日，第3页
《五彩砒霜钵》	新编恐怖离奇香艳悲壮剧霸	《越华报》1936年11月2日，第1页

有甚者整版戏曲广告都有宣传语。如图4-35《广州共和报》1925年10月8日第4页刊登的戏曲广告：

图 4-35 《广州共和报》1925 年 10 月 8 日第 4 页刊登的戏曲广告

从上文的举例可以看出，新、奇、悲、艳、情、侠、改良、警世等字眼经常出现。可见这一时期的戏曲广告在用字方面形成了一定的模式和框架。

（三）光怪陆离的想象

1. 剧情宣传

在强调现实关系的同时，剧目宣传还颇重视光怪陆离的非现实层面。借打破某些对立面，例如生与死、伦理道德规范等，营造无理犯情的效果，可说是其中方法。

《猛兽王宫》的剧情介绍写道："王宫是最尊严最华贵的地方，绝不容有张牙舞爪的猛兽。猛兽是野居山处的动物，绝不容在王宫。殊不知王宫即是猛兽，猛兽即是王宫，第世人不觉耳。"①《望夫山》一剧，便以"懂人性的僵尸，能打仗的活鬼；可擒人的骷髅在望夫山出现"作为该剧情节简介，其中便利用了"僵尸"与"鬼"两种"非人"类别，与"人"的属性——能打仗、可擒人——相结合，缔造怪异想象，试图达到"未经道破，岂有此理；一经演出，极有道理"的效果。②

① 《永寿年太平戏院公演》，载《越华报》1930 年 9 月 10 日，第 6 页。
② 《乐善即日开演万年青班》，载《越华报》1936 年 11 月 9 日，第 1 页。

《叛国两忠臣》利用道德评价的矛盾统一——"忠臣断不叛国,叛国不是忠臣,竟有忠臣叛国",建立其"奇之又奇""拍案称奇"的号召。①

图4-36　《越华报》1936年11月9日刊登的《乐善即日开演万年青班》广告

打破伦理禁忌更是经常出现的情节。觉先声班演出的《颠龙倒凤》中,"正牌太子与妹订婚认他人父,冒牌太子向妹求婚不甘认父",便是以兄妹乱伦及有乖父子纲常的禁忌做重点宣传。②改编莎士比亚名剧的《一颗头颅一点心》,除了是以莎士比亚作为号召外,更在于其中剧情涉及"兄妹恋爱""以子杀父"等"无奇不有"的情节。③

2. 演员宣传

演员在剧中演出,也往往离不开"奇"字。在20世纪二三十年代的粤剧演出中,名伶反串或跨行当演出时有出现。《武松杀嫂》一剧,"娇滴滴的"花旦肖丽章反串"威风的武松","雄赳赳的"新马师曾则反串"荡态撩人的潘金莲",不单

① 《海珠舞台即日开演天星男女剧团》,载《中山日报》(原名《广州民国日报》,下同)1937年3月8日,第3张第3版。
② 《乐善戏院即日开演觉先声班》,载《越华报》1934年10月31日,第5页。
③ 《太平戏院即演大光明》,载《越华报》1937年3月4日,第1页。

是花旦与小武角色互调使之"奇奇怪怪",而更在于二人所扮演的人物与他们本身的特质完全相反。"娇滴滴"与"威武"、"雄赳赳"与"荡态撩人",不单是一种演技的测试,更是突破个人局限的尝试。①《新月照新人》中"靓少凤在峭壁吊桥突坠万丈深渊 新马师曾明明睡在帐中忽变为小珊珊 凌霄影遇着凶猛毒蛇忽而烟消云散"的演出,不单是一种舞台奇观,更突出了演员演出的超乎想象。②

图4-37 《越华报》1935年11月30日第1页刊登的肖丽章剧团广告

图4-38 《越华报》1936年9月15日第1页刊登的新擎天剧团广告

3. 舞台宣传

利用舞台装置营造"现实环境"难以展现的空间,更是不少新剧的宣传伎俩,或以大场面,或以神怪秘技等作为号召,《十万童尸》《包公出世》便是其中两例:

《十万童尸》 十万童尸,舞台上斗官之多,千古无过此剧,个个像生,个个处死,如此大阵仗;爱好粤剧的固然不能不看;即使生平绝不看粤剧的亦

① 《肖丽章剧团的笑刺肚谐剧》,载《越华报》1935年11月30日,第1页。
② 《最新成立长期班新擎天剧团》,载《越华报》1936年9月15日,第1页。

不可不看；单单十六岁以下的儿童，与及胆汁薄弱者，万万不可来看。①

《包公出世》 半空中活现生动飞龙飞凤，玉皇空中观战，科学布置用真火烧碧云宫等大景，悦目惊心，包喝大彩。②

图4-39 《越华报》1936年11月11日第1页刊登的万年青班广告

图4-40 《中山日报》1937年2月4日第3张第4版刊登的《海珠即演优先声剧团》广告

数以十万计的"斗官童尸"，生动的"飞龙飞凤"，"用真火烧碧云宫"等。这些"千古难睹"的神话传说或现实也难得一见的现象，粤剧舞台反成其再现的场境，在当时的确能吸引观众。

在舞台美术越来越受重视的风气下，尽管某些剧作本身就有完整的故事，甚至是观众耳熟能详，演员也极有发挥空间的，剧目宣传却改变惯见的制作方向，既不重视剧情内容，也不标榜演员功力深厚，转而专注于舞台特效，试图创造令人意想不到的场景。

这种广告宣传策略，使得粤剧舞台成为"现实"与"想象"、"悖理反情"与"合理合情"的角力场。正因为粤剧舞台一方面强调与现实生活的对照关系，但广告又试图以打破"现实"规限（无论是现实舞台或是演员的局限）来吸引观众注

① 《乐善即日开演万年青班》，载《越华报》1936年11月11日，第1页。
② 《海珠即演优先声剧团》，载《中山日报》1937年2月4日，第3张第4版。

意，而观众在"合情合理"的观赏原则下，却又正期待着广告所宣示的、突破现实框架而又合理存在的各种可能，这便成为他们走进剧场的又一巨大动力。

（四）北化与西化的光环

20世纪30年代以后，面对粤剧市场的不景气，不少从业人士开始尝试从西方艺术和京剧等其他艺术形式中寻求创作的灵感，并以此作为自己创新粤剧的标版。大众传媒亦敏锐地捕捉到这一倾向，并进行大肆渲染和吹捧。

如义擎天剧团靓少凤主演的《颠三少扮盲公》的广告宣传语写道："任差利卓别灵（引按：即查理·卓别林）无此诙谐！扮盲公唱龙舟一场包你笑刺肚！"① 又如图4-41《越华报》1936年11月7日新擎天班《血雨腥风》的广告宣传语写道："血流如雨 可知场面之伟大 腥随风至 可想战争之惨烈 血雨腥风 媲美《西线无战事》② 之战争惨酷 胜读一席《吊古战场文》。"③ 似乎只有搭上了西方话语，甚至与西方名作、名演员相较量，才足以显示其剧目情节的精彩、演员技艺的高超，才更具震撼力和煽动力。

此外，"北剧"又与"外埠""欧美"一样，成为另一种"摩登、赶潮流的事"。不独薛觉先以擅演北剧而作其艺术凭证，即使戏班亦渐以"北剧领袖""名贵北剧"作为宣传口号。很多剧目还打上了"纯粹北剧"的名头，如人寿年班演出的《莫名真假女》《龙虎渡姜公》《情海双雄》等。

图4-41 《越华报》1936年11月7日第1页刊登的新擎天班广告

总之，这一时期的粤剧广告，在貌似客观的介绍中却往往利用"与你息息相关""新奇悲艳"等套语、光怪陆离的想象以及"北化、西化"的光环，迎合了观众求真、求变、求新、求异的审美心理，引领广州民众粤剧消费的潮流，直接参与

① 《海珠戏院演义擎天剧团》，载《越华报》1934年6月27日，第6页。
② 《西线无战事》（*All Quiet on the Western Front*），是1930年刘易斯·迈尔斯通执导的反战题材剧情片，由刘·艾尔斯、路易斯·沃海姆主演，1930年4月21日在美国上映。《西线无战事》改编自德国作家雷马克的同名小说，讲述的是马恩河战役前后，一群德国少年兵对战争态度由兴奋、憧憬到反感的过程。
③ 《新擎天乐善开演》，载《越华报》1936年11月7日，第1页。

观众审美趣味的培养，并把观众的审美需求及时地传达给粤剧艺人和戏院经营者，影响着粤剧艺人的创造和粤剧商品的生产，将粤剧演出打造成一种时尚消费品，推销给大众传媒影响下的广州民众，在社会上形成一定的审美定式和观剧风气。粤剧艺术也因为有了大众传媒的推波助澜，逐渐发展成为一种深受大众欢迎的时尚艺术。

二 倡导特定的粤剧价值观念

由于大众传媒在信息传播方面的特殊优势，也往往为粤剧理论家和革命家所青睐，他们不约而同地利用大众传媒这个武器，争取到了主导社会思潮的公共话语权，并在报刊中表达其粤剧价值观念和各种改良主张及理论见解，甚至以此为平台展开了激烈的论争。尤其是针对20世纪三四十年代粤剧出现衰落的现象，不少报人更是呼吁"当此人心浇漓，道德沦亡之世，更宜含富有以益性之剧本，冀可挽颓风之万一，是不唯负有补助教育之责"①。可见，戏剧担有裨益社会责任的看法已广被接纳。

以《广州民国日报》为例，从1923年到1936年，该报上就发表了大量关于戏剧改良运动的文章，如《戏剧与社会之关系》②《戏剧之宜改良》③《我之改良戏剧观》④《戏剧中之宜取缔者》⑤《怎样改良戏剧呢?》⑥《粤剧退化之感言》⑦《戏院中的缺点》⑧《一评粤剧》⑨《中国戏剧亟应改良之一点》⑩《改良戏剧的理论与实际》⑪《怎样完成我们的戏剧运动?》⑫《改良戏剧之理论与实际（下）（续）》⑬《今

① 裹水单行：《谈谈戏班衰落原因》，载《越华报》1929年8月21日，第1页。
② 一巨：《戏剧与社会之关系》，载《广州民国日报》1925年9月14日，第9版，《戏剧号》第1期。
③ 陈星畴：《戏剧之宜改良》，载《广州民国日报》1925年9月14日，第9版，《戏剧号》第1期。
④ 梁季文：《我之改良戏剧观》，载《广州民国日报》1925年9月14日，第9版，《戏剧号》第1期。
⑤ 陈星畴：《戏剧中之宜取缔者》，载《广州民国日报》1926年6月21日，第4版，《戏剧号》一栏。
⑥ 梁锦：《怎样改良戏剧呢?》，载《广州民国日报》1926年6月21日，第4版，《戏剧号》一栏。
⑦ 梁季文：《粤剧退化之感言》，载《广州民国日报》1926年8月10日，第4版，《戏剧号》一栏。
⑧ 陈星畴：《戏院中的缺点》，载《广州民国日报》1926年8月10日，第4版，《戏剧号》一栏。
⑨ 观绍：《一评粤剧》，载《广州民国日报》1927年4月27日，第11版，《戏剧号》一栏。
⑩ 云家：《中国戏剧亟应改良之一点》，载《广州民国日报》1928年11月24日，第12版，《戏剧号》一栏。
⑪ 欧阳予倩：《改良戏剧的理论与实际》，载《广州民国日报》1929年1月24、26、28、29、31日，1929年2月1、4、15、22日，副刊《晨钟》第179、180、181、182、183、184、186、189、192期。
⑫ 欧阳予倩：《怎样完成我们的戏剧运动?》，载《广州民国日报》1929年4月8日，副刊《戏剧研究》第8期。
⑬ 欧阳予倩：《改良戏剧之理论与实际（下）（续）》，载《广州民国日报》1929年4月18、21、28日，5月5日，副刊《戏剧研究》第9、10、11、12期。

后戏剧中之写实主义》①《发挥戏剧理论》② 等。这些文章的作者来自社会各行各业，他们出自不同的目的和用意表达各自的主张和见解，为粤剧价值观念的形成和更新，粤剧改良思潮的普及和理论的深化制造了浓厚的舆论氛围。

1924年6月3日，《广州民国日报》增设副刊《国民曙光》，在该刊中开辟了《梨影菊声》一栏（见图4-42），并点明了开栏的意图："《梨影菊声》一栏，专为促吾粤戏剧之进步，及为伶人表情做作之指导。但吾个人思想有限，特于此栏为公开讨论。倘阅者诸君欲在本栏发表文字者，吾则极备欢迎。"③ 1925年3月，《广州民国日报》在第7版开设了《记者道》一栏，明确提出："我们现在又拟加增《剧评》及《读者研究》等栏。我们觉得，广州的戏剧太多幼稚而且堕落了，一般知识阶级倘不从旁指导和匡引，实在会令社会生出一种特异的不良情形。所以，我们便要在这里注意注意，并希冀能够作戏剧界的指南针，请读者踊跃些投稿吧。"④ 可见，这一时期的戏剧评论带有强烈的改良戏剧的倾向。

图4-42 《广州民国日报》1924年6月30日副刊《国民曙光》首次开辟《梨影菊声》栏目

在全社会舆论的引导下，粤剧编剧家也开始有意识地增强剧本创作服务于社会改良教育的意义和作用。20世纪二三十年代的著名粤剧编剧家麦啸霞曾在其文章中说过："近日欧美哲者，且以国运兴旺系诸社会教育。而戏剧者，社会教育之中心也，然则戏剧家之关系于国运前途，又岂让于一般达官贵人哉。"⑤ 他致力于粤剧

① 春冰：《今后戏剧中之写实主义》，载《广州民国日报》1929年4月18日，副刊《戏剧研究》第9期。
② 欧阳予倩：《发挥戏剧理论》，载《广州民国日报》1930年1月24日，第2张第1版。
③ 春声：《梨影菊声（一）》，载《广州民国日报》1924年6月30日，第3版，副刊《国民曙光》第1号。
④ 《记者道》，载《广州民国日报》1925年4月1日，第4版，《碎趣》第4期。
⑤ 麦啸霞：《薛觉先与中国之前途》，载麦啸霞、卢觉非编《觉先集》，中国觉先旅行团、安南永兴戏院1930年版，第1页。

编剧，也是指望"有裨于社会人类文明进化"。① 此外，剧作家骆锦卿在《苦凤莺怜》序云："盖闻合群则外侮可御，家和万事可兴，……试思散沙见诮，病夫之国由来，意见分歧，家难每由斯而起。……是诚有益世道人心之佳剧，诸君遣兴，盍早观乎来，是为序。"② 从这段话来看，作者编《苦凤莺怜》，在于述团结之理，以有益世道。

此外，伶人中亦不乏以改良社会为己任者。20世纪的名花旦千里驹便说过："希望通过戏剧尽一点移风易俗的社会责任。……因此，主张多编多演宣传伦理道德的戏剧，以期能够借此挽救日益沦丧的世道人心于万一。"③ 薛觉先、马师曾、白玉堂、廖侠怀、陈非侬、关德兴等都表达过戏剧要有益世道人心的看法。

晚清民国时期的戏剧改良思潮，给予粤剧工作者改良、教育社会的方向和职业尊严感，使得他们在创作演出方面有意或无意地加插时人时事，或借题发挥，或直抒胸臆，从而让粤剧作品可以承载更多的题材和时代内容，体现其应有的社会价值。

三 影响粤剧的社会舆论导向

清末以前，由于粤剧戏班多在乡村草台演出，酬神演戏大多为临时性质，即使观众们对某班某伶有所批评也不会长久保留。此时的批评往往成为"口碑"，作为主会订戏的参考——可说是转化为某种实际影响。在陈铁儿对散班大集会的忆述中，也可看到类似的情况："吉庆公所此时更出动全体有戏剧经验的参在观众里头来看戏，兼听取各人意见批评，认某伶有朝气，某伶有名无实，各有会报，轮货定人。在这五七天大集会，实是各班买卖戏人的市场，各争奇货，如意即成，五花八门，出奇制胜，所有'三班头'、中下班、半班，均于此时此地买货，已非今日三两间娱乐机构挖角可比拟。"④ 可见，观众的意见成为剧团订人的实际取舍参考，只是没有发展成一套广泛流通的审美准则而已。

大众传媒的出现，使得一般的粤剧观众获得了表达自己看法的机会，他们通过报纸向大众传达了欣赏粤剧演出时的感受，也表达了希望得到感性享乐的愿望。而

① 麦啸霞：《薛觉先与中国之前途》，载麦啸霞、卢觉非编《觉先集》，中国觉先旅行团、安南永兴戏院1930年版，第15页。
② 骆锦卿：《苦凤莺怜·序》，转引自何建青《红船旧话》，澳门出版社1993年版，第292页。
③ 这是千里驹1931年随永寿年班赴上海演出，于公演前记者会上的说话。参见赖伯疆编著《粤剧"花旦王"千里驹》，花城出版社1986年版，第127页。
④ 陈铁儿著，黄兆汉、曾影靖编订：《细说粤剧——陈铁儿粤剧论文书信集》，香港光明图书公司1992年版，第186页。

戏剧评论家的影响，其评论的绝对权威更是对一般受众的审美趋向产生重要影响。虽然审美品位因人而异，但在这些错综复杂的剧评背后，我们仍然能够隐约地看到一些特定的叙述框架和舆论导向。这一时期的粤剧评论大致可以分为两种，一种是评剧，一种是评伶。

（一）评剧标准的确定：着眼现实

粤剧《宋王台》是1930年永寿年班开演的剧目，该剧讲述的是忽必烈入寇中原，宋皇蒙尘，淑妃临政。京师既陷，杨亮节奉淑妃逃亡，耿迎禄于象山救宫主。张宏范觊觎宫主美色，向其求婚，宫主佯允之。后耿迎禄战败金兵，奉宫主还都。宫主以迎禄救己有功，又睹其受伤，躬亲看护，关怀备至。不意张宏范醋念大起，对宫主肆意要挟。宫主以耿迎禄英勇可借之救助，乃拒宏范之请。宏范因此挟仇，投降金人，并力嗾忽必烈娶宫主为妻。耿迎禄知之，乃献计宫主，乔装佯嫁，并亲送宫主往敌营，于洞房之夕，夜劫金营，大败忽必烈，救宫主回京。

署名述尧的作者在《宋王台之我评》一文中解释了该剧取材在当时社会的意义："考宋王台在香港九龙城，前为中国版图，而今已丧于外人之手矣，斯剧有历史性质，而地土又属于广东，令人观之不胜国家兴亡之慨……永寿年之编演此剧，其用意及取材，均与鸳鸯蚨蝶派之浪漫剧不同，盖于桥段中隐寓列强压迫之意，且九龙为外人所据，吾人观演此剧而触目警心，大可发人深省也。（甲）"①

是剧所以能发人深省，首先是基于其历史取材所展现的今昔之别。宋朝之世，香港岛、九龙均属中国版图，但在著者之年，两地均已先后割让及租借给英国，"丧于外人之手"。可见，述尧对剧目题材的评论框构，明显是以当时当地政治环境的关切性作为诠释依据。

在班业不景气的情况下，其他剧团也争相仿效，竞编历史剧遂成一大风潮。一瞬间《武则天》《易水寒》《秦始皇》《孔明借东风》《火烧景阳宫》等剧纷纷上演。但一些剧评人对历史剧复兴有所隐忧，更有评论认为历史剧是"迹近复古"，批评其"脱离了现代的实现"，是"在古代坟墓里掘出来的僵尸"，对"现代的人生"裨益不大。②

不论正反双方如何评价，二者都离不开舞台与现实的关系。前者强调的是剧情对观众所能唤起的效果，其功能性当然是以政局为依归；后者同是以戏剧的社会功能为基调，但更要求戏剧取材贴近现代生活。但不管取材历史与否，与观众所处环境息息相关，仍是问题核心。

① 述尧：《宋王台之我评》，载《越华报》1930年10月19日，第1页。
② 黄魂归来：《历史剧复兴是好的还是坏的现象》，载《伶星》1933年第60期，第1页。

（二）评伶标准的确定：声色艺

对伶人的评价，剧评家们主要是从声、色、艺三方面进行推崇和品评，并在此基础上，重新确定了规范的评伶标准。春声《优伶之艺术谈》（一至六）对伶人声色艺三者之关系进行了探讨。在作者看来"优伶应注意之要点，就是声色艺三者。而现在各班之伶人，对于声色艺三者，少有从事研究，且有误会。因此在其主观，则以极甚自得。而在于客观，则见垢弊滋多"①。作者通过深入分析，指出对优伶声色艺的合理认识："由是观之，声之高亮，未必尽善，声之低沉，亦未必尽坏，本其玲珑显露已耳。……此可见有色者而别无本能，未必定负大名。无色者而别有本能，未必定落人后。自命有色而目空一切之伶人可以休矣。"②"熟知艺是最重要者，声色实其次耳。如艺是低下的，戏剧当为之减色不少。艺是高超的，戏剧当为之生色无限。"③

这一标准的确立，可以说在当时整个剧评界具有标准化的意义。这里暂举一例。星畴《伶人略评》一文对各班伶人的评价，就是按照声色艺的标准来展开的。现摘录其中关于新中华班的评价：

> 新中华一班，其旺台直与梨园乐不相上下。该班以白玉堂、肖丽章、黄种美三人为台柱。白玉堂一角，为小生中不可多得之人物，色则丰度翩翩，温文尔雅，技亦循规蹈矩，惟面目稍形呆滞，且板露微嫌不密，此遗憾也。花旦肖丽章，固以声线见称于时，貌虽非绝艳，然亦五官端正，苟装饰得宜，亦颇得人怜爱。男丑黄种美，文武兼备，颇有全材之选。新中华能如是之旺台者，未始非此三人之力。④

此类评伶文章占据了报刊中戏剧评论版块较多的篇幅，包括对当时西堤大新公司菱花艳影全女班之旦角女慕贞的介绍和评论⑤，连载的译自美国芝加哥图书馆的《梅兰芳小传》⑥，对名伶新月英⑦、马艳芳⑧等人的推介文章，甚至还有附上伶人照

① 春声：《优伶之艺术谈（一）》，载《广州民国日报》1924年9月3日，第12版，《快乐世界》一栏。
② 春声：《优伶之艺术谈（二）》，载《广州民国日报》1924年9月4日，第12版，《快乐世界》一栏。
③ 春声：《优伶之艺术谈（三）》，载《广州民国日报》1924年9月5日，第12版，《快乐世界》一栏。
④ 星畴：《伶人略评》，载《广州民国日报》1925年8月20日，第9版，《小广州》一栏。
⑤ 珍：《评女慕贞》，载《广州民国日报》1925年9月21日，第9版，《评剧号》一栏；闲人：无文章名，载《广州民国日报》，1926年4月8日，《小广州》一栏。
⑥ 南山：《梅兰芳小传》（上）（中）（下），载《广州民国日报》1924年11月4—6日，第1版。
⑦ 卓其：《歌坛月旦》，载《广州民国日报》1925年8月10日，《小广州》一栏。
⑧ 《今日赴美之女伶马艳芳》，载《广州民国日报》1926年2月2日，《小广州》一栏。

片的评论文章，如对当时女伶选举第一名的白玉梅的介绍①，还有对西丽霞②、詹国存③、何婉仪④、黄绛仙⑤的介绍等。到了后来，甚至直接在伶人的评论文章中加入了"大明星演员"之称号，如《大明星演员之一——蝶屏与啸月》⑥《大明星演员之二——秋燕》⑦《大明星演员之三——啸月》⑧等。

 作为一种新型的批评话语，大众传媒的粤剧评论主要是针对粤剧艺人的舞台表演和演出剧目做出品评。品评的标准在很大程度上反映了时人对于粤剧的审美取舍。这些评论既是人们观剧的感受，又引导规范了人们对粤剧的观赏习惯和评价标准。

 总之，粤剧广告在貌似客观的介绍中却往往利用"与你息息相关""新奇悲艳"等套语、光怪陆离的想象以及"北化、西化"的光环，使得粤剧广告本身成为观剧的一大审美导向，大大地刺激了观剧者的感官神经，在社会上形成一定的审美定式和观剧风气。思想家通过媒体，倡导和引领这一时期粤剧发展的社会思潮；戏剧评论家则通过媒体，发表绝对权威的评论，对一般受众的审美趋向产生重要影响。在此情况下，剧作家的创作心态与手法逐步以大众传媒为核心，演艺者的成功成名开始更多地受到大众传媒的左右，观众更是以大众传媒风尚作为审美娱乐的导向。总之，在媒体语境中，粤剧营造了一种看戏文化，重塑和强化着这一时期粤剧的审美趋向。

小　结

 晚清民国时期广州城市粤剧发展繁荣，新编剧目众多，上演频繁，舞台呈现丰富多彩，表现出了与传统粤剧截然不同的审美风貌，这是粤剧城市化的重要特征。

 晚清民国时期，粤剧剧目与广州城市存在着一种双向建构的关系。一方面，伴随广州城市化进程的推进，粤剧剧本的产生、编创和流通等各个环节被纳入产业化大生产的链条中，开始以"商品"的姿态接受市场的考验，形塑了粤剧剧本的生产

① 逸鹤：《女伶白玉梅序》，载《广州民国日报》1925年5月23日，《小广州》一栏。
② 润公：《西丽霞》，载《广州民国日报》1926年4月3日，《小广州》一栏。
③ 闲人：《詹国存》，载《广州民国日报》1926年4月9日，《小广州》一栏。
④ 闲人：《何婉仪》，载《广州民国日报》1926年4月10日，《小广州》一栏。
⑤ 闲人：《黄绛仙》，载《广州民国日报》1926年4月12日，《小广州》一栏。
⑥ 《大明星演员之一——蝶屏与啸月》，载《广州民国日报》1926年4月16日，《小广州》一栏。
⑦ 《大明星演员之二——秋燕》，载《广州民国日报》1926年4月17日，《小广州》一栏。
⑧ 《大明星演员之三——啸月》，载《广州民国日报》1926年4月19日，《小广州》一栏。

机制，也导致了粤剧剧本审美风格的变化。另一方面，广州城市本身为粤剧剧本中故事情节的展开提供了场地，多姿多彩的城市景观和异质、多样而又丰富的城市生活体验，为粤剧剧本提供了各类鲜活的素材。粤剧剧本对广州城市的书写，不再仅仅局限于描述城市物质生活的表象，更重要的是注重挖掘广州城市人的生存状态和内在灵魂。正是城市生活在粤剧剧本中的凸现，使粤剧与时并进，与社会气息相连，紧扣时代脉搏，粤剧剧本本身也成了广州城市化的重要表征。

晚清民国时期，粤剧舞台变化最大的一点就是从乡野草台走向城市商业戏院。因此，舞台实践从一开始就必须适应这一变化。其中最典型的例子就是粤剧传统例戏的演出仪式发生变化。无论从演出形态、演出功能还是演出安排来看，粤剧例戏在城市的演出及其遭际，很多都是建立在农村演出的基础上，能够看出两者之间内在的关联性。但在这个过程中，延续、消解、移植、利用、包装，粤剧例戏在乡村的演出形态和功能被逐渐地肢解和重构，最终在城市舞台上表现出了一种"似曾相识"又"陌生"的感觉，在一定程度上满足了城市民众既"怀旧"又"追求新奇"的审美需求。

同时，考察这一时期粤剧审美风格的形成和嬗变过程，应当注意城乡演出空间的不同，以及城乡民众不同审美诉求在其中所发挥的作用。神怪剧的出现，是粤剧戏班在城市演出市场日益衰微的情况下，重新寻找自身价值和定位的结果。然而，神怪的色彩又让粤剧戏班在农村演出市场上获利，当戏班看到农村市场的火爆，便甚至不惜放弃在城市的角逐，而走上一条继续迎合乡村民众神怪新奇审美需求的道路，逐渐偏离了粤剧的本质，也背离了时代思想改良的潮流。随着市政当局的禁令以及社会人士的多方指责，风靡一时的神仙怪诞剧便迅速地退出了广州粤剧舞台。

粤剧服饰作为粤剧艺术不可或缺的组成部分，其发展演变在一定程度上也代表了粤剧艺术审美风格演变的轨迹。本土服饰的加入和影响、制作工艺的进步、外来文化的交融、科学技术的运用以及衣箱制度的演变，使得这一时期的粤剧服饰逐渐走向本土化、西式化、现代化和商业化的道路，完成了从"工具"到"程式"再到"艺术"和由传统粤剧服饰向城市现代粤剧服饰的转变过程，奠定了粤剧服饰的艺术风格及其发展方向。

粤剧剧目创作倾向的转变和粤剧舞台实践的全面革新，都向我们直观地展示了晚清民国时期广州粤剧审美风格的新变。然而，一种新的审美范式的形成，不仅仅包括剧目创编和舞台实践两个方面，审美观念的更新也是不可缺少的部分。20世纪三四十年代，粤剧经历了一次重大的改革。这次改革与薛觉先和马师曾的戏剧观以及他们相互在艺术上争雄竞胜有着直接密切的关系。他们通过编演新剧目、创造新腔新调、丰富粤剧表演艺术、革新粤剧舞台美术以及革除戏班戏院积弊等措施，使

得粤剧由以旷野演出为主的民间艺术逐步成为以城市演出为主的剧场艺术，推动了近代城市粤剧走向成熟和完善。在这场改革中，他们既有明确而稳健的理论指导，又有切实可行的改革路径，同时又有系统而具体的行动努力，重新建构了一种认知和评价粤剧的模式，这一模式成为大家公认的粤剧改革的必由之路，并一直影响着现代粤剧的改革和发展方向。

此外，民国时期，粤剧审美活动的进行和审美风潮的形成，还要关注另一个重要的因素，那就是大众传媒。粤剧广告在貌似客观的介绍中却往往利用"与你息息相关""新奇悲艳"的套语、光怪陆离的想象以及"北化、西化"的光环，使得粤剧广告本身成为观剧的一大审美导向，极大地刺激了观剧者的感官神经，在社会上形成一定的审美定式和观剧风气；思想家通过媒体，倡导和引领这一时期粤剧发展的社会思潮；戏剧评论家通过媒体，发表绝对权威的评论，对一般受众的审美趋向产生重要影响。在此情况下，剧作家的创作心态与手法逐步以大众传媒为核心，演艺者的成功成名开始更多地受到大众传媒的左右，观众更是以大众传媒风尚作为审美娱乐的导向。总之，在媒体语境中，粤剧营构了一种审美共同体，重塑和强化着这一时期粤剧的审美趋向。

总之，晚清民国时期，广州新的思想、文化和科学技术使粤剧的剧本、舞台、剧场等得以走向严谨和完善。创作、演出、改良、宣传、评论等方面完成了一套观演机制的创建和一套观剧话语的规范，从而建构了一种以观众为中心的审美框架，营造了一种看戏文化。反过来，各种因素的共同作用又进一步强化了城市粤剧的审美风格，构成了晚清民国时期广州粤剧的审美机制。此时粤剧的审美趋向不再延续农村演剧时期那种从传统宗教伦理纲常的角度，甚至从教化的角度加以观赏的审美定式，而是深受城市各方面因素影响，在各种因素共同作用下重构的审美趋向。在这个过程中，既实现了粤剧审美风格的城市化转型，也推动了受众群体审美趋向的城市化进程。

然而，这一时期粤剧的革新是以牺牲部分传统作为代价的。在向观众、向城市靠拢的同时，粤剧丢掉了许多传统的表演艺术，又往往因堆砌桥段、突出老倌的表演特长或标榜舞台效果，造成粤剧传统的消失。正如麦啸霞所说的："粤剧之优点在善变，而其危机亦在多变（多变渐滥，则流弊难免。本质易漓，则基础易摇）。"[①] 在城市化浪潮中，如何处理粤剧传承与创新之间的关系，晚清民国时期粤剧舞台变革实践无疑为我们提供了若干思考和启示。

① 麦啸霞：《广东戏剧史略》，载广东文物展览会编辑《广东文物》卷八，中国文化协进会1941年版，第817页。

第五章　晚清民国时期广州粤剧市场机制的建立及运行

广州是商业城市，几乎无物不可为商品，戏曲亦不能例外。广州粤剧的发展从一开始就与商品经济密切相关。晚清民国时期是广州粤剧艺术发展的黄金时代，这一时期粤剧发展最显著的特点就是成熟的市场化经营模式的确立。商业运作机制与广州粤剧业各个环节彼此间的互动，构筑了近代广州粤剧市场的独特风貌。因此，研究广州粤剧的城市化，最重要的是观察当时广州的商业机制对粤剧各因素的影响。透过商业运作所展现的剧坛生态，才是广州粤剧发展最重要的特质。

第一节　清末以前粤剧业的市场交易模式

一　交易双方：处于流动性的市场关系状态

清末以前，粤剧演出以落乡为主，农村社会的祭祖祀神是初期粤剧表演市场需求的主要动力。卖戏的一方是长期游走于各河道的粤剧"红船班"，他们通过提供粤剧演出和舞台技艺谋求生计。对于戏班来说，演戏就是他们谋生的手段。而买戏的一方则是农村社会的宗族、村落或是特定的神祇祭祀组织。他们买戏的目的主要是为了取悦祖先与神灵，驱邪纳福，祈求平安吉祥。在他们看来，戏剧就如同神台上的供品一样，是给祖先与神灵准备的。

农村社会的祭祖祀神活动往往是以一年或数年为周期的，而且是一种集体性的行为，这就决定了依赖祭祀活动而存在的戏剧消费行为同样具有周期性和集体性的特点。这种集体性不仅仅表现在交易对象上，而且还表现在交易的资金来源上。农村演剧的戏资来源"或为一族共有资产，或为村落（或族内）居民的摊派，或为某祭祀组织筹措，当然也有个人捐款，以及解决纠纷时对过失当事人的罚

款等"①。乡村演剧的周期性和集体性，在一定程度上导致粤剧市场化推动力的缺乏。

此外，由于演艺活动的流动性，再加上交通不便，通信不够畅通，粤剧演出的买卖双方长期存在严重的信息非对称现象，戏班与邀演方之间均处于一种流动性的市场关系状态，很大程度上影响了交易行为的顺利进行。因此迫切需要一个能将买卖双方链接起来，保证交易行为顺利实施的中介机构，吉庆公所便是在这种情况下诞生的。

二 交易中介——吉庆公所

清代以来，广州及其周边地区的酬神演剧活动日益增多，在一定程度上促进了粤剧演出市场的成熟与壮大。作为负责买卖戏的行业中介机构——吉庆公所便应运而生。吉庆公所以同业行会为依托，主要负责粤剧戏班与邀演方之间的交易活动。在实际操作中，吉庆公所依靠行会组织的权威性，将当时粤剧剧坛上的大多数班社纳入自己的管控范围，并详细地记录下各个戏班的情况。邀演方来到吉庆公所，便可获取当时粤剧市场中有关戏班、剧目和演员等主要信息，选择自己要雇演的班社，并在吉庆公所的安排下与选定戏班进行商谈和签约。

此外，吉庆公所还充当了交易纠纷调解者的角色。尽管订戏合同对于交易双方的权利和义务已经有了详细明确的规定，但是在具体操作过程中，仍然存在很多违约的行为，包括拖欠戏金、无故罢演等情况，进而引发各类纠纷。在这些时候，吉庆公所便会出面进行调解以维护正常的市场秩序，保证交易行为的继续进行。

由此可见，吉庆公所虽然只是买卖戏的中介机构，但是在实际的市场关系中却扮演着更为重要的角色，是粤剧行业对外营业的窗口，成为演出市场的垄断性管理者和监督者，同时也是行业纠纷仲裁和处理的重要机构。

三 交易行为的实现——契约合同

吉庆公所成立之后，粤剧买卖行为的实现往往是通过一纸合同来完成的。日本东京大学东洋文化研究所至今仍然保存着40余件吉庆公所的订戏合同，这些契约文书大部分是在民国时期签订的。从这些订戏合同可以看出，直至民国时期，吉庆公所仍然保留着通过订立合同来确定买戏行为的方式。因此，我们以民国时期的订戏合同作为佐证，来探究粤剧传统的交易模式。

① 芦玲：《中介机构与戏剧演出市场——以清末民国时期广州"吉庆公所"为中心》，载《江汉论坛》2014年第8期。

以莞邑北栅乡签署的《吉庆公所合同》为例。该合同签署的日期为民国四年（1915）六月二十六日，目的是祝贺"三界千秋"，邀请的是颂太平班，规定演京戏4本，演出费1150大元，时间为农历五月二十一至二十二日晚。签约时预付50元正，约定农历五月十七日再交定银300元正。在合同上方空白处盖了几个大的印章并附有手写文字，具体内容有：①"启发善心""惩创逸志"的印章；②向地方官府支付契约税的说明；③邀演方的戏金支付情况，有无拖欠戏金的现象说明；④地方政府法令：禁止借演戏场地赌博等。

图5-1　民国四年（1915）六月二十六日莞邑北栅乡签署的订戏合同
（图片来源：日本东京大学东洋文化研究所"广东地方剧班演出文书五件"，由黄仕忠老师提供）

吉庆公所的订戏合同大体包括三个部分，第一是合同的主要内容，第二是各种附加规定，第三是邀演方戏金支付情况的记录。其中，契约的规定一般包括通用条

款和特殊条款两个方面。通用条款,指一般情况下双方必须遵守的权利和义务、违约责任的追究等。主会方面须明确:①演出起止日期;②共演出多少本(或套)戏;③戏金及支付情况;④不能短欠戏金及"千斤"的设备;⑤如系水路不能到达的地方,则必须供应足够的"上馆"(就是临时宿舍)给全班人员住宿之用;⑥米粮油等生活必需品的供应情况。戏班方面须明确:①不能"失场";②名单上的主要演员不得缺场等。另外,双方还可根据各自的具体情况签订一些特殊条款,如戏班方面声明"正印花旦不推车""宫灯不扎脚""六国元帅不挂须""送子不担罗伞""不送子""不演打番过场成套古尾"等,视各班具体情况而定。

合约一经签订,双方须严格遵守,一般情况下不得违约,否则就要承担由此带来的一切后果。关于违约责任的追究,合同中也有相应的处罚条款:若系戏班违约,就要受到"扣戏金"的处罚;倘若是主会方拖欠戏金,戏班除派人追讨外,还可通过吉庆公所通告全行,禁止所有戏班到彼处演出,直到对方偿清所拖欠的戏金为止。

总之,粤剧落乡演出的交易模式大体可以概括为:乡村演剧周期性和集体性的消费行为在一定程度上导致了粤剧市场化推动力的缺乏;演出环境的流动性和交通通信的不顺畅,使得戏班与邀演方之间长期处于一种流动性的市场关系状态;吉庆公所虽然只是买卖戏的中介机构,但是俨然成了演出市场的垄断性管理者和监督者,同时也是行业纠纷仲裁和处理的重要机构。

第二节　晚清民国时期广州粤剧市场机制的建立

傅瑾教授在《民国前期粤剧的转型》一文中说道:"从1912年民国政府成立到1937年抗日战争爆发,是中国戏剧在城市商业化过程中迅速发展的时期。凡是在都市环境中发展起来的剧种,无不受到新兴的商业演出制度的影响,包括那些有较悠久历史的剧种,均因市场驱使发生着或大或小的变化。各古老剧种中,尤以粤剧的变化最令人为之瞠目结舌。在某种意义上,粤剧在近现代的演变,是民国戏剧商业化浪潮催生的一个最具典型性的标本。"①

近代城市市场经济的萌发促使粤剧原有市场体系的瓦解,并将自身的整个运作机制嵌入新的城市社会经济生活当中,形成了具有近代城市特点的市场机制,实现了从传统市场形态向近代市场形态的转变。

① 傅瑾:《民国前期粤剧的转型》,载《戏剧》(中央戏剧学院学报)2014年第3期。

一 粤剧的行业结构

晚清民国时期，随着城市文化娱乐业的兴起和发展，粤剧逐渐成为一个具有独立性的娱乐行业，形成较为完善的行业结构。在市场主体方面，粤剧戏班数量不断增加，大公司对戏班的垄断使得戏班在粤剧市场中的主体性不断凸显。戏院的兴起及其专业化程度的增强，使得城市演出市场不断壮大。不同于农村主会，戏院在演出方面掌握着绝对的自主权，有权力自己挑戏班，也有权力决定与什么戏班合作，戏班与戏院之间的合作关系得到加强。作为粤剧行会组织，八和会馆自成立之日起，通过强化行业内部的规范和管理，向外展示着粤剧行业的独特性和自主性，成为粤剧行业走向成熟的重要标志。因此，在粤剧市场上逐渐形成了戏班和戏院二者有效合作，行会组织从中协调的运行机制。

在市场客体方面，受众群体日益壮大，粤剧消费市场得到空前的拓展。受众群体在结构和数量上的改变，也使得粤剧市场出现了更为复杂的销售网络。此外，受众群体内部分化加剧，表现出不同的消费特征，使得他们的消费行为逐渐走向日常化和私人化。受众群体发生的新变化也迫使各大戏院、戏班开始自觉地以观众为中心进行创作和演出。

戏班、戏院、观众和行会组织之间的有效"结构化"，使得粤剧逐渐形成了由市场主体、市场客体和市场中介三者组成的较为完整的市场机构体系，成为延续和推动粤剧市场发展繁荣的重要载体。

二 粤剧市场的运营机制

粤剧市场结构中，戏班和戏院是两个基本的市场经营主体。它们在经济上既相互独立又相互依存，共同建构起近代粤剧市场的运营机制。

（一）戏班的运营机制

清光绪末叶以前，粤剧戏班的营业是由吉庆公所负责统管的，从光绪末叶开始，出现了一些经营戏班业务的资本商业公司，粤剧戏班内部也开始采用公司制的运营模式。

清末民初，广东民族资本主义发生迅猛，同时，作为全国唯一对外通商口岸，广州也吸引了大量国内外商人汇聚。著名的"十三行"，更是金融资本的聚集地，有着大量资本雄厚的行商。广州、香港等地此时出现了不少富商巨贾，他们踊跃投资各行各业，希望能在各种兴盛的行业中分得一杯羹。随着城市演出市场的繁荣，一些富商看出粤剧市场大有可为，投资粤剧戏班能够获得好的利润，于是就有海味

行老板、煤油公司买办、地主及华侨资本家等出资成立公司，经营戏班。① 一些公司还同时拥有几个著名的戏班，如表5-1所示。②

表5-1 晚清民国时期部分粤剧戏班公司及其管理的戏班

公司名称	拥有的粤剧戏班
宝昌公司	周丰年班、国中兴班、华人天乐班、人寿年班
怡和公司	乐同春班、新中华班
华昌公司	梨园乐班、大中华班
耀兴公司	乐中华班
兴和公司	乐天秋班
宝兴公司	环球乐班、共和乐班
宏顺公司	祝华年班、祝康年班、祝尧年班、周康年班
太安公司	颂太平班、咏太平班、祝太平班
宜安公司	大荣华班、乐荣华班
联和公司	大环球班、大舞台班
一乐公司	正一乐班
怡顺公司	乐同春班、永同春班、宝同春班
兴利公司	乐千秋班、永千秋班、祝千秋班
汉昌公司	汉天乐班、汉维新班
海珠公司	觉先声班、锦添花班、胜利班

这些公司拥有一至几个戏班，通常是由一个或两个老板共同投资组建而成的。拥有几个著名戏班的宝昌公司老板是何萼楼，是香港汇丰银行的买办。宏顺公司的老板是邓瓜两兄弟，怡顺公司的老板先是矮仔森，后由海味行大老板何寿南及其妻大姑接手，太安公司是由煤油公司的买办袁杏翘投资，兴利公司的老板是南海县地

① 参见赖伯疆、黄镜明：《粤剧史》，中国戏剧出版社1988年版，第244页。
② 此表参考赖伯疆、黄镜明：《粤剧史》，中国戏剧出版社1988年版，第299-300页；李婉霞：《论清末民初公司经管的粤戏班》，载《佛山科学技术学院学报》（社会科学版），2015年第4期。

平乡一个姓王的地主,汉昌公司的老板是一位华侨资本家。

这些公司直接负责至少一个戏班的宣传和洽谈演戏等业务,开始按照更商业化的模式运作,从多种途径增加戏班知名度以争取更多演戏机会。与吉庆公所被动接受订戏的方式不同,这些戏班公司采取的是积极主动出击,联系所有主会,接到上演合约之后,纵观全年上演的"台期"和地点,如发现某些地区没有订戏班前往演出,就立刻派出卖戏人员前往这些地方,上门卖戏。① 公司制使粤剧经营模式由被动接受市场选择走向积极主动地自我推销,从而带动了整个粤剧市场走向成熟,对粤剧发展产生了重要影响。

(二)戏院的运营机制

晚清时期,广州戏院大多是由富商或财力雄厚的人士投资兴建而成的,戏院投入使用后,即遵循一整套相关组织和管理模式,以维持日常运营。

1. 股份制的形成,所有权与经营权分开

广州戏院建立之初,产权大多归属私人。戏院经营者按照资本形式,可以分为独资经营和合资经营。独资经营较少,大部分经营者迫于财力都只好采取合资经营。无论合资还是独资,股东们一般会组成"××公司"来组织演出。譬如,河南戏院原名大观园戏院,于光绪二十四年(1898)由潘、卢、伍、叶四大富商出资建设;东关戏院由湛姓商人于光绪三十三年(1907)投资兴建。太平戏院建设稍晚,于民国十年(1921)由广州商团建设。

公司的股权也可以转让,一旦因某问题而拆股,则公司解散。如《国事报》1910年5月6日第7页有《顶股告白》一文报道:"西关乐善戏院股东董肇修兹因宜银需用,自愿将名下做下戏院之股利剖出五百元顶于谭云阶承受。经已亲手写立顶手单存据,随在学署禀明存案,此布。谭云阶披露 二百六。"②

中华民国成立后,广东、广州的新政府通过行政力量大量接收前朝的各项公私产业,广州市内各大戏院亦在接收之列。1921年2月25日,广州市政厅成立,下设公安、教育、卫生、工务、财务、公用六个局,市内各行政管理趋于规范,戏院产权交至广州市财政局,便由财政局主持招商承办。据20世纪二三十年代的《广州市市政公报》载,海珠戏院先后由有恒公司、永和公司、合益公司、人和公司、宏发公司、裕和公司、同乐公司、祥兴公司、复兴公司等公司商人投承经营。

2. 戏院售票机制的建立

在戏院兴建之前,广州城内演戏多为免费演出,唯一售票的是茶园式的戏园。

① 参见赖伯疆、黄镜明:《粤剧史》,中国戏剧出版社1988年版,第300页。
② 《顶股告白》,载《国事报》1910年5月6日,第7页。

在茶楼里，饮茶是主要目的，而听戏是附带性质的娱乐，戏剧演出是一种助兴式的演出，而非一种专门的营利行为。因此，茶园不收戏费而收茶资。

随着专业性剧场的普及、戏剧消费需求的增长和戏剧市场的发育，粤剧演出逐渐脱离作为茶园饮茶的附属地位而独立出来，成为一种专门的娱乐性营业行为。因此，听戏、看戏的收费方式也开始发生变化，戏院便逐渐建立起售票机制。观众必须凭票进场，对号入座，并由此取消了看座的、卖杂食的和打手巾的，场内秩序焕然一新。纵观晚清民国时期，各戏院的票价大致有以下规律：戏院不同、等级不同、戏班不同、演出剧目不同演出时间不同座位等级不同都会导致票价的不同。戏院售票制度的建立和完善，表明粤剧演出已经形成了从生产到消费的较为完整的经营链条，已经是成熟度较高的市场行为了。

3. 戏院的副业经营

戏院的经营内容主要以售票演戏为主，但也兼营茶水、饮食水果、水烟等副业，形成了一个主副结合的有机市场结构体系。戏院副业多采取承包经营的方式，由戏院派人专门负责。正如赖伯疆在《粤剧史》中所说的："当时在戏院内设有小卖部出售茶水、瓜子、水果、饼糕等，观众可以随时购买，边吃边看戏。"① 粤剧老艺人刘国兴曾回忆道："（戏院）每列座位的椅背，都有一条专供搁置茶盅的木板（板上有许多可搁置茶盅的圆孔），观众如需喝茶，嗑瓜子，吃生果、糖果、饼食等，可向附设在戏院内的果台购买。这些果台供应的果点向例要比市价高出两倍。这些果台，也是由戏院招商承包的，故剥削很重。"② 《越华报》1930 年 6 月 30 日还刊载了宝华戏院复业招投果台的启事。③ 戏院副业经营提供的各种服务为观众带来了便利，与粤剧演出相辅相成，成为广州粤剧市场的一种有效补充。

（三）戏班与戏院的合作运营机制

1. 戏班与戏院的合作机制：自由合同制

晚清民国时期，随着粤剧市场的繁荣发展，粤剧班社不断涌现，演员阵容不断壮大，为戏院择班提供了更多的选择。同时，戏院的大量修建，也使得粤剧戏班在演出场所上拥有了更多的选择。在这种情况下，戏班和戏院之间逐渐形成一种自由化的合同方式。双方在保障对方一定自由度的前提下展开合作，共同遵守相关契约，按照预先约定的分成比例进行收入分配。"自由合同制"是晚清民国时期粤剧

① 赖伯疆、黄镜明：《粤剧史》，中国戏剧出版社 1988 年版，第 318 页。
② 刘国兴：《戏班和戏院（粤剧史话之二）》，载中国人民政治协商会议广东省委员会文史资料研究委员会编《广东文史资料》第 11 辑，广东人民出版社 1963 年版，第 213 页。
③ 《宝华戏院复业招投果檯启事》，载《越华报》1930 年 6 月 30 日，第 6 页。

戏班与戏院之间的主要合作方式。表 5-2 至表 5-5 以不同时段广州各大戏院上演的戏班情况为例加以说明。

表 5-2　1924 年 3 月广州部分戏院与戏班的合作情况

河南戏院		太平戏院		乐善戏院	
日期	戏班	日期	戏班	日期	戏班
3月3日	香港群芳艳影全女班	3月3日	祝华年班	3月3日	新中华班
3月4日	新中华班	3月4日	祝华年班	3月4日	香港群芳艳影全女班
3月5日	祝华年班	3月5日	颂太平班	3月5日	香港群芳艳影全女班
3月6日	祝华年班	3月6日	乐荣华班	3月6日	颂太平班
3月7日	祝华年班	3月7日	乐荣华班	3月7日	颂太平班
3月8日	祝华年班	3月8日	乐荣华班	3月8日	颂太平班
3月10日	新国华班	3月10日	颂太平班	3月10日	祝华年班
3月11日	新国华班	3月11日	颂太平班	3月11日	祝华年班
3月12日	祝华年班	3月12日	颂太平班	3月12日	新国华班
3月13日	颂太平班	3月13日	新国华班	3月13日	大寰球班
3月14日	颂太平班	3月14日	镜花影全女班	3月14日	大寰球班
3月15日	镜花影全女班	3月15日	大寰球班	3月15日	周康年班
3月16日	镜花影全女班	3月16日	大寰球班	3月16日	周康年班
3月17日	镜花影全女班	3月17日	周康年班	3月17日	珠江艳影全女班
3月18日	乐荣华班	3月18日	周康年班	3月18日	珠江艳影全女班
3月19日	周康年班	3月19日	珠江艳影全女班	3月19日	乐中华班
3月20日	乐中华班	3月20日	周康年班	3月20日	珠江艳影全女班
3月21日	大中华班	3月21日	中美游艺男女班	3月21日	乐太平班
3月22日	三民乐班	3月22日	珠江艳影全女班	3月22日	乐太平班

（续表 5-2）

河南戏院		太平戏院		乐善戏院	
日期	戏班	日期	戏班	日期	戏班
3月23日	三民乐班	3月23日	乐太平班	3月23日	珠江艳影全女班
3月24日	人寿年班	3月24日	乐太平班	3月24日	三民乐班
3月25日	乐太平班	3月25日	三民乐班	3月25日	人寿年班
3月26日	颂太平班	3月26日	三民乐班	3月26日	人寿年班
3月27日	颂太平班	3月27日	中美游艺男女班	3月27日	人寿年班
3月28日	春燕新声全女班	3月28日	珠江艳影全女班	3月28日	人寿年班
3月29日	乐中华班	3月29日	珠江艳影全女班	3月29日	人寿年班
3月30日	大民乐班	3月30日	珠江艳影全女班	3月30日	人寿年班
3月31日	人寿年班	3月31日	颂寰球班	3月31日	珠江艳影全女班

表 5-3　1928 年 5 月广州部分戏院与戏班的合作情况

乐善戏院		南关戏院	
日期	戏班	日期	戏班
5月1日	大华园班		
5月2日	大华园班		
5月3日	人寿年班	5月3日	大华园班
5月4日	人寿年班		
5月5日	人寿年班		
5月7日	大罗天班	5月7日	大华园班
5月9日	大罗天班		
5月10日	大罗天班		
		5月11日	大罗天班
5月12日	新中华班	5月12日	大罗天班
5月14日	新中华班	5月14日	大罗天班
5月15日	新景象班	5月15日	新中华班

(续表5-3)

乐善戏院		南关戏院	
日期	戏班	日期	戏班
5月16日	新景象班	5月16日	新中华班
5月18日	琳琅幻境 男女锣鼓剧社	5月18日	新景象班
5月19日	新中华班	5月19日	新景象班
5月21日	新中华班		
5月22日	新中华班		
5月23日	新中华班		
5月24日	人寿年班		
5月25日	人寿年班		
5月26日	人寿年班		
5月28日	大罗天班	5月28日	人寿年班
5月29日	大罗天班	5月29日	人寿年班
5月30日	大罗天班	5月30日	人寿年班
5月31日	人寿年班	5月31日	大罗天班

表5-4　1929年1月广州部分戏院与戏班的合作情况

太平戏院		海珠戏院	
日期	戏班	日期	戏班
1月2日	新中华班	1月2日	高升乐班
1月3日	新中华班	1月3日	高升乐班
1月4日	高升乐班	1月4日	新中华班
1月5日	高升乐班	1月5日	新中华班
1月7日	高升乐班	1月7日	新中华班
1月8日	新中华班	1月8日	高升乐班
1月9日	新中华班	1月9日	高升乐班
1月10日	高升乐班	1月10日	大罗天班

（续表5-4）

太平戏院		海珠戏院	
日期	戏班	日期	戏班
1月14日	高升乐班	1月14日	大罗天班
1月15日	高升乐班	1月15日	大罗天班
1月16日	高升乐班	1月16日	大罗天班
1月18日	高升乐班	1月18日	大罗天班
1月19日	钧天乐班	1月19日	大罗天班
1月21日	新中华班	1月21日	大罗天班
1月23日	新中华班	1月23日	大罗天班
1月24日	钧天乐班	1月24日	大罗天班
1月25日	钧天乐班	1月25日	大罗天班
1月26日	新中华班	1月26日	大罗天班
1月28日	钧天乐班	1月28日	大罗天班
1月30日	新中华班	1月30日	大罗天班
1月31日		1月31日	新中华班

表5-5 1931年2月广州部分戏院与戏班的合作情况

太平戏院		海珠戏院	
日期	戏班	日期	戏班
2月1日	永寿年班	2月1日	觉先声班
2月2日	永寿年班	2月2日	觉先声班
2月3日	永寿年班	2月3日	觉先声班
2月4日	永维新班	2月4日	觉先声班
2月5日	永维新班	2月5日	觉先声班
2月6日	永维新班	2月6日	觉先声班
2月7日	永维新班	2月7日	觉先声班
2月8日	寰球杂会	2月8日	南洋华侨真相剧社

(续表5-5)

太平戏院		海珠戏院	
日期	戏班	日期	戏班
2月9日	寰球杂会	2月9日	南洋华侨真相剧社
2月10日	寰球杂会	2月10日	南洋华侨真相剧社
2月11日	戏剧明星大集会	2月11日	南洋华侨真相剧社
2月12日	戏剧明星大集会	2月12日	慈善男女剧团
2月13日	中华女子马戏	2月13日	慈善男女剧团
2月14日	中华女子马戏	2月14日	慈善男女剧团
2月15日	永维新班	2月15日	觉先声班
2月16日	永维新班	2月16日	觉先声班
2月17日	永维新班	2月17日	觉先声班
2月19日	永维新班	2月19日	觉先声班
2月20日	永维新班	2月20日	觉先声班
2月21日	永维新班	2月21日	觉先声班
2月22日	永维新班	2月22日	觉先声班
2月23日	永维新班	2月23日	觉先声班
2月24日	永维新班	2月24日	觉先声班
2月25日	永寿年班	2月25日	新春秋班
2月26日	永寿年班	2月26日	新春秋班

从上述列表可以看出，戏班与戏院之间既有短期的合作，也有较长时期固定合作的情况。民国时期粤剧戏班与广州戏院之间以短期合作为主，一般合作周期为3天。但是也有一些月份是广州戏院与戏班合作周期比较长的，如1931年2月太平戏院和海珠戏院分别与永维新班和觉先声班的合作周期长达一个月。

从戏班的角度来看，各个戏班在不同戏院的流动演出也非常频繁。以人寿年班为例，如表5-6所示。

表5-6　1924年2月—9月人寿年班在广州的演出地点统计

日期	戏院	日期	戏院
2月18日	河南戏院	5月21日	乐善戏院
2月19日	太平戏院	5月22日	乐善戏院
2月20日	乐善戏院	5月23日	太平戏院
2月21日	乐善戏院	5月24日	太平戏院
3月24日	河南戏院	6月28日	河南戏院
3月25日	乐善戏院	7月1日	乐善戏院
3月26日	乐善戏院	7月2日	乐善戏院
3月27日	乐善戏院	7月3日	乐善戏院
3月28日	乐善戏院	7月4日	乐善戏院
3月29日	乐善戏院	7月19日	太平戏院
3月30日	乐善戏院	7月22日	乐善戏院
3月31日	河南戏院	7月23日	乐善戏院
4月10日	河南戏院	7月25日	太平戏院
4月11日	乐善戏院	8月9日	乐善戏院
4月12日	乐善戏院	8月11日	太平戏院
4月14日	河南戏院	8月12日	太平戏院
4月15日	河南戏院	8月14日	乐善戏院
4月16日	乐善戏院	9月19日	太平戏院
		9月20日	河南戏院

　　结合以上资料可知，戏班与戏院的自由合作制体现在：一个戏院可以接纳不同的戏班演戏，而一个戏班也可以在多个戏院演戏。戏班与戏院之间是一种双向选择的关系。由于自由合同的进一步演化，戏班与戏院之间的合作也更加自由和随意，只要戏班和戏院能够进行有效安排，可以随时合作。因此，"自由合同制"是晚清民国时期广州戏院与戏班合作方式的一种常态。

　　当然，此一时期也有一些经营戏班的大公司接手广州各大戏院，他们甚至投资兴建戏院，派亲信代理人主事戏院。如何萼楼组建的宝昌公司，不仅拥有周丰年、国中兴、华人天乐、人寿年等戏班，而且还兼营广州的乐善、海珠、河南、东关等

四大戏院和澳门的清平戏院。戏班公司经营戏院可直接安排自己的戏班在戏院演出，省却了戏班到戏院演戏较麻烦的申请租用手续，同时也为戏班公司与其他公司协商安排相关戏班前来戏院演戏创造了有利条件。戏院和戏班之间的合作关系变得更加密切。

下乡演戏阶段，戏班与主会之间订合同，主会自由选择，戏班毫无选择权，这是一种单向选择的机制。而到了城市演剧的阶段，戏班与戏院在自由合同的情况下，在自由选择的基础上，以自身利润最大化为原则，订立一纸合同以规定其演出时间、演出戏码安排、收入分配等。在各自认为有利的情况下进行合同的签续，在不能达成协议时则终止合作。相对之前的主会订戏，更强调了戏班与戏院之间合作的契约自由原则，从而推动粤剧演出市场趋向自由竞争状态。

这类基于经济效益因素建立的合作，与晚清民国以来广州戏院的专业化和新式戏院的修建所导致的戏院独立为一种专门的经营场所等因素密切相关，也与近代广州粤剧市场的发育成熟程度同步，体现了粤剧市场经济合作关系的城市化转换。

2. 戏班与戏院之间的分配机制：以分账制为主

在戏剧业的发展中，戏班与戏院是相互依存、唇齿相依的两个经济实体。戏院成为专门从事演戏经营的经济体，戏班和戏院二者在地位上成为一种平等性的经济合作关系，由此也影响了这一时期戏班和戏院之间的分配关系。

民国时期，广州粤剧戏班与戏院之间存在着三种分配方式，分别是分账制、场租制和包场制。这三种分配方式各有特点。分账制是一种平等合作关系，即戏班与戏院之间按照预先约定的分成比例进行收入分配。齐如山《戏班》一书中有"办帐（引按：按文意应为'账'）"一项内容，介绍了剧场与戏班之间的利益分成："在戏园中演戏，每日售票之款，前台（戏园子方面，戏界简言之曰前台）后台（戏班方面，戏界简言之曰后台）两方面，应如何分法，此名曰办帐。至帐如何办法，则须预先双方议定。"① 在分账制中，戏班占据着相对的优势和主动。分账制将戏班和戏院两个经济主体纳入市场竞争体系之中，使二者共负盈亏、共担责任，能够使双方形成合力，为提高盈利共同努力。场租制是一种租赁关系，戏班向戏院租用场地进行演出，付给租金的一种方式。场租制的盈亏完全由戏班担负，而戏院则收固定租金。这种分配方式有助于发挥戏班的积极性。包场制是一种雇佣关系，即戏院负责一切营业，而戏班拿固定包银的一种方式。这种方式将戏院作为主要的经营主体，同时也要承担戏班收取包银后演出不卖力的风险。民国时期，粤剧戏班

① 齐如山：《戏班》，国剧学会1935年版，第81页。

和戏院以分账制为主要分配方式，"向例班六院四"①，即戏班分六成，而戏院分四成。

总之，晚清民国时期，广州粤剧市场中形成了戏班和戏院两个基本的市场经营主体。他们在经济上既相互独立又相互依存，共同建构了近代粤剧的市场运营机制。在合作上，戏班和戏院形成了自由合同制的合作方式。在分配上，戏院与戏班之间形成了以分账制为主，场租制、包场制等多种分配形式并存的分配制度。同时，戏班和戏院内部也存在着各自不同的运营分配方式。戏班通常按照角色等级进行戏码的安排和收入的分配，戏院则通过建立售票机制和副业经营进行运作。

三　经营策略

在粤剧市场外部，电影以新颖的艺术形式和平民化的票价与粤剧展开激烈的竞争，在一定程度上分流了部分戏剧观众，对粤剧市场形成了强烈的冲击。关于这一竞争态势，学者早有论及，这里不再赘述。② 在粤剧市场内部，戏院与戏院之间、戏班与戏班之间、伶人与伶人之间形成了激烈的竞争。作为城市市场体系的一个组成部分，粤剧也必然遵从优胜劣汰的竞争法则，为了生存发展，各大戏院、戏班不得不积极探索营销策略，在演出环境、聘用名角、调整价格和广告宣传等方面展开激烈的竞争与角逐。

（一）装备战

为了在激烈的市场竞争中取胜，戏院首先在演出环境的改善和新兴舞美技术的引进上下功夫，以此来提升竞争力。由于戏院环境的好坏与营业有着密切的关系，因此有条件、有经济能力并善于经营的戏院都力图改善其观剧环境，在空气、卫生、安全、布景等方面予以改进，以图号召更多座客。海珠戏院1926年的改建就说明了这一点。（详情参见本书第三章第三节）

（二）人才战

戏院之间的竞争主要在人才的竞争。在伶人地位不断提升，强调名角叫座能力的情况下，各戏班、各戏院对名伶十分渴求。晚清民国时期，广州的各大戏班、戏院，但凡能够有一定的上座率，无不拥有一位以上的名伶坐镇。戏班、戏院多以人才作为最关键的竞争要素，从而引发了伶人之间的诸多直接竞赛。20世纪20—40年代，粤剧名伶辈出，包括白驹荣、千里驹、薛觉先、马师曾、廖侠怀、桂名扬、

① 少萍：《顺逆不常之粤明星》，载《越华报》1931年9月2日，第2张第3版。

② 参见张方卫：《三十年代广州粤剧盛衰记》，载广州市政协文史资料研究委员会粤剧研究中心编《广州文史资料》第42辑《粤剧春秋》，广东人民出版社1990年版，第73–79页。

白玉堂等，就是在这种竞争环境下成长起来的。

（三）价格战

降低票价也是戏院在竞争中常用的一个手段。虽然自民国以来，戏院票价总体上呈现出一直攀升的势头，但在一些特殊时刻，戏院也会降低票价以求提高营业。同时，一些戏院还会尝试新的营销策略，如采取奖券经营、赠送礼物等方式，招徕顾客，这些都是戏院为提高营业在经营策略上所做的努力。

（四）广告战

在编演新戏和广告宣传方面，广州各大戏院、戏班也展开了激烈的竞争。以1928—1929年间粤剧戏班掀起的"黄陆潮"为例。1928年，上海发生了黄慧如与陆根荣的事件①，在社会上引起了强烈的反响。而这件事情很快被剧作家们当作新鲜的题材，编成剧目在上海、广州等地上演。粤剧戏班为了争得首映权，展开了激烈的角逐。署名裹水单行的作者撰文《粤班中之黄陆潮》写道：

> 闻方黄陆案发生时，人寿年即将其事编成剧本在沪开演，开演之日备受观众欢迎。而大江东编剧者区者远闻是讯，认此等剧本为可适应潮流，遂于短促时间急起直追，先人寿年之回粤而已开演。粤人之富于投机性，大可于此觇之矣。大江东之黄陆剧，首先开演于香港，……及返省在海珠开演，而新中华亦以仓卒之经营，编成《黄慧如》一剧，同日演于太平戏院，极力宣传，以为对抗，是日遂发生双方宣传之竞斗。新中华以鼓乐列队巡行街道，大江东亦如是，且衔尾随之，并于戏单本事中微有诋诮意。据是晚两班收入之调查，结果大江东约二千元，而新中华则只得数百元，以成绩比较，相去甚远。事后新中华各主事者多不满意，谓同业中不应有此倾轧之举，致碍营业。然而日来人寿年之宣传文字，则又以此剧为自夸之具，将来或因此而互生恶感，亦未可定也。②

唯有健全的市场机制，才能培养出相对成熟的生产与消费行为。这一时期广州剧坛特有的情况使得业者的机动性特别强，能够精准掌握观众心理、体察时代脉

① "黄慧如与陆根荣案"发生于20世纪20年代的上海。黄慧如，浙江五星（今湖州）人，就读于启明女子中学，两年半后辍学在家，有人为其做主，欲与贝家订婚。当时男女双方，均表同意。而慧如母亲（另一说为其祖母），认为贝氏有财有势，高攀不上，拒绝了亲事。黄慧如因此郁郁不乐并自寻短见。当时的车夫（一说为茶房）陆根荣再三劝解，二人朝夕谈心，颇为契合，并时常私会。然而二人均知在旧式大家庭中难以结成夫妇，故一起出走至苏州。其后，黄家在《新闻报》上刊登了寻人广告，陆根荣很快被人认出，报送警厅。警厅将二人移解至吴县（1955年撤销）地方法院，法院不细究情由，认定陆根荣诱奸黄慧如，判处四年监禁。陆不服，请宋铭勋律师提起上诉，法院重判陆根荣协同盗窃罪。不久，黄慧如生产后病逝，陆根荣最终亦得开释。此案由于各大媒体的渲染，苏沪两地几乎路人皆知，各种文本的故事应运而生。

② 裹水单行：《粤班中之黄陆潮》，载《公评报》1929年3月28日，第8页。

动，推出的作品也因此特别具有市场性，而这个与市场紧密结合的特质也反过来深刻影响了粤剧在广州的发展。粤剧进入广州城市，一开始就被商业机制所笼罩，因此，交易市场上买卖双方沟通的渠道便不可或缺，而且必须是便捷可靠、具有大量受众的渠道。戏曲广告具有强烈的普及性与时效性，为粤剧表演市场的买卖双方搭起了一座桥梁。因此，一浪高过一浪的广告战在各大戏院、各大戏班之间纷纷打响，此起彼伏。

晚清民国时期，随着城市文化娱乐业的兴起和发展，粤剧逐渐成为一个具有独立性的娱乐行业。戏班、戏院、观众和行会组织之间的有效"结构化"，使得粤剧逐渐形成了市场主体、市场客体和市场中介较为完整的市场机构体系，成为延续和推动粤剧市场发展繁荣的重要载体。戏班和戏院两者在经济上既相互独立又相互依存，共同建构了近代粤剧的市场运营机制。作为城市市场体系的一个组成部分，粤剧也必然遵从优胜劣汰的竞争法则，广州各大戏院、戏班积极探索营销策略，在演出环境、聘用名角、调整价格和广告宣传等方面展开了激烈的竞争与角逐，促成了近代粤剧市场的繁荣和成熟。

总之，近代城市市场经济的萌发促使粤剧原有市场体系的瓦解。粤剧将自身的整个运作机制嵌入新的城市社会经济生活当中，粤剧市场各个要素呈现出一种相对完整而又有机融合的依存状态，形成了有效配合和功能互补的商业运作机制，最终实现了从传统市场形态向近代市场形态的转变。

第三节　市场机制下粤剧业态的变迁

晚清民国时期，经历了近代市场经济的洗礼，粤剧在广州城市的成熟发展刻上了市场化的烙印，形成了城市粤剧的显要特性。新的艺术生产体制为粤剧发展带来繁荣，也为粤剧发展带来隐忧。

一　演剧动机：从伦理价值到经济利益的转向

传统戏剧来自民间，其商业性意味从诞生的那一刻起早已奠定。尽管在这个过程中，粤剧已经进行流动形式的演出，属于一种商业行为，然而，在乡土社会中成长起来的传统粤剧，大多是以敬神、宴宾、节庆或喜庆为目的的。晚清民国时期，市场经济的快速发展，使得城市文化娱乐业的经营方式和运营规模受到了催化，这对于粤剧演出市场来说无疑是一剂兴奋剂。粤剧，开始成为一种具有独立商品价值

的消费品。市场经济内在的商品逻辑也悄然出现在粤剧生产与创作的各个"利润"环节上，使得粤剧艺术在市场经济条件下难以坚守传统的价值导向，出现了向经济利益转向的异化过程。尤其是广州新式剧场建立之后，演剧活动更直接将商业盈利作为其立命生存的核心尺度。这些新式戏院和舞台，采用售票制的运营模式，已经不再是按身份论资排辈，而是按金钱排座次，具有明显的商业动机。售票制的运营方式维系了戏院的正常营业，也加剧了观众的分层。同时，围绕戏院营业而产生的劳资矛盾、复杂的租赁关系以及薄弱的资本运作成为此一时期粤剧生产机制的内核，从根本上影响着粤剧的生产质量与表现形态。

商业化的营销模式一旦固定，戏剧创作和演出也不可避免采取商业化的运作模式。这一时期，商品经济的发展左右了城市民众的生活、心态、价值和审美取向，粤剧艺人以出售自己的艺术为主要目标，面向大众进行创作演出。戏班、戏院、编剧家、剧评家、记者等一系列中介围绕在粤剧艺人周围，帮助他们与市场建立联系，从艺术创作转型到了艺术制作上来。蓬勃发展的粤剧市场使得粤剧作为一种商品开始被大规模地生产和消费，成为人们日常生活中用于消遣、娱乐和休闲的大众文化商品。

二 戏班组织：从集体制到名角挑班制的转型

红船班时期，戏班均以脚色制为基础构造，具有严整的组织形态。因此，一个戏班脚色相对固定，行当齐全，伶人长期隶属一班。进入城市戏院之后，粤剧戏班淡化了传统依赖戏班整体的习惯，转向依赖名角、明星的发展思路。

20世纪二三十年代，大公司经营戏班，追逐的当然是利润，为了拥有市场，这些大公司不惜以重金礼聘红伶，拉拢埋班，艺人身价水涨船高，于是名角挑班制开始出现。名角挑班制是市场竞争的结果，也是粤剧组织形式适应观众偏好和市场需求的结果。

名角挑班制带来了两个后果，一是随着名角挑班制的盛行，粤剧的戏班组织结构也随之发生重大变化，其显著特点是传统严整型戏班组织结构逐渐向松散型戏班组织结构演进，并伴随着戏班数量的增多，出现演员阵容相对缩小，艺人流动性增强、演员等级分化严重等具象化特征。一方面有助于伶人之间的交流与合作，促进艺术的融合，也有利于新的人才脱颖而出而不至于遭致压抑，为戏班带来新鲜的"血液"，注入新的活力。另一方面，松散型戏班崇尚个人主义，往往导致恶性竞争，同时也使艺人间的收益差距扩大，加剧了艺人之间的等级分化。社会舆论对名角的推崇也加剧了主配角之间的等级化和伶人全体的分化。这种趋势不仅体现在演戏过程中，而且在收入上和艺人相处中也俨然有了等级距离和对立状态。

二是由于名角具有轰动效应，能为戏班营业带来极大收益，为了在激烈的市场竞争中获胜，各戏班纷纷挖角，网罗人才，借名角以提高戏班的叫座力，名伶的戏金于是日渐增加。例如，1932年，名伶薛觉先加盟戏班演出，其身价已达年薪六万元；名伶廖侠怀身兼班主，年薪为四万元；李翠芳与刚成名的新马师曾则为一万八千元不等。而按当时票价及戏院每晚的总收入计算，以1932年的名班计算，孔雀屏班在香港高升戏院上演，一晚收入为1900元；人寿年班在广州乐善戏院演出，一晚的收入为1600元，其余五个戏班的收入则由300元至1300元不等。① 由于大老倌的年薪积累是时已高至封顶，因此各大戏班的"皮费"（班费）负担亦非常沉重。而对名角的绝对依赖，使得名角一旦离开，班业便大受影响。总之，过度蓬勃的粤剧市场造成了著名老倌的身价骤升，而高额的老倌酬金反过来又造成了戏班成本的大幅增加，成了戏班走向衰落的原因之一。

三　生产机制：粤剧艺术的技术革新

晚清民国时期，粤剧所进行的行当、题材、唱腔、编剧、服饰等方面的变动和改革都离不开市场经济这个轴心，并受制于消费市场的种种法则。强大的商品和消费逻辑彻底破坏了粤剧艺术的传统形式，直接造就了粤剧艺术风格的转变，粤剧艺术日趋技巧化、精细化和雅化。

行当制的创新。20世纪二三十年代，粤剧省港班的竞争日趋激烈，为了节省成本，减轻开支，他们开始精简行当，并实行跨行当的老倌兼行制，粤剧的行当制度很快便由旧式的"专行制"走进了跨越行当的"兼行制"。伶人们也在各自的行当脚色中竞出奇招，多在跨行当及一专多能的功艺上求突出，标奇立异以图吸引观众的眼球，于是便有文武生或文武丑生的行当出现。薛觉先便号称为"万能泰斗"，而马师曾则以丑生行兼演文武生，于是便有"文武丑生"的名目。其他各行当都改以"柱位"出现，"柱"即台柱，于是形成了"六柱制"，由六个分成主次的台柱组成，即文武生、正印花旦、丑生、武生、二帮花旦、小生等六行。理论上，每个行当各有自己的专行功艺，但其实除文武生、正印花旦外，其他四柱都可以兼演各类行当脚色。

舞台技术的革新。在技术创新上，粤剧还实现了从传统茶园式"戏园"向以声、光、电为基础的近代舞台戏院的转换，主要体现在设备之齐全、布景之奇特、机关之巧妙、座位之舒适、环境之安全，从而创造了一种真正意义上的"为看戏而

① 参见张方卫：《三十年代广州粤剧盛衰记》，载广州市政协文史资料研究委员会粤剧研究中心合编《广州文史资料 第42辑 粤剧春秋》，广东人民出版社1990年版，第85页。

设"的剧场环境，使得粤剧的审美特性得到提升。（详见本书第三章）

题材内容的丰富。早期的粤剧常年活动在农村乡野之中，它与观众的相互制约使其表演内容显得通俗甚至粗野。进入城市之后，为适应广州城市民众的审美需求，粤剧剧目创作的题材日益丰富，除了传统才子佳人、神仙怪诞等题材的剧目外，还出现了大量反映时闻时事、关注民生的剧目。这些剧目创作既是时代的产物，又是市场需求的结果。粤剧创作开始走向脱俗化和雅化，并兼顾"雅俗共赏"，表现出竞新务奇、平易通俗的特点。（详见本书第四章）

粤剧艺术的技术革新体现了娱乐性、世俗性、现代性和时效性等大众文化的典型特征，迎合了广州城市民众求新求奇求变的心理特点，使得粤剧能够在最短的时间内迅速发展成为一种具有消费价值的大众娱乐休闲方式。但是，这也为粤剧在城市的生存和发展埋下了隐患。大众文化的作用是为人们提供娱乐和消遣，以满足人们对精神生活的无尽欲望。此后的粤剧便自觉不自觉地走上了一条不断迎合观众审美需求的发展道路，并按照大众消费文化的逻辑发展，不断地刺激人们的神经，不断地追赶潮流，以求最大限度地满足观众的视听之欲，最终的结果便是在精致与庸俗的双重博弈中走向创新与速朽。

总之，粤剧演员的舞台呈现是粤剧艺术呈现出来的冰山一角，而塑造粤剧演员及其艺术形态的生产机制才是背后的决定性力量。晚清民国时期，市场机制的引入，引起了粤剧业态一系列特征的变迁，包括演剧动机的转向、戏班组织的转型和生产技术的革新等，使得粤剧艺术实现了从乡土文化样式向都市大众消费文化样式的转型。

在市场经济时代，一方面，传统戏剧不得不被纳入商品消费的轨道，并由此引发一系列的文化消费行为，这是与城市经济体制相一致的城市文化本身发展的必然趋势。而传统戏剧也只有借助城市商业机制和文化消费模式转化为大众文化，才能扩大影响力，并以最直接和最快的速度融入城市社会生活中。另一方面，大众文化消费存在的最终逻辑就在于不断地刺激人们的神经，追赶时代潮流。在这种情况下，作为文化消费品的城市戏剧又不得不变本加厉地刺激人们的感官，以求吸引城市民众的注意力，才能在激烈的市场竞争中进一步运作下去，并谋得一席之地。从这个意义上来说，在城市化和市场化的时代，传统戏剧的可悲之处，就在于它迎合了城市文化市场产品更换的规律。

第四节　晚清民国时期广州演剧纠纷案件的产生及其背后原因的阐释

一　清末以前粤剧业纠纷的类型及其调解机制

清末以前，粤剧以落乡演出为主，而落乡演出涉及的交易双方一般是村落主会和戏班，此外还有一个重要的中介机构，那就是吉庆公所。吉庆公所往往通过一纸合同来完成戏班与主会之间的订戏行为。关于合同的形式和内容，我们在本章第一节中已详细论述，这里不再赘述。这里我们需要指出的是，这些订戏合同不仅规定了买卖双方的权利和义务，同时也写明了粤剧演出中可能发生的问题及其解决的办法。

通过这些条文，我们隐约能够得知当时演剧活动中可能出现的纠纷案件及其解决途径。倘若戏班签订合同，又违反合同赴他地演出，必须以签约两倍金额赔偿主会；倘若因为主会推班不演，则所交定银及保证费等各项经费一概不得追还；倘若戏班到埠演出遇到官绅禁演或一切意外不能开演，主会须将戏金如数找足，毋得少欠；倘若戏班中有个别演员适遇别故不能出台唱演，只许在其人身上一年之工银按日伸除，不得借端多扣；倘若戏班演出为原有钟点时间所限，致使剧员不能出台唱演，主会不得借端短扣戏金；地方政府向戏班课征之戏捐、学费、警费、戏船湾泊费、军警保护费、清乡团局费等全部由主会支理，概与戏班无涉，等等。

在这些纠纷中，最普遍的一种便是拖欠戏金的情况。清光绪三十二年（1906）《赏奇画报》第6期有《取神像按戏金》一文报道："顺德县北水乡，尤姓聚族而居。于去月抄，顾受山五班在华佗庙前演唱，至月之初三完场，所收棚资不敷支用，戏金无从交给。该班主竟取神像而去，谓必俟收足此数方允交回，可谓弄出一场怪剧已。"①，以一戏班之力对买方几乎是束手无策的，只有依靠作为中介机构的吉庆公所才有可能得到妥善的解决。针对这种情况，吉庆公所便会详细记载邀演方未付金额、地名、戏班名等信息，并将其列入黑名单，在下次签约时查证买方是否存在违约状况。如有，则拒绝买方的邀演以示惩罚，甚至拒绝到违约买方周边区域进行演出，通过这种方式对违约者施加压力。

① 《取神像按戏金》，载《赏奇画报》1906年第6期。

通过上述的分析,我们可以总结出粤剧落乡演出期间行业纠纷及其调解过程存在以下几个特点:首先,粤剧交易行为参与者较少,纠纷类型相对单一;其次,演剧纠纷及其可能存在的问题大多在一纸合同中都已详细具体地呈现和说明,可见纠纷案件涉及的问题也较少;再次,这些纠纷案件都是由演剧活动引起的,更多地涉及经济问题,因此经济手段成为解决这一时期演剧纠纷的重要途径;最后,调解机构以吉庆公所为主,行业习惯法在其中起着重要的作用。

二 晚清民国时期广州城市演剧纠纷案件的类型及其案例分析

晚清民国时期,随着广州粤剧业市场化进程的推进,行业纠纷状况百出、形色各异。不仅由来已久的戏班与主会之间的矛盾难以处置化解,而且新型的纠纷连续涌现,有的还牵涉粤剧业发展的重大因素。诸多纠纷发酵和爆发,对业已形成的市场机制的正常运行造成了很大的影响。

(一)戏院产权问题的纠纷案件——以海珠戏院产权案为例

民国时期,广州戏院产权和经营权分开,产权归政府,经营权归商民,使得戏院缺乏完全独立的身份,在经营中缺乏坚固的根基。关于戏院等公共娱乐场所的产权问题及其投承程序,广州市政府早有立法保护,但是在具体的实施过程中却容易出现问题。政府与投承商人、不同投承商人之间常常因饷银、投承期限等问题产生争执和纠纷,在很大程度上影响了戏院的正常营业和秩序稳定。

以海珠戏院产权案为例。① 海珠戏院原属于私人产业,据赵磊在《20世纪二三十年代广州海珠大戏院产权变动考述》一文中考述:"进入民国之时,其最后一任业主名叫杨梅宾,是一位广州本地富商,在市内拥有众多产业,海珠戏院只是其中之一。"② 中华民国成立后,海珠戏院则由广东省财政厅与广东全省公路处两个单位共同所有。1921年广州市政厅成立后,省财政厅遂将所持海珠戏院产权下放至广州市财政局。然而,此举却遭到广东全省公路处的激烈反对,并私自决定将所持三分之一产权以十万零二百五十元的价格永远出让给永和公司,在给省财政厅发出知

① 关于此案前因后果,可参见《警告投承海珠戏院产业之联兴公司》,载《国华报》1933年5月25日,第1张第3页;《昨审海珠戏院业权案》,载《国华报》1933年5月29日,第1张;《呈省府据市行呈缴地方法院原判将海珠戏院余价交还合德债权人债务委员会未能照办理由请察核转函高等法院依法办理仍候令遵由广州市政府呈第八八号 二十四年二月十三日》,载《广州市政府市政公报》1935年第491期,第46-48页;《训令市立银行奉省府令据呈关于地方法院判将海珠戏院交还合德银行债委会已不服上诉请转函高等法院依照判例撤销原判一案办转函查照办理仰知照由 广州市政府训令 第六一六号 二十四年二月二十一日》,载《广州市政府市政公报》1935年第492期,第57-58页。

② 赵磊:《20世纪二三十年代广州海珠大戏院产权变动考述》,载《兰台世界》2015年第34期。

照后，随即报请省长批准。广州市财政局在据理力争的同时，照常进行戏院经营权招商，以化解公路处的不义之举。戏院很快被确定由有恒公司梁启荣投承经营，认定年缴饷四万四千元。此时，广州市财政局已无力改变公路处的所作所为，只得承认永和公司是海珠戏院一部分产权的拥有者，并同意将出租经营权所得饷项的三分之一即一万四千余元按月划归永和公司。至此，海珠戏院产权结构发生了重大转变，广州市财政局继承省财政厅的三分之二份额，余下三分之一尽归永和公司，双方共同参与利益分配、履行相关义务。

1923年前后，许多商民上书恳请政府发还之前被占、被封的产业，广东省、广州市等各级政府开始大规模地将相关产业发还给原有业主。一开始海珠戏院也在发还之列，但到了1923年5月，"职厅查得此次沈逆乱粤，该杨梅宾实为内幕之一人"，且"似此甘心从逆，作恶不悛，实属罪无可逭"，因此，"所有本市区内，凡该逆党产业，前经奉文发还者，兹拟先行从新查封没收，以便分别保留公用，及投变以充军饷"①。政府认为杨梅宾支持了一些地方军阀，对抗省、市政府，遂将其相关产业继续查封、没收。

1932年，杨梅宾经营的广州市合德银行歇业，拖欠市立银行借款本银二十万元。市立银行于10月依照押款契约特别债权的规定，将押业海珠戏院投变给联兴公司，抵偿合德银行欠款本息及扣回往来存款，并支拨余价，计收入三十万零二千元。依照契约规令及核定办法，市立银行分别扣抵并分两次呈缴完竣。然而，清理合德银行债权债务委员会却认为市立银行强行侵占了海珠戏院，并将其以低价投承联兴公司，损害全体债权，因此登报否认市立银行投变海珠戏院一事。1933年5月4日，清理合德银行债权债务委员会以市立银行侵害业权为由向广州地方法院提起诉讼。5月20日，市立银行召集海珠戏院各租客勒令清缴五月份租项，并勒令与新业主联兴公司改换批约。因此，清理合德银行债权债务委员会又于是日复状诉广州地方法院请求处分及禁止市立银行向租户收租之侵权行为，并将投变余款交还该会核收。5月26日，广州地方法院据呈传令双方开庭审讯，然被告方市立银行未到庭，后又改期开庭审讯，最终判决将余款六万元交回清理合德银行债权债务委员会。

然而，市立银行不服广州地方法院的判决。市立银行提出的理由有二：一是自己办理本案，均以广东省政府行政处分为依归，并未将价款擅支支拨丝毫。按大理院民国四年（1915）上字第一三一二号及民六上字第一〇五号两判例，业已明白规定司法不能变更行政处分，广州地方法院既不依照判例法理驳回，又不依照原押契

① 《呈省长请再将杨梅宾逆产查封估变由》，载《广州市市政公报》1923年第78期，第23页。

约第三条"抵押品所得余款银行得以移付立借券人所欠他种款项"之订定以为处断;二是海珠戏院产业投变所有余款,业经遵照行政处分办法支配及呈缴完竣,并无余款支还该会。因此,市立银行又向高等法院提起上诉,并由广东省政府指令办理核明转函高等法院,请求依照"司法不能变更行政处分"之原则,撤销广州地方法院原判。省政府据呈,查得市立银行开投海珠戏院一案,所得产价除依法扣还特别债权本息各款外,当时尚余三万九千余元,嗣省府指令核拨完毕即已并无存余。因此,省府亦认为地方法院原判令将余款六万余元交还清理合德银行债权债务委员会,事实上固已无款可拨,且既经行政处分之案似亦未便再行变更,因此转函高等法院依法办理。1935年2月21日,广州市政府第六一六号训令高等法院依照判例撤销原判。至此,海珠戏院产权案才得以平息。

(二)市场经营秩序纠纷案件——以大戏院与天台游乐场抢夺生意案为例

民国时期,广州剧坛存在两种代表性的演剧空间,一是各大戏院,二是四大百货公司天台游乐场。历来,广州各大戏院以演男班为主,而百货公司天台游乐场则以女班著称,两者相安无事,共同分割广州粤剧演出市场。1934年农历正月,西堤大新天台定得白驹荣、新珠、伊秋水三人,在特别场演戏,在娱乐界中创下新纪录,开男伶演戏天台之先河。此后,惠爱大新天台、安华天台、先施天台乃争相效尤,都聘男伶唱演。盖以数角之代价,既得观大戏,且更能游览天台各项游艺,故观者乃极踊跃。然而,这样就直接影响到各大戏院的收入。戏院收入,既蒙影响,而每月向政府应缴之饷,乃倍于天台有奇,戏院方面认为待遇不均,致为天台抢夺生意。因此,由乐善戏院领衔呈禀广州市财政局,吁请制止天台游乐场开演男班,以资限制,而恤商艰。后市财政局准其所请并转函公安局执行。①

可见,在自由竞争的市场环境中,戏商容易为利益所驱使,倘若缺乏统一的协调和规定,必然导致营业秩序的混乱及其内部的争斗。在纠纷处理中,戏商往往倾向于求助于市政当局,以行政手段来维护市场正常营业秩序。

(三)劳资关系产生的纠纷案件——以华人天乐班劳资纠纷案为例

1929年9月,华人天乐班剧员何宝雄(即花旦新苏仔)、冯秋(即新蛇仔秋)、何瑞生(即新白菜)等四十余人,因该班总司理何福骗挞剧员等工金一万八千元逃匿无踪,将何福在途中扭送公安局转解法庭羁押。嗣由各剧员等委托八和剧员总工会主席宗华卿(即靓耀)备具讼费,延请叶夏声大律师向法庭提起民事诉讼,并诉

① 关于此次纠纷,可参见《不景气包围中娱乐界之争斗 大戏院探天台游乐场抢夺生意》,载《伶星》1934年第92期,第33-34页;《减饷恤艰 为最近娱乐界商会斗争而作》,载《伶星》1934年第92期,第41-43页。

请公安局民政厅将案移送地方法院。但同时地方检察官又提起公诉，认为何福实侵占业务上持有他人之所有物之罪，送由地方刑庭推事杜沛端审理。本案于11月7日开庭审理。在庭上，被告人何福极口申辩无罪，认为其不过在该班充当行江（即接戏）之职，并非班东，亦非司理银两。该班班东为陈伯钧（即靓少华），而司理则为陈耀泉，不关他事。审讯结果宣告何福无罪。但地方法院检察官李世杨不服，提起上诉高等法院。12月25日高等法院刑一庭庭长将何福由看守所提出审讯，主任推事梁立渠、陪审推事杨灼熊、检察官罗步云，被告仍延李启律师为辩护，原告方面由八和会馆主席宗华卿委翟东生代表，并仍请叶夏声律师代理诉讼。①

在此例处理劳资关系纠纷案中，出现了几方调解力量：八和剧员总工会、民政厅、公安局和检察院、高等法院等。可见其中牵涉的问题之多，关系之复杂以及处理难度之大。

（四）师约关系产生的纠纷案件——以两起师约纠纷案为例

民国时期，粤剧艺人师徒之间订立师约，亦须八和会馆盖上大印，才算生效。按会馆规定，只有18年工龄以上的演员才能收徒；师约期满后的6年内，徒弟要将其部分收入给予师傅作谢师之用。解除师约或者师约丢失，也应到八和会馆注明，以免发生纠纷。如《广州民国日报》1929年2月1日第13版刊载了一则《八和启事》："现据会员陈百钧到称原有学徒等立有师约，照章办理，前经报会备案。近日百钧出外经营，诚恐所有学徒等师约或有遗失及被盗、暗中私行转卖，发生纠纷，特到会注明，原有学徒各师约，非经陈百钧携同学徒到会双方亲笔签字，不生效力，作为窃卖究追，请代登报声明，以免被瞒误受等情，本会特准照办理。广东优界八和剧员总工会启 子一七七。"② 尽管如此，因师约关系而产生的纠纷案件还是层出不穷。当时报刊中就时常报道由于师约关系而引起的纠纷。

《越华报》1934年10月13日《法院终审师约上诉案》一文详细报道了一起由师约引起的纠纷案件。师傅陈苏状告女徒李月英，谓其于民国十四年（1925）在家教授李月英习梨园武艺，援照戏行惯例订明四年为期，每年所得工金分东西两份作为酬师之劳，如有半途废约，或另寻别师及嫁人等，即要每年补回传授工金米饭二百元。月英自出台后，只交过两次酬金，一次为港纸十元，一次为中纸二十四元。至民国十九年（1930）师约期满，月英又不提出分约，故陈苏复在工会登记，双方

① 参见《戏班工金纠纷 靓少华有干系》，载《公评报》1929年9月23日，第9页；《华人天乐班工资纠纷案审讯终结（傍听者多优界中人 两造律师辩论甚烈）》，载《公评报》1929年11月8日，第10页；《高等法院审理华人天乐班工资纠纷案》，载《公评报》1929年12月26日，第10页。

② 《八和启事》，载《广州民国日报》1929年2月1日，第13版。

师约仍继续有效。查工会习例举凡师约期满，订约人不提出分约，则师约至十年二十年仍为有效。因此，陈苏向法院简易庭提出诉讼，谓李月英违背师约，拖欠酬金。法院一审判令李月英一次性付酬金七百七十六元。李月英不服，上诉民庭，请求撤销原判。①

类似的事件还有花旦王千里驹与小武新靓就师徒之间的纠纷案。当就伶未得志前，时得驹伶协助，双方订有条约。当驹伶暂脱歌衫时，适值戏班业务衰落，彼此同处困境，故于就伶之师约及借款等均未履行。迨驹伶再次现身舞台，而就伶同时出组新大陆剧团，驹伶遂至是即向就伶督促履行师约及偿还借款，就伶竟不理，后虽再三催促，仍然置若罔闻。驹伶纠集多人到西瓜园附近扣留就伶戏箱，不许其入院，勒令即行清理方准出场，因此发生纠纷。虽个中人再四调停，奈双方均不允退让。坚持至下午七时许，戏院开台之时间已届，而就伶之衣箱尚被驹伶扣留，异常狼狈。后卒由同业出任调停，驹伶始允放行就伶之衣箱，并声言必以法律解决云。②在市场经济环境下，原有"一日为师终身为父"的师徒关系，显然已经荡然无存了。

（五）伶人失律引发的纠纷案件——以罗家权"杀虎案"为例

民国剧坛，尽管涌现出了不少优秀的名伶，但是仍然存在一些伶人缺乏自律，工作作风和生活作风存在种种问题，并因此产生伶人间因"私""情""权"而引发的纠纷案件。这类事件最有代表性的当推1933年人寿年班的"杀虎案"。人寿年班丑角罗家权因个人私怨枪毙徒弟唐飞虎。经地方法院刑庭推事梁立渠，依法判处罗有期徒刑九年，并附带私诉，判令赔偿一万二千元，与告诉人唐翁氏收领后，该被告罗家权当庭声明不服。12月12日，罗家权遂托由其辩护律师黄俊杰，具状广州地方法院声明上诉。③ 此件伶人之间的纠纷案，不仅导致人寿年班的最终解体，而且在社会上引起了巨大的反响。此后，该事件还被蜚声剧团编成了戏剧，并让当事两大律师现身说法，登台助演，亦真亦假，引起社会一阵轰动。④ 伶人纠纷的本身也演变成了一种噱头，在报刊中大肆宣传和演绎。

① 参见《法院终审师约上诉案》，载《越华报》1934年10月13日，第6页。
② 《新大陆剧团重重阻隔——一日两次扣留戏箱》，载《越华报》1936年2月21日，第9页。
③ 参见少轩：《狱中之罗家权》，载《国华报》1933年4月20日，第1张第1页；雅伦：《罗家权有救星说》，载《国华报》1933年5月4日，第1张第1页；《杀虎案判决后 罗家权上诉（那甘坐九年牢子 赔偿一万二千元）》，载《诚报》1933年12月13日，第2版；《简报》栏，载《诚报》1933年12月17日，第2版；爱月：《罗家权枪杀唐飞虎之面面观》，载《大报》1933年3月24日，第7版。
④ 生骨大头菜：《龙虎渡姜公死灰复燃 罗家权再杀唐飞虎》，载《伶星》1934年第85期。

（六）剧本版权产生的纠纷案件——以《驸马艳史》和《毒玫瑰》版权案为例

《驸马艳史》为剧作者花丛粉蝶与紫藤生两人所撰，并售与觉先声班班主薛觉先。薛觉先对剧本颇为满意，允为订约开演。1932年，《驸马艳史》在海珠戏院开演，接着在香港高升戏院第二次开演，此后再无第三次开演。班中买戏，多行将三台票价提取一成以为剧本之代价者。因此，编剧人花丛粉蝶认为未足三台对于本人编撰酬劳费大有损失，于是频频催促薛觉先从速演足三台，"以俾彼收回些少，同时并履行契约也"①。然而，薛觉先迟迟未能兑现。因此，花丛粉蝶遂向法院告薛以背约之罪。②

对于此次纠纷事件，《国华报》给出了这样的评论：

 当《驸马艳史》编剧人未起诉觉先声班以前，曾托某律师致一函于班当事者，理由大约如报章所述，班置之不答。盖戏班之惯例，对于新剧一度表演之后认为不妥者，即不复再予点演。觉先声班如此例正多，若《有意栽花》也，《心声泪影》也，等等均然。假如兹剧能卖座，则虽演百十次不以为赘，观者之心理亦当谓然。而编辑者亦以得演一台，收一台收入十分之酬庸，亦无强戏班以必做之权。不再演，笔金亦无法再讨，斯为戏行之习惯。故此次如调解失效而必诉于法律，以习惯言，则如此上述云云。如以法律本身研究，则编剧人与戏班之交换条件向皆面订，无书面之证据，面订能否为争持之信史亦一疑问，故以证据言则将必有令人意想不及者，以习惯言则戏班通例大都如此。此度之讼藤似乎多此一举矣。调解如何，姑俟其后。③

从这个事件来看，关于剧作者的版权问题很多都是基于戏行的习惯，而无书面证明。尽管在此时，很多剧作者开始懂得运用法律的武器为自己维权，但是在实际操作中仍然存在很多困难，这也是造成粤剧剧本版权纠纷案件屡屡发生的原因。

民国时期，有些粤剧剧本被电影制作者相中改编成电影，至此粤剧剧本的版权问题，不再仅仅局限于舞台演出，还涉及电影改编本。剧本《毒玫瑰》的版权纠纷就是此类案件的典型代表。

《毒玫瑰》这一部剧本，是粤剧剧作家区汉扶（笔名"最懒人"）编撰的。1928年前后，由新景象剧团以五百元的代价买得舞台出演权，交由伶人薛觉先、廖侠怀、谢醒侬、嫦娥英等排演。因为剧情曲折、歌曲美妙和编制手腕高超，自第一次公演之后，大获观众赞赏，成为十分卖座的制作。其后新景象剧团全盘营业顶给

① 黄魂归来：《薛觉先被控之远因近果》，载《伶星》1932年第32期，第18页。
② 详情参见黄魂归来：《薛觉先被控之远因近果》，载《伶星》1932年第32期，第17-18页。
③ 查宝：《驸马艳史涉讼事浅谈》（下），载《国华报》1932年5月4日，第1张第1页。

利舞台主人利希立承受，并改名大江东剧团，同时新景象剧团的一切所有物，连《毒玫瑰》剧本版权在内，通通转归大江东剧团领受。双方交易清楚，还签有约据为凭。

1934年夏天，利希立成立了一间华夏制片公司，他盘算着薛觉先夫妇将粤剧舞台剧本《白金龙》搬上银幕竟然大开卖座纪录。看到别人尝到了甜头，利希立便想及《毒玫瑰》这一部剧本如果改拍声片，将来在营业方面相信定有绝对把握的收获。因此他便决计进行《毒玫瑰》声片的拍制，依样聘用薛觉先夫妇做主角。不料在《毒玫瑰》开拍了三千多尺的时候，华夏公司竟因收音机器的买卖问题和德国技师闹翻了脸，德国技师在气头上索性溜之大吉，所以华夏公司便停止工作。就在华夏公司停拍《毒玫瑰》的时候，薛唐夫妇急于完成一套的工作，好进行第二套片的拍演。在天一公司邵老板的劝告下，薛唐夫妇答允了天一的要求，和天一公司订下新约，在十天期内替天一公司拍演完成整套《毒玫瑰》声片。《毒玫瑰》拍制完成后，华夏公司老板利希立向法庭提起诉讼，状告天一公司侵害《毒玫瑰》剧本版权。

原告方面华夏公司利希立与被告方面天一公司邵醉翁的争执点是"《毒玫瑰》剧本版权归谁所有"的问题。后来被告方面经过详细研究，才晓得《毒玫瑰》剧本的版权仍然在著作人，从前卖给新景象剧团的不过是粤舞台剧的演出权，而并不是银幕上出演的著作权。所以大江东剧团，虽然承受了新景象剧团的一切所有物，但关于《毒玫瑰》剧本著作权仍不过是舞台剧的演出权。如果拿这些资格来控诉天一公司侵占版权，罪名不能成立。因为天一公司演出的是《毒玫瑰》电影脚本，显然和舞台脚本有别，不能算侵权。因此，如果控诉天一公司侵占版权的话，只有剧本著作人区汉扶才有资格。有了这些理由，天一公司就不惧怕原告的起诉，同时利希立也发觉，自己单独起诉的力量太弱，便要拉拢区汉扶联合一条战线同站原告地位，一齐向法庭起诉。最终，天一公司拗不过铁的事实，才供出《毒玫瑰》的剧本，诚然偷袭得来，便自认不是。因此原告方面当庭请求将《毒玫瑰》声片扣押，在诉讼未解决以前不准在香港放映。

然而，1936年，《毒玫瑰》剧本著作人区汉扶与华夏公司利希立的合作关系因为种种原因而破裂，由代表律师书面通知利希立，声明区汉扶决议脱离以前的合作关系；又预备通函天一公司主事人，约期接洽版权的买卖。①

① 参见《毒玫瑰惹起大官司》，载《伶星》1935年第111期，第10页；口痕：《毒玫瑰剧本版权案将有新开展》，载《优游杂志》1936年第22期，第2、4页；怪探：《毒玫瑰版权案枝枝节节》，载《优游杂志》1936年第23期，第4-5页。

（七）戏剧行政管理产生的纠纷案件——以广州市卫生局职员扣留戏商案为例

1928年8月20日，广州市卫生局保健课长劳宝诚、课员杨谏予因取缔本市海珠戏院建筑厕所工程事，派稽查员黄金松前往该院查验其所建水厕有无违背卫生条例，为该院司理人阻止入内，至8月22日，乃票传该院司理人到局问话，该院司理陈十到局，课员杨谏予问其姓名，则称陈十，询其年龄，则嚣不答，杨谏予以陈十不服问话据坐咆哮有扰办公秩序，正拟呼警将其制止，适被课长劳宝诚闻声下楼，亦以告诉人有咆哮谩骂行为，遂将告诉人交该局警察暂行扣留，听候局长核夺。即日陈十由何局长提交卫戍司令部谍捕队何队长荣光带出。嗣后陈十以卫生局保健课长劳宝诚、课员杨谏予滥用职权、违法私禁等词状诉到广州地方法院。此案经检察官提起公诉，广州地方法院再次传讯两造，判决犯罪嫌疑不能证明，应依刑事诉讼第三百一十六条，谕知无罪。①

三 晚清民国时期广州城市演剧纠纷的特点

第一，涉及的利益群体众多，包括经营者、消费者和政府部门等。既有经营者与经营者之间的纠纷，也有经营者与消费者，经营者与执法者之间的种种纠纷。在城市市场经济建立之初，戏剧行业被纳入商品经济的范畴，在这个转型过程中，各种群体之间的关系及其矛盾冲突围绕着利的趋势不断地凸显出来。

第二，诉讼类型繁多，涉及粤剧行业发展的多个方面，既有产权方面的纠纷，也有市场秩序、伶人自律，甚至是剧本版权等方面的纠纷。诉讼类型繁多，反映出这个时期粤剧行业发展中面临的诸多问题，包括社会动荡带来的影响，同业竞争及其商业运作的弊端凸显，还有艺人素质的参差不齐及其生存困境等诸多问题，是粤剧行业市场机制出现萌芽而尚未走向成熟的反映。在原有的市场秩序已经瓦解，新的市场秩序正在重建的过程中，必然会带来很多的矛盾冲突。反过来，也说明粤剧行业的商业属性在不断地凸显，并受到社会的广泛关注。在市场秩序转型、社会秩序转型及社会政治秩序转型的过程中，粤剧行业的正常营业秩序必然受到冲击。这些诉讼类型是转型时期社会问题的各个方面在粤剧行业上的投射。

第三，诉讼途径的多样化和规范化，也反映了粤剧从业人员法制意识的增强。清末以前，粤剧从业人员更多的是受着师约的规束，还有行会组织的严格控制，没有人身自由和演出自由。但是到了近代，他们自身的维权意识不断增强，懂得运用地方政府的力量维护自己的合法权益，同时也对旧有的那些不合法的行为进行积极反抗。

① 《卫生局职员扣留戏商案判决原文（双方宣判无罪）》，载《广州民国日报》1929年4月29日，第5版。

四　失序下的控制：清末民国时期广州城市演剧纠纷背后原因的阐释

在粤剧业发展的纠纷调解过程中，始终有多种力量对这些纠纷保持关注，并积极参与其中，反映出现代法律调解、政府行政调解和行业习惯法的三重作用。不过，由于各具个性，各为其利，在对待这些纠纷时，他们各自发挥的作用会有一定的差异，结果也有很大不同。

从政府参与纠纷调解的动机来看，其目的仅仅是为了维护地方社会表面上的安定，这种动机使其在协调中根本不会将纠纷双方的利益摆在首位，在冲突中往往息事宁人，敷衍塞责，很难从根本上解决问题。这种模棱两可的态度，也未能将公平公正的市场秩序真正地运作起来，从而导致在利益的驱使下，粤剧行业的经营者仍然不顾一切地触犯市场运作的各种标准及其规则，影响正常营业秩序，甚至导致戏剧行业的衰落。此外，混乱的社会状况在一定程度上也削弱了地方政府控制公共秩序的能力，在很多情况下，政府协调纠纷的训令或规章，几乎成为一纸空文。

作为工人代表的行会组织在处理纠纷案件中起到了积极的作用，包括八和会馆的内部调解、各种同业公会的维权活动等。但是行会组织解决纠纷的出发点更多的是协调剧界内部各方的利益均衡，甚至在一定程度上袒护大戏班、大公司、大院主的利益需求，因此他们对于从业人员的经济行为及其商品经济运作中的公平竞争等问题并没有充分的认识，在一定程度上阻碍了市场经济秩序的正常运行。

此外，很多问题的处理并没有形成一套完善的调解体系，也没有立法保护，而是采用救火式的调解行为，即发生问题后再逐个处理，这种调解机制不具有长效性，也不能很好地制止同类问题的发生。

总体看来，缺少综合性的协作参与，再加上未能建立基于市场经济公平公正原则之上的纠纷调解机制，依旧是这些矛盾纠纷调解过程中存在的普遍问题，也是纠纷案件屡屡发生的根源所在。

综上所述，晚清民国时期，随着市场化进程的推进，粤剧行业的纠纷案件层出不穷。这些纠纷案件主要包括戏院产权纠纷、市场经营秩序纠纷、劳资关系纠纷、师徒关系纠纷、伶人失律纠纷、剧本版权纠纷以及戏剧行政管理纠纷等，具有涉及利益群体众多、诉讼类型繁多、调解途径多样化和规范化等特点。在纠纷调解过程中，始终存在多股力量参与其中，反映出现代法律调解、政府行政调解和行业习惯法的三重作用。这种多元参与的解纷格局，真实地勾勒出粤剧行业发展的某些质变过程。然而，各为其利，缺乏综合性的协作参与机制依旧是纠纷调解过程中存在的普遍问题。这些问题也在一定程度上反映了粤剧行业市场机制的不成熟和法制建设的不健全。

小　结

　　清末以前，粤剧以落乡演出为主，乡村演剧周期性和集体性的消费行为在一定程度上导致了粤剧市场化推动力的缺乏；演出环境的流动性和交通通信的不顺畅，使得戏班与邀演方之间长期处于一种流动性的市场关系状态；吉庆公所虽然只是买卖戏的中介机构，但是俨然成了演出市场的垄断性管理者和监督者，同时也是行业纠纷仲裁和处理的重要机构。

　　晚清民国时期，随着城市文化娱乐业的兴起和发展，粤剧逐渐成为一个具有独立性的娱乐行业。戏班、戏院、观众和行业组织之间的有效"结构化"，使得粤剧逐渐形成了由市场主体、市场客体和市场中介三者组成的较为完整的市场机构体系，成为延续和推动粤剧市场发展繁荣的重要载体。戏班和戏院两者在经济上既相互独立又相互依存，共同建构了近代粤剧的市场运营机制。作为城市市场体系的一个组成部分，粤剧也必然遵从优胜劣汰的竞争法则，广州各大戏院、戏班积极探索营销策略，在演出环境、聘用名角、调整价格和广告宣传等方面展开了激烈的竞争与角逐。总之，近代城市市场经济的萌发促使粤剧原有市场体系的瓦解。粤剧将自身的整个运作机制嵌入新的城市社会经济生活当中，粤剧市场各个要素呈现出一种相对完整而又有机融合的依存状态，形成了有效配合和功能互补的商业运作机制，最终实现了从传统市场形态向近代市场形态的转变。

　　近代市场机制的引入，也引起了粤剧业态一系列特征的变迁，包括演剧动机的转向、戏班组织的转型和生产技术的革新等，使得粤剧艺术实现了从乡土文化样式向都市大众消费文化样式的转型。

　　然而，晚清民国时期，随着市场化进程的推进，粤剧行业的纠纷案件层出不穷。这些纠纷案件主要包括戏院产权纠纷、市场经营秩序纠纷、劳资关系纠纷、师徒关系纠纷、伶人失律纠纷、剧本版权纠纷以及戏剧行政管理纠纷等，具有涉及利益群体众多、诉讼类型繁多、调解途径多样化和规范化等特点。在纠纷调解过程中，始终存在多股力量参与其中，反映出现代法律调解、政府行政调解和行业习惯法的三重作用。这种多元参与的格局，真实地勾勒出粤剧行业发展的某些质变过程。然而，各为其利，缺乏综合性的协作参与机制依旧是纠纷调解过程中存在的普遍问题。这些问题也在一定程度上反映了粤剧行业市场机制的不成熟和法制建设的不健全。

英国经济学家 K. J. 巴顿（K. J. Buton）指出："所有的城市都存在着基本的特征，即人口和经济活动在空间的集中。用经济学的术语来说，城市是一个坐落在有限空间地区内的各种经济市场——住房、劳动力、土地、运输等等——相互交织在一起的网状系统。"① 从这段话可以看出，城市与市场是紧密联系在一起的。因此，传统戏剧的城市化也必然带来传统戏剧的市场化。

在市场经济时代，一方面，传统戏剧不得不被纳入商品消费的轨道，并由此引发一系列的文化消费行为，这是与城市经济体制相一致的城市文化本身发展的必然趋势。而传统戏剧也只有借助城市商业机制和文化消费模式转化为大众文化，才能扩大影响力，并以最直接和最快的速度融入城市社会生活中。另一方面，大众文化消费存在的最终逻辑就在于不断地刺激人们的神经，追赶时代潮流。在这种情况下，作为文化消费品的城市戏剧又不得不变本加厉地刺激人们的感官，以求吸引城市民众的注意力，才能在激烈的市场竞争中进一步运作下去，并谋得一席之地。从这个意义上来说，在城市化和市场化的时代，传统戏剧的可悲之处，就在于它迎合了城市文化市场产品更换的规律。

晚清民国时期，粤剧进入广州城市，开始摆脱传统经营模式的束缚，顺应现代市场运作规律，迎合城市民众的消费需求，运用现代媒体手段进行传播营销，逐渐走向城市市场。城市商业机制和文化消费模式的嵌入使得粤剧成为广州城市大众文化的典型注脚。但是，粤剧又不可避免地面临着流行时尚所带来的实时消费和消极影响。当前，市场化已经成为包括粤剧在内的中国传统戏剧发展的必由之路。如何把握市场化对传统戏剧带来的改变和影响，使得传统戏剧在市场运行机制中保持良性的发展态势，晚清民国时期粤剧的市场化道路无疑给我们提供了可资借鉴的经验和教训。

① ［英］K. J. 巴顿著，上海社科院译：《城市经济学：理论和政策》，商务印书馆1984年版，第14页。

第六章　晚清民国时期广州粤剧传播机制的嬗变

所谓传播（communication），一般是指人类信息的传授和交流的行为或过程。戏剧研究借助于传播学，主要考察戏剧作为一种艺术形式和文化样式在人类社会生活中进行传播的行为和过程。戏剧演出和功能的实现，很大程度上依赖于戏剧的传播与观众的接受。长期以来，传统戏剧之所以能够活跃在人们的生活当中，就在于它通过各种渠道和媒介进行传播，因此传播是戏剧生存的方式。

晚清民国时期，粤剧在广州的发展繁荣，不仅取决于粤剧自身的艺术创新，而且还在于粤剧传播方式的重大突破。20世纪初，随着科学技术的发展和进步，现代传媒不断涌现，并无孔不入地渗透到社会生活的各个层面。在社会传媒化进程中，传统戏剧的传播方式和运行机制开始发生嬗变。粤剧进驻广州城市之后，敏锐地借助多种新的传播手段，打破了传统的传播界限，走向了多维视听的舞台，构筑了新的传播机制。从传播学的角度来看，粤剧传播方式的改变，不仅仅涉及传统粤剧媒介化的呈现问题，同时还关涉传媒文化的逻辑力量对粤剧生产消费过程的干预问题。

第一节　粤剧传统的传播机制

王廷信在《戏曲传播的两个层次——论戏曲的本位传播和延伸传播》一文中指出："戏曲传播大致可以划分为本位传播和延伸传播两个层次。本位传播是对戏曲艺术最为直接的传播，是戏曲传播的第一个层次；延伸传播是指在戏曲本位传播基础之上对戏曲艺术各类讯息的传播，是戏曲传播的第二个层次。"[①] 下面我们将借

[①] 王廷信：《戏曲传播的两个层次——论戏曲的本位传播和延伸传播》，载《艺术百家》2006年第4期。

鉴王廷信对于戏曲传播的划分方法，考察传统农耕社会中粤剧的传播机制。

一 传统粤剧的本位传播：以人际传播为主

在传统社会中，粤剧的传播载体主要是剧本和粤剧艺人的舞台演出。粤剧的舞台传播可分为乡野草台、神庙戏台、会馆戏台、私人园林戏台和营业性戏园等。（详见本书第三章）然而，粤剧从广场戏院，无论结构声腔如何变化，仍然具有鲜明的同一性，那就是粤剧传播的实现需要表演者和观赏者同时到"场"。演员和观众在同一时空内，这是粤剧艺术得以传播的必要条件。粤剧在剧场的传播，实现的是从人到人的传播过程，演员和观众必须同时进入"面对面"的同一时空，并在同一时间内完成对粤剧艺术的感知。剧场就像是一个"仪式性"的场所，演员和观众可以暂时与现实社会"隔离"开来，并在剧场所营造的特殊时空场域中尽情地享受创作和欣赏的快乐。演员的表演与观众的反馈在同一时空中同时进行，互相作用。他们之间的互动构成了完整的演剧活动，也保证了传播的实现。这种传播活动具有即时性的特点，是不可复制和不可逆转的。

同时，与粤剧演出相关的传播载体还有剧本和戏桥。尽管从清朝末年已有粤剧剧本在坊间刊刻和流通，但数量毕竟是少数的，再加上当时民众的受教育程度普遍不高，文盲更不在少数，因此可以想象粤剧依靠剧本进行传播收效并不理想。戏桥是戏班在开演前发给观众的宣传单，向观众简明介绍演出剧目的剧情和演员饰演的角色等相关信息。早在清末，粤剧戏班便开始使用戏桥为演出做广告宣传。但由于戏桥提供的演出讯息有限，也未能起到很好的传播效果。

此外，由演剧活动所产生的各类新闻讯息，也主要依赖口传、笔记、日记等形式进行亲身传播或群体传播。口头传播的随意性、笔记和日记传播的滞后性和受众范围的有限性，使得粤剧演出讯息的传播在时空上存在很大的局限。

二 传统粤剧的传播动力：与民俗活动息息相关

在传统社会中，粤剧主要在广大乡村市镇演出，往往在当地的祭祖祀神、节日庆典、婚丧嫁娶等各类民间礼俗活动中举行，民俗活动成为粤剧传播所依赖的特殊载体。在与民俗活动的长期互动中，粤剧的表演形式、剧目创作和演出习俗也深受民俗活动的影响。此外，粤剧借助民俗活动，让具有共同信仰的族群在喜庆热闹的氛围中共娱共乐，加强联系，最大限度地发挥民俗活动在维系一个地方或一个族群情感方面的功能和作用。正如刘祯在《戏曲与民俗文化论》一文中所说的："民间文化、民俗文化是戏曲的母体和载体，而戏曲则是这个母体载体中最为活跃、热闹和狂野的情绪宣泄和情感表达，民间文化、民俗文化的'狂欢'和高潮是以戏曲的

锣鼓为起点和标志的。"① 粤剧演出在民俗活动中所起到的重要作用和特殊功能是其能够长期依赖民俗活动而存在的重要原因,同时也是粤剧能够在乡土社会广泛传播和传承的最大动力。

三 传统粤剧的延伸传播：与民间艺术相辅相成

关于延伸传播，王廷信的解释是这样的："戏曲的延伸传播是指在戏曲本位传播基础之上对戏曲艺术各类讯息的传播。譬如对戏曲演出、戏曲知识、戏曲演员、戏曲逸事等方面的传播。"② 作为乡土文化的代表，传统粤剧的延伸传播往往借助于其他的民间艺术形式作为载体，包括剪纸、年画、版画、木雕、石雕、砖雕、陶塑、说唱文学以及民间曲调等。

佛山是粤剧的发源地。明清时期，活跃其中的富商大贾修祠堂建园林，大兴土木炫耀于市廛乡里。本地商品经济的繁荣，为粤剧的普遍流行创造了理想的环境。受粤剧艺术的深远影响，大量以戏曲故事为题材的木雕、石雕、砖雕、陶塑、灰塑作品应运而生，出现在各类建筑的屋脊、梁架、雀替、檐板、门窗、屏风上，这些多姿多彩的建筑装饰，结构布局严谨，殿堂楼宇背景逼真，人物造型千姿百态、生动传神，如同舞台上粤剧演员的精彩演出，为我们留下了大量珍贵的研究当时粤剧行当、服饰、功架、排场的实物资料。

以陶塑为例。清道光年间，粤剧本地班的传统戏和排场戏在民间广为流传，其陶塑制品，普遍表现了当粤剧戏台的艺术情景，最有名的当属佛山石湾的瓦脊陶塑。瓦脊陶塑，又叫"花脊"，被广泛运用于屋宇、庙堂、宫观等建筑的屋脊装饰上，故称"瓦脊"。它采用陶塑人物、动物、花卉进行装饰，体现了岭南民间建筑装饰浓郁的地方特色。清代以来，随着珠江三角洲的开发，佛山石湾的制陶业得到迅速发展。佛山人喜爱粤剧并熟识粤剧，粤剧中的很多历史故事和神话故事在民间家喻户晓，为陶塑艺人的创作提供了丰富的题材。陶塑艺人将大批粤剧剧目故事人物搬上瓦脊，按照粤剧的生、旦、净、末、丑等角色及其相应功架造型进行创作，使得陶塑的品种和内容更加丰富多彩。

现存古建筑佛山祖庙的屋脊上还有石湾制造的"瓦脊公仔"，内容大多数取自粤剧剧目、中国历史故事和神话故事。其中祖庙正面屋顶上的瓦脊，高1.6米，长31.6米，塑于光绪二十五年（1899），瓦脊两面的戏装人物（也有动物）有三百多个，取自《郭子仪祝寿》《哪吒闹东海》《刘备过江招亲》等。

① 刘祯：《戏曲与民俗文化论》，载《戏曲研究》2006年第2期。
② 王廷信：《戏曲传播的两个层次——论戏曲的本位传播和延伸传播》，载《艺术百家》2006年第4期。

图 6-1 佛山祖庙陶塑瓦脊中粤剧《郭子仪祝寿》场景图
（图片来源：广东粤剧博物馆）

此外，广东粤剧博物馆还保存着一件完好无损的瓦脊艺术品，名为"九龙谷"，是清光绪年间佛山石湾陶店"文如壁"所制，其内容大多取材自北宋杨家将的故事，瓦脊高1.6米，长8.8米，戏装人物有六十多个。

图 6-2 清代光绪年间佛山石湾陶店"文如壁"所制"九龙谷"中的粤剧演出场景图
（图片来源：广东粤剧博物馆）

在小小见方的瓦脊上，塑造的粤剧场面结构严谨，亭台楼阁布景逼真，如同在戏台上看到的一样栩栩如生。这些陶塑是粤剧舞台人物的真实写照，陶塑艺人对粤剧有深刻的了解，他们选取某些戏剧情节，捏制出穿着特定戏服的人物轮廓，"有的就请粤剧名艺人对泥塑人物服装表情身段进行鉴定，然后定型入窑烧制"①。从佛山石湾"瓦脊公仔"可以看到当时粤剧在服饰造型、舞台道具、人物脸谱和表演程式等方面的特色。

佛山民众喜爱粤剧，石湾陶塑运用粤剧故事进行创作，因粤剧的魅力而深入人心，赢得了人们的喜爱，并使粤剧得以在更广阔的空间流传。而粤剧的兴旺又进一步催生了石湾陶塑的发展、兴旺和传播。粤剧与石湾陶塑这两种艺术形式相互影响、相互作用，伴随着当地各种民俗活动在群众中广为流传，给人们的生活带来趣味和光彩，在社会上产生了无法估量的影响。正如王廷信所说的："延伸传播是戏曲艺术的外围传播，它会给戏曲的生存起到制造氛围和讯息支撑作用，这些作用可以归结为对戏曲生态环境的创造。戏曲的延伸传播使戏曲观念深入人心、使戏曲艺术在多种层次上赢得人们的兴趣。"② 戏曲艺术与民间艺术互为表里，在一定程度上强化了传统戏曲的民俗特质。随着民俗艺术在乡村民众生活中的广泛传播，粤剧渐渐进入民众的日常生活当中，对民众的生产、生活和思想感情产生潜移默化的影响。

总之，在传统农耕社会中，粤剧的传播以人际传播为主，依靠于乡土社会中各类民俗活动而存在，同时借助其他民间艺术形式强化了自身的民俗特质，形成了一个与乡土社会相契合的传播体系。然而，20世纪以来，随着新的传播手段的产生和传播技术的更新，报刊、广播电台和电影等大众媒介不断涌现，原本寄身于民俗活动传播于村落空间的粤剧艺术，受传媒时代文化逻辑力量的召唤，衍生出新的多样化的传播方式，并在适应新的传播方式的过程中发展自身的艺术形态及其外延，演变成为一种新的城市媒介景观样式。

第二节 报纸：粤剧与现代大众传媒的首度联姻

19世纪末20世纪初，报纸的出现和快速发展宣告了大众传播时代的到来，在近代社会中创造了一个前所未有的大众传媒环境。作为近代思想文化运动的重要发

① 周伯军：《试谈粤剧对佛山石湾陶艺的影响》，载《艺术教育》2007年第1期。
② 王廷信：《戏曲传播的两个层次——论戏曲的本位传播和延伸传播》，载《艺术百家》2006年第4期。

源地，广州的报业不仅兴起得早，而且发展迅猛。晚清民国时期，粤剧进驻广州城市，戏班众多，戏院林立，无疑成为城市一道亮丽的风景线。奉行"新闻至上""雅俗共赏"方针的报纸，不能不关注这一大众娱乐方式。粤剧与近代报刊的关系日渐密切，报刊对粤剧全方位、多角度的关注和报道，生动地记录了粤剧在广州城市的发展轨迹，生成了粤剧新的传播方式。

一 晚清民国时期广州报刊与粤剧的结缘

1884年，广州出现第一份报纸，此后各种报纸杂志纷纷涌现，记录了晚清民国时期广州政治、经济、军事、文化、社会各方面的情况。清末，报刊上开始陆续刊载有关粤剧的讯息，包括戏曲广告、剧评以及与演出有关的新闻报道，更进一步地，一些专门报道粤剧讯息的报纸和杂志也相继面世。笔者收集了晚清民国时期广州地区的报刊，将刊载有粤剧讯息的报刊整理如下，具体见表6-1所示。

表6-1 晚清民国时期广州地区刊载有粤剧讯息的报刊①

报刊名	创刊时间	与粤剧相关的栏目
《广报》	1886年6月	戏界新闻、戏界花边新闻
《中西日报》	1891年	戏曲广告、戏界新闻
《岭南日报》	1891年	戏曲广告
《安雅书局世说编》	1900年	戏界花边新闻
《安雅报》	1900年	戏曲广告、剧谈、戏界新闻、戏界花边新闻
《羊城日报》	1902年	戏曲广告、戏界花边新闻
《游艺报》	1905年	粤剧班本
《时事画报》	1905年9月	戏界新闻
《七十二行商报》	1906年	戏曲广告
《赏奇画报》	1906年5月	戏界新闻
《国事报》	1906年9月	戏曲广告
《广东白话报》	1907年5月	粤剧班本
《时谐画报》	1907年	戏界花边新闻
《平民报》	1910年10月	剧评、戏界花边新闻

① 该表主要根据笔者查阅过的晚清民国时期广州地区刊行的报刊加以著录，其中一部分报刊保存下来的数量较少，反映的讯息不够全面。

(续表 6-1)

报刊名	创刊时间	与粤剧相关的栏目
《人权日报》	1911年3月	戏界花边新闻、粤剧班本、戏曲广告
《商权报》	1912年	戏曲广告
《广州共和报》	1912年	戏曲广告、戏界新闻
《总商会新报》	1913年	剧评、戏曲广告
《新报》	1914年	戏曲广告
《国华报》	1915年	剧评、戏曲广告、戏界花边新闻、戏界新闻
《广州民国日报》	1923年6月	剧评、戏曲广告、戏界花边新闻、戏界新闻、粤剧班本
《公评报》	1924年10月	剧评、戏曲广告、戏界花边新闻、戏界新闻
《越华报》	1926年7月	剧评、戏曲广告、戏界花边新闻、戏界新闻、粤剧班本

从表6-1可以对晚清民国时期广州报刊与粤剧的关系进行如下概括：

19世纪90年代末，广州报刊中刊登的粤剧讯息并不是很多，主要是粤剧广告，还有一些与粤剧有关的社会新闻，也有少部分涉及当时的戏班演员。但是这些粤剧讯息都比较简短。

20世纪初到民国之前，广州报刊中已经基本上具备了几种类型的戏曲讯息：戏界新闻、戏曲广告、戏曲评论、戏曲文学等。然而，此一时期报刊中的戏曲讯息较为分散，除戏曲广告外，很多戏曲讯息都是作为社会新闻来呈现的，而其中将演剧作为重点的新闻报道很少。这时期也出现了一些粤剧班本，但是这些班本大多为宣传所用，或宣传革命，或传播色情，剧本的艺术性和舞台性较弱。总之，此一时期广州报刊尚未形成对广州粤剧发展的一个有效关注。

20世纪二三十年代，广州报刊业发展繁荣，报刊中的粤剧讯息也越来越多，越来越集中，有些报刊甚至开设了粤剧专栏，与当时风云变幻的粤剧场形成强烈的互动关系。其中有一份重要的报纸——《广州民国日报》，它是近代广州地区发行时间较久，具有深刻而广泛社会影响的一份报纸。创刊伊始，《广州民国日报》就十分注重粤剧新闻、粤剧广告和粤剧评论的刊登，为粤剧艺术的发展创造了大规模的舆论环境。

二 《广州民国日报》中的粤剧讯息

1923年6月，《广州民国日报》创刊，社址在广州第七甫门牌100号，社长孙仲瑛，兼编辑主任。1924年7月15日，国民党广州特别市执行委员会接办了《广

州民国日报》。10月27日,《广州民国日报》收归国民党中央宣传部,成为国民党中央之机关报,社长陈秋霖。陈济棠主粤期间,该报是其重要的宣传工具。报纸版面分电报、要闻、经济、副刊、文艺等,涵盖了社会生活的各个方面,堪称广东省各报之冠。1936年陈济棠下野,南京国民党中央宣传部接收了《广州民国日报》,并将其改组为《中山日报》。

从第一则粤剧讯息刊登之后,《广州民国日报》有关粤剧的各种宣传报道基本上没有停止过。从内容上看,《广州民国日报》刊登的粤剧讯息可分为粤剧新闻、粤剧广告、粤剧评论、粤剧文学和粤剧知识等五类。

(一) **粤剧新闻**

《广州民国日报》的粤剧新闻可分为舞台演出、戏班营业情况、粤剧班社演员、粤剧政策法规四类。第一则在《广州民国日报》上刊登的粤剧新闻是1923年9月25日第7版刊登的《梨园消息》,该则新闻报道了1923年9月24日筹赈日灾总会召集粤剧各名角在太平戏院演剧筹款,并预告了9月25日的演员名单和演出剧目。①

1. 舞台演出报道

这些报道或预告戏院上演的剧目和演员,如《演剧赈灾》②《长堤先施天台游乐场开幕预告》③《演剧改期》④ 等;或描述剧场中观演的气氛,如《演惨剧中之惨剧》⑤《戏院中的怪事》⑥ 等;或记录剧场中观演以外的琐碎杂事,如《看戏受惊》⑦《睇霸王戏闹事》⑧《海珠戏院枪声》⑨《惠爱大新天台又发生殴打案》⑩ 等。可以说,借助新闻记者及投稿者各式各样的眼光和视角,这一时期广州粤剧舞台演出的方方面面被真实生动地记录了下来。

2. 戏班营业情况报道

晚清民国时期,广州粤剧行业的发展此起彼伏,变幻莫测。《广州民国日报》

① 《梨园消息》,载《广州民国日报》1923年9月25日,第7版。
② 《演剧赈灾》,载《广州民国日报》1923年12月29日,第6版,《本市新闻》一栏。
③ 《长堤先施天台游乐场开幕预告》,载《广州民国日报》1924年1月21日,第2版。
④ 《演剧改期》,载《广州民国日报》1924年1月28日,第7版,《本市新闻》一栏。
⑤ 《演惨剧中之惨剧》,载《广州民国日报》1923年11月21日,第7版。
⑥ 静庐主人:《戏院中的怪事》,载《广州民国日报》1926年10月26日,第4版,《小广州》一栏。
⑦ 《看戏受惊》,载《广州民国日报》1923年12月25日,第7版,《本市新闻》一栏。
⑧ 《睇霸王戏闹事》,载《广州民国日报》1924年2月20日,第7版。
⑨ 《海珠戏院枪声》,载《广州民国日报》1924年3月15日,第7版。
⑩ 《惠爱大新天台又发生殴打案 武装同志声势不凡 苟不严禁有损军纪》,载《广州民国日报》1929年7月27日,第5版。

适时地捕抓到了粤剧行业发展的诸多变化，并对其发展走向进行预测，成为城市民众了解粤剧行业发展的有效途径，如《戏行最近之调查》①《二十年来班底之变迁》②《戏班营业衰落之概况》③等。

3. 粤剧班社演员报道

晚清民国时期，粤剧"名角制"兴起，逐渐引起了人们对名角的关注和重视。这种关注不再仅仅局限于其演出方面的资讯，而是深入演员的私人生活领域，对其进行"起居注"式的报道和追踪，在一定程度上提高了演员的曝光率，扩大了演员的影响力，也满足了观众的"偷窥"心理。如《广州民国日报》1925 年 5 月 23 日第 9 版就有题为《女伶白玉梅序》的报道。在这篇文章中，有女伶白玉梅的照片，作者对伶人的介绍不再仅仅局限于对其声色艺的评论，而是以讲故事的形式，生动地介绍了伶人的生平遭际。比如她受某军官爱慕，放弃歌坛，前往星洲的经历，还有社会各界人士对其倾慕的各种赞词，等等。④

4. 粤剧政策法规报道

作为一份党政机关报纸，《广州民国日报》不可避免地充当了党政机关的喉舌和传声筒，借助报纸的宣传力度和广度，最大限度地向民众宣传和通告各类市政公文和政策法规，其中亦不乏各类与粤剧有关的内容。如《开抽戏捐》⑤《戏招贴法》⑥《取缔淫剧》⑦《征游艺捐》⑧《令知游艺收捐》⑨《西关戏院减饷续办》⑩《财局欲办戏班牌照（提交财政委员会讨论）》⑪《严禁兵士骚扰》⑫《无票不能看戏》⑬《请禁军人骚扰》⑭《财政局限制借院演剧》⑮《教育局取缔表演淫戏》⑯《规定取缔

① 《戏行最近之调查》，载《广州民国日报》1923 年 8 月 18 日，第 7 版，《本市新闻》一栏。
② 摩星：《二十年来班底之变迁》，载《广州民国日报》1924 年 3 月 28 日，第 5 版，《剧谈》一栏。
③ 《戏班营业衰落之概况》，载《广州民国日报》1929 年 1 月 17 日，第 5 版。
④ 逸鹤：《女伶白玉梅序》，载《广州民国日报》1925 年 5 月 23 日，《小广州》一栏。
⑤ 《开抽戏捐》，载《广州民国日报》1923 年 10 月 27 日，第 6 版，《本市新闻》一栏。
⑥ 《戏招贴法》，载《广州民国日报》1923 年 12 月 8 日，第 7 版，《本市新闻》一栏。
⑦ 《取缔淫剧》，载《广州民国日报》1923 年 9 月 11 日，第 7 版，《本市新闻》一栏。
⑧ 《征游艺捐》，载《广州民国日报》1924 年 1 月 21 日，第 7 版，《本市新闻》一栏。
⑨ 《令知游艺收捐》，载《广州民国日报》1924 年 2 月 23 日，第 7 版，《本市新闻》一栏。
⑩ 《西关戏院减饷续办》，载《广州民国日报》1924 年 2 月 26 日，第 3 版，《特别纪载》一栏。
⑪ 《财局欲办戏班牌照（提交财政委员会讨论）》，载《广州民国日报》1924 年 3 月 13 日，第 3 版，《特别纪载》一栏。
⑫ 《严禁兵士骚扰》，载《广州民国日报》1924 年 3 月 13 日，第 7 版，《本市新闻》一栏。
⑬ 《无票不能看戏》，载《广州民国日报》1924 年 4 月 19 日，第 10 版，《本市新闻》一栏。
⑭ 《请禁军人骚扰》，载《广州民国日报》1924 年 4 月 29 日，第 7 版，《本市新闻》一栏。
⑮ 《财政局限制借院演剧》，载《广州民国日报》1925 年 8 月 20 日，第 7 版，《本市新闻》一栏。
⑯ 《教育局取缔表演淫戏》，载《广州民国日报》1925 年 12 月 16 日，第 10 版，《本市新闻》一栏。

戏剧条例》① 等。

以纸质媒介为依托的粤剧新闻从形式到内容比之传统的粤剧传播发生了根本改观。口头传播的随意性、笔记和日记传播的滞后性以及受众范围的局限性，在报刊介入粤剧艺术以后，得以改观，粤剧新闻变得更为准确、更具有时效性，无论是新闻的可信度，还是新闻的普及范围都有了前所未有的提高。

（二）粤剧广告

《广州民国日报》的粤剧广告在形式上可分为剧目告白、戏院启事、演员（技艺）介绍、新角"择日起演"预告等。最早在《广州民国日报》上刊登戏曲广告的是西堤天台花园。此时，《广州民国日报》创刊仅三个月。

图6-3 《广州民国日报》1923年9月12日第2版刊登的戏曲广告

报刊介入粤剧，随着各戏院、戏班竞争日趋激烈，粤剧广告不再局限于粤剧剧目演出信息的传达，广告本身的效应也日渐受到重视。戏院必须在不同的阶段采取相应的广告策略，方能保证戏院的对外宣传与演出利润，报纸广告遂成为戏院竞争的一种手段。

这一时期的粤剧广告不但在内容上日臻完善，在形式上也更加丰富。之前的粤剧广告除了戏院名称稍大之外，所有内容几乎皆用小字排印；后来不仅戏院名称、剧目与重要演员名改用大号黑体字，而且运用了几何图形（实心三角、空心圆圈

① 《规定取缔戏剧条例》，载《广州民国日报》1927年2月16日，第10版。

等),剧名和演员的字体大且醒目,剧情介绍篇幅扩大,文字不及之处,加以剧照补充,版面内容越来越活泼,标识性越来越强。

图6-4中,该则戏曲广告已经使用了大小字体加以区别。图6-5中,该则戏曲广告形式更加多样,图文并茂。

图6-4 《广州民国日报》1924年2月19日第7版刊登的戏曲广告

图6-5 《广州民国日报》1929年5月11日第14版刊登的戏曲广告

图6-6中,该则戏曲广告形式更加活泼。

图6-6 《广州民国日报》1930年2月18日第4张第1版刊登的戏曲广告

图6-7中，两则戏曲广告内容详尽，鼓吹性文字增加。

图6-7 《广州民国日报》1936年12月14日第3张第4版刊登的戏曲广告

（三）粤剧评论

《广州民国日报》的粤剧评论，早期表现出新闻评论的特征，中后期粤剧评论开设各类专栏，其模式和出现的板块也相对固定，如《剧谈》①《梨影菊声》②《剧评》③《戏剧漫谈》④《碎趣》⑤《小广州》⑥《戏剧号》⑦ 等。可见，在不同的历史时

① 1924年3月27日起，《广州民国日报》第5版开设《剧谈》一栏，在该栏刊登各类剧评文章。
② 1924年6月30日起，《广州民国日报》增设副刊《民国曙光》，在该副刊开辟了《梨影菊声》一栏，刊登各类剧评文章，该栏7月5日起改为《戏剧评论》。
③ 1924年8月起《广州民国日报》开设《快乐世界》一栏，在该栏中也设立了《剧评》的板块。
④ 1924年9月20日起，《广州民国日报》第10版开设《小说之部》一栏，在该栏中设置了《戏剧漫谈》的板块。
⑤ 1925年3月起，《广州民国日报》第7版开设《碎趣》一栏，在该栏中刊登有各类剧评文章。
⑥ 1925年5月12日起，《广州民国日报》开设《小广州》一栏，在该栏中刊登有各类剧评文章。
⑦ 1925年9月14日起，《广州民国日报》第9版开设《戏剧号》一栏，在该栏中刊登有各类剧评文章。

期,《广州民国日报》都开设了相关的戏剧评论专栏,为戏剧人提供了交流互动的平台。粤剧评论由大范围的剧场评论转向对演员表演、演出剧本、观众欣赏等方面的评论,逐步由杂评转变为具有很强针对性和时效性的评论。

从内容上看,《广州民国日报》的粤剧评论主要有三种形式:评剧、评伶和评论戏界现象。评剧是针对剧本编演所做的评论,如《这是改良社会的剧本吗》①《数种陈腐的剧情》②《为评剧者进一言》③《历史剧勿与故事抵触》④《创作剧本之商榷》⑤《戏剧之编制谈》⑥《编剧者之责任》⑦ 等。评伶是针对某一班社或演员所做的评论,如《大观剧社之今昔观》⑧《评今年之新班》⑨《批评广州的剧社》⑩《优伶之艺术谈》(一—六)⑪《评各班的诙谐丑生》⑫《陈非侬肖丽章之比较》⑬《评女慕贞》⑭《黄玉莲与西丽霞》⑮ 等。评论戏界现象,如《戏子的脚》(二)⑯、《暗杀伶人之胆》⑰《广州戏剧一瞥》⑱ 等。品评的标准反映了时人对于观剧的审美取舍和艺术态度,或为他们参与和介入粤剧演出活动的一种重要方式和途径。

(四) 粤剧文学

随着报纸通俗宣传的广泛扩展,各种民间曲艺唱词、南音、粤讴、清音、班本纷纷成为副刊文学的重要形式。如《广州民国日报》1925 年 4 月 15 日副刊《会场

① 庆:《这是改良社会的剧本吗》,载《广州民国日报》1925 年 7 月 29 日,第 4 版,《小广州》一栏。
② 侠影:《数种陈腐的剧情》,载《广州民国日报》1925 年 9 月 14 日,第 9 版,《戏剧号》第 1 期。
③ 冬青:《为评剧者进一言》,载《广州民国日报》1925 年 9 月 14 日,第 9 版,《戏剧号》第 1 期。
④ 延陵季子:《历史剧勿与故事抵触》,载《广州民国日报》1925 年 9 月 21 日,第 9 版,《评剧号》一栏。
⑤ 徐谷冰:《创作剧本之商榷》,载《广州民国日报》1926 年 6 月 4 日,副刊《新时代》第 31 期。
⑥ 《戏剧之编制谈》,载《广州民国日报》1927 年 4 月 27 日,第 11 版,《戏剧号》一栏。
⑦ 《编剧者之责任》,载《广州民国日报》1928 年 11 月 24 日,第 12 版,《戏剧号》一栏。
⑧ 侠影:《大观剧社之今昔观》,载《广州民国日报》1925 年 9 月 21 日,第 9 版,《评剧号》一栏。
⑨ 咏裳:《评今年之新班》,载《广州民国日报》1926 年 8 月 10 日,《戏剧号》一栏。
⑩ 笑霜:《批评广州的剧社》(一—四),载《广州民国日报》1925 年 9 月 7、9、10、12 日,第 9 版,《小广州》一栏;笑霜:《批评广州的剧社(五)》,载《广州民国日报》1925 年 9 月 14 日,第 9 版,《戏剧号》第 1 期;笑霜:《批评广州的剧社》(六—九),载《广州民国日报》1925 年 9 月 15—18 日,第 9 版,《小广州》一栏。
⑪ 春声:《优伶之艺术谈》(一—六),载《广州民国日报》1924 年 9 月 3—6 日、17 日、18 日,第 12 版,《快乐世界》一栏。
⑫ 李如枢:《评各班的诙谐丑生》,载《广州民国日报》1925 年 9 月 21 日,第 9 版,《评剧号》一栏。
⑬ 星畴:《陈非侬肖丽章之比较》,载《广州民国日报》1925 年 9 月 21 日,第 9 版,《评剧号》一栏。
⑭ 珍:《评女慕贞》,载《广州民国日报》1925 年 9 月 21 日,第 9 版,《评剧号》一栏。
⑮ 笑依:《黄玉莲与西丽霞》,载《广州民国日报》1926 年 4 月 12 日,《小广州》一栏。
⑯ 靓记者:《戏子的脚》(二),载《广州民国日报》1925 年 4 月 16 日,第 4 版,《小广州》一栏。
⑰ 治臣:《暗杀伶人之胆》,载《广州民国日报》1925 年 6 月 22 日,第 4 版,《碎趣》一栏。
⑱ 剑豪:《广州戏剧一瞥》,载《广州民国日报》1925 年 7 月 20 日,第 4 版,《小广州》一栏。

日刊》中的《剧本》一栏就刊载了名为《空余恨》的粤剧剧本①，又如《广州民国日报》1929年8月1日第12版刊登了班本《七夕陋习》②等。

（五）粤剧知识

《广州民国日报》还适时刊登有关中国戏剧的各类科普知识，同时在进行戏剧知识的介绍中，也很注重中国戏剧与国外戏剧、中国不同剧种之间的比较研究，当然也少不了对粤剧知识的普及和讲解。如《戏剧底派别》③《西洋古代戏剧概观》④《锣鼓戏与电影戏的比较》⑤《戏剧之起源定义和类别》⑥《粤剧与北剧》⑦《戏剧的种类及其流别》⑧等。

三　晚清民国时期广州报纸对粤剧发展的影响

（一）粤剧传播方式的革新，突破了传统人际传播的局限

作为一种新兴的现代传播媒介，近代报刊的出现对于粤剧发展最大而且最直接的影响无疑就是传播方式的革新。在报刊出现之前，粤剧主要借助节日民俗，采用舞台、口传、笔记、日志等形式进行传播。晚清民国时期报刊从不同角度为读者获取粤剧讯息提供了广阔的渠道，在深度和广度上拓展了粤剧传播的范围，使得粤剧艺术走出了戏院，走向了大众视野，对粤剧艺术的延伸传播起到了不可忽视的作用，标志着近代粤剧的传播方式进入了一个新的阶段。

（二）对粤剧艺术的全方位关注，推动了粤剧的大众化

《广州民国日报》中的粤剧讯息，包括粤剧新闻、粤剧广告、粤剧评论、粤剧文学和粤剧知识，是一个有机的统一体。粤剧新闻，及时报道粤剧界的实时讯息；粤剧广告，把粤剧演出讯息广而告之；粤剧评论，多是针对舞台演出的反馈讯息，从更深层次上传播粤剧；粤剧文学，将社会上广受好评的剧本刊登出来，或者创造新的粤剧剧本，以满足人们阅读剧本的意愿；粤剧知识，将粤剧台前幕后的各种知

① 张羽闲编：《哀情新剧〈空余恨〉》，载《广州民国日报》1925年4月15日，副刊《会场日刊》第3期第3版，《剧本》一栏。
② 冯公平：《七夕陋习》，载《广州民国日报》1929年8月1日，第12版。
③ 中一：《戏剧底派别》，载《广州民国日报》1926年4月22、23日，副刊《新时代》第1—2期。
④ 中一：《西洋古代戏剧概观》，载《广州民国日报》1926年4月26、27、28日，副刊《新时代》第4、5、6期。
⑤ 《锣鼓戏与电影戏的比较》，载《广州民国日报》1927年4月27日，第11版，《戏剧号》一栏。
⑥ 何岸：《戏剧之起源定义和类别》，载《广州民国日报》1928年11月24日，第12版，《戏剧号》一栏。
⑦ 《粤剧与北剧》，载《广州民国日报》1928年11月24日，第12版，《戏剧号》一栏。
⑧ A. Dukes讲，萧晴之译述：《戏剧的种类及其流别》，载《广州民国日报》1931年3月2日，副刊《戏剧》第81期。

识传播给大众。它们就某个时期典型的、上座率很高的粤剧剧目、粤剧演员，主动"设置议题"，从广告到新闻再到评论，给予全方位、多层次的报道，报道的结果势必为粤剧艺术制造大规模的"舆论"，引发时人对粤剧艺术的关注，从而在《广州民国日报》内部构建了一个相对完整的话语空间，是粤剧走向大众视野，成为大众文化的重要一步。

（三）报刊以市场为导向的运作模式，提升了粤剧的"商品"属性

办报是一种商业行为，报刊本身就是一种文化商品。报刊市场化的经营方式和运作模式一定程度上凸显了粤剧的商品化和市场化倾向。一方面，报刊中粤剧讯息的大量报道，使观众能全面快速、直观地了解粤剧演出的具体情况，加强了观演双方的交流，提供了粤剧市场中各方有效交流的平台，从而便于观众进行消费的选择。另一方面，戏曲广告在刊登质量和数量上的角逐，反映了戏院、戏班经营者竞争意识的增强。以《广州民国日报》1924年6月9号到6月14号一星期内的戏曲广告为例，这一星期内广州城共有57场粤剧演出，其中长堤先施公司上演的粤剧有10场，西堤天台花园11场，西瓜园太平戏院11场，河南戏院10场，乐善戏院15场。可见当时广州各个戏院的竞争相当激烈。戏院、戏班凭借报刊展示剧目、演员等情况，突出自身的优势，提升竞争力，也加剧了粤剧行业内部的竞争，进一步提升了粤剧的"商品"属性。

总之，19世纪末20世纪初，广州近代报刊业兴起。作为社会文化生活的一部分，粤剧也成为报刊报道的内容之一。近代报刊中的粤剧讯息大致可以分为粤剧新闻、粤剧广告、粤剧评论、粤剧文学和粤剧知识等，对粤剧的发展产生了重要的影响。首先，近代报刊的出现，对粤剧产生的最大而且最直接的影响就是粤剧传播方式的革新，使得粤剧突破了传统人际传播的局限性。其次，从广告到新闻再到评论，近代报刊给予粤剧全方位、多层次的关注，从而构建了一个相对完整的话语空间，使得粤剧艺术走出了戏院，走向大众视野。最后，报刊市场化的经营方式和运作模式一定程度上凸显了粤剧的商品化和市场化倾向，进一步提升了粤剧的"商品"属性。

第三节　民国时期广播电台与粤剧粤曲的发展
——以广州市播音台为例

1929年，广州市播音台成立，追随着社会生活和受众需求，广播电台多方面、多层次地介入民众社会生活，为人们提供政治、经济、文化娱乐等各类信息，粤剧

粤曲也成为广播电台的节目元素。

一 广州市播音台的成立

1927 年 8 月,广州市市政委员长林云陔提议"举办一'五百华特'之播音台",①该议案还附有详细的实施办法,包括播音台地址、机式、波长、天线、公共场所收声机、播音时间、经费问题共 7 项。②

经过一段时间的讨论,广州市政府最后确定了以中央公园茶室作为无线电播音台的位置,③并指令购料委员会订购广播无线电台播音机设备。《广州市市政公报》1928 年第 305 期《无线电播音台全部机器到省》载:"本市市政府为传播消息、宣扬文化及增进市民娱乐起见,曾于本年五月底由购料委员会代表向中国电气公司(即承装本市自动电话者)订购一千瓦特广播无线电台播音机器全套。兹闻此项广播无线电台收音机器已由拖轮拖船(Toronto)自美运来,共装二百六十八箱,不日即可由港转运来省。又该公司总厂已派出工程师派克(Parker)氏来粤装置,兹已抵沪,不日即起程来粤装置云。"④

1929 年 5 月 6 日,广州市第一家广播电台——广州市播音台开播,台名 CMB(Canton Municiple Broadcasting),波长 375 米,发射功率为 1 千瓦。1934 年 3 月,根据国民政府交通部的划一全国电台呼号的规定,呼号改为 XGOK,波长 443 米,频率为 667.2 千赫,发射功率为 1 千瓦。

在广州市播音台开幕会上,时任广州市市长林云陔演说了播音台的功用:"(1)市府设立无线电播音台,系为引起市民兴趣及研究科学等,并可用于教育。如学校教员之教授,只能一二百人明瞭,如出二百人以外,必要分堂教授。若播音台之设,无论人数多少,亦可听得清楚。(2)如若党部宣传或团体之演说队出外宣传,除印刊小册及宣传口讲之外,其能知者人数很少。若播音台,无论内外,亦能知了了。(3)娱乐方面,凡在家内,均可听见。(4)可报告新闻及气候,于五日内全世界各国新声及气候均能知悉,致各货物时价涨低,除看商店广告外,无由知之。若用播音机即无论内外国时价,亦可知之云云。"⑤由此可见,市政当局花巨资建设广播电台,不外乎教育、宣传、娱乐以及传播消息四大功用。此后广州市播音台的节目也大致根据这四大功用来安排和设置。

① 《提议举办广州市无线电话播音台意见书》,载《广州市市政公报》1927 年第 266 期,第 9 页。
② 参见《举办广州市无线电话播音台办法如下》,载《广州市市政公报》1927 年第 266 期,第 10 - 13 页。
③ 《播音台地址案》,载《广州市市政公报》1928 年第 304 期,第 88 页。
④ 《无线电播音台全部机器到省》,载《广州市市政公报》1928 年第 305 期,第 84 页。
⑤ 《中央公园播音台开幕纪盛》,载《广州民国日报》1929 年 5 月 7 日,第 5 版。

表6-2　1936年3月2日广州市播音台节目表①

时间	节目
9:00—9:40	接播省政府西南政委会纪念周
12:00	中乐唱片：1. 伍秋侬、蔡倩鸿唱《女状元》《妹子求婚》；2. 薛锦屏唱《夜守函谷关》；3. 马师曾唱《巾帼程婴和尚》；4. 大傻唱《寿星公现身说法》；5. 飞影唱《五郎出家》
12:55	天气报告
13:20	西乐唱片
14:00	休息
18:30	中乐唱片：1. 王醒伯唱《姑缘嫂劫之南燕拜谢》；2. 钱大叔、薛觉先唱《花阴月下》《斗杭条》；3. 冯显荣唱《断肠知县诉情》；4. 月儿、柳仙唱《一个著作家》；5. 陈非侬唱《梅知府》
18:50	天气、金融、节目、时刻各项报告
19:00	演讲，由省会公安局谭国琳，题为《保护蛙类之必要》
19:30	中乐唱片
19:40	国语新闻报告
20:00	益智演讲
20:15	英语新闻报告
20:30	特备中乐，由铿锵素乐社：1. 合奏《迷离》；2. 林冰若唱《深院锁黄昏》；3. 合奏《汉宫秋》；4. 钟爱唱《提倡义务教育》；5. 合奏《虞美人》
21:00	粤语新闻报告
21:20	继续特备中乐：6. 林冰若唱《春归怨》；7. 合奏《滴滴泪》；8. 关铿、林冰若唱《游龙戏凤》；9. 合奏《蝶影残红》
22:00	停止

观察广播呈现社会生活的直接方式就是研究它的节目时间表。从广州市播音台的节目特点来看，既有新闻类、经济类、政治类，又有知识常识类、演讲教育类以及文艺娱乐类。可以说，广州市播音台以其强劲势头介入社会生活的各个领域，与听众的社会生活发生了全方位、宽领域、多层次的交互关系，成为反映民国时期广

① 《今日播音秩序》，载《广州民国日报》1936年3月2日，第2张第1版。

州社会生活的异质性、多元性的信息资料库。广播的口语化、线性传播特性使其具备了生活化和世俗化优势,极大地改变了民众的娱乐环境。

对于广播电台来说,听众的规模及其收听频率,是其存在和发展的重要生命线。广播电台的节目设置应该最大限度地满足听众的收听需求和消费欲望。因此,百姓喜闻乐见的节目,便成为广播电台的首选。由于粤剧粤曲在广州地区的巨大影响力,广播理所应当地将其纳入麾下。广州市播音台开播之后,粤剧粤曲便成为不可或缺的节目元素。下面是不同年份广州市播音台粤剧粤曲节目播放时间及其所占比例,如表6-3所示。

表6-3 广州市播音台不同年份粤剧粤曲节目播放时间及其所占比例①

年份	播放时间	播送次数	播放时长	所占比例
1929年	12:03—13:30 18:16—20:40	2	231分	68.2%
1930年	12:19—13:30 18:20—20:30	2	201分	60%
1931年	12:00—14:00 18:00—21:00	2	300分	80%
1932年	12:00—14:00 18:00—21:00	2	300分	72%
1933年	12:00—13:30 18:00—21:30	2	300分	65%
1934年	12:00—12:50 18:30—18:50 21:30—22:00	3	100分	42%
1935年	12:00—12:50 17:30—18:00 18:30—18:50 21:30—22:30	4	160分	30%

① 广州市播音台不同年份不同时间播音时间时有不同,为了统计和比较的需要,笔者只取大致平均数。

(续表6-3)

年份	播放时间	播送次数	播放时长	所占比例
1936年	12:00—12:55 18:30—18:50 20:30—22:30	3	195分	40%
1937年	10:00—10:15 11:25—11:40 12:45—13:15 17:00—17:30 21:35—22:00	5	115分	34%
1938年	10:00—10:15 11:20—11:40 12:45—13:15 17:00—19:30 21:30—22:00	5	245分	30%
1939年	10:00—10:15 12:45—13:15 17:00—17:30 21:35—22:00	4	100分	27%

从表6-3可以看出，粤剧粤曲始终是广播电台中不可或缺的节目要素，播出频率从2次到5次，分布在不同的时间段，贯穿于全天候的播音节目中。

二 广州市播音台的粤剧粤曲节目

广州市播音台的粤剧粤曲节目主要分为现场演唱的转播、粤剧粤曲唱片的播送以及对剧院粤剧演出的转播三种。

（一）现场演唱的转播

早在中央公园设置了放音机之后，广州市公用局便于星期二、四、六及星期日下午五时至七时，函请名流及艺术家到台演讲及唱曲，以娱乐市民。1928年11月，广州市公用局为解决私人报效"对于弦索一项多有未便"的问题，"特饬该局庶务购买大帮音乐，如箫、管、锣鼓、中西琴等种种"①，并且"为广延各界表演起

① 《音乐家表演之好机会（公用局购办大帮音乐 欢迎音乐家到台表演）》，载《广州民国日报》1928年11月17日，第5版。

见，公开招待，嗣后如愿在该台奏中西音乐及唱曲，或演讲助兴者，均可到公用局及该台接洽，以便欢迎云"①。

1929年，广州市播音台开播之后，更是热闹。有邀请名伶奏唱粤剧粤曲的，如1929年6月23日，邀请香港著名音乐家黄格非及香港著名女伶琼仙到台奏曲，②1929年9月14日，邀请粤剧大家林润池（即东坡安）先生到台唱曲，曲为《苏武牧羊》《李太白醉倒骑驴》及《陈宫骂曹》，特请音乐家拍和；③有延请戏班剧社演剧唱曲的，如1929年8月2日，邀请文名班小武汤伯铭、花旦浓艳香到台合唱《龙珠约指》名曲；④1931年1月24日，邀请蜚声剧社剧员到台演唱；⑤此外，还有各业余班社和爱好者前来表演的，包括中大晨霞社⑥、广州市电报职员俱乐部剧团⑦、草风剧社⑧、国民体育会⑨、广州余音粤乐社⑩等。

（二）粤剧粤曲唱片的播送

广州市播音台播送的粤剧粤曲唱片常年由先施公司、中华书局、彼得琴行、华美电器行、咪吔洋行、百生公司、友声公司等发行。20世纪30年代，广州市播音台几乎每天都有粤剧粤曲唱片的播送，人们不用自己买唱片，就可以听到大量的新粤剧粤曲唱段。

表6-4 1936年3月2—6日广州市播音台播送的粤剧粤曲唱片

时间	粤剧粤曲唱片
3月2日	正午十二时：1. 伍秋侬、蔡倩鸿唱《女状元》《妹子求婚》；2. 薛锦屏唱《夜守函谷关》；3. 马师曾唱《巾帼程婴和尚》；4. 大傻唱《寿星公现身说法》；5. 飞影唱《五郎出家》
	晚间六时三十分：1. 王醒伯唱《姑缘嫂劫之南燕拜谢》；2. 钱大叔、薛觉先唱《花阴月下》《斗杭条》；3. 冯显荣唱《断肠知县诉情》；4. 月儿、柳仙唱《一个著作家》；5. 陈非侬唱《梅知府》

① 《中央公园放音台欢迎各界助兴》，载《广州民国日报》1928年11月24日，第5版。
② 《播音台今日播音秩序》，载《广州民国日报》1929年6月23日，第6版。
③ 《播音台今日播音秩序》，载《广州民国日报》1929年9月14日，第6版。
④ 《播音台今日播音秩序》，载《广州民国日报》1929年8月2日，第6版。
⑤ 《市府无线电台今日播音秩序》，载《广州民国日报》1931年1月24日，第2张第2版。
⑥ 《今日播音秩序》，载《广州民国日报》1931年7月11日，第2张第2版。
⑦ 《今日播音秩序》，载《广州民国日报》1930年1月8日，第2张第2版。
⑧ 《今日播音秩序》，载《广州民国日报》1930年1月12日，第2张第2版。
⑨ 《今日播音秩序》，载《广州民国日报》1931年3月5日，第2张第2版。
⑩ 《今日播音秩序》，载《广州民国日报》1931年3月27日，第2张第2版。

(续表 6-4)

时间	粤剧粤曲唱片
3月3日	正午十二时：1. 月儿唱《一代艺人》；2. 桂名扬、银飞燕唱《火烧阿房宫之哭荆轲》；3. 白驹荣、月儿唱《过犹不及》；4. 月儿唱《游子悲秋》 晚间六时三十分：1. 月儿、琼仙、吕文成、白驹荣合唱《金榜挂名时》（一二三卷）
3月4日	正午十二时：1. 白驹荣、关影怜唱《新天香馆留宿》；2. 飞影唱《定军山》；3. 伊秋水、张丽华唱《旧好重逢》；4. 白驹荣唱《穿花蝴蝶之洗毛巾》（长堤先施公司送播） 晚间六时三十分：1. 陈非侬唱《南郡主问病求婚》；2. 醒魂钟、小丁香唱《脂粉皇帝求婚》（上卷）；3. 靓少凤、伊秋水唱《钟无艳》（二本）；4. 叶弗弱、伍秋侬唱《东方朔偷桃》
3月5日	正午十二时：1. 李海泉、小醒苏唱《荔湾风月》；2. 子喉七唱《玉麒麟之亭结拜》；3. 廖梦觉、罗慕兰唱《蚝米大虫》；4. 肖丽章、朱顶鹤唱《穆桂英》；5. 廖侠怀、肖丽章唱《钦赐夫人记》；6. 大傻唱《诙谐兵总》；7. 千里驹唱《残霞满月店中自叹》 晚间六时三十分：1. 靓荣唱《抚少主》《亚成买药》；2. 妙生唱《薛刚打烂太庙》；3. 白驹荣唱《一朵艳丁香》《困八宝山》；4. 白驹荣、骚韵兰唱《闷葫芦之遗嘱》；5. 肖丽章唱《罗通扫北逼营》
3月6日	午间十二时：1. 袁牧之、顾梦鹤唱《义勇军进行曲》；2. 王人美唱《铁蹄下的歌女》；3. 白驹荣、倩影侬唱《误会分妻》；4. 北平鼓乐九人合奏《傍妆台银鼎客》；5. 薛觉先《快活冤家之游御园》；6. 严月娴唱《爱，如此天堂》；7. 黎莉莉唱《桃花江》；8. 王人美唱《特别快车》 晚间六时三十分：1. 薛觉先、吕文成合唱《花好月圆人共醉》；2. 王人美唱《芭蕉叶上诗》；3. 胡美伦、邓叔宜唱《怨分飞》；4. 王人美唱《新毛毛雨》；与罗慕兰唱《卓文君白头吟》；5. 冼干持、苏州妹唱《晴雯赠甲》

（三）剧院粤剧演出的转播

1930年2月2日，广州市公用局"为供市民娱乐起见，特在海珠戏院设收音机，以便转播该院音乐"①。播音台转播剧院音乐之后，获得了社会的广泛好评，

① 《播音台将转播剧院音乐》，载《广州民国日报》1930年2月2日，第1张第4版。

"是晚所接之音乐,清晰异常,聆音之人,有如身在舞台,是以往听者人如山海,公园延至十二时始行闭门,足见播音成绩之佳,故令一般售收音机之商人利市三倍云"①。广州市播音台接驳海珠戏院进行节目转播的举措甚得民众支持,使得民众足不出户就能欣赏到剧院的粤剧节目,后来大新公司天台游艺场也在广州市播音台转播自己的节目。

表6-5　1931年3—6月广州市播音台转播的剧院粤剧演出节目表

时间	转播剧院粤剧演出节目
1931年3月4日	海珠戏院人寿年班之《十美绕宣王二本》
1931年3月18日	海珠戏院觉先声班之《翡翠鸳鸯》
1931年3月25日	海珠戏院永寿年班之《鹧鸪王子》
1931年4月15日	海珠戏院觉先声班之《刁蛮女》
1931年4月22日	海珠戏院觉先声班之《无敌王孙》
1931年5月27日	海珠戏院觉先声班之《侬错了》
1931年6月10日	海珠戏院觉先声班之《痴将军》
1931年6月11日	海珠戏院觉先声班之《偷入龙宫》
1931日6月17日	海珠戏院日月星班之《四本蜈蚣珠》
1931年6月18日	海珠戏院日月星班之《过江龙》

总之,广州市播音台邀请名家到台演唱,在不同时间段播送粤剧粤曲的唱片,并转播剧场演出的粤剧粤曲节目,可以说集合了其他各种传播媒介的优点和特色,以丰富的内容和多样的形式,让原来身处戏院、茶楼之中在严格规整的时间刻度下进行的演剧活动转化为一种民众随时随地都可以享受的休闲娱乐活动,在粤剧粤曲消费市场中谋得一席之地。

三　广州市播音台与粤剧粤曲的传播传承

(一) 拓展了粤剧粤曲的传播范围

"本市播音台自开办以来,成绩颇佳,咸为人士所赞许,故各商店皆置收音机

① 《剧院音乐送耳（播音台传递）》,载《广州民国日报》1930年2月4日,第2张第2版。

一架，以便听曲。"① 20 世纪 30 年代，随着收音机的普及，听众人数逐渐增加，为广播电台全方位、宽领域、多层次介入广州民众的社会生活提供了基础。广播电台传播速度快、范围广，可以翻山越岭、渡江涉河，所能披覆无所不及，而且不受听众年龄、性别和文化的限制，这种传播特性造就了广播在市民娱乐生活中的独特地位。在广播的参与下，粤剧粤曲变为不受场地、时间、背景局限的娱乐方式，粤剧粤曲的传播在时空范围上得到了极大的拓展。

粤剧粤曲开始进入千家万户，无论在公共场所还是私人家庭，粤剧粤曲之声不绝于耳。时人曾这样描述道："前几天晚上到一个朋友家里，原是打算安静地谈谈一些读书上的问题，那时正值八点钟的光景，本市的无线电播音台在开始播送音乐，播的是粤曲，曲名我不大清楚，总是一些名伶唱片罢。朋友住的是楼下，二楼上面的芳邻听得高兴，竟和他合唱起来，十分热闹。然而可怜我们俩那沉静的心情也不由你继续讨论下去，而被强迫着去欣赏这些'名曲'了。好的，这枝'名曲'真有这么大的魔力，给人们，至少是喜欢他的人们，以这许多的娱乐和快慰。我们的无线电播音台，总算是功德无量！"②

粤剧粤曲的播放，多在正午十二时至下午二时之间，以及晚间六时之后，主要是在民众工作之余的休闲娱乐时间内进行。这种播放模式进一步增加了人们对粤剧粤曲的欣赏时间和自由度，赏剧赏曲成为人们工作之余休闲娱乐生活的重要组成部分。广播电台以其对城市工作休闲时间的明确划分，使得粤剧粤曲成为城市现代生活节奏中的一个重要音符。

（二）带动了粤剧粤曲唱片业的发展

20 世纪 20 年代，许多外国的唱片公司进入中国，其中著名的有百代、胜利等。这些唱片公司大大推动了粤剧粤曲唱片的录制、发行和流传。广州市播音台出现之后，多家唱片公司开始向其供应唱片。就数量而言，每月供应唱片数多达 150 张，平均每天在 5 张左右，而且这些唱片的流动性大、更新频率高，一定程度上带动了粤剧粤曲唱片业的发展。

在播送的粤剧粤曲唱片中，薛觉先、白驹荣、陈非侬、肖丽章、千里驹、马师曾等名伶的唱片占了很大的比重，具体参见表 6-6。

① 《剧院音乐送耳（播音台传递）》，载《广州民国日报》1930 年 2 月 4 日，第 2 张第 2 版。
② 朱哲能：《由广州市无线电播音台说到非常时期本市社会与教育应有的计划》，载《社会与教育》1937 年第 4 期，第 69 页。

表6-6 20世纪30年代粤剧名伶在广州市播音台播放的主要唱片

名伶	主要唱片
薛觉先	《双蛾弄蝶之洞房》《战地鸳花之闺怨》《薄命元戎之诉情》《血种情根》《花田错扮女人》《隔夜素馨》《戎服传诗》《水晶宫》《玉麒麟》《月怕娥眉》《薛仁贵神庙叹月》《夜盗红绡》《红娘问病》《月向那方圆之误会》《盲公自叹》《不染凤仙花》《白金龙之催眠》《风流皇后游御园》《夜宴璇宫》《粉面十三郎》《快活冤家游御园》《心声泪之寒江钓雪》《销魂柳之戏妻》《梅龙镇忆李凤》《广寒宫里证前因之逍遥仙》《花阴月下斗机锋》《万里琵琶关外月》《姑缘嫂劫之祭飞鸾后》
白驹荣	《恨情郎》《神眼娥眉之骂东宫》《离鸾影之花园相会》《一朵艳丁香之困八足山》《一朵艳丁香之逼婚》《梦断巫山》《情鸳斗夕阳》《游地狱之鬼歌》《佛还未了鸳鸯债之救美》《佛还未了鸳鸯债之来世姻缘》《甘违军令慰阿娇祭石像》《哀鸿》《张敞画眉》《一个好尼姑庵堂相会》《穿花蝴蝶之洗毛巾》《夜送寒衣》《花有罪》《系威系势》《狸猫换太子之打宫女》《幻锁情天之冯国昌金殿陈情》《三生石》《风流天子》《三娘教子》《过犹不及》（一二三卷）、《情血洒皇宫》《貂蝉献策》《韩文公祭鳄鱼》《金榜挂名时》（一二三卷）、《爱情魔力》《新天香馆留宿》《睇龙船》《克尽妇道》《拉车被辱》《柴火夫妻》《渴解相如》《美满情缘》《钱牧斋与柳如是定情》《贵妃骂唐皇》
陈非侬	《赢得青楼薄幸名》（全卷）、《珍珠扇之月夜盟心》《三十年苦命女之店房夜怨》《寒江关相会》《贼王子监秀宫话别》《贼王子幽谷救佳人》《玉蟾蜍祭奠现形之对答》《玉蟾蜍之质问悔婚》《花天神女之青楼遇救》《一笑释兵戎扮妇探真情》《蛇头苗疑云疑雨》《血洒金钱之监牢受苦》《郡主问病求婚》《轰天雷求药写真》《陶三春游园》《贞淫秘局》《石榴裙下伏双狮》《义救贞娘》《黑白美人蛇之八婆自赏》《绿林红粉》《文太后之康熙救母》《金生挑盒之会妻》
肖丽章	《快活将军之困山寨》《快活将军之叹世情》《恨情郎》《三剑侠之却婚》《梦断巫山》《绿水溅红衣之投江》《夜雨寻梅装病》《狗吻王骨之侠士遇救》《夜渡芦花孤岛忆恨》《水晶宫》《茉莉根》《金飞虎园林醉乐》《冲破红鸾贼船相会》《甘树罩婵娟之花园遇救》《主仆恩情》《玉麒麟》《三生石》《琴知己敬酒话别》《凡鸟恨屠龙之怨恨》《重台别之饯别》《爱情魔力》《活泼儿女》《过江龙之借宝》《穆桂英》《义救贞娘》《与汉雌雄之忆兄》《击鼓退金兵》《倒乱夫妻》《想入非非》《克尽妇道》《钦赐夫人记》《贵妃骂唐皇》《花有罪》《艳仆香发》

(续表 6-6)

名伶	主要唱片
千里驹	《梨花压海棠之出阁》《离鸾影之花园相会》《蔡文姬归汉》《情鸳斗夕阳》《无定河边骨之军前祝捷》《张敞画眉》《玉麒麟》《声声泪丘幻生起解》《夜盗红绡》《夜送寒衣》《泣荆花后园拍门》《不染凤仙花》《独占花魁》《风流天子》《藕丝桥》《貂蝉献策》《宋皇后赏花》《梅之泪隔河》《拉车被辱》《梨涡一笑天台赏花》《织女会牛郎》《钱牧斋与柳如是定情》《金生挑盒之会妻》
马师曾	《赢得青楼薄幸名》（全卷）、《难为了妹妹之西楼话别》《贼王子监秀宫话别》《蛇头苗疑云疑雨》《贼王子幽谷救佳人》《孤寒种之忏悔》《秘密之夜》

广播电台以声音作为媒介，不追求舞美的千变万化，也不追求演员表演动作的高深到位，主要是依靠唱腔来赢得听众。因此，艺人们都有意识地提升自己的演唱水平，在一定程度上促成了唱腔流派的形成。

这些名家唱片的轮番播送，进一步强化了粤剧粤曲名家在听众中的影响力。20世纪30年代，粤剧粤曲名家辈出，薛觉先、马师曾、白驹荣、千里驹等，形成了不同的艺术流派，可以说广播电台的唱片播送起到了推波助澜的作用。

（三）重塑了粤剧的生态环境

广州市播音台各种类型的民众听曲唱曲活动，使得在职业性的商业演出之外，又培养了一批基于兴趣爱好而集结起来的剧社曲社。以1936年3月为例。该月到中央公园参加演唱的音乐社就有晨钟社、铿锵素乐社、女子师范学校音乐组、民德国民同乐会音乐社、三棱音乐社、渔歌音乐社、朝曦音乐社、祁社音乐组、竹魂音乐社、韶声音乐社、绮韵音乐社、大众音乐社、清萍社音乐组、娱雅音乐社、潇湘音乐社等。他们既有集体合奏，又有个人独唱、集体拍和、对唱、众唱等多种演唱形式。此外，在特殊节假日还有各种形式的唱曲活动。

可以说，广播电台为粤剧粤曲爱好者开辟了一个新的领地，培养了一群粤剧粤曲发烧友，他们开始效仿名家唱腔，对唱腔的辨识和欣赏水平有了一定的提高，自娱自乐的听曲赏曲习惯在民众中逐渐养成。尤其到了后期，剧场演出萧条之际，播音节目仍未间断，既让一些听众过足了戏瘾，同时也培养了一个稳定的粤剧粤曲受众群，在一定程度上挽救了粤剧粤曲的颓风。

这些唱曲活动以自娱为目的，活动过程表现出相对独立的自主性，讲求大众参与、自我满足的自弹自唱，使得粤剧成为广州民众随时随地、自娱自乐的生活方式，重塑了粤剧的生态环境。

总之，民国时期，广州广播事业兴起，并逐渐介入广州市民的日常生活，成为社会网络结构中一个新的链接环节，粤剧粤曲亦成为广播电台不可缺少的节目元素。新的传播方式对粤剧粤曲的发展产生了重要的影响。第一，凭借广播电台的传播优势，方便了粤剧粤曲爱好者的随时收听，极大地拓展了粤剧粤曲的传播范围。第二，广播电台中粤剧粤曲唱片的大量播送，对粤剧粤曲唱片的发展和唱腔流派的形成起到了推波助澜的作用。第三，广州市播音台各种类型的演唱活动，培养了一批基于兴趣爱好而集结起来的剧社曲社，使听曲唱曲成为民众随时随地、自娱自乐的生活方式。

然而，由于其声音媒介的属性，广播中粤剧的呈现不得不以牺牲视觉审美和戏曲的故事性为前提，粤剧艺术的综合性也不得不面临被肢解的现实。这时，另一种传播方式——粤剧电影的出现和发展恰恰弥补了广播粤剧的这一缺点和不足。

第四节　民国时期粤剧与电影的结盟

19世纪末，电影作为一种新兴的技术手段开始出现在中国的各大城市。中国电影的出现，一开始便和传统戏曲结下了不解之缘。广州、香港领风气之先，电影事业起步较快。沿着中国电影的发展轨迹，省港一带的电影制作者很快地将粤剧纳为电影创作的重要素材，并由此产生了粤剧电影。

一　粤剧电影的发展历程

关于粤剧电影的概念，罗丽在《粤剧电影史》一书中解释道："'粤剧电影'，是指粤语电影中内容与粤剧相关，利用粤剧艺术元素进行创作的影片。"[1] 粤剧电影的发展大致可以分为三个阶段。[2]

第一阶段是1913—1933年，这是粤剧电影发展的初期阶段。这一时期出品了《庄子试妻》（1913）、《左慈戏曹》（1928）、《客途秋恨》（1931）、《呆佬拜寿》（1933）等几部默语粤剧电影。早期的粤剧电影并没有记录下粤剧的音乐唱腔，但从选材上来看都明显地受到粤剧的影响，如《庄子试妻》是香港出品的第一部故事片，由黎北海执导，黎北海、黎民伟主演，该片改编自粤剧《庄周蝴蝶梦》中的

[1] 罗丽：《粤剧电影史》，中国戏剧出版社2007年版，第9页。
[2] 关于粤剧电影发展阶段的划分，笔者主要参考了罗丽《粤剧电影史》一书中的相关论述。

"扇坟"一段，揭开了粤剧电影史的首页。可见，这一时期传统粤剧为电影提供了创作素材，粤剧与电影的联姻由此展开。

图6-8　黎民伟在电影《庄子试妻》中饰演庄子妻田氏
（图片来源：罗丽《粤剧电影史》）

第二个阶段是1933—1941年，这是粤剧电影的形成阶段。这一阶段粤剧电影发展的关键因素就在于声音的加入。声音要素的加入，使得粤剧的音乐、唱腔能够展现在银幕之上，从而摆脱了默片时代只能依靠形态动作展示故事的局限。

1933年10月5日，粤剧故事片《白金龙》在上海首映，11月28日在香港公映。该片由汤晓丹导演，薛觉先、唐雪卿主演，邵醉翁监制，上海天一电影公司出品，天一香港制片厂拍摄。《白金龙》改编自薛觉先主演的同名粤剧，故事讲述了富家子弟白金龙如何经历一番波折，最终获得张玉娘青睐，有情人终身成眷属的故事。该片在广州、香港、新加坡等地公映时，深受观众欢迎，上座率相当高，因此也赢得了丰厚的利润，"制作成本为1500美元，仅在广州的放映利润便超过85000美元，在新马以及香港地区亦大受欢迎"①。受到电影《白金龙》演出成功的巨大

① 钟宝贤：《香港百年光影》，北京大学出版社2007年版，第82页。

鼓舞，电影业界开始拍摄大批粤剧故事片，电影《俏郎君》（上集1935，下集1936），《野花香》（1935），《斗气姑爷》（1937），《姑缘嫂劫》（1939）等便是在这一背景下诞生的。

图6-9　《申报》1933年10月4日第1页刊登的粤剧电影《白金龙》放映广告

　　1934年，邵醉翁成立天一影片公司香港分厂，专门拍摄粤语电影，先后推出了一批由粤剧剧目改编的粤语电影，如白驹荣《泣荆花》，薛觉先《毒玫瑰》，桂名扬《夜吊白芙蓉》和《火烧阿房宫》，罗品超《梁山伯与祝英台》等。此后，粤剧电影随着粤语电影的发展，成为一种独特的类型片。

　　1936年，南京国民政府颁布新政，禁止拍摄粤语电影，香港影业面临灭顶之灾。粤剧电影的生产数量受到严重影响，首映量从1935年的19部，下降到1936年的11部、1937年的10部。

第三个阶段是1941—1946年,这一阶段粤剧电影的制作陷入瘫痪的境地。从1941年香港沦陷,一直到1946年年初,香港本地的电影生产陷入停滞状态。

综上,民国时期,粤剧电影经历了一个由默片走向有声、由兴起繁荣走向衰落再到全面瘫痪的发展过程。粤剧电影的发展历程同时也是电影与粤剧两种不同艺术形式慢慢靠拢渗透的过程。粤剧艺人的从影经历以及他们所做的努力和尝试,在一定程度上推动了粤剧电影的发展。

二 粤剧电影导致了粤剧观演方式的改变

从剧院到影院,粤剧电影直接带来了观演方式的改变。一方面,电影突破了戏院和游乐场中受众与演员必须在同一时空的限制,扩大了粤剧的传播范围,是对粤剧传播范围的有效延伸。另一方面,从戏台到电影银幕,观众的观赏环境发生了变化。戏院演出让观众有一种强烈的现场感,而观众从银幕上看到的演出活动是通过摄像镜头捕捉到的影像,是经过导演和摄影选择、加工、强化过的结果,传播的实现主要依靠电影媒介,观众与演员之间的互动和共享体验在这个过程中被消解了。

此外,相比于广播粤剧只能塑造音响形象的局限,粤剧电影以视听结合的形式对粤剧进行传播,在"听戏"的同时还能"看戏",加之粤剧电影可以借助摄像机的各种表现手段全方位地展现粤剧演出的细节和表演艺术特色,使得粤剧舞台的时空自由延续,从精彩片段中生发出韵味,形成全新的表演风格,最大限度地适应受众不同层次、不同口味的审美需求,进一步扩大了受众范围。通过电影媒介,粤剧艺术得到了多方位的普及和传播,形成了新的传播场。

可见,粤剧电影的产生,填补了粤剧舞台演出时间上不可复制和空间上不可转移的不足,从时空上扩大了粤剧的传播范围和受众群体,并借助现代科技手段和表现方式,改变了粤剧传统观演方式和艺术呈现方式。

三 粤剧电影延伸了粤剧艺术的表现力

20世纪二三十年代,随着各类新兴娱乐方式的兴起,粤剧在广州城市的发展面临着巨大的挑战,革新成为粤剧艺术寻求生机和发展的第一动力。广州、香港等地的报刊,无不充斥着革新的话语,而学习借鉴电影艺术则是粤剧革新的题中之意。在这些报刊中,充斥着大量的关于电影对粤剧的影响、电影媒体与粤剧之间彼此借鉴和尝试的各种讨论。这些讨论还涉及改革舞台的程式化表演,学习电影的现实表现并配合电影的情绪和气氛来进行道具的设计和布置等。粤剧电影的创作则是对粤剧革新的有力探索和尝试。

这一时期,粤剧电影的发展呈现出多样化的特点。罗丽在《粤剧电影史》一书

中将粤剧电影划分为六种类型,并比较了粤剧与电影结合的方式和程度,具体情况如表6-7所示。①

表6-7 粤剧电影类型及粤剧与电影结合的程度

粤剧电影类型	保留粤剧元素	粤剧与电影的结合程度
粤剧纪录片	全部,忠实记录舞台演出	低,基本没有运用电影手法
粤剧戏曲片	全部,经电影手法的再创作	高,运用电影手法,保留粤剧表演
粤剧歌唱片	部分,保留音乐和唱腔	较高,整体保留较多粤剧表演
粤剧故事片	部分,保留剧目内容、音乐和唱腔	较高,整体保留较多粤剧表演
粤剧折子戏片	部分,但折子戏中保留全部	一般,运用电影手法,部分保留粤剧表演
粤剧杂锦片	部分,多为演唱精华	一般,运用电影手法,保留部分粤剧表演

上述关于粤剧电影几种类型的区分,可以说明粤剧与电影技术之间融合的程度。他们对粤剧元素的保留程度,也可以说明电影技术对粤剧的渗透程度。对于粤剧来说,电影最早只是摄录手段。随着电影技术的不断改进,再加上粤剧电影逐渐凸显的市场潜力,电影不再仅仅局限于发挥其摄录作用,而是以电影艺术的姿态介入粤剧演出,对传统粤剧艺术产生了强烈的冲击和影响。

首先,粤剧借助电影扩大了影响力。粤剧电影取材于粤剧剧目,反过来粤剧剧目又借助粤剧电影加强宣传、扩大影响,展示了粤剧艺术表演的多重可能性。粤剧是粤剧电影的最大卖点,而粤剧演员和剧目又通过粤剧电影获得新的诠释。

其次,粤剧电影对粤剧舞台演出中诸多经典片段、经典唱段的沿用和移植,强化了粤剧艺人的表演专长,促成其经典化。如粤剧电影《白金龙》就保留了粤剧中的若干唱腔和表演。在《花园相骂》一场,薛觉先和唐雪卿对唱[二黄慢板]:"高窦猫儿……"二人唱腔原汁原味地被记录下来。又如粤剧电影《姑缘嫂劫》中,薛觉先、李绮年、吴楚帆、郑孟霞演唱的《祭飞鸾后》唱段,真实地记录下了经典的"薛腔"表演。这些唱段成为脍炙人口之作与粤剧电影的传播不无关系。

最后,现代技术的应用,如幻灯字幕、麦克风声响、镜头画面等新颖电影元素的加入,使得粤剧艺术的若干表现手法得到更新和完善。粤剧电影用电影的叙述方式来讲述故事,在保证影片艺术质量与故事情节完整的同时,对原本更适合于舞台

① 参见罗丽:《粤剧电影史》,中国戏剧出版社2007年版,第15页。

表现的人物的上场、舞台的排场、情节的过场、程式化的身段和精彩的唱段等统统化为电影的蒙太奇镜头。长镜头的移动跟随结合蒙太奇的剪辑，使得舞台场面的表现力大大提升，把演员表演的精彩之处近距离清晰地再现在镜头前，观众的欣赏视角不再是舞台下对整个舞台全景的被动衍化接受，而是随着镜头主动参与到具体情节的场景中，打破了观众习惯性欣赏粤剧的现场互动感，取而代之的是时空立体的场景再现和身临其境感。

总之，从舞台到银幕，粤剧基因得到再一次的延续和改变，拓展和延伸了传统粤剧艺术的表现力和生命力，从电影角度展示了粤剧艺术的独特魅力。

四 粤剧电影进一步开拓了粤剧市场

能让观众看到粤剧，又让观众感觉粤剧电影不同于粤剧，这是粤剧电影作品的最大卖点，也是粤剧电影制造者获得盈利的最大考虑。从这一点出发，粤剧电影既要取材粤剧，展示粤剧，又不能完全只是粤剧舞台的呈现。正如电影《白金龙》，制作者并没有选择将《白金龙》的舞台名作完整地搬上银幕，而是将粤剧《白金龙》改为纯粹的粤剧故事片，再把几段耳熟能详的"粤剧元素"加入其中。这样做，既能够保证粤剧《白金龙》的舞台演出不受影响，同时又能借助粤剧《白金龙》的名气，为电影《白金龙》的制作和演出赢得有利条件，满足了观众多样化的审美需求，从而达到双赢的目的。

此外，粤剧电影不仅仅套用原有的粤剧元素，而且还会根据不同的剧目挖掘新的噱头和卖点，以寻求新的商机和潜在的消费群体。在回忆粤剧电影《白金龙》的拍摄时，导演汤晓丹曾说过："故事是旧套子。受到观众叫好的决不是它的故事情节，而是不断变换的漂亮时装、豪华的布景以及带喜剧噱头的唱腔。"[①]

20世纪三四十年代，粤剧面临前所未有的挑战。随着电影事业的蓬勃壮大，粤剧艺人也将眼光转向了对电影表现手法的学习和借鉴。因此出现了一批由电影改编而成的粤剧剧本，如改编自《巴格达之贼》的《贼王子》，改编自《郡主和侍者》的《白金龙》，以及改编自《璇宫艳史》的《璇宫艳史》等，对现有的粤剧剧本形成补充。反过来，由于这些粤剧剧本的题材和表演方式的新鲜神奇且具异国情调，又被重新改编成电影。粤剧与电影的结盟，推动了粤剧市场的发展壮大。

总之，作为技术手段，电影是现代科学发展的产物。中国电影的出现，一开始便和传统戏曲结下了不解之缘。粤剧也顺应时代的潮流，开启了与电影结盟的时代。民国时期粤剧电影的发展可分为三个阶段：1913—1933年，是粤剧电影发展的

① 汤晓丹：《路边拾零——汤晓丹回忆录》，山西教育出版社1993年版，第42页。

初期阶段，出现了几部默语粤剧电影；1933—1941年，是粤剧电影的形成阶段，电影《白金龙》真正掀起了第一波粤剧电影拍摄浪潮；从1941年开始，香港沦陷，粤剧电影制作陷入瘫痪的境地。

电影对粤剧的影响，概而言之，有三点。第一，电影这一新兴媒体突破了以往粤剧舞台传播的时空限制，扩大了粤剧的传播范围和受众群体，为粤剧带来了一种全新的观演方式。第二，粤剧电影通过现代技术的应用，使得粤剧艺术的若干表现手法得到更新和完善，延伸了粤剧艺术的生命力和表现力。第三，粤剧与电影的结盟，推动了粤剧市场的发展壮大。

民国时期，电影技术的引入，给传统粤剧艺术在传播方式、艺术呈现以及演出市场等方面带来了一系列的新变，粤剧电影成为粤剧在城市社会生活中延伸和发展的一种重要补充形式。

小　　结

戏剧演出和功能的实现，很大程度上依赖于戏剧的传播与观众的接受。长期以来，传统戏剧之所以能够活跃在人们的生活当中，就在于它通过各种渠道和媒介进行传播，因此传播是戏剧生存的方式。

在传统农耕社会中，粤剧的传播以人际传播为主，依靠乡土社会中各类民俗活动而存在，同时借助其他民间艺术形式强化了自身的民俗特质，形成了一个与乡土社会相契合的传播体系。然而，20世纪以来，随着新的传播手段的产生和传播技术的更新，报刊、广播电台和电影等大众媒介不断涌现，原本寄身于民俗活动传播于村落空间的粤剧艺术，受传媒时代文化逻辑力量的召唤，衍生出新的多样化的传播方式，并在适应新的传播方式的过程中发展自身的艺术形态及其外延，演变成为一种新的城市媒介景观样式。

首先，现代传媒，包括报刊、广播电台和电影等，对粤剧进行全方位的报道和关注，带来了粤剧讯息的媒介化。它们对粤剧视听因素不同方面的关注和侧重点的不同，满足了人们观剧的不同需要和享受，而且在这个过程中通过对时空的突破实现观剧行为的自主性和多重选择性。戏院的综合性视听享受，报纸的讯息性和参与性的讨论，广播电台的自主性选择，电影的视听享受和自由选择，超越时空限制，还带有很强的参与性。每一种传播方式都有其存在的可能性、必然性以及区别于其他传播方式的特点。这几种传播方式的经营者在分割受众群体和寻找自身观众定位

等方面各有策略。它们共同合力,使得传统粤剧以最快的速度迅速地进入每一个家庭的生活,多途径、多频道地让受众参与其中。它们在很长一段时间内存在着相互促进、相互影响、相互渗透的关系。

其次,粤剧同报刊、广播电台和电影等新兴媒介的结盟,不仅仅在于传递粤剧信息以吸引受众的广泛关注,而且也为粤剧艺术营造了新的媒介化环境。媒介化环境的文化逻辑便是日渐兴起的消费文化,粤剧讯息、广播粤剧和电影粤剧成为文化工业产品,不断地强化了粤剧商品化的倾向。这种商品化倾向,不仅支配了粤剧的生产和消费过程,而且还支配了消费中人们的欲望、幻想、冲动和人际关系,等等。它们通过制造一系列的审美产品,不断刺激和满足大众的消费诉求。因此,大众传媒视野下的传统粤剧,实质上是经过改装和重组之后的现代媒介消费产品。

最后,经报刊、广播电台和电影等新兴媒介转化的粤剧商品,实质是对粤剧传统符号的抽取和重组。传播的过程,不仅仅是信息的传导,而且意味着一种信息的传递、转换、强化、放大和改造,是一个被选择和再阐释的过程。身处不同传播媒介,粤剧艺术必然会产生相应的变异,从而在不同层面上改变粤剧的存在形态与审美方式。传播媒介不同,粤剧艺术的表现手法和形态样式也随之产生变化。粤剧元素在不同媒介中的存在,突出了创意制作对粤剧的再现和重构,拓展了粤剧艺术的各种专长。也即是说,在不同种类的媒介形式的衍生渐变中,粤剧艺术的特征不仅逐渐被造就出来,而且还随着媒介的变化而发生一系列的变异,实质上是遵照媒介景观生存规则对传统粤剧的重组和再造。

总之,置身于新的文化语境中,粤剧对自身的传播方式做出了调适,借助报刊、广播电台和电影等各种现代传媒,以去生活、去语境的方式进行符号拼贴、重装和改造,从而裂变为一种诉诸符号消费需求的媒介景观样式或消费意象,成为一种具有典型后现代文化特质的传媒消费文本,并为处于近现代转型的广州城市增添了一种大众审美文本。

然而,在大众传媒的传播境域中,人们对传统粤剧的经验和感知也随之发生改变。观演关系的变革带来了传统"场"的消失,从而大大降低了人们面对面感受表演艺术氛围的体验。当戏院中的共享体验逐渐消失,粤剧艺术视听方面的优势被其他的传播媒介所取代和消解之时,其衰落也就成为不争的事实。

这种情况的出现,对传统粤剧来说也存在着一定的弊端。戏院传播方式的消退,意味着将作为共享体验的观剧行为改造成为一种个人的审美活动或娱乐活动,而且可以选择参加也可以不参加,可以以各种不同的形式参加。再加上新型传播媒介在传播城市社会文化方面的海量化和广泛化,在一程度上不断地消解着观众与传统粤剧之间的必然联系。这种共享体验的绝然消失,使得观众与传统粤剧之间的关

系变得随机化和个人化，进而出现了粤剧观众流失的苗头。另一方面，在延伸和扩展粤剧艺术的同时，也必然在一定程度上以牺牲粤剧传统为代价。因此，大众媒介的出现，能使传统粤剧获得尽可能多的媒介受众，以扩大自身的影响力和传播范围，但并不等于就能使其获得最佳的传播效果，因此也就未必能够为传统粤剧带来真正的新生。

在现代社会媒介化的今天，当人们试图探索和寻求包括传统戏曲在内的传统文化的生存和发展之道的时候，对晚清民国时期粤剧传播机制的剖析便具有了深刻而广泛的参照与借鉴价值。

第七章　晚清民国时期广州粤剧功能的延伸与转化

作为一种综合性的艺术形态，戏剧具有多方面的功能特性和意义作用。具体来讲，戏剧功能包括仪式功能、娱乐功能、教化功能、政治功能、经济功能、交际功能等。这些功能，是戏剧与其周围环境相互作用而生发出来的，它们之间相互渗透、互为补充，共同组成了一个相对稳定的功能格局。因此，对于一个剧种来说，往往具有多种功能。对于一次演出活动来说，也可以同时发挥不同的作用。然而，在实际研究中，我们却往往容易偏重其中的某一种功能，而忽视了其他功能的存在和所发挥的作用。比如，在探讨城市戏剧的发展过程中，有的学者往往容易过分地强调其娱乐功能，对其他功能则甚少提及，或者将其他功能看作娱乐功能的一种附属，导致的结果就是无法全面地认识戏剧在城市社会生活中所扮演的角色和发挥的作用。

在本章中，笔者通过剖析晚清民国时期粤剧在广州城市社会中所扮演的角色和发挥的功能，力求还原城市社会生活中粤剧功能的多样性和复杂性，并通过不同功能之间的消长关系考察粤剧功能的城市化演变。

第一节　粤剧神功戏的功能剖析

一　粤剧神功戏的概念及类型

神功戏即祭祀戏剧，指一切因神诞、庙宇开光、鬼节打醮、太平清醮及传统节日而上演的戏剧，陈守仁先生将其分为庙会戏、节令戏、祠堂戏、喜庆戏、事务戏、平安大戏等类型。① 红船班时期，粤剧大戏的基础在农村，而农村大戏的演出

① 陈守仁：《神功戏在香港：粤剧、潮剧及福佬剧》，香港三联书店有限公司1996年版，第12－26页。

则主要是为了庙会神诞及各种节庆的活动，换言之，粤剧大戏主要演出的是以"娱神"为目的的神功戏。具体到粤剧神功戏的类型，我们可以做如下的界定。

（一）庙会戏

庙会戏是指在庙会活动中演出的带有娱神、贺神性质的粤剧，演剧酬神，祈福禳灾。庙会戏又可以分为神诞戏和开光戏两种，其中以神诞戏为主。神诞戏就是在神灵生日的那天为神演出的粤剧节目。开光戏是人们在为庙宇、神像举行新修庆典仪式时所演出的粤剧形式。"开光"对于神灵和庙宇来说，可算是一个重大的节日。届时除了要举行隆重的开光仪式之外，还要在庙中进行盛大、热闹的演剧活动。

（二）节令戏

节令戏是指在一年中某些比较固定的岁时节令里演出的带有祈报性质的粤剧。节令戏又可以分为时令戏和应节戏两种。时令戏是在一年中某个固定的季节、时令演出的粤剧，主要集中在春、秋二季。应节戏是在一年中某些固定的节日中演出的粤剧，如元宵、清明、端午、中秋、冬至等。

（三）宗祠戏

宗祠戏是指宗族在祭祖、修祠、修谱、庆寿、中试等活动中演出的粤剧。广府地区宗族制度发达，屈大均《广东新语》云："岭南之著姓右族，于广州为盛。广之世，于乡为盛。……其大小宗祖祢皆有祠，代为堂构，以壮丽相高。每千人之族，祠数十所，小姓单家，族人不满百者，亦有祠数所。"① 因此，在宗族祠堂演剧的活动也时有举行。

（四）喜庆戏

喜庆戏是指在满月、结婚、升官、入宅、庆寿等人生重大礼仪上演出的粤剧，一般仅限于经济条件较好的家庭，并常以堂会的形式出现。

（五）平安戏

平安戏是指在祀鬼或禳灾活动中演出的带有祓除性质的粤剧。平安戏分两种，一种是祀鬼戏，另一种是禳灾戏。祀鬼戏是为了安抚或镇压鬼祟而演出的粤剧，而禳灾戏是为了驱灾逐疫、消弭祸患而演出的粤剧。

二 粤剧神功戏的娱神功能

对于粤剧神功戏来说，娱神无疑是其最主要的功能。无论是神诞、春祈秋报、

① 〔清〕屈大均：《广东新语》卷十七"祖祠"，清康熙水天阁刻本，中山大学图书馆藏本（典藏号：39029）。

建醮、驱傩、祭祖还是岁时节庆，都与神有关。神诞是在神的诞日为神灵庆生祝寿；春祈秋报是向神灵祈求丰稔；建醮是向鬼灵敬献祭礼；驱傩是向鬼魅进行挑战示威；祭祖是在特定节日，包括清明、祖先诞日、祖先祭日等举行祭拜祖先的活动；岁时节庆则是在传统节日酬神敬神。因此，传统粤剧演出，都带有明显的祭祀功能，演出的目的主要在于取悦祖先与神灵。

在广府地区，民间信仰的神祇十分庞杂，缺乏体系化。以佛山为例，李凡、司徒尚纪在《民间信仰文化景观的时空演变及对社会文化空间的整合——以明至民国初期佛山神庙为视角》一文中将佛山地区民间神祇归纳为圣贤型、自然型、鬼神型、乡土型、释道型、行业型和神话型七类。

表7-1 佛山民间信仰的主要神祇谱系表①

类型	主要神祇
圣贤型神祇	孔子、关帝（武帝）、天后、绥靖伯（陈公爷爷）、三界圣神（冯克利）、谭仙（谭峭）、伏波将军（马援、路博德）、扁鹊、杨爷（伏波将军副将杨仆）、孙真人（孙思邈）、许真君（许旌扬）、龙母等
自然型神祇	东岳、斗神（斗姥）、雷神、樟柳二仙、花神、太岁、三官（天、地、水官）、火神（华光）、风神、痘神、南海神（洪圣大王或广利王）、土地、三元（天、地、水元）等
鬼神型神祇	梁舍人、金花神、柳氏夫人、十二奶娘等
乡土型神祇	张王爷、白马将军、乌利将军、普庵禅师、花蕊夫人、惠济保民大王、飞云将军等
释道型神祇	观音、地藏、太上老君、吕洞宾、华光、王母、真武大帝（北帝）、齐天大圣、观音父母、康元帅、赵元帅（赵公明）、石元帅、温元帅、道里真君（康大元帅）、景祐真君（张副元帅）、三清尊神（玉清、太清和上清）等
行业型神祇	鄂国公（尉迟敬德）、华佗、博望侯（张骞）、石公太尉、陶冶先师、北城侯（鲁班）、鬼谷子等
神话型神祇	盘古、炎帝（神农）、仓颉、黄帝（轩辕）、太昊（伏羲）、龙王、文昌、城隍、财神等

资料来源：清乾隆、道光和民国初《佛山忠义乡志》。

① 李凡、司徒尚纪：《民间信仰文化景观的时空演变及对社会文化空间的整合——以明至民国初期佛山神庙为视角》，载《地理研究》2009年第6期。

民间信仰的纷繁复杂，也造就了酬神演剧活动的丰富多彩。

 三月三日，灵应祠神诞，乡人士赴祠肃拜，各坊结彩演剧，曰重三会。鼓吹数十部，喧腾十余里，神昼夜游历，无晷刻停。……二十三日，天后神诞，天后司水，乡人事之甚谨，以居泽国也。其演剧以报，肃筵以迓者，次于事北帝。……六月初六日，普君神诞，凡列肆于普君墟者，以次率钱演剧，几一月乃毕。……八月十五日，社日祭社，侨籍人士集田心书院修祀事，会城喜春宵，吾乡喜秋宵，醉芋酒而清风生，盼嫦娥而逸兴发。于是征声选色，角胜争奇。……种种戏技，无虑数十队，亦堪娱耳目也。灵应祠前，纪纲里口，行者如海，立者如山，柚灯纱笼，沿途交映，直尽三鼓乃罢。……（九月）二十八日，华光神诞，……集伶人百余，分作十队，与拈香捧物者相间而行，璀璨夺目，弦管纷喧。复饰彩童数架以随其后，金鼓震动，艳丽照人。所费盖不赀矣，而以汾流大街之肆为首。……十月晚谷毕收，……自是月至腊尽，乡人各演剧以酬北帝，万福台中鲜不歌舞之日矣。①

在神权支配一切的传统社会里，人们祈雨贺晴、消灾祈福、求子生财等，都想得到神明的保佑，因而向神献戏就成为一种习俗。在乡土社会中的演剧活动大都具有一定的仪式，这些仪式流程从几种至十几种不等，多者达十八种。以佛山北帝诞神功戏的演出仪式为例。每年三月三日北帝诞，佛山八图里甲、世家大族的族长在值事引领下，在佛山北帝庙虔诚地举行酬神戏的各种仪式。申小红在《明清佛山庙会的酬神戏——以佛山祖庙北帝诞庙会为考察中心》一文中，详细列出了北帝诞酬神戏演出前的十八道仪式：请神—拜祖先—拜地方菩萨—拜戏神—破台—丑生开笔—上香—例戏—拜祖先—贺诞—还爆—燃/抢花爆—选来年值事—放生—竞投胜物—颁胙—封台—送神。②仪式结束后，酬神戏才开演。仪式的规模和热闹程度便是对祖先和神灵信仰最好的证明。

 通过戏剧演出取悦祖先神祇，以达到人神交集的目的，是粤剧神功戏的首要功能，因此乡土社会的祭祖祀神是此一时期粤剧演出的主要动力。

三　粤剧神功戏的娱人功能

 除了娱神功能之外，粤剧神功戏还有娱人的功能。一方面，无论是庙会戏、节庆戏还是宗祠戏、平安戏，演出的时间主要都集中在农闲时节。神功戏成了人们在

① 〔清〕吴荣光纂修：《佛山忠义乡志》卷五"乡俗"，清道光十一年（1831）刻本。
② 详情参见申小红：《明清佛山庙会的酬神戏——以佛山祖庙北帝诞庙会为考察中心》，载《岭南文史》2011年第1期。

辛苦劳作了一段时间之后所期待的娱乐活动。正如赵世瑜在《中国传统庙会中的狂欢精神》一文中所说："从更广泛的集体心理来说，人们都愿意制造一种规模盛大的、自己也参与其中的群众性氛围，使自己亢奋起来，一反平日那种循规蹈矩、按部就班的生活节奏，而同时又不被人们认为是出格离谱。"① 每次的酬神演剧活动可以说是民众的一次狂欢。"粤俗最喜迎神赛会。凡神诞，举国若狂"②，"笙歌喧阗，车马杂沓，看者骈肩累迹。里巷壅塞，无有争竞者"③。说明这是一次民众的大集会，是一次集体的狂欢，可见演剧活动对人们的吸引力有多大。酬神演戏活动为乡村民众创造了一个合理的放松、纵情和享乐的机会，为人们提供了一个宣泄压抑的窗口。

另一方面，尽管神功戏中多有请神、接神等一些比较隆重的祭祀仪式，但是在具体实践时，仍有比较活跃自由的气氛，而且也经常与迎神赛会活动结合在一起。在演出剧目的选择上，也常常注重渲染喜庆热闹的节日气氛。如粤剧例戏《六国大封相》《贺寿》《送子》等。

四　粤剧神功戏的交际功能

芦玲在《中介机构与戏剧演出市场——以清末民国时期广州"吉庆公所"为中心》一文中说道："尽管如此，只有取悦于祖先神祇这一宗教性因素，是不可能全面理解成熟阶段地方戏剧发展的。即使举行的祭祖祀神大型仪式未必完全基于人们的宗教情怀，祭祖祀神被仪式化的理由或意图也可多面解读，但这些仪式在父系血缘相关人的团结与组织化、地方社会的相互扶助等方面，尤其相关共同体社会以及日常性生产和生活节律、秩序的形成，或者对居民形成居住于斯的归宿意识来说，是一种重要的认同形式和催化剂。即演戏作为农村社会的公众活动，是最容易让各种各样的人聚集起来的手段之一，通过演戏制造出热闹非凡的气氛与形成开放性社会关系的场境，也是实现人们参与集团活动、确认自己在地方社会中位置与形成人际关系的重要形式，有助于地方社会的秩序形成与维护。"④

在乡土社会中，人们之间的联系除了血缘关系就是地缘关系，交际圈子小。人们的生活内容和生活方式较为简单，情感沟通的机会也少。情感需求的尊重与满

① 赵世瑜：《中国传统庙会中的狂欢精神》，载《中国社会科学》1996年第1期。
② 〔清〕张渠撰，程明校点：《粤东闻见录》卷上"好巫"条，广东高等教育出版社1990年版，第50页。
③ 〔清〕吴荣光纂修：《佛山忠义乡志》卷十二"金石·上"《庆真堂重修记》，清道光十一年（1831）刻本。
④ 芦玲：《中介机构与戏剧演出市场——以清末民国时期广州"吉庆公所"为中心》，载《江汉论坛》2014年第8期。

足，离不开人际交流和情感沟通，酬神祭祀恰恰提供了人际交流和情感沟通的重要场域。在这一群体活动中，民众能够感受到自身力量的存在，感受到精神的放松与愉悦，从而使自身的情感和归属感得到充分的满足。从这个意义上来说，酬神演剧活动还具有人际交往的功能。

五 粤剧神功戏的经济功能

粤剧神功戏的演出，还有利于充分调动一些民间资源，增加农村经济收入。这种经济收入一部分来源于演戏卖票所得。酬神演戏的费用之高，甚至引来了以此赢利之人，"广州酬神演戏，两旁搭棚，谓之子台，任人坐观而取其钱，罔利之徒，先期出钱若干，负受转售，以取赢余，谓之投子台"①。有专门以此牟利之人，可见酬神演戏活动花费之高、可盈利空间之大。

还有一部分是由演戏聚集人群所带来的神棍敛财和赌博收入。《广州民国日报》1929 年 7 月 24 日报道：

> 南海县属雅窑地方，每年夏历七月盂兰节，即有一般神棍，建醮超幽，如"万人缘"之类，名为超度亡灵，实则藉端渔利。现该处神棍，以敛钱机会已至，又复利用妇女弱点，倡言组织盂兰胜会，于建醮附荐之外，更复演剧，大开杂赌。连日已分派神棍，各携缘部，在附近各乡签钱，多多益善，少少无拘，又劝人挂号，认定附荐座位，分上中下各级，届时准将先人安设坛内膜拜，一般赌徒则乘时活动。②

此外，庙会聚集人流，提供了商品交换和贸易的机会，促进了乡村社会物资交流和农副产品、手工业的发展。正如李小艳在《明清佛山庙会及其功能的研究》一文中所说："佛山庙会是随着经济贸易的发展而兴盛的，同时它对佛山商业贸易和经济也产生了很大的反作用。庙会聚集人流，提供了商品交流和贸易的机会，对于佛山墟集的发展有着促进作用，又由于庙会需要消耗大量的祀神用品，如门神、门钱、金花、蓮花、条香、爆竹等，因此促进了佛山手工业尤其是祀神用品行业的发展。"③ 庙会等酬神活动的频繁，刺激了对祀神用品的需求，佛山成了南粤祀神用品的重要生产基地。

① 〔清〕张心泰：《粤游小志》卷十一，载〔清〕王锡祺辑《小方壶斋舆地丛钞》第九帙，杭州古籍书店 1985 年版，第 306 页。

② 《南海雅窑神棍组织盂兰大会（敛钱机会已至 官厅禁令若何）》，载《广州民国日报》1929 年 7 月 24 日，第 9 版。

③ 李小艳：《明清佛山庙会及其功能的研究》，载《岭南文史》2009 年第 1 期。

六　粤剧神功戏的政治功能

　　神功戏在娱神的同时达到了娱人的目的，满足了人们族群认同的心理需求，增强了族群之间的凝聚力。酬神演戏具有一定的仪式，这些仪式通常是由当地村落大族来举行的。除了表示对神灵的敬重之外，他们更希望在仪式活动中显示自己在村落社会秩序和等级划分中的优越地位。正如罗一星在《明清佛山经济发展与社会变迁》一书中所说的："尤其是人在祭祀仪式中被分成不同的等级，绅衿、耆老享有优越地位，他们与神同行，与神同娱，是活动的主角。"[①] 也即是说，在这种集体狂欢的背后其实又蕴含着对既定社会秩序的强化。借助仪式的一举一动，村落大族向普通民众进一步强化了固定的社会秩序和现实中的等级划分。

　　此外，神功戏因酬神的需要演出，然而在戏目上却往往注重宣扬忠孝节义、因果报应等伦理纲常，让民众深信"天鉴在兹，天威咫尺"，从而起到了维护正常伦理道德秩序的重要作用。这些维护政治秩序和社会秩序的功能已经超越了单纯祭祖祀神的需求与意义了。

　　正如罗一星在《明清佛山经济发展与社会变迁》一书中所说："在传统社会里，神庙的活动及其祭祀仪式从来就不仅仅具有娱神的功能，它们是把民众束缚在一起的契约，它们是保持良好秩序的规则，它们是控制人们情感的指令，它们又是尊敬原则的发展。"[②]

　　总之，粤剧神功戏的演出，以敬神为正宗，人随神娱。建立在血缘、地缘关系基础上的乡土社会，借助"神灵"的名义，通过神功戏的演出，粤剧发挥了娱神、娱人和交际的功能，并在此基础上实现了经济功能和政治功能。在这个过程中，粤剧建构了以祭祀功能为主，其他功能为辅的功能格局。随着广州近代城市化的开启，粤剧赖以生存的社会土壤逐渐发生变化，而粤剧的功能及其主次关系也在这个过程中悄然改变。

① 罗一星：《明清佛山经济发展与社会变迁》，广东人民出版社1994年版，第413页。
② 罗一星：《明清佛山经济发展与社会变迁》，广东人民出版社1994年版，第442页。

第二节　城市化进程中广州粤剧娱神功能的削弱

一　粤剧娱神功能仍然存在

自古以来，广州地区居民继承古越族巫、鬼信仰传统，十分崇尚神灵信仰。"粤俗尚巫鬼"的传统，使得酬神演剧活动在历朝历代从未间断。早在唐代，广州城里每年中元节，百姓就在开元寺前陈设百珍，竞演百戏。① 宋高宗赵构南迁之后，这种歌舞伎艺日益发展，当时龙图阁大学士刘克庄的《广州即事诗》第二首便描述道："东庙小儿队，南风大贾舟，不知今广市，何似古扬州。"宋代的小儿队，是盛行于汴京的百戏队伍，会歌舞杂技及简单的戏剧表演，广州的小儿队，自不例外。刘克庄把当日广州的热闹和扬州相比，可见其繁华情况。明嘉靖年间，广州城里有几处金花夫人庙，由于经常演戏，一演动辄经月，至魏校（笔者按，魏校时任钦差提督学校广东等处提刑按察司副使）禁演戏时，除河南一庙未被拆毁外，其他几处均被拆除。② 明中叶以后，广州城内酬神演剧之风仍然盛行。广州府"鳌山灯出郡城及三山村，机巧殊甚，至能演戏，箫鼓喧闹。二月，城市多演戏为乐，谚云：'正灯二戏'"③。

清代，广州演剧活动更加兴盛。美国人亨特在《旧中国杂记》一书中说道：

　　没有一个国家比中国更热衷于演戏的了。……在寺庙里举行宗教仪式，很少不演戏酬神的。戏或在临时搭的戏台演出，或在固定的戏台演出。戏台与寺庙的距离要使中间的场地能容纳两三千名观众。场地两边尽头都开着店铺，中间的宽度大概有80～100英尺的样子。任何人都可以免费来看戏——费用由寺庙的款项拨出，或由某位富人、某个商人行会负担，或是募集捐款。一个有70～80个成员的一流戏班，开支每日由90～120元不等；而雇请戏班一般是一连三日。④

到了民国时期，广州城市的祭祀活动仍然大量存在，伴随这些祭祀活动而存在的粤剧演出活动也被保存下来。《越华报》1932年6月22日报道：

　　市东禺山市场，原有关庙，每届诞辰，附近各铺户醵资建醮，历年依旧举

① 参见赖伯疆、黄镜明：《粤剧史》，中国戏剧出版社1988年版，第3页。
② 参见赖伯疆、黄镜明：《粤剧史》，中国戏剧出版社1988年版，第6页。
③ 〔明〕黄佐撰：《广东通志》卷二十"风俗"，明嘉靖三十七年（1558）刻本。
④ 〔美〕亨特著，沈正邦译：《旧中国杂记》，广东人民出版社1992年版，第120页。

行，于此破除迷信当中，亦牢不可破。本年废历五月十三日又届诞辰，下走于晚膳之余，约同知己数辈，前往参观。则见生花盘□，羊灯公仔，高悬其间，绿女红男，络绎不绝，摩肩擦膊，热闹非常。旋至大棚处，则见箫鼓喧天，万头攒动，开演女班。全班伶工，虽落力非常，但唱工不佳，台步生硬，无甚可观。乃转往唱女伶处，则台上两伶一肥一瘦，因人多拥塞，未得睹其名。肥者珠圆玉润，婉转歌喉，颇娓娓动听，而瘦者则声低貌丑，殊觉讨厌。①

原有的关帝庙已经消失，改为禺山市场。但附近的铺户仍然在关帝诞举行隆重的演剧活动加以庆祝。

关于此类记载，在当时的报刊中时有看到，这里仅举几例。1931年6月3日（旧历四月十八日），旧历为华佗诞，"东山附近紫来街华佗庙，是日点缀辉煌，异常热闹。日则色马狮子巡游，夜则雇女伶歌唱及演剧。四方及乡间到参拜者，络绎于途，至暮不止"②。1932年7月16日（旧历六月十三日），俗传为鲁班诞，各泥水做木等店多张灯结彩，或唱瞽姬女伶助庆，颇形热闹。③ 1933年5月12日（旧历四月十八日），华佗诞，"市东紫来街原有华佗庙一座，当地坊众，高建醮棚，张灯结彩，并于晚上演唱八音"④。

可见神灵祖先信仰在这一时期的广州民众中具有深厚的根基，在城市化的过程中，依然有其能够存续的社会文化心理依据。尽管晚清民国时期广州城内的酬神演剧活动仍然存在。但民间信仰的活动场所、信众的社群组织、信仰的社会功能等都在因广州城市的变化而悄然改变。

二 粤剧娱神功能的延伸

（一）祭祀活动仍然存在，但祭祀内容和形式发生改变，粤剧仪式性大大减弱

这里以华光师傅诞为例。据1934年《伶星》杂志报道：

> 今年师傅诞又到矣。此日也，实不啻为戏人们之狂欢节焉。而今年祝诞之举，其狂欢情形，比诸往年，乃特觉热闹。如义擎天、胜寿年、日月星等班，除照例开演《香花山大贺寿》，开筵畅饮更且化装巡行，全体老官（引按：即老倌），亦出齐拍演，（独胜寿年临时止中巡行）事前且印派巡行路径，有如佛山之秋色游行，引得万人空巷，齐观热闹。而一般投机商人，更扎作货品模

① 卓凡：《禺山贺关羽诞之一瞥》，载《越华报》1932年6月22日，第1页。
② 伯起：《华佗诞之巡游马色》，载《越华报》1931年6月9日，第1页。
③ 《鲁班诞妇女索饭怪状（欲得甜头反招忌）》，载《越华报》1932年7月17日，第6页。
④ 《紫来街华佗诞之怪状（破除迷信声中 不应有此举动）》，载《国华报》1933年5月13日，第2张第4页。

型，广告牌额，随队参加，乘机一卖便宜广告。忆当各老官出发巡行之际，用汽车代步者有之，用单车代步者有之，步行者亦有之，眉宇间咸呈皆大欢喜气象。其一种狂欢情形，实是空前仅见耳。除各省港班外，此外如惠爱大新之模范剧团，西堤大新之中华剧团，安华天台之国花剧团等，亦曾热烈举行，其狂欢气象，亦不减于各省班也。①

原本作为行业神崇拜的华光师傅诞在广州城市中演变成为城市民众狂欢的节日，甚至还有商人乘机做广告，这说明内部的信仰发生了变化，神缘色彩大大减弱，娱乐色彩逐渐凸显，祭祀仪式性也随之减弱。

（二）节庆活动仍然存在，并增添了一些新的城市节日，重塑了粤剧的仪式性

民国时期，国民党提倡各类政治节日，并举行各类国家仪式活动，这些活动在一定程度上深受中国传统礼仪、节日文化的影响，主要表现在两个方面。

一是表现在国家祭祀对象对传统祭祀对象的继承上。比如祭天、祀孔，及后来的孔子诞辰纪念日等，这些在中国传统礼仪节日中早已有之。从历史民俗资料看，早期的城市民众主要依靠传统农业时令来安排生活和生产，因此城市早期并没有自己的节日。中国城市经济的发展，聚集了众多离乡离土的非农业人口。由于他们主要从事商业、服务业与加工业等非农职业，因此工作和生活时间表现出了与农业时令不同的特点，开始具有城市特点的生活节奏，城市节日也由此产生，如礼拜天、劳动节等。此外，国民政府为了增强民众的政治认同，也会重构一些政治节日，如双十节、国庆节、孙中山逝世纪念日、孔子诞辰纪念日、九一八纪念日、革命先烈纪念日等。在这些活动中也会有演剧活动，而且还带有一定的仪式性。

以孔诞为例。庆祝孔诞早在清末以前就已存在，但人们对其重视程度远不及神诞，甚至在民初还有借祭孔之名庆祝神诞的情况：

> 自废历废后，一切岁时令节，胥移于国历举行，孔子诞自亦不能例外。光阴荏苒，又是孔老二牛一良辰了。公私学校，虽多如常庆祝，但怒莘莘学子，仍在暑假期中，鲜得参加助兴，未免冷落许多。不过循着老调儿，奉行故事而已，热烈两字，却不见得。记得民国初元，政府提倡尊孔，厉禁淫祠。本市十八甫打铜浆栏街等处，便将亡清历代耗费于打火星醮的一笔巨款，移为祝孔之需。每届八月廿七那一天，各街便纷纷结彩悬灯，唱八音，搭龙殿，穷形尽相，真可谓盛极一时。明知是借孔老二字号去做火星醮的挡箭牌，孔道是否因此而尊，却毫无关系。②

① 详情参见《田窦二师诞辰戏人狂欢节扩大狂欢》，载《伶星》1934年第93期，第5—6页。
② 梦梦生：《孔诞之今昔》，载《国华报》1932年8月29日，第1张第1页。

然而，民国中后期，由于政府的提倡，祭孔活动被定义为孔子诞辰纪念日，受到了党国人士的大力推崇，并有了一整套繁缛的仪式："（一）全体肃立。（二）奏乐。（三）唱党歌。（四）向党国旗及总理遗像及孔子遗像行三鞠躬礼。（五）主席恭读总理遗嘱。（六）主席报告纪念孔子意义。（七）演讲。（八）唱孔子纪念歌。（九）□□。（十）礼成。"① 除了举行庆祝仪式外，广东省各机关社会团体还会举行一系列的庆祝活动，其中也包括表演粤剧。

二是表现在国家仪式对传统神诞节庆中仪式精神和娱乐精神的继承上。一方面，国家仪式继承了神诞节庆活动中的仪式性，通过庄严肃穆的氛围，提升祭祀者自我神圣感，增强祭祀者之间的整体感和他们对国家与民族的亲和感，从而具有增强国家向心力和民族凝聚力的功能，进一步强化国家的统治地位和国民的政治认同。另一方面，神诞节庆活动中的娱乐倾向在民国国家仪式的具体操演中有较显著的体现。民国国家仪式的祭祀理念在近代政治由君主专制向民主共和、由宗法伦理向自由平等转变的时代背景下，从"神道设教""天人合一"转向"民主""共和""民族主义""三民主义"。组织者更愿意通过各类娱乐活动，实现与民同乐的思想，密切民众与政党之间的联系。正是这种继承性，使得演剧活动也顺理成章地成为国家仪式庆典中的一大保留节目。

近代以来，中国城市出现了许多新型的社会政治节日，形成了独具城市特色的庆祝仪式和活动形式。但是中国传统节日在广州城市生活中仍然存在，在土地诞、金花诞、城隍诞、观音诞、华光诞等节日中，仍有大量市民前往祭祀酬神，演剧活动也因这些节日的存在而保留下来。

三　粤剧娱神功能的削弱

（一）寺庙的取缔

1918年，广州成立市政公所，开始进行市政建设。出于市政建设的需要，广州市政府开展了市内寺庙的调查统计工作。较全面的统计是1921年广州市公安局对市警察区域范围内的庙类统计（见表7-1）。该统计显示，此一时期广州市区"寺观37间，庵堂105间，庙宇706间，合计848间"②。

① 《本省各机关明日纪念孔诞》，载《群声晚报》1935年8月26日，第2页。
② 广州市宗教志编纂委员会编：《广州宗教志资料汇编》第1册，1995年印行，第185页。

表7-1　1921年广州市公安局警察区域庙类统计表

	第1区	第2区	第3区	第4区	第5区	第6区	第7区	第8区	第9区	第10区	第11区	第12区	总计
寺庙数（座）	86	66	60	71	103	59	137	45	100	57	59	5	848

资料来源：《广州市公安局警察区域户类区表》，载广州市市政厅编《广州市政概要》，1922年印行。

1927年南京国民政府成立后，推行"改革风俗，破除迷信"运动，积极取缔迷信寺庙。为此，1928年国民政府内政部制定了《神祠存废标准》，具体规定了应存应废或存废两可的寺庙类别："①应存神祠：伏羲、神农、黄帝、缧神、仓颉、后稷、大禹、孔子、孟子、公输般、岳飞、关公、释迦牟尼、地藏王、弥勒、文殊、观音、达摩、吕祖、老子、元始天尊、三官、天神、王灵宫、穆罕默德、耶稣、基督；②应废神祠：张仙、送子娘娘、财神、二郎神、齐天大圣、瘟神、玄坛、时迁庙、宋江庙、狐仙庙、痘神；③存废两可不必调查者：日神、月神、火神、黄星、文昌、旗纛庙、五岳、东岳大帝、龙王、城隍、土地、灶神、风神、雨神、雷神、电母。"①

20世纪20年代，广州市政建设取得初步成效，但"市内寺观庙宇庵堂林立，其中宗旨纯正能遵守清规者固多，而藉神敛财道人迷信者亦复不少"②。针对这一情况，1928年，国民党广州市党部响应南京国民政府的号召，成立广州市风俗改革委员会。1929年9月17日，广东各界在省党部礼堂举行"破除迷信大会"，参与者达5000余人，包括80余个军政机关、学校、社会团体等。与会者一致呼吁，"各界民众联合起来，破除一切迷信，发扬科学真理，取缔堪舆巫觋，取缔卜筮星相，查封淫祠寺观，取缔师姑和尚，铲除菩萨偶像，破除迷信运动成功万岁，全国民众思想解放万岁"③。根据国民政府内政部颁布的《神祠存废标准》，20世纪20年代末广州市各类寺庙中"拟废除者有二百四十一间"④。

经过20世纪二三十年代的风俗改革运动，广州的寺庙数量骤减，到抗日战争

① 《内部决定庙宇存废标准》，载《申报》1933年10月9日，第2张第3版。
② 广州市社会局：《广州市社会局拟具取缔寺观庵堂暂行规则草案的呈》，第3页，广州市国家档案馆档案（档号：10-4-729）。
③ 《昨日各界举行破除迷信运动大会之热烈》，载《广州民国日报》1929年9月18日，第5版。
④ 广州市政府：《广东市政府社会局稿》，第11-12页，广州市国家档案馆档案（档号：10-4-847）。

爆发时，仅存100多所。① 失去信仰的载体，信仰活动随之减少，广州酬神演剧活动也相应减少。

表7-2 民国时期广州寺庙统计数据

事项	年份									
	1921	1923	1925	1928	1930	1932	1934	1935	1936	1937
寺庙总数（户）	848	442	311	307	288	267	263	270	262	237，（能保存的）106

数据来源：广东省会公安局统计股编：《市民要览》总纲第6-7页，1934年版；广东省会公安局户籍股编订：《广东省会警区现住户统计》，第18页，1936年版；广东省会警察局编：《广东省会警察局统计汇刊》，1937年版；《1937年广州寺庙庵观调查材料》，第33-34页，广州市国家档案馆档案，档号：10-4-843。

（二）祭祀活动的大量被禁

不仅大量的寺庙被取缔了，而且围绕寺庙而举行的各类祭祀活动也被禁止了。广东省警察局专门颁布了相关规定，进一步简化和规范民众的祭祀行为。第一，"只准用鲜花参拜，不能使用火烛冥镪"；第二，禁止寺庙人员"设神谶神方及喃呒咒诵"；第三，进一步整顿寺庙的管理和分类，"每所只能设管理人，不准再有司祝制度存在，此及举其大支者也。但力求彻底起见，应将其关系宗教者，为观音等类并入佛教；吕祖等类并入三元宫；其为先贤先哲者，则全市仅留若干所，任人参拜，并项陈设有关文献之图书，供人浏览，以慈景仰，由管理人员保管责任"②。

又据《广州民国日报》1928年9月18日《坊众建醮之迷信（尤以濠畔街为最）》一文报道：

近年本市文明日进，市民对于打斋建醮迷信之事，已多不举行。不料今年夏历八月初一、二、三数日，相传为都天菩萨诞生之期，一般无知识之男妇，相沿为例，仍举行建醮，极为热烈。昨日本市各街多有建醮，尤以濠畔街为最。查该街商店住宅颇多，科钱较易，故连日一般愚民大建火星醮，沿街悬挂洋烛，大光灯人物等，五光十色，种种具备。而该街相公巷口又演八音千秋班，北帝庙前则演万平班。附近男女到场参观者，络绎不绝。警区以其易惹火

① 广东省会警察局：《广东省会警察局送本市寺庙庵观调查表并派员前赴广州市社会局会商存废办法的公函》（安字第475号），第1-109页，广州市国家档案馆档案（档号：10-4-843）。
② 《广东省警察局属下各分局关于调查本市寺庙庵观以定存废之呈报及调查表》，第133页，广州市国家档案馆档案（档号：10-4-843）。

灾，闻已取缔云。①

一方面，寺庙祭祀活动往往带有封建迷信的色彩；另一方面，祭祀活动由于聚集众人，存在重大的安全隐患。因此，从维护社会秩序和治安的角度出发，广州市政当局对市内寺庙的祭祀活动进行了严厉的打压。政令的强制性，使得广州城内的神诞活动大幅度减少，依附于神诞节庆而存在的演剧活动也相应减少。

（三）血缘、地缘关系的减弱

在城乡合治的管理体制下，政府对城市居民的管理，主要采用以地邻为原则的保甲编组，因此街坊组织是近代广州城市最基层的自治单位。贺跃夫在《晚清广州的社团及其近代变迁》一文中做出推测："街坊内存在着一个类似乡村绅权与族权的，由本坊绅董、商董或耆老组成的权力结构。"② 街庙是街区的代称或标志，同时街庙也是坊众供奉共同信仰的场所。人们在街庙举行祭祀、建醮等活动，加强感情联络，建立社区认同。因此，街坊组织不仅具有城市管理的职能，同时也成为人们共同生活娱乐和举行各类神诞活动的载体。

民国时期，由于村民的重新安置和城市用地的重新规划，广州市政府对广州城市用地做出了不同的规划，分为商业用地、住宅用地和工业用地等，这种规划必然导致人们的搬迁和居住环境的重新调整，从而产生了不同的居住社区。以血缘、地缘关系建构起来的社会网络逐渐松散，原有的街坊组织被解体了，他们之间的公共活动也随之消亡，共同信仰的纽带也被割断了。随着城市公共娱乐设施的不断完善，社区内开始有了新的娱乐方式，之前街坊组织那种一起到街庙游玩交际甚至举行供奉共同信仰活动的情况逐渐减少。民间信仰场所与公共生活空间的分离，使得街庙在新的社区生活中逐渐失去优势。原本依靠街庙组织的酬神演剧活动也就自然而然地减少了。

（四）商业因素的渗透

广州城市素以商业著称，人们的商品意识较为浓厚。利于集聚人群的娱神演剧活动，更是蕴含着巨大的商机。因此，不少商人开始在各类酬神演剧活动中打起商业贸易的主意。《广州民国日报》1926年3月10日《离奇怪诞之广州市》一文写道："诞：兹所举者有二，曰诞日，曰诞马。诞日有神诞、人诞之别。神棍之流，一至诞期，则扬厉铺张，建醮演剧。既强买以宝烛，复索签以香油，于是私囊充裕，共庆神光，此神诞也。有职之辈，献寿双亲，阔佬猛人，翩然莅止，于是绸绉喜帐，金银寿佛，争先踵至，则人诞也。至若诞马，则唱曲下台，左右追随，一呼

① 《坊众建醮之迷信（尤以濠畔街为最）》，载《广州民国日报》1928年9月18日，第6版。
② 贺跃夫：《晚清广州的社团及其近代变迁》，载《近代史研究》1998年第2期。

百诺，奉命唯谨者，是曰女伶之诞马。日□二元，讬福坐轿，带引邀游，买物打数者，是曰番鬼之诞马。此则效驰驱，供鞭策者也。"① 从这则材料可以看出，当时的广州市仍然有神诞日的存在，也有相应的酬神活动。但是，报道者对神诞酬神活动更多的印象是在其商业买卖方面，可见，商业气息已经弥漫在广州城市的神诞活动之中，逐渐冲淡了演剧活动的娱神功能。

总之，自古以来，广州地区居民继承古越族巫、鬼神信仰的传统，神灵祖先信仰在广州民众中具有深厚的根基，使得依附于酬神祭祖中的演剧活动得以长期存在。但是由于祭祀内容和形式已发生改变，粤剧仪式性大大减弱；再加上增添了一些新的城市节日，重塑了粤剧的仪式性。这些情况都使得演剧活动继续变相地存在着，粤剧的娱神功能因异化而得以延续。但无可否认，随着广州城市化进程的推进，酬神演剧活动也在逐渐式微，主要原因有：第一，出于市政建设和城市安全的考虑，广州市政当局取缔大量的寺庙，祭祀活动及其形式也受到了严厉的限制，信仰载体减少，酬神演剧活动相应减少；第二，由于广州城市用地的重新规划，导致民间信仰场所与公共生活空间的分离，原本依靠血缘、地缘关系维系的祭祀活动大大减少，演剧活动也随之减少；第三，城市商业因素对酬神演剧活动的渗透，进一步消解了酬神演剧活动的仪式性，商业性和市场化的倾向日益明显。

第三节　城市化进程中广州粤剧娱乐功能的强化

一　清代广州粤剧娱乐功能的表现

粤剧具有消遣娱乐的功能从一开始就存在。但是，在广大的乡村地区，粤剧只是偶尔作为茶楼酒馆的消遣娱乐而已，因此娱乐功能未能凸显出来。而在广州地区，清代粤剧的娱乐功能主要是通过以下几个方面表现出来的。

（一）官绅阶层的看戏娱乐活动

咸丰年间李文茂起义后，官府一度禁止演出粤剧，后来虽也没有明令开禁，但因为官员娱乐、庆典的需要，官绅阶层之间的看戏娱乐活动仍然存在。邱捷在《同治、光绪年间广州的官、绅、民——从知县杜凤治的日记所见》一文中提到，曾在同治十年三月初六（1871年4月25日）至同治十三年三月二十五日（1874年5月

① 左一飞：《离奇怪诞之广州市》，载《广州民国日报》1926年3月10日，《小广州》一栏。

10日）担任南海知县的杜凤治在日记中记载了当时广州的生活情况，从中可以看出广东官绅们的娱乐方式依然以看戏、"官场狎游"、聚会等为主，尤其是看戏，"成为省城文化生活，特别是官员文化生活不可缺少的内容"①。

在杜凤治的日记中多次记载总督、巡抚、布政使、按察使以及他们的亲属因升官、到任、离任、生日设戏宴的事，②特别是总督瑞麟喜欢看戏。当时广州的戏剧既有粤剧，也有昆曲。巡抚太夫人一次祝寿演戏，看广东班。③日记中还提到，新年粤海关请客，也请女优演戏。④

（二）行商园林的演剧活动

行商园林，是泛指清代十三行行商为满足自家日常生活、日常游赏、商业政治宴会应酬等的需求，在广州及附近地区建的私家园林。18、19世纪，行商园林在广州上层社会的生活中发挥着重要的作用，而园林中的演剧活动也成为他们必不可少的消遣娱乐节目。

在这些行商园林中，以伍氏行商庭园最为华丽。伍家花园是广州十三行豪商伍氏家族的私家园林。据彭长歆考核，1810—1843年是伍氏家族的全盛时期。在伍秉鉴担任行商期间，怡和行迅速发展，并对伍家花园进行大规模修建，不少亭台楼阁都是在此时期兴建起来的。伍家花园在广州河南海幢寺周边，以龙溪为界，西有同文行潘园。河南伍家花园布局分为祠、园和原有景物等多个部分⑤，见图7-1。

伍家花园内有"藏春深处"一处，是伍氏妻妾居住生活的区域。麦汉兴在《广州河南名园记》一文中曾描述过这个地方："圆门内有'藏春深处'额（据近考证，此额为刘石庵所书），入内乃伍氏少妾之所居。其清幽雅趣，有如大观园。再过为戏台，画栋雕梁，建造精巧，背南面北，三面可通，以便观看。前临大石天井，可坐百人。"⑥

① 参见邱捷：《同治、光绪年间广州的官、绅、民——从知县杜凤治的日记所见》，载《学术研究》2010年第1期。
② 〔清〕杜凤治：《望凫行馆宦粤日记不分卷（同治五年五月至光绪八年十月）》（稿本），中山大学图书馆藏本。
③ 〔清〕杜凤治：《望凫行馆宦粤日记不分卷（同治五年五月至光绪八年十月）》（稿本），中山大学图书馆藏本。
④ 〔清〕杜凤治：《望凫行馆宦粤日记不分卷（同治五年五月至光绪八年十月）》（稿本），中山大学图书馆藏本。
⑤ 参考彭长歆：《清末广州十三行行商伍氏浩官造园史录》，载《中国园林》2010年第5期。
⑥ 麦汉兴：《广州河南名园记》，载《广州市海珠区志》编撰小组编印《广州市海珠区文史资料专辑之二》，1984年版，第5-6页。

图 7-1　河南伍家花园结构布局示意图
（图片来源：彭长歆《清末广州十三行行商伍氏浩官造园史录》）

又据美国人亨特在《旧中国杂记》一书中记载："我最近（原注：1860年）参观了广州一位名叫潘庭官①的中国商人的房产。……这个中国人靠鸦片贸易发了财，据说他拥有的财产超过1亿法郎。他有五十个妻子和八十名童仆，还不算三十名花

① 本书校注认为：潘庭官本指同孚行行商潘绍光，即潘正炜。据能敬堂潘氏族谱《河阳世系》，潘正炜卒于道光三十年（1850），与此处所记的1860年（咸丰十年）不符。咸丰年间同安潘氏在泮塘拥有巨大园宅的为潘仕成的海山仙馆。则本篇的潘启官和潘庭官应指潘仕成。潘仕成为潘正炜族人。大约在潘正炜死后继承其生意产业，外商亦沿用其称呼。然这个问题仍有待进一步研究。

易维萍在《海山仙馆钩沉》一文中也指出，潘庭官原指潘正炜。亨特在《广州"番鬼"录》一书中写道："潘启官作 Pwankeiqua，或作 Ponkhequa，即同孚行商潘绍光。"经营同孚行的正是潘正炜。潘启官原指潘振承，即潘正炜的祖父，是十三行早期的首领。曾在潘家陪潘正炜兄弟读书九年的著名诗人张维屏说："容谷（引按：即潘有度，潘正炜的父亲）之父曰潘启官，夷人到粤必先见潘启官。"潘正炜因为继承了家族生意，所以也被洋人称为潘启官，或称潘启官三世。据潘氏族谱记载，潘仕成的父亲潘正威与潘正炜同一曾祖父，因此潘正炜应是潘仕成的伯父。潘正威是盐商，潘仕成继承父业，成为广东著名的盐商。时人经常将潘正炜和潘仕成混淆，道光时代的画商庭呱（关联昌）也如此，他画的是海山仙馆的景色，却署名"广州泮塘的清华池馆"，清华池馆是潘正炜在广州河南龙溪的别墅名。

匠和杂役等等。……妇女们居住的房屋前有一个戏台，可容上百个演员演出。戏台的位置安排得使人们在屋里就能毫无困难地看到表演。"①

可见，当时在行商庭园中应该常常有一些面对家庭成员内部的演剧活动。清代以前，养在深闺之中的小姐姬妾不能经常抛头露面出外看戏，因此，在有钱的大户人家家里设置私家戏台进行演剧活动的情况也就不难想见了。

（三）茶楼酒馆的赏剧活动

清康熙二十四年（1685），清政府设立粤海关，管理日益增长的广州对外贸易和征收关税的事务。自设立海关后，广州对外贸易发生巨变，大量商人开始向广州聚集。乾隆二十四年（1759），高宗下令限广州一口通商，从此广州便成为清朝对外贸易最大的商港，全国各地进出口货物都集中在此地，可称天下商贾聚处。其商人有湖南帮、江西帮、福建帮、江浙帮。同时在广州进行贸易的外国商人，有英国、荷兰、法兰西、丹麦、瑞典、普鲁士等国，而以英国占首要地位。贸易既然集中一口，全国商帮云集广州，"歌舞"事业也就跟着兴盛起来了。

粤海关设立之后，要有一个皇商组织起来应付这些事务，是年清政府正式改组广东十三行为十三洋行，以便更好地管理和专揽对外贸易。洋行发展到二十家，全国茶丝全部都要运来广州由十三洋行办理出口。由于间接贸易，货物来广州交给十三行转售，要等待脱手后，云集广州的商帮才能回去。如此几经转手，一宗买卖的完成，至少也得等上三五个月甚至更长时间。大量商人滞留广州，客中需要消遣，商人又挥金如土，珠江风月、花艇歌伎便成了最受各地客商欢迎的精神食粮。

明清时期，广州濠畔街"女旦"为数甚众，且歌舞之多，已被目为超过秦淮数倍。明孙蕡《广州歌》和清乾隆时人仇巨川（号池石）《羊城古钞》皆有记载。明孙蕡《广州歌》云："广州富庶天下闻，四时风气长如春。长城百雉白云里，城下一带春江水。少年行乐随处佳，城南南畔更繁华。朱楼十里映杨柳，帘栊上下开户牖。闽姬越女颜如花，蛮歌野曲声咿哑。峨峨大舶映云日，贾客千家万家室。春风列屋艳神仙，夜月满江闻管弦。"② 到清代，这种情况更是有增无减。据清乾隆时人仇巨川《羊城古钞》载："广州濠水，自东西水关而入，逶迤城南，径归德门外背城，旧有平康十里，南临濠水，朱楼画榭，连属不断，皆优伶小倡所居。女旦美者，鳞次而家其地，名西角楼。隔岸有百货之肆、五都之市，天下商贾聚焉。……曰：此濠畔当盛，平时香珠、犀象如山，花鸟如海，番夷辐辏，日费数千万金，饮

① 〔美〕亨特著，沈正邦译，章文钦校：《旧中国杂记》，广东人民出版社1992年版，第89—90页。
② 〔清〕仇池石辑：《羊城古钞》卷七"濠畔朱楼"，清嘉庆十一年（1806）大贲堂藏版刻本，第8页，中山大学图书馆藏本（典藏号：24521）。

食之盛，歌舞之多，过于秦淮数倍，今皆不可问矣！"① 明清以来，广州濠畔街被称为"百货之肆"，商贾云集。商人聚集在濠畔街一带，他们的消费娱乐活动带动了濠畔街一带戏曲活动的发展繁荣。

此外，广州珠江沿岸也是不少文人雅士赏玩游乐的好去处。《珠江观剧记》便是嘉庆时人嵇致亮往珠江沿岸观剧时所作，"嘉庆戊辰（一八二零——引按：应为1808年）暮春，观剧散闷。添福菊部即为余所赏，索团扇拂暑急，允其索。因与缪莲仙合题诗于扇面云：'客邸无聊唤奈何，逢场相约听清歌。凤郎一曲移情甚，眉有春痕眼有波。''珠江雅集奏云璈，梁绕余音格调高，斜日氍毹翻舞袖，可怜人似小樱桃。'（原注云）：'凤郎姓周，楚南人，又名阿凤。粤东梨园不乏佳丽，而添福菊部尤著于时。'"②

（四）城市居民的观剧活动

清代广州城市的一般平民百姓，尽管他们从事的职业各不相同，但是共同的特点就是社会地位不高，也没有更多供消遣娱乐的闲钱，因此他们的戏剧消费活动更多地寄托在酬神演剧的集体活动中。关于此类记载，在历代广东地方志中可窥一斑。这里仅以请光绪年间所修《广州府志》中的相关材料加以说明：

> 粤俗尚巫鬼，赛会尤盛。省中城隍之香火无虚日，他神则祠于神之诞日，二月二日土地会，大小衙署前及街巷，无不召梨园奏乐娱神。③

> 楼船将军庙在广州城北，不知何年而立。……岁为神会，作鱼龙百戏，共相睹戏，箫鼓管弦之声达昼夜，其相沿由来旧矣。④

> 迹删居大通寺，道俗闻风参谒。屡常满户，然皆方便说法，不肯开堂竖拂也。寺旁有祠崇祀惠商大王，灵著一时。每届诞期，土人宰牲演剧以祝。腥膻杂遝，触秽伽蓝。迹删为文祷谕，神像立自倾倒，时人拟之为"破灶堕"云。（胡方行状）⑤

> 波罗庙每岁二月初旬，远近环集楼船、花艇、小舟、大舸，连泊十余里。

① 〔清〕仇池石辑：《羊城古钞》卷七"濠畔朱楼"，清嘉庆十一年（1806）大赉堂藏版刻本，第8页，中山大学图书馆藏本（典藏号：24521）。
② 〔清〕缪莲仙辑：《梦笔生花四编》卷五之一嵇致亮《珠江观剧记》，清光绪二十年（1894）上海积山书局石印本。
③ 〔清〕戴肇辰等修，史澄等纂：（光绪）《广州府志》第十五卷"舆地略七"，清光绪五年（1879）刊本。
④ 〔清〕戴肇辰等修，史澄等纂：（光绪）《广州府志》第一百六十卷"杂录一"，清光绪五年（1879）刊本。
⑤ 〔清〕戴肇辰等修，史澄等纂：（光绪）《广州府志》第一百六十二卷"杂录三"，清光绪五年（1879）刊本。

有不能就岸者，架长篙接木板作桥，越数十重船以渡。入夜，明烛万艘与江波辉映，管弦呕哑嘈杂，竟十余夕。……庙前作梨园剧，近庙十八乡各奉六侯为卤簿，葳蕤装童女作万花舆之戏。自鹿步墩头芳园，皆延名优，费数百金以乐神。庙前搭篷作铺店，凡省会佛山之所有日用器物玩好，闺阁所饰，童儿所嗜，陈列炫售，照耀人目。①

清代的广州城市，大规模的娱乐庆典极少，城市居民都渴望有这类活动，因此一旦有官府或者富商举办类似的活动，他们便会顺便凑个热闹。据杜凤治《望凫行馆宦粤日记》载，内城双门底每年大醮，官府有时会演戏，老百姓也可从旁窥看。同治十年（1871）七月，省城各官在内城大佛寺开戏祝贺瑞麟大拜（当月瑞麟授文渊阁大学士），"闲人"在附近屋上观看，兵役打算驱赶，杜凤治出来阻止，说："听其自然，我们散后戏止，自然去矣。"杜凤治主要怕驱赶时引致民众闹事。② 杜凤治甚至认为，"督抚两衙门演戏，有人闯入，你府县亦不能弹压，督抚亦说不出要府县弹压。何则？以非正务也"③。

在传统城市社会中，由于城市平民社会地位低下，消费能力有限，对广州城市各种文化娱乐活动都处于被动接受的状态，他们并不等同于现代我们所说的是市民阶层，他们城居的状态，并不能使他们形成与之相对应的城市文化，因此此时他们的戏剧消费活动更多是乡土中常见的酬神演剧的形式，他们对于粤剧的认知和消费以娱神功能为主。

清代广州城市的粤剧娱乐消费活动具有三个特性：一是阶层消费特征明显，清代广州城市的粤剧消费，以官商两个阶层为主，在娱乐消费活动中突出其为官为商的社会阶层属性；二是流动性大，无论是戏班的数量规模，还是演出场所，都表现出很大的流动性，粤剧艺术未能真正地在广州城市生根发芽并发生质的变化；三是寄生性强，清代广州城内尚没有固定的演出场所，演剧活动更多的是由豪绅富商所修建的私家园林戏台以及临时搭建的各类神庙戏台进行，粤剧未能作为一种独立的审美艺术形式在城市中生存。因此，清代广州城市的粤剧演出作为城市文化代表的特性并未真正凸显出来，这一时期城市演剧活动与乡村地区演剧活动的界限还相当模糊，尚未从传统乡土文化样式中蜕变出来。

① 〔清〕戴肇辰等修，史澄等纂：(光绪)《广州府志》第一百六十三卷"杂录四"，清光绪五年（1879）刊本。

② 〔清〕杜凤治：《望凫行馆宦粤日记不分卷（同治五年五月至光绪八年十月）》（稿本），中山大学图书馆藏本。

③ 〔清〕杜凤治：《望凫行馆宦粤日记不分卷（同治五年五月至光绪八年十月）》（稿本），中山大学图书馆藏本。

二　娱乐主体：从官商阶层走向平民大众

在清代，广州城市主要存在三类戏剧消费群体，一是官绅阶层，二是商人群体，三是城市一般平民。从地域分布来看，清代广州城市"由于城墙（或城池）里主要住的是统治阶级——王公、贵族、官府的公廨人员和军队，而城墙西面的西关主要为商人、外侨及帮工、学徒等人员"①，因而施坚雅（G. William Skinner）所提出的广州"双核心"结构②可以阐释为以"西城墙"为分界线的"西商—东官"结构（见图7-2）。因此，官商两个阶层在城市社会生活中具有更大的主宰权。

图7-2　清代广州的社会空间格局

（图片来源：魏立华、闫小培、刘玉亭《清代广州城市社会空间结构研究》）

民国以来广州市人口总数整体呈现上升趋势，从1911年的50多万到1948年的132万，人口总数增长了近两倍，具体见表7-3所示。市内的人口增长，意味着广州戏剧消费市场随之同步扩大，为粤剧提供了庞大的消费群体，使得粤剧的消费主体由社会的中上层——达官贵人、文人墨客流向了平民大众。

① 魏立华、闫小培、刘玉亭：《清代广州城市社会空间结构研究》，载《地理学报》2008年第6期。
② 〔美〕施坚雅：《清代中国的城市社会结构》，载〔美〕施坚雅主编，叶光庭等译《中华帝国晚期的城市》，中华书局2000年版，第636-637页。

表7-3 民国时期广州市人口总数一览表

年份	总人口	男	女
1911	517596	325648	191948
1918	704900	407221	297679
1921	787070	454651	332419
1922	778527	448461	330066
1923	801674	461015	340659
1926	797836	474570	323266
1928	811751	474064	337687
1929	843611	492631	350980
1930	861024	502235	358789
1932	1122583	635403	487180
1933	978329	559994	418335
1934	977537	557771	419766
1935	1142829	640299	502530
1937	1218689	667948	550741
1940	544912	275522	269390
1945	972231	519377	452854
1947	1326998	701812	625186
1948	1428872	777869	651003
1949	1156594	611878	544716

资料来源：广州市统计局、广州市公安局、广州市民族事务委员会、广州市计划生育委员会编：《广州人口志》附录一《广州市区总量人口（一）》，广州市人口学会1995年版，第163-164页。

从性别的角度来看，传统社会足不出户的妇女成为粤剧主要的消费群体，大大拓展了粤剧的消费市场。

从社会阶层来看，戏院票价的多档次拓宽了粤剧的消费群体，使得贫苦大众也有了走进剧场看戏的机会。纵观晚清民国时期广州戏院的票价，高的可达一二元，

甚至三四元，少的只有一两毫，这样一个跨度的票价范畴，极大地满足了各个阶层的消费需求。

三 娱乐空间：从私人走向公共

上文我们讲到，直到清末以前，广州城内除了关帝庙之外，尚且没有固定性、商业性和公众性并存的演出场所，① 更多的是由豪绅富商所修建的私家园林的戏台以及临时搭建的各类神庙戏台。从一定意义上来说，此一时期的演剧活动还不能算是一种具有城市公共性质的艺术活动。

晚清民国时期，广州新式戏院的建立，使得人们的观剧活动开始从私家园林和神庙草台走向公众场所。作为当时新型娱乐空间的一种，戏院是聚集人流最多的场所，也是最为普通大众所接受的娱乐场所。在戏院里，人们不仅可以看戏，还可以进行各种互动交流，获得公众生活体验。戏院俨然成了城市中的公共领域，这也使得广州民众的观剧行为从私人化走向公共化。

四 娱乐方式：从个人化走向大众化

扶小兰在《论近代中国城市文化娱乐生活方式之变迁》一文中指出："在包罗万象的城市现代化内容中，市民生活方式的变化无疑是城市变迁中最具有社会性的因素，是城市社会变动中最直观、最广泛的内容，也是反映城市现代化程度的窗口和镜子。"② 现代生产生活方式的出现，打破了人们亘古以来受自然规律限制的"日出而作，日入而息"的行为方式，新的作息时间和星期制度的引入，使得人们的娱乐时间和娱乐内容发生了很大的转变，业余休闲生活逐渐构成广州市民生活的一个重要组成部分，"近代大众娱乐业的迅速发展，把人们的休闲生活吸引到大街上：酒吧、茶馆、游乐场、夜总会、公园、戏院、赌场等"③。戏院的大规模建设，使得广州城内天天有戏，而且早晚两场，甚至可以天天看新剧。"上戏院看大戏"便成为广州民众消遣娱乐生活的一大选择。

此外，在广州这样一个繁华的城市里，时局的动荡、贫富的差距，造成了普通大众心理的落差。这种心理压力需要情感的发泄渠道，大众化的娱乐消遣可以充实他们孤独的精神需求。粤剧旋律速度之为"慢"，固然是昔日以农为主的农村节奏

① 刘国兴：《戏班和戏院（粤剧史话之二）》，载中国人民政治协商会议广东省委员会文史资料研究委员会编《广东文史资料》第 11 辑，广东人民出版社 1963 年版，第 208－209 页。

② 扶小兰：《论近代中国城市文化娱乐生活方式之变迁》，载《西南交通大学学报》（社会科学版）2007 年第 5 期。

③ 章开沅、罗福惠主编：《比较中的审视：中国早期现代化研究》，浙江人民出版社 1993 年版，第 451 页。

的反映，但在城市生活中，恰好又以"度身定做"的方式提供给城市民众以另一种品尝人生的参照系，成为人们纾解城市生活压力的一种选择，成为区别于城市快餐式、爆发式休闲娱乐方式的另一种文化样式。

对于当时的人们来说，"上戏院看大戏"是感知广州的必要方式。《申报》1931年6月21日第16版署名为吉的一篇文章《广州之游》便写道："广州人不但重吃，并且重娱乐。在六点钟晚饭之后，十一点钟宵夜未上市之前，便要紧看大戏（粤戏）和映画（影戏）。在广州的大戏馆，现在顶有名的便是长堤的'海珠戏院'。有名的戏班如果到广州，便以一到'海珠'为荣。粤班之觉先声（薛觉先即在沪之章非所组织，配角有花旦骚韵兰、生角陈锦棠、林坤山等，特等海珠位售价三元）日月星、人寿年，京班之梅兰芳，歌舞班之梅花歌舞团皆曾在此出演。其次便是'太平戏院'（张慧冲魔术曾在此出演）和'河南戏院'。"① 可见，"上戏院看大戏"已然成为当时广州市民娱乐的一大选择，戏院作为广州民众的日常休闲娱乐场所之一，逐渐渗入人们的生活观念和价值体系之中，直接而明显地形塑着民众新的生活方式，成为城市文化一个典型的注脚。

总之，晚清民国时期，人口的增加，意味着广州戏剧消费市场也随之同步扩大。粤剧的普及化和观演对象的平民化，使得粤剧的消费主体由社会的中上层——达官贵人、文人墨客流向了平民大众。广州粤剧的演出场所不断增加，各类新式剧场的兴建，使得广州民众的观剧机会大大增多，观剧条件大大改进，也使得广州城市民众的观剧行为从私人化走向公共化。"上戏院看大戏"已然成为当时广州市民休闲娱乐的一大选择，直接而明显地形塑着民众新的生活方式。因此，长期以来，依靠民俗节日借以娱乐的演剧活动逐渐发展成为一种受众面广、娱乐性强和公共化程度高的城市大众娱乐方式。

第四节　城市化进程中广州粤剧交际功能的延伸

一　粤剧原有的交际功能

清末以前，官商两个阶层在广州城市社会生活中占据着重要的位置。演剧活动大量充斥在广州城市官员的日常生活和商人的交际活动中。在官商阶层中，演剧活

① 吉：《广州之游》，载《申报》1931年6月21日，第4张第16版。

动成为他们各种交际活动的重要角色,起到了官场应酬和交际联谊的功能。

(一)官场应酬的"逢场作戏"

官场应酬是官绅阶层每天必备的功课,演剧常常成为官绅宴饮宾客的重要节目。清嘉庆二十四年(1819)十月初三,谢兰生记载了越华书院的一次演戏活动:"越华书院演戏祝嘏,文武大宪俱到。五鼓入城与各绅士会,七点钟后,各官并散,宴罢到育贤坊武庙一行而还。"①

图7-7 清代广东官绅演戏娱客

(图片来源:广东粤剧博物馆)

(二)行商交际的"演戏助兴"

行商,是清时所谓"广州商业制度"的重要一环,负责监督、管理在华(基本指在广州)的西方人。第一次鸦片战争爆发后,清政府不得不改变以传统"朝贡"为主体的外交体系,被迫适应现代外交规则。战后的条约谈判,使长期闭关锁国、缺乏外国知识的清政府措手不及,在处理对处事务时不得不倚重于广东地方各类熟悉"夷务",精通"洋话"的官绅。从这个意义上来说,行商具有管理对外事务的职能,但他们又没有类似官衙、官署之类的专门办公场所,因此行商园林承担起了行商外交办公场所的功能。

① 〔清〕谢兰生著,李若晴等整理:《常惺惺斋日记:外四种》"嘉庆二十四年(1819)十月初三日"条,广东人民出版社2014年版,第18页。

清代来华的美国人亨特曾在《旧中国杂记》一书记载，广州大户人家私邸请客饮宴的时候常有演剧活动："大户人家的私邸请客饮宴的时候，常常还加上演戏。戏在一个开放的戏台里演出，戏台对面是客人聚集的楼阁，离开有二三百英尺的距离。"① 亨特来到广州之后，经常与官商阶层接触交往，可以说，这是对清代富商私家园林演剧情况最真实和最详细的记载。亨特在该书中还提到："一班多年的外侨有一天晚上与潘启官一起在他的乡间邸宅吃饭，准备演戏以助余兴。这是中国人普遍喜爱的一个戏。从剧本来看，它相当平淡，但那种绝妙的诙谐和身段手法，真是妙不可言。戏名叫做《补缸》（Poo - Kāng），或者说是《补破瓷器的人》（Mender of Broken China）。"② 从这些零星的材料我们隐约可以看到，在行商之间、官商之间甚至行商与外国使节、外国商人之间的交往，私家园林都是最佳场所之一，而觥筹交错之间，戏剧演出也成为必不可少的节目。

二　粤剧交际功能的新变：商人会馆的演剧活动③

清代以来，广州经济政治地位的提升，也吸引了世界和中国各地商人云集广州。作为商人之间联络感情、加强贸易的重要场所，商人会馆便应运而生，凸显了广州商业都市的繁华景象。刘正刚在《广东会馆论稿》一书中详细论述了明清以来广州地区会馆的相关情况，现参考该论著，对清代广州地区的会馆整理如表7-4所示。

表7-4　清代广州地区的会馆列表④

类型	会馆名称	所在地	建立时间	资料来源
省内地缘性会馆	潮州会馆	广州	清代（同治）	《中国文物地图集》广东分册（1989）
	云浮会馆	广州	清代	《广州指南》（1934）
	增城会馆	广州	清代	《广州指南》（1934）
	肇庆会馆	广州	清代	《全国都会商埠旅行指南》（1926）

① 〔美〕亨特著，沈正邦译，章文钦校：《旧中国杂记》，广东人民出版社1992年版，第119页。
② 〔美〕亨特著，沈正邦译，章文钦校：《旧中国杂记》，广东人民出版社1992年版，第121页。
③ 该部分有些内容已发表于《五邑大学学报》（社会科学版）2014年第4期。
④ 参见刘正刚：《广东会馆论稿》，上海古籍出版社2006年版，第245-249页。

(续表 7-4)

类型	会馆名称	所在地	建立时间	资料来源
省内地缘性会馆	嘉应会馆	广州	清代	《全国都会商埠旅行指南》(1926)
	钦廉会馆（钦廉地区后划归广西）	广州	清代	《全国都会商埠旅行指南》(1926)
	大埔会馆	广州	清代	《大埔旅省年刊》(1924)
	惠州会馆	广州	清代	《广州文博》1985 年第 3 期
外省地缘性会馆	浙绍会馆	濠畔街	清代	《广州指南》(1919)
	杭嘉湖会馆	粤秀街	清代	《广州指南》(1919)
	江苏会馆	濠畔街	清代	《广州指南》(1919)
	湖南会馆	濠畔街	清代	《广州指南》(1919)
	八旗会馆	东堤	清代	《广州指南》(1919)
	八邑会馆	长堤仁济街口	清代	《广州指南》(1919)
	江西会馆	卖麻街	清代	《广州指南》(1919)
	福建会馆	三府街	清代	《广州指南》(1919)
	金陵会馆	濠畔街	清代	《广州指南》(1919)
	宁波会馆	浆栏街	清代	《广州指南》(1919)
	山陕会馆	濠畔街	清代	《广州指南》(1919)
	安徽会馆	濠畔街	清代	《广州指南》(1919)
	新安会馆	濠畔街	清代	《广州指南》(1919)
	八和会馆	黄沙	清代	《广州指南》(1919)
	漳州会馆	晏公街	清代	《广州指南》(1919)
	四川会馆	清水濠	清代	《广州指南》(1919)
	湄洲会馆	下九甫	清代	《广州指南》(1919)
	广西会馆	新丰街	清代	《广州指南》(1919)
	云南会馆	元锡巷	清代	《广州指南》(1919)
	嘉属会馆	五仙门外	清代	《广州指南》(1919)

（续表7-4）

类型	会馆名称	所在地	建立时间	资料来源
外省地缘性会馆	两湖会馆	清水濠	清代	《广州指南》(1919)
	上杭会馆	广州	清代	福建《上杭县志》卷一〇《实业志》(1939)
	厦门会馆	广州	清代	《海关十年报告（1882—1891）》
行业性会馆	花纱行会馆	龙跃里	清代	《广州指南》(1919)
	布行会馆	上九甫	清代	《广州指南》(1919)
	土丝行会馆	上九甫	清代	《广州指南》(1919)
	绸缎行会馆	西荣巷	清代	《广州指南》(1919)
	药材行会馆	太平街	清代	《广州指南》(1919)
	海味行会馆	浆栏街	清代	《广州指南》(1919)
	石行会馆	南关二马路	清代	《广州指南》(1919)
	盐务会馆	清水濠	清代（乾隆）	同治《番禺县志》卷一五《建置略二》
	锦纶会馆	下九路	清代	《广州荔湾区实用手册》(1919)
	银行会馆	广州	清代（康熙）	《广州市文物志》(1990)

酬神演戏是清代会馆的一项重要事务。据乾隆年间陈炎宗记载："夫会馆演剧，在在皆然。演剧而千百人聚观，亦时时皆然。"① 有些规模大的会馆还设有歌台。乾嘉（1736—1820）时人梁绍壬在《两般秋雨庵随笔》中载，当时在广州归德门外宴公街有广东武林会馆，是杭州商贾醵金创建的，会馆内就有可供演戏的戏台。②

美国人亨特在《旧中国杂记》一书中对广州城市会馆的演剧活动有更为详细的描述："前文已提到过同文街尽头的行商公所。在这条街上，几乎每个省份都有一

① 陈炎宗：《旅食祠碑记》，载〔清〕吴荣光纂修《佛山忠义乡志》卷十二"金石"下，清道光十一年（1831）刻本。

② 参见〔清〕梁绍壬：《两般秋雨庵随笔》卷四《会馆对》，转引自《近代中国史料丛刊》续辑第16辑《两般秋雨庵随笔》，文海出版社1975年版，第187页。

个驻广州的会馆。这一座比别的会馆都大,而且也建得更漂亮。它的隔壁是宽敞可爱的宁波商人会馆,每逢节日,里边都演戏。那是城郊这一地区的'一景'。四川会馆也是如此。"①

行业会馆也有演戏的记载。如创建于雍正元年(1723)的锦纶会馆在嘉庆二年(1797)《重修碑记》中也提到有"演戏值事",可见该会馆也有酬神演剧之活动。②

诚如刘正刚在《广东会馆论稿》一书中所说:"广州作为华南地区的商业大都会,其会馆主要是商业性会馆。"③ 会馆是为流寓他乡的同行业或同乡里的商人或技艺人建立的一种联谊组织,是一种多功能、综合性的建筑,有祭祀、聚会、住宿、娱乐等用途,因此主要起到了联谊乡情或者行业协商的作用。会馆剧场不同于一般神庙剧场,娱神的成分较小,而娱人的意味更浓。会馆商人通过演戏酬神等活动,起到联谊交际、联络感情的功能。

三 城市化进程中粤剧交际功能的延伸

民国之前,广州城内居住的主要是官宦之家。民国时期,不仅广州人口的总数大为增加,而且广州人口的职业结构和阶层关系也发生了很大的改变。由于各种职业的兴起,开始形成了一个新的阶层,包括商人、工人、医生、律师、教师、学生等。

表7-5 民国二十二年(1933)广州全市人口分类统计　　　　单位:人

职业	男	女	合计
公务员	23572	1319	24891
教职员	4871	2164	7035
农业	3375	906	4281
工人	219323	50331	269654
商人	59004	4602	63606
店员	51948	993	52941

① 〔美〕亨特著,沈正邦译,章文钦校:《旧中国杂记》,广东人民出版社1992年版,第184-185页。
② 〔清〕何翱然:《锦纶会馆重修碑记》,载冼剑民、陈鸿钧编《广州碑刻集》,广东高等教育出版社2006年版,第992页。
③ 刘正刚、谢琦:《广州会馆研究》,载《广东史志》2001年第1期。

(续表7-5)

职业	男	女	合计
自由职业	6042	2466	8508
宗教家	857	842	1699
学生	52661	25575	78236
无业	20389	236050	256439
未及职业年龄	67212	79409	146621
其他	4672	779	5451
未详	28829		28829

资料来源：《广州全市人口分类统计》，载《广州市政府市政公报》1933年第419期，第113页。

在一种新的文化氛围和社交环境中，社会各阶层的活动脱离了传统的社交模式，打破了社会等级的隔绝。一些志趣与爱好相投的人，依据不同的观念价值与知识兴趣形成了各自的交往圈子，并通过组织各类联谊活动，来增进彼此之间的了解和联系，业余剧社便成为他们的一种重要选择。

1993年版的《中国戏曲志·广东卷》载："清代，广东的业余戏曲演出团体可以分为三类：一类是由城镇商行出资组建，延聘戏曲艺人传艺，主要供本行业同人自唱自娱，有时也为群众演出；第二类是民间艺人与其同族、同乡子弟组建，平时务农，农闲从艺，岁时伏腊，祀神娱人，乡邻喜庆，歌舞娱宾；第三类是戏曲业余爱好者的自由组合，活动经费自筹自给，参加者不乏文人雅士，除唱曲演戏外还出版刊物、进行研究、评论工作。这三类业余团体，遍布全省城乡。"[①] 粤剧被禁期间，广州城内就有一个鲜为人知的"六爷班"。（详情参见本书第一章第三节）可见，此一时期，打着业余剧社旗号存在成为粤剧在广州城市立足的一个重要手段。

清末，民主革命思潮澎湃，广州地区一批报馆记者、大中学教师、受过新学教育的学生、革命活动家、店员、工人等，纷纷行动起来，利用戏剧这一老少咸宜的宣传工具，亲自粉墨登场，现身说法。这些剧社则被称为"志士班"。"志士班"主要是革命志士所组织的戏班，领导者和组织者多为同盟会员，属同盟会领导的反清爱国戏剧团体；参与者大多是一些有知识、有觉悟的爱国青年。尽管他们都不是

① 中国戏曲志编辑委员会、《中国戏曲志·广东卷》编辑委员会编：《中国戏曲志·广东卷》，中国ISBN中心1993年版，第394页。

出身梨园，但都有感于清廷的腐败、政治的黑暗、群众的麻木，痛心于国家的危亡、民族的苦难，而自愿跻身优界，躬身粉墨，利用戏剧这一小舞台，鼓动群众、宣传革命。这些班社不以营利为目的，资金的筹集大多来自进步人士的自愿捐赠。戏班参加者也完全是出于自愿，有些同盟会员为组织戏班甚至倾资荡产，也在所不惜。班中演员也大多不计报酬，不计个人得失，纯属义务性质。演出也不为营利而多属于义演或为革命活动筹集经费，有时甚至借戏班作掩护，偷运军火，或掩护革命同志，剧社已不是一个单纯的戏剧团体，而成了进行革命活动的革命团体了。为了达到宣传革命、启发民智的目的，志士班在舞台布景、人物语言、服饰装扮、演出节目等方面进行了一系列的改革，力求贴近生活，反映现实。尽管志士班作为业余班社，他们的班社成员来自各个领域，但是他们有着统一的革命思想，班社只是作为一种活动的方式。

进入民国，又有部分机关职员及工商学界，为寻求业余的正当娱乐，先后组成业余剧社，其中较有名的当属"木铎剧社"和"大江东剧社"。

木铎剧社于1920年10月成立，起因是广州市立甲种商业学校校庆，师生演剧助庆，得到校方支持，于是教师麦竹轩、吴崇志，学生黄德深、李锡培等，联同社会人士李仁轩、王子凤等共三十余人，成立木铎剧社。该社以别开生面的话剧形式，附以粤剧演唱折衷演出。木铎剧社由麦竹轩任社长，负责编剧、导演，以王子凤为师傅，教习唱曲、棚面。木铎剧社成立后的活动经费，初由社员集资，并得社会贤达捐助，后来还得到南洋兄弟烟草公司、雷天一药房等的支持，成立不久，便于南关戏院举行首次公演。据谢彬筹先生在《近代中国戏曲的民主革命色彩和粤剧的改良运动》一文中所载，木铎剧社演出的剧目大抵可分为三类：一是取材于外国故事，以影射当时的现实，如《殉国英雄》《还我山河》《民族之牺牲》《黑奴吁天录》等；二是表现中国古代历史题材，以古喻今，如《洪杨遗恨》《风尘三侠》等；三是反映当时的现实生活，企图指出解决社会问题的办法，如《苦海慈航》《难兄难弟》《难能女》等。① 木铎剧社的演出属于义务助兴的性质，每台收费五十元（支付临时棚面及搬运工资三十元，余款作购置费）。自成立至1931年，每月应社团、学校、工会、机关、军队的邀请，演出十几二十场。中间曾到过农民运动讲习所、香港、佛山等地演出。②

大江东剧社则完全以粤剧形式演出，而且人才济济。主事人为周君直，主要演

① 参见谢彬筹：《近代中国戏曲的民主革命色彩和粤剧的改良运动》，载广东省戏剧研究室编《广东戏剧资料汇编》之一《粤剧研究资料选》，1983年版，第270页。

② 参见谢彬筹：《近代中国戏曲的民主革命色彩和粤剧的改良运动》，载广东省戏剧研究室编《广东戏剧资料汇编》之一《粤剧研究资料选》，1983年版，第269页。

员有蔡倩虹（即楚宾）、岑展宸、王铭仲、姜少坡、冼碧根等。后来周君直与蔡倩虹皆下了海，跑入小罗天当主角，"大江东剧社"便从此星散。岑展宸乃粤剧爱好者，于是与王铭仲等，将"大江东"改组为"蛩声剧社"。改组后人才更为鼎盛，为业余剧团中饮誉最久的。

此外，还有省港大罢工期间以工人为主组成的广州工人剧社。广州工人组织的粤剧业余班社的前身是1924年第一次国共合作时期成立的劳工白话剧社，1925年省港大罢工期间改名工人剧社，受中共工人部领导，社址设在广州第六甫青紫坊的易家祠。工人剧社原演话剧，后来因考虑到粤剧拥有的观众比话剧更多，遂改演粤剧。教戏师傅是兰花米、李丕显。主要演员有生脚何渭生、朱智新（后成为粤剧专业演员，改名朱少秋，以武生成名），旦脚朱川（杏花川）、陈国华（后成为粤剧专业演员，以丑脚成名，艺名小觉天）、谭惺惺、伍文英（伍秋侬）、丑脚黄侠生、伍宝斤等。乐队由西村蔡姓农民组成，鼓师蔡顺。编剧是贤思街木器店的木工师傅赵武。剧社演出多为配合当时反帝反封建斗争的剧目如《温生才炸孚琦》《袁世凯发梦》《云南起义师》《段祺瑞败走绝龙岭》等。为歌颂劳动人民的智慧才能，长工人阶级的革命志气，剧社曾根据商代傅说原是版筑工匠，后被商王武丁任命为相，管理国家大事的历史传说，编成《工人封相》一剧演出，并与粤剧专业戏班的《六国大封相》抗衡。1927年，蒋介石叛变革命，广州被白色恐怖所笼罩。中共工人部通知剧社及时疏散转移，剧社活动因此结束。[①]

民国时期，业余剧社在广州的各大学校也纷纷涌现出来。笑霜《批评广州的剧社（一—九）》以连载的形式刊登于《广州民国日报》，主要介绍了1925年广州城内的大部分剧社，具有一定的参考价值。现将该文所记载的学校业余粤剧社情况列表如下。[②]

表7-6　1925年广州学校业余粤剧社概况

剧社名称	社员组成	活动形式	演出剧目	活动成效
一中剧社（1921年成立）	由一中的学生组织	成立时先在本校开演	所演剧目有《黛玉葬花》《宝玉哭灵》《山东响马》等	后来社员多毕业离校，该社亦即解散

① 参见中国戏曲志编辑委员会、《中国戏曲志·广东卷》编辑委员会编：《中国戏曲志·广东卷》，中国ISBN中心1993年版，第396-397页。

② 笑霜：《批评广州的剧社（六—九）》，载《广州民国日报》1925年9月18日，第9版，《小广州》一栏。

(续表 7-6)

剧社名称	社员组成	活动形式	演出剧目	活动成效
公法剧社（1921年成立）	由公法学校学生组织	不详	专演锣鼓大戏，他们的意思以为旧剧内容多属不合情理，于是将各剧加以改良。但仍是换汤不换药，也算不得什么改良	到了1924年也因各剧员多毕业离校，亦从此散了
高师剧社	由高师和附校的学生组织	不详	不详	未数年，以各校锣鼓剧员多毕业他去，于是各剧社也次第解散了
女子体育	由一两个好唱曲本的学生组织	不详	所演各剧亦与旧剧相同，不见得有什么好处	
广中剧社（存在时间不久）	不详	不详	不详	

从表7-6来看，业余粤剧社分布于广州各类学校，而且他们主要是为了学校间的联谊或者是为了学校的各类节日庆典所准备的，这既可以丰富学生的业余生活，同时也可以起到联谊的作用。

综上，业余粤剧社在民国时期的广州城市大量存在。从剧社成员构成来看，除了专业演员之外，还有各行各业成员的加入，演剧编剧活动俨然成为一项社会性的活动。从组班动机来看，既可以成为革命宣传者的斗争武器，联络商界人士之间的感情利器，也可以是学校学生或是毕业生联谊的重要载体。从演出业态来看，除了营业性的演出（迎合观众审美趣味的商业性演出）之外，业余剧社主要是开展公益性和服务性的演出，成为各行各业宣传的公器，突出了公益性的特点，在一定程度上改变了粤剧的演出业态；从活动成效来看，大多是以解散和失败而告终。虽然这其中原因各有不同，但主要还是由于业余剧社的不稳定性决定的。

业余剧社的存在，使得演剧活动不再仅仅是专业演员的职业，也可以成为社会各行各业的业余爱好，甚至成为广州民众交际的一种手段。业余剧社俨然成了社会交往的工具，延伸了粤剧的交际功能，在一定程度上推动了粤剧艺术在广州城市的传承和发展。

总之，清末以前，官商两个阶层在广州城市社会生活中占据着重要的位置。演

剧活动大量充斥在广州城市官员的日常生活和商人的交际活动中，起到官场应酬和交际联谊的功能。民国时期，广州城市的居民结构发生了很大的转变，再加上各种职业的兴起，一些志趣与爱好相投的人，依据不同的观念价值与知识兴趣形成了各自的交往圈子。他们出于社交、娱乐、宴会和节日庆典的需要而举办各种交际联谊活动，以增进彼此之间的了解和联系。在这个过程中，演剧活动也随着交际行为的发生和转变，渗透到城市各类人群的交往活动中，进而起到礼仪社交、同业联谊、社会团结、庆典娱乐的功能和作用。

第五节　城市化进程中广州粤剧政治功能的凸显

在神功戏时代，粤剧通过集体观剧活动达到教化民众、维系族群关系的目的，这是粤剧介入民众日常政治生活的一个重要渠道。进入城市社会之后，人们之间原有的血缘、地缘关系被打破了，粤剧原有的维系族群关系的功能也随之消退。在进行传统的商演之外，粤剧也需要重新介入新的政治生活当中，参加公益活动便成了这一时期粤剧介入城市政治生活的重要方式。在这个过程中，粤剧实现了从"寓教于乐"到"寓乐于善"的功能转变。

一　粤剧公益演出的筹备

公益演出是指戏剧艺人参加的，不计酬劳的演出活动。传统的戏剧演出形式只有营业戏和堂会戏两种，并没有公益演出的形式。志士班时期的粤剧演出活动，开启了粤剧宣传爱国思想、服务社会的理念，可以看作公益演出的雏形。但是粤剧公益演出真正兴起并发展起来却是在民国时期。民国时期，粤剧艺人参与政治生活，他们通过公益演出的方式，在政治生活中扮演着重要的角色。

粤剧公益演出的筹备者多是来自社会的各种团体组织，其中既有公益团体，同时也有各类学校、党政机关和其他事业团体。通过游艺会的形式将新的社会网络撑起来，而且也改变了粤剧的供养方式。这种公益演出的资金来源可以是社会各界人士的捐助，也可以是通过游艺会的门票来实现。

粤剧公益演出，一般的运作模式是筹赈团体与粤剧戏班或团体进行商议，确定演出戏班、演出地点、演出剧目与演出时间后进行演出。通过派发或者售票所得的演戏票款，统一缴到相关的机构办理赈济。当然，在实际运作过程中也会有一些新

的表演形式出现或补充，以最大限度地扩大活动的影响力，获得更多的筹款。

二 粤剧公益演出的类型

（一）筹款赈灾

民国时期，中国政权混乱，社会动荡不安，天灾人祸也频繁发生。救灾善举的频繁使得粤剧公益演出成为一种常见有效的筹赈募捐活动。报刊中关于此类事例的报道不胜枚举。如1923年9月24—28日，筹赈日灾总会进行园游大会，有女伶大集会演戏，剧目有《貂蝉拜月》《六月飞霜》等，同时西瓜园、太平戏院内还开演著名角色锣鼓戏。① 除了服务本地外，全国其他地方发生灾害，粤剧界也会进行公益演出加以救济。

（二）筹款助医

通过公益演出来筹款助医的事例也不在少数。如1909年7月25—28日，河南仁济留医院假座河南戏院演戏筹款，共演集会八套。② 又如1927年2月8—15日，广东济难总会在粤秀公园举办革命遗孤教养院游艺大会，马师曾、陈非侬到场演出粤剧《贼王子》《轰天雷》，罗雪轩、黄侣侠、花旗妹、银老鼠、肖丽苏等演出《天女散花》，此外，西丽霞、宋竹卿、薛觉先等也都到场演戏。③

（三）扶贫济困

粤剧艺人也常常通过公益演出对贫苦百姓进行及时的救济。如1937年1月13日，八和工会一部分伶人以花埭孤儿院经费支绌决定演戏筹款加以援助。经由马公平、周瑜林等发起组织新年戏剧团在花埭癫狂院前空地盖搭戏棚一大座进行筹款演戏。中为戏院，四周绕以国货推销处，由各商店认定，并有茶室酒卡等。戏剧收费以最低券价为主，以若干成送交孤儿院。④ 又如1946年1月1—4日，广东省紧急救济捐募运动大会举办元旦游艺会，由士工剧团演出新型粤剧《班超》，同时还有

① 《园游会第一日情形》，载《广州民国日报》1923年9月25日，第6版；《赈日灾园游会之第二日》，载《广州民国日报》1923年9月27日，第6版；《赈日灾园游第四日情形》，载《广州民国日报》1923年9月28日，第6版。
② 《河南仁济留医院假座河南戏院演戏筹款》，载《羊城日报》1909年8月3日。
③ 《济难会游艺会第一日》，载《广州民国日报》1927年2月10日，第9版；《济难会游艺大会之壮观（名优选举已于昨日开票 第一次赛马亦已举行）》，载《广州民国日报》1927年2月12日，第9版；《济难会游艺大会连日开会情形》，载《广州民国日报》1927年2月15日，第9版；《济难游艺大会第七日情形》，载《广州民国日报》1927年2月16日，第9版。
④ 《戏剧界演剧筹款救济孤儿》，载《中山日报》（原名《广州民国日报》）1937年1月14日，第2张第4版。

觉先声剧团薛觉先、唐雪卿在海珠戏院进行两晚义演，演出剧目为《暴雨残梅》等。①

（四）筹赈援军

在民族危机、外敌入侵的社会环境下，粤剧艺人也常常举行一些筹赈援军的义演活动。如1923年10月10日，国民党党员恳亲会在第一公园举行，邀请大荣华班演出大戏。②又如1926年8月—9月，联义党部在海珠戏院演剧一月，场内不设劝捐，所有收入涓滴拨助北伐军饷，演出戏班剧目有大罗天新剧团，梨园乐班《可怜闺里月》《海盗名流》，人寿年班《苦肉两青莲》等。③又如1926年10月5日，东山市民举行拥护省港罢工及慰劳北伐军人游艺大会，搭设大戏棚演粤剧，座位几为之满。④又如1933年3月8日，广州市东山私立培正中学在该校操场举行援助义军游艺大会，并由机工剧社表演《六国大封相》《热血解除民族痛苦》等剧目。⑤再如1937年1月21—22日，薛觉先夫妇剧团假乐善戏院演剧筹款援助绥察剿匪守土将士，"除院租及班中伙食什支开销外，尚余一千六百六十五元四毫三分，全数解缴广东各界援绥会转汇前方，慰劳将士"。⑥万年青班也于当月26日夜假乐善戏院演戏，并将售券所得数目全部充作援绥款项。⑦

三 粤剧公益演出的演出形态

（一）延续了粤剧的仪式功能

很多公益演出活动都有一定的仪式程序，尤其是援军爱国活动等。以同盟会恳亲大会为例。1928年5月19日同盟会假座西堤大新公司天台开恳亲大会。在新闻报道中详细说明了开会经过："一，齐集。二，奏乐。三，全体起立向总理遗像行三鞠躬礼。四，向先烈行三鞠躬礼。五，会员全体举手宣读同盟会誓词。六，恭读

① 《助人为快乐之本 救济游艺会盛况（今日卡车继续出发 名伶义演观众挤拥）》，载《中山日报》1946年1月4日，第5版。
② 《国民党党员恳亲会开幕情形》，载《广州民国日报》1923年10月12日，第6版。
③ 《海珠戏院空前之名优大集会（为联义社筹款援助北伐军饷）》，载《广州民国日报》1926年8月10日，第10版；《联义社演戏筹饷之别开生面（鼓吹主义 加插跳舞）》，载《广州民国日报》1926年8月12日，第10版；《联义演剧筹饷消息（今晚在海珠开演〈苦肉两青莲〉）》，载《广州民国日报》1926年8月19日，第10版。
④ 《东山市民游艺会第一日之情形》，载《广州民国日报》1926年10月6日，第10版。
⑤ 曹靖：《培正游艺会书所见》，载《越华报》1933年3月16日，第1页。
⑥ 《剧团筹款援绥》，载《中山日报》（原名《广州民国日报》）1937年1月24日，第2张第3版。
⑦ 《万年青班演剧筹款援绥》，载《中山日报》（原名《广州民国日报》）1937年1月22日，第2张第4版。

总理遗嘱。七，全体默念孙总理诸先烈三分钟。八，会员与来宾行一鞠躬礼。九，会员互行一鞠躬礼。十，宣布开会理由。……十一，宣读祝词。……十二，演说。……十三，致谢来宾。十四，奏乐。十五，拍照。十六，茶会。十七，散会。"参加者有会员八百余人，暨会员家属各社团代表达千余人。此次恳亲大会粤剧演出的演员和剧目如下：1928年5月19日有薛觉先、靓元亨、新珠、嫦娥英、廖侠怀、李华亨、陈东鸣等演《毒玫瑰》，王醒伯、白少全、陈铁善、陈东鸣、谭景福等演《飞头记》，子牙达、坤伶黄碧霞演《武家坡》，名流任优游、郭式雄、坤伶张金陵、空谷兰、梁雁崧、胡飞虎等演《牧羊郡主》，细林、骆宝珠演《贼王子》等。① 5月21日，又有白玉堂、肖丽章、新金山贞、靓东全、少新权、刘少希到场排演新剧，东坡安演《醉倒骑驴》，任优游、郭式雄、黄绛仙、欧国名、张笑浪演《两个未婚妻》，黄绛仙、陈佩珊、欧国名演《闺女降猛虎》《甘拜石榴裙》，新靓仙演《打和尚》，子牙达演《西篷击掌》，彭宝宝、彭金宝演《汾河湾》等。②

不同的是，粤剧传统的仪式功能是演剧活动作为酬神的一部分而存在的，但是粤剧公益演出则是在开会之后作为助兴筹款的活动而存在的。因此，演剧活动本身与整个仪式过程的联系并不是很紧密，演出剧目和演出仪式与平常的戏院商演并无二样，甚至有时为了增加气氛，娱乐民众，还会演出一些新编剧目。

（二）以折子戏演出为主

在粤剧剧目的编排上，由于游艺会演出时间有限，一般更多的是演出折子戏，挑选名家名曲进行表演。如果是在游行过程中，往往会根据旁观的人的多寡来决定。旁观的人多时，演员们就会演出名剧名段以吸引观众。如果有领导参观，那更会展现其精华。原先在乡野戏台先演出《六国大封相》，再演粤剧六大例戏，最后才演正本戏的演出顺序也被取消了。

（三）具有独立的艺术身份

以往与粤剧一起酬神的是各类民俗活动，包括醒狮、飘色等，但是在城市公益演出中，与粤剧一起上演的不再是这些民俗活动，而是各类新的文艺形式，如京剧、汉剧、白话剧、音乐、跳舞、秋色、武术、书画、魔术、杂技、灯彩、古董等，可谓是中外古今各类游艺之大成。粤剧的身份也由民俗活动转变为艺术活动，其酬神祭祖的性质和功能也转变为娱乐庆祝的性质和功能。

① 《同盟会恳亲大会开幕纪（来宾到者达千余人 各种游艺美不胜收）》，载《广州民国日报》1928年5月21日，第6版。

② 无文章名，载《广州民国日报》1928年5月22日，第9版，《游艺消息》一栏。

（四）注重演员的宣传作用

为了提升演员的社会影响力和知名度，在一些公益演出中还会有名优选举环节，通过投票选举检验各名优在民众心目中的地位。如1927年2月11日，广东济难总会在粤秀公园举办革命遗孤教养院游艺大会，在会上举行名优选举会，并在报刊中公布了选举结果。①

此外，参与公益活动，也可以进一步树立演员正面的社会形象。在这方面，最突出的当属1932年广东剧界援助上海十九路军将士的筹赈援军活动。当时有报道称："十九路军抗寇于沪滨，全国人士为之起敬。捐输援助，端赖后方，百粤民众，首先振臂而起。月来筹款计划纵横，成绩之佳，有民国史以来所仅见。"②1932年2月22—23日，广东各界救国筹款委员会假座长堤海珠戏院演剧筹款，由新春秋剧团陈非侬、廖侠怀等全体剧员落力拍演著名剧本，22日日演《危城鹣鲽》（上卷），夜演《金马铜驼》，23日日演《危城鹣鲽》（下卷），夜演《虎将英雄》。③1932年3月4日晚，觉先声班假座长堤海珠戏院演戏筹款，慰劳十九路军将士，日演《明月之夜》，夜演《海角寻香》，"场内不设劝捐，各券免贴印花"。④此外，广州市内各游乐场亦纷纷加入援军的队伍中，安华天台"除各职员剧员自动捐薪之外，复于九日（引按：1932年3月9日）开演佳剧，以日夜所得券价，尽数拨汇前方。各演员更多购衣物，以造成美满之收入。连夕各演员亦纷向各处募捐，冀收集腋成裘之效。场中遍贴标语，有警句云，'买多一张券，即前方多一颗杀敌之弹'。文浅意深，允称得体"⑤。此类例子在民国剧坛比比皆是，足以彰显粤剧艺人的爱国情怀和人文素养。

不管是赈灾演出、筹款助学、扶贫济困还是援军爱国演出，粤剧艺人都很好地将传统戏剧与现代慈善公益结合起来，成为传统粤剧艺术参与介入社会政治生活的一种重要方式。广大民众的热心参与既保证了公益演出的生命力又扩大了粤剧的影响力，成为粤剧演出的有力支撑。粤剧艺人为慈善事业募款献演既开辟了一个新的展示自我的舞台，同时又在民众心目中树立了正面的社会形象。总之，以慈善公益为意旨，以民间力量为支撑，以粤剧艺人为核心，充分展现了粤剧"寓乐于善"的新模式，三位一体共同凸显了近代广州粤剧的政治功能。

① 《济难会游艺大会之壮观（名优选举已于昨日开票 第一次赛马亦已举行）》，载《广州民国日报》1927年2月12日，第9版。
② 叔言：《安华天台之筹款热》，载《公评报》1932年3月9日，第3张第2版。
③ 《各界救国会演剧筹款》，载《国华报》1932年2月22日，第2张第3页，《各方新闻》一栏。
④ 《长堤海珠戏院演觉先声班》，载《国华报》1932年3月4日，第2张第4页。
⑤ 叔言：《安华天台之筹款热》，载《公评报》1932年3月9日，第3张第2版。

小　　结

粤剧神功戏的演出，以敬神为正宗，人随神娱。建立在血缘、地缘关系基础上的乡土社会，借助"神灵"的名义，通过神功戏的演出，粤剧发挥了娱神、娱人和交际的功能，并在此基础上实现了经济功能和政治功能。在这个过程中，粤剧建构了以祭祀功能为主，其他功能为辅的功能格局。晚清民国时期，随着广州近代城市化的开启，粤剧赖以生存的社会土壤逐渐发生变化，而粤剧的功能及其主次关系也在这个过程中悄然改变。

首先，粤剧的娱神功能遭到削弱。广州城市的祭祀演剧活动仍然存在，但随着广州城市化进程的推进，酬神演剧活动也逐渐式微，主要原因有三点。第一，市政府出于市政建设和城市安全的考虑，大量寺庙被取缔，祭祀活动及其形式也受到了严厉的限制，信仰载体减少，酬神演剧活动相应减少；第二，由于广州城市用地的重新规划，导致民间信仰场所与公共生活空间的分离，原本依靠血缘、地缘关系维系的祭祀组织大大减少，演剧活动也随之减少；第三，城市商业因素对酬神演剧活动的渗透，进一步消解了酬神演剧活动的仪式性，商业性和市场化的倾向日益明显。

其次，粤剧的娱乐功能不断强化。人口的增加，意味着广州戏剧消费市场也随之同步扩大。粤剧的普及化和观演对象的平民化，使得粤剧的消费主体由社会的中上层——达官贵人、文人墨客流向了平民大众。广州粤剧的演出场所不断增加，各类新式剧场不断兴建，使得广州民众的观剧机会和观剧条件大大改进，也使得广州城市民众的观剧行为从私人化走向公共化。"上戏院看大戏"已然成为当时广州市民休闲娱乐的一大选择，直接而明显地形塑着民众新的生活方式。因此，长期以来，依靠民俗节日借以娱乐的演剧活动逐渐发展成为一种受众面广、娱乐性强以及公共化程度高的城市大众娱乐方式。

再次，粤剧的交际功能得到延伸。清末以前，官商两个阶层在广州城市社会生活中占据着重要的位置。演剧活动大量充斥在广州城市官员的日常生活和商人的交际活动中，起到官场应酬和交际联谊的功能。民国时期，广州城市的居民结构发生了很大的转变，再加上各种职业的兴起，一些志趣与爱好相投的人，依据不同的观念价值与知识兴趣形成了各自的交往圈子。他们出于社交、娱乐、宴会和节日庆典的需要而举办各种交际联谊活动，以增进彼此之间的了解和联系。在这个过程中，

演剧活动也随着交际行为的发生和转变,渗透到城市各类人群的交往活动中,进而起到礼仪社交、同业联谊、社会团结、庆典娱乐的功能和作用。

最后,粤剧的政治功能进一步凸显。不管是赈灾演出、筹款助学、扶贫济困还是援军爱国演出,粤剧艺人都很好地将传统戏剧与现代慈善公益结合起来,成为传统粤剧艺术参与介入社会政治生活的一种重要方式。广大民众的热心参与既保证了公益演出的生命力又扩大了粤剧的影响力,成为粤剧演出的有力支撑。粤剧艺人为慈善事业募款献演既开辟了一个新的展示自我的舞台,同时又在民众心目中树立了正面的社会形象。总之,以慈善公益为意旨,以民间力量为支撑,以粤剧艺人为核心,充分展现了粤剧"寓乐于善"的新模式,三位一体共同凸显了近代广州粤剧的政治功能。

总之,多种功能的存在,演变出了粤剧的多种演出形态,使得粤剧在城市生活中扮演着复杂而多元的角色和身份。在传统的商演之外,粤剧寄身于各种新的社会活动中,成为其融入社会、融入近代广州城市的重要途径。同时,在不同的展演空间,粤剧向着更适合该场域的文化表达方式发展,最终实现了从祖先崇拜、祭奠祈福、人神同悦、族群认同的传统功能格局,向具备文化展演、族群认同、礼仪社交、社会团结、庆典娱乐、情感宣泄等社会功能并存的新格局的转变。

在戏剧史研究中,我们应该把联结戏剧领域的相关社会网络凸显出来,这样才能够对戏剧城市化过程中表演特征和审美风格的发展演变获得更为全面深刻的理解。

第八章　晚清民国时期粤剧行会组织城市化变迁考察

行会组织是业缘性的社会组织，发挥着保护行业利益、维护行业秩序、处理内部诸事务以及协调行业内外部关系的积极作用。晚清民国时期，粤剧行会组织八和会馆①与其他的工商业行会组织一样，经历了一个由传统行会组织向近现代同业工会组织过渡的变迁过程。粤剧行会组织在广州城市的发展变化，也是粤剧城市化的一个重要标志。

晚清民国时期，粤剧进驻广州城市，给粤剧行会组织八和会馆带来了哪些新的挑战？面对这些挑战，八和会馆又做出了怎样的调整和改革？这些调整和改革反过来又给粤剧发展带来了怎样的影响？这是本章要讨论的问题。

第一节　八和会馆的成立及基本职能

一　吉庆公所的筹建

戏剧行会组织是戏剧艺人为协调内部关系，加强团结，保护艺人共同利益而成立的行业性组织。早在明朝中叶，佛山镇已经建立了戏行会馆——琼花会馆，为戏班艺人排练、教习、切磋艺术之地，也是当时管理戏班的机构。清咸丰四年（1854），粤剧艺人李文茂率领红船弟子参加天地会并配合太平天国起义。起义失败后，粤剧艺人被清王朝追杀，粤剧被禁演，琼花会馆也被夷为平地。大约在清咸丰

①　晚清民国时期，粤剧行会组织名称除八和会馆外，还有八和公会、广东优界八和剧员工会、八和工会、八和粤剧协进会、广东省八和粤剧职工大会等不同称谓。在本章行文中，论述部分笔者统一采用"八和会馆"，引文部分则尊重原文。

七八年间（1857—1858），本地戏班以"京戏"为幌子，逐渐活跃起来，初现复兴之势，粤剧艺人的演出活动不断增加，因此，作为负责买卖戏的行业中介机构——吉庆公所便应运而生。

关于吉庆公所的创建年代及地点，有多种说法。据任俊三①《琼花八和历史拉杂记》一文介绍："追咸丰五六年，连年丰稔，社会相安，又值科举之期，各举人谒祖荣典，皆思演戏。"②但苦于无人出面组织，后请得曾在琼花会馆当代班东主会收储定之职的梁清吉出而主持，负责收定。后来梁清吉又倡议合群，"议一男女大小各班接戏总寓，命名吉庆，招各班东入内挂牌，讲接生意，立合同，收定"③。此外，八和会馆最后一任会长黄君武在《八和会馆馆史》中也认为吉庆公所建立于清朝咸丰年间。④

1993年版的《中国戏曲志·广东卷》载："吉庆公所筹建于清同治六年（1867），同治七年（1868）建成，所址在广州黄沙同德大街。"⑤这里将吉庆公所的建成年代定在同治七年（1868），而非任、黄二人所说的咸丰年间。

《广州市市政公报》1930年第357期《本市工会最近统计》一文载："广东优界八和剧员总工会，民元前四十五年（引按：1867，即清同治六年），黄沙述善前街十八号。"⑥

从三则材料来看，第一则出自戏行前辈的回忆类文章，第二则出自后人收集整理的志书，第三则出自当时作为政府公文档案的市政公报。从可靠性来看，笔者认为当以第三则材料为准。此外，从成文时间来看，第三则材料的时间相对靠前，从理论上说更接近历史事实。结合上文的三种说法，笔者做出如下推测：清咸同年间，粤剧演出活动频繁，于是有了出面负责买卖接戏的行会组织，但这种组织并不一定一开始就叫吉庆公所，到了清同治六年（1867）才命名为吉庆公所。吉庆公所是八和会馆的前身，因此市政公报中将其成立时间作为八和会馆成立的时间。

① 任俊三，艺名少新华，广东花县（现广州花都）炭步水口乡人。光绪二十五年（1899）拜在粤剧前辈邝新华门下，直到邝新华辞世，前后达十四年之久。其间在八和会馆任职多年，并代表八和会馆参加广东省总工会，为总工会五理事之一。1944年，任俊三在广州口述，雇人记录写成《琼花八和历史拉杂记》，提供了许多鲜为人知的史实。
② 任俊三：《琼花八和历史拉杂记》，载《南国红豆》2000年第Z1期。
③ 任俊三：《琼花八和历史拉杂记》，载《南国红豆》2000年第Z1期。
④ 黄君武口述、梁元芳整理：《八和会馆馆史》，载广州市政协文史资料研究委员会、广州市荔湾区政协文史资料研究委员会编《广州文史资料》第35辑选辑，广东人民出版社1986年版，第221页。
⑤ 中国戏曲志编辑委员会，《中国戏曲志·广东卷》编辑委员会编：《中国戏曲志·广东卷》，中国ISBN中心1993年版，第400页。
⑥ 《本市工会最近统计》，载《广州市市政公报》1930年第357期，第58页。

在吉庆公所成立之后的很长一段时间里，粤剧仍是依附于外江梨园会馆而生存的。外江梨园会馆是外省戏班在广州成立的行会组织，地点在今解放中路。清乾隆二十四年（1759）由江西人钟先廷倡导并捐银五百余两，另由文聚、太和等十五个外江戏班及各界人士集资兴建。在本地戏班以"京戏"为名复兴期间，流散在广府周围的戏人，多在外江梨园会馆活动，更不用说靠搭于外江班的艺人了。清光绪十二年（1886）立的《重修梨园会馆碑记》题名录上，排名榜首的即八和会馆的前身"吉庆公所"，"助银一百大元"，捐赠数目居各班之冠；排名第二的是广东本地班尧天乐班，"助银二十两正"。另外还有本地班的几个行会组织"普福堂""藉福堂""福如堂"等也出现在碑记上。这说明，到光绪年间，粤剧本地班已恢复元气，正处于上升时期，各班收入不菲，但还是暂借外江梨园会馆安身。随着粤剧的复兴，从业人数的增多，粤剧艺人为适应本身业务发展的需要，迫切希望建立自己的营业机构和行会组织。

二　八和会馆的建立

据任俊三《琼花八和历史拉杂记》一文介绍，在"琼花会馆"被捣毁之后、"八和会馆"修建之前，曾组建过一个叫"八和公寓"的过渡性组织。咸丰十一年（1861），粤剧老艺人，"向在琼花会馆，当代班东主会收储定之职，其信仰已乎内外"①的梁清吉，受同行委托，租赁一歇业茶箱行作为艺人散班后住宿之处，命名为"八和公寓"。

"八和公寓"内设六部，分别为吉、庆、福、德、永、兆。后来"吉"部改称"更衣堂"，其余各部则改名为"新和堂"，专供艺人住宿之用。而全体打武家则因人数众多（每班至少有十七八人），住宿处不敷使用，便筹资在倡善大街自建一私伙堂，因在师傅诞时由五军虎②抬銮舆，故取名为"銮舆堂"。至于棚面（即戏班乐队）后来也游离出来，另设"普福堂"。

由于八和公寓规模太小，不利于戏行的发展，同时为了加强行内团结，保障戏班正常营业，由邝新华、独脚英、林三等建议，筹办建筑一间"非常宏伟、最小要如琼花之壮观，要胜过工商各行所设之公业"的"八和会馆"。③

关于八和会馆建成的时间，至少存在四种不同的说法：①光绪十八年（1892）。此说来自粤剧艺人刘国兴《八和会馆回忆》，该文认为，"八和会馆已于光绪十八

① 任俊三：《琼花八和历史拉杂记》，载《南国红豆》2000年第Z1期。
② 五军虎：指粤剧武打演员。
③ 任俊三：《琼花八和历史拉杂记》，载《南国红豆》2000年第Z1期。

年（1892）建成"①。赖伯疆等人的《粤剧史》采用此说。②光绪十五年（1889）。此说来自任俊三《琼花八和历史拉杂记》②，该文称："光绪十五年（1889）八和始落成。"《中国戏曲志·广东卷》"八和会馆"条采用此说。③光绪八年（1882）或九年（1883）。此说来自八和会馆最后一任会长黄君武。他在《八和会馆馆史》一文中认为，"八和会馆落成于光绪八年（或九年）"③。④光绪二年（1876）。谢醒伯、李少卓认为："广州的八和会馆建于光绪二年（1876）。"④关于确切时间，至今仍无定论。据黄伟推测，"为什么会出现如此悬殊的说法呢？这恐怕与八和会馆的建筑工期拉得过长有关"⑤。

至于八和会馆馆址所在地，黄君武《八和会馆馆史》称："在现黄沙（即现市一中）附近买地成立会所。"⑥刘国兴《八和会馆回忆》则称："馆址即现在的广州铁路南站的工人宿舍。"⑦《中国戏曲志·广东卷》又称："会馆建在广州黄沙海亭街（今梯云西路附近）。"⑧而潘广庆《见证沧桑话"八和"——恩宁路八和会馆址是世界公认的母馆》一文则不同意上述诸说，称"八和会馆的始址经古旧地图查证，坐落于黄沙善述里，用地约1800多平方米"⑨。该文还称"现古籍地形图重现，解答了黄沙馆址之谜，口传建在'海傍街'附近，占地380顷，可容千人居住等均属不实之说"⑩。

① 刘国兴：《八和会馆回忆（粤剧史话之一）》，载中国人民政治协商会议广东省委员会文史资料研究委员会编《广东文史资料》第9辑，广东人民出版社1963年版，第165页。
② 《琼花八和历史拉杂记》是粤剧耆宿任俊三先生于1944年在广州口述，雇人缮写的。这是沦陷期间广州八和会馆最后一任会长黄君武斥资三百大洋，促使完成的，该书于"文革"期间遗失。1992年，区文凤在广州民间发现，并以港币购得，带回香港，现藏于三栋屋博物馆。因此，任俊三一文的说法当在《中国戏曲志·广东卷》之前。
③ 黄君武口述、梁元芳整理：《八和会馆馆史》，载广州市政协文史资料研究委员会、广州市荔湾区政协文史资料研究委员会编《广州文史资料》第35辑选辑，广东人民出版社1986年版，第222页。
④ 谢醒伯、李少卓口述，彭芳纪录整理：《清末民初粤剧史话》，载《粤剧研究》1988年第2期，第34页。
⑤ 黄伟：《广府戏班史》，中国社会科学出版社2012年版，第290页。
⑥ 黄君武口述、梁元芳整理：《八和会馆馆史》，载广州市政协文史资料研究委员会、广州市荔湾区政协文史资料研究委员会编《广州文史资料》第35辑选辑，广东人民出版社1986年版，第222页。
⑦ 刘国兴：《八和会馆回忆（粤剧史话之一）》，载中国人民政治协商会议广东省委员会文史资料研究委员会编《广东文史资料》第9辑，广东人民出版社1963年版，第165页。
⑧ 中国戏曲志编辑委员会，《中国戏曲志·广东卷》编辑委员会编：《中国戏曲志·广东卷》，中国ISBN中心1993年版，第401页。
⑨ 潘广庆：《见证沧桑话"八和"——恩宁路八和会馆址是世界公认的母馆》，载《羊城今古》2003年第3期。
⑩ 潘广庆：《见证沧桑话"八和"——恩宁路八和会馆址是世界公认的母馆》，载《羊城今古》2003年第3期。

随着民国报纸杂志和老照片的发现,关于八和会馆的馆址之谜也有了新的证据。黄伟以《广州民国日报》1928年10月30日第6版登载的一篇题为《广州市现有工会之调查》的消息,指证八和会馆的准确地址应是黄沙海傍街十八号。① 成思建《明信片助广东八和会馆黄沙寻旧址》一文结合"八和会馆第一会所"老照片和亲睹八和会馆旧址的老街坊基叔(杨德基)共同指证了八和会馆馆址为"蓬莱路往南走100米左右到海傍街,向左转,先经过屠宰场,再是吉庆公所,然后就是八和会馆啦。"②

图8-1　八和会馆第一会所老照片(现藏八和会馆銮舆堂内)③

笔者在查阅民国时期《广州市市政公报》时发现,上述两种说法都同时存在。1930年《广州市市政公报》第357期《本市工会最近统计》一文中记载:"广东优界八和剧员总工会,民元前四十五年(引按:1867,即清同治六年),黄沙述善前街十八号,(全体会员人数)二千八百人,(失业会员人数)九百人,(每月收入)

① 参见黄伟:《广府戏班史》,中国社会科学出版社2012年版,第291页。
② 成思建:《明信片助广东八和会馆黄沙寻旧址》,载《南国红豆》2011年第4期。
③ 照片底注:《广东八和会馆黄沙会所》,承蒙德国柏林Michael Kaempfe博士和中国广州麦胜文先生惠赠此图予广东八和会馆珍藏。2012年11月20日。图片转引自成思建:《明信片助广东八和会馆黄沙寻旧址》,载《南国红豆》2011年第4期。

一千三百元。"① 而1932年广州市政公报又有不同的说法。《广州市政府市政公报》1932年第396期《十年来的广东工会统计》（十）载："广东优界八和剧员总工会，职业性质演戏，会址黄沙海傍街十八号，立案机关农工厅，会员人数是2640人，会员担负月费抽工资5%，每月实收会费数额700元，失业会员人数900人，职员均支薪。"② 又据《广州市政府市政公报》1932年第399期《民国十九年广州市工会一览表》载："广东优界八和剧员总工会，会址黄沙述善前街十八号，全体会员人数：男2250，女550，合计2800人，失业会员人数：男650，女250，合计900人。每月收入1300元，每人会费入会基金1元，月费每年月薪5%。"③ 说明八和会馆馆址还有待进一步考证。

八和会馆最初的馆址还有待考证，但可以确定的是大概在黄沙一带。晚清民国时期，黄沙在广州府城之西，居珠江河道要冲，面向广州内港的白鹅潭水道，交通极为便利。同时，与西关官濠为邻，西关、荔枝湾一带寺庙众多，城乡经济繁荣，民间节日，神诞演戏，场地众多，可说是地理位置优越，有利于戏班业务的开展。

三　八和会馆的基本职能

八和会馆作为粤剧艺人行业组织，其基本职能是充当买戏卖戏的中介机构，同时还负责调解行业纠纷、管理艺人的日常事务、保障会员就业和基本生活以及组织各种祭祀业祖与神祇的活动等。

（一）充当买戏卖戏的中介机构

早在八和会馆成立之前，为适应粤剧演出的需要，由部分粤剧艺人组织发起，成立了挂牌卖戏和签约的中介机构——吉庆公所。举凡戏行的营业活动，如艺人的接班、各乡庙会的订戏及艺人的收徒传艺等，都须在吉庆公所签约、订合同。八和会馆成立之后，吉庆公所的性质与任务未变，仍然作为会馆的一个营业部门而存在，继续履行自己卖戏签约的职责。

粤剧行业的整个订戏过程大致如下。吉庆公所内挂出"水牌"（又称货单），开列各戏班班名、演员、剧目，以供四乡进城雇请戏班的主会选择。主会选中某班后，由吉庆公所负责与订戏的主会签订合同，收受预付的一部分定金。合同签订之后，须经吉庆公所公证认可方可生效，同时主会及戏班双方还须向公所缴纳一定的"公证费"。各班每接一台戏（通常为三日四夜或四日五夜）即须签订一张合同。

① 《本市工会最近统计》，载《广州市市政公报》1930年第357期，第57-58页。
② 《十年来的广东工会统计》（十），载《广州市政府市政公报》1932年第396期，第91页。
③ 《民国十九年广州市工会一览表》，载《广州市政府市政公报》1932年第399期，第75-77页。

公所按合同抽取2%的佣金（由主会与戏班各出一半）。

作为八和会馆的分支机构，吉庆公所是会馆的对外窗口和市场信息中心，它以同业行会为依托，一方面，直接参与戏班和主会的商谈、签约，通过掌控对外营业权控制戏班，限制自由竞争，防止无序竞争；另一方面，为维护业内利益和市场秩序，通过制定规则，掌握演出市场的话语权，同时也处理戏班与邀演方之间的纠纷。

（二）调解和处理会内外各种纠纷

无论是同行之间，还是本行与别行之间，都会存在着一定程度的竞争，有竞争，就会有利害冲突，就需要有一个组织出面调解和处理这些纠纷，以维持本行各项工作的正常开展，这一任务也落在八和会馆身上。各班班主与演员的雇聘合约，是由八和会馆见证及签订的，以保证劳资双方履行聘用条款。如遇纠纷，八和会馆也会充当仲裁的角色。戏班与主会之间订立合同，也是由八和会馆见证及签订的，合同中有买卖戏双方需要履行的义务和享有的权利。如遇纠纷，八和会馆也会出面调停。戏班与戏班之间因演出或竞争发生纠纷时，也多诉诸八和会馆。可见，八和会馆在会员中享有极高的威望。同时，八和会馆还代表整个粤剧行业与党政机关、其他社会组织联系接洽，包括与地方政府、主管部门、戏剧改良者、戏剧研究机构以及戏服行业、戏院主等进行各类交涉和洽谈。

（三）管理艺人的日常事务

八和会馆按各行当分设八个堂，供艺人散班回广州后住宿之用。关于八个堂的情况，如表8-1所示。

表8-1　八和堂各分堂情况①

堂名	分属行当
永和堂	小武、武生（即武小生、武老生）等行当属之
兆和堂	文脚及以唱工为主的行当如正旦、公脚、正生、总生、小生等属之，大花面因有大腔这一唱功，故亦入这个堂
福和堂	所有旦行成员，包括老旦、青衣、花衫、花旦、马旦（即初学做花旦的人）、打武旦（又称刀马旦）等属之

① 参见刘国兴：《八和会馆回忆（粤剧史话之一）》，载中国人民政治协商会议广东省委员会文史资料研究委员会编《广东文史资料》第9辑，广东人民出版社1963年版，第165-166页；麦啸霞：《广东戏剧史略》，载广东文物展览会编辑《广东文物》卷八，中国文化协进会1941年版，第805页；黄伟：《广府戏班史》，中国社会科学出版社2012年版，第295页。

（续表 8-1）

堂名	分属行当
庆和堂	二花面、六分、大花面属之（注：大花面这一行当可入兆和、庆和二堂）
新和堂	所有丑行成员，包括男丑、女丑属之
德和堂（后改銮舆堂）	成员是五军虎，又叫作"打武家"，所有打武场面，包括演《六国大封相》时的马伕等武行人员属之
慎和堂（后改慎诚堂）	成员是接戏、卖戏及一切事务工作人员，在各班负接戏责任的退休的老艺人属之（行内统称这部分工作人员为"柜台"）
普和堂（后改普福堂）	成员是音乐伴奏人员（行内叫"棚面"，包括敲击乐及音乐人员）

除上述八个堂口之外，八和会馆所属机构还有方便所、老人院、一别所、八和小学、日新戏服公司、妇女部等。

（四）保障会员就业和基本生活

粤剧行业在城市的发展存在多种形式，也有多个利益群体相互争夺。但是不管怎样，省港班发展得再好，总还是要下乡演出，因此对八和会馆的依赖仍然存在。如省港大班人寿年班在20世纪二三十年代的广州发展再好，也总会有落乡演出的时候，因此也不得不仍然在八和会馆挂牌，接受八和会馆的管理。戏院业主经常变动，未能够与粤剧戏班演员保持一种长期的合作关系。在激烈的市场竞争中，戏班的发展往往以追逐利益作为唯一的目的，并没有在很大程度上照顾到演员自身的生存状况。政府方面尽管也颁发了对戏班演员的管理规范，但是对于演员的生存发展也没有给予更多的保障和支持。因此，很多戏班艺人尤其是下层的艺人也还是倾向于依赖八和会馆作为其解决温饱问题的重要保障。

20世纪30年代，粤剧开始出现不景气的现象，再加上电影的打击，粤剧戏班衰落遂成定局，失业人员不断增多。从那时开始，如何实现粤剧行业的自救，保障粤剧艺人的基本生活，便成为八和会馆每次开会的重要议题。

同时，八和会馆也为会员提供各种生活保障。八和会馆建成后，每年都拨出很大一笔款项用于改善行内从业人员的生活待遇，解决他们的后顾之忧。如建立宿舍，供各成员临时住宿及失业或老而无靠退休艺人长期住宿之用；开办子弟学校，解决艺人子女教育问题；购地辟建公共坟场；成立帛金会，凡属成员身故的，无论有无力量成殓，一律给予一笔治丧费用；举办科班，培养后备人才；制定"会派"

制度，以保障从业人员的就业机会；设成立失业救济金，以加强对从业人员的失业救济等。应该说这些措施确实有利于稳定行业队伍，增强戏行内部的凝聚力，对粤剧的发展和繁荣起到了积极的推动作用。

（五）组织各种祭祀业祖与神祇的活动

八和会馆还经常组织各种祭祀业祖与神祇的活动。粤剧戏班供奉的祖师爷有华光先师（又称"华光帝"）、田窦二师、谭公爷和张五师傅。粤剧艺人对戏神的祭祀方式多种多样，大致可以分为日常的祭祀活动和师傅诞的祭祀活动两种。八和会馆自建立之初，就一直沿袭每年祭祀华光先师、田窦二师的习俗，以及每年农历六月份观音诞的祭祀活动。每年散班和重新组班也都与祭祀活动同时进行。目前位于广州西关恩宁路的銮舆堂内，还设有华光宝殿，里面供奉着华光先师、田窦二师、张五师傅等神像。据粤剧老艺人刘国兴所述："旧例每逢师傅诞辰，必须由会馆请出师傅的神像或神位，抬到演出的戏台上贺诞，极为热闹隆重，如在乡间，则由戏船抬到戏棚，神像或神位用銮舆承载。"①

至于八和会馆师傅诞祭祀的热闹和隆重场面，老艺人何锦泉曾回忆道："诞前，各有关司职人员已做好准备工作，先雕刻好田、窦二师的斗方宝印，在舞台左边搭盖起黄罗宝帐，摆好安放着烛台、香炉、花瓶等的先师神位，两旁挂着从杂架摊买回来千把个磨洗得闪闪发亮的铜钱用红头绳穿扎起的'钱剑'和单个'三角钱符'，加上香烟缥渺，更显得庄严肃穆和带点神秘色采。"② 八和会馆对华光先师、田窦二师、谭公爷和张五师傅的信仰，以一整套复杂的行为禁忌与宗教仪式作为支撑，表现了传统行会活动所具有的神秘性和"神圣权威"。此外，通过这些祭祀仪式，艺人们将对祖师爷的信仰转化为行会内部的共同信仰，成为将行会成员紧密联合起来的精神纽带。祭祀仪式中所展开的有序组织和管理，也起到了增进成员之间凝聚力、维系行业内部团结的作用。

总之，八和会馆是粤剧艺人的大本营。八和会馆在入会、定戏、经济运作、纠纷调解、内务管理、对外交际及行业祭祀等方面，都有一套严密的组织和管理制度，涵盖了粤剧艺人衣食住行和生老病死等各个方面，是粤剧最重要的行会组织。然而，正如彭南生在《近代中国行会到同业公会的制度变迁历程及其方式》一文中所说的："旧式行会是一种具有强制性且兼具宗教性、慈善性的乡缘或业缘组织，主要活动不外乎联乡谊、答神麻、办善举、制订限制竞争的行规。"③ 此时的八和

① 刘国兴口述，卫恭整理：《粤剧史料之一：八和会馆的创立和变迁》，手稿藏于广东省艺术研究所。
② 何锦泉：《梨园五十载》（续三），载《粤剧研究》1992年第4期，第56页。
③ 彭南生：《近代中国行会到同业公会的制度变迁历程及其方式》，载《华中师范大学学报》（人文社会科学版）2004年第3期。

会馆还是一个传统的行会组织，具有封闭性的自治组织的性质。晚清民国时期，粤剧进驻广州城市，八和会馆无论在领导体制、管理机制和业界地位等各方面都受到了重大的冲击和挑战。因此，八和会馆也开始了自己的调整和改革之路。

第二节　现代性制度外衣下的传统运作

一　八和会馆原有的管理制度——行长制

八和会馆在辛亥革命前实行的是行长制，或称董事制。设行长、副行长各一人，此外还有西宾（称师爷）一职。按八和规例，凡年薪在一千元以上的艺人，即可取得会馆的董事资格，也就是说，会馆的董事（或称理事），只有年薪在千元以上的大老倌才有资格充任。董事会每年在六月及年尾各开一次会，讨论会内事务。

八和会馆的行长、副行长人选由董事会公推产生，一般都是由德高望重的退休艺人担任。之所以如此安排，据说，"因为当时广州尚未有戏院，各班在广州的演出机会不多，当红的老倌，常年在各乡演出，八和会馆的业务，就非由退休的大老倌主持不可"①。这样看来，"行长"一职似乎是为了照顾年老艺人而设的，但事实并非如此。"行长制"时期，整个戏行的大小事务，包括班社挂牌、艺人收徒、经费开支、人员入退和奖惩赏罚等方面，行长都有权决定和过问。甚至连艺人的个人家庭生活，行长也有权干预。可以说，八和会馆的管理几乎置于行长一人的统治之下，无论在政治、经济还是管理方面，行长都拥有至高无上的权威，这是一种带着传统封建宗法色彩的"家长式"权威。

从这一点上看，成立于清光绪年间的"八和会馆"，是一个封建色彩很浓的粤剧行会组织。辈分是定位八和会馆会员的唯一标准，也是一个不可绕过的门槛。

二　民国时期八和会馆管理制度的两次改制

（一）委员制的成立

八和会馆"家长式"的行长制及所固有的诸多弊端，很快引起广大艺人的强烈不满。在新文化运动的冲击下，各种封建性的行会组织逐渐被取缔或改制。1915年

① 刘国兴：《八和会馆回忆（粤剧史话之一）》，载中国人民政治协商会议广东省委员会文史资料研究委员会编《广东文史资料》第9辑，广东人民出版社1963年版，第173页。

前后，为顺应形势的发展，"八和会馆"改名为"八和公会"，或称"八和总工会"。

然而，此时八和公会的领导体制并没有被触动，仍未摆脱封建行会的色彩。正如刘国兴所指出的："辛亥革命以后，行长和理事长的封建淫威虽稍为削弱，'瞓①红凳'这种刑罚亦已取消。但由于戏班的挂牌及戏行的许多业务，仍须受八和会馆控制，故历届主持人仍掌握着戏行的命脉。"②

1925年，大革命进入高潮，广州工人掀起了轰轰烈烈的"省港大罢工"。在革命浪潮的推动下，粤剧艺人也积极行动起来，在新中华班正印丑生黄种美的带领下，以銮舆堂和普福堂为基础，发起了八和改制运动。就在这一年农历六月初戏行大散班期间，八和公会召开了全行大会，到会者一千余人，大家一致认为，八和公会的领导机构必须改革，家长式的行长制必须改为民主管理的委员制，会上指摘时任行长大牛通和行长制的弊端，一致决议取消董事制，改为委员制。

这次会议还成立了同人大会，推选出委员、监察委员共计16人，委员长为靓耀（宋华卿），委员有千里驹（区仲吾）、少新华（任俊三）、大牛炳（谭鉴泉）、黄种美（姓毕，文武生白玉堂之兄）等，监察委员有蛇仔秋（袁德墀）、周少保等。

八和会馆改为委员制后，行内气象较之以前有所好转，民主的范围有所扩大，甚至开同人大会也借助报刊发出通告，召集会员参加大会："本会定期国历十五、十六两日（即夏历六月初九、初十两日）开同人大会，并选举第二届监执委员。除呈省市党部、民政厅、公安局准予届时派员指导外，为此通告仰所属男女会员依期佩带会证，踊跃来会出席。如不出席，所有议决各案均作默认，幸勿放弃。此布 八和剧员总工会启 午三二"③

但是，根深蒂固的管理体制并未从根本上受到撼动。"'八和公会'的改制，仅在领导层换一小撮人和头衔，但'八和公会'的腐败情况，却比前更甚。"④ 随着大革命的失败，民主力量重新被压制，第一次改制也宣告结束。"八和"机构的改革，仍是任重而道远。

① 瞓：粤方言，睡。"瞓红凳"，据靓少佳回忆，八和会馆华光神像前有一张髹成红色的凳子，叫"红凳"，凡是八和子弟中行为不端引起公愤者，就要被按在红凳上打板子，俗称"瞓红凳"。
② 刘国兴：《八和会馆回忆（粤剧史话之一）》，载中国人民政治协商会议广东省委员会文史资料研究委员会《广东文史资料》第9辑，广东人民出版社1963年版，第171页。
③ 《八和剧员总工会通告》，载《广州民国日报》1929年7月9日，第2版。
④ 梁家森：《大革命时期八和公会改制为优伶工会》，载广州市政协文史资料研究委员会粤剧研究中心编《广州文史资料》第42辑《粤剧春秋》，广东人民出版社1990年版，第42页。

(二) 理事制的确立

委员制本属于行政体制,施行于戏行显然名不符实,故到 1930 年前后,委员制遂被取消,改为与公司体制相接近的理事制。"八和总工会"设理事 9 人,候补理事 3 人,监事(即监察理事)3 人,候补监事 1 人,共计 16 人,理事、监事任期都为一年,可连选。理事制一直持续到 1949 年止。八和会馆内部实行会员制、选举制、议事制,体现了自愿、选举、权利与义务相结合等现代社团组织的基本准则,使得粤剧行会组织在组织形式、活动原则和社会职能等方面具有一定的民主色彩,多少摆脱了旧式行帮的落后形象,具备现代性特质。

然而,八和会馆痼疾之深,已非一个理事制所能解决了。多年以来,八和领导人大多安于现状,不思进取,致使会务毫无进展,会员怨声载道。正如《八和会馆新"官"上场》一文所指出的:"八和会馆本有偌大产业,每年所征收会员之所得费,为数不菲,只以积年相沿,办理者虽整顿有心,然事实上则无能为力,致数年来会馆之不得会员信仰,与八和当事人不见谅于大部分会员,此已为不可掩之事实矣。"[①]

总之,八和会馆的两次改制都是在外部环境的强烈冲击下进行的。从行长制到委员制,其背后更多的是受到工人运动的影响,艺人自由民主意识的觉醒,使长期以来带有强烈封建家长制度色彩的行长制受到了威胁。委员制的成立,从制度层面上承认了艺人参与八和会馆事务的权利,但是其行政色彩仍然过于浓厚。理事制的确立,表明了八和会馆向公司体制的靠拢,一方面消解了其作为行政团体的色彩,行政权威进一步弱化;另一方面也看出了八和会馆新的社会定位,即作为行会组织,其经济职能或者说行业属性进一步凸显。

然而不可否认的是,在八和会馆中或多或少保留了传统商帮的因素,换句话说,虽然在八和会馆的制度层面已经具备了现代性,然而这种现代性却在实践的过程中被传统的因素消解了。

三 表里不一:八和会馆的具体运作方式

从八和会馆的管理体制来看,确实建立了像委员制、理事制之类现代性的制度,但在制度的执行方式、行业管理等方面,仍然保留了传统行会组织的很多做法,如选举形式化、内部组织分化严重、武力排除异己、领导层营私舞弊以及祭祀活动大量存在等。

① 《八和会馆新"官"上场》,载《伶星》1937 年第 189 期,第 20 页。

（一）选举形式化

长期以来，由于八和会馆体制本身的不健全，每年的换届选举往往都流于形式，占人数绝大多数的中下层艺人几乎被剥夺了"参政议政"的权利，因而不少戏班干脆漠然置之，不问"行事"，每次换届选举，都只派遣班中一些闲脚去参加投票，应付了事，以致八和会馆的领导层几乎被少数人垄断。《伶星》杂志就曾对这一现象进行批判："本市八和工会，于每年散班时，例开代表大会，以解决关于戏行中一切问题。若在别行开代表大会时，其出席代表之人选，必推举行中优秀分子任之。而戏行则不然，每班每年所推定出席之代表，必以'大净''夫旦'等人任之，足见戏人向来轻视此代表大会也。不知代表大会之开，实关系全行甚大，若出席代表，而以极平庸之人任之，则会议之无好结果，已不待言矣。"①

"八和"选举之流于形式，从1931年、1933年、1934年"八和会员大会"当选的理事、监事便知一二，见表8-2。

表8-2　八和会馆1931年、1933年、1934年当选理事、监事名单

职务	1931年②	1933年③	1934年④
理事 (9人)	陈耀庭（匙羹仔）、黄焕堂（肖丽湘）、冯澄芝、任俊三、瞿东生、区仲吾（千里驹）、谭鉴泉（大牛炳）、陈少南、叶培生	黄焕堂（肖丽湘）、陈耀庭（匙羹仔）、雷殛异（肖丽康）、陈少南、毕少林、黄培生、黄梦觉、谭鉴泉	黄焕堂（肖丽湘）、陈耀庭（匙羹仔）、叶培生、雷殛异（肖丽康）、陈日新（蛇仔生）、毕少林、谭鉴泉（大牛炳）、区仲吾（千里驹）、黄梦觉
候补理事 (3人)	雷永康（肖丽康）、王伯元、黄梦觉		罗叔明（靓少凤）、关伯泉（五军虎）、李一鸣（大傻）
监事 (3人)	袁德墀（蛇仔秋）、梁仲升、刘国兴	千里驹（区仲吾）、白玉棠（毕焜生，亦作白玉堂）、袁德墀（蛇仔秋）	袁德墀（蛇仔秋）、李华甫（靓新华）、郑炳光
候补监事 (1人)	池耀山		陈海林

① 《严重局面下之八和会员大会第二日　四十三个戏人严重提案》，载《伶星》1934年第98期，第7—8页。
② 舞台记者：《八和改选后之新人物》，载《伶星》1931年第15期，第158页。
③ 《千里驹、白玉堂当选为监事》，载《伶星》1933年第72期，第29页。
④ 《八和工会本届理监事当选人名披露》，载《伶星》1934年第98期，第33页。

从表 8-2 中所列当选理事、监事名单中不难看出，有些人如区仲吾（千里驹）、谭鉴泉（大牛炳）、袁德墀（蛇仔秋）等，都是自 20 世纪 20 年代中叶"八和"改制起，就在八和领导层任职的。"粤剧戏人之总集团——八和剧员工会，即俗称八和会馆，依例每年推选理事、监事若干人，以维持会务。如袁德墀、雷殛异、谭鉴泉、毕少林、陈耀庭等，都为八和会馆历年老台柱，连任会馆理事，已历有年所矣。"① 可见"八和"的历年选举，基本上是换汤不换药，"八和"中传统势力仍然占有相当大的优势，新生一代远未成长起来。这一现象的存在，至少说明民主选举的意识未能完全深入会员心中，很多管理并没有落到实处，更多的还是流于形式。

这种情况一直持续到 1937 年年初才有所改观。1937 年 2 月 6 日这一天的选举结果，昔日久年任事如袁德墀、雷殛异辈均一扫而清，选出者均是新面孔。这届新当选的理事、监事有：理事 9 人——薛觉先、叶弗弱、少新权、靓新华、陈锦棠、白驹荣、廖侠怀、钟卓芳、郑炳光；监事 3 人——曾三多、白玉堂、靓荣；候补理事 3 人——新周瑜林、庞顺尧、嫦娥英；候补监事 1 人——靓全。名单中除靓新华、郑炳光、白玉堂三人属连任之外，其余 13 人全为新官上任。

从选举结果来看，昔日依靠辈分的家长式选举方式得到了彻底的清算，取而代之的是当时在粤剧剧坛上的各类名角。这种转变与其说是新旧势力对决的结果，倒不如说是市场经济运作下的必然反映，尽管这种调整和转变远比活生生的粤剧市场要来得晚一些。

薛觉先被推选为本届理事长，从此确定了薛觉先在戏行中的领导地位。此后连选连任两届理事长，直到 1938 年 10 月，广州沦陷时止。

制度的不断完善，选举权利的争取，是八和会馆会员民主意识觉醒的表现，但是这个历程相当缓慢，长期以来仅限于个别人。在这种情况下，现代性制度成为个别上层领导之间互相争权夺利的工具，或是他们应对中下层艺人不满的一件外衣，而从骨子里来说八和会馆仍然是一种传统行会组织的管理模式。

(二) 内部组织分化严重

八和会馆在成立之初就潜伏着种种矛盾和弊端。各个行当各有自己的组织，各立门户，管理机构松散，行与行之间存在着严重的封建性行帮关系，不同行之间的摩擦时有发生，其结果是直接导致八和会馆内部人员的分化。其中尤以普和堂和德

① 《八和会馆新"官"上场》，载《伶星》1937 年第 189 期，第 20 页。

和堂的分化最为明显。①普和堂是八和会馆八个堂之一，是由粤剧棚面人员（音乐伴奏人员）组成的，由于八和会馆其他七个馆都是由粤剧演员组成的，普和堂在八和会馆中势力比较单薄。会馆的大权，向由大老倌们把持，棚面难免受到压制。清末时期，普和堂有一个成员身故，八和会馆主事人不准其在八和义地埋葬，激起粤剧行内棚面的公愤。经全行棚面会议，把普和堂改为普福堂，在黄沙旧中和里廿八号另置会馆，并自置义地。普福堂的成员虽然仍缴纳八和会馆的会费，却已逐渐从八和会馆中游离出来，成为一个半独立的行会组织。1926年，粤剧棚面正式成立了"广东优界普福工会"。

此外，八和会馆的派系斗争日趋激烈，为外来势力渗入行内，控制戏行，提供了方便之门，加速了八和会馆内部的分化和解体。首先打入戏行的是"两仪轩"药材店老板袁鹤筹。他为了把那些大老倌的钱吸收过来供两仪轩周转，便拉拢部分大老倌如小乍聪、肖丽湘、新白菜、声价罗、公爷忠等，发起组织"慈善社"。社内定出一些福利措施，凡入社的大老倌（慈善社只吸收大老倌参加），去世后由全行送殡，患病由社负担一部分医药费等。因此，慈善社在戏行内便自树一帜，成为一个有势力的宗派。他们自打倒了梁东后，曾长期把持行长的席位。继梁东之后的几届行长如公脚叶、大钮筒、打谷机（即名武生靓荣之父）、宗华兴（即小武靓耀）等，都是慈善社的人。

后来，又有一些大老倌如蛇王苏、靓元亨、扬州安、肖丽康、新苏苏等，为了与慈善社一派的人争夺行长席位和八和会馆的控制权，又成立了"群益社"。群益社对大老倌、小老倌采取"兼收并蓄"的态度，打出"维护同人利益"的旗帜，攻击慈善社只吸收大老倌，只维护大老倌利益的做法。戏行内的宗派斗争，由此愈演愈烈。与此同时，地方军阀、官僚劣绅，甚至国民党的侦缉密探等势力，亦相继渗入八和会馆，左右戏行的活动。他们把八和会馆当成一块肥肉，你争我夺，闹得八和内部乌烟瘴气。

（三）采用武力手段排除异己

1924年以后，工人运动开始蓬勃发展，"工会"组织风起云涌，以"工代会"（即广州市工人代表会）为一方与以"广东总工会"为另一方的工会组织，都在积

① 详情参见刘国兴、朱十：《普福堂和八和公会、普贤工会的矛盾（粤剧史话之三）》，载中国人民政治协商会议广东省委员会文史资料研究委员会编《广东文史资料》第16辑，广东人民出版社1964年版，第158-174页；朱十等：《广州乐行》，载中国人民政治协商会议广东省广州市委员会文史资料研究委员会编：《广州文史资料》第12辑，广东人民出版社1964年版，第123-161页；陈卓莹：《解放前粤剧界的行帮纠葛》，载中国人民政治协商会议广东省委员会文史资料研究委员会编《广东文史资料》第35辑，广东人民出版社1982年版，第194-205页。

极争取工人。1925年年底，八和会馆中一部分中下层演员如飞熊坤、一枝梅、大眼钱等，在工代会的支持下，宣布脱离八和公会，另组"广东优伶工会"，接受"工代会"的领导。"八和公会"一时陷入四面楚歌的尴尬境地。

"广东优伶工会"大多是由中下层的演员组成的。由于八和会馆长期以来都是由当权派把持着，地位低下的中下层演员经常受到他们的歧视和压迫，因此中下层演员希望组建自己的工会，真正为粤剧演员谋福利。但代表封建宗法势力的八和当权派及代表资本家利益的班主群，对优伶工会都一致采取仇视的态度。他们联合起来，借助手中掌握的权力多方孤立和封杀优伶工会。首先是在组班上给优伶工会的成员以就业上的打击。八和公会规定，各班不得雇用优伶工会的成员，并且禁止八和公会的会员与优伶工会的成员一起工作，以致优伶工会的会员无班可搭。

1927年大革命失败后，优伶工会马上被封禁，组织被勒令解散，负责人之一的一枝梅被逮捕并惨遭杀害。之后不久，普福工会也被国民党反动派强行解散，会址被查封，工会领导人沈南、张肖文及工会工作人员乐工等13人被逮捕。1928年年初，"公安局长邓彦华快将调职往海陆丰时，袁德墀深惧邓走了沈、张等会翻案，追迫邓将沈南和张肖文枪决了，其余的人（包括张肖文老婆）交保出外候审。"① 以袁德墀为首的八和当权派以残忍的手段，蓟除了异己，独霸了戏行的领导地位，并于1928年正式改组为"广东优界八和剧员工会"。

（四）等级制度森严，领导层损公肥私，营私舞弊

刘国兴、朱十在《普福堂和八和公会、普贤工会的矛盾》一文中指出："（八和公会）大权向操在上层艺人之手，下层演员对会内事务绝少发言权。上、下层演员虽同属会员，待遇却极悬殊。公会的理事，只有年薪在千元以上的大佬倌，才有资格充任；每年开会员大会时，理事们高据案头，每人一盅茶，一枝水烟带，而一般艺人，则只能散坐在四隅的矮凳上，用大竹筒抽水烟，自行到大茶缸舀茶喝，上下尊卑，形成一种极强烈的对照。"② 可见，八和会馆内部仍然存在鲜明的等级色彩。

此外，八和会馆在经费管理方面是极其混乱的。"例如所收的基金和会费，都是由班里的管数员在发工资时如数扣起，照例，他是不发收据的，只在工资单上加上这一笔而已。"③ 会馆的公款开支，多属浮支滥报，中饱私囊，"如用于点火吸烟

① 朱十等：《广州乐行》，载中国人民政治协商会议广东省广州市委员会文史资料研究委员会编：《广州文史资料》第12辑，广东人民出版社1964年版，第153页。

② 刘国兴、朱十：《普福堂和八和公会、普贤工会的矛盾（粤剧史话之三）》，载中国人民政治协商会议广东省委员会文史资料研究委员会编《广东文史资料》第16辑，广东人民出版社1964年版，第164页。

③ 陈卓莹：《解放前粤剧界的行帮纠葛》，载中国人民政治协商会议广东省委员会文史资料研究委员会编《广东文史资料》第35辑，广东人民出版社1982年版，第200页。

的纸条一项，每年报支白银数千元；供神灯油，每年报支万元。"① 由于手中握有经济大权，而又缺少有效的监督，故八和会馆的历届领导人在经费开支上营私舞弊，贪污受贿成风。

经费管理上的混乱，也给了以权谋私者很多损公肥私的机会。民国初年，八和会馆集合艺人资金开投了锦纶章戏服店。同时与各挂牌戏班班主订明，租用该号戏箱，以此保障戏服店的营业。但是，当时的师爷何老道却私下开设了另一家锦纶昌戏服店，借锦纶章的戏服道具出租，将租金收归锦纶昌所有，而锦纶昌的开支债务却记在锦纶章上。因此，数年间，锦纶章戏服店就亏本倒闭了。②

八和会馆所设立的为会员看病的"方便所"，其所需药材由名演员捐赠，捐赠数量以剂计算，有捐数十剂的，也有捐数百剂至千剂不等。当时一般药材每剂不过一毫、八分，但会馆历届当事人往往勾结药材店浮报药价。而"老人院"的设立，原为鳏寡无依者老有所养，对要求入院的老人，只要符合条件，就不应有所刁难，"但八和会馆的后来的历届当事人，却凭借职权，对要求入院养老的无依艺人，诸般勒索，往往非向会馆当事人纳贿，不准入院。这样一来，连批准无依的老艺人入院养老，也成了八和会馆当事人的榨财门径"③。

（五）神祇活动大量存在

民国时期的八和会馆，虽然公会的制度和规范化建设在选举方式、组织机构、议事制度、事务规则、财政收支等方面有所体现，但是公会祭祀行业神的活动并没有消失，很多艺人对行业神的存在深信不疑，并对其表现出虔诚的崇拜。

《国华报》1931年5月16日《粤戏班之〈香花山贺寿〉谈》一文报道了该年粤剧各戏班庆祝华光师傅诞的情形，其中讲到："旧历三月廿四日，优界之田窦先师诞辰，历古相沿，必演《香花山贺寿》。在舞台侧，□□戏棚一座，满挂金钱，结彩张灯，各子弟馨香顶祝，典礼甚为隆重（凡演是剧例须致□□猪酒礼等物）。"④ 从这则消息可以看出，即便在八和会馆组织近代化基本完成的20世纪三四十年代，八和会馆仍然保留着较完整的祭祀行业祖师的传统仪式，并且这种活动在增强公会成员凝聚力，维护公会内部稳定中依旧发挥着重要的作用。

① 梁家森口述，陈炳瀚执笔：《大革命时期八和公会改制为优伶工会》，载广州市政协文史资料研究委员会粤剧研究中心编《广州文史资料》第42辑《粤剧春秋》，广东人民出版社1990年版，第43页。

② 参见梁家森口述，陈炳瀚执笔：《大革命时期八和公会改制为优伶工会》，载广州市政协文史资料研究委员会粤剧研究中心编《广州文史资料》第42辑《粤剧春秋》，广东人民出版社1990年版，第43－44页。

③ 刘国兴：《八和会馆回忆（粤剧史话之一）》，载中国人民政治协商会议广东省委员会文史资料研究委员会编《广东文史资料》第9辑，广东人民出版社1963年版，第168页。

④ 仲彦：《粤戏班之〈香花山贺寿〉谈》，载《国华报》1931年5月16日，第1张第1页。

总之，民国时期，为了适应时局的变化和城市新的演出环境，八和会馆不断调整领导体制，由行长制到委员制再到理事制的转变，带有鲜明的民主化和制度化的色彩。但在制度的执行方式和行业管理方面，八和会馆仍然存在传统行帮组织的诸多弊端，包括选举形式化、内部组织分化严重、采用武力手段排除异己、领导层营私舞弊以及神祇活动大量存在等。从总体上说，民国时期八和会馆的管理体制采取的是在现代性制度外衣下的传统运作模式。

第三节　晚清民国时期八和会馆管理职能的转变

八和会馆作为红船班时期粤剧行会组织的重要代表，凭借着长期以来与乡村各地主会之间密切合作的关系，享有不可动摇的业界权威，在民国时期仍是落乡班联络下乡演戏的重要中介组织。在那个依靠固有契约关系的年代里，八和会馆的印章具有合法性和最初的法律效应。但是，当粤剧进驻广州城市，并开始在城市戏院进行演出之后，粤剧行业内部发生了各种新的变化，包括经济主体、利益主体和管理模式等都面临着新的洗牌和调整，八和会馆管理职能也面临着严重的挑战。

一　八和会馆管理职能受到的挑战

在红船班时代，八和会馆是粤剧戏班组织与制度的管理者。八和会馆实际上是"公会"性质的行会，既有主持行会规矩的职责，又有买戏、卖戏的商业功能，甚至其印章被当作卖戏行为合法化的重要依据。同时，八和会馆也是粤剧组织与制度的厘定者和捍卫者。遇有纠纷，例由八和会馆加以裁决。红船班时期，八和会馆对于买戏、卖戏的交易活动，主要处理好戏班和主会之间的关系就可以了，而且经济行为的发生主要靠一纸合同来完成。这种经济行为较为单一，涉及的交易主体也不多，因演戏产生的纠纷从数量和类型上来说也相对较少。在这种情况下，八和会馆只要通过吉庆公所作为中介就能完成交易行为。但粤剧进入城市戏院演出之后，涉及的交易主体越来越多，复杂的业务纠纷、矛盾也随之而来。

第一，粤剧市场主体格局的改变，尤其是戏院的引入，使得涉及的权益主体越来越多，已经远远超出八和会馆的管理范畴。戏院是城市演剧活动的重要载体，同时也是城市演剧活动的重要市场主体。八和会馆面对的不再仅仅是戏班与主会之间的交易关系，而且还有演出团体与城市戏院之间的交易关系。此外，戏院本身又作为城市公共娱乐场所被纳入广州市政府的管理范畴。民国时期，广州戏院的产权归

政府所有，商人只有经营权，而投承戏院的行为直接由政府来执行，可以说政府主宰了戏院的产权和承办权。这就意味着八和会馆在控制整个粤剧行业的经济链条上失去了重要的一环，这是导致八和会馆管理职能遭到削弱的重要原因之一。

第二，戏院与戏班之间的交易行为越来越频繁，而且形式多种多样。清末民初，一些资本家及其代理人见经营戏班演出业务有利可图，于是纷纷成立各种公司。一些大型的戏班公司甚至包揽戏院经营，其中实力最雄厚的当属香港宝昌公司。宝昌公司老板何萼楼原来是一个穷老倌，因为善于钻营，八面玲珑，由起初组织瑞麟仪班发展到成立宝昌公司，后来还被英国资本家相中，当上香港汇丰银行的买办。宝昌公司兼营其他实业，资金充足，实力雄厚，全盛时期宝昌公司拥有人寿年、周丰年、国中兴、华人天乐等一批名班，成为戏行中的老大。宝昌公司还兼营戏院，为旗下的戏班入院演出提供便利。这就意味着，到了民国时期，有些粤剧班社可以不通过在八和会馆挂牌，而是直接与戏院主联系演出事宜，进行内部交易。这种情况导致的直接结果就是八和会馆挂牌班社的减少、管理制度受到严重的冲击。粤剧戏班和戏院的内部联盟，使得八和会馆这一中介组织被孤立出来，逐渐丧失了对粤剧交易行为的主导权。

第三，随着粤剧戏班数量、类型和演出形式的多样化，城市戏院的建立和经营的自主性增强，粤剧演出的市场秩序开始发生变化，长期垄断戏班对外演出营业事务的吉庆公所面临着前所未有的威胁和挑战。一方面，原来八和会馆的部分营业人员开始从公所中独立出来，他们自己设立了各种专门的地方性中介机构，对吉庆公所的业界权威地位造成强烈的冲击。从日本东京大学东洋文化研究所藏"广东地方剧班演出文书"中可以看出，此一时期，卖戏的中介机构除了吉庆公所外，还有吉庆介绍总处、江门吉庆支处、藉福戏馆以及藉福公所等。其中影响力最大的要数"藉福戏馆"，它是与吉庆公所功能相同的另一个戏行交易中介，是粤剧演出市场上的一支强劲势力，开始分割、争夺吉庆公所独占的粤剧演出中介市场。另一方面，在多元化、自由化的城市粤剧市场上，粤剧班社的类型日益丰富，包括省港班、粤剧全女班、兄弟班和各种临时组成的戏班。有些班社还自立门户，成立新的工会组织。同时，戏班内其他工作人员，如负责道具、服饰、布景、灯光及剧团管理等职员，他们亦相继独立于"八和"之外，自设行会组织，自订会规。再加上八和会馆对挂牌班社在规模上的严格要求，更使得在八和会馆挂牌的戏班数量逐渐减少。

第四，协调粤剧行业发展的管理主体不断增加，政府及其他行会组织的出现，在一定程度上分化了八和会馆的管理职能。在解决行业纠纷方面，政府司法部门的职能不断凸显，大大削弱了八和会馆作为仲裁机构的管理职能。此外，其他行会组织的存在，包括戏院游艺场所同业公会等组织的出现及其在经济活动中发挥的作

用，为粤剧行业纠纷的调解提供了很多新途径。何况很多情况下的纠纷也不再是八和会馆能够单独仲裁和协调的了。

第五，20世纪二三十年代，在城市粤剧繁荣发展的背后也隐藏着种种危机。这些危机严重影响了粤剧行业的发展，而且还导致了粤剧艺人的大量失业，使其逐渐失去了生活的保障。作为粤剧行业发展的代表机构，八和会馆不得不被卷入这场粤剧艺人的自救运动当中。面对粤剧艺人失业人数的激增，八和会馆也不能坐视不理。无形的压力正在冲击着八和会馆，也在挑战着八和会馆。

总之，粤剧进入城市之后，八和会馆遇到了各种瓶颈。如何在城市中立足，如何在城市粤剧行业发展中占据一席之地，这是八和会馆需要思考和解决的问题。

二 八和会馆管理职能的调整和转变

（一）被迫重整行规，适应市场需求

八和会馆成立之后，便规定凡在八和会馆挂牌的班社必须备足十二行当才可接戏演出。但是，自戏院"正本"流行"改良新剧"以后，戏码的转变与戏剧题材的丰富带动了戏中人物与脚色的变换，与之相适应的行当及其表演艺术也相应发生变化。

原有十二行当中的许多行当实际都已变得可有可无，而多数的情况还是投闲置散。不过其时戏班的人数及行当体制都有八和会馆的保障甚至还有广州民政厅的法律备案，十二行当不容有变，人数不容有变，稍后各投闲置散或被迫失业的戏人甚至要用八和会馆"会派"的方式逼令戏班使用。在日趋激烈的市场竞争中，不少艺人对行规的束缚日益不满，他们冒着风险向旧行规发起挑战，其结果便换来了行业控制的稍许松动。

1933年，八和会馆迫于粤剧市场日益衰颓的压力，两次讨论改制。第一次讨论决定全体裁员节支，包括将戏班原定演员从60余人大幅降至32人，由于削减了人数，则粤剧起班亦无须再演出《六国大封相》。此一决议立即引起了全行的大恐慌，于是便引致了同年的第二次讨论，推翻前议，并折中地将戏班分为四等，而以主要老倌的身价（年薪）为厘定的标准。①

① 参见舞台记者：《为了组班规定人数 八和老官大争辩》，载《伶星》1933年第72期，第7页。

表 8-3　1921 年与 1933 年粤剧戏班等次划分标准比较①

班别	1921 年	1933 年
甲等班	72 人（不包括"棚面"）	62 人（有老倌年薪过万元）
乙等班	64 人	50 人（有老倌年薪过五千元）
丙等班	48 人	40 人（有老倌年薪过三千元）
丁等班	32 人（半班）	30 人（有老倌年薪过二千元）
戊等班	24 人（公司天台班）	

然而，粤剧颓势已定，几至无可救药。至 1934 年，"戏班衰落，已如肺痨病然。欲图挽救，群医束手，兼之环境不佳，屡生险阻，尤令努力挣扎者亦感无可奈何"②。

1934 年 7 月，八和会馆于散班之时例开代表大会。鉴于粤剧界衰落之势有增无减，八和会馆通告定期将代表大会改为开全体会员大会。在此之前，黎笑珊、汤伯明等，乃联合志同道合者先开一预备会议，计参加预备会议者，有汤伯明、李松坡、黎笑珊等四十三人，他们联合提出五项主张，呈交八和公会公决。其主张为：一，自由组织起班。二，以前代表制所有议决案与自由组织起班有抵触者，而改善之。三，各乡欠戏金，当如何设法保之，以免负累，请公决。四，取消各项杂用，如有私自授予，作破坏行规论。五，自由组织起班，由各正印负责。凡未入行者，不得雇用，如有违犯，作破坏行规论。此五项主张，既由四十三人提出后，继续赞成者共达一百多人。在代表大会上，该提议提出后得到了全部参会者共三百二十七人的一致赞成通过，③从而彻底解开了捆绑在粤剧头上的最后一道绳索。那些被视为行会制度核心部分的限制自由竞争的条款在逐步弱化。

1936 年 12 月，粤剧艺人周瑜林等呈请市党部改组八和工会，并提出了几点意见：

（一）公开登记。查戏班包括脚色小生、包头、开面武生、小武、男女丑、打武家、棚面、接戏者，皆属于兆和、福和、德和、永和、新和、庆和、普和、慎和等各堂口之内，既操以上各种艺业为先，即与八和会馆发生经济关系。……基此情形，对于登记一节，应予绝对公开，并须提前通告，多登报

① 此表参考赖伯疆、黄镜明：《粤剧史》，中国戏剧出版社 1988 年版，第 293 页；舞台记者：《为了组班规定人数 八和老倌大争辩》，载《伶星》1933 年第 72 期，第 7 页。
② 撷薇：《瑞丰年班头台受打击》，载《越华报》1934 年 5 月 25 日，第 1 版。
③ 参见《严重局面下之八和会员大会第二日 四十三个戏人严重提案》，载《伶星》1934 年第 98 期，第 7-16 页。

纸，许远道者托人代办。（二）征求会员。查八和工会会务现状，暮气沉沉，数年未见有同业入会者。揆其原因，厥为下列三点。第一缴费过多，际此班业衰落，衣食住尚无维持之法，安有能力缴纳十余元之入会基金。第二存心放任。查工会职员对于同业之加入与否，素不过问，所以戏剧界不入戏剧工会比比皆是。第三不顾失业。查失业同人日多，各堂宿舍大有人满之患，竟不获得工会职员一顾，安能令人甘心入会。

基此三点，（一）入会基金应予低减，应减至五毫以下，或有所谓附加建筑费之类，应许其在入会后俟有工作时，逐渐分期缴清。（二）在未开大会之先，须提前将征求会员意义广发通告。另组征求会员委员会，负责积极进行。（三）急切筹商维持失业办法，使各同业皆知有团体而后有利益，务令戏剧同人站于八和戏剧工会旗帜之下，共同研究有益世道之剧艺，并为新生活运动服务，冀从困境中寻求生活上之出路也。①

可见，晚清民国时期，八和会馆迫于粤剧市场日益衰颓的压力，对挂牌班社规模做出了调整，并通过降低入会基金，筹商维持失业办法等最大限度地争取会员，以求扩大自己的经营管理范围，使更多的班社、艺人能够在其管辖的范围之内。

（二）作为粤剧行业的自救组织，为粤剧发展出谋划策，保障会员生活

黄伟在《广府戏班史》一书中说道："在'省港大罢工'及大革命失败的影响逐渐消除之后，在20年代末30年代初的几年时间里，粤班经历了一段回光返照似的短暂复兴，但到了1932年下半年，即重新陷入沉寂，从此一蹶不振。"② 粤剧班业的衰落，随之带来的便是伶人的大量失业。这种情况，在1933—1934年这一届表现得尤为明显，"近十年来，吾粤戏班业之衰落，已达极点。闻本届各班完全崩溃，且多已提前散班……现伶人失业者居其百分之九十七以上，一般失业伶人多已改业"③。"戏班衰落，为数十年来所未有，伶人失业者共四千余名之多，其中女优及未正式加入八和会者尚未计在内。无职伶人为生活所驱，流为乞丐盗窃者报章常有纪载。"④ 这种情况，不得不引起八和会馆的高度重视。

1933年7月31日，八和会馆举行第三届代表大会，并在会上增加了讨论粤剧救亡大计一项，彻底参议班业衰落原因。⑤《越华报》1933年8月14日第5页《八

① 参见《八和工会呈请改组（社会局召戏剧界咨询 周瑜林等请调整意见）》，载《广州民国日报》1936年12月19日，第2张第4版。
② 黄伟：《广府戏班史》，中国社会科学出版社2012年版，第214页。
③ 《今届粤班情况及将来》，载《越华报》1934年6月3日，第6页。
④ 崩伯：《新声乐组班内容》，载《越华报》1934年6月1日，第1页。
⑤ 《八和会讨论班业救亡大计》，载《越华报》1933年8月5日，第1页。

和工会剧员会议纪》报道："十二日八和戏剧工会召集大会，讨论救济失业剧员问题，到会者三百余人，结果议决组织大集会，在十八日或十九日在海珠戏院登台，演竣即往港，所得款项拨归救济失业剧员之用。"① 1936 年，粤剧艺人周瑜林等呈请市党部改组八和工会，也提出了"急切筹商维持失业办法"②的意见。1937 年 2 月 25 日，八和戏剧工会召开会员大会，讨论救济业务办法。③ 可见，讨论救济失业伶人、探讨粤剧救亡大计，始终贯穿于民国时期八和会馆的整个工作当中，成为每次开会不可绕过的重要议题。

这一时期，八和会馆成为粤剧行业团结起来、出谋划策、挽救粤剧危亡的重要载体和组织机构，并取得了一定的成效。

（三）调整自身定位，协助政府管理粤剧

民国时期，粤剧作为城市娱乐业被纳入广州市政府的管辖范畴。尽管广州市政府在粤剧管理方面不断加大力度，但是由于对粤剧行业了解不深，因此，在有些情况下，广州市政府也需要借助八和会馆的力量，将其作为自己管理粤剧行业的中介机构，也表现出了对戏班艺员原有管理模式的尊重。此时，吉庆大印便仿佛成了"官印"，重现于"藉福公所"合同之上。可见政府的承认和肯定对巩固八和会馆在业界的地位起到了重要的作用。这一点将在本章第四节中具体论述。

在协调行业纠纷方面，虽然八和会馆的仲裁地位和仲裁权力已经做出了很大的让渡，但是仍然作为民间调解的重要力量存在着。此外，八和会馆还往往以行会组织的身份代表粤剧班社在报纸杂志上发表各项声明和启事。如《广州民国日报》1926 年 4 月 29 日第 1 版刊载了一则《优界八和总会吉庆公所各班全体启事》，该启事主要是针对人寿年班柜台骆锦卿拒绝广东轮渡船务总工会开幕定戏，并答明凡属社团不与交易的行为，八和会馆吉庆公所连同该会全体班社成员向广东轮渡船务总工会解释并致歉。④ 可见，此时的八和会馆对外仍是粤剧的行业代表。

三　八和会馆管理职能调整中存在的弊病

（一）采用强制手段拓展会员

《广州民国日报》1929 年 8 月 3 日《女伶不愿加入八和剧员工会（理由是男女有别）》一文报道："广东男女优伶，前以组织工会问题发生纠纷，故女子剧员多

① 《八和工会剧员会议纪》，载《越华报》1933 年 8 月 14 日，第 5 页。
② 参见《八和工会呈请改组（社会局召戏剧界咨询　周瑜林等请调整意见）》，载《广州民国日报》1936 年 12 月 19 日，第 2 张第 4 版。
③ 参见《中山日报》1937 年 2 月 5 日，第 2 张第 4 版，《简讯》一栏。
④ 《优界八和总会吉庆公所各班全体启事》，载《广州民国日报》1926 年 4 月 29 日，第 1 版。

不允加入男优八和剧员工会，以分男女界限。昨该八和工会以本市女优伶尚未就范，特发通告各女优伶，在本市及四乡演剧须速加入会，如不入会，则派纠察队拘究。现各女子剧员，以该会实属不合，入会结社有自由权，从前工会不过系保障工人生活之一种，本人既不愿加入，则不能加以压迫，且男女有别，实无加入该会之理由，倘若该会实行压迫，则决赴法院相见云。"① 民国时期，加入八和会馆不再是粤剧艺人从业中必须要做的事情，其作为行业组织的绝对权威被削弱。对于粤剧艺人来说，是否加入八和会馆完全取决于自身的意愿。再加上民国时期如火如荼的自由平等运动，也使得粤剧艺人对自身的各类权利有了更为明确的认识。这种强制手段导致会员的极大不满，导致会员逐渐对八和会馆失去了归属感。

（二）垄断营业，趁机敲诈

《越华报》1930年6月15日第1页楚客《兄弟班日就衰落之里因》（上）一文指出：

> 查八和会馆中之慎和堂，乃吉庆公所中之出差（即落乡向各主会接戏之辈）接戏（在吉庆公所川驻者）班主，三行所组织。凡起班后，例在吉庆公所挂牌，以俟各主会雇请。戏金多寡，亦均由若辈所拟订，久习成风，遂生弊宝。若辈多仰资本家班主之鼻息，以抑兄弟班者。假如有某主会来省定戏，订合某兄弟班戏金二千元，则若辈与该主会串通，而对兄弟班之司事人诡称，现某乡主会欲雇敝班开演，戏金一千二百元，合则订立合同，否则另请某班，则敝班要停泊休憩矣。该兄弟班主人，以停泊则全蚀，毋宁得回一千二百元之为愈，遂亦贬价就之，盖逆水行船尤胜于停泊也，孰不知若辈已中饱八百元矣。此种作弊，兄弟班各老倌有时非不知之，奈若辈与主会接近，握接戏之枢纽，设或负气不演，宁甘坐食。而若辈此后凡有主会定戏，必扬他班而抑此，务令终月无一台脚，以为消极之抵制。故兄弟班中人，虽明知亦不能不俯首就范也。②

从这段描述可以看出，八和会馆办事员在买卖戏过程中，常有仰大班之鼻息而抵制、压榨兄弟班的现象。垄断营业，趁机敲诈，使得不少弱小班社望而却步，愤愤不平，因此也就越来越失去人心。本该作为市场秩序维护者和公正公平交易原则捍卫者的八和会馆，却反过来成为市场秩序的破坏者，其在班社和艺员中的形象和地位也必然会大打折扣。

① 《女伶不愿加入八和剧员工会（理由是男女有别）》，载《广州民国日报》1929年8月3日，第5版。
② 楚客：《兄弟班日就衰落之里因》（上），载《越华报》1930年6月15日，第1页。

(三) 破坏民主，独断专权

长期以来，在八和会馆内部存在着一些不能演戏而又坐享其成的人。他们依靠政府、军队以及黑势力的支持，长期把持着八和会馆，利用政治权威榨取班社艺人的合法权益，在一定程度上加重了粤剧班社的经济负担，引起了戏班艺人的强烈不满。

1933年，八和会馆召开第三届代表大会。在会上，薛觉先向八和会馆提出了"自由组班"的建议。希望今后八和会馆可以允许粤剧戏班根据自己的意图挑选演员和乐师，而不必受到不合理的传统规矩的约束。至于未被各班挑选上的人员，则采用在八和会馆"挂牌"的方式，由戏班负责其基本工资，承担一些戏行的杂务。这样既精简了戏班人员，同时又节约了经费开支。

显然，"自由组班"的建议触犯了八和会馆当权者的利益。他们群起而攻之，由当时担任八和会馆监察委员的蛇仔秋出面，纠集八和会馆内部一班利益既得者一起抵制薛觉先"自由组班"的建议。在强大的政治势力面前，薛觉先的合法建议也只能付之东流。

总之，在新的市场运作机制下，八和会馆的管理模式和管理职能受到了很大的挑战。为了在风云变幻的城市剧坛谋得一席之地，八和会馆采取了各种措施：被迫重整行规，适应市场需求；作为粤剧行业的自救组织，为粤剧发展出谋划策，保障会员生活；调整自身定位，协助政府管理粤剧等，在一定程度上发挥了市场经济机制下的调控职能。然而，也存在着采取强制手段拓展会员，垄断营业、趁机敲诈，破坏民主、独断专权等弊病，严重地阻碍了八和会馆的改革步伐。

第四节 八和会馆与政府之间的合作与博弈

一 根据政府的定位开展工作

在红船班时期，粤剧戏班、艺员和演出场所等都是直接由八和会馆来管理的。但到了晚清民国时期，广州市政府对粤剧行业的管理力度不断增强。

首先，是对广州市内的戏班、艺员和演出场所进行全面的摸底和掌控。1930年，广州市政府颁布了《广州特别市娱乐场所戏班及艺员登记规则》，对全市范围内的娱乐场所、戏班以及艺员进行全面清查和规范。① 娱乐场所、戏班的主要负责

① 《广州特别市娱乐场所戏班及艺员登记规则》，载《广州市市政公报》1930年第351期，第10－13页。

人是设立人,全权负责戏班与政府部门的交涉,以及处理其他一些社会公关、交际、联络等事宜。政府通过自己的职能部门对院团进行管理,但同时也维护剧团和艺员的法人资格。这一举措使政府对广州市内的所有演出情况了如指掌,并取代八和会馆成为戏班、艺员和演出场所直接的管理者。

其次,是对八和会馆及其下属机构吉庆公所有了新的定位。《国华报》1931年9月13日第1张第4页有《戏班业征收营业税》一文写道:"查吉庆公所既系专代各戏班介绍生意,而向戏班抽收佣金,则其性质自与经纪业完全相同,应分别饬令补领商照,并按章征税。又戏班商店,系为戏班营业上之代理,应饬照代理业规定课税,其已领商照者,不论其为戏班或属戏班之代理,仍属代理业之性质,毋庸饬令按班补领商照。其戏班商店完全未领商业牌照者,自应饬令补领,以符规定。"①可见,吉庆公所不再仅仅是民间团体性质,广州市政府已经将其作为商业团体来进行管理,并征收相应的税收。

最后,是对八和会馆内部管理的渗透。在民国早期,八和会馆的每次换届选举,地方政府都会指派军政机关以及各界人士参与其中,除了以此对会馆事务进行控制,还借此机会大肆宣传执政理念,将其作为政治宣传的平台。民国中晚期,国民党对八和会馆换届选举的监控已经成为一种常态,且被制度化地继承下来。《越华报》1930年7月16日第6页《八和工会定期行开幕礼》一文报道:

> 广东八和剧员工会定于八月一二三等日补行开幕礼,一日为开幕日,假太平戏院开会,并是日下午七时举行游艺大会,内容分戏剧、跳舞、国技、幻术等。二三两日为代表大会,在黄沙该会内举行,并举出宗华卿、翟东全、冯澄芝、谭鉴泉、雷殛异、郑笏廷、王伯元七人为筹备委员,袁德墀、何平齐、区仲吾三人为稽核大会数目委员,经已分呈省党部及民政厅派员指导。②

1937年,八和会馆接受省党部的指示,改组为文化团体。据《中山日报》1937年7月12日《八和工会改组定期开成立会》一文报道:

> 八和戏剧总工会自去岁底开会员大会,改选薛觉先、白驹荣、廖侠怀等为理事,负责推进会务后,至今年六月初六散班之期已届,该会例开会员大会一次,讨论会务进行。讵该会近奉省党部令,着八和戏剧工会改为文化团体,提高会员人格,以收戏剧教育之效,并改正名称为八和粤剧协进会。该会奉命后,即开始筹备,举行会员总登记。另定本月二十二、三两日,开成立大会。

① 《戏班业征收营业税》,载《国华报》1931年9月13日,第1张第4页。
② 《八和工会定期行开幕礼》,载《越华报》1930年7月16日,第6页。

根据会章从新选举职员云。①

可见，八和会馆在广州城市的定位和发展路径，在很大程度上深受政府管理的影响。

政府的加入，因其在管理方面的先进性和法制化使得他们在城市粤剧方面有其强大的优势。但是也有其明显的劣势，那就是在粤剧戏班演员之间的号召力不够，包括政令的颁布，尤其是政治宣传思想的普及和渗透等，很多时候都需要八和会馆给予协助。八和会馆也乐意在这些方面去迎合政府的相关政策和举措，并接受他们的监管，甚至成为政权力量向粤剧行业渗透的重要载体。这样既能使其获得在城市社会生活中生存的可能性和合法性，也能进一步提升自己的社会地位。

二　以政治口号为标榜

吉庆公所签发的戏班合同，可说是最能体现八和会馆对政治文化的回应及本身的定位。相较吉庆公所于20世纪20年代末改版前后的合同，新版的合同对"戏剧"的态度，有很大的改变：

> 莞邑北栅乡定到颂太平班三界千秋京戏肆本（1925年6月6日签订）
>
> 窃惟梨园歌舞乃升平之事，虽跋涉江湖人俱安份守已，罔敢非为，所演戏出亦本忠孝节义等剧，故实有启发善心，而惩创逸志也。凡蒙光顾请照合同规款，以免后论是感。

> 台山新昌埠定到一统太平班福田医院开幕粤戏肆本（1930年2月23日签订）
>
> 窃维戏剧工作为专门之艺术，作有形之历史，对于通俗教育大有关系，实足以转移社会而改良风化也。凡蒙光顾，读照合同条例，不可听信戏码。

合约所言的戏剧，已并非"歌舞升平之事"，或用以"启发善心，而惩创逸志"；而是一种"专门艺术"，并有"转移社会而改良风化"的功能。这与新文化运动将戏剧视为"移风易俗、民族自救的工具"，可说是如出一辙。显示了八和会馆在改良传统粤剧中发挥的作用，同时也符合地方政府改造戏剧的政治导向，反映了政治对八和会馆的影响。

三　组织和参与官方各种改良戏剧的运动

20世纪20年代末，广州剧坛兴起了戏剧改良运动，八和会馆也加入到这场运动中。1928年12月12日，广东剧界八和总工会设席于黄沙会所欢迎欧阳予倩及万

① 《八和工会改组定期开成立会》，载《中山日报》1937年7月12日，第2张第8版。

籁声、李先五等人，主席宗华卿及委员代表郑笏庭、黄焕堂、袁德墀、白玉堂、蛇公礼、新沾、靓全、肖丽康等四十余人参加了会议。① 在此次会上，欧阳予倩、万籁声和李先五等人都表达了改良粤剧的想法和举措，而作为八和会馆主席的宗华卿也表示希望得到他们的指导。同时，戏剧研究所也希望与八和公会合作，达到改良粤剧、扩大"戏剧运动"的目的，并请广州市府令行八和剧员总工会转知各剧员一律知照。② 可见，八和会馆在这场粤剧改良活动中起到了重要的作用。

1929年2月3日，广东优界八和剧员总工会召开是届第二次同人大会。《广州民国日报》对这次会议进行了专访：

> 昨三日，广东优界八和剧员总工会举行是届第二次同人大会，所属男女剧员均踊跃参加，座为之满，加以生花结彩，洋乐助兴，齐集肃立向党国旗、总理遗像行三鞠躬礼。主席恭读总理遗嘱，宣布开会理由，随请省党部民训会代表敖道魁、冯海江，市党部民训会代表王建新，民政厅委员刘复初，航空协进会代表谭干先后致训词，均勉励全体剧员，努力改良，担任党国宣传。并闻是会关于融洽南北剧界改良戏剧，及养育剧界人材，扩充剧界教育各议决案居多云。③

从开会的规制再到出席的领导和讲话内容可以看出，省市党部对八和会馆在政治上的控制和渗透，也可以看出八和会馆在慢慢顺从省市党部的领导，逐渐成为他们在粤剧界的代言人。

政府力量的介入，在很大程度上削弱了八和会馆的管理权威和执行权力，但新戏剧观念为八和会馆与政府的关系带来了契机。这不仅为八和会馆制造了一件社会教育及学术的装潢，而且赋予八和会馆披上装潢的合理性。而这一过程，不单为粤剧正名，更构筑了粤剧革命、爱国的正面形象。

四 加强与政界的联系，积极进行政治表态

行业组织的发展壮大，往往需要政府官员和社会名流的支持和帮助。八和会馆的领导人物，也有利用早年与反清革命志士的人脉网络，将"非官方"的个人联系，提升至"官式机构"层面的做法。身兼八和公会委员及监察委员的蛇仔秋（袁德墀）便是其中的典型例子。

① 《八和总工会欢迎欧阳予倩万籁声李先五纪（欧阳予倩畅谈改良粤剧）》，载《广州民国日报》1928年12月14日，第5版。
② 《戏剧研究所与八和公会合作 为的是改良粤剧 扩大"戏剧运动"》，载《广州民国日报》1929年7月20日，第5版。
③ 《八和剧员大会纪（议决改良戏剧养育人材）》，载《广州民国日报》1929年2月5日，第4版。

蛇仔秋（袁德墀）早年便曾积极参与革命活动。张永福①在《粤剧杰伶蛇仔秋》一文中对蛇仔秋作了专题介绍：

> 粤伶蛇仔秋某名冠一时，南洋票界群相倾慕，吾党每假戏院开演说会，恒推名流公开演说；两伶相率买座听讲，始终不懈，盖对革命宗旨有深刻认识也。武汉举义时，该剧同人均自愿负筹演义务。吾人有此机会，尤加欢迎，乃在天演舞台演剧筹款，剧为《游江南》一幕，蛇伶饰正德，靓伶饰凤姊……两伶对答针锋相对，处处挑出满清的恶劣罪孽，比较演说家尤加起劲。台下人为其提醒而兴起者不知凡几。国家兴亡匹夫有责，革命成功两伶事迹为不可没矣。②

虽然为革命演戏筹款不独见于蛇伶，但以其积极参与其他革命活动的情况，并得当时革命党人张永福褒扬，足见蛇伶在党中亦非一般支持者。作为八和会馆的领导层，实不难将个人关系网络延展至机构层面。八和会馆对国家事务的回应，便可见其中的复杂性。1931年日本占领东三省，中国内部产生极大回响。地方政府党部亦发起组织剧团，编演各种抗日救亡剧本，往各墟演出，"藉以唤起人民救国雄心"。③其中亦包括蛇仔秋作班主的千秋鉴班，这可说是蛇伶参与革命的延续。与此同时，八和会馆也自发组织宣传队作抗日宣传，而且规定各戏班剧员，最少要组织一队。组成后更需往工会登记，编列号数。此外，八和会馆也同时向会员征求自创抗日歌曲，凡获采用者，更有现金奖赏。有报道更称"故现在各剧员为抗日救亡起见，进行工作，无不异常热烈"④。通过作为领导层的蛇仔秋及其班社的带动，八和会馆无形中成为政府"抗日宣传"的"重要代表"之一。

另一方面，八和会馆对国民政府的政治立场也受社会的关注。1936年陈济棠利用抗日民族主义开展其反蒋行动，就南京政府不理会日本的"侵略外交"政策、"蹂躏我主权"，仍接受日领川樾使华一事，八和工会也通电南京中央党部国民政府表示反对。电中更促"政府亡羊补牢，收回成命"，并要毅然拒绝，更认为这才是国家及民族之幸。但这则新闻独特之处，不单是八和会馆配合政治环境的具体政治表态，更在于消息被刊登在《越华报》政闻版的头条，官方的《广州民国日报》

① 张永福（1871—1958），字祝华，祖籍广东饶平，出生于新加坡。早年矢志革命，曾创办《图南日报》《南洋总汇新报》《中兴日报》，宣传民主革命思想，曾任同盟会新加坡分会副分长、会长。1932年返国后任中央银行汕头分行行长，南京国民政府侨务委员等。1940年投靠汪伪政权，战后入狱。1958年逝于香港。
② 张永福：《粤剧杰伶蛇仔秋》，载张永福《南洋与创立民国》，中华书局1933年版，第74页。
③ 参见闻鸡起舞：《清远组宣传抗日剧团》，载《越华报》1931年11月21日，第1页。
④ 崩伯：《温塘演剧风潮之一瞥》，载《越华报》1931年11月19日，第1页。

也有报道。换言之，社会各界对该会的政治立场有一定程度的重视。透过与政界的关系及政治表态，也进一步强化了八和会馆作为"爱国爱党"的"优界代表"的地位与形象。

总之，政府的介入，使得八和会馆在粤剧行业的地位受到严重的挑战。但是面对市场的冲击及其与现代戏剧观念的差距，八和会馆要维持其业界的代表性，便要借用其他社会力量，巩固自身位置。最具体的社会力量便是视戏剧为"民众教育"的广州国民政府。一方面，八和会馆固有的行会网络，方便政府推行各种"管治"，八和会馆也乐意迎合政府的相关政策与举措，成为政权力量向粤剧行业渗透的重要载体；另一方面，新戏剧观念为八和会馆与政府的关系带来了新的契机。八和会馆以政治口号为标榜，积极组织和参与各类戏剧改良运动，并想方设法处理好与政界的关系，积极进行政治表态，成为粤剧行业与政府沟通的桥梁，不但巩固其"业界"的地位，而且将"八和"的行业价值提升至社会层面，为八和会馆在新的城市生活中谋得生存和发展的合理性和可能性。在长期的合作与博弈过程中，八和会馆最终成为广州市政府管理粤剧行业的中介机构，逐渐具备了城市商业社团的特性。

小　　结

作为粤剧的行会组织，八和会馆自成立之日起就与粤剧行业的发展息息相关。晚清民国时期，粤剧进驻广州城市，八和会馆无论在领导体制、管理机制和业界地位等各方面都受到了重大的冲击和挑战。为此，八和会馆开始了自己的调整和改革之路。

首先，为了适应时局的变化和城市新的演出环境，八和会馆不断改革领导体制，由行长制到委员制再到理事制的转变，带有鲜明的民主化和制度化的色彩。但在制度的执行方式和管理模式方面，八和会馆仍然存在诸多弊端，包括选举形式化、内部组织分化严重、采用武力手段排除异己、领导层营私舞弊以及存在大量祭祀活动等。从总体上说，民国时期八和会馆的管理体制是在现代性制度外衣下的传统运作模式。

其次，在新的市场运作机制下，八和会馆的管理模式和管理职能受到了很大的挑战。为了在风云变幻的城市剧坛谋得一席之地，八和会馆采取了各种措施：被迫重整行规，适应市场需求；作为粤剧行业的自救组织，为粤剧发展出谋划策，保障

会员生活；调整自身定位，协助政府管理粤剧等，在一定程度上发挥了市场经济机制下的调控职能。然而，也存在着采取强制手段拓展会员，垄断营业、趁机敲诈，破坏民主、独断专权等弊病，严重地阻碍了八和会馆的改革步伐。

最后，政府的介入，使得八和会馆在粤剧行业的地位受到严重挑战。但是面对市场的冲击及其与现代戏剧观念的差距，八和会馆要维持其业界的代表性，便要借用其他社会力量，巩固自身位置。最具体的社会力量便是视戏剧为"民众教育"的广州国民政府。一方面，八和固有的行会网络，方便政府推行各种"管治"，八和会馆也乐意迎合政府的相关政策与举措，成为政权力量向粤剧行业渗透的重要载体；另一方面，新戏剧观念为八和会馆与政府的关系带来了新的契机。八和会馆以政治口号为标榜，积极组织和参与各类戏剧改良运动，并想方设法处理好与政界的关系，积极进行政治表态，成为粤剧行业与政府沟通的桥梁，不但巩固其"业界"的地位，而且将"八和"的行业价值提升至社会层面，为八和会馆在新的城市生活中谋得生存和发展的合理性和可能性。在长期的合作与博弈过程中，八和会馆最终成为广州市政府管理粤剧行业的中介机构，逐渐具备了城市商业社团的特性。

总体而言，晚清民国时期，八和会馆可以说是作为政府职能和市场运行机制之间的有效补充，起到了中介协调的作用，体现了较为明显的中间性治理机制，并在此过程中重新树立起其在城市社会生活中的地位和作用，实现了由传统行会组织向具有近代性意义的同业公会的转化。

第九章 晚清民国时期广州粤剧管理体制的形成及影响

在传统乡土社会,戏剧往往依靠酬神活动而存在,维系乡土社会秩序的宗族是演剧活动的主导者,宗族伦理道德及其对神权的敬畏之心对每个观剧者具有内在的规约性。在这种情况下,观剧秩序更多的是靠神权及宗族的力量来维持的。

传统戏剧离开乡村进入城市,原有的演剧形态、功能格局和秩序被打破了,需要建立新的演剧形态、功能格局和秩序。正在兴起的广州市政建设在某种程度上契合了传统戏剧的这种变革要求,深刻地影响了广州演剧的城市化进程。如何保证正常的演剧秩序和商业运作,成为摆在城市管理者面前的新课题。

民国时期,广州发展成为一个独立的具有近代性意义的城市,与广州市政建设的兴起和发展息息相关。作为城市娱乐文化之一的戏剧被纳入广州市政管理的范畴。在新的管理理念和管理举措下,粤剧的城市品格得以重塑,城市性得到进一步凸显。然而,由于市政管理的相关理念多是在移植西方体制的基础上建立起来的,再加上处于转型时期的广州市政府在管理方面缺乏经验,因此不可避免地表现出管理效能低下的情况,最终阻碍了广州粤剧管理体制的法制化和制度化进程。

第一节 民国时期广州市政府戏剧管理进程探析

一 民国时期广州市政建设概况

像中国其他城市一样,在20世纪以前,广州没有正式的市政机构。清朝地方行政管理实行城乡合治,城市虽是各级官衙的所在地,却没有管理城市自身事务的专职机构。

民国初期,广州工商、交通居全国前列,政治上是资产阶级民主革命的中心。

但"市政不修",严重地制约了广州的发展。"查粤省水陆交通开埠最早,工商发达甲于全国,惟以地方自治制度未完,市政百端废而未举","为提倡市政起见"①,1918年10月22日,广州城厢市政公所成立。虽然城厢市政公所的主要职能在于拆城筑路等市政建设方面,但其管理城市的行政职能较清代已有很大进步,因此被称为"广州近代意义上的第一个城市行政机关,也是广州新型市政体制的萌芽"②。

1921年2月15日,《广州市暂行条例》开始实施。该条例明确了广州市为独立行政区域,较全面地规定了"市政"范围,并对广州市最初的行政组织框架及其职权做了较为完善的设计。依据条例组成的广州市政厅,成为广州第一个现代意义上的市政机构。

广州市政建设包括政治、经济、文化和社会生活等方方面面。作为城市娱乐文化之一的戏剧也自然而然地被纳入市政管理的范畴,并成为民国时期广州市政府文化事业管理的重中之重。

二 民国时期广州市政府戏剧管理的演变进程

(一)由警察厅和督学局负责戏剧管理,形成以"两权分置"为特点的管理结构(1912—1920年)

在中国传统文化中,历来首重经史,次重诗文,戏曲小说则被视为"末技"甚至"邪宗",不登大雅之堂。这一思想也长期影响着地方政府对传统戏剧的态度。因此,直到民国初年,政府对不断发展的戏剧业仍然缺乏足够的认识,也缺乏基本的制度知识和管理经验。1920年以前广州地方政府并没有设置专门的戏剧管理机构,而是由广东省会警察厅和广州督学局共同管理戏剧。

由于清末广州戏院越来越多,戏院在剧目、票价和秩序维持等方面存在诸多不规范的地方。为此,广东省会警察厅开始认识到加强戏院管理的重要性,在各戏院派出巡警,并制定了戏院经营规则。1910年,警察厅在《广东警务官报》上发布了一则公告规定:"第七条戏院演戏,须于先一日将所排戏单,经所辖巡警区禀呈巡警道,受其许可;第八条戏院须备警官席一所,宜在能瞭望四围之处,以便临场监视;第九条戏院须揭示座客名额、戏座价目于门前易睹之处;第十条戏院不得于定额既满后擅放人入场及需索定价外之钱文,或强座客以不愿受之茶点。"③

① 《广东督军署、广东省长公署委任广州市政公所总办令(1918年9月30日)》,载广州市地方志编纂委员会编《广州市志》卷末,广州出版社2000年版,第124页。
② 赵可:《孙科与20年代初的广州市政改革》,载《史学月刊》1998年第4期。
③ 《取缔戏班及戏院规则十四条》,载《广东警务官报》1910年第3期,第48页。

1912年4月21日，警察厅发布了《广州市取缔戏院规则》《广州市补正戏院规则》和《广州市戏院警员监视处规条八则》。从规则的内容来看，《广州市补正戏院规则》是对《广州市取缔戏院规则》的补充和完善。《广州市补正戏院规则》共26条，对广州市内戏院的演出内容、演出时间、座位安排、验票程序、人员管理、卫生要求等作出了制度性的规定。① 《广州市戏院警员监视处规条八则》对戏院监视警员的办事程序和礼仪规范做出了具体的规定。②

依照规则，警厅开始对广州市内的戏院进行治安管理，并对违规戏院采取了相应的处罚。《安雅报》1912年11月14日第3版《乐善戏院不遵警章》一文报道："警厅有鉴于长堤开智、长寿街启智两影画戏院电机燃者，观剧者跌伤甚多，因门口少所致，故于日昨特派稽查员饬令乐善院将锁匙交出，讵起已失去不能交出。稽查员等以剧场人多时候危险，直饬冈警将各门锁撬开，自后不得封锁云。"③

可见，无论从规章制度建设还是具体管理实践，警察厅基本上把持了对广州戏剧在营业、治安、卫生、消防甚至演出内容等多方面的管理权限，对戏剧市场的管理进行了初步的探索和尝试。

在警察厅之外，教育部门是政府管理戏剧的又一主要机构。民国元年（1912），广东都督府教育部（随后改称教育司）设立广州督学局，主管广州文教事务。督学局以教育行政管理为主，将文化娱乐统统纳入社会教育的范畴，其掌管范围是：关于通俗演讲事项；关于文艺、音乐、演剧事项；关于通俗展览会及陈列所（馆）事项；关于通俗图书馆及阅报处事项；关于公众体育及游戏事项；关于社会教育的一切事项。④ 从其掌管范围来看，演剧活动也在其管理的范围之列。在实际操作中，督学局"即有派局员前赴各院实地监视，随时报告、取缔之举"⑤。

1912—1920年间，政府对戏剧的管理分置于警察厅和督学局两条行政与权力线索之内，形成以"两权分置"为特点的管理结构。除此之外，地方行政长官乃至政府大员都可以随意介入戏剧管理事宜。可见，此时政府对广州城市戏剧的管理尚处于初步的尝试和探索阶段，并未形成较为成型的管理体制。直至1921年广州市政厅成立后，具有相对独立意义的戏剧管理体制才得以初步创立。

（二）分属不同职能部门，形成多部门监管的管理模式（1921—1925年）

1921年2月15日，《广州市暂行条例》颁布实施，广州市市政公所改组为广

① 参见广州市市政厅总务科编辑股编：《广州市市政例规章程汇编·公安》，1924年印行，第53-56页。
② 参见广州市市政厅总务科编辑股编：《广州市市政例规章程汇编·公安》，1924年印行，第58页。
③ 《乐善戏院不遵警章》，载《安雅报》1912年11月14日，第2页第3版。
④ 参见广州市地方志编纂委员会编：《广州市志》卷十六《文化志》，广州出版社1999年版，第455页。
⑤ 《改良戏剧研究会举行成立大会纪》，载《广州民国日报》1929年5月6日，第5版。

州市政厅。根据《广州市暂行条例》的规定，市行政范围包括："（1）市财政及市公债；（2）市街道、沟濠、桥梁、建筑及其他关于土木工程事项；（3）市公（共）（引按，"共"抄笔者补）卫生及公共娱乐事项；（4）市公安及消防、火灾、水患事项；（5）市教育风纪及慈善事项；（6）市交通、电力、电话、自来水、煤气及其他公用事业之经营及取缔；（7）市公产之管理及处分；（8）户口调查事项；（9）中央政府及省政府委托办理事项。"① 戏剧事业属于公共娱乐事业，被纳入市行政管理的范围。广州市政厅属下设有公安、财政、教育、卫生、工务、公用六局，各个部门依照自身的管理职责，在戏剧管理中承担相应的管理工作。

1. 广州市财政局的戏剧管理举措

根据《广州市暂行条例》第十五条的规定，财政局掌理的事项有："一征收市税项；二管理市公产；三经理市公债；四收支市公款；五估计民产价值；六其他关于市财政事项。"② 具体到戏剧管理方面，财政局主要负责的是制定戏剧管理相关的例规章程、市内各戏院的投承办理和戏院游艺场等娱乐场所各项税捐的投承征收等。

第一，制定戏剧管理的相关例规章程。1921年5月21日，由广州市市政厅第二十六次行政委员会会议议决通过《营业场所演唱手托戏简章》。1922年9月1日，广州市财政局实行《广州市唱演瞽姬手托戏违章罚则》《广州市开演白话剧技艺戏违章罚则》和《广州市续订影画戏院饷额章程暨罚则》等。1924年，广州市财政局又颁布了《广州市修正征收游艺场捐规则》《广州市特准清唱女伶牌照章则》及《修正影画戏院章程》等。这些例规章程的制定和实施，使得财政局的戏剧管理工作有章可循，有法可依。

第二，市内各戏院的投承办理。民国时期，广州市政府将市内各戏院纳入自己的管理范畴，财政局负责戏院的投承事项。在《广州市市政公报》中有五十多则关于这类事项的指令和批文。如《指令财局河南戏院续办一年案已悉由 指令第二七二号》③《指令财政局据呈乐善戏院福和公司拟着认足年饷一万八千元续办一年如呈办理由》④ 等。

第三，办理戏院游艺场等娱乐场所税捐的征收、稽核及投承等事项。清末民初，戏剧行业苛捐繁重。市财政局成立后，进一步规范了戏捐的征收，并对征收数

① 《广州市暂行条例》，载黄炎培编《一岁之广州市》，商务印书馆1922年版，第4-5页。
② 《广州市暂行条例》，载黄炎培编《一岁之广州市》，商务印书馆1922年版，第6-7页。
③ 《指令财局河南戏院续办一年案已悉由 指令第二七二号》，载《广州市市政公报》1925年第162期，第29-30页。
④ 《指令财政局据呈乐善戏院福和公司拟着认足年饷一万八千元续办一年如呈办理由》，载《广州市市政公报》1925年第170期，第18页。

额及其种类进行了各种核定和受理。在当时报刊上刊登了若干则财政厅关于征收戏捐的公告和批文，如《戏班捐不得成立》①《附加戏券非苛细杂捐》②《财政局规复娱乐捐》③《娱乐附加费不准取消》④ 等。此外，广州市财政局还办理税捐的招商投承事项，如《准承办娱乐场附加教育费》⑤《批财政局呈报核准福康公司承办征收本市娱乐场附加加一教育经费情形连同章程请察核备案由 批第二〇六号 十四年九月十一日》⑥ 等。

2. 广州市公安局的戏剧管理举措

广州市公安局是由警察厅改组而成的。广州市政府所设立的六个职能部门将原来警察厅庞杂的社会事务管理职能进行了分解和转移，使公安局能够只专注于本位职能，成为真正近代意义的市政警察。广州市公安局担负着"取缔不规则营业并维持市民风纪"⑦ 等一些职能，在实际的戏剧管理中仍旧具有较大的权限。

第一，广州市公安局对娱乐场所治安的维护，包括增派警员维护治安，如指令五区署呈请委任冯剑琴、袁来二名为南关戏院特务警长⑧、准财政厅公函核准宝华戏院唱演锣鼓大戏行九区一分署知照并派警保护⑨等。第二，对娱乐场所营业时间进行重新规定，并对特殊节假日的演剧时间另行批准，如《国庆日准演戏通宵》⑩ 等。第三，对戏院中各种有伤社会风化的行为进行取缔，包括唱演淫词淫戏⑪、禁止男女杂座等。第四，协助其他部门处理惩罚戏院的各种违章行为，如《广州民国日报》1925 年 8 月 18 日《财局追讨海珠戏院地租》一文报道："本报专访云，海珠戏院拖欠财政局地租四千九百元，屡次令其缴纳，竟不恤理。昨日谭局长特派员知会六区分署，派出警察长警多名前往海珠戏院，拘拿其司理人谢伯直押追，而谢已闻风避去云。"⑫

① 《戏班捐不得成立》，载《广州民国日报》1924 年 3 月 20 日，第 3 版。
② 《附加戏券非苛细杂捐》，载《广州民国日报》1925 年 8 月 8 日，第 7 版，《本市新闻》一栏。
③ 《财政局规复娱乐捐》，载《广州民国日报》1925 年 8 月 20 日，第 7 版。
④ 《娱乐附加费不准取消》，载《广州民国日报》1925 年 8 月 28 日，第 10 版。
⑤ 《准承办娱乐场附加教育费》，载《广州民国日报》1925 年 8 月 22 日，第 7 版。
⑥ 《批财政局呈报核准福康公司承办征收本市娱乐场附加加一教育经费情形连同章程请察核备案由 批第二〇六号 十四年九月十一日》，载《广州市市政公报》1925 年第 200 期，第 586－587 页。
⑦ 《广州市暂行条例》，载黄炎培编《一岁之广州市》，商务印书馆 1922 年版，第 7－8 页。
⑧ 《广州市市政进行日程纪要》，载《广州市市政公报》1925 年第 177 期，第 14－15 页。
⑨ 《广州市市政进行日程纪要》，载《广州市市政公报》1925 年第 184 期，第 13 页。
⑩ 《国庆日准演戏通宵》，载《开新公司羊城新报》1921 年 10 月 10 日，第 6 页。
⑪ 广州市市政厅总务科编辑股编：《广州市市政例规章程汇编·公安》附录《违警罚则》，1924 年印行，第 101－102 页。
⑫ 《财局追讨海珠戏院地租》，载《广州民国日报》1925 年 8 月 18 日，第 10 版。

3. 广州市教育局的戏剧管理举措

根据《广州市暂行条例》第二十条的规定，教育局掌理的事项有："一管理市立各学校及感化院；二监督市内开设之私立学校；三取缔各种戏院及公共娱乐场；四经营市立慈善事业并监督各社立慈善机关。"① 可见，广州市教育局将监管戏院及公共娱乐场所列入了管理范围。

1921年3月15日，广州市市政厅第七次市行政委员会议议决通过《广州市教育局视察戏剧规则》，规定由广州市教育局派出职员充当视察员，前赴市内各戏院监视，并由教育局向市政厅请领视察证若干张分给各视察员执行职务时使用，遇有不良之剧则勒令其改良或禁止排演，其取缔标准就是有伤害风化者。② 在此时的报刊中经常可以看到广州市教育局禁戏的各种举措。如《广州民国日报》1923年9月11日第7版《取缔淫剧》一文报道："查伤害风化之剧，迭经禁演有案，该大中华班文武生靓少年、花旦新苏仔于开演《三气唐天子》出头时，竟有坐膝及十八摩等情事，殊属有伤风化，应饬于以后开演该剧本时，将淫荡言动删去，倘敢仍蹈故辙，定将该剧本全部禁演，并酌予惩罚。为此亟行贵院，即希转达该大中华班主知照云。"③

4. 其他各局的戏剧管理举措

此外，卫生局、工务局、公用局等部门也加入戏剧管理的行列中来。1921年5月7日，卫生局颁布了《广州市取缔戏院章程》，对戏院游艺场的各项安全卫生措施做了详细的规定，在一定程度上反映了卫生局的具体工作内容。④ 工务局负责戏院游艺场等娱乐场所的工程建设及设施维护等相关问题的处理和协调。公用局则具体到戏招的贴法都做出了详细的规定。⑤

总之，这一时期广州市政府对戏剧管理体制的探索，在于确立了分级分工管理体制，戏剧管理工作分属不同职能部门，各管理机构之间互相配合，管理渐趋法制化，手段多样化，触及戏剧发展的方方面面。然而由多个部门共同监管的管理模式导致管理工作上的权力交叉和职能重叠，造成了戏剧管理的复杂化，大大地降低了办事效率。

① 《广州市暂行条例》，载黄炎培编《一岁之广州市》，商务印书馆1922年版，第9页。
② 参见广州市市政厅总务科编辑股编：《广州市市政例规章程汇编·教育》，1924年印行，第46-47页。
③ 《取缔淫剧》，载《广州民国日报》1923年9月11日，第7版。
④ 参见广州市市政厅总务科编辑股编：《广州市市政例规章程汇编·卫生》，1924年印行，第25-26页。
⑤ 《戏招贴法》，载《广州民国日报》1923年12月8日，第7版，《本市新闻》一栏。

(三) 设立广州市戏剧审查委员会，戏剧管理体制渐趋成熟和完善（1926—1936年）

自广州市政厅成立之后，广州市教育局一直负责监督戏剧演出的内容，经常派局员到戏院视察，并且不时做出禁戏的举措。但是这种禁戏行为缺乏常态化，时断时续、时有时无的管理活动使得政府的戏剧管理效能大打折扣。随着广州戏剧的繁荣发展，成立一个专门的戏剧管理部门已是大势所趋。

1926年3月4日，广州市教育局局长伍大光呈请市政府批准设立戏剧审查委员会。该委员会成立后，先后颁布了《广州市戏剧审查委员会章程》《广州市审查委员视察戏剧凭证简章》《广州市教育局取缔新旧戏剧条例》《广州市教育局取缔影画戏条例》和《广州市教育局戏剧审查委员会服务规则》等。广州市戏剧审查委员会以改良戏剧为宗旨，由广州市教育局长函聘熟谙或热心改良戏剧者21人组成，会员均为义务职，以教育局长为主席。其工作职能包括："（一）督促各戏剧团体根据总理三民主义编演革命新剧，以期改造社会，促进国民革命；（二）培植民德，促进文化，提倡美育，奖励艺术；（三）禁止辱国迷信、海盗海淫等词曲及表演。"① 戏剧审查委员会由市政厅发给视察凭证21纸，分发审查员分股前赴各剧场审查。

图9-1　1926年广州市市政厅视察戏剧凭证式样

1927年，广州市戏剧审查委员会改组，设委员长一人，下分影戏、大戏、游艺

① 《广州市戏剧审查委员会章程　十五年四月十七日核准备案》，载《广州市市政公报》1926年第227期，第21页。

场三股，分负专责，执行职务，并饬各审查委员于审查后负责列表报告，以资考核。① 由于审查委员为义务职，审查工作屡被耽搁，而且委员的去留更替也较为频繁，因此改派教育局职员兼任。此外，戏剧审查委员会成立后，国民党市党部宣传部也时有插手戏剧管理工作，并公布了《审查戏剧影片条例》，还经常派员到戏院审查演出。由于事多人少，经费不足，再加上其他部门插手，因此，这一时期的广州市戏剧审查委员会并未能对戏剧实施集中而有效的行政管理。

1929 年，广州市教育局不得不将原审查委员会取消，会同市党部宣传部、省会公安局、市社会局各派委员 5 人另组广州市戏剧审查委员会。其中常务委员 4 人，分别是市党部宣传部刘禹轮、市教育局孔昭栋、市公安局吴道本、市社会局区声白等。1929 年 8 月 28 日，戏剧审查会召开改组后第一次会议，报告并讨论戏剧审查委员会改组的相关事项。② 10 月 1 日，改组后的戏剧审查委员会开始审查戏剧。

1931 年，广州市政府将戏剧审查委员会划归社会局主管，市党部宣传部、教育局、公安局参与，改称"广州市戏剧影画歌曲审查委员会"，审查委员共 24 人，由社会局局长任主席。该会成立后，制定出台了《广州市戏剧影画歌曲审查委员会取缔戏剧影画歌曲规则》。

至此，广州市戏剧审查委员会建立了多部门参与的职权结构，明确了自身的职能和权限，有助于协调和利用各个部门的管理优势，在权力归并统一的基础上，极大地增强了戏剧管理的幅度和力度，正式确立了其在戏剧管理中的主导地位。

广州市戏剧审查委员会审查的戏剧包括"广州市内之锣鼓戏、白话戏、影画戏、傀儡戏及关于戏剧种类者"③。《广州市教育局取缔新旧戏剧条例》明确规定了戏剧审查标准及审查的具体操作规程，包括："（一）有反革命意味者；（二）有损国体或民族人格者；（三）凡化装表演歌词有涉于海淫海盗者；（四）残忍杀害有背人道者；（五）过于神怪能导人迷信者；（六）有诈术骗术意味者；（七）广告上用不正当之标题者；（八）其他关于危害社会治安或社会道德者。"④ 此后的《广州市戏剧影画歌曲审查委员会取缔戏剧影画歌曲规则》也规定戏曲唱本有下列内容者不准发售："一 有违反中国国民党党义及有反革命意义者，二 有辱国体者，三 有背人道者，四 海淫海盗及有伤风化者，五 有妨害公安者，六 有倡导迷（信）（引

① 参见《广州市教育局十六年份行政经过概况》，载《广州市市政公报》1927 年特刊，第 75－76 页。
② 参见《戏剧审查会改组后之会议》，载《广州民国日报》1929 年 8 月 29 日，第 6 版。
③ 《广州市戏剧审查委员会章程 十五年四月十七日核准备案》，载《广州市市政公报》1926 年第 227 期，第 21 页。
④ 《广州市教育局取缔新旧戏剧条例 十五年六月十二日核准备案》，载《广州市市政公报》1926 年第 227 期，第 24 页。

按,"信"为笔者补)邪说及封建思想者。"① 这些规定也代表当时广州市政府对戏剧内容的审查标准。

如果说建立戏剧审查委员会仍是"以禁为主"的管理方式的话,那么这一时期广州市政府也开始探索积极的管理措施,其中最主要的举措就是成立改良戏剧研究会。

1929年,广州市教育局改良戏剧研究会成立。除开会研究外,该会先后筹设剧艺讲习所,设置戏剧小书库,开办剧艺班和国术班等,培养戏剧人才,并制定了《改良戏剧实施原则》,提出了戏剧改良的十项标准。② 1930年,改良戏剧研究会附设民众、东方两剧社,以资实地练习,普遍宣传。同时该会还附设各剧社联合委员会,计加入者有蜚声等十一剧社,各剧社每推代表两人为该会委员,并选定蜚声、木铎、民众、真相、东方五剧社为常务委员,订立了该会规程及办事细则。③

总体而言,1926—1936年间,广州市政府不断探索管理广州戏剧的近代性官方机构和管理体制,并取得了初步的成效。戏剧审查委员会的成立,解决了原来多个部门"齐抓共管""多头领导"的复杂局面,确立了独立专门的管理机构和管理体制,体现了市政府戏剧管理理念的近代化转变。同时,广州市政府有意识地采取积极的管理办法,如设立改良戏剧研究会等。

(四)戏剧管理机构因战乱更迭频繁,亟待进一步调整(1937—1949年9月)

日本侵略军占领广州期间,文化行政管理一度被日军南支派遣军报道部操纵。1940年5月10日,伪广州市政府成立。新组成的伪广州市政府各部门在戏剧管理方面仍然借鉴前市政府的做法,负责相应的管理职能。财政局负责征收与戏剧有关的各项税捐,卫生局负责演剧场所的卫生安全工作,并于1940年颁布了《广州市娱乐场所取缔规则》,对戏院、影画院及戏院同性质之娱乐场所的卫生消防问题做出了具体的规定。④ 社会局则于1941年设立市民剧社,启迪人民智识。⑤

与此同时,伪市政府还设立戏剧审查委员会,由伪市政府秘书处、伪社会局、伪省会警察局和民众教育馆派员五人组成,并由伪社会局局长指派主任委员。1940年,戏剧审查委员会拟订戏剧审查暂行办法。1941年,伪广州市政府核准通过

① 参见《广州市戏剧影画歌曲审查委员会取缔戏剧影画歌曲规则》,载《新广州》第1卷第4期,第112页。
② 《教局改良戏剧会之新进展(开办剧艺班国术班 订定实施原则十项)》,载《广州民国日报》1929年7月23日,第14版。
③ 参见《改良戏剧会设立剧社联合委员会》,载《广州市市政公报》1930年第373期,第33-34页。
④ 参见《广州市娱乐场所取缔规则》,载《广州市市政公报》1940年第8期,第56-57页。
⑤ 《广州市政府成立后一年来施政概况报告书》,载《广州市市政公报》1941年第12期,第227页。

《修正广州市戏剧审查委员会组织办法》对该会名称、职权、组成和工作程序等做出了详细的规定。①

1945年8月15日,日本无条件投降,敌伪在广州苦心经营的戏剧审查制度也随之灰飞烟灭。抗日战争后,国民党逐渐恢复此前的行政管理办法,市教育局仍为文教行政主管机关,复设广州市戏剧电影歌曲审查委员会,负责戏剧管理工作。1946年,该委员会撤销,其职责由市警察局承担。两年后,广州市政府又决定由社会局组织广州市公共娱乐场所管理委员会,并颁布《广州市公共娱乐场所管理规则》,戏剧管理工作转由社会局负责主持。1949年,随着国民党政权被推翻,由其领导组织的戏剧管理工作宣告终止。

三 民国时期广州市政府戏剧管理体制发展演变动因分析

无论是市公所时期、市政厅时期、日本占领时期,还是抗日战争胜利后,政府当局对广州城市戏剧事业的管理始终没有中断,对戏剧控制的力度有增无减,并不断推动着戏剧管理体制的发展演变。这种局面的形成可以归结为三个原因:一是广州戏剧业自身发展已足以引起政府的关注;二是戏剧所具有的社会影响力不容当局小觑;三是当局出于执政理念必然会进行控制和推动。

(一)戏剧在广州城市的发展是戏剧管理体制发展演变的内在原因

民国以降,传统戏剧开始进驻广州城市。城市消费需求的扩大,进一步刺激戏剧业的发展壮大,尤其是粤剧的崛起和繁荣。传统戏剧在城市社会生活中扮演着重要的角色,成为社会文化生活的重要组成部分。一方面,戏剧的市场化带来了激烈的竞争,改良旧剧和创作新戏并行,机遇和挑战并存,戏剧市场繁荣而又混乱,建立和维护良好的市场秩序成为戏剧发展的必然需求。戏剧事业的发展已经远远超出了自治管理的范畴,迫切需要一个强有力的外在力量加以管制,以维持正常的营业秩序和竞争态势。另一方面,随着广州戏剧业的发展,城市中生长出了一块封建城市所没有的公共娱乐空间,现代化的商业运作、前所未有的社交空间,给城市管理提出了新的要求。戏剧业发展规模的不断壮大和戏剧管理的日益专业化和系统化,又使得市政府不得不将戏剧管理从警政管理、教育管理和民政管理中独立出来,建立相对独立的管理机构和组织体系。戏剧审查委员会的设立,正是反映和适应了当时戏剧发展的这一趋势和要求。

(二)社会教育及其改革浪潮的推动是戏剧管理体制发展演变的外在原因

晚清以来,社会改良风潮一浪高过一浪。作为社会教育重要组成部分的文学艺

① 《修正广州市戏剧审查委员会组织办法》,载《广州市市政公报》1941年第12期,第30-31页。

术在这种特殊的历史情境中被重视，其改良革新作用被凸显和强调，不自觉地卷入历史政治的大势和洪流中。以往被视为小道末技、通俗文艺的戏剧也因关乎民心世俗而进入改良、革命的时代话语之中。无论是士人知识分子还是政府部门都充分认识到戏剧的重要性，他们希望利用戏剧来推进加深社会教育。因此，政府从一开始对于戏剧管理的出发点就是重视戏剧的高台教化和社会教育功能。戏剧审查委员会的设立，很大程度上也是因为戏剧与社会风化息息相关，对戏剧的兴革是为了使其有裨风化，有符于社会教育之旨。

在社会剧变时期，处于领导地位的政党为了巩固自身的地位，以达到其政治目标，需要最大限度地利用舆论资源。戏剧因其在社会教育、改良方面的重要作用，也受到党政方面的重视。广州市政府成立后，官方正式介入戏剧建设，他们对戏院的监管和戏剧的审查也逐渐从道德层面转移，逐渐有计划有组织地将戏剧纳入"党国政治"的视域范围，戏剧成为配合党国施政的重要工具。改良戏剧研究会主席金会澄在成立大会上就说：

> 本会产生的目的，已标明出来：（一）是改良戏剧；（二）养成新剧员。除此二种之外，还有最大的目的：（一）为党国宣传；（二）改良社会教育。今日乘着本会开幕之日，应将此目的公布出来。（一）宣传党义，现在全国已统一，关于政治的建设，党义的宣传，已有许多宣传品，但中国有许多人不识字，不了解主义，我想宣传党义，使不识字的人民都能懂得，就非用戏剧表演出来不可，此为第一点。（二）改良社会教育，我们承认社会上有许多地方要改良，我们要将社会上的黑暗情形（如道德、风俗、法律等）逐层表出，就要赖于戏剧了。①

可见，广州市政府对戏剧的管理，一方面是由于戏剧业自身发展所致，更重要的则是政府将其视为改造社会的一环而刻意作为的结果。故终民国之世，不得违背"党义"，不能"有伤风化"，始终是戏剧审查制度的核心和底线。

（三）广州市政管理理念及管理模式是戏剧管理体制发展演变的主要动因

市政是指城市的政党组织和国家政权机关为实现城市自身和国家政治、经济、文化和社会发展所实施的各项管理活动及其过程。从其定义来看，文化建设和管理无疑是市政建设的个中之意，因此，戏剧管理自然而然地成为市政管理的一部分。另一方面，市政管理的理念也直接被移植到戏剧管理中来。广州市政体制建立了比较全面的市政专门机构，明确了各部门及其人员的职责，市政厅下设六局，各局下辖课，内部分工明确、组织严密、体系完善，这些本身就为戏剧管理体制的探索和

① 《改良戏剧研究会举行成立大会纪》，载《广州民国日报》1929年5月6日，第5版。

建构搭设了重要的框架和模板。而市政管理强调体制化和法制化的特点也在戏剧管理中得到了充分的体现。可以说,民国时期广州市政府的戏剧管理体制及其模式的探索,始终是在市政建设和市政理念的支配下来完成的,是市政建设在戏剧管理上的体现,并随着市政管理体制的发展不断成熟完善。

综上所述,民国时期,广州市政兴起,作为城市娱乐文化之一的戏剧也被纳入市政管理的范畴。这一时期,广州市政府的戏剧管理经历了四个不同的历史阶段:第一阶段是1912—1920年,由警察厅和督学局负责管理戏剧,形成以"两权分置"为特点的管理结构;第二阶段是1921—1925年,广州市政体制建立,戏剧管理分属不同的职能部门,形成多部门监管的管理模式;第三阶段是1926—1936年,随着戏剧审查委员会的设立,戏剧管理体制逐渐走向成熟和完善;第四阶段是1937—1949年9月,戏剧管理机构因战乱更迭频繁,亟待进一步调整。可见,民国时期广州市政府的戏剧管理呈现出一个由浅入深,由探索、试验到逐步定型的过程,其管理进程深受市政管理理念及社会改革浪潮的影响。

第二节 民国时期广州市政管理对城市演剧的影响①

一 市政管理对城市演剧空间的重构

城市新式戏院的兴起,与传统戏剧的城市化密不可分。传统戏剧从农村广场、神庙戏台进入城市戏院,从民俗演剧、酬神演剧向商业演剧转变。1921年,广州市政建设兴起,城市戏院连同其中的演剧,被整体纳入市政管理中,作为民国时期广州市政建设的重要内容而被规范,其城市性也在这个过程中被不断凸显和强化。

(一)确立了城市演剧空间的公司化经营模式

刘国兴在《戏班和戏院》一文中写道:"省、港各大戏院,多由各大戏班的东主投资,其主事人多为各大班的东主的亲信。……他们互相勾结,垄断戏行;也互相倾轧,勾心斗角。"②比如当时主持海珠戏院的祝鹏,就是何萼楼的宝昌公司的

① 笔者与宋俊华教授合撰文章《民国时期广州市政建设对城市演剧的影响》已发表于《文化遗产》2013年第4期,本节对其部分内容做了修改。

② 刘国兴:《戏班和戏院(粤剧史话之二)》,载中国人民政治协商会议广东省委员会文史资料研究委员会编《广东文史资料》第11辑,广东人民出版社1963年版,第211页。

管事，同时又是籍福馆成员；而乐善戏院的主持伯鹏也是籍福馆成员，同时也是邓瓜的宏顺公司的管事。可见，戏院建立初期，仍然沿用传统戏班经营模式，"班主""班蛇"掌控着戏院的实际经营大权，戏院等公司性组织往往徒具外壳，不具有真正的经营权力。

民国时期广州市政管理改变了戏院的经营现状，确立了商业化经营模式并使之合法化。市政府明确规定戏院应由商人投承经营。民国时期《广州市市政公报》就收录了50多份戏院投承公文。据公文记载，民国时期的海珠戏院就先后被合益公司谢伯直①、宏发公司卢定南②、同乐公司陈启明③、祥兴公司陈祥④、复兴公司王复兴⑤等商人投承经营，戏院经营已经走向了公司化。

城市戏院由商人投承经营，是戏院运营规范化的一个重要标志。通过戏院戏饷的开投和认缴，一方面加强了市政府对戏院的监管，增加了市政府的财政收入；另一方面打破了传统班主、班蛇、会馆垄断演剧经营的格局，使戏班和戏院建立了平等合作的新关系，推动了城市演剧空间公司化经营模式的确立。

（二）推动了城市演剧空间的专业化发展

民国时期广州市政府从市政建设的需要出发对戏院进行了改建，使城市演剧空间向专业化方向发展。如对海珠戏院的改建，市政府明确表示："惟此次该戏院从新建筑，关系市政观瞻，仍着该局（按：指功务局）认真监督工程，严加取缔，毋任敷衍塞责。"⑥ 根据广州市政府的指示，工务局提出了一个详细改建方案：

> 查照海珠戏院系民国十六年五月廿一日报建，旋因图则三合土阵柱钢根筋排列不妥，揭示从新计画，又谕该匠注意下列八事：（一）该戏院于门面建铺店局面殊欠堂皇，应不准建；（二）入路应在该院正中之大门分两边入座，庶免拥挤；（三）楼上下两旁座位应作弯线兜向舞台，使视线得以集中；（四）锣鼓弦索手之位置应在舞台两旁遮身之内，免为观客视线之障碍；（五）观客

① 《呈省长据财局呈报核准商人谢伯直承办海珠戏院请察核备案由》，载《广州市市政公报》1925 年第 185 期，第 28-29 页。
② 《批财政局据呈报核准宏发公司卢定南承办海珠戏院各节准如呈备案由 批第五九三号 十五年八月五日》，载《广州市市政公报》1926 年第 235-237 期，第 196-197 页。
③ 《核准同乐公司承办海珠戏院案》，载《广州市市政公报》1931 年第 376 期，第 64-65 页。
④ 《指令财政局呈报海珠戏院戏捐将届期满准将底价核减再行招商投承由 广州市政府指令第一二四一号 二十四年二月十六日》，载《广州市政府市政公报》1935 年第 491 期，第 127-128 页。
⑤ 《指令财政局呈据海珠戏院承商王复兴状请将海珠戏院改名为海珠大舞台似可照准准予备案由 广州市政府指令第四四〇〇号 二十四年六月二十八日》，载《广州市政府市政公报》1935 年第 504 期，第 89-90 页。
⑥ 《迟发海珠戏院建筑图则案 系为慎审周详起见》，载《广州市市政公报》1928 年第 292—293 期，第 73 页。

出路每边各设横门两度,每度至少阔六尺;(六)院内之东西边应各留一巷,宽度至少六尺,以利交通;(七)钢筋三合土建筑,钢筋之位置原图本未尽妥善,应重行设计妥当;(八)按主以建筑物为债权之保障,应令来局具结声明对于此项建筑已表同意,庶免日后发生异议。①

这个方案既考虑了美观、卫生、安全等基本市政问题,也考虑观演效果等剧场建筑的专业问题。

此外,民国时期广州市卫生局颁布了《广州市卫生局修正取缔戏院章程》,值得注意的是该条例除了要求戏院要按期洒扫清净,保持座位、厕所、食物餐具的清洁外,还特别提到了要明确观众的观演距离。②

民国时期广州市政建设中对戏院观演效果和观演距离的规定,突出了对城市演剧空间的专业性要求,为城市演剧中的舞台照明、道具装置等新技术的运用奠定了基础,大大提升了城市演剧空间的专业化水平。

(三)增强了城市演剧空间的公共性功能

1926年《广州市市政公报》第233期刊载了时任广州市市长孙科对市教育局的一则批文,在文中提到:"日前职局(引按:教育局)戏剧审查委员会为尊崇本党总理及宣传革命事业起见,曾议决各剧场无论开演锣鼓剧白话剧及影画戏等,当未开演之前,必须悬挂总理遗像遗嘱,并将遗嘱朗读,读时全场人员均须起立致敬,以昭隆重而兴感奋在案。事关尊崇总理,发扬党义,亟应一律遵行,理合具文呈请钧厅(引按:公安厅)转饬市内各戏院剧场一体遵照,实为公便。"③广州市政府要求城市戏院悬挂总理遗像和宣读总理遗嘱,城市演剧空间俨然成了市民爱国教育的场所。

此外,市政府也把城市卫生安全宣传工作引入戏院。1927年《广州市市政公报》第256期《呈省政府报告十六年二月份行政情形由》提到:"是月(1927年2月)本市有天花症发现,颇为剧烈。除举行全市种痘运动大巡行外,特制备多种传单、标语、旗帜以唤起市民注意,……又特备多数影片说明种痘日期时间分发市内各影画戏院,在开演时先行影出,俾市民一体周知。"④

① 《迟发海珠戏院建筑图则案 系为慎审周详起见》,载《广州市市政公报》1928年第292—293期,第74页。

② 《广州市卫生局修正取缔戏院章程(十五年六月廿四日第五十四次市行政会议)》,载《广州市市政公报》1926年第227期,第27-28页。

③ 《批教育局呈请转饬市内戏院剧场悬挂总理遗像并朗读遗嘱候行公安局照办由 批第二六六号 十五年七月八日》,载《广州市市政公报》1926年第233—234期,第88页。

④ 《呈省政府报告十六年二月份行政情形由 十六年三月》,载《广州市市政公报》1927年第256期,第57页。

显然，民国时期广州市政建设已把戏院纳入市政服务范畴，城市戏院已不再是私人的或纯粹演剧的空间，而是一个能够开展国民、市民教育的城市公共文化空间。

总之，民国时期广州市政府出于市政管理的需要，对戏院经营、戏院建设和戏院功能等提出了一系列的变革要求，并采取相应的措施，在一定程度上改变了传统的演剧空间，促使城市演剧空间从单纯的商业性演出场所向兼具商业性、专业性和公共性的城市文化空间转换，极大地推动了传统戏剧的城市化进程。

二 市政管理对城市演出剧目的规范

1926 年，广州市政厅批准设立戏剧审查委员会，指导戏剧创作、审查演出剧目是戏剧审查委员会工作的重要内容之一。这些举措改变了传统戏剧创作和演出的业态，促使城市演剧向规范化发展。

（一）净化了城市演剧的内容

戏剧审查委员会成立后，强化了广州市演出剧目的筛选和审查。戏剧审查委员会制定的《广州市教育局取缔新旧戏剧条例》，明确规定剧目的审查程序和禁止演出的内容，包括："（一）有反革命意味者；（二）有损国体或民族人格者；（三）凡化装表演歌词有涉及诲淫诲盗者；（四）残忍杀害有背人道者；（五）过于神怪能导人迷信者；（六）有诈术骗术意味者；（七）广告上用不正当之标题者；（八）其他关于危害社会治安或社会道德者。"①

1930 年《广州市市政公报》第 349 期对 1928 年戏剧审查委员会的审查工作进行总结："统计是年取缔各剧，影戏类，全部禁影者，有《孔夫子》等四套；局部禁影者，有《妖光侠影》等十一套；准予放影者，有《飞剑侠》等一百一十七套。锣鼓戏类，全部禁演者，有《魔缘动佛心》等三出；局部禁演者，有《神眼蛾眉》等十二出；准予开演者，有《十载假须眉》等五十四出；拟予奖励者，有《雪国耻》等五出。"② 随着时间的推移，经戏剧审查委员会审查准禁演的剧目也逐渐增加。据民国二十四年（1935）《广州年鉴》所附录的《广州市准禁戏剧一览表（廿二年五月至廿三年五月）》载，从 1933 年 5 月至 1934 年 5 月，被批准上演剧目共 196 个，要求修改的剧目共 68 个。③

① 《广州市教育局取缔新旧戏剧条例 十五年六月十二日核准备案》，载《广州市市政公报》1926 年第 227 期，第 24 页。
② 《广州市教育局十七年度施政概况》，载《广州市市政公报》1930 年第 349 期，第 104 页。
③ 《广州市准禁戏剧一览表（廿二年五月至廿三年五月）》，载广州年鉴编纂委员会编《广州年鉴》卷八《文化》，奇文印务公司 1935 年版，第 94－114 页。

(二) 影响了城市演剧题材类型的选择

从戏剧审查委员会的准禁演剧目可以看出，当时戏剧审查委员会对不同题材类型剧目有着不同的态度和审查标准。

对时事剧，戏剧审查委员会以支持为主，甚至给予奖励，造就了民国时期广州剧坛时事剧大量编演的盛况。这些剧目有直接反对清朝帝制的时事新戏，如《火烧大沙头》《温生才刺孚琦》《秋瑾》等；也有批判社会不良现象、倡导文明新风的剧目，如《盲公问米》《周大姑放脚》《赌之累》《赌之害》《赌仔回头》《酒之累》《痛除四害》等。

对历史剧，戏剧审查委员会以局部禁演为主，对历史剧中有碍风化或者讽刺政府的内容提出禁演或者要求删改。比如，指出凤来仪班演出的《武则天》（三本），"查第四场陶季丹向狄仁杰调情及第七场冯怀义向武媚娘诊脉调情各节有伤风化，须将之删去方准开演"①。又如，指出人寿年班演出的《武穆抗金兵》（头本），"一，两狼关自行爆炸改为被金兵爆炸，不准口白有'天祐'等语；二，黄河冰结不准口白有'天祐'字样，余准演"②。再如，指出觉先声班演出的《楚汉争》，"须将项羽率部掘秦皇墓、屠杀人民及提韩生落油镬各节删去，第三场'不良政府'句要删去，余准演"③。

对情爱剧，戏剧审查委员会对其中所谓"诲淫诲盗""有伤风化"的剧目，要求禁演或者删改。比如指出月团圆班演出的《难忍相思泪》，"世仪与世恭争向公主求婚一场，第十二场言语举动流于粗俗，应予改善"④；又如，指出日日升班演出的《金蚨蝶》，"须将戏叔一场删去方准开演"⑤。从民国时期的整个广州剧坛来看，戏剧审查委员会对情爱剧限制不是十分严格，禁演者少，删改者多。

对神仙剧，戏剧审查委员会审查最严。在《广州市准禁戏剧一览表（廿二年五月至廿三年五月）》所列23个禁演剧目中，神仙剧就有10个，占了近一半，包括人寿年班《龙虎渡姜公》，菱花艳影女剧团《地狱寻妻》，天喜京班《开辟天

① 《广州市准禁戏剧一览表（廿二年五月至廿三年五月）》，载广州年鉴编纂委员会编《广州年鉴》卷八《文化》，奇文印务公司1935年版，第110页。
② 《广州市准禁戏剧一览表（廿二年五月至廿三年五月）》，载广州年鉴编纂委员会编《广州年鉴》卷八《文化》，奇文印务公司1935年版，第110页。
③ 《广州市准禁戏剧一览表（廿二年五月至廿三年五月）》，载广州年鉴编纂委员会编《广州年鉴》卷八《文化》，奇文印务公司1935年版，第111页。
④ 《广州市准禁戏剧一览表（廿二年五月至廿三年五月）》，载广州年鉴编纂委员会编《广州年鉴》卷八《文化》，奇文印务公司1935年版，第111页。
⑤ 《广州市准禁戏剧一览表（廿二年五月至廿三年五月）》，载广州年鉴编纂委员会编《广州年鉴》卷八《文化》，奇文印务公司1935年版，第111页。

地》，钧天乐班《打劫阴司路》《龙虎渡观音》，中华兴班《三气白牡丹》《刘全进瓜》，大观园班《张天师》（头本），大中原班《观音出世》等，都是因"导人迷信"①"做作神怪"②而遭到禁演。其中人寿年班《龙虎渡姜公》一剧因屡禁不止，市政府还曾专门下文规定禁演神仙怪剧。③

在《广州市准禁戏剧一览表（廿二年五月至廿三年五月）》中，璇宫艳影女剧团演出的《香山大贺寿大撒金钱》遭到禁演。值得注意的是，该剧禁演的理由是"有乱观众秩序应禁演"④。《香山大贺寿大撒金钱》是粤剧的六大例戏之一，讲的是观音生日那天，八仙、四海龙王、三位圣母、孙悟空等，到南海紫竹林为观音祝寿，拜寿完毕众仙请观音施展变相，然后大家一起参观菩提岩。该剧分为《观音得道》《观音诞辰》《观音十八变》与《刘海洒金钱》四折。最后一折《刘海洒金钱》中，舞台上将挂起一枚大仙桃，刘海奉观音谕把金钱抛向观众时，仙桃也突然爆开，藏在桃内的仙女同时向观众投掷金钱，营造热闹的气氛。⑤ 这是粤剧仪式性演出的重要遗存，是农村草台演出中不可缺少的部分，也是传统粤剧的特色所在，然而随着粤剧进入城市戏院，广州市政府出于维护城市公共秩序的考虑，将粤剧这一仪式性演出禁演了。

显然，戏剧审查委员会作为民国时期广州市政府的机构，代表市政府对城市演出剧目进行审查。他们的审查意见既反映了统治阶级的意愿和市政管理的需要，也影响了当时城市演剧的基本形态，传统的历史、情爱、神仙等题材的剧目受到规制，反映时事题材的剧目则被鼓励和强化，更重要的一点就是与农村草台、神庙演出密切关联的一些例戏、仪式性剧目被限制甚至禁演。由此可见，传统戏剧在进入城市、走向规范过程中，付出了牺牲部分自我的沉重代价。

（三）转变了剧目编创的价值趋向和评判标准

1929年，广州市教育局改良戏剧研究会制定了改良戏剧十大实施原则：

（1）提倡科学化、民众化、革命化的艺术教育，以破除一切宗教思想的谬见，养成团结协作之精神，确立革命的人生观；（2）表演帝国主义侵略政策之

① 《广州市准禁戏剧一览表（廿二年五月至廿三年五月）》，载广州年鉴编纂委员会编《广州年鉴》卷八《文化》，奇文印务公司1935年版，第113－114页。
② 《广州市准禁戏剧一览表（廿二年五月至廿三年五月）》，载广州年鉴编纂委员会编《广州年鉴》卷八《文化》，奇文印务公司1935年版，第113－114页。
③ 《广州市区教育近况》，载《广州市市政公报》1930年第368期，第77－78页。
④ 《广州市准禁戏剧一览表（廿二年五月至廿三年五月）》，载广州年鉴编纂委员会编《广州年鉴》卷八《文化》，奇文印务公司1935年版，第113页。
⑤ 剧本据冯源初等口述，殷满桃记谱整理：《香花山大贺寿》，载中国戏剧家协会广东分会、广东省文化局戏曲研究室编《粤剧传统音乐唱腔选辑》第9册，1962年版。

凶暴残忍，以促进民众参加国民革命之决心；(3) 提倡民主政治，打破封建思想，消灭阶级观念，并藉舞台演习四权之运用，以培养民众参与政治之能力；(4) 提倡勤俭、耐劳、互助为人类生存之要件，打破骄奢、怠惰、自私之恶习；(5) 提倡人类幸福均等，反对藉特殊势力，以凌压民众社会之蟊贼；(6) 表演社会一切恶癖之毒虫，以引导民众从事于有用之职业，及趋向正当之娱乐；(7) 提倡男女平等，在政治、经济、社会、教育各方面男女均有共同享受之权利，反对纳妾宿娼之恶习，以尊重女子人格；(8) 提倡纯爱情的自由婚姻，打破买卖式的婚姻制度；(9) 提示青年向上途径，表演意志薄弱之可耻，鼓舞独立奋斗之精神，藉以挽回厌世自杀之颓风，增进人生之兴味；(10) 提倡人类自体应有完全发育之自由权，反对野蛮时代所遗留损害身体一切之装饰。①

可见，在市政管理的影响下，剧目编创的价值趋向发生了很大变化。传统的才子佳人剧目受到抑制，而具有社会教育功能的剧目则获得了较大发展。这种转变，在民国前后期广州演剧的剧评中也有所体现。《广州民国日报》中刊载了大量的剧评，民国前期的剧评以品评演员为主，民国后期的剧评则以讨论剧本改良为主。改良传统、提倡文明新风的剧本创作成为当时剧评的主流取向。这与当时市政当局的舆论倾向不无关系。

三　市政管理对城市演剧格局的重建

民国时期的广州剧坛，不仅有本地多剧种并存竞争的情形，也有本地剧种与外来剧种并存竞争的情形，还有戏剧与其他文艺形式并存竞争的情形。广州市政府市政管理的强力介入，干预并强化了这种竞争，使城市演剧在演出场所、戏班阵容、演员数量、演出剧目方面，都呈现出与以往不同的发展态势，一个新的城市演剧格局得以形成。

（一）促进了演剧场所的集中化

早期的戏剧演出，可以说并没有非常固定的演出场所，即使是在广州城市，也只是在茶楼酒馆中充当茶余饭后的消遣活动，更多的是出现在逢年过节的草台戏棚或者是寺庙祭神的场合。民国时期，一方面，出于建设近代城市的需要，广州市政府取缔了很多寺庙用地，将其改为公园、游乐场以及教育场所等近代市政设施，如孙科当政时期对广州市内大街小巷的土地庙进行清除和拍卖，还有《广州市市政公

① 《教育局改良戏剧会之新进展》，载《广州市市政公报》1929 年第 335—336 期，第 32 页。

报》中所提到的对玄妙观、观音祖庙、天后庙、华帝庙和光孝寺的取缔。随着寺庙的拆除，民众的祭祀活动也随之减少，作为祭神娱乐的演剧活动也就大受影响。另一方面，出于社会治安管理需要，市政府还取缔和限制茶楼酒馆的演戏活动。《广州市市政公报》1927年第246期有时任广州市市长孙科的指令《令公安财政局奉省令禁止茶楼酒馆演戏仰遵照由 令第六八四号 十五年九月三十日》，在该指令中提到，"禁止茶楼酒馆雇用男女班演戏，惟女伶唱曲不在此限"①。可见，民国时期市政管理的种种举措在一定程度上缩小了广州城市的演剧场所和范围，使得商业剧场最终占据绝对优势，推动了戏剧的商业化发展。

（二）实现了对城市演剧市场的调控

民国时期，广州城内有影画戏、大班戏剧、京戏、锣鼓大戏、粤戏、堂戏、白话戏、傀儡戏等多个剧种存在。为了协调和规范各剧种、各戏院的竞争，广州市政府对不同剧种、不同戏院征取不同的税额。1932年《广州市政府市政公报》第409期《民国二十一年四月份广州市市库收入各戏院解缴戏捐统计表》刊载了当时广州市政府对各剧种、各戏院的税收征收情况。

表9-1　民国二十一年（1932）四月份广州市市库收入各戏院解缴戏捐统计表②

科目	戏院名称	收入数	百分比
大戏捐	海珠戏院	2333.33	21.4
	乐善戏院	1100.00	10.1
	太平戏院	1000.00	9.2
	宝华戏院	250.00	2.3
	河南戏院	208.34	1.9
	合计	4891.67	44.9
影戏捐	新国民画院	500.00	4.6
	永汉画院	500.00	4.6
	明珠画院	500.00	4.6

① 《令公安财政局奉省令禁止茶楼酒馆演戏仰遵照由 令第六八四号 十五年九月三十日》，载《广州市市政公报》1927年第246期，第17-18页。

② 《广州市市库收入各戏院解缴戏捐统计表》，载《广州市政府市政公报》1932年第409期，第89页。

(续表 9-1)

科目	戏院名称	收入数	百分比
影戏捐	中华画院	500.00	4.6
	南关画院	500.00	4.6
	西堤画院	250.00	2.3
	中山画院	250.00	2.3
	中国画院	250.00	2.3
	模范画院	250.00	2.3
	大德画院	250.00	2.3
	先施画院	187.50	1.7
	明星画院	187.50	1.7
	一新画院	187.50	1.7
	华民画院	156.25	1.4
	和平画院	156.25	1.4
	合计	4625.00	42.5
游艺场捐	安华公司	455.00	4.2
	西堤大新	455.00	4.2
	惠爱大新	455.00	4.2
	合计	1365.00	12.6
总计		10881.67	100.0

《广州民国日报》1924年3月6日第3版《戏院与游戏场》一文报道："戏院原为市民消遣场所，征收税饷，不病于民。盖非殷富之家不常到，贫乏者可不到。故戏饷实间接征诸殷户，取之无伤也。游戏场纷纷增设以后，戏院顿形冷淡，收入因以不给，纷请政府减饷，而政府所得亦因以少。夫游戏场纳饷不多，而常常滋生事端，且游戏场乃公共场所，管弦之声，日夜不绝。"① 可见，当时游艺场征收的

① 慎一：《戏院与游戏场》，载《广州民国日报》1924年3月6日，第3版，《时评》一栏。

数额远比其他戏院的数额要少，相比之下游艺场的经济负担比其他的戏院轻，因此他们能够维持较低的票价以吸引观众，这就为一些小剧种或者少数类型的演出形式提供了存在的可能性和生存空间。

（三）加强了对演出班社的管控

辛亥革命前夜，一些受到革命思潮影响的文人和粤剧艺人为了反帝反封建，抨击贪官污吏，针砭时弊，反对各种生活陋习，自组班社演出，来宣传他们的思想和政治主张，这些班社被称为"志士班"。1904年，程子仪、陈少白、李纪堂等人发起并创办了天演公司。该公司开办了一个粤剧科班叫采南歌童子班，招收了80个12～16岁的少年，这是最早组建的志士班。采南歌之后，志士班犹如雨后春笋般涌现。1918年第一期《梨影杂志》上登载的《余之论剧》一文提到的志士班就达20余个：优天影、振天声、警睡钟、移风社、正国风、振南天、琳琅幻境、清平乐、达观乐、非非影、镜非台、国魂警钟、民乐社、共和钟、天人观社、光华剧社、啸闻俱乐部、霜天钟、仁风社和仁声社等。① 这些剧社先是上演话剧，同时也排演粤剧。由于受到同行的排挤，再加上清廷对改良思想的压制和迫害，志士班从诞生之日起就受到了很大的压力。②

五四运动之后，志士班逐渐和一般粤剧戏班合流，粤剧的改良活动又出现了一番新的局面。作为此一时期志士班的滥觞、号称"折衷新派"的"木铎剧社"应运而生。木铎剧社成立于1920年10月。木铎剧社的社长麦竹轩曾经阐述当年组织剧社的原因是："辛亥前后，优天影、真相、采南歌等粤班与琳琅幻境话剧社虽倡导改良，但仍沿旧习，改革甚微。戏剧乃社会教育，关系风俗厚薄，人心邪正。五四运动以后，民主革命思潮澎湃，有志之士，从事发展戏剧，以改造社会，唤起群伦，救国救民。于是折衷新派、锣鼓白话之木铎剧社，应运而生。"③ 他们对优天影、采南歌等班社虽有微词，但在剧本、表演等方面，仍承认继承了志士班的遗风。由于志士班在理念上迎合了民国政府宣传革命、改良社会的目的，因此得到了市政府的支持和帮助，从而在当时广州剧坛上获得较大发展。1930年，改良戏剧研究会设立各剧社联合委员会，加入者有蛩声、木铎、民众、真相、东方、晨钟、志乐、琳琅、民声、国风、世风十一个剧社。这些剧社包括蛩声等，都是以改良戏剧，宣传革命为己任的剧社。至此，志士班的力量得到了壮大。

① 进：《余之论剧》，载《梨影杂志》1918年第1期，第6－7页。
② 详情参见刘国兴：《戏班和戏院（粤剧史话之二）》，载中国人民政治协商会议广东省委员会文史资料研究委员会编《广东文史资料》第11辑，广东人民出版社1963年版，第206页。
③ 转引自谢彬筹：《近代中国戏曲的民主革命色彩和广东粤剧的改良运动》，载广东省戏剧研究室编《广东戏剧资料汇编》之一《粤剧研究资料选》，广东省戏剧研究室1983年版，第269页。

广州市政府的政策倾斜和扶持，为志士班的存在和剧目的编演提供了重要保障；剧社联合委员会的成立，为志士班发展壮大创造了有利条件，从而使志士班成为民国时期广州剧坛上另一股重要的力量。

总之，民国时期广州市政府通过对演剧场所的规范和取缔，对不同剧种和班社的政策倾斜和扶持，在一定程度上调整和规范了城市演剧生态和竞争环境，保证了广州城内剧种的多样性和丰富性，最终确立了以商业剧场演剧模式为主导，多种演剧形式、多个剧种并存的城市演剧格局。

四　市政管理对城市演剧业态的重塑

（一）改变了传统的演剧形态

城市演剧与乡村演剧的最大区别就在于戏剧演出形态和功能的不同。乡村演剧多在广场或神庙进行，是一种与岁时节日、迎神赛会等关联的民俗或信仰活动。早期城市演剧与乡村演剧相似，戏院对艺人定下规定："不论日场或夜场，开锣以后，必须演完全套戏才能收场。"① 可见，早期城市演剧仍沿袭乡村演剧"全本演完""时间漫无定准"的做法。

由于这种演剧时间与城市居民休息时间相冲突，广州市政府开始对城市演剧时间做出调整："查本市各戏院演唱夜戏，定限不得逾晚间十二时，如遇国内庆典或纪念等日期，请求演唱通宵，例须先期呈府核示，俟奉批准，方得延长时间，历经各承商遵办在案。"② 市政府对城市演剧时间的规定和限制，改变了人们对传统演剧的需求和认识，演剧不再只是迎合岁时节日、迎神赛会的无节制的民俗狂欢，而是渐变为一种有节制的日常城市娱乐。

1929年，在觉先声班组建之时，《广州民国日报》就刊载了一则以班主薛觉先之口吻发布的《觉先声班薛觉先宣言》，在宣言中薛觉先明确提出了与观众敬约三事，其中两件事情都与演剧时间有关："（一）慎守时间，日戏限十二时三十分，夜戏限七时三十分，通宵限八时开演，风雨不改，始终不懈；……（三）演至结局，从来戏剧，必至结局，乃窥全豹，本班戏本，计时编排，固有恰到好处之妙，即偶因别故，延长时间，亦必演至结局成，以副观众雅望。"③ 可见，广州市政府关于市内演剧时间的相关规定，对班社和演员的演出产生了重要的影响，即使是当

① 刘国兴：《戏班和戏院（粤剧史话之二）》，载中国人民政治协商会议广东省委员会文史资料研究委员会编《广东文史资料》第11辑，广东人民出版社1963年版，第212页。
② 《训令财政局严饬太平乐善河南宝华各戏院嗣后演戏通宵须先期呈府核准方得演唱由　广州市政府训令第一〇七四号　廿一年九月卅日》，载《广州市市政公报》1932年第406期，第75页。
③ 《觉先声班薛觉先宣言》，载《广州民国日报》1929年7月26日，第14版。

时的名演员薛觉先也必须遵守相关规定，并做出相应的调整，通过剧本的编改，以保证在演出时间和演出完整性上的平衡。

对城市戏院，市政府除了通过征收戏捐等方式进行协调管理外，还要求其开展各种筹款活动：有慰劳军人的，如通知吉庆公所着各大戏班分日在海珠戏院演戏慰劳军人①；有募捐军费的，如指令所有戏院游艺场加一售票以拨充统一各界代表会经费②；有接济育婴院的，如假座乐善戏院演剧筹款以接济东山婴院③等。戏院戏班在上述筹款活动中，为了树立品牌，打破了原有班社的限制，邀请名角加盟，大大促进了戏院戏班之间的交流，提升了演剧水平。

显然，受广州市政管理的规约，民国时期广州的城市演剧不仅经历了从服务于岁时节令、迎神赛会的无节制的民俗狂欢向有节制的日常城市娱乐的转变，而且发展出了具有城市特色的节庆戏、义务戏，从而形成以日常营业戏为主，节庆戏和义务戏并存的城市演剧新形态。

（二）强化了城市演剧的行业特性

由于艺人在旧时社会属于"贱民"，常常被蔑视为"戏子"，直到民国，社会中还广为流传着"一妓二乞三戏子"的说法，甚至连艺人本身也不认为自己已然是平民，存在着严重的"低贱"的职业意识。

1930 年，广州市政当局颁布了《广州特别市娱乐场所戏班及艺员登记规则》，对全市范围内的戏班和艺员做出了明确的规定："凡娱乐场所戏班艺员，均须报请社会局登记，发给执照，始准在本市区内营业或执业，但学徒不在此限。"④ 这一规则的颁布，是对全市范围内的娱乐场所、戏班及艺员的全面清查和规范。"戏子"在正式场合已改称"艺员"。与"戏子"相比，艺员的身份似乎更加突出演剧行为的职业性和社会身份。与之前剥夺人身自由的"师约"相比，营业执照更具法律性和人性化。戏班和娱乐场所的登记和凭营业执照演戏的管理模式一改之前类似八和会馆和吉庆公所之类的民间班政管理方法，进一步强化了演艺单位和演艺人员的职业意识和行为规范，对表演水平的提高和戏剧艺术的发展起到了积极的作用。

（三）改变了城市演剧的传承方式

民国以前，戏剧人才的培养可以说是最薄弱的一块，往往是采用家族传授、带

① 《广州市市政进行日程纪要》，载《广州市市政公报》1925 年第 177 期，第 6 页。
② 《令财政局奉省令所有戏院游艺场从十一月六日起加一售票以十天为限拨充统一各界代表会经费由 令第四六一号 十四年十一月十日》，载《广州市市政公报》1925 年第 206 期，第 787 – 788 页。
③ 《批卫生局据呈假座乐善戏院演剧筹款经持东山婴院等由 批第六五八号 十五年三月廿六日》，载《广州市市政公报》1926 年第 223 – 225 期，第 104 页。
④ 《广州特别市娱乐场所戏班及艺员登记规则》，载《广州市市政公报》1930 年第 351 期，第 10 – 13 页。

班学徒甚至是自学成才等方式来传承戏剧艺术。民国时期,广州市政府筹备建立了市立戏剧学校和改良戏剧研究会,开始有意识地培养戏剧演艺人才和戏剧研究人才:"市政当局现以我国对于戏剧一项,向目为优伶职业,不加注意,实不知其与社会关系,极为重大,且直为社会教育之一,故改良旧剧,灌输社会文化,回复戏剧上本来价值起见,设立艺术戏剧学校,养成高深艺术人才,预使其所排演之剧旨,以纯正高尚为依归。"①

《广州民国日报》从1929年2月27日起陆续刊登了广东戏剧研究所附设演剧学校的招生广告:

> 本所奉省政府指令,附设演剧学校,以养成学艺兼优、努力服务社会教育之演员,建设适合时代、为民众之戏剧为宗旨,暂定正□学额五十名,四十名专习演剧,十名专习音乐,特别班学额五十名,均系男女兼收。兹定于二月二十五日起开始报名,三月六、七两日在本所举行入学试验。凡有志入学者,可随带一寸半身相片两张,至广州市南关回龙上街十二号本校报名,校章函索即寄。此启 广东戏剧研究所所长 欧阳予倩 附设演剧学校校长 洪深 五一三七。②

这一举措,无疑提升了人们对戏剧艺术的感知和认识,也为戏剧事业的发展和研究工作的开展培养了人才,奠定了基础。

同年,改良戏剧会也开设剧艺班面向社会招收戏剧人材:

> (持平社)改良戏剧研究会,为适应时代之需要,辅助党国之宣传起见,拟开设剧艺班,藉以养成民众化艺术化之戏剧人材。昨经议决先办一班,收生六十名,定七月十一日在省教育会开始招生,至七月底止,八月一日举行试验,八月五日开课。每晚上课二小时,由下午七时至九时止。凡年在十二岁至四十岁,略通文字者,均可报名,学费全期十八元,半年毕业。其学科定为三民主义、戏剧概论、中乐、西乐、京剧、粤剧、舞蹈、武术、化装术、舞台装置、剧本研究等云。③

从课程设置来看,剧艺班不仅注重培养艺人的专业技能,而且还注重提升艺人的文化素养和思想理论水平。戏校的出现,改变了戏剧传统的传承模式,也培养了一批具有较高文化水平,受过专业院校训练的艺人。

观众是戏剧市场的消费主体,是戏剧存在和发展的基础。民国时期广州市政府采取了一系列措施来培育戏剧观众:首先,开放商业剧场和平民剧院、模范小剧

① 《市立戏剧学校之筹备消息》,载《广州市市政公报》1929年第316-317期,第124页。
② 《广东戏剧研究所附设演剧学校招生》,载《广州民国日报》1929年2月27日,第2版。
③ 《改良戏剧会开设剧艺班国术班》,载《广州民国日报》1929年7月12日,第6版。

场，为普通民众提供了更多的观剧机会。其次，市政府在票价方面的规定和限制，使得观剧活动不再仅仅是少数人的特权，而是更接近于民众的消费水平。最后，通过艺术教育，提升市民的艺术素质和审美趣味。正如市政府所宣扬的"提倡艺术教育，以培养高尚之人格，并唤起研究学术之兴味"①。将戏剧教育纳入民众社会教育的行列中，以对民众进行美感教育和艺术熏陶，提升市民的审美趣味和鉴赏水平，并培育发展了一个基于民众审美娱乐需求的演出市场。这些举措的实施，使得戏剧的受众群体大量增长，总体上改变了戏剧观众的群体结构和阶层特征，并由此推动了广州城市演剧的市民化和大众化。

总之，民国时期广州市政管理转变了传统戏剧的娱乐特性，造就了营业戏、节庆戏和义务戏并存的演出形态，强化了演艺单位和演艺人员的职业意识和行业属性，并采用现代方式培养戏剧人才和市民化观众，改变了身处城市中的戏剧艺术的传承心态、方式和文化环境，使得戏剧艺术得以在充满竞争的城市文化氛围中传承并发展起来。

民国时期，广州市政管理的主要目的是提升城市文明程度和管理水平，但客观上对城市演剧产生了深刻影响，表现在以下方面：其一，市政管理重构了城市演剧空间，使得演剧空间从纯商业性的演出场所转变为商业性、专业性和公共性兼备的城市公共娱乐空间；其二，市政管理规范了城市演出剧目，传统的历史、情爱、神仙等题材的剧目受到规制，反映时事题材的剧目则被鼓励和强化，剧目编创的价值趋向和评判标准也随之发生转变；其三，市政管理重建了城市演剧格局，最终确立了以商业剧场演剧模式为主导，多种演剧形式、多个剧种并存的演剧格局；其四，市政管理重塑了城市演剧业态，改变了戏剧传统的演出形态、传承方式和文化生态，使戏剧艺术得以在充满竞争的城市文化氛围中传承并发展起来。

第三节 民国时期广州市政府戏剧管理的经验与教训②

一 建立管理戏剧的新体制

民国初年，广州戏剧演出活动日渐兴盛，民国政府对不断发展的戏剧活动还缺

① 《广州市市政府十八年三月份行政报告书》，载《广州市市政公报》1929 年第 326—327 期，第 61 页。
② 笔者与宋俊华教授合撰文章《民国时期广州市政府的戏剧管理——以〈广州市市政公报〉中的戏剧史料为对象》已发表于《广东社会科学》2013 年第 4 期，本节对其部分内容做了修改。

乏足够的认识，也缺乏基本的管理经验，因此，此一时期政府对戏剧事业的管理基本上还是承袭清政府的旧例，以"禁"为主，寓"管"于"禁"。

民国十五年（1926），广州市政厅批准设立戏剧审查委员会，并颁布了《广州市戏剧审查委员会章程》。关于戏剧审查委员会的成立及改组情况，可见本章第一节。

从组织成员来看，由原来教育局牵头，到由社会局主办，市党部宣传部、公安局、教育局三个机关共同组织，再到由社会局、市党部宣传部、公安局、教育局各派代表，并聘请专家人员充任，可以看出戏剧审查委员会涉及的行政职权之多，以及市政府对戏剧审查工作的重视程度之高。

从管理范围来看，由原来的"戏剧电影"到"戏剧、电影、杂剧"再到"戏剧、影画、歌曲"，审查内容不断增加，审查范围不断扩大，对不同文化管理部门的职能进行整合，树立"大文化"理念，遵循"大部门制"的组织原则。从准禁演剧目来看，呈现逐年上升的趋势（详见本章第二节）。这些表明市政当局对演剧活动的控制和监管力度在不断加大，行政干预色彩不断增强。

从制度建设来看，市政当局制定了一系列章程以规范戏剧审查工作，包括《广州市戏剧审查委员会章程》《广州市审查委员视察戏剧凭证简章》《广州市教育局取缔新旧戏剧条例》和《广州市教育局取缔影画戏条例》等。章程和规则的制定与实施，使得戏剧管理工作有章可循、有法可依。

民国以前，虽然已有专为皇家服务的戏曲管理机构，如教坊司、升平署等，但面向民间的专门的戏剧管理机构和管理机制尚未建立。戏剧审查委员会的设立，标志着民国时期广州市政府戏剧管理体制的形成和最终定型。

二　确立戏剧管理的新角色

民国之前，历代统治者除了提倡对自己有利的演剧活动外，对民间戏剧活动主要采用限制和禁毁的手段加以控制。他们将民间戏剧视作与庙堂文化相对的文化样式，以"诲淫诲盗"、"废业闹事"、防止倡优乱政等理由，加以限制。正如王利器在《元明清三代禁毁小说戏曲史料》一书中所说的："（统治阶级）一方面禁止戏曲的演出，是为了杜绝政治集合的发生。"[①]

元明清时期，统治阶级对于民间戏剧的禁毁力度可以说有增无减。"在元代，蒙古贵族统治中国，民族矛盾十分尖锐，加上激烈的阶级矛盾，对小说戏曲作者采取杀头、充军等严刑峻法，企图禁止这些小说戏曲的产生和流传。到了明代，民族

① 王利器辑录：《元明清三代禁毁小说戏曲史料》，上海古籍出版社1981年版，前言第3页。

矛盾虽然缓和，而阶级矛盾依然存在，对小说戏曲的禁毁仍然不断进行。到了清代，满族贵族统治中国的政治情况又和元代大致相同。"① 可见，在民国之前，官府更多的是充当着民间戏剧的限制者和禁毁者的角色，这在一定程度上制约了民间戏剧的发展。到了民国时期，政府对戏剧有了新的认识，政府作为戏剧管理者的角色也相应地发生改变。

（一）引导者

民国时期，市政当局不遗余力地宣扬："戏剧本为社会教育之利器，有时亦足为社会教育之蟊贼，故对于此种事业不能不加以特殊之注意，虽不能望其有裨风化，亦当不令其流毒社会、贻害青年。"② 在广州市政当局的眼中，戏剧不全是"海淫海盗"或供人赏玩的消费品，而是可以通过改良，加以引导，成为教育民众、改良社会的重要工具。因此，在戏剧管理活动中，市政当局开始充当起引导者的角色。

在戏剧管理中，广州市政府颁布了相关的法规条文以引导戏剧创作的价值取向和评判标准，如改良戏剧十大实施原则③，并且利用报刊发文宣扬戏剧的教育功能，并对一些导人迷信、海淫海盗的剧本加以禁止。市政府甚至筹办新式戏校和戏院，作为其实现教育目的的载体和工具。1929 年《广州市市政公报》第 316—317 期《市政工作统计》中有《市府筹设平民戏院》一文就明确指出："市政当局，以欧美文化之邦，对于国民公共娱乐场所，靡不尽量建设，蔚成大观，盖欲纳国民于正当娱场中，使之有活泼精神，并于不知不觉间，输进其优美之德育，故有目剧为美感教育者，实基于是。但本市近年来对于此种正当娱乐，多所忽略，且各戏院所演者，多属艳情神怪戏剧，而复昂收票价，于市民毫无美感教育之可言。故市政当局现拟特设平民戏院一所，选择爱国革命及有美感德育之戏剧然后表演，俾于娱乐之中，而收感化之效。"④ 将戏剧教育纳入民众社会教育的行列中，以对民众进行美感教育和艺术熏陶，进而改良社会风气，这就是市政当局对民众参与戏剧活动最直接的管理和要求。

（二）规范者

维护戏院治安。戏剧进入商业剧场之后，观众来源非常复杂，再加上时局动荡，战乱频仍，争斗、打闹的事情时有发生，所以，规范演出秩序便成了当时市政

① 王利器辑录：《元明清三代禁毁小说戏曲史料》，上海古籍出版社 1981 年版，"出版说明"第 1 页。
② 《广州市教育局十六年份行政经过概况》，载《广州市市政公报》1927 年特刊，第 75 页。
③ 《教育局改良戏剧会之新进展》，载《广州市市政公报》1929 年第 335—336 期，第 31-32 页。
④ 《市府筹设平民戏院》，载《广州市市政公报》1929 年第 316—317 期，第 104 页。

管理中的一项重要工作，这从当时广州市政府对戏院治安维护的投入上可以体现出来，如委任戏院警务长①、派警保护②、划拨特警经费③，等等。

规范演出市场。当戏剧走进城市剧场之后，商业化的竞争机制必然导致不同利益主体之间的冲突和角逐。戏院业主、投承商人、戏班班主以及同业公会之间无不存在着利益的冲突和矛盾。戏院业主对高价租金的需求、投承商人对营业利润的追逐、戏班班主对高额戏金的渴望、同业公会对艺员利益的维护等，都充斥在这个看似游戏人生、娱乐升平的演剧活动中。任何一方发生矛盾纠纷，整个演剧活动都将无法正常进行，甚至影响戏剧演出的质量和效果。广州市政府通过指令法规的规范，在几方既得利益之间斡旋，在时局动荡的民国时期，发挥了缓冲器和润滑剂的作用。

如1934年农历正月，西堤大新天台游乐场定得白驹荣、新珠、伊秋水三人，在特别场演戏，在娱乐界中创下新纪录，开男伶演戏天台之先河。此后，惠爱大新天台、安华天台、先施天台乃争相效尤，咸聘男伶唱演，直接影响到各大戏院之收入。因此，由乐善戏院领衔呈禀市财政局，吁请制止天台游乐场开演男班，以资限制，而恤商艰。后市财政局准其所请并转函公安局执行。④

可见，在自由竞争的市场环境中，戏商容易为利益所驱使，倘若缺乏统一的协调和规定，必然导致营业秩序的混乱及其内部的争斗。在这种情况下，市政当局往往发挥宏观调控的作用，以行政手段维护市场正常营业秩序。

（三）服务者

民国时期，广州新型市政兴起，政府服务意识增强，并延伸和覆盖到了社会各个领域，当然也包括文化领域。

一方面，政府为戏剧发展提供资金保障和技术指导。清末至民初几十年间，大批留学归国、学有专长的人员直接从事市政管理。广州历任市长中，首任市长孙科于1916年在美国加州大学毕业，后获哥伦比亚大学硕士学位；林云陔被派赴美国留学，入纽约州圣理乔斯大学学习法律、政治；刘纪文先后就读于东京志成学校和早稻田大学。市政厅各局的课长、课员80%以上为留洋学生，工务局工程师皆为欧

① 《广州市市政进行日程纪要》，载《广州市市政公报》1925年第177期，第14－15页。
② 《广州市市政进行日程纪要》，载《广州市市政公报》1925年第184期，第13页。
③ 《财政局审查各戏院特警经费如何缴纳报告书（十五年四月十三日第四十五次市行政会议）》，载《广州市市政公报》1926年第222期，第7－9页。
④ 关于此次纠纷，可参见《不景气包围中娱乐界之争斗 大戏院探天台游乐场抢夺生意》，载《伶星》1934年第92期，第33－34页；《减饷恤艰 为最近娱乐界商会斗争而作》，载《伶星》1934年第92期，第41－43页。

美大学毕业生。他们在城市戏院的建设上，更多的是从安全、美观、文明、卫生以及戏剧艺术本身的内在规定性等方面加以考量。政府运用强大的财政收入和社会资金，为戏剧表演中舞台照明、道具装置以及新元素的加入提供了资金保障和技术支持。

另一方面，政府修建各种公共娱乐场所，包括公园、游艺场，甚至在此基础上还兴建了平民戏院，不断增加城市演剧场所，为市民观剧赏剧提供了多种选择。同时，广州市政府还不断完善和增加各种公共娱乐设施，如在公园增设播音台，邀请名家唱曲，供民众欣赏等。

总之，广州市政府对戏剧的重新认识和定位，在一定程度上影响了他们在戏剧管理中扮演的角色。他们一改之前作为戏剧事业的限制者和禁毁者的角色，转而充当了戏剧活动的引导者和规范者，使得戏剧朝着他们希望的目标发展。市政府服务意识的增强，也延伸到文化管理领域中来，为戏剧发展提供资金保障和技术支持。在这个过程中，市政府既通过引导的方式，灌输了自己的政治立场和意识形态，同时也在服务中维护和促进了戏剧事业的发展。新的角色定位使得广州市政府不再站在戏剧事业发展的对立面，而是成为广州戏剧事业发展的一个重要推动力。

三　实施戏剧管理的新手段

随着商业剧院的兴起，广州的戏剧市场已经形成了一套较为有效的商业运作模式。演剧场所开始从传统的戏楼、庙台向商业性的剧场演变与过渡，演出环境和条件得到了提升，受众群体也在不断壮大，呈现出不同的消费结构和群体特征。剧场、戏班和艺员作为戏剧业中相互独立的经济组织，彼此之间已有了比较成熟的商业合作机制。八和会馆等行业中介组织，发挥着相应的管理和协调作用。总体而言，整个广州戏剧市场各主体之间呈现出一种相对完整而有机的依存状态。那么在这种情况下，政府干预的力度和方向就存在着很大的挑战性，如果干预太强，势必影响戏剧市场的发展；如果干预力度不够，又会使得戏剧市场像脱缰的马，无法控制。只有多措并举，才能实现管理效果的最大化。

（一）行政手段

在传统的文化管理体制下，行政手段仍然是民国时期广州市政府管理文化事业最常用的手段。《广州特别市娱乐场所戏班及艺员登记规则》的颁布，可以说是对全市范围内的娱乐场所、戏班及艺员的全面清查和规范。对于营业场所，要求提供包括娱乐场所名称及所在地，设立人姓名、年龄、籍贯、职业、住址，设立日期及期限，娱乐种类，设备情形，每日开演时间，入场券最高及最低价格，缴纳税捐名目及数额等情况的登记申请书。对于戏班，要求提供包括班名，设立人姓名、年

龄、籍贯、住址，成立日期及期限，演艺种类，班员各种角色及助手人数，班员待遇，戏金日计或月计总额及其分配，规约等情况的登记申请书。对于艺员，要求提供包括姓名、性别、年龄、籍贯、住址、教育程度、演艺种类、加入戏班名、担任何角色、受雇佣条件、每日每月或每年薪额等情况的登记申请书。① 娱乐场所、戏班的主要负责人是设立人，全权负责戏班与政府部门的交涉，以及处理其他一些社会公关、交际、联络等事宜。政府通过自己的职能部门对院团进行管理，但同时也维护了戏班和艺员的法人资格。

此外，市政当局还常常借助各种行会组织作为中介管理戏剧。八和会馆是粤剧伶人自主管理的一个重要的行会组织。该行会组织不仅具有严格规范的管理制度，而且其管理内容也涉及粤剧经营发展的诸多方面（详参本书第八章）。市政当局接管广州城市戏剧管理工作的时候，并没有将其取缔，而是将其作为自己对院戏班和艺人进行管理的中介组织，也表现出对戏班艺员原有管理模式的尊重。

在古代，官府基于维护统治的目的对民间戏剧演出活动进行严厉的限制，民国时期广州市政府也用行政手段管理戏剧，但多用宏观管理方式，由"以禁为管"的封堵型管理模式转为以"内容审查"为特点的许可证管理模式，尊重原有的戏剧业链，使得戏剧的发展实现了平稳过渡。

（二）法律手段

对于戏剧活动的各个方面，广州市政当局并不是加以人为的干预和操纵，而是通过法律形成规范性文件，对行政组织构建、组织目标、职能、任务、内部分工、权责关系、活动方式、运行程序等进行恰当的界定和严格的规定。

为了规范戏剧演出场所，1925年广州市教育局颁布了《修正影画戏院章程》，对影画戏院的演剧类型、戏院票价、缴纳饷额以及承办方式等做了明确的规定。②

为了创造卫生文明的观演环境，卫生局制定了《广州市卫生局修正取缔戏院章程》，具体规定戏院要按期洒扫清净，保持座位、厕所、食物餐具的清洁，不得随地吐痰，保持戏院通风和规定观演距离等。③

为了实现对戏剧从业人员的监督和管理，广州市政府也制定了相应的规则，如

① 《广州特别市娱乐场所戏班及艺员登记规则》，载《广州市市政公报》1930年第351期，第10—13页。
② 参见《指令财局据呈修正影画戏院章程应照准由 指令第二五九号》，载《广州市市政公报》1925年第162期，第27—29页。
③ 《广州市卫生局修正取缔戏院章程（十五年六月廿四日第五十四次市行政会议）》，载《广州市市政公报》1926年第227期，第27—28页。

《广州市取缔演唱瞽姬简则》①和《广州特别市娱乐场所戏班及艺员登记规则》②等。

为了保证戏捐的征收,市政府颁布了《开投广州市娱乐场院附加教育经费简章》③和《承办广州市娱乐场院附加教育经费章程》④,对开投和承办娱乐场院附加教育经费的相关程序做了具体规定。

(三) 经济手段

城市演剧与农村演剧之间明显的不同就在于戏剧作为商品的属性进一步凸显和强化,市场化的运作模式全面展开。那么,在这种情况下,运用经济手段对戏剧进行管理,是实现政府管理与市场化运作机制相结合的最好的桥梁。

一方面,作为对市政建设的支持,广州市政府对戏剧事业有相应的财政投入。从农村戏剧转变为城市戏剧,一个重要的方面就是戏剧艺术建设和设施的配套。而这些方面都不是单靠戏剧艺人本身就可以实现和获得的。市政建设的发展和完善在这方面起到了重要的作用。市政当局运用财政收入,调动各种社会资源,加大对戏院的投入,甚至建立新型戏院和平民戏院。商业剧场的建设和完善,一定程度上造就了广州城市戏剧的竞争业态,为戏剧市场的运作提供了前提和保障。

另一方面,广州市政府通过征收戏捐,限定票价,实现对戏剧业的二次分配。商业化的运作在一定程度上容易导致商人唯利是图,故意哄抬票价。为了规范戏剧演出市场,市政当局对全市各种戏剧演出做出了票价的规定,并利用戏捐这一经济杠杆,对市内各类演出收入进行二次分配。

面对相对苛刻和不合理的捐税,各戏院商人也时常提出减免饷捐的呈请,由此与市政当局展开了一场长期而艰巨的论战。以教育附加费的减免申请为例。教育附加费是民国时期广州市政府对戏剧征收的一种税捐。"查此项娱乐捐始自民国十三年(1924)刘杨秉政时之附加军费,改为征收附加教育费之别名,厥后附加军费业奉明令撤销,而附加教育费因系别名依然存在。"⑤

① 《广州市政府取缔演唱瞽姬简则》,载《广州市市政公报》1926年第230期,第27-28页。
② 《广州特别市娱乐场所戏班及艺员登记规则》,载《广州市市政公报》1930年第351期,第10-13页。
③ 《开投广州市娱乐场院附加教育经费简章 十五年五月廿九日核准备案》,载《广州市市政公报》1926年第229期,第9页。
④ 《承办广州市娱乐场院附加教育经费章程 十五年五月廿九日核准备案》,载《广州市市政公报》1926年第229期,第9-11页。
⑤ 《影画院附加教育费案》,载《广州市市政公报》1929年第337期,第67-68页。

1926年联义特别党部因演戏筹款援助北伐，拒绝缴纳娱乐教育附加经费。① 但是这样的理由并不能得到批准，财政局给出的理由是："惟该商承办本市娱乐捐，肩饷甚巨，且此等附加教育费又系出自购券之人，似与筹款不受若何影响。现在借院演戏，既系照常缴纳租饷，则该商应收之附加教育费，自应一并缴纳，以免藉口。"② 同样，河南和宝华两戏院又借演剧筹款之由再次提出免饷申请，但市政厅给出的答复仍是"未便照办"③。1927年，戏剧游乐场同业维持会再次提出减免教育附加费的申请④，此次申请仍以失败告终⑤。

戏捐纠纷长期无法解决，为了从根本上将教育附加费的征缴落到实处，也为了解决戏商和承捐商之间的矛盾，1930年市政厅干脆做出决定，"由政府收回直接征收，不再批商承办，以免捐商骚扰，俾资扶济云"⑥。

从这一事件来看，戏捐斗争成为广州市政府与戏院商人进行博弈对话的一大手段。在戏剧演出市场孕育的过程中，广州市政府抓住征收戏捐这一经济手段牵制各戏院和戏商的经营活动。在这个过程中，广州市政府既规定戏捐、征收戏捐，同时也给予商人表达请愿的机会，在一定程度上可以说也是戏剧管理民主化的一大表现。

总之，对于身处城市商业文化中的传统戏剧来说，市场化和商品化是传统戏剧在城市发展的必由之路。但与一般的商业或商品相比，戏剧活动是一种特殊的商业或商品，既有说教性、艺术性又有经济性。这种复杂性，使民国时期广州市政府的戏剧管理，经历了一个艰难的探索过程，并在这一过程中积累了丰富的经验和教训。

从管理体制来看，戏剧审查委员会的设立，标志着戏剧管理体制的形成和最终定型。从管理职能来看，广州市政府通过对戏剧事业的重新认识和定位，一改之前作为限制者和禁毁者的角色，确立了引导者、规范者和服务者的角色定位。从管理手段来看，广州市政府摆脱了以往单一的行政手段，采用行政、法律和经济手段并用的管理模式，为戏剧适应市场竞争提供了有力保障。可以说，在广州城市戏剧处

① 《批财政局仰函促联义特别党部务将欠交之娱乐捐照缴如不照缴应停止开演由 批第八一三号 十五年九月一日》，载《广州市市政公报》1926年第240期，第41－42页。
② 《批财政局仰函促联义特别党部务将欠交之娱乐捐照缴如不照缴应停止开演由 批第八一三号 十五年九月一日》，载《广州市市政公报》1926年第240期，第41页。
③ 《函河南各界慰劳北伐大会请免饷演戏一节似未便照办由 十五年九月十七日》，载《广州市市政公报》1926年第243期，第14页。
④ 《戏院游艺场附加教育费案》，载《广州市市政公报》1927年第265期，第25－26页。
⑤ 《娱乐场院附加费案 该商所请代收代缴碍难照准》，载《广州市市政公报》1927年第285期，第33页。
⑥ 《戏院附加教育费将由财局直接征收》，载《广州市市政公报》1930年第359期，第57页。

于"转型市场形态"之下,广州市政府所起到的作用同样不可忽视。

民国时期广州市政府在文化管理体制的探索和试验过程中所确立的一些基本理念,对国家文化体制的确立产生了一定的影响,同时也对后来戏剧管理体制的建立提供了历史的借鉴。然而,我们也应该看到,这一时期广州市政府对于戏剧活动的管理始终笼罩在政治服务的气氛中,使得戏剧的发展潜藏着内在的危机。到了后期,时局动荡,政府对戏剧的管理开始出现职能错位,管理职责不清的现象,既造成了行政资源的浪费,又违背了艺术生产的规律,使城市戏剧偏离了自身发展轨道而走向衰落。

第四节 失范与控制
——民国时期广州戏院中的军人之患

民国时期,广州政局动荡,社会各种不安定因素丛生,各种矛盾冲突在戏院中频频上演,戏院在一定程度上成为滋生是非之地。值得注意的是,军人成为破坏戏院营业秩序的一大主角。军人本属武装力量,身负治安之责,又有军纪的约束,本不应成为扰乱社会秩序的因素。但是,翻开这一时期的报刊,军人滋扰戏院的报道层出不穷,屡见不鲜,成为戏院秩序维护中的一大痼疾。作为当时城市社会生活中的特权力量代表,他们的行为备受媒体舆论的关注,对社会生活的影响较大,牵动的社会力量也较为复杂。围绕着军人滋扰戏院的各类事件,也牵出了戏院秩序维护中的多方力量以及他们之间的权衡和角逐,成为检验政府管理效能的一块试金石。

一 军人滋扰戏院的情形及危害

(一)恃强闯入,不购戏票

军人滋扰戏院最普遍的现象就是看"霸王戏"。买票看戏是城市戏院观剧的正常秩序,也是每个观剧者都必须遵守的行为准则。然而,一些不良军人往往利用自己的特殊地位和权势,横行霸道,并由此生出事端。强看"霸王戏",一则是与守闸人发生冲突,二则是与观剧者发生冲突。

《申报》1913年2月28日第6版《军警冲突仅一申饬了事乎》一文报道:"十七日,海珠戏院军警冲突一事,现由陈军长据宪兵郭营长查系陆军第一师某司务长并步兵二三团、陆军兵士共十余人,不购戏票,入院观戏。警察阻止不住,进至二闸互相争殴。该警察名朱谭者,被踢伤腹部。嗣警卫军闻殴警察,群起掷石乱殴,

士兵、宪兵上前劝止,亦被击伤。后有他宪兵合力弹压,乃得解散。闻军长已将该管军官严行申诫矣。"① 军人不购戏票,明目张胆,直接闯入戏院,而戏院巡查人员据理力争,加以阻止。当军人的无理要求无法得到满足时,便想方设法兴风作浪,惹是生非,恶意破坏剧场秩序,使得矛盾激化,进而发生集体斗殴的恶性暴力事件。

类似的情况在报刊中时有报道。如1913年6月11日,有身穿紫花军衣,头戴黄斜军帽之军人七名,不买入场券,闯入广舞台戏院观剧,被看闸人拦阻,该军人即将看闸人梁亚培殴至重伤。② 又如1924年5月22日,有红布白字臂章之军士多人,欲入海珠戏院观剧,守闸者劝令购票,来军不恤,恃强闯入,护院军队出而制止,若辈仍强项如故,彼此争持,以至开枪示威。③

(二)不买戏票,无理争座

当守闸者无力阻止其无票进入戏院时,军人必然与持票者争座,由此也容易引发争座冲突。《公评报》1928年3月26日《强徒观剧争位之纠纷》一文报道:"(1928年3月)廿三夜十二时许,西关乐善戏院又被军队纠众骚扰,殴伤一人。查是夕该院演新中华班,观剧者甚众。至十时左右,忽有军队八九人,闯进头等位内观霸王剧,拟强夺观剧者八人之座位。该八人不服,群起力争,以至冲突,秩序大乱,幸得在场公安局侦缉员特警上前制止,双方始行释斗。军队即出院而去,后召集同侣二百余人,驰至院前附近埋伏。迨至十二时散场,该八人甫出至院门外,突被彼辈一声暗号,蜂拥扑前,将该八人围困,指系窃匪,拳足交施。斯时该八人大骇,拼命突围逃生,其一因走避不及者,当场被殴至重伤倒地。"④ 由于观剧民众往往手无缚鸡之力,而将保护自身安全的希望寄托于护院巡警和宪兵身上,但是当兵士气焰正盛之时,他们也难免遭受皮肉之苦。由于众寡悬殊,很多观众也只能采用忍气吞声,息事宁人的态度。

(三)军纪涣散,借端滋事

晚清民国时期,广州政权更替频繁,各类军队无所适从,军纪涣散,因此容易发生打架斗殴的行为,戏院也常常成为他们的战场之一。正如报刊中所说的:"近来各公司天台游乐场,被军人滋闹,发生打架情事,报章所载,数见不鲜。"⑤ 其

① 《军警冲突仅一申饬了事乎》,载《申报》1913年2月28日,第6版。
② 《有戏睇也消泡气》,载《七十二行商报》1913年6月12日,第4版,《本省要闻》一栏。
③ 《海珠戏院枪声》,载《广州民国日报》1924年5月23日,第9版,《本市新闻二》一栏。
④ 《强徒观剧争位之纠纷》,载《公评报》1928年3月26日,第5页。
⑤ 《惠爱大新天台又发生殴打案(武装同志声势不凡 苟不严禁有损军纪)》,载《广州民国日报》1929年7月27日,第5版。

中既有军官之间的互殴①,也有军官与平民观众之间的斗殴事件②,等等。

当时广州粤剧场上频频出现各种"捧角集团"。他们频繁出入戏院,并非只是去看戏,而是觊觎艺人的声色,妄图染指。军人凭借自己的特权,成为"捧角集团"的一大主力,不同"捧角集团"之间的争斗也成为滋扰戏院的又一原因。《广州民国日报》就曾报道女伶西丽霞在大新公司天台游艺场奏技时,有军官充当"捧角集团",并有西派、女派之分,后来两派之间因喝彩之故,发生口角,竟致拔枪相向。③当时伶人社会地位低下,很多都需要靠权贵人物做后台,而军官凭借自己特殊的权势,成为很多伶人靠山的首选。而军官为了捧自己喜欢的伶人,往往不惜花费大量的金钱,并凭借自己的特权势力加以维持。由军官组成的"捧角集团",一旦发生冲突,后果不堪设想。

总之,晚清民国时期,戏院受到滋扰的现象时有发生,而军人滋闹戏院的次数较多。从涉及范围来看,几乎广州各个戏院都会受到军人不同程度的滋扰。他们一般都是纠众作乱,少则几人,多则数十人,甚至上百人,而且行为恶劣,有徒手斗殴的,有扔石头的,有开枪伤人的,甚至聚众放火拆院的④。其社会影响极坏,给广州民众的观剧生活蒙上了暴力的阴影,对戏院正常营业秩序造成了很大的破坏,直接导致戏院被封停演⑤,甚至引发凶杀案,严重者则致戏院破产倒闭。

二 戏院、警察和军队三者联盟治患

民国政局动乱,保家卫国、带兵打仗,全靠军队武装力量,因此军人对于国家来说具有重要的作用和意义。为了满足军人正常的娱乐,同时也犒劳他们在战争中所做的付出,军方和政府部门希望戏院方面给予军人一定的优待政策。作为对军人力量的妥协,戏院经营者不断给他们以特别优待,如定期或不定期举行劳军公演,免费招待军人入场观剧,或者军人半价等。"查军人观剧,照章准给半价,已有优待专条。"⑥然而,此类举措却助长了军人的特权意识,他们借此特权惹是生非,制造混乱。

戏院经营者从自身利益出发,绞尽脑汁,希望解除这一痼疾。本应纪律严明的军人恃强入院,既违反军纪,也损害军人的形象,此类事件被媒体频繁报道,于军

① 《大新剧场之军官斗殴》,载《公评报》1928年5月4日,第6页。
② 《大新公司又发生武剧》,载《公评报》1929年4月16日,第6页。
③ 润公:《西丽霞》,载《广州民国日报》1926年4月3日,《小广州》一栏。
④ 《请禁军人骚扰》,载《广州民国日报》1924年4月29日,第7版。
⑤ 《封禁海珠戏院》,载《广州民国日报》1924年5月31日,第9版,《本市新闻二》一栏。
⑥ 《请禁军人骚扰》,载《广州民国日报》1924年4月29日,第7版。

威民心有损，军队方面也有心禁止。戏院营业秩序受到影响，对市库收入和军饷有损，警察方面遂有心制止此类事件的发生。如何保证军人的正常娱乐，又不影响正常的营业秩序，成为戏院经营者、军方和政府相关部门亟待处理的棘手问题。

早在 1903 年，广东巡警总局设立之后，警察厅就一直有派员维护戏院秩序。在《广州市市政公报》中，经常可以看到戏院演出派警保护的指令批示。如指令五区署呈请委任冯剑琴、袁来二名为南关戏院特务警长①，准财政厅公函核准宝华戏院唱演锣鼓大戏行九区一分署知照并派警保护②，等等。设置军警弹压戏院，一方面是为了确保演出的合法性，排除有伤风化的戏目上演，另一方面则是维持戏院内的正常演出秩序。

除了有区署警察的巡查保护外，戏院方面也主动出钱，呈请军警武装力量联合保护，试图以暴制暴。以海珠戏院为例，先前该院请得中央直辖第三军某旅保护，后来由于戏院屡遭滋扰，1924 年海珠戏院又呈请卫戍司令部派出警卫营兵在戏院门口保护，而原来的第三军兵士则在内场维持秩序。③ 这一时期的很多戏院都采用双重保护的办法，一方面借助警察的力量，另一方面又呈请军队加以保护。戏院屡屡遭到滋扰，戏院经营者只有不断加派军力、警力加以维持。

至于戏院特警的人数，《广州市市政公报》1926 年第 222 期曾有报道："查本市各戏院特警经费，除海珠、宝华两戏院由各该承商自理外，其余太平、南关、西关、河南等四院，均系由公安局列入预算请领转发。照十三年度预算核定额而言，计太平、南关、西关三院，每院三级警长二员，月各支二十六元；伙夫二名，月各支七元；二级警察二名，月各支十四元；三级警察二十名，月各支十二元；连同月支办公费一十四元，合计月支经费每间三百四十八元。河南戏院三级警长一员，月支二十六元；伙夫一名，月支七元；二级警察一名，月支十四元；三级警察十名，月各支十二元；连同月支办公费七元，合计月支经费一百七十四元。"④ 警察厅负有维护社会秩序和治安稳定的职责，戏院作为广州城市公共娱乐场所，必然在此管辖范围之内。

尽管如此，军兵滋扰戏院的行为仍屡禁不止。戏院经营者无计可施，只得反复上书地方政府和军队，请求支持。1924 年，十八甫真光公司天台遭受军人滋扰，营业秩序大乱，无奈之下，只得向省府呈请《请禁军人骚扰》："市政厅呈省长文云，

① 《广州市市政进行日程纪要》，载《广州市市政公报》1925 年第 177 期，第 14—15 页。
② 《广州市市政进行日程纪要》，载《广州市市政公报》1925 年第 184 期，第 13 页。
③ 《封禁海珠戏院》，载《广州民国日报》1924 年 5 月 31 日，第 9 版，《本市新闻二》一栏。
④ 《财政局审查各戏院特警经费如何缴纳报告书十五年四月十三日第四十五次市行政会议》，载《广州市市政公报》1926 年第 222 期，第 7—9 页。

呈为呈请察核转咨事。窃职厅现据财政局呈称，现据十八甫真光公司商人黄声和呈称，敝公司天台开演女伶杂剧，节经遵章缴饷，呈奉贵局核准在案，营业性质，当然凭券入场。讵被军队无券闯入，日间有五六十之众，夜间有百余之众，场中座位有限，被其占据，几无顾客之余地，似此损失，阻碍营业，前途何堪设想。迫得沥情陈明，伏恳赐示，并转咨各军总司令，出示保护。如各军士进场观剧，务请照章购券入场，俾营业无亏而饷源有藉，实为公便等情。"① 对此，省府也给予了积极的答复："据此，查军人观剧，照章准给半价，已有优待专条。日来迭据大戏院、游艺场、影画各商，先后具呈，以军人无券入座，稍一劝导，往往误会，聚众放火拆院，因而停演退办，已属不少。现在开演者，仅得数家，若不速予维持，保无继续停歇，实于市库收入，大有妨碍。且职局兼筹前方军饷，责任重要，对于商人请求，断难膜视，理合据情呈请钧厅察核，伏乞转呈省署，咨请各军总司令约束所部，并请颁发布告多张下局，分发张贴，俾资遵守，藉维饷源等情。据此，理合备文呈请钧署察核，迅赐分别咨行办理，实为公便。谨呈广东省长杨。"②

在这份申请中，戏院商人具体讲述了军人滋扰戏院对戏院营业造成的巨大伤害，希望借助政府的力量，请各军总司令出军保护，并约束所部。军人首先是受军队管治，因此，治理滋扰戏院的不良军人，不能单单依靠警察的力量，军队的力量也不容忽视。

针对军人滋扰戏院的情况，军方的应对首先表现在颁布和完善各种禁令。《广州民国日报》1924年4月19日第10版《无票不能看戏》一文报道："广州卫戍总令部，以广州市区戏院以及游艺场所俱系承认饷额，经政府核准开办，无论何界人士，均负有维持之责。乃竟有不肖之徒，并不购券，恃强闯入，自应禁止。经布告军民人等一体遵照，嗣后入场，务须按照该院所定规则，购券入座，倘再有前项恃强行为，准该各场所扭送来辕，按法惩办，决不宽贷云。"③ 广州卫戍总司令部于1917年9月由孙中山组建，这则禁令的颁布，在一定程度上制约了军人的无票观剧行为。

1928—1929年间，广州城市各大戏院中军人滋扰戏院的情况愈演愈烈。④ 卫戍

① 《请禁军人骚扰》，载《广州民国日报》1924年4月29日，第7版。
② 《请禁军人骚扰》，载《广州民国日报》1924年4月29日，第7版。
③ 《无票不能看戏》，载《广州民国日报》1924年4月19日，第10版。
④ 详情可参见《军人闯进剧场之斗殴》，载《公评报》1928年4月17日，第5页；《大新剧场之军官斗殴》，载《公评报》1928年5月4日，第6页；《兵士滋闹河南戏院伤人》，载《公评报》1928年5月4日第5页，《新闻》一栏；《军官闯入游乐场之喧闹》，载《公评报》1928年11月26日，第9页《本报新闻二》一栏；《大新公司又发生武剧》，载《公评报》1929年4月16日，第6页。

司令部再次颁布禁令："查军人以纪律为第二之生命，不容稍涉废弛，今竟于省会森严之地，迭次发生骚扰情事，实属不成事体。兹据前情，除批复及令饬卫戍司令分派员兵严密巡查，如遇有不法军人及冒军滋扰各情事，随时拿办，毋稍徇玩，以整纪纲，暨分令外，合行令仰即便遵照，并转饬所属加意约束所部，以重法纪，而维军誉，是为至要，切切此令。"①

军警滋扰戏院的事件屡屡见报，他们对这些禁令熟视无睹，恣意妄为，使得军方的禁令成为一纸空文。1932年，军方重新颁布了《取缔观霸王剧新办法》："宪兵司令林时清，以戏院游乐场为市民娱乐场所，而时有歹徒无票强行入座，滋生事端，甚至开枪殴人，昨特议决取缔办法三项，嗣后强行观霸王剧被拿获者，第一次除影相存案外，用白布一幅，书明该人姓名，在当众处示儆。第二次监禁一年。如连第三次者，此人憨不畏法，罪无可逭，即将处以枪决。以上办法定今（十号）日执行。除呈报陈总司令通令各军知照外，并按日加派便装长官往各戏院游乐场暗中查察。"② 从内容来看，此次禁令比上面两次禁令更具威慑力，而且对于处罚的具体措施进行了详细的规定，可见其对军人的约束力不断增强。

直到1946年，广州市政府还在为如何妥善处理军人看戏问题进行商讨。1946年1月12日，由第二方面军政治部、广州市政社会局会衔，邀集有关机关及各戏院代表，在社会局会议厅举行座谈会，商讨议决娱乐场所优待军人的具体实施办法，议决结果如下：（一）关于每逢星期日各戏院定何时演出，为免费招待士兵观剧时间案。决议：每逢星期日由正午十二时至下午二时，为免费招待士兵观剧之时间。（二）关于各戏院分发赠券入场观剧，应如何规定案。决议：粤剧两星期送赠券一次，电影每星期送赠券一次，赠券由该戏院自行制定。（三）关于各戏院分发赠券，定何日送到各军事机关案。决议：每逢星期三日正午十二时以前，由广州戏院负责集中候领。（四）关于各戏院每逢星期日免费招待士兵观剧，秩序之维持，应如何决定案。决议：由五十四军司令部宪兵十六团，及保安司令部，派队负责维持秩序，并呈行营公布施行。（五）关于各戏院定由何星期开始实行招待士兵免费观剧案。决议：定下星期日起（卅五年一月二十日）实行。（六）关于各戏院每逢星期日演出剧（片），应如何决定案。决议：以该期所演出剧（片）演出。（七）关于各剧院缺乏电力供应时，应如何办理案。决议：函请市电力管理处，设法改善供应。③

① 《总部令禁士兵滋扰戏院（不法军人随时拿办）》，载《广州民国日报》1928年4月23日，第6版。
② 《取缔观霸王剧新办法》，载《国华报》1932年10月10日，第3张第3页。
③ 参见《娱乐场所优待军人》，载《中山日报》1946年1月15日，第8版。

戏院经营者在维护戏院营业秩序方面的不足，需要外在力量的帮助。在城市建设过程中，警察制度在不断地完善，而且在一定程度上充当着社会秩序维护者的角色。但是此时正在走向完善的警察制度内部还是存在很多不足之处，导致在维护社会秩序方面力不从心，存在很多难以解决的问题。而这一时期，城市武装力量的存在，恰恰在一定程度上弥补了这一不足。社会秩序管理中的军警同时存在的现象，在处理军人滋扰戏院的事件中得到体现。在戏院秩序的维护过程中，三方力量彼此互相协调，相互配合，形成一个较为完整的治安管理防御系统，体现出战乱时期城市社会秩序维护的特点。但就其结果而言，这种控制收效甚微——剧场中由军人引发的暴力冲突，仍层出不穷，使得戏院营业秩序陷入困境。从这些冲突事件背后，我们或许还能挖掘出更深层的原因。

三　治理失效的原因探析

其一，自古以来，广州是岭南最高军事领导机关所在地，常年驻有重兵。辛亥革命推翻了清王朝的封建统治，但革命果实却被袁世凯所窃夺，全国政局陷于四分五裂的局面。在广州，各路军阀纷至沓来，战乱频仍，所造成的混乱局面，在开城史上实为罕见。1916 年以陆荣廷为首的桂系入踞广东，新一轮的军阀混战由此展开。此后，广州又经历了讨龙（龙济光）驱桂（以陆荣廷为首的桂系）、陈炯明叛乱、1925 年杨（希闵）刘（震寰）叛变、1928 年军事割据与混战等一系列战事，这些严重影响了广州的治安状况。1929 年，陈济棠取代李济深，广州进入陈济棠主粤时期。20 世纪 30 年代的广州时局虽然相对稳定，但当局经常不定期实行戒严，使得民众缺乏安全保障，人心惶惶。① 军阀势力之大，几乎渗透了广州城市政治、经济和文化生活的各个方面。从军队的构成来看，破产农民和游民成为主要兵源，队伍整体素质较低。再加上社会贫穷和混战加剧，又导致士兵职业化和兵源匪化，使军纪废弛、军队失控，军队本身成了社会的动乱之源。军队的警备力量不仅颁布了各种禁令，而且派出武装力量极力弹压，在警力不足的情况下的确起到了有效的制止作用。但在军阀混战的背景下，军队政权摇摆不定，派系纷争，军队来源复杂，难以统一管理，也未能根除这一隐患。

其二，在动乱和战争的阴影下，政府控制社会秩序的能力遭到不断挑战。虽然在很多情况下政府都对肇事的不法军人进行了惩罚（甚至枪决），但显然不希望打击他们的积极性，因为还得依靠这些军人上前线打仗，为他们卖命，因此对军人采

① 参见广州市地方志编纂委员会编：《广州市志》卷十三《军事志》，广州出版社 1995 年版，第 31 - 85 页；张晓辉：《论民初军阀战乱对广州社会经济的影响》，载《广东社会科学》1997 年第 6 期。

取姑息和怀柔的态度。在应对军人违犯军纪、滋扰社会秩序的事件时，政府往往顾及"友军情感"，以"大事化小，小事化无"为原则，力图避免恼羞成怒，伤害协同之事，对违纪军人进行包庇、袒护，这在很大程度上也使政府制定的规章与制度成为一纸空文。如《七十二行商报》1913年6月12日《有戏睇也消泡气》一文报道："昨十日下午六时，有身穿紫花军衣，头戴黄斜军帽之军人七名，不买入场券，闯入广舞台戏院观剧，被看闸人拦阻。该军人即将看闸人梁亚培殴至重伤。该院报知警察，因无宪兵在院，不便干涉，卒被该军人从容逸去云。"① 兵士入院看戏一般都是看霸王戏而引起冲突的，戏院方面求助于警察，但是警察却以"无宪兵在院，不便干涉"为由，敷衍塞责，不了了之。可见，在处理此类事件中，警察未能发挥其绝对的主导地位，而是将这一权力交给军队。警察和军队双方在执行过程中缺乏有效协作，致使通令布告俱成空文，由此导致军人滋闹戏院的事件屡禁不止。

其三，军人尚武本色使得暴力和战争成为他们解决一切问题的常态机制和最为有效的手段。戏院雇用军警，旨在将其作为"保护伞"，使经营免受地痞流氓或不良军人的骚扰。然而，事实上，这些帮派背景有时也将戏院牵扯进更为复杂激烈的矛盾冲突之中，成为公共秩序的混乱诱因。在应对军人滋扰戏院的情况时，他们一般都是采用武力解决的方式，这种以暴制暴的行为更激起了军士的嚣张气焰，因此各类伤人、斗殴，甚至流血事件频频发生。军警力量的大量介入，不仅增加了戏院营业的成本，也无形中导致了军阀势力对戏剧行业的控制和渗透，使得民国时期广州戏剧行业的发展陷入了尴尬的境地。

总之，民国时期，特殊的社会背景让社会秩序具有了那个时代的特殊性。滋扰戏院的现象，属于扰乱社会公共秩序的行为，多为流氓地痞所为，不意军人反而成为滋扰戏院的一大主角。因为军人的特殊身份地位，引发了政府、军队、戏院三方的关注和介入，向我们展示了动荡时局下广州城市戏剧管理中存在的多方力量，以及他们之间的权力分配和相互协调关系，也成为检验政府管理城市戏剧成效的一块试金石。军人滋扰戏院这一初看细微的问题，在整个民国时期不仅屡禁不止，还愈演愈烈，这在一定程度上折射出民国时期广州市政府管理理念的落后和实际效能的缺失。

① 《有戏睇也消泡气》，载《七十二行商报》1913年6月12日，第4版，《本省要闻》一栏。

小　结

在古代，中国实行的是城乡合治的地方行政体制。城市仅仅是各级官府的治所和实施封建专制统治的区域而已，没有相对独立的专门机关去管理城市。近代以后，城市功能的日益增强和城乡差异的日益扩大，要求打破城乡合治的模式，建立相对独立的城市管理体制。所以，民国时期是广州大规模开展市政建设的重要时期，也是乡村戏剧进入广州日益城市化的关键时期。传统戏剧离开乡村进入城市，原有的演剧形态、功能和秩序被打破了，需要建立新的演剧形态、功能和秩序。正在兴起的广州市政建设在某种程度上契合了传统戏剧的这种变革要求，深刻地影响了广州演剧的城市化进程。

对于身处城市商业文化中的传统戏剧来说，市场化和商品化是传统戏剧在城市中的必由之路。但与一般的商业或商品相比，戏剧活动是一种特殊的商业或商品，既有说教性、艺术性又有经济性。这种复杂性，使民国时期广州市政府的戏剧管理，经历了一个艰难的探索过程，并在这一过程中积累了丰富的经验和教训。

民国时期，广州市政兴起，作为城市娱乐文化之一的戏剧也被纳入市政管理的范畴。这一时期，广州市政府的戏剧管理经历了四个不同的历史阶段：第一阶段是1912—1920年，由警察厅和督学局负责管理戏剧，形成以"两权分置"为特点的管理结构；第二阶段是1921—1925年，广州市政体制建立，戏剧管理分属不同的职能部门，形成多部门监管的管理模式；第三阶段是1926—1936年，随着戏剧审查委员会的设立，戏剧管理体制逐渐走向成熟和完善；第四阶段是1937—1949年9月，戏剧管理机构因战乱更迭频繁，亟待进一步调整。可见，民国时期广州市政府的戏剧管理呈现出由浅入深，由探索、试验到逐步定型的过程，其管理进程深受市政管理理念及社会改革浪潮的影响。

一方面，广州市政管理的主要目的是提升城市文明程度和管理水平，但客观上对城市演剧产生了深刻影响，表现在以下方面：其一，市政管理重构了城市演剧空间，使得演剧空间从纯商业性的演出场所转变为商业性、专业性和公共性兼备的城市文化空间；其二，市政管理规范了城市演出剧目，传统的历史、情爱、神仙等题材的剧目受到规制，反映时事题材的剧目则被鼓励和强化，剧目编创的价值趋向和评判标准也随之发生转变；其三，市政管理重建了城市演剧格局，最终确立了以商业剧场演剧模式为主导，多种演剧形式、多个剧种并存的演剧格局；其四，市政管

理重塑了城市演剧业态，改变了戏剧传统的演出形态、传承方式和文化生态，使戏剧艺术得以在充满竞争的城市文化氛围中传承并发展起来。

另一方面，民国时期广州市政府在文化管理体制的探索和试验过程中所确立的一些基本理念，对国家文化体制的确立产生了一定的影响，同时也对后来戏剧管理体制的建立提供了历史的借鉴。从管理体制来看，戏剧审查委员会的设立，标志着戏剧管理体制的形成和最终定型。从管理职能来看，广州市政府通过对戏剧事业的重新认识和定位，一改之前作为限制者和禁毁者的角色，确立了引导者、规范者和服务者的角色定位。从管理手段来看，广州市政府摆脱了以往单一的行政手段，采用行政、法律和经济手段并用的管理模式，为戏剧适应市场竞争提供了有力保障。可以说，在广州城市戏剧处于"转型市场形态"之下，广州市政府所起到的作用同样不可忽视。

然而，应该看到，这一时期广州市政府对于戏剧活动的管理始终笼罩在政治服务的气氛中，使得戏剧的发展潜藏着内在的危机。到了后期，时局动荡，政府对戏剧的管理开始出现职能错位，管理职责不清的现象，既造成了行政资源的浪费，又违背了艺术生产的规律，使城市戏剧偏离了自身发展轨道而走向衰落。

民国时期，特殊的社会背景让社会秩序具有了那个时代的特殊性。滋扰戏院的现象，属于扰乱社会公共秩序的行为，多为流氓地痞所为，不意军人反而成为滋扰戏院的一大主角。因为军人的特殊身份地位，引发了政府、军队、戏院三方的关注和介入，向我们展示了动荡时局下广州城市戏剧管理中存在的多方力量，以及他们之间的权力分配和相互协调关系，也成为检验政府管理城市戏剧成效的一块试金石。军人滋扰戏院这一初看细微的问题，在整个民国时期不仅屡禁不止，反愈演愈烈，在一定程度上折射出民国时期广州市政府管理理念的落后和实际效能的缺失。

中国戏剧的发展从来都不是与政治无涉的纯粹的艺术消费品。民国时期是广州城市戏剧发展的黄金时期，可以说也是最为鼎盛的时期。但是长期以来，我们对于民国时期广州城市戏剧发展的研究和评价，往往更为关注的是戏剧艺人本身的努力和商人的商业化运作等方面，而对于政府的戏剧管理活动则关注较少，这对正确认识和评价这段历史来说是有失偏颇的。

民国时期广州市政府的戏剧管理，是民国时期政府管理戏剧的一个缩影，也是传统戏剧进入城市并逐渐被纳入城市文化管理的一个代表。从中，我们不仅可以看到民国政府如何把现代市政管理理念用于戏剧管理，而且也认识到现代的市政管理如何影响了戏剧发展的路向。这对于我们研究近现代以来中国传统戏剧在城市发展的盛衰变化及其原因具有重要的意义。在当下城市文化建设的背景下，重新审视民国时期广州市政建设与城市演剧的关系，其意义是显而易见的。这不仅对于我们正